Lateinamerikanische Kunst

im 20. Jahrhundert

Eine Ausstellung
des Museum Ludwig, Köln
in der
Josef-Haubrich-Kunsthalle, Köln
9. Februar - 25. April 1993

Lateinamerikanische Kunst
im 20. Jahrhundert

Herausgegeben und mit einem Vorwort von
Marc Scheps

Mit einem Geleitwort von
Waldo Rasmussen

Einführung von
Edward J. Sullivan

Mit Beiträgen von
Dore Ashton, Max Kozloff, Sheila Leirner,
Octavio Paz, Roberto Pontual
und Margit Rowell

Prestel

Dieses Buch erschien anläßlich der Ausstellung ›Lateinamerikanische Kunst im 20. Jahrhundert‹ des Museum Ludwig, Köln, in der Josef-Haubrich-Kunsthalle, Köln (9. Februar - 25. April 1993).

Die Ausstellung wurde organisiert in Zusammenarbeit mit dem Museum of Modern Art, New York, unter dem Patronat des International Council; beauftragt durch die Comisaría de la Ciudad de Sevilla für 1992.

Übersetzungen: Bram Opstelten und Magda Moses, München (Beiträge von Edward J. Sullivan und Max Kozloff, Geleitwort von Waldo Rasmussen), Ingrid Hacker-Klier, Steingaden (Beitrag von Dore Ashton), Hinrich Schmidt-Henkel, Hamburg (Beiträge von Roberto Pontual und Margit Rowell), Maralde Meyer-Minnemann, Hamburg (Beitrag von Sheila Leirner), Karla Braun (Beitrag von Octavio Paz) und Nikolaus Büttner, Darmstadt (Künstler-Biographien)

Umschlagvorderseite: Diego Rivera, *Der Tag der Blumen*, 1925 (Taf. S. 101)
Umschlagrückseite: Marisol, *Der Besuch*, 1964 (Taf. S. 201)

Die Deutsche Bibliothek – CIP-Einheitsaufnahme

Lateinamerikanische Kunst im 20. Jahrhundert [anläßlich der Ausstellung ›Lateinamerikanische Kunst im 20. Jahrhundert‹ des Museum Ludwig, Köln, in der Josef-Haubrich-Kunsthalle, Köln (9. Februar – 25. April 1993)].
Hrsg. und mit einem Vorwort von Marc Scheps. Mit einem Geleitwort von Waldo Rasmussen.
Einführung von Edward J. Sullivan. Mit Beiträgen von Dore Ashton . . .
München: Prestel, 1993

Photonachweis siehe S. 338

Prestel-Verlag · Mandlstraße 26 · D-8000 München 40
Telefon 089/38 17 09-0 · Telefax 38 17 09 35

Gestaltung: Heinz Ross, München

Satz: Gerber Satz GmbH, München
Reproduktion: C+S Repro GmbH, Filderstadt bei Stuttgart, und Brend'amour, Simhart GmbH & Co., München
Papier: Arctic matt, 150 g/m², der Papierfabrik Håfreströms AB, Åsensbruk/Schweden
Druck: Kastner & Callwey GmbH & Co., Forstinning bei München
Bindung. R. Oldenbourg GmbH & Co., Heimstetten bei München

Printed in Germany

ISBN 3-7913-1241-3

Inhalt

Tafeln

Vorwort

Lateinamerika gilt den meisten Europäern als ein ferner, unendlich großer und nebelhafter Kontinent, aus dem einige berühmt gewordene Künstler stammen: Fernando Botero, Frida Kahlo, Matta, Diego Rivera, Rufino Tamayo. Auch ist bekannt, daß die großen Kunstzentren sich in Buenos Aires, São Paulo und Mexiko befinden. Der hier erstmals gegebene Gesamtüberblick zur lateinamerikanischen Kunst füllt ein großes Defizit an Information, das zu denken gibt.

Die europäische Kunst war seit Ende der zwanziger Jahre am Dialog mit dem Gegenüber im Osten gehindert, wurde zudem von der faschistischen Diktatur jäh aufgehalten, dezimiert gar und konnte sich eigentlich erst in den fünfziger Jahren wieder auf sich selbst besinnen und weiter entwickeln. Weniger als zehn Jahre später tritt Nordamerika auf den Plan, und seit den sechziger Jahren sind wir Zeugen der außergewöhnlichen Vitalität dieser zwiefachen Schaffenskraft und des steten und widerspruchsgeladenen Dialogs, der ihr entspringt. Deutschland war ein Ort, an dem sich dieser Dialog besonders lebhaft ereignete, genährt von einem tiefen gegenseitigen Interesse; daher ist häufig der fruchtbare Austausch zwischen Köln und New York beschworen worden. Seitdem die Grenzen nach Osten wieder geöffnet sind, richtete sich der Blick erneut auf dieses historische und natürliche Gegenüber.

In diesem Zusammenspiel ist Lateinamerika die große vernachlässigte Unbekannte geblieben, hierzulande sogar mehr als andernorts. Daher ist der Augenblick gekommen, eine Bilanz der außergewöhnlichen Kreativität zu ziehen, der eine Synthese aus ihren europäischen und indianischen, oft gar afrikanischen Wurzeln gelungen ist. In einer gesellschaftlichen Situation umgreifender Nivellierung und zunehmenden Verlustes ortsgebundener Identität bietet die Kunst Lateinamerikas unserer Reflexion ein lebensvolles Modell, anhand dessen nachvollziehbar wird, wie eine künstlerische Sprache zugleich universell und an einen Kontinent oder sogar an bestimmte Regionen gebunden sein kann. Damit diese kulturelle Synthese gelang, haben sich lateinamerikanische Künstler immer wieder der Erfahrungen bedient, die sie in Europa gesammelt hatten. Häufig waren sie europäischer Abstammung, oder es war gerade hier, daß ihnen ihre indianische Herkunft bewußt wurde – so im Falle von Joaquín Torres-García, der 1928 für sich die präkolumbische Kunst entdeckte und eine künstlerische Sprache entwickelte, die den klassischen Goldenen Schnitt mit archaischen Zeichen vereinte.

Zahlreiche zeitgenössische Künstler leben in Lateinamerika und Europa – wie etwa Frans Krajcberg, der nach dem Krieg bei Willi Baumeister in Stuttgart studierte – um diese doppelte kulturelle Zugehörigkeit bewußt aufzunehmen: ein Phänomen, das sich über den gesamten Planeten ausbreitet. Die Multikulturalität ist eine Erscheinung, die in Europa und den Vereinigten Staaten von Amerika schnell um sich greift. So kommt dem lateinamerikanischen Modell eine beispielhafte Rolle zu, besonders, wenn man in die Zukunft blickend an den afrikanischen Kontinent oder an Asien denkt.

Seit Anfang der sechziger Jahre stand ich (vor allem in Paris) in engem Kontakt mit mexikanischen, argentinischen, brasilianischen und venezolanischen Künstlern, und es beeindruckte mich, welch intensiven Anteil sie an den verschiedenen Bewegungen der europäischen Avantgarde nahmen und zugleich eine tiefe Verbundenheit mit der Ursprünglichkeit ihrer angestammten lateinamerikanischen Kultur an den Tag legten.

Die Besonderheit und Wichtigkeit der hier zusammengestellten Schau liegt einmal darin, daß sie die Kontinuität dieser Linie durch die neuere Kunstgeschichte aufzeigt, daß sie zugleich global und auf einen Kontinent bezogen sein möchte und bemüht ist, die wesentlichen künstlerischen Aspekte herauszuarbeiten, ohne sie auf einzelne Regionen festzulegen. Schließlich richtet sie ihren – subjektiven – Blick auf das aktuelle Schaffen einer neuen Generation. Diese doppelte Sehweise ist in die Zukunft gerichtet und will nicht rekapitulieren. Einerseits geht es darum, vergangene Sternstunden zugänglich zu machen, die weitgehend unbeachtet geblieben und infolgedessen in unserem ikonographischen Gedächtnis überhaupt nicht vorhanden sind (wer könnte behaupten, Tarsila do Amaral, Rafael Barradas, Pedro Figari, María Izquierdo oder Xul Solar zu kennen, um nur einige zu nennen?), andererseits, die vitale Seite einer Kunst sichtbar zu machen, die ihre Zugehörigkeit zur Welt reflektiert und ganz eigene Antworten liefert.

Diese Ausstellung wurde durch die lange Vertrautheit mit Lateinamerika ermöglicht, die sich mein Freund Waldo Rasmussen, Direktor des ›International Program‹ im Museum of Modern Art, im Laufe der letzten fünfunddreißig Jahre erwarb. Dieses Ausstellungsprojekt, das über Jahre heranreifte und von uns oft gemeinsam besprochen wurde, ist nun anläßlich der 500. Wiederkehr der ›Entdeckung‹ Amerikas realisiert worden, des Jahrestages jenes Zusammenpralls zweier Kontinente und

zweier Zivilisationen, dessen Folgen die Künstler in Lateinamerika nach wie vor beschäftigen.

Mir liegt daran, Waldo Rasmussen zu danken – für die enge Zusammenarbeit bei den komplexen Vorbereitungen zu dieser Ausstellung und die besondere Hilfe bei ihrer Einrichtung für Köln. Es liegt in der Natur der Sache, daß diese Schau, die zunächst in Sevilla und danach im Centre Pompidou und im Hôtel des Arts in Paris gezeigt wurde, jeder Station neu angepaßt wird. Als letzte Stadt erwartet nach Köln noch New York die Ausstellung. Ein herzlicher Dank richtet sich auch an Richard E. Oldenburg, den Direktor des Museum of Modern Art, der unsere Bemühungen mit freundlicher Aufmerksamkeit verfolgte und die Ausstellung mit zusätzlichen Leihgaben ausgestattet hat.

Auch unsere Pariser Kollegen haben uns bei unserer Arbeit entscheidend geholfen, trotz der kurzen Zeit, die uns zur Verfügung stand, und auch ihnen schulden wir Dank: Dominique Bozo, dem Präsidenten des Centre Georges Pompidou, Alain Sayag, dem Kurator der Ausstellung, und seinen Mitarbeitern. Das Musée National d'Art Moderne hat großzügig weitere Leihgaben aus seiner Sammlung beigesteuert. Auch sind wir von Ramon Tio Bellido, dem Leiter des Hôtel des Arts, sehr zuvorkommend aufgenommen worden.

In ihrer Gesamtheit möchten wir allen Leihgebern, Museen und Sammlern, Dank sagen, die mit ihrer Großzügigkeit zum Erfolg der Ausstellung in Köln beigetragen haben.

Die Vorbereitung der Ausstellung in Köln oblag Gerhard Kolberg, dem Leiter der Skulpturensammlung des Museum Ludwig, der seine Aufgabe mit großem Sachverstand, mit bewundernswerter Hingabe und profunder Kenntnis des Themas erfüllt hat. Ihm zur Seite standen Gérard A. Goodrow und Francesca Romana Onofri. Mia M. Storch von der Josef-Haubrich-Kunsthalle danke ich gerne für ihre engagierte organisatorische Mithilfe. Die Ausstellungsarchitektur besorgte Holger Wallat; er hat einen interessanten Raum geschaffen, der den Dialog zwischen den Werken der Künstler ermöglicht. Schließlich möchte ich besonders den Autoren der Beiträge zu diesem Katalog danken. Wesentliche Aspekte der lateinamerikanischen Kunst unseres Jahrhunderts wurden von ihnen untersucht und so eine erste Gesamtschau des Themas in deutscher Sprache vorgelegt.

Marc Scheps
Direktor des Museum Ludwig, Köln

Geleitwort

Es war eine große Ehre, als uns vor zwei Jahren die ›Comisaría de la Ciudad de Sevilla para 1992‹ einlud, die Ausstellung ›Lateinamerikanische Künstler des 20. Jahrhunderts‹ im Rahmen der Feierlichkeiten der Stadt Sevilla zum Kolumbus-Jahr zu organisieren. Die Federführung für die Organisation der Ausstellung in Sevilla und ihrer weiteren Reise über die Stationen Paris, Köln und New York lag beim ›International Program‹ des Museum of Modern Art, New York.

Das Museum of Modern Art ist das erste Institut außerhalb Lateinamerikas, das Werke lateinamerikanischer Künstler gesammelt und ausgestellt hat, angefangen mit einer Ausstellung des großen mexikanischen Künstlers Diego Rivera 1931, zwei Jahre nach Gründung des Museums. Der Grundstein der Sammlung lateinamerikanischer Kunst wurde 1935 gelegt, und 1943, als sie bereits nahezu 300 Werke umfaßte, konnte sie erstmals der Öffentlichkeit vorgestellt werden. Eine zweite, kleinere Schau lateinamerikanischer Kunst im Jahr 1967 bezog Werke mit ein, die in den sechziger Jahren erworben worden waren. Seitdem sind verhältnismäßig wenig Ankäufe getätigt worden, weshalb sich für mich persönlich mit dieser Ausstellung unter anderem das Ziel verbindet, das Interesse an der lateinamerikanischen Sammlung des Museums und an eventuellen künftigen Erwerbungen zu erneuern.

Als Direktor des ›International Program‹ des Museum of Modern Art lernte ich Lateinamerika zum ersten Mal 1957 kennen, als dem Museum die Verantwortung für den Beitrag der Vereinigten Staaten zur IV. Biennale von São Paulo übertragen wurde. Die Biennale zeigte bereits damals Arbeiten aufstrebender Künstler wie Lygia Clark, Frans Krajcberg, Hélio Oiticica, Sérgio Camargo, Carlos Mérida, Edgar Negret, Eduardo Ramírez Villamizar und Alejandro Otero, die alle auch in dem jetzigen Projekt vertreten sind. 1962 initiierte das ›International Program‹ eine Folge von Ausstellungen über wichtige Strömungen und Gestalten der Kunst des 20. Jahrhunderts, die in ganz Lateinamerika gezeigt wurden. Bis heute wurden mehr als vierzig Wanderausstellungen zu den verschiedensten Bereichen der modernen Kunst vom ›International Program‹ in Lateinamerika ausgerichtet.

Im Laufe meiner Tätigkeit für dieses Programm konnte ich Entwicklungen in der Kunst Lateinamerikas seit den sechziger Jahren aus nächster Nähe verfolgen. Die aufregende Entdeckung der kinetischen Kunst von Jesús Rafael Soto, Carlos Cruz-Diez und Gego in Venezuela, die kühne Figuration Fernando Boteros in Kolumbien, der ›Neuen Figurativen‹ Ernesto Deira, Rómulo Macció, Luis Pelipe Noé und Jorge de la Vega in Buenos Aires sowie von Jacopo Borges in Caracas, die Entwicklung neuer Ansätze zur Konzeptkunst bei Oiticica, Luis Camnitzer, Víctor Grippo und Morta Minujin in Zeiten unerbittlichster Unterdrückung unter Militärdiktaturen – all diese und viele andere Erfahrungen ließen in mir die Überzeugung reifen, daß zeitgenössische lateinamerikanische Künstler ein internationales Publikum verdienen.

Einige Anmerkungen über die Ziele und das Konzept der Ausstellung: Zunächst einmal erfolgte die Auswahl der Werke weniger aus der Sicht des Kunsthistorikers als der des Ausstellungsmachers. Es geht also weniger um einen vollständigen historischen Überblick als vielmehr um ein breites Panorama der vielen komplexen Stränge in der lateinamerikanischen Kunst. Als ihr Fürsprecher bin ich der Meinung, daß sie nicht nur ihrer Qualität wegen Anerkennung verdient, sondern auch weil diese Künstler über Jahre hinweg zu Unrecht vernachlässigt worden sind. Größere Ausstellungen in Europa und den Vereinigten Staaten haben in jüngerer Zeit dazu beigetragen, das Bild zurechtzurücken, noch bleibt aber viel zu tun.

Die Ausstellung ›Lateinamerikanische Kunst im 20. Jahrhundert‹ unterscheidet sich in verschiedenerlei Hinsicht von vorausgegangenen Projekten. Statt das Exotische, das Folkloristische oder das Nationale hervorzuheben, vertritt sie durchweg einen internationalen Gesichtspunkt. Da sie nach chronologischen und stilistischen Aspekten gegliedert wurde und nicht nach Nationalität, zeigt die Ausstellung die Kontinuität auf, die zwischen lateinamerikanischer Kunst einerseits und internationalen Richtungen wie dem Kubismus, Konstruktivismus oder Surrealismus andererseits besteht. Zugleich veranschaulicht sie die Umwandlung dieser Vorbilder in überaus reichhaltige lokalspezifische Stilformen, die durch ihre eigene, unabhängige Entwicklung geprägt sind.

Der Ausstellung geht es nicht so sehr um eine genaue Definition der lateinamerikanischen Kunst, sie versucht diese vielmehr so offen wie möglich zu halten. Daher bezieht sie neben Künstlern, die in Lateinamerika geboren wurden und dort gelebt haben oder leben, auch solche ein, die von Europa nach Lateinamerika eingewandert sind bzw. die in Lateinamerika geboren wurden, aber sich für längere Zeit in den USA oder Europa aufhielten,

schließlich auch jene Künstler lateinamerikanischer Herkunft in den USA. Das Kriterium für die Auswahl der Künstler ist zugegebenermaßen subjektiv, da es entweder auf der vom Künstler artikulierten Identifikation mit Lateinamerika beruht oder auf meiner Überzeugung, daß der Künstler in bestimmter Weise Teil der lateinamerikanischen Kunstgeschichte ist. Künstler, die sich – wie Matta oder Marisol – des öfteren dagegen gewehrt haben, als Lateinamerikaner klassifiziert zu werden, wurden aufgenommen, weil ihr Schaffen in der lateinamerikanischen Kunst allenthalben Spuren hinterlassen hat.

Das Projekt erhielt wertvolle Unterstützung von einer Gruppe von zehn Beratern aus Lateinamerika und den USA, die verschiedene Ansichten und Ideen innerhalb der Fachwelt repräsentieren. Die Ausstellung hätte nie zustande kommen können ohne den Rat und die Unterstützung zahlreicher Mitglieder des ›International Council‹ des Museum of Modern Art. Patricia Phelps de Cisneros, Vorsitzende des ›Honorary Advisory Committee‹, war unermüdlich in ihrem Einsatz für die Ausstellung und von unschätzbarer Hilfe für den venezolanischen Beitrag. Besonders genannt seien außerdem folgende Mitglieder des Honorary Advisory Committee: Alfredo Boulton, Gilberto Chateaubriand, Barbara Duncan, Natasha Gelman, Jorge Helft, Mr. und Mrs. Eugenio Mendoza, José Mindlin sowie Mr. und Mrs. Mario Santo Domingo. Unser Dank gilt den Genannten wie auch allen anderen lateinamerikanischen Mitgliedern des ›Council‹, die der Ausstellung in großzügiger Weise ihre Unterstützung haben zukommen lassen.

Unter den nordamerikanischen Mitgliedern des ›Council‹ trug Elizabeth A. Straus als dessen ehemalige Vorsitzende von 1966 bis 1972 wesentlich zur Weiterentwicklung des lateinamerikanischen Programms bei. Ihre Nachfolgerin als Vorsitzende, Joanne Stern, hat mich über viele Jahre hinweg in der Idee zu diesem Projekt freundschaftlich bestärkt. Joann Phillips, die Vorsitzende von 1986 bis 1991, und Jeanne C. Thayer, die derzeitige Vorsitzende des ›Council‹, haben sich beide von meinem Enthusiasmus für das Projekt anstecken lassen und diesem unter den Aufgaben des ›Council‹ Priorität eingeräumt.

Der ›Chairman‹ des Museum of Modern Art, David Rockefeller, dessen Engagement für lateinamerikanische Kunst weit zurückreicht, hat mich großzügig in dem Bemühen unterstützt, wichtige Kunstwerke für die Ausstellung zu gewinnen. Dankbar erwähnt sei auch die Unterstützung von Richard Oldenburg, dem Direktor des Museums, und Kirk Varnedoe, dem Direktor des Department of Painting and Sculpture.

Ein derart großangelegtes und komplexes Projekt hat außergewöhnliche Anforderungen an alle Mitarbeiter gestellt, und wir hatten das Glück, mit einem großartigen Team zusammenarbeiten zu dürfen. Besondere Anerkennung gebührt der Leiterin dieses Teams, Marion Kocot, die in der Führung der schier endlosen Korrespondenz und der sich ständig ändernden Checklisten sowie in der komplizierten Abwicklung der Leihgaben Hervorragendes geleistet hat. Sie wurde darin gewissenhaft unterstützt von Gabriela Mizes. Ohne beide wäre die Ausstellung niemals Wirklichkeit geworden.

Schließlich gilt unsere aufrichtige Anerkennung Marc Scheps für sein Engagement für das Projekt und dem Museum Ludwig für die Organisation der Ausstellung in Köln. Besonderer Dank gebührt dem Kurator der Ausstellung im Museum Ludwig, Gerhard Kolberg, für die gute Zusammenarbeit und große Sorgfalt im Umgang mit den vielen Detailfragen der Kölner Ausstellung, bei der ihm seine Kollegin Francesca Romana Onofri wichtige Hilfestellung gab. Der Direktionsassistent Gérard A. Goodrow hat eine Vielzahl verwaltungstechnischer Aspekte des Projekts koordiniert, wofür wir zu großem Dank verpflichtet sind. Zuletzt möchten wir der Josef-Haubrich-Kunsthalle in Köln dafür danken, daß sie ihre Räume für die Ausstellung zur Verfügung gestellt hat, und schließlich Mia M. Storch unseren besonderen Dank für ihre Gastfreundschaft aussprechen.

Waldo Rasmussen
Direktor des ›International Program‹ im
Museum of Modern Art, New York

Lateinamerikanische Künstler des 20. Jahrhunderts

Edward J. Sullivan

Am 26. Januar 1943 fand in Montevideo das erste Treffen der Künstler statt, die mit dem Atelier von Joaquín Torres-García in Beziehung standen.[1] Diese Vereinigung konstruktivistischer Maler, Bildhauer und Schöpfer unterschiedlichster Objekte sollte in den nächsten Jahrzehnten einen nachhaltigen Einfluß auf die Geschichte der Kunst in ganz Südamerika ausüben. Im Zusammenhang mit verschiedenen Ausstellungen jener Künstler in diesem Jahr wurden zahlreiche Schriften Torres-Garcías als Broschüren neu aufgelegt und fanden so weite Verbreitung. Eines der Manifeste mit dem Titel *La Escuela del Sur* (*Die Schule des Südens*) war illustriert mit einer heute weithin bekannten Karte der westlichen Hemisphäre, auf der diese anders als gewohnt dargestellt war: Südamerika nimmt die obere Hälfte der Karte ein und Nordamerika die untere (Abb. 1). Diese auf den Kopf gestellte Geographie stellt in ihrer Untergrabung traditioneller Nord-Süd-Verhältnisse die Art und Weise, wie die Welt sich selbst sieht, gründlich in Frage, läßt die ethnozentrische Kulturhegemonie der Nordamerikaner und Europäer entgleisen. Das damit angedeutete Defizit an genaueren Analysen der Stereotypen tradierte Vorstellungen von Originalität auf der einen und Mimesis auf der anderen Seite, ästhetische Stärken hier und Schwächen dort – ist heute, da wir uns der Jahrtausendwende nähern, sogar noch unerträglicher geworden.

Im Hinblick auf die Kunst Lateinamerikas trägt eine solche Untersuchung und Neubewertung nunmehr endlich Früchte. Die überholte Vorstellung, die Malerei, Plastik und Architektur dieses Erdteils bilde eine einzige homogene Einheit (und sei nicht regional, ja nicht einmal nach künstlerischer Originalität zu differenzieren), wird zu Grabe getragen. Die wissenschaftlichen Beiträge lateinamerikanischer Kunsthistoriker finden zunehmend internationale Verbreitung durch Fachzeitschriften (wie etwa die in Bogotá erscheinende Publikation *Arte en Colombia / Art Nexus*) und Kataloge zu Wanderausstellungen. Auch die Zahl nicht-lateinamerikanischer Kunsthistoriker und Kunstkritiker, die sich mit lateinamerikanischer Kunst befassen, wächst ständig, und ihre Arbeit stößt, da man sich der Bedeutung dieser Kunst immer bewußter wird, auf ein zunehmendes Interesse.

Die wissenschaftliche Aufarbeitung lateinamerikanischer Kunst, die sich zum Glück von der herkömmlichen Art des kunsthistorischen Diskurses, wie sie im 19. Jahrhundert von den deutschsprachigen Begründern dieser Disziplin eingeführt worden war, gelöst hat, verbindet sich überwiegend mit den zahlrei-

chen Ausstellungen, die in jüngerer Zeit in Lateinamerika selbst, in Europa sowie in den Vereinigten Staaten zu sehen waren. Zwar gab es bereits vor Jahrzehnten bedeutsame Museumspräsentationen lateinamerikanischer Künstler, aber in den achtziger Jahren ist die Zahl derartiger Ausstellungen sprunghaft angestiegen. Während solche Ausstellungen vielfach dazu beigetragen haben, unsere Kenntnis lateinamerikanischer Kunst zu erweitern, waren einige doch auch spürbar von einer unterschwelligen politischen Tendenz getragen. Manche der großen Übersichtsausstellungen propagierten eine bestimmte Perspektive oder beurteilten die Kunst bzw. die Künstler nach einer immer noch kolonialistischen Schablone. Darüber hinaus vermittelten viele dieser Ausstellungen den falschen Eindruck einer künstlerischen Homogenität, die in Wirklichkeit unter den mehr als zwanzig Nationen, aus denen sich Lateinamerika zusammensetzt, nicht existiert.[2] Das Panorama, das diese Publikation bietet, ist keine allgemeine, alles abdeckende Übersicht: Sie will vielmehr ein breites Spektrum der stilistischen, ästhetischen, politischen und psychologischen Ausdrucksformen vor Augen führen, die von einer maßgebenden Gruppe von Künstlern der verschiedensten Länder Lateinamerikas ›durchgespielt‹ worden sind. Auch wenn viele wichtige Künstler nicht berücksichtigt werden konnten, re-

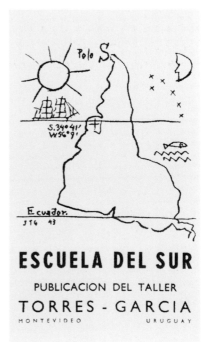

1
Titelblatt von
La Escuela del Sur, 1936,
mit einer Zeichnung von
Joaquín Torres-García.

präsentiert die Auswahl von Werken die ungeheure Vielfalt und Komplexität lateinamerikanischer Kunst des 20. Jahrhunderts.

Der nachstehende Beitrag nähert sich seinem Thema in sieben Abschnitten. Obgleich sich diese Einteilung auf bestimmte Tendenzen und Richtungen in der Kunst Lateinamerikas gründet, ist sie nicht als strenge Kategorisierung gedacht. Mögen die Ideen und Überlegungen, die hier Eingang gefunden haben, zu Diskussion und Widerspruch anregen und eine Debatte entfachen, in der sich unser Verständnis dieses unermeßlich reichen Terrains weiter vertiefen läßt.

Die Geburt der Moderne in Lateinamerika

Zu Beginn des 20. Jahrhunderts war die akademische Tradition in Lateinamerika weithin unangefochten. Bereits in den achtziger Jahren des 18. Jahrhunderts waren in den Zentren vielfach Akademien gegründet worden (die Academia de San Carlos in Mexiko, 1785 gegründet, war die erste).[3] In den Akademien oder privaten Kunstschulen von Rio de Janeiro, Buenos Aires, Havanna, Lima und anderswo wurden oftmals europäische Künstler als Lehrkräfte und Direktoren berufen. Die Kunstanschauungen, die viele dieser Europäer propagierten, basierten meist auf neueren Spielarten dessen, was eine Generation zuvor in Europa aktuell gewesen war. Den vielen lateinamerikanischen Malern, die einen im Kern europäischen Stil pflegten, gelang es des öfteren, eine sehr persönliche Variante europäischer ›Vorbilder‹ hervorzubringen. Beispiele wären etwa der aus Uruguay stammende Iwan Manuel Blanes (1830-1901), der sich viele Jahre in Italien aufhielt und herrliche Genreszenen von Gauchos malte; der Argentinier Eduardo Sivori (1847-1918), ein Schüler von Jean-Paul Laurens und Pierre-Cécile Puvis de Chavannes; der Kolumbianer Andrés de Santa María (1860-1945), der von allen südamerikanischen Malern wohl am gründlichsten die Prinzipien des Impressionismus verinnerlichte, oder der puertoricanische Meister Francisco Oller (1833-1917), der gleichermaßen von seinen langen Aufenthalten in Spanien und Frankreich wie von seiner Verbindung mit Gustave Courbet und Paul Cézanne profitierte. Obgleich das Schaffen eines jeden dieser Künstler auf den Anregungen aufbaute, die sie im Ausland empfangen hatten, besaß es zugleich auch eine Originalität, die ihre Kunst erkennbar zum Produkt einer bestimmten Zeit und eines bestimmten Ortes machten. Im Ganzen gesehen fühlten sich lateinamerikanische Künstler des späten 19. und frühen 20. Jahrhunderts von einer eher etwas konservativen Kunst angesprochen, ganz gleich, wo sie gelernt hatten. Ein im engeren Sinn als avantgardistisch zu bezeichnender Geist kam in Lateinamerika eigentlich erst in den zwanziger Jahren dieses Jahrhunderts auf.

Die Künstler, die die Anfänge der südamerikanischen Moderne verkörpern, hatten ebenfalls eine nicht unwesentliche Zeitspanne im Ausland verbracht. Ihre Erfahrungen dort und ihre Freundschaft mit einigen der progressiveren in Lateinamerika tätigen europäischen Künstler waren ausschlaggebend dafür, daß sich ein Geist der Unzufriedenheit mit dem künstlerischen Status quo breitmachte. Maler/innen wie Diego Rivera, Tarsila do Amaral, Rafael Barradas, Armando Reverón und Alejandro Xul Solar setzten sich in Großstädten wie Paris mit einer neuen und oftmals schockierenden Kunst auseinander, die sie jeweils auf ihre eigene Art und Weise absorbierten. Dennoch wäre es irrig, auch nur einen der Künstler als ›mexikanischen Picasso‹, als ›venezolanischen Matisse‹ oder als ›brasilianischen Kandinsky‹ zu apostrophieren. Die Lateinamerikaner waren, wie es der brasilianische Kritiker und Philosoph Oswald de Andrade in seinem bahnbrechenden *Anthropophagischen Manifest* von 1928 formulierte, von dem Wunsch getrieben, das aufzunehmen (und ›auszuschlachten‹), was ihnen in den fremden Kulturen an Anregendem begegnete, um daraus neue und dennoch ursprüngliche Ausdrucksformen zu schaffen, die auch für die spanisch- und portugiesischsprachigen Länder der westlichen Hemisphäre Möglichkeiten der Weiterentwicklung in sich trugen. Die kulturelle Situation stellte sich von Land zu Land jeweils anders dar. Mancherorts, wie etwa in Mexiko und Peru, wurden Elemente avantgardistischer Kunst in die traditionelle Kunst der Region eingeflochten. Zugleich gaben auch die politischen Verhältnisse in den Ländern den Ausschlag, ob fremde, also nicht aus den eigenen Traditionen erwachsene künstlerische Anregungen überhaupt aufgegriffen werden konnten.

Im folgenden soll näher auf einige der Schlüsselfiguren in der Entwicklung der frühen Moderne in Lateinamerika eingegangen werden, wobei zugleich ästhetische Strategien näher betrachtet seien, mit denen diese Künstler eine von Grund auf neue Bildkultur ermöglichten.

In Mexiko schwankte das künstlerische Klima zu Beginn des 20. Jahrhunderts zwischen Stagnation und Innovation.[4] In der Ära der konservativen Regierung von Porfirio Díaz (1876-1911) propagierte die Akademie San Carlos in Malerei und Plastik einen klassizistischen Stil. Um 1900 kam in ganz Lateinamerika eine neue Art der Bildnerei auf, die besonders in Mexiko starke Resonanz fand. Der ›Modernismo‹ (in Lateinamerika zugleich eine Bezeichnung für eine analoge Strömung in der Literatur der Zeit) war ein Stil, der Elemente des Jugendstils, Symbolismus, Impressionismus und Naturalismus sowie ein Interesse an mittelalterlicher und asiatischer Kunst umfaßte. Selbstverständlich hatten sich ähnliche Anschauungen in anderen Ländern etabliert, und es bestehen denn auch wichtige Parallelen zwischen dem mexikanischen ›Modernismo‹ und einer vergleichbaren Strömung in Spanien. Zu den interessantesten ›modernistas‹ in Mexiko zählen Roberto Montenegro, Alberto Fuster und Julio Ruelas. Ruelas ist der wohl berühmteste Symbolist seines Landes: Seine Malerei und Graphik weist vielfach eine Nähe zu Max Klinger, Felicien Rops und Arnold Böcklin auf.

Der Charakter der mexikanischen Kunst erlebte durch die Revolution von 1910-20 einen tiefgreifenden Wandel. Ironischerweise befand sich der Mann, der maßgeblich daran beteiligt

war, daß sich das Gesicht der mexikanischen Kunst im 20. Jahrhundert verändern sollte, während der verheerenden Umwälzungen des Krieges außer Landes: DIEGO RIVERA (Abb. 2) war 1907 als Stipendiat nach Europa geschickt worden. Obgleich er 1910 kurzzeitig nach Mexiko zurückkehrte (und dort mit seiner ersten Einzelausstellung an die Öffentlichkeit trat), blieb er bis 1921 im Ausland. Seine anfänglichen Studien in Spanien bei Eduardo Chicharro, seine Verbindung mit Ignacio Zuloaga und seine Besuche im Prado sowie der sakralen Denkmäler von Toledo hatten wesentlich Anteil daran, daß er den aufkeimenden Modernismus wie auch die Techniken der Alten Meister in seiner Kunst verarbeitete. Später bereiste er das nördliche Europa, Italien und hielt sich dann über Jahre in Paris auf, so daß sich in seinem Schaffen deutliche Einflüsse des Realismus, Impressionismus, Symbolismus sowie des Kubismus niederschlugen.[5]

Die Rivera-Ausstellung von 1910 in Mexiko-Stadt zeigte noch das Werk eines Künstlers in einem eklektischen Stadium seiner Entwicklung. Ansichten von Brügge bei Nacht erinnerten an Bilder von Ferdinand Khnopff; Bilder von Paris verrieten Riveras Kenntnis von Claude Monet und anderer Impressionisten sowie Darstellungen von Arbeitern und Arbeiterinnen, die Courbet und seine Nachfolger zu Popularität verholfen hatten. Zu den volkstümlichsten Werken in seiner Ausstellung von 1910 zählte *El picador*, eine von zahlreichen Bildern mit spanischen Sujets, die in den Jahren 1908-09 entstanden waren. Spanische Themen blieben auch nach Riveras Rückkehr nach Europa für ihn wichtig. Unter dem Einfluß von Malerkollegen begann Rivera die Kunst El Grecos intensiver zu studieren. Der mexikanische Künstler Angel Zárraga, mit dem Rivera auch in Europa in engem Kontakt blieb, hatte mehrere Kompositionen geschaffen, die unmittelbar auf Gemälden El Grecos im Prado basierten. Zusammen mit seiner ersten Frau, der Künstlerin Angelina Beloff, und mit Zárraga und Zuloaga mietete Rivera 1907 ein Haus in Toledo, wohin er auch 1912 reiste, als er in Paris lebte. Toledo wurde zum Schauplatz vieler der bekanntesten Gemälde Riveras aus den Jahren 1912 und 1913: Übergangswerke, die vom beginnenden Kubismus des jungen Künstlers zeugen.

Das Bild *Quelle bei Toledo* von 1913 zeigt besonders anschaulich, wie Rivera zu dieser Zeit die Sprache der Moderne durchspielte (Abb. 3).Während die Landschaft im Hintergrund von seinem wachsenden Interesse am Kubismus zeugt, hat insgesamt vor allem die Kunst Cézannes ein Echo hinterlassen. Rivera: »Ich kam nach Europa als ein Schüler Cézannes, der für mich schon lange zuvor der größte moderne Meister war«.[6] 1910 bis 1920 studierte er gründlich die Kunst Cézannes, wobei er sich mit Stil und Techniken seines Vorbildes stets neu auseinandersetzte. Obgleich Riveras am nachhaltigsten von Cézanne geprägte Phase erst in die Zeit um 1918 fiel, erwies er bereits in der *Quelle bei Toledo* den Landschaften des Franzosen (etwa den Bildern des Mont Sainte-Victoire) seine Reverenz. Die kraftvoll gestalteten Figuren im Vordergrund des Bildes wiederum erinnern an Cézannes füllige Badende. Die Posen und angedeuteten Bewegun-

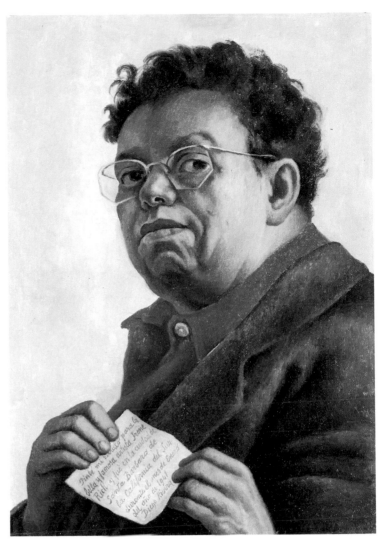

2 Diego Rivera, *Selbstbildnis (Autorretrato)*, 1941. Öl auf Leinwand; 61×43 cm. Smith College Museum of Art, Northampton/Mass.

gen der Frauen trägt ein imposanter Rhythmus, in dem auch die Rhythmik eines Bildes wie Matisse' *Tanz* von 1910 anklingt.

Im Herbst 1912 bezogen Rivera und Angelina Beloff ein Atelier in der Rue du Départ in Paris, das ihnen für sieben Jahre ein Zuhause sein sollte. Sein Nachbar war kein geringerer als Piet Mondrian sowie der weniger bekannte holländische Kubist Lodewijk Schelfhout. Die Raumexperimente, mit denen sich diese beiden Künstler damals in ihrem eigenen Werk beschäftigten, haben eine Entsprechung in Riveras Aufsplitterung der Landschaft in der *Quelle bei Toledo*.[7]

Im Jahr 1913 stellte Rivera im Pariser Salon d'Automne aus. Zu dieser Zeit hatte er bereits eine enge Freundschaft mit Künstlern wie Fernand Léger, Robert Delaunay und Marc Chagall geschlossen. Erst im darauffolgenden Jahr machte er die Bekanntschaft Pablo Picassos. Zu diesem Zeitpunkt hatte Riveras bis 1917 dauernde kubistische Phase bereits voll eingesetzt: Er schuf mehr als zweihundert Gemälde im Stil des analytischen wie des synthetischen Kubismus – vor allem Stilleben, Stadtlandschaften und Bildnisse. Sie stellen in vielen Fällen einen bedeutenden Beitrag zur Stilgeschichte dieser paradigmatischen

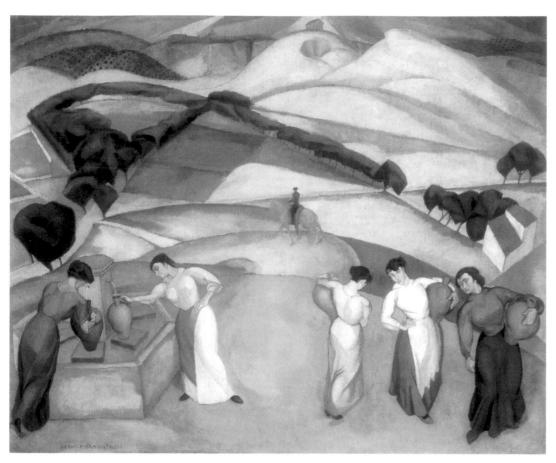

3
Diego Rivera, *Quelle bei Toledo*
(Fuente cerca de Toledo), 1913.
Öl auf Leinwand; 184 × 204 cm.
Fundación Dolores Olmedo Patiño,
Mexiko-Stadt.

Phase der frühen Moderne dar. Rivera porträtierte vielfach auch Künstlerkollegen: 1915 den spanischen Schriftsteller und Literaturkritiker Ramón Gómez de la Serna, und im Jahr zuvor den Bildhauer Jacques Lipchitz, der 1909 von Litauen nach Paris gekommen war. Rivera empfand wohl eine gewisse Verwandtschaft mit anderen Angehörigen der Kolonie ausländischer Künstler in Paris und stellte während seiner kubistischen Jahre des öfteren Exponenten dieser Gruppe dar – dies gerade zur Zeit des Ersten Weltkriegs, als zahlreiche französische Kollegen Riveras an der Front waren oder Paris verlassen und sich im Ausland in Sicherheit gebracht hatten. Unter den in der Stadt verbliebenen Ausländern (wobei manche unter dem Verdacht der Sympathisantenschaft mit dem Feind standen) kam es zwangsläufig zu größerer Nähe, Freundschaft und gegenseitiger Unterstützung.

Viele der Bilder Riveras von 1915 zeichnen sich durch eine neuartige dekorative Vorliebe aus: Hierin sollten sich Rivera und Picasso stilistisch gesehen wohl am nächsten stehen. Riveras herausragendes Werk des Jahres 1915 ist die monumentale *Zapatistische Landschaft* (Abb. 4), ein Bild, das den mexikanischen Bauernführer und Nationalhelden Emiliano Zapata beschwört (und von einer Photographie Agustín Casasolas inspiriert worden war). Als dieses Bild entstand, arbeitete Picasso gerade an seinem *Mann, gegen einen Tisch gelehnt*, ein Gemälde, das in seinem Anfangsstadium der Komposition des Mexikaners auffallend ähnelt. Die *Zapatistische Landschaft* enthält natürlich zahlreiche Verweise auf Mexiko selbst: eine Gebirgslandschaft, ein großer Sombrero,

ein ›serape‹ usw. Derlei volkstümliche Elemente (ebenso wie die leuchtende Farbe, die sich als ›mexikanisch‹ bezeichnen ließe) figurieren auch in gleichzeitigen Stilleben und zeugen wohl von dem Bedürfnis des Künstlers, seine nationale Identität wieder stärker zur Geltung zu bringen. Die Bindung an seine Heimat und die erkennbar mexikanische Ikonographie sollten sich später, in den Jahren nach der Rückkehr nach Mexiko (1921) sogar noch verstärken. Das 1915 entstandene Bild *Tisch auf einer Café-Terrasse* (Taf. S. 58) ist gewiß nicht so augenfällig ›mexikanisch‹ wie die *Zapatistische Landschaft*, aber eine lokalspezifische Note ist unübersehbar in der Aufschrift ›Benito Jua…‹ auf dem Etikett einer mexikanischen Zigarrenschachtel. Auch dieses Bild weist eine Verwandtschaft mit Picassos Stillebenkompositionen des gleichen Jahres auf und zeugt von der gemeinsamen Vorliebe für ›neopointillistische‹ Tüpfeleffekte. Beide Künstler bauten darüber hinaus mit verschiedenen Oberflächenstrukturen auch ein ganzes Spektrum von Trompe-l'œil-Effekten in ihre Bilder ein.

1916 sagte sich Rivera von dem dekorativen ›Rokoko‹ mancher seiner Werke los zugunsten einer insbesondere in den Stilleben dunkelfarbigeren und tektonischeren Anlage. *Stilleben mit grünem Haus* (Taf. S. 59) ist ein Beispiel für diesen neuen schmucklosen, klassischen Stil. Arbeiten wie diese rücken Rivera mehr in die Nähe der Sensibilität eines Juan Gris, dessen Stilleben von 1916 sich durch einen ähnlich feierlichen Ernst auszeichnen.

Einige Bilder Riveras aus diesem Jahr dokumentieren sein großes Interesse an Naturwissenschaft und Metaphysik: eine

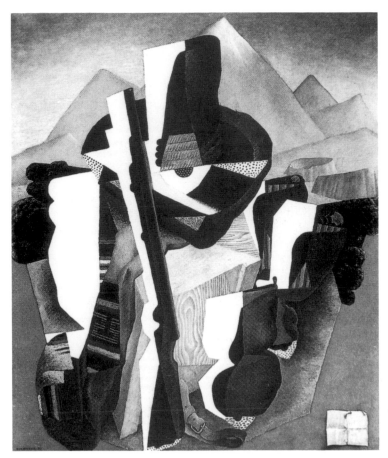

4 Diego Rivera, *Zapatistische Landschaft – Der Guerillero* *(Paisaje zapatista – El guerrillero)*, 1915. Öl auf Leinwand; 144 × 123 cm. Museo Nacional de Arte, Mexiko-Stadt.

Passion, über die er gern mit Kollegen diskutierte, die ihrerseits in ihrem an den Kubismus angelehnten Schaffen zu einer größeren ›Reinheit‹ zu gelangen suchten. Zu seinen Künstlerfreunden zählten Jean Metzinger und Gino Severini sowie André Lhote, ein Künstler, dessen Lehren eine andere für die Entwicklung der frühen Moderne in Lateinamerika maßgebende Persönlichkeit prägen sollten: die brasilianische Malerin Tarsila do Amaral.

1889 war mit dem Bild *Importunate* (São Paulo, Pinacoteca do Estado) eines der berühmtesten Werke des brasilianischen Malers José Ferraz de Almeida Júnior (1850-1899) entstanden. Es zeigt ein Modell stehend hinter einer Staffelei; der Künstler selbst geht auf die Tür des Ateliers zu, um nachzusehen, ob diese auch richtig verschlossen ist. Das Bild wirkt sehr europäisch; besonders nahe steht es James Tissot und vergleichbaren Genremalern in Frankreich. Ferraz de Almeida Júnior hatte an der Academia de Belas Artes in Rio de Janeiro studiert – dank dem Kaffeeanbau damals die wirtschaftlich bedeutendste Stadt Südamerikas – und war danach sechs Jahre Schüler von Alexandre Cabanel in Paris gewesen. Die Biographie dieses Künstlers ist – in der engen Verknüpfung mit Europa (und speziell mit Paris) – symptomatisch für die brasilianische Kunst des späten 19. und der ersten beiden Jahrzehnte des 20. Jahrhunderts. Brasilien war 1889 eine Republik geworden. (Die Unabhängigkeit von Portugal

hatte das Land 1822 erlangt, worauf die Ausrufung des Kaiserreichs Brasilien erfolgt war.) In den ersten zwei, drei Jahrzehnten demokratischer Regierung indes war das Land in kultureller Hinsicht nach wie vor stark an europäischen Vorbildern orientiert.

Die Stadt São Paulo entwickelte sich erst in den letzten Jahrzehnten des 19. Jahrhunderts zu einer Großstadt von überregionaler Bedeutung. Ihr wichtigster wirtschaftlicher Rückhalt war gleichfalls der Kaffeeanbau und -handel. São Paulo wurde zum Schauplatz der fortschrittlichsten kulturellen Ereignisse und zur Geburtsstätte der ›Modernidade‹: Da war 1913 zunächst die Ausstellung von Gemälden und graphischen Arbeiten von Lasar Segall, dann 1917 die Ausstellung von Anita Malfatti und schließlich die berühmte ›Woche der modernen Kunst‹ von 1922 (›Semana de Arte Moderna‹).[8]

Auch wenn die Werkschau von Segall das erste dieser Ereignisse war, setzte der Schock, den das Schaffen der aus São Paulo gebürtigen Anita Malfatti (1896-1964) auslöste, die Debatte um moderne Kunst noch mehr in Gang. Ihr Werk zeigt auf, welchen Hindernissen sich die Avantgarde in Brasilien in ihrem Ringen um Erneuerung gegenübersah. Malfatti hatte wie fast jeder brasilianische Moderne ihre Ausbildung im Ausland genossen. 1910 war sie nach Berlin gegangen, um an der dortigen Akademie bei Lovis Corinth zu studieren. Fünf Jahre später ging sie nach New York, wo sie ihr Studium bei Homer Boss fortsetzte, einem eher zweitrangigen Maler und Mitglied der ›Fifteen Group‹. Wichtiger noch waren die freundschaftlichen Beziehungen, die sie unter anderem mit Marcel Duchamp, Isadora Duncan und Léon Bakst aufnahm. Malfatti war äußerst empfänglich für das, was sie in New York sah, wo erst kurz zuvor mit der berühmten Armory Show von 1913 der modernen Kunst ein großartiger Empfang bereitet worden war. Die 1917 in São Paulo gezeigten Gemälde Malfattis stellten das sehr persönliche Destillat verschiedenster dem Kubismus, Futurismus und Expressionismus entlehnter Elemente dar. Obgleich ihre Ausstellung viele Besucher anlockte, erntete sie von dem einflußreichen Rezensenten Monteiro Lobato harsche Kritik, der in seinem Aufsatz ›Paranoia oder Mystifikation‹ die angeblichen Auswüchse ihres Schaffens anprangerte.[9] Andere Kritiker wie Oswald und Mario de Andrade gingen in der Presse zum Gegenangriff über. Auch der Maler Emiliano Di Cavalcanti verbürgte sich für die Originalität und Überzeugungskraft der Kunst Malfattis. Ihre Bemühungen verdeutlichten den dringenden Bedarf an weiteren gemeinsamen Kampagnen zur Förderung der Moderne.

Obgleich Lasar Segall (1891-1957) dem interessierten Publikum São Paulos bereits 1913 vorgestellt worden war, wurde er erst allmählich zu einer nicht mehr wegzudenkenden Figur der Kunstszene dieser Stadt, nachdem er sich 1923 endgültig in Brasilien niedergelassen hatte. Das Thema seiner Kindheit, die er im jüdischen Viertel von Wilna in Litauen verlebt hatte, blieb in Gemälden, Zeichnungen und Druckgraphik stets präsent. Nach

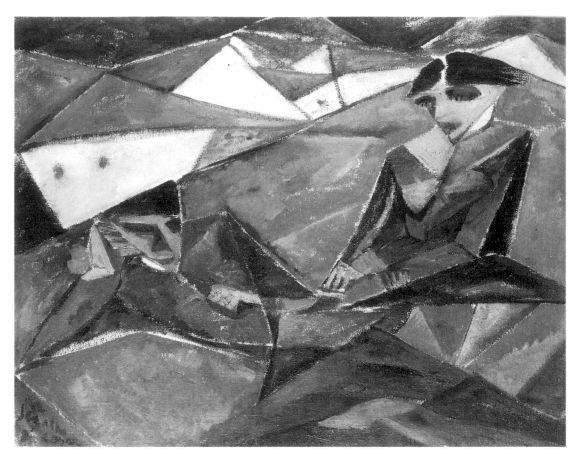

5
Lasar Segall, *Russisches Dorf*
(Aldeia russa), 1912.
Öl auf Leinwand; 62,5 x 80,5 cm.
Museu Lasar Segall, São Paulo.

ersten Erfahrungen als Kunststudent in Berlin (1907-09) zog er 1910 nach Dresden. Obgleich seine frühen Werke vielfach in einem impressionistischen Stil gehalten waren, schloß er sich bald den Malern der ›Brücke‹ an. Er stellte in der Galerie Gurlitt aus, gewann mehrere Preise und beteiligte sich 1919 an der Gründung der Dresdner Sezession. Ein Beispiel für seinen Früh-stil ist das 1912 entstandene Gemälde *Russisches Dorf* (Abb. 5), dessen Thema wieder an seine Kindhcit erinnert, das aber stili-stisch mit der expressionistischen Intensität von Bildern Ernst Ludwig Kirchners oder Otto Muellers verwandt ist. Segalls spätere Bilder sind meist in dunklen Farben gehalten und stellen gcquälte Figuren in klaustrophobischen Innenräumen dar.

Nach Segalls Übersiedlung nach Brasilien (wo er die Staats-bürgerschaft annahm) wirkten sich das vollkommen andere Far-benspektrum und die intensive Lichtfülle, auf die er dort traf, nachhaltig auf sein Schaffen aus.[10] Gemälde wie *Mulattin mit Kind* von 1924 (Abb. 6) oder *Brasilianische Landschaft* von 1925 (Abb. 7) sind Zeugnisse eines neuen Empfindens und der Affinität zu den mit dem Kubismus verwandten Bildformen Paul Klees. Ein Spek-trum von Farbtönen entfaltet sich, das Segall in dieser Fülle, wäre er in Europa geblieben, wohl nur schwerlich hätte erreichen kön-nen. Mitte der zwanziger Jahre begann ihn die Vielfalt mensch-licher Typen zu faszinieren, die er in Mangue, dem Rotlichtbezirk Rio de Janeiros, beobachtete. Die Prostituierten und ihre Klientel wurden zum Sujet einer außergewöhnlichen Folge von Gemälden und Graphiken. In diesen Bildern legt Segall keineswegs Lüstern-heit oder kolonialistischen Voyeurismus an den Tag. Die Man-

gue-Bilder zeugen von einer starken menschlichen Einfühlung in die Situation der Arbeiterklasse, die er darstellt.

Segall unterhielt weiterhin enge Beziehungen zu Deutschland und stellte in verschiedenen deutschen Städten aus, bis 1937 sein von den Nazis als ›entartet‹ gebrandmarktes Schaffen dort nicht länger erwünscht war.[11] Seine Kunst spiegelt die katastrophale wirtschaftliche Lage im Europa der späten zwanziger und dreißi-ger Jahre und die Bedrohung durch den Aufstieg des Faschismus wider. Er durchforschte auch seine Kindheitserinnerungen und gab die Pogrome gegen die jüdische Bevölkerung Rußlands und die nachfolgenden Emigrationswellen dem Gedächtnis zurück. Seine Kaltnadelradierungen von Immigranten und in anderen Techniken ausgeführten Studien zu diesem Thema gipfelten in dem Meisterwerk *Emigrantenschiff* von 1939-41 (Taf. S. 68/69): die ergreifende Darstellung von Hunderten von verzweifelten Individuen, zusammengepfercht auf einem viel zu kleinen Schiff – Ausdruck universellen Leides. Vom kunstgeschichtlichen Standpunkt her könnte man in dem Bild eine Weiterführung des romantischen Sujets des vom Sturm geschüttelten Schiffes als Metapher für die Wechselfälle der menschlichen Existenz sehen. Obwohl es die vielen frühen (und konkreteren) Themen mensch-lichen Leids bei Segall aufgreift, gewinnt dieses Bild aufgrund seiner Größe und angesichts seiner Aktualität eine besondere Monumentalität und ergreifende Wirkung.

Segall war innerhalb der sich entfaltenden frühen Modcrne in Brasilien sehr einflußreich. Er knüpfte wichtige Verbindungen zwischen brasilianischen Künstlern und Kollegen in Deutschland

und Mitteleuropa und stellte europäische Tendenzen einem brasilianischen Publikum vor, das bis dahin den Blick immer nur auf Paris (und in geringerem Maße auf Italien) gerichtet hatte. Darüber hinaus spielte Segall eine wichtige Rolle bei der Entstehung der verschiedenen Künstlerverbände São Paulos. So war er 1932 Mitbegründer der einflußreichen Künstlervereinigung SPAM (›Sociedade Pro-Arte Moderna‹).[12]

Der Kunstkritiker Aracy Amaral stellte im Hinblick auf den Aufbruch der Moderne in Brasilien fest: »Vom Modernismus ging eine ungeheure Wirkung aus, die in der Umarbeitung einer Formensprache unter dem Einfluß aus Paris importierter Vorbilder bestand, wobei die kubistische Revolution den Ausgangspunkt bildete; zu gleicher Zeit wurde durch seinen Einfluß Brasilien selbst zu einer Quelle der Inspiration und Neubestätigung [für brasilianische Künstler]«.[13] Laut Amaral haben Künstler bis in die neunziger Jahre hinein stets das, was sie im Schaffen ausländischer Kollegen beobachtet haben, ›brasilianisiert‹ und in etwas ganz Eigenes umgesetzt. Die Originalität und der Geist, die in diese Transformationen eingeflossen sind, begründen seiner Ansicht nach das Schöpferische dieser Kunst. Amaral setzt sich in seiner Einschätzung, die sich von einer eurozentrischen Analyse der Besonderheiten der Moderne Lateinamerikas wohltuend abhebt, keinesfalls über das Fremde im Schaffen brasiliani-

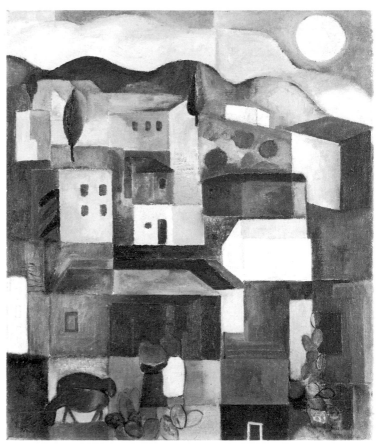

7 Lasar Segall, *Brasilianische Landschaft (Paisaje brasileño)*, 1925. Öl auf Leinwand; 64 x 54 cm. Privatsammlung, São Paulo.

scher Künstler hinweg, schenkt dabei aber dem Umgang mit diesen fremden Elementen, der schließlich die politische, gesellschaftliche und ästhetische Wirklichkeit vor Ort widerzuspiegeln in der Lage ist, besondere Aufmerksamkeit. Nur auf diese Weise vermochte ihre Kunst voll und ganz davon ein Echo zu geben, was der lateinamerikanische ›Geist‹ in der Kunst genannt wurde.

Wie die meisten Initiatoren der Moderne in Brasilien und anderswo konnte auch Tarsila do Amaral (1886-1973) auf eine akademische Ausbildung zurückblicken. 1916 hatte sie zunächst bei Pedro Alexandrino in São Paulo studiert;[14] später, während ihres ersten Aufenthalts in Paris (1920-22), nahm sie Unterricht bei dem konservativen Maler Émile Renard und anderen Lehrern an der Académie Julian. Für Tarsila (ihr Name, wie er sich in der Sekundärliteratur eingebürgert hat) war es sicherlich eine Enttäuschung, nicht bei den wegweisenden Veranstaltungen der ›Semana de Arte Moderna‹ im Februar 1922 in São Paulo zugegen gewesen zu sein. Dieses Ereignis, das einen Meilenstein in der Kunst Brasiliens darstellt, bestand aus einer Reihe von Ausstellungen, Dichterlesungen und Theatervorstellungen und bot ein Kontrastprogramm zu der strengen Traditions- und Konventionsgläubigkeit, durch die sich Kunst und Kultur des Landes bis dahin ausgezeichnet hatten. Die zweite Reise nach Paris, die sie Ende 1922 zusammen mit Oswald de Andrade, ihrem künftigen Ehemann, unternahm, markierte den Beginn tiefer Veränderun-

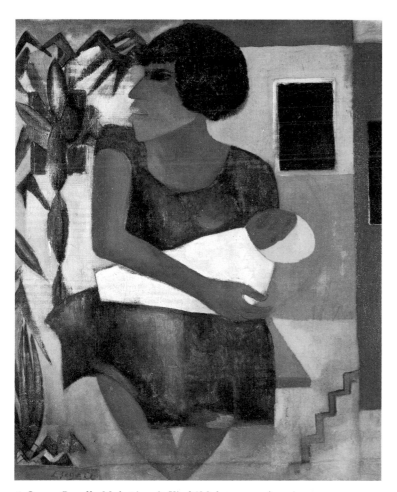

6 Lasar Segall, *Mulattin mit Kind (Mulata com criança)*, 1924. Öl auf Leinwand; 68,5 x 55,5 cm. Sammlung Mauris Ilia Klabin Warchavchik, São Paulo.

gen in ihrem Werk. Zwar ist schon in einigen Arbeiten aus den Jahren 1921 und 1922 der Einfluß der Impressionisten und Postimpressionisten, etwa Cézannes und van Goghs, sowie des Fauvismus spürbar, aber erst in der 1923 entstandenen *Negerin* (Abb. 8) kommt ihr neuer Ansatz voll zur Entfaltung. Das Bild zeigt eine Frau afrikanischer Abstammung, deren anatomische Merkmale mit betonter Überzeichnung dargestellt sind. Sie hebt sich reliefartig von einem Hintergrund ab, der aus einem Gefüge von Farbstreifen und einem stilisierten Bananenblatt besteht. Nachdem sie sich mit dem Kubismus vertraut gemacht hatte, suchte Tarsila offensichtlich eine Auseinandersetzung ihrer Kunst mit diesen Prinzipien. Dabei ließ sie nicht nach in dem Bemühen, dieser bildnerischen Methode ihren ganz persönlichen Stempel aufzudrücken und aus ihr eine wahrhaft brasilianische Schöpfung ihrer Phantasie werden zu lassen. Die Bildoberfläche von *Die Negerin* ist im Gegensatz zu früheren Gemälden glatt. Nur wenige Pinselstriche sind auszumachen: Die Wirkung des Bildes ist weithin von Kühle bestimmt.

Tarsila hatte in den Avantgardekreisen von Paris viele Freunde gefunden. Sie studierte bei André Lhote, einem Künstler, den Robert Rosenblum einmal als den »offiziellen Theoretiker des Kubismus« bezeichnete.[15] Und sie schloß auch Freundschaft mit dem nicht ganz so doktrinären (und für ihre Kunst

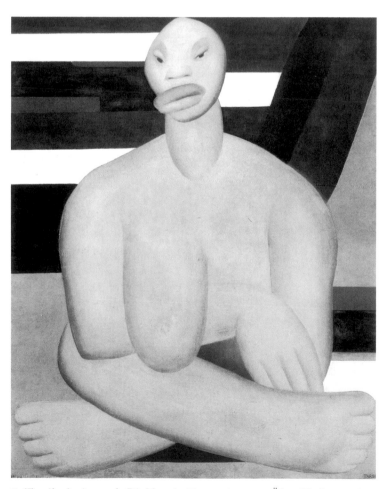

8 Tarsila do Amaral, *Die Negerin (A negra)*, 1923. Öl auf Leinwand; 100 x 81,3 cm. Museu de Arte Contemporânea da Universidade de São Paulo (vgl. Taf. S. 75).

wesentlich wichtigeren) Fernand Léger, den sie regelmäßig in dessen Atelier aufsuchte.

Tarsilas Interesse an der Kultur und Kunst ihres Heimatlandes vertiefte sich zweifellos auch dadurch, daß sie zu einer Zeit in Paris weilte, als die dortigen Intellektuellen dem ›Primitiven‹ und ›Exotischen‹ eine große Bedeutung beimaßen. Die Faszination, die von allen nicht abendländischen Kulturen ausging (und häufig von einem naiven und kolonialistisch gefärbten Standpunkt aus betrachtet wurden), erfaßte alle Bereiche. Tarsila versammelte bildende Künstler, Dichter und Romanschriftsteller um sich, die in ihr einen Inbegriff der Weltläufigkeit, Eleganz und zugleich die Repräsentantin eines ›ursprünglichen‹ Kulturkreises sahen.[16]

Bei ihrer Rückkehr nach São Paulo im Dezember 1923 brachte Tarsila die ersten Kunstwerke mit sich, die einmal den Grundstock einer bedeutenden Sammlung zeitgenössischer europäischer Kunst bilden sollten: Werke u. a. von Picasso, Robert Delaunay, Juan Gris, Albert Gleizes und Fernand Léger, die von den zahlreichen Besuchern ihres Hauses (darunter viele Künstler) gesehen wurden. Neben Oswald de Andrade war auch der Schweizer Schriftsteller und Lyriker Blaise Cendrars mit ihr aus Paris gekommen, der, fasziniert von der Aussicht, dieses ferne Land in Gesellschaft seiner Freunde näher kennenzulernen, im nächsten Frühjahr das Paar zu den Karnevalsfeiern in Rio und während der Karwoche in die zahlreichen Barockstädte des Staates Minas Gerais begleitete.[17]

Diese Reisen entfachten ihre Begeisterung für diejenigen Facetten Brasiliens, die als die Quintessenz dieses Landes empfunden wurden. Ihre Ausflüge in die weniger fortschrittlichen Landesteile regten Oswald de Andrade zu seinem berühmten Manifest *Pau Brasil* an, eine Eloge auf die Bräuche und Traditionen des Landes, die im März 1924 veröffentlicht wurde. (Darin schreibt er etwa, »der Karneval in Rio ist der religiöse Gefühlserguß unserer Rasse... Wagner weicht den Sambaschulen von Botofago...«[18]) Das Manifest, benannt nach dem ersten Exportprodukt des Landes in der Kolonialzeit, beschwor den Geist der Autonomie der brasilianischen Literatur und eine Rückbesinnung auf die Ursprünge seiner Kultur. Hier war zugleich die Richtung formuliert, die die Kunst Tarsilas in den folgenden Jahren nehmen sollte.

Tarsilas Schaffen der Jahre 1924 bis 1927 (vielfach als ihre ›Pau-Brasil-Periode‹ bezeichnet) ist geprägt vom fortgesetzten Experiment mit dem Kubismus verwandten Formen in Verbindung mit brasilianischen Themen. Auch die pulsierenden Rhythmen der Großstadt bewegten sie: In dem Bild *São Paulo* von 1924 bilden Zapfsäulen, Eisenbahnbrücken und Industriegebäude ein brasilianisches Pendant zur Großstadtikonographie eines Fernand Léger in Paris oder auch zu jener der parallel in Nordamerika tätigen ›precisionists‹ wie Charles Demuth und Charles Sheeler. In vielen anderen Bildern der ›Pau-Brasil-Periode‹ erscheint die Farm ihrer Kindheit oder die reiche Flora und Fauna Brasiliens.

Ein somnambuler Zug kennzeichnet Tarsilas Gemälde der späten zwanziger Jahre,[19] berühmt in dieser Gruppe sind vor allem *Abaporu* von 1928 (Taf. S. 74) und *Antropofagia* von 1929 (Taf. S. 77). In *Abaporu* (der Titel ist eine Zusammensetzung von Wörtern aus der Tupi-Guaraní-Sprachgruppe, in der ›aba‹ ›Mensch‹ heißt und ›poru‹ ›einer, der ißt‹) rastet unter einer brennenden Sonne ein riesenhaftes Wesen mit einem winzigen Kopf neben einer mächtigen Kaktuspflanze. In dem Bild *Antropofagia* (Kannibalismus) halten sich ähnliche männliche und weibliche Figuren mit überdimensionalen Armen, Beinen und Oberkörpern in einer stark abstrahierten tropischen Landschaft auf. In der Unförmigkeit dieser Kreaturen klingen Gedanken von Oswald de Andrades *Anthropophagischem Manifest* von 1928 an, das ebenfalls die Unabhängigkeit von Kultur, Denken und Leben in Brasilien propagierte.[20]

In anderen Bildern aus Tarsilas ›anthropophagischer‹ Periode, wie etwa in der *Komposition* von 1930, gelingen der Künstlerin Transformationen beobachteter Wirklichkeit hinüber in das Reich der Mythen. Manche dieser Bilder zeigen phantastische Traumwelten, die sich durchaus mit denen ihres uruguayischen Zeitgenossen José Cúneo vergleichen lassen. Die Parallelen zwischen dem Werk Tarsilas und dem Cúneos liegen im Atmosphärischen – ihr Stil ist ganz unterschiedlich. So malt Cúneo wesentlich gestischer als Tarsila. Nachdem er in Turin und Paris studiert hatte, war er von den Landschaften Chaim Soutines angeregt worden. Anknüpfend an dessen Expressionismus schuf Cúneo mondbeschienene Phantasicszenen mit einem oftmals apokalyptischen Unterton. Seine neoromantischen Bilder sind in ihrem Stimmungsgehalt interessanterweise am ehesten mit den Landschaften des Nordamerikaners Albert Pinkham Ryder zu vergleichen.[21]

Man hat Tarsila als Exponentin eines ›tropischen Surrealismus‹ apostrophiert – was immer das auch heißt. Verfehlt wäre dabei die Annahme, dem ›orthodoxen‹ Surrealismus der Europäer und der Kunst jener Lateinamerikaner, die beide Male jeweils ihre eigene innere Realität darstellten, liege eine gleichgeartete Sensibilität, das gleiche Bewußtsein zugrunde. Tarsila do Amaral zählt zweifellos zu den größten schöpferischen Persönlichkeiten Brasiliens und zu den wichtigsten Begründern einer unverwechselbaren Spielart der Moderne in Nord- und Südamerika.

Die Europaaufenthalte Tarsilas waren im Vergleich zu denen anderer Brasilianer verhältnismäßig kurz. So studierte VICENTE DO REGO MONTEIRO (1899-1970) zunächst von 1911 bis 1914 in Paris und hielt sich dann ein weiteres Mal von 1922 bis 1930 dort auf. Seine mit großer Begeisterung verfolgten Interessen waren weitgespannt; anfänglich interessierte ihn vor allem die Bildhauerei: Seine Kontakte zu Auguste Rodin, Antoine Bourdelle und Pau Gargallo (den er in einer Skulptur porträtierte) übten einen nachhaltigen Einfluß auf ihn aus, und entsprechend verraten auch seine Gemälde einen ausgeprägten Sinn für das Plastische. Seine zweite Leidenschaft galt dem Tanz: 1918 schuf er einen Zyklus von Zeichnungen, die durch die Auftritte von Anna Pavlova angeregt worden waren.[22] Nach seinen Vorbildern befragt, gab Rego Monteiro oft so verschiedene Namen wie Piero della Francesca, Georges Seurat, Georges Braque, Juan Gris und den Meister der portugiesischen Gotik Nuno Gonçalves an.[23] Die kantigen, massiven Formen und die glatten, röhrenartigen Gebilde, die sich in einer Vielzahl seiner Bilder – etwa in der 1925 entstandenen *Anbetung der Könige* (Taf. S. 79) – finden, zeugen darüber hinaus von seiner Auseinandersetzung mit Léger und der Art deco.

Die Reise, die Tarsila do Amaral, Oswald de Andrade und Blaise Cendrars in der Karwoche 1924 nach Minas Geiras unternahmen, war eine Reise in das ›mythische Brasilien‹. Der Bundesstaat Minas hatte früher aufgrund des reichen Vorkommens an Mineralien und anderer Bodenschätze zum wohlhabendsten Teil des Landes gehört. Ebenso reich war sein kunsthistorisches Erbe. Praktisch jede Stadt konnte herausragende Beispiele der prachtvollen barocken Baukunst des großen Bildhauers und Architekten Antônio Francisco Lisboa (genannt ›O Aleijadinho‹) und seiner Schule aufweisen. Doch in den zwanziger Jahren war Minas aufgrund schlechter Straßen und Zugverbindungen nur mehr schwer zu erreichen. Es war ein fast in Vergessenheit geratener Teil des Landes, in dem sich aber religiöse Bräuche und eine einzigartige spirituelle Atmosphäre aus dem 18. Jahrhundert erhalten hatten. Diese Aura der Tradition war genau das, was die Künstler der Moderne für sich auszukundschaften suchten.

ALBERTO DA VEIGA GUIGNARD (1896-1962) verbrachte den Großteil seines Lebens in Minas. Die beinahe mystische Ausstrahlung der Gegend verlieh seinen Bildern eine Zartheit, die, vermischt mit der Naivität seiner Phantasie, ein Œuvre von höchst individueller Eigenart entstehen ließ, das ihm große Bewunderung und zahlreiche Anhänger eintrug (er lehrte lange Jahre an seiner eigenen Akademie in Belo Horizonte). Bilder wie die 1951 und 1960 entstandenen Landschaften um *Ouro Preto* (eine für ihre prächtigen Barock- und Rokokobauten berühmte Stadt) oder die Ansicht des reizvollen Städtchens *Sabará* von 1952 zeichnen sich neben einem dünnen, feinen Farbauftrag besonders durch ihren träumerischen Charakter aus. Bildnisse wie die *Familienfeier* (o. J.; Abb. 9) oder *Die Zwillinge* (um 1943) lassen demgegenüber ein Interesse des Künstlers an der Tradition der anonymen Porträtmalerei des 19. Jahrhundert erkennen – die gleiche Quelle, der auch Abraham Angel und Frida Kahlo in Mexiko Anregungen verdanken. Obgleich um eine Generation jünger als die anfangs besprochenen brasilianischen Künstler, ist es dennoch statthaft, Guignard als eine Schlüsselfigur in der stetig fortschreitenden Entfaltung eines Geistes der Moderne zur Zeit der Jahrhundertmitte zu betrachten. Seiner Raffinesse bei der Umgestaltung von Vorbildern, die er in der Volkskunst Brasiliens auflas, liegt der gleiche Geist verfeinerter ›Brazilianidade‹ zugrunde wie dem Schaffen von Tarsila. Diese Art der tiefempfundenen Identifikation mit dem Land und seinen Traditionen hat in jüngerer

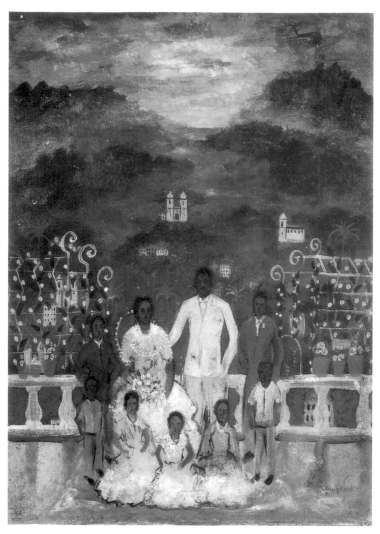

9 Alberto da Veiga Guignard, *Familienfeier (Fiesta en familia)*. Öl auf Holz; 53,8 x 38,6 cm. Museu de Arte Contemporânea da Universidade de São Paulo.

Zeit wieder eine Renaissance bei Künstlern erfahren, denen es darum zu tun ist, die politischen und gesellschaftlichen Wechselfälle des Landes – oftmals ironisch – zu kommentieren.

Guignard arbeitete später überwiegend in Belo Horizonte; Rego Monteiro verdankte gewisse Anregungen seiner Heimatstadt Recife. Im allgemeinen jedoch war die Moderne in Brasilien ein Phänomen, das sich in São Paulo und Rio de Janeiro entfaltete. Im Falle Argentiniens und Uruguays waren Buenos Aires und Montevideo die Schauplätze für die wichtigsten Manifestationen des Neuen. Der Charakter dieser beiden Städte (besonders von Buenos Aires) erfuhr Anfang des 20. Jahrhunderts tiefgreifende Veränderungen. Zwischen 1905 und 1910 kam – hauptsächlich aus Spanien und Italien – mehr als eine Million Immigranten nach Argentinien, die sich überwiegend in Buenos Aires niederließen. Weder in Argentinien noch in Uruguay lebten noch viele Ureinwohner, da die wenigen indianischen Völker dort längst von den Kolonisten ausgerottet worden waren. Das kulturelle Leben dieser Länder war europäisch geprägt. Da es die Avantgarde in die europäischen Hauptstädte zog, um dort das aktuellste Geschehen mitzuverfolgen, wurden binnen kürzester

Zeit die wichtigsten Strömungen, die in Paris und anderswo aufkamen, von Malern und Bildhauern aus Argentinien und Uruguay aufgenommen.

EMILIO PETTORUTI (1892-1971) war einer der bedeutendsten argentinischen Künstler, der sich den kubistischen Stil aneignete. Er hatte die Zeit von 1914 bis 1924 in Europa verbracht und war von Picasso wie auch von den Puristen nachhaltig beeindruckt worden. Ein Werk wie *Das karierte Tischtuch* von 1938 (Abb. 10) läßt deutlich seine Nähe zu Künstlern wie André Lhote erkennen. In seinen dem Kubismus verpflichteten Bildern bediente er sich vielfach der Kunstgriffe seiner europäischen Kollegen, zugleich aber sind darin, wie Susan Verdi Webster nachweisen konnte, zahlreiche Bezüge zu einheimischen Sitten und Gebräuchen enthalten.[24] Das gilt in besonderem Maße für seine Darstellungen von Tango-Musikern. Pettoruti war Mitglied der bedeutenden Gruppe der ›martinfierristas‹, die um 1925 aktiv war. Diese Vereinigung setzte sich aus Künstlern zusammen, die ihre progressiven Ideen in der Zeitschrift *Martin Fierro* veröffentlichten, in der 1924 auch ihr berühmtes Manifest erschien.[25]

Ein weiteres Mitglied der ›martinfierristas‹ und eine der außergewöhnlichsten Gestalten in der Kunstgeschichte Lateinamerikas war ALEJANDRO XUL SOLAR (1887-1963). In einem Vortrag, den er im September 1980 in der Fundación San Telmo in Buenos Aires hielt, sprach Jorge Luis Borges von seinen Erinnerungen und beschrieb seinen Freund als einen in vielerlei Hinsicht genialen Menschen – im Hinblick sowohl auf die Originalität seiner Kunst wie auf seine hochintellektuelle Spielerei mit Wortbedeutungen und seine Erfindung neuer Sprachen mit sinnreichen syntaktischen Regeln.[26] Xul Solar nannte diese Sprachen ›Neocriollo‹ (gegründet auf Spanisch, Englisch, Portugiesisch und Deutsch) oder auch ›Pan lengua‹.

10 Emilio Pettoruti, *Das karierte Tischtuch (El mantel a quadros)*, 1938. Mit freundlicher Unterstützung von Christie's, New York.

Xul Solar, ein Name, den der Künstler um 1916/17 angenommen hatte (sein eigentlicher Name war Oscar Alejandro Schultz Solari), verließ 1912 Argentinien, um nach Hongkong zu gehen. Er kam jedoch nie bis nach Asien, sondern blieb bis 1924 in Europa (in England, Italien und Deutschland). Die Vielfalt der Kunst und der Künstler, mit denen er in Berührung kam und deren Schaffen er absorbierte, war gewaltig. Seine frühesten Bilder, kleinformatige Aquarelle, weisen eine gewisse Ähnlichkeit mit dem Symbolismus des niederländischen Künstlers Jan Toorop und anderer später Vertreter des Jugendstils auf. Nach 1918 wurde für ihn der geometrische Konstruktivismus zur wichtigsten Ausdrucksform bei der Darstellung der Landschaften seiner Phantasiewelten. Gelegentlich werden diese Orte von seltsamen Zwitterwesen bewohnt, ein andermal wieder beherrschen rein architektonische Strukturen die Komposition. Xul Solar ist immer wieder mit Namen wie Delaunay, František Kupka, Wassily Kandinsky, Kasimir Malewitsch, Joan Miró und anderen in Verbindung gebracht worden: Künstler, die – ähnlich wie Xul Solar – um die Dimension des Spirituellen in ihrem Werk rangen und mit den mystischen Schriften von Annie Besant, Helena Blavatsky oder Ananda K. Coomaraswamy vertraut waren.[27] Ein weiterer Künstler, der eine große Faszinationskraft für Xul Solar besaß, war Paul Klee. Die Kunstgeschichte hat es bislang nicht herausfinden können, ob sich die beiden jemals begegnet sind, aber Ironie, Witz, die Feinheit ihres jeweiligen Stils sowie eine gewisse nihilistische Koketterie deuten auf eine starke geistige Verbindung zwischen ihnen hin. Bei all diesen Affinitäten mit den oben erwähnten Künstlern (aber auch mit dem Dadaisten Kurt Schwitters, mit Marc Chagall, George Grosz und manchen der italienischen Futuristen) stellt Xul Solars Beitrag freilich etwas ganz Einzigartiges dar, vor allem vor dem Hintergrund der konservativen Kunstszene, wie sie noch bis in die zwanziger Jahre hinein in Buenos Aires anzutreffen war. Von dem einflußreichen Kritiker Atalaya stammt das Wort, »Xul ist unser Hausgenius«, und Borges meinte, »ich habe ihn immer als meinen Lehrer betrachtet«.[28] Xul Solars bildnerische Phantasie entwickelte sich über einen großen Zeitraum und wurde immer komplexer und geheimnisvoller. Ein Bild wie *Welt* von 1925 (Taf. S. 72) kann als paradigmatisch für die Vielschichtigkeit seiner Vorstellungswelt gelten. In den dreißiger Jahren stellte er öde Landschaften mit seltsamen Strukturen (nicht unähnlich denen von Kappadokien in der Türkei) dar. In Bildern wie *Himmlische Landschaft* oder *Bri, Land und Leute* (Taf. S. 72), beide 1933 entstanden, bewegen sich wundersame Geschöpfe auf Pfaden inmitten großer, an Zikkurate erinnernder Bauwerke.

Xul Solar war bei alledem eine isolierte Figur der Moderne Lateinamerikas. Obgleich seine konstruktivistischen Impulse in mancher Hinsicht in einem größeren Kontext gesehen werden können (siehe S. 26ff.), stieß seine erfinderische und idiosynkratische Bildsprache bei seinen Zeitgenossen auf wenig Resonanz. Gleiches gilt für Pedro Figari, eine andere bedeutende Gestalt der Río de la Plata-Region.

PEDRO FIGARI (1861-1938) ergriff ähnlich wie Paul Gauguin (mit dem er manchmal stilistisch wie auch von seinen Sujets her in Verbindung gebracht wird) den Künstlerberuf erst, nachdem er bereits als Anwalt und Pflichtverteidiger Karriere gemacht hatte. Darüber hinaus war er auch als Autor von sozialpolitischen und ästhetischen Schriften bekannt geworden. Sein von Kindheit an gehegtes Interesse an Zeichnen und Malerei hatte er stets weiterverfolgt. Mit sechzig Jahren verlegte er sich ganz auf die Malerei. Er zog mit seinem Sohn Juan Carlos für vier Jahre nach Buenos Aires und lebte dann neun Jahre lang in Paris. Die zentralen Themen Figaris hatten sich bereits in seinen vor 1921 entstandenen Bildern herauskristallisiert.[29] In seiner späteren Zeit malte er ausschließlich auf Pappe – die spezifische Oberflächenstruktur und die besonderen Formate dieses Materials geben den Gemälden etwas Intimes. Zu den Lieblingssujets Figaris gehört das Alltagsleben der schwarzen Männer und Frauen Uruguays (die vielfach ehemalige Sklaven aus Brasilien waren), einschließlich ihrer ›candombe‹: Versammlungen, bei denen Tanz und Gesang im Mittelpunkt standen. Ein weiteres Thema Figaris war das Leben der Gauchos in den weiten Pampas Argentiniens. Obgleich es sich dabei um ein Sujet handelt, das im 19. Jahrhundert schon einen Maler wie Juan Manuel Blanes beschäftigt hatte, ließ Figari etwa in dem Gemälde *Pampa* (Abb. 11) das Leben der Gauchos in einem ganz unverwechselbaren Stil wiedererstehen. Charakteristisch sind der weitgehende Verzicht auf Farbabstufungen, eine bevorzugte Frontalität und die geringe Tiefenwirkung der Bilder. Manche Gaucho-Szenen spielen in einer mondbeschienenen Landschaft, in die vielfach auch der Ombu-Baum – ein charakteristisches Wahrzeichen der Ebenen Argentiniens – einbezogen ist. Die verschiedenen Elemente der Landschaft können bisweilen durch die starke Atmosphäre gleichsam ein Eigenleben führen. Figari überläßt es oft der suggestiven Kraft intensiver Farben (insbesondere von Rot- und Blautönen), die Stimmung seiner Szenen zu tragen. Auch die geschwungene Linie bei Figuren wie bei Landschaftselementen ist ein wichtiges

11 Pedro Figari, *Pampa*. Öl auf Karton; 74 × 105 cm. Museo Nacional de Bellas Artes, Buenos Aires (Taf. S. 89).

Charakteristikum. Man hat ihn mit den französischen ›peintres intimistes‹ Edouard Vuillard und Pierre Bonnard in Verbindung gebracht, und es gibt in der Tat manche Berührungspunkte. Der um die Jahrhundertwende tätige spanische Künstler Hermen Anglada Camarasa übte ebenfalls schon früh einen Einfluß auf Figari aus.[30] Nahezu jede Gesellschaftsschicht der Río de la Plata-Region wurde von Figari zum Gegenstand eindrucksvoller Darstellungen gemacht. So zeigt das um 1925 entstandene Bild *Kreolentanz* eine einfache Art der Unterhaltung in einer europäisch anmutenden Atmosphäre. In anderen Bildern wieder wird das prätentiöse Gehabe des Bürgertums zum Gegenstand verhaltenen Spotts. »Figari hat andere südamerikanische Künstler dazu angeregt, sich wieder auf die Grundelemente ihrer eigenen Kultur zu besinnen, ohne in eine gefällige folkloristische oder touristisch ausgerichtete Kunst zu verfallen« (Damián Bayón).[31]

Das Werk des Venezolaners ARMANDO REVERÓN (1889-1954) ist häufig mit dem französischen Impressionismus in Verbindung gebracht worden. Doch seine lichtdurchfluteten Landschaftsbilder haben weitaus mehr mit eigenen visionären Erfahrungen und Naturerlebnissen zu tun als mit vermeintlichen Lektionen, die ihm im Zuge seiner Kontakte mit Pariser Künstlern erteilt worden sein mögen. Nachdem er mehrere Jahre in einem dem Symbolismus verwandten Stil gearbeitet hatte, entwickelte Reverón eine Methode der Landschaftsdarstellung, die ihn oft bis an die Grenze reiner Gegenstandslosigkeit führte.[32] Seine Gemälde mit ihrem feinen Farbauftrag (besonders die nach 1926 entstandenen, als seine ›weiße Periode‹ eingesetzt hatte) scheinen die von Hitze erfüllte Luft zu verströmen, die ihn in dem damals abgeschiedenen Küstenort Macuto umgab. Das 1926 entstandene *Licht hinter meiner Laubhütte* (Taf. S. 84) läßt nicht an einen bestimmten Ort denken, sondern besitzt in der oszillierenden Helligkeit einen gewissen traumhaften Zug. Über Abstufungen von Weiß und Blau hinaus sind in diesem und verwandten Bildern kaum andere Farben auszumachen. Reverón scheint den Inhalt seiner Bilder zu gleichsam religiösen Kontemplationen der Natur entmaterialisiert zu haben. In seiner tiefen Spiritualität ist er mit anderen Künstlern seiner Zeit, sowohl in wie außerhalb Lateinamerikas, vergleichbar. (Besonders im Hinblick auf sein Schaffen in den zwanziger Jahren bestehen auch Affinitäten zu den meditativen Aspekten der abstrakten Malerei der zweiten Jahrhunderthälfte von Künstlern wie Agnes Martin und Robert Ryman, die die Wirkung von Weiß-in-Weiß zu ihrem Ausdrucksmittel erhoben.) Sein Freund José Nucete Sardi schrieb: »Er versetzt sich in eine bestimmte Stimmung, ehe er anfängt zu arbeiten ... er geht hinaus, um in den leuchtenden Farben der in Sonnenlicht getauchten Landschaft um ihn herum sein Sehvermögen ›aufzuladen‹, bis hin zu einer Art visueller Ekstase ... Er arbeitet fast nackt, damit die Farben seiner Kleider sich nicht störend zwischen die Arbeit und seine Augen schieben ...«[33] Reverón war sicherlich ein Exzentriker, aber sein Schaffen ist zutiefst ernst und bedachtsam konzipiert. Obgleich die Landschaftsmalerei

12 Armando Reverón, *Selbstbildnis mit Puppen (Autorretrato con muñecas – Sin pumpas, sin barbas. Mucas de frente)*, 1949. Kohle, Kreide und Zeichenstift auf Papier über Karton; 64,5 × 87,5 cm. Fundación Galería de Arte Nacional, Caracas.

(zunächst in weißen, später in Sepiatönen) im Mittelpunkt seiner Arbeit stand, tritt gelegentlich auch die menschliche Figur in Erscheinung (besonders Mitte der dreißiger Jahre und in seinen letzten Lebensjahren). Zu seinen faszinierendsten Spätwerken zählen die Darstellungen der weiblichen Gestalt, zum Teil als Akt und meist in mehrfigurigen Gruppen. Für viele dieser Bilder stand seine Lebensgefährtin Juanita Modell, zugleich aber bediente sich Reverón zu diesem Zweck großer, selbstgefertigter Stoffpuppen, um die er ein ganzes Ambiente, eine isolierte Miniaturwelt in seiner eigenen Abgeschiedenheit am Meer, aufbaute. Das im Jahr 1949 entstandene *Selbstbildnis* (Abb. 12) zeigt Juanita zur Rechten des Künstlers mit Federn im Haar (wie der Künstler sie oft darstellte), während auf seiner linken Seite eine seiner Puppen den Betrachter anstarrt.

Wie schon erwähnt, haben selbst die innovativsten Vertreter der lateinamerikanischen Moderne des frühen 20. Jahrhunderts kaum Schule gemacht. Reverón, Xul Solar, Figari und Amaral sind Ausnahmeerscheinungen in ihren Ländern. Gleichwohl besteht die Geschichte der Moderne keinesfalls aus einer Aneinanderreihung einzelner, für sich stehender Namen. Andere bedeutende Künstler übten mit dem Fortschreiten des Jahrhunderts einen spürbaren Einfluß auf die Entwicklung lateinamerikanischer Kunst aus.

Die sozial engagierte Kunst

Die vielen politischen Umwälzungen, die Lateinamerika im 19. Jahrhundert erschüttert hatten, brachten weniger politisch motivierte oder ›sozial engagierte‹ Kunst hervor, als man vielleicht hätte erwarten können. Obgleich es Ausnahmen gab (wie

etwa das um 1880 entstandene Gemälde *Paraguay* von Juan Manuel Blanes, eine symbolische Darstellung der Verheerungen während des Krieges von 1864-70), war die Malerei eine Betätigung der Oberschicht, die kein Interesse hatte, an die eher unangenehmen Seiten des Lebens erinnert zu werden. Ein sozialer Realismus der Art, wie ihn europäische Künstler des späten 19. Jahrhunderts vertraten, mit Darstellungen von Arbeitern oder Bildern mit politischem Zündstoff, war in Lateinamerika so gut wie unbekannt.

In unserem Jahrhundert hat soziales Bewußtsein in der lateinamerikanischen Kunst vielfältige Formen angenommen. So gehörten der Bewegung des ›indigenismo‹ sozial engagierte Künstler an. In den zwanziger Jahren einsetzend, stand der ›indigenismo‹ für ein Bedürfnis auf seiten zahlreicher Künstler aus ganz Lateinamerika, die Vergangenheit und Gegenwart der indianischen Kulturen und ihrer politischen Organisationen darzustellen. Zu den ›indigenistas‹ zählten Künstler, die sich ernsthaft mit der wirtschaftlichen Not und der politischen Ungerechtigkeit auseinandersetzten, unter denen die Eingeborenen zu leiden hatten, aber auch solche, die im Grunde mit ihren folkloristischen, ›pittoresken‹ Bildern den Touristenmarkt zu erobern versuchten. Darüber hinaus gehörten der Strömung auch Künstler aus Ländern wie Mexiko an, in denen der ›indigenismo‹ sowohl thematisch wie stilistisch mit einer nationalistischen Gesinnung verquickt war. Zu den Malern, die besonders überzeugende Dar-

stellungen von Eingeborenen schufen, zählen Camilo Egas aus Ecuador und der Peruaner José Sabogal, dessen Holzschnitt *Indio-Frau* (Abb. 13) ein anschauliches Beispiel dieser Richtung darstellt. Obgleich das thematische Repertoire dieser beiden Künstler weit über den Rahmen des ›indigenismo‹ hinausreichte, gehören die Bilder von Eingeborenen Ecuadors bzw. Perus fraglos zu ihren gelungensten Werken.

Soziales Engagement hat sich auch anderer Ausdrucksformen bedient. Im allgemeinen ist der Versuch zu beobachten, ein breitgefächertes Spektrum gesellschaftlicher Typen darzustellen. Ähnlich wie in anderen Teilen der romanischen Welt neigen die Künstler Südamerikas gelegentlich zu Verallgemeinerungen, anstatt detailliert auf individuelle Umstände einzugehen. Mitunter ist ihr Ausdruck laut und grell, dann wieder verraten Ironie und Hintersinn mehr als klare Eindeutigkeit.

Nach Jahren intensiver schöpferischer Tätigkeit in Paris, die ganz im Zeichen des Kubismus stand (vgl. S. 13 f.), unternahm DIEGO RIVERA (1886-1957) eine Reise nach Italien, um sich dort mit den Meistern – besonders den Freskomalern – der Renaissance zu beschäftigen. Im Juli 1921 traf er wieder in Mexiko ein. Die zwanziger und dreißiger Jahre führten Rivera in den Zenit seines Schaffens. In seinem Heimatland wurde er zu einem gefeierten (und zugleich vielfach kontrovers diskutierten) Künstler, und auch im Ausland stieg sein Ansehen, insbesondere in den Vereinigten Staaten, wo er Aufträge für große Wandmalereien erhielt. Rivera sagte sich von dem Kubismus seiner Frühphase los, dessen formale Anliegen dem nachrevolutionären Eifer, der ihn (er war mittlerweile Mitglied der kommunistischen Partei geworden) und seine Landsleute erfaßt hatte, nicht mehr angemessen schien. Seine Rückkehr in die Heimat markierte den Anfang eines heroischen Zeitalters in der mexikanischen Kunst. Die ›Renaissance der mexikanischen Wandmalerei‹, ein Begriff, den Jean Charlot prägte, war das Werk der ›Tres Grandes‹ – von Rivera, José Clemente Orozco und David Alfaro Siqueiros – sowie zahlreicher anderer bedeutender (obgleich nicht ganz so bekannter) Figuren wie Fernando Leal, Jean Charlot, Alva de la Canal und Fermín Revueltas. Ihre Förderung durch den Erziehungsminister José Vasconcelos, der den Malern die Wandflächen zur Verfügung stellte, auf die sie ihre Darstellungen malen konnten, war eine wichtige Voraussetzung für die Entwicklung dieser Bewegung. Riveras erste Wandgemälde (im Auditorium der Escuela Nacional Preparatoria und in der Landwirtschaftsschule in Chapingo) stellten ein Amalgam von Einflüssen aus der byzantinischen Tradition sowie der italienischen Renaissance dar. Seinen vollkommensten Ausdruck fand sein neuer Stil in den seit 1923 entstandenen Fresken. In seinen ausgedehnten Wandbildern für das Erziehungsministerium in Mexiko-Stadt, einem in den Jahren 1923-28 entstandenen Zyklus unter dem Titel *Politische Vision des mexikanischen Volkes* (Abb. 14), entwickelte er erstmals die für sein weiteres Schaffen kennzeichnende sozial engagierte Ikonographie.

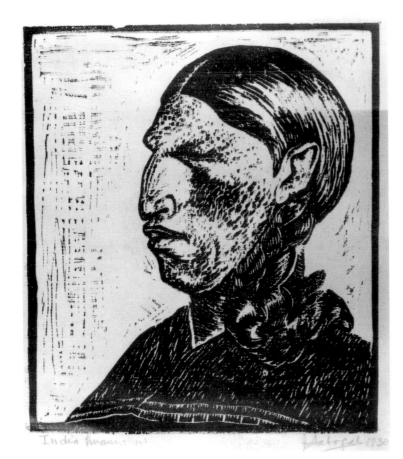

13 José Sabogal, *Indio-Frau (India Huanca)*, 1930. Holzschnitt. Museum of Modern Art of Latin America, OAS, Washington.

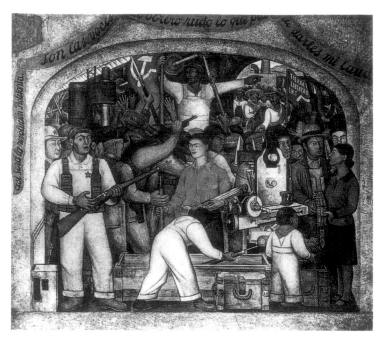

14 Diego Rivera, *Politische Vision des mexikanischen Volkes (Visión política del pueblo mexicano)*, 1923-28 (Detail). Wandgemälde im Palacio Nacional, Mexiko-Stadt.

Das Staffeleibild *Indio-Frau beim Teigrollen* von 1924 (Abb. 15) ist ein Beispiel dafür, wie Rivera die Würde der Arbeiterklasse Mexikos zum Ausdruck bringt. Mit Ausnahme seiner Wandbilder, in denen der Krieg oder die Unterdrückung der Indios durch die Spanier dargestellt ist, zeigte Rivera selten, wenn überhaupt, das Leiden des Proletariats. *Indio-Frau beim Teigrollen* verrät die gleiche klassische Gesinnung, wie sie zu eben dieser Zeit Picasso und andere Europäer beschäftigte. Riveras Sujets sind allerdings der alltäglichen und doch zeitlosen Realität entnommen, die er um sich herum beobachtet und oftmals mit einer großen lyrischen Kraft durchdringt. *Tag der Blumen* von 1925 ist eines von zahlreichen Bildern, in denen die Calla-Lilie im Mittelpunkt

15 Diego Rivera, *Indio-Frau beim Teigrollen (La molendera)*, 1924. Enkaustik auf Leinwand; 90 × 117 cm. Museo de Arte Moderno (INBA), Mexiko-Stadt.

steht (Taf. S. 101). Aus der Feierlichkeit der Darstellung und der eindrucksvollen Plastizität der Formen spricht die Bewunderung des Künstlers für die Bildhauerei und Malerei der vorkolonialen Zeit, mit der er sich nach seiner Rückkehr nach Mexiko ernsthaft auseinanderzusetzen begonnen hatte. Calla-Lilien finden in Mexiko vielfach bei Begräbnissen Verwendung: Ihr Duft und ihre Üppigkeit lindern die Trauer der Anlässe, mit denen sie assoziiert werden. Dieses Bild erinnert darüber hinaus an die Darstellungen traditioneller Karfreitagsbräuche auf dem Canal de Santa Anita, die Rivera auf die Wände des zweiten Geschosses im Erziehungsministerium in Mexiko-Stadt gemalt hatte.

In seinen Staffeleibildern greift Rivera des öfteren Bildelemente auf, die er zuvor in seinen Fresken ausgearbeitet hatte. Das Gemälde *Der Bauernführer Zapata* zeigt den Helden der Revolution stehend neben einem weißen Pferd. Die Darstellung greift einen Abschnitt des 1929-30 entstandenen Freskenzyklus im Palacio de Cortés von Cuernavaca auf, der die *Geschichte des Staates Morelos, seine Eroberung und die Revolution* verbildlicht. In dieser historisierenden politischen Allegorie klingt bereits sein ehrgeizigster historischer Zyklus an, ein Panorama der Geschichte des mexikanischen Volkes im Palacio Nacional in Mexiko-Stadt.

Eine unverblümtere Form der politischen Kritik vertrat JOSÉ CLEMENTE OROZCO (1883-1949). Zu seinen frühesten Arbeiten zählt eine um 1910-13 entstandene Folge von Zeichnungen mit Bordellszenen. Ihre ungeschminkte Direktheit rückt sie in die Nähe der Grotesken eines George Grosz und anderer deutscher Expressionisten. Viele Gemälde, Zeichnungen und Druckgraphiken von Orozco lassen auch den Einfluß des großen mexikanischen Meisters der Satire aus der Zeit um die Jahrhundertwende, José Guadalupe Posada, erkennen, dessen sozialkritische Attacken (häufig mit dem Motiv der ›calaveras‹, Skelette mit den Attributen lebender Menschen) auch zahlreiche andere Künstler der ›Mexikanischen Schule‹ anregten.

Orozco arbeitete in den Jahren 1923-26 zusammen mit Rivera, Siqueiros, Charlot, Revueltas und anderen an den Wandbildern in der Escuela Nacional Preparatoria. Während er in seinem ersten Fresko – mit dem Titel *Mutterschaft* – Elemente der italienischen Renaissance verarbeitet hatte, stehen die Szenen, die er später an gleicher Stelle malte, für das Schaffen eines gereiften Künstlers, der seinen Stil gefunden hat. Das Leinwandbild *Die Soldatenfrauen* von 1926 (Abb. 16) greift wie viele andere ein Sujet auf, das Orozco bereits in einem Fresko ausgearbeitet hatte (Escuela Nacional Preparatoria). Es zeigt anonyme Soldaten, begleitet von ihren Gefährtinnen. Alle gehen in gebeugter Haltung und kehren dem Betrachter den Rücken zu: Ihre Körper drücken auf beredte Weise ihre Erschöpfung und die (oftmalige) Sinnlosigkeit des Kämpfens aus. Die heroischen Momente ebenso wie die alltäglichen Geschehnisse der mexikanischen Revolution lieferten Orozco noch Jahre nach den Ereignissen Stoff für seine Malerei. Der *Schützengraben* (Taf. S. 105) und das berühmte Bild der *Zapatisten* (Taf. S. 104), beide 1931 gemalt, bedienen

sich ausgeprägter diagonaler Linien und dramatischer Erdfarben, um ihre Botschaft augenfällig zu machen. Orozco illustrierte auch eine Ausgabe eines der größten Romane der mexikanischen Revolution, *Los de abajo* (dt. *Die Rotte*) von Mariano Azuela, mit Zeichnungen, die in ihrer Einfachheit und Direktheit den ambitionierten Gemälden an Wirkungskraft kaum nachstehen.

In den Jahren des Zweiten Weltkrieges durchschritt die Kunst Orozcos zahlreiche Verwandlungen. Der seine Bilder und Druckgraphiken stets kennzeichnende expressive Gehalt erfuhr eine nochmalige Intensivierung. Dies gilt insbesondere für eine Reihe von Arbeiten mit religiösen Sujets, die nur peripher christlich aufzufassen sind, voller Pessimismus stecken und Ausdruck der Sehnsucht nach einer Rückkehr zu einer humanen Ordnung in einer wahnsinnig gewordenen Welt sind. In seinen letzten Lebensjahren gelangte der Künstler zum Gipfelpunkt seines expressiven ›Furor‹. Mit dem Bild *Verstümmelt* von 1948 griff Orozco ein Sujet auf, das bereits den Romantiker Théodore Géricault in seinen Studien von Armen und Beinen beschäftigt hatte, stattete es aber mit neuer Bedeutung aus. Während die Kunst Orozcos nie die Grenze zum rein Gegenstandslosen überschritt, verrät seine ebenfalls 1948 entstandene *Metaphysische Landschaft* doch in mancherlei Hinsicht eine Geistesverwandtschaft mit den metaphysisch besetzten Bildern der Abstrakten Expressionisten wie Mark Rothko, Clyfford Still oder Barnett Newman.

DAVID ALFARO SIQUEIROS (1896-1974) weist eine Reihe von Eigenheiten auf, die ihn von seinen Mitstreitern in der Renaissance der mexikanischen Malerei unterscheiden: seine militante politische Einstellung, die aktive Teilnahme an den Revolutionskämpfen, seine theoretische Vorliebe oder auch sein Interesse für technische und stilistische Neuerungen.[34] Siqueiros' Bildern ist eine Aggressivität und Nachdrücklichkeit eigen, wie sonst bei praktisch keinem seiner Zeitgenossen. Diese Kompromißlosigkeit im Versuch, eigene Vorstellungen in klarer Form verständlich zu machen, steht dem Rückgriff auf erzählerische Elemente in seiner Kunst vielfach entgegen. In seinen Wand- wie in seinen Staffeleibildern werden die Figuren oftmals zu ikonenhaften Symbolen von ungewöhnlicher Eindringlichkeit. Siqueiros stellte selten die Geschichte seines Landes in jener panoramischen Form dar wie Rivera oder auch Orozco. Sein besonderes Augenmerk galt der Unterdrückung der unteren Klassen in Mexiko. Das 1933 entstandene Bild *Proletarisches Opfer* (Taf. S. 114) ist ein deutliches Beispiel für seine unverblümte Art, Themen anzugehen. Die nackte Frau ist eng umschnürt von dicken Seilen, die ihr ins Fleisch schneiden und blutende Risse in der Haut hinterlassen. In Siqueiros' vielleicht berühmtestem Bild, dem 1937 entstandenen *Echo eines Schreis* (Taf. S. 112), sind Zerstörung, Verwüstung, Schmerz und Verlassenheit verkörpert durch die Gestalt eines verzweifelt schreienden Babys, dessen Kopf in stark vergrößerter Form über einem Trümmerfeld schwebt. Siqueiros wurde zu diesem Mahnbild der Verheerung und Vernichtung durch seine Erlebnisse während des Spanischen Bürgerkriegs motiviert, in dem er auf seiten der republikanischen Truppen kämpfte. Es gibt keinerlei zeit- oder ortsspezifische Anhaltspunkte; das Werk fängt (ähnlich wie Picassos im gleichen Jahr gemaltes Anti-Kriegs-Bild *Guernica*) in einer plakativen Bildsprache den verheerenden Schrecken des blutigen Kampfes allgemeingültig ein.

Im Vergleich zu den beiden anderen Vertretern der ›Tres Grandes‹ griff Siqueiros am wenigsten auf Motive oder stilistische Elemente der einheimischen Traditionen Mexikos zurück.[35] Trotzdem bewunderte er die volumetrische Massivität der vorkolonialen Kunst, und in Bildern wie dem *Kopf* von 1930 (Taf. S. 111) oder *Zapata* von 1931 (Taf. S. 110) tritt eine Maskenhaftigkeit und besondere emotionale Undurchdringlichkeit der Gesichtszüge zu Tage. Über das eindrucksvolle Bild *Völkerkunde* von 1939 (Taf. S. 113), das ursprünglich den Titel *Die Maske* trug, äußerte Lowery Sims: »Die Erscheinung eines indianischen Bauern als Inkarnation einer olmekischen Gottheit bewirkt eine psychologische und emotionale Stärkung dieses entrechteten Teils der mexikanischen Bevölkerung, eines der anhaltenden künstlerischen und politischen Ziele der mexikanischen Revolution«.[36]

Siqueiros vermittelte seine Botschaft nicht nur durch zwingende Bilder, sondern auch durch seine nervöse, geradezu hektische Linienführung und vor allem durch zunehmend texturreiche Bildoberflächen, die geradezu zu einem Kennzeichen seiner Malerei wurden. Form und Inhalt sind in einen gleichberechtigten Kampf um Expressivität verwickelt.

Die Kühnheit der Bilder Siqueiros' beeindruckte zahlreiche jüngere Künstler in und außerhalb Mexikos, die in den Avantgardebewegungen der vierziger und fünfziger Jahre zu Bedeutung gelangen sollten. 1936 gründete er den ›Experimental Workshop‹

16 José Clemente Orozco, *Die Soldatenfrauen (Las soldaderas)*, 1926. Öl auf Leinwand; 80 × 95 cm. Museo de Arte Moderno, CNCA-INBA, Mexiko-Stadt.

an der West 14th Street in Manhattan, der als »eine Experimentierwerkstatt für Techniken moderner Kunst« geplant war und »Kunst für das Volk hervorbringen« sollte.[37] Zu den Schülern des ›Experimental Workshop‹ zählten Jackson Pollock und sein Bruder Sanford McCoy. Siqueiros »übte einen nachhaltigen Einfluß auf Pollocks Schaffen der dreißiger Jahre aus. [Der Maler] Peter Busa formulierte es so: "Von [seinem Lehrer Thomas Hart] Benton bekam Pollock das Ideal der Schönheit eingeprägt; diese Mexikaner brachten ihm bei, daß Kunst durchaus ›häßlich‹ sein konnte"«.[38] Als er in den Vereinigten Staaten war, beteiligte sich Siqueiros nicht seltener an Kundgebungen seiner radikalen politischen Philosophie als in der mexikanischen Heimat. Seine späteren Fresken waren sogar noch stärker durchtränkt mit antikapitalistischer Ideologie. Der 1939 für die Wände des ›Sindicato Mexicano de Electricistas‹ geschaffene Bilderzyklus *Porträt der Bourgeoisie* und die 1957-66 entstandene Wandmalerei mit dem Titel *Vom Porfirismus zur Revolution* für das Nationalmuseum für Geschichte zählen zu den eindrucksvollsten Leistungen dieser sozial engagierten Bewegung in der modernen Kunst Mexikos.

Auch zwei Brasilianer, EMILIANO DI CAVALCANTI (1897-1976) und Cándido Portinari, stehen für eine sozial engagierte Kunst. Der in Rio de Janeiro geborene di Cavalcanti war einer der Hauptinitiatoren der ›Semana de Arte Moderna‹ von 1922 und ein großer Förderer der aufkommenden Moderne.[39] Obgleich sein Frühwerk größtenteils in einem symbolistischen Stil gehalten war (so etwa seine 1918 entstandenen, von Aubrey Beardsley inspirierten Illustrationen für die Zeitschrift *Panôplia*), beschwören spätere Bilder sehr direkt das Leben der verschiedenen Gesellschaftsschichten und ethnischen Gruppen des Landes. Das 1925 entstandene Bild *Samba* (Taf. S. 83) zeugt von einem Bemühen um einen ›klassischen‹ Stil, wie er in den zwanziger Jahren für viele Künstler in Europa sowie in Süd- und Nordamerika kennzeichnend ist. Das Gemälde *Fünf Mädchen aus Guaratinguetá* von 1930 (Taf. S. 82) dagegen erinnert an die Darstellungen von Mangue, dem Rotlichtbezirk Rios, wie wir sie von Lasar Segall kennen. Die karikaturistischen Elemente dieses Bildes setzen es – neben dem Werk Segalls – zur Neuen Sachlichkeit in Deutschland in Beziehung, deren Vertreter die Weimarer Republik mit beißender Gesellschaftskritik begleitet hatten. Di Cavalcanti selbst hat einmal gesagt, hinter seinen scheinbar optimistischen Darstellungen der Gesellschaftsklassen Brasiliens gebe es viele Hinweise auf Zersetzung und Niedergang.[40]

CÁNDIDO PORTINARI (1903-1962) sagte von sich: »Ich beschloß, die brasilianische Realität so zu malen, wie sie sich darstellt: nackt und ungeschminkt«.[41] Obgleich seine Bilder nur in wenigen Fällen ein ähnliches Gefühl der Verzweiflung und Erniedrigung beschwören wie die Werke di Cavalcantis oder von Siqueiros, erweckt Portinari (insbesondere in den sozial engagierten Bildern der dreißiger Jahre) ein Mitgefühl mit dem Elend der Individuen, die seine Darstellungen bevölkern. Das Gemälde

Morro von 1933 entstand in Portinaris ›brauner Periode‹, in der die dunkelroten Farben der Kaffeeanbaugebiete des Staates São Paulo seine Palette beherrschten. Dieses Bild ist eines von vielen, die das Leben in den ›favelas‹ der entrechteten Bauern illustrieren, die auf der Flucht vor den Dürreperioden, von denen Brasilien in den dreißiger und vierziger Jahren heimgesucht wurde, in die Städte kamen, um dort ein Unterkommen zu finden. Die ›Aristokratie‹ der Arbeiterklasse zeigt das 1934 entstandene Bild *Der Mestize* (Taf. S. 93), in dem ein gutaussehender, muskulöser junger Mann dem Betrachter ins Gesicht blickt. Portinaris berühmtestes Bild ist *Kaffee* von 1935 (Taf. S. 94/95). Die Beschwerlichkeit der körperlichen Arbeit, die die Plantagenarbeiter zu verrichten haben, ist nur allzu offensichtlich, dennoch zeigt sich so gut wie keine Spur sozialer Verzweiflung. Dieses Gemälde erhielt 1935 in der ›International Exhibition‹ des Museum of Modern Art in New York eine ehrenvolle Erwähnung, was dem Künstler internationale Beachtung einbrachte. In seiner späteren Arbeit verlegte sich Portinari auf Wandgemälde, die vielfach in den Vereinigten Staaten entstanden, wie etwa seine Fresken für den brasilianischen Pavillon auf der Weltausstellung 1939, für die Library of Congress in Washington und für das Hauptgebäude der Vereinten Nationen in New York.

Konstruktivismus in Südamerika

Die Rückkehr von Joaquín Torres-García nach Uruguay im Jahre 1934 markiert den Beginn einer neuen Ära in der Kunst der Region des Río de la Plata. Der Einfluß der Maler und Bildhauer, die zum Kern des Kreises um Torres-García zählten, sollte über den gesamten Kontinent hinweg spürbar werden. Mehr als in Europa oder Nordamerika wurde die Vorliebe für – gegenständliche wie ungegenständliche – Formen auf geometrischer Grundlage seit ca. 1935 weithin zu einem dominierenden Merkmal in Uruguay und Argentinien, aber auch in Brasilien. Die Ideen und die Formensprache der Konstruktivisten ließen auch die Kunst in anderen lateinamerikanischen Ländern nicht unberührt. Die Venezolaner Alejandro Otero, Carlos Cruz-Diez oder Jesús Rafael Soto, die Kolumbier Edgar Negret oder Eduardo Ramírez Villamizar, aber auch Mexikaner wie Gunther Gerszo und Mathias Goeritz haben der konstruktivistischen Ästhetik Torres-Garcías und seiner Nachfolger entscheidende Impulse zu verdanken. Noch heute ist der Einfluß dieser Schule in ganz Lateinamerika lebendig.

Obgleich JOAQUÍN TORRES-GARCÍA (1874-1949) einige seiner berühmtesten Werke erst spät in seiner Heimatstadt Montevideo schuf, ist seine künstlerische Laufbahn nicht minder eng mit Barcelona, Madrid und Paris verknüpft wie mit der Hauptstadt Uruguays. Mit siebzehn Jahren übersiedelte er mit seiner Familie nach Mataró in Katalonien, der Heimat seines Vaters, nahm das Studium an der Academia de Bellas Artes in Barcelona auf

(die nach dem Gebäude, in dem sie untergebracht war, ›Llotja‹, ›Börse‹, genannt wurde) und stand stilistisch Ramón Casas, Isidre Nonell, Richard Canals und anderen Malern des ›modernisme‹ nahe.[42]

Um 1900 besaß Torres-García bereits einen guten Namen in Barcelona, und die Illustrationen sowie Reproduktionen seiner Gemälde waren in angesehenen Zeitschriften wie *Pel i Ploma* erschienen. Das Jahr 1907 brachte einen Wendepunkt, als Torres-García in einer Ausstellung in Barcelona Bilder von Puvis de Chavannes sah. Die klassizistischen Allegorien dieses Symbolisten machten einen großen Eindruck auf ihn, und bis etwa 1917 schuf er auf der Basis dieser Inspiration, zu der die Anregung des ›noucentisme‹ hinzukam, in seinen Staffeleibildern wie auch in seinen Fresken klassisch angelegte allegorische Darstellungen.[43] In dem 1916 entstandenen *Stilleben* (Sammlung des Centro de Arte Reina Sofía, Madrid) wandte sich Torres-García von diesem klassischen Stil wieder ab und stellte einfache Gegenstände dar, die auf einem Tisch mit einem geometrischen Grundmuster angeordnet sind;[44] dieses Gemälde markiert den Beginn der Auseinandersetzung des Künstlers mit einer konstruktivistischen Formensprache.

Um die gleiche Zeit (1916-17) kam er mit dem ebenfalls aus Uruguay stammenden Künstler Rafael Barradas in Kontakt, dessen Schaffen (vgl. S. 28) teilweise vom italienischen Futurismus inspiriert war. Futuristische Elemente finden sich auch in Torres-Garcías Gemälden aus seinen letzten Jahren in Barcelona sowie aus seiner New Yorker Zeit (1920-22). Nach 1929, als er gemeinsam mit dem Dichter Michel Seuphor, den Malern Piet

Mondrian, Theo van Doesburg, Hans Arp und anderen die Gruppe ›Cercle et Carré‹ gründete, schuf er seine charakteristischsten Werke.[45] Bilder wie *Der Keller (Konstruktives Gemälde)* und *Körperbau*, beide von 1929, entstanden jeweils nach einem ganz bestimmten bildnerischen und symbolischen System. Figurenkompositionen, Stilleben und Landschaften sind nach ihren geometrischen Proportionen konzipiert, obgleich diese nie starr oder formalisiert sind.

In seinen umfangreichen Schriften und seinen zahlreichen Vorträgen sprach der Künstler oft vom ›Goldenen Schnitt‹, der laut Euklid besagt, daß das kleinere Segment einer in zwei Teile geteilten Strecke sich zum größeren verhalte wie dieses größere Segment zum Ganzen. Torres-Garcías Interesse galt dem harmonischen Verhältnis der Teile, eine ästhetische Einstellung, die dem Großteil seines späteren Schaffens zugrunde liegt. Das 1932 entstandene Bild *Elemente der Natur* stellt, gleichsam als künstlerisches Manifest, eine exemplarische Formulierung der Proportionsgesetze dar, die den Künstler so sehr beschäftigten.

Das Symbolrepertoire Torres-Garcías hatte bis 1930/31, wie Margit Rowell dargelegt hat, »weitgehend klare Kontur angenommen und umfaßte deutliche Anspielungen auf den Kosmos (die Sonne), den idealen Pentameter (die Zahl Fünf), menschliche Gefühlsregungen (das Herz und der Anker als Symbol der Hoffnung) und die Natur (der Fisch).[46] Zahlreiche dieser Symbole erkennt man etwa in *Komposition mit primitiven Formen* und *Symmetrische Komposition in Rot und Weiß* (Taf. S. 152), beide von 1932. Um diese Zeit tauchten auch erstmals präkolumbische Motive auf. Der Sohn des Künstlers, Augusto, wurde vom Musée de

17
Joaquín Torres-García,
*Kosmisches Denkmal
(Monumento Cósmico)*, 1938.
Parque Rodó, Montevideo.

L'Homme in Paris mit der Aufgabe betraut, Nazca-Keramik für das Archiv des Museums abzuzeichnen. Über diesen Weg dürfte der Vater in nähere Berührung mit der Bilderwelt Altamerikas gekommen sein. Von vorkolonialen Textilien oder Keramiken abgeleitete geometrische Muster, das sogenannte ›Inti‹-Zeichen, stilisierte Vogelgestalten und andere mit dem Heimatkontinent des Künstlers assoziierte Motive häufen sich späterhin in seinem Schaffen. Gemälde, in denen sich solche und verwandte Elemente finden, können als Ausdruck einer erneuerten Bindung an Südamerika gelten. Obgleich man die von Torres-García benutzten Symbole nur mit den Andenstaaten in Verbindung bringt (sie haben z. B. keinerlei Bezug zu Uruguay, das keine nennenswerte vorkoloniale Kultur kennt), stehen sie doch für das Streben des Künstlers nach einem ›Panamerikanismus‹ im wahrsten Sinne des Wortes.[47]

Jede Ausführung über die Kunst Joaquín Torres-Garcías ist unvollständig, wenn sie nicht auch eine Betrachtung seiner Holzkonstruktionen einschließt. Schon früh hatte ihn die Herstellung von Spielzeug interessiert, und während seines Aufenthaltes in New York arbeitete er für das ›Artist Makers Toys‹-Projekt. Seine Spielzeugtiere, Figuren und Eisenbahnen von 1919-21 wirken bezaubernd und originell und antizipieren zugleich seine späteren, eher abstrakten Holzplastiken. »Seine kontinuierliche Arbeit mit Holz«, so Enric Jardí, »veranlaßte ihn in der Zeit, als er am stärksten unter dem Einfluß kubistischer und puristischer Tendenzen stand, aus Fragmenten bemalten Holzes Plastiken zu schaffen. Manche dieser Arbeiten sind von einer subtilen Harmonie, die den Stilleben eines Braque oder Juan Gris nahekommt, andere wieder besitzen die plastische Expressivität der Masken und Fetische afrikanischer und polynesischer Völker.«[48] Während eine Arbeit wie *Plastisches Objekt/Komposition* von 1931-32 (Taf. S. 151) an die Konstruktionen eines Alexander Rodtschenko oder Werke des ›Stijl‹ erinnert (z. B. Georges Vantongerloo), besitzen die Plastiken Torres-Garcías eine tellurische Kraft und Energie, die ihre Eigenart ausmachen. Den Glanzpunkt seines plastischen Schaffens bildete das *Kosmische Denkmal* (Abb. 17), aus Granit mit eingemeißelten Piktogrammen (die vielfach auf präkolumbische Muster zurückgehen), das er 1938 für den Parque Rodó in Montevideo schuf. Man hat dieses Werk als »das öffentliche Manifest der Gesamtheit seiner Ideen« bezeichnet.[49]

Torres-García lernte Rafael Barradas (1890-1929) im Jahr 1916 oder 1917 kennen. Er interessierte sich zweifellos auch aufgrund ihrer gemeinsamen Herkunft aus Montevideo für den Jüngeren, doch verbanden beide Künstler zudem ähnliche ästhetische Anschauungen: Beiden war das Konzept des Modernen in seinem weitest möglichen Bedeutungsspektrum ein Anliegen. Barradas' künstlerische Entwicklung vollzog sich überwiegend in Barcelona und Madrid. Er spielte in den Avantgardekreisen beider Städte eine Rolle und fungierte des öfteren als Transmitter zwischen den bildenden Künstlern und den Schriftstellern. Barradas stand dem sogenannten ›ultraísmo‹ sehr nahe, einer Bewe-

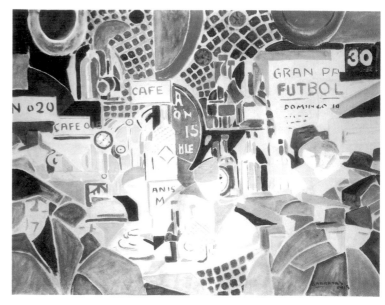

18 Rafael Barradas, *Canaletas-Kiosk (Kiosco de Canaletas)*, 1918. Aquarell und Gouache auf Papier; 47,2 x 61,6 cm. Sammlung Eduardo F. Constantini und María Teresa de Constantini, Buenos Aires.

gung, die sich um 1919 in Opposition zum Sentimentalismus in der Literatur des Fin de siècle herausgebildet hatte. Zum Kreis der ›ultraístas‹ zählten die Dichter Gerardo Diego, Eugenio Montes und Guillermo de Torre. In ihrer Lyrik und ihrem übrigen literarischen Schaffen suchten die ›ultraístas‹ Eindrücke der Gleichzeitigkeit, der Verschmelzung von Zeit und Ort zu vermitteln und eine psychologische Synthese verschiedener Bewußtseinsebenen herbeizuführen. Ähnliche Empfindungen beschworen die Bilder von Barradas. Das pulsierende Leben auf den Straßen der Großstadt, die Geschwindigkeit der Automobile und die Zeichen und Informationen großflächiger Reklametafeln und Schaufensterdekorationen, all dies fand Eingang in seine Kompositionen (Abb. 18), die Barradas ›Vibrationen‹ nannte. Der ›Vibracionismo‹ ist der Ästhetik des italienischen Futurismus verwandt, und die Bilder Barradas' stehen formal (besonders von ihrer Farbgebung her) der Kunst Gino Severinis sehr nahe.

Nach seiner Rückkehr nach Montevideo gegen Ende seines kurzen Lebens wurde Barradas (ähnlich wie Pettoruti und Torres-García Jahre später) zu einem wichtigen Vermittler neuer Ideen und revolutionärer Formensprachen in der Region des Río de la Plata. In den nachfolgenden Jahrzehnten erlebte der Konstruktivismus eine Hochblüte. Die Künstler, die im ›Taller‹ unmittelbar mit Torres-García verbunden waren – darunter seine Söhne Augusto und Horacio sowie Julio Alpuy, José Gurvich, Hector Ragni und Gonzalo Fonseca –, führten die Methoden und Techniken des Meisters natürlich am getreuesten weiter. Doch der Auftrieb des Konstruktivismus in Argentinien und Uruguay zeitigte auch zahlreiche andere Abwandlungen geometrisch konzipierter ›konkreter‹ Kunst. Das Erscheinen der Zeitschrift *Arturo* im Jahr 1944 markiert den eigentlichen Beginn der Bewegung, deren Vertreter sich aus den Mitgliedern zweier verschiedener konstruktivistischer Gruppierungen rekrutieren sollten:

der Vereinigung ›Arte Concreto-Invencíon‹ und der Gruppe ›Arte Madí‹. Mit der ersten (und einzigen) Nummer von *Arturo* begann Argentinien – nach den Worten Nelly Perrazos – »synchron mit den Avantgardebewegungen Europas zu arbeiten«.[50] Torres-García steuerte selbst einen Beitrag zu *Arturo* bei, in dem es hieß: »Uns interessiert heute weniger das Ding an sich als vielmehr die Struktur, in die es eingebettet ist«.[51] Schließlich kam es zu einer Spaltung zwischen den Künstlern, die sich mit diesen Fragen befaßten. Die Gruppe ›Arte Concreto-Invención‹ bestand aus Tomás Maldonado, Alfredo Hlito, Manuel Espinosa, Enio Iommi, Claudio Girola, Raúl und Rembrandt van Dyck Lozza, Juan Melé, Lidy Prati und Jorge Souza. Zu den opponierenden, obgleich vom Stil her verwandten ›Madí‹-Künstlern zählten unter anderem Gyula Kosice, Rhod Rothfuss, Carmelo Arden-Quin, Martín Blaszko und Diyi Laañ. Beide Gruppierungen verwarfen die Idee der ›Abstraktion‹, denn sie wollten die Wirklichkeit neu erschaffen, in einer frischen, von allen zuvor entwickelten Konzepten losgelösten Form. Mit ihren unkonventionell geformten Leinwänden und Konstruktionen glaubten sie vollkommen autonome Gebilde zu schaffen, die weder einen Bezug zu den Dingen in der Welt der Wahrnehmung noch zu irgendeinem ihnen von außen her oktroyierten Stil aufwiesen. Freilich lassen sich unschwer zahlreiche Berührungspunkte mit ähnlichen Bewegungen in Europa ausmachen. Eine wichtige europäische Figur, die dazu beitrug, die Position konstruktivistischer Kunst in Argentinien, Uruguay und Brasilien zu festigen, war der Schweizer Max Bill, dessen Werk in den späten vierziger und frühen fünfziger Jahren in verschiedenen Ausstellungen in Buenos Aires und São Paulo zu sehen war.

Die Künstler der ›Madí‹-Gruppe und der Vereinigung ›Arte Concreto-Invención‹ standen im Grunde in einer weit zurückreichenden Tradition utopisch ausgerichteter Künstlervereinigungen, zu denen auch die ›Arts and Crafts‹-Bewegung in England und die Sezessionen in Mitteleuropa gehörten. Eine Vorstellung ihrer Philosophie gewinne man, so Nelly Perrazo, an Hand eines Ausspruchs von Max Bill, der einmal meinte, man solle sein Tun auf einen Idealzustand hin ausrichten, in dem alles, vom eher unbedeutenden Gegenstand bis hin zur Großstadt, gleichermaßen als die Summe sämtlicher Funktionen einer harmonischen Einheit bezeichnet werden könnte.[52]

Nicht unerwähnt sei Gonzalo Fonseca, einer der herausragenden Bildhauer Uruguays, der sich 1942 nach dem Studium der Architektur dem ›Taller‹ Torres-García anschloß.[53] Er setzte sich in besonderer Weise mit der Kunst der Inka auseinander. Seine Arbeiten weisen auch Bezüge zur Kultur der Zuni im Südwesten der USA oder Mesopotamiens auf.[54] Seine Anschauungen kreisen um die Urgewalten geologischer Veränderung und die Idee einer das gesamte Universum durchwirkenden Kraft.

Der direkte Einfluß des ›Taller‹ Torres-García ist noch heute in der Kunst Argentiniens und Uruguays spürbar. Bei Künstlern wie Marcelo Bonevardi und Miguel Angel Ríos, die selbst dem ›Taller‹ nicht angehörten, lebt der Geist dieser Gruppe fort.

Das Erbe des Konstruktivismus

Die vielen verschiedenen Strömungen der fünfziger und sechziger Jahre (darunter Konkrete Kunst, Kinetische Kunst, Op Art, Body Art und verwandte Erscheinungen) bildeten nach der Darstellung Guy Bretts einen großen Sprung in der Entwicklung der modernen Kunst Lateinamerikas. Eine nähere Auseinandersetzung mit diesen Tendenzen ist wichtig, weil sich dadurch ein weiteres Mal verdeutlichen läßt, was im vorliegenden Beitrag immer wieder angedeutet wurde: daß es mehrere ›Geschichten‹ lateinamerikanischer Kunst gibt. Die sozial engagierte Kunst Orozcos, die Konstruktionen Torres-Garcías oder die in der lateinamerikanischen Erde verwurzelten Visionen der ›indigenistas‹ sind im Ausland womöglich besser bekannt als die Kunst, auf die im folgenden eingegangen werden soll. Gleichwohl sind lateinamerikanische Künstler im Verlauf des 20. Jahrhunderts immer mehr in einen internationalen Diskurs eingetreten. Die hier zu beleuchtende Kunst zeichnet sich durch eine besondere Vitalität aus und demonstriert die Stärke der neueren avantgardistischen Positionen, die sich in der gesamten romanischen Welt herausgebildet haben. Besonders Künstler, die die konkrete und neo-konkrete Richtung vertraten, traten in einen lebhaften Dialog mit gleichgesinnten Kollegen in anderen Teilen der Welt ein.

Zu den engagiertesten Stimmen zählt die des brasilianischen Kritikers Frederico Morais, dem zahlreiche scharfsinnige Beobachtungen über die konkrete und neo-konkrete Kunst seines Landes zu verdanken sind. In einem Aufsatz von 1987 hob er den besonderen Charakter des brasilianischen Konstruktivismus hervor, der nach seinen Worten »vom europäischen und nordamerikanischen Vorbild abweicht; er ist nicht von vornherein auf ein Ziel hin angelegt, sondern ist gleichsam ein ›Aufbruch‹, er ist nicht puritanisch oder ideologisch neutral, sondern vielmehr sinnlich und engagiert«.[55] Morais brachte auch die Entwicklung der Tendenzen, um die es in diesem Abschnitt geht, mit den politischen Entwicklungen der Zeit in Verbindung; so beobachtete er, daß in bestimmten Ländern Südamerikas in den vierziger und fünfziger Jahren das Aufkommen konstruktivistischer Ideologien in der Kunst mit neuen politischen Theorien des wirtschaftlichen Aufbaus und der internationalen Zusammenarbeit korrespondierte.[56] Der mit dem Konstruktivismus (oder richtiger: Neokonstruktivismus) verbundene avantgardistische Stil hatte Konjunktur in einer Zeit der wirtschaftlichen Expansion und des sozialen Experiments.

ALFREDO VOLPI (1896-1988) ist ein ungewöhnlicher Fall in der Geschichte der modernen brasilianischen Kunst. Er wurde 1896 in Lucca, Italien, geboren und kam ein Jahr später mit seiner Familie nach Brasilien. Er hätte das richtige Alter gehabt, um an den aufregenden Geschehnissen teilzuhaben, die durch die ›Semana de Arte Moderna‹ von 1922 eingeläutet wurden, doch Volpi hatte, wie Olivio Tavares de Araujo ausführt, als Sohn armer Emigranten weder gesellschaftlichen Zugang zu den elitä-

ren Kreisen, in denen sich Leute wie Tarsila do Amaral, die Andrades und andere treibende Kräfte wichtiger künstlerischer Strömungen der Zeit bewegten, noch zu den wohlhabenden Förderern, die das Kunstgeschehen in Gang hielten.[57] Doch diese Außenseiterrolle bedeutete nicht, daß das Schaffen Volpis der Tradition verhaftet geblieben wäre. Von den zwanziger bis in die späten vierziger Jahre erwies er sich durchweg als ein begabter, wenn auch etwas eklektischer Künstler, der bestimmte Elemente des Expressionismus und des Fauvismus in seine Malerei aufnahm. Bis 1951 gestattete seine finanzielle Lage es ihm nur, sich nebenbei der Malerei zu widmen, in den fünfziger Jahren aber erfolgte eine dramatische Wendung, als er sich von den bisweilen folkloristischen, regional gefärbten Darstellungen seiner frühen Jahre abwandte und einen ganz neuen, innovativen konstruktivistischen Ansatz entwickelte. 1953 gewann er auf der zweiten ›Bienal de São Paulo‹ gemeinsam mit Emiliano Di Cavalcanti den Preis als bester brasilianischer Maler. Die Auswahl der Kunst, die auf der Biennale selbst zu sehen war, machte auf Volpi zweifellos einen nachhaltigen Eindruck. Er konnte dort Beispiele der Kunst des ›De Stijl‹, des europäischen Konstruktivismus, des italienischen Futurismus sowie Picassos *Guernica* näher kennenlernen, aber er griff keinen vorgegebenen Stil auf, sondern entwickelte seine ganz persönliche Vorstellung von einer geometrisch angelegten Kunst. Zu seinen charakteristischsten Arbeiten gehören jene, die stilisierte Fassaden von Häusern und anderen Bauwerken umringt von kleinen Flaggen zeigen. In seinem einfallsreichen Umgang mit Form und Farbe schuf er Bilder von erfrischender Originalität.

Die künstlerische Laufbahn von LYGIA CLARK (1920-1988) ist aufs engste verknüpft mit der von Hélio Oiticica. Beide waren Mitglieder der in Rio de Janeiro tätigen Gruppe ›Neo-Concreto‹ und bestrebt, die Grenzen ›etablierter‹ Kunst restlos zu sprengen. Im Schaffen Clarks sehen wir eine ständig wechselnde Spannung zwischen strenger Abstraktion und Andeutungen des Organischen. Ihre künstlerische Ausbildung hatte in Rio de Janeiro bei dem bekannten Landschaftsarchitekten Roberto Burle Marx angefangen, der sich in seiner Arbeit mit organischen Formen auseinandersetzte und Clark, die um Belebung ihrer künstlerischen Sicht rang, zweifellos inspirierte. Nach einer Reihe abstrakter ›hard edge‹-Bilder – darunter *Ovo* von 1959 – verlegte sie sich auf vollplastische Metallskulpturen. Die Arbeit *Kletterer* von 1959 ist eines von mehreren Beispielen, bei denen Clark Metall mit Holz kombinierte, um eine elementare organische Qualität anzudeuten (Taf. S. 130). Zu den interessantesten Plastiken dieser Art gehören die Aluminiumkonstruktionen, die sie ›Bichos‹ oder ›Tier-Maschinen‹ nannte: Arbeiten, die Andeutungen lebender und atmender Wesen mit der Nüchternheit und Distanz der Kunst etwa eines Antoine Pevsner verbinden. Ihre *Gummiraupen* von 1964 sind organische, frei gestaltete Objekte, die sich an jedem beliebigen Platz installieren lassen. In ihrer Biegsamkeit und Veränderbarkeit stellen sie traditionelle Vorstellungen vom stabilen, problemlos einzuordnenden ›Kunstobjekt‹, das sich ausstellen und verkaufen läßt, in Frage. Später wurde Clark Psychotherapeutin, und ihre therapeutischen Techniken standen vielfach in engem Zusammenhang mit ihrer künstlerischen Arbeit. Ihre *Masken* oder die Kleidungsstücke, die dazu gedacht waren, angezogen und getragen zu werden, um eine vorübergehende Veränderung der Persönlichkeit des Trägers zu bewirken, bildeten einen elementaren Bestandteil ihrer ästhetischen und psychologischen Strategien. Clark kann als eine Vertreterin der Body Art gelten, als eine ihr Publikum zur Beteiligung auffordernde Künstlerin, die ihre Schöpfungen in Zusammenarbeit mit anderen Menschen realisierte, um deren eingefahrene Denk und Sehweise ›aufzubrechen‹ und zu verändern. Den therapeutischen Aspekten ihrer Arbeit kommt eine einzigartige Bedeutung zu. Ihr Schaffen führte auf ganz neue, weit jenseits der traditionell von der Kunst beschrittenen Pfade.

Eine tiefe geistige Verwandtschaft verband Lygia Clark mit HÉLIO OITICICA (1937-1980), mit dem sie auch zusammenarbeitete. Oiticica ist ein Künstler, dessen Stellenwert im kulturellen Bewußtsein Brasiliens sich mit dem von Andy Warhol in Amerika oder von Joseph Beuys in Europa vergleichen läßt. ›Schamane‹ oder ›Aufrührer‹ sind nur einige der vielen möglichen Bezeichnungen für die herausragende Bedeutung der schöpferischen Persönlichkeit Oiticicas. Obgleich er schon 1969 eine Einzelausstellung in London hatte, fand sein Schaffen erst kürzlich über eine Anfang 1992 vom Witte de With Center for Contemporary Art in Rotterdam organisierte internationale Retrospektive bei einem breiteren Publikum Beachtung.[58] Oiticica stammte aus einer Intellektuellen-Familie der Mittelschicht aus Rio. Sein Vater, von dem Hélio viele seiner Interessen übernahm, galt in Kreisen der Politik und Intelligenz als anarchistischer Theoretiker. Vor seinem frühzeitigen Tod im Alter von 43 Jahren stellte Oiticica selten im konventionellen Rahmen einer Galerie oder eines Museums aus und betrachtete sein Schaffen gewiß nicht im konventionellen Sinne als etwas zum Vergnügen des Publikums Ausstellbares und Verkäufliches. Er war allerdings 1970 an der bahnbrechenden Ausstellung ›Information‹ im Museum of Modern Art beteiligt.[59]

Nach ersten Studien bei dem Maler Ivan Serpa schuf er eine Serie seiner *Metasquemas* (*Metaschemata*), aus geometrischen Formen aufgebaute Gouachearbeiten auf Papier, die er 1955 und 1956 in den ›Grupo Frente‹-Ausstellungen in Rio präsentierte (Taf. S. 173). Gleichzeitig nahm er die Arbeit an seinem umfangreichen schriftlichen Werk auf, das in Notizbüchern oder auf jedem beliebigen Stück Papier, das gerade zur Hand war, entstand. Oiticicas (größtenteils unveröffentlichte) Schriften blieben erhalten dank der Anstrengungen seiner Familie und Freunde, die nach seinem Tod in Rio das ›Projeto Hélio Oiticica‹ gründeten, um die empfindlichen Werke zu sichern. Seine Schriften bilden einen kritischen ›Begleittext‹ seines künstlerischen Schaffens und sind unentbehrlich für ein Verständnis der zugrundeliegenden, oftmals schwer nachvollziehbaren Denkprozesse.

19 Hélio Oiticica, *Tropicália, Penetrables PN2 y PN3*, 1967. Installation in der Universidad Estatal de Río de Janeiro, 1990. Sammlung ›Projeto Hélio Oiticica‹.

Im Jahr 1959 verlegte sich Oiticica von Leinwandbildern auf plastische Reliefarbeiten, die er in Ausstellungen neokonkreter Kunst in Rio und Salvador (Bahia) sowie in der 1960 von Max Bill in Zürich organisierten Schau ›Konkrete Kunst‹ zeigte. In der Folgezeit sprengten die Inventionen Oiticicas manchen im Kunstbetrieb vorherrschenden Definitionsrahmen. Oiticica teilte seine Arbeiten in verschiedene Kategorien ein, darunter die des ›bólide‹, des ›penetravel‹ und des ›parangolé‹. Guy Brett, der zum Verständnis dieses Künstlers am meisten beigetragen hat, schrieb zur Erläuterung dieser Typen, sie seien »alle miteinander verknüpft durch die Bedeutung, die das Wort ›bólide‹ im Portugiesischen hat: Feuerball, Atomkern, ›glühender Meteor‹. Diese Begriffe sind für Oiticica von entscheidender Bedeutung bei der Ordnung des Chaos der Wirklichkeit, nicht im Sinne formaler Beziehungen, sondern als ›Energiezentren‹, zu denen sich Geist und Körper des Menschen augenblicklich hingezogen fühlen – ›gleichsam wie Feuer‹, wie Hélio einmal meinte.«[60] Zu den ›bólides‹ zählen etwa Glasbehälter, die mit Erde, Gaze und anderen Materialien gefüllt sind, oder Schachteln, die sich an ungewöhnlicher Stelle öffnen lassen und in den Farbtönen Gelb, Lachsrot, Rosa oder Rot bemalt sind. Diese Arbeiten hatten oftmals nicht unwesentliche Berührungspunkte mit der Minimal Art, die sich damals in anderen Ländern herausbildete.

Manches im Schaffen Oiticicas ist spezifisch brasilianisch. Zu der erstmals 1967 im Museum für moderne Kunst in Rio gezeigten Installation (ein ›penetravel‹) mit dem Titel *Tropicália* gehörten lebende Papageien und einheimische Pflanzen (Abb. 19). Der Betrachter bewegte sich bei wechselnder Beschaffenheit des Bodens unter seinen Füßen durch ein Labyrinth und wurde unterdessen der tropischen Szenerie gewahr. Das Ganze war in gewissem Sinn ein ironischer Kommentar zu brasilianischem Kitsch. Der Künstler besaß ein inniges Verhältnis zur Trivialkultur; so hatte er sich beispielsweise in der Sambaschule von Mangueira, eine der ältesten ›favelas‹ von Rio, den Rang eines ›passista‹, eines Vortänzers, erworben.[61]

Im November 1964 schrieb Oiticica: »Die Entdeckung dessen, was ich ›parangolé‹ nenne [Slangwort für eine Situation plötzlicher Verwirrung oder Aufregung unter Menschen], markiert einen entscheidenden Punkt und kennzeichnet eine bestimmte Position in der theoretischen Entwicklung meiner gesamten Erfahrung mit der Frage des Farbaufbaus im Raum, hauptsächlich in bezug auf eine Neudefinition dessen, was innerhalb eben dieser Erfahrung das ›plastische Objekt‹ oder besser: das Werk wäre«.[62] Man könnte das Phänomen des ›parangolé‹ als eine der Body Art, dem Happening oder der Performance verwandte Kunstform bezeichnen. Eines der bekanntesten Beispiele eines ›parangolé‹ waren die ›parangolé‹-Umhänge, die von einer Reihe von Freunden des Künstlers getragen wurden. Darüber hinaus birgt auch eine breite Vielfalt anderer Objekte wie Banner und Zelte die ›Erfahrung‹ des ›parangolé‹ in sich. Im Mittelpunkt des ›parangolé‹ stehen Interaktion, Bewegung und die Veränderung des Realitätsbewußtseins des Menschen.

Die einzelnen Bestandteile der Kunst Oiticicas mögen uns vielfach als immateriell, nicht greifbar erscheinen – eben der Punkt, um den es in dieser Kunst geht. Die Flüchtigkeit und Vergänglichkeit des Daseins wird durch die ›Fundobjekte‹, derer sich der Künstler bedient, zugleich untermauert und negiert. Oiticica steht damit in der Nachfolge Duchamps. Die ›Nichtigkeit‹ der Existenz und des Bewußtseins steht auch im Mittelpunkt der Kunst der gebürtigen Schweizerin MIRA SCHENDEL (1919-1988), die 1949 nach São Paulo kam. Ihr herausragender Beitrag zur Kunst besteht in den zarten, feinnervigen Tuschzeichnungen auf Reispapier, die den Betrachter an chinesische oder japanische Schriftrollen mit Kalligraphien, auch an Graffiti erinnern. Es besteht auch eine Nähe zu manchen Zeichnungen Cy Twomblys, doch die Ästhetik der Schweiz-Brasilianerin ist stets ätherischer und mehr vom Denken her bestimmt als die des Nordamerikaners (vgl. Taf. S. 177).

Von den historischen Querverbindungen, die in ihrer Gesamtheit die organisch sich entfaltende Chronologie brasilianischer Kunst ergeben, legt die Kunst des SÉRGIO CAMARGO (1930-1990) ein interessantes Zeugnis ab. Camargo hat als Künstler, wie viele andere aus dem südlichen Teil Südamerikas (Chile, Argentinien, Brasilien), eine internationale Ausbildung genossen. Seinen ersten Kunstunterricht erhielt er in Buenos Aires bei Emilio Pettoruti und Lucio Fontana. Später, in Europa, machte er die Bekanntschaft Constantin Brancusis, Hans Arps und Georges Vantongerloos. Gleichwohl nehmen seine charakteristischsten

Arbeiten bestimmte Aspekte des Konstruktivismus auf, gegen die sie zugleich rebellieren. In Camargos großformatigen Holzreliefs sind flache Unterlagen mit Röhren, Blöcken und anderen unregelmäßig geformten Gebilden übersät. Sowohl der Untergrund wie die darübergebreiteten Formen sind weiß bemalt. Es entsteht ein organischer Eindruck, der noch verstärkt wird durch das Spiel des Lichts auf den plastischen Oberflächen, was den Arbeiten eine starke Sinnlichkeit verleiht (vgl. Taf. S. 176).

Die unmittelbare Reizung der Sinne unter Umgehung verstandesmäßiger Prozesse (wie sie durch konkrete Formen in Gang gesetzt werden) zählt zu den gewünschten Ergebnissen der Arbeit jener Künstler, die sich der Op Art verschrieben. Sie »beziehen den Betrachter direkter mit ein und befreien ihn dadurch aus den Fesseln eingefahrener Seh-, Empfindungs-, Denk-, ja eventuell sogar Lebensstrukturen«.[63] Der Argentinier JULIO LE PARC (geb. 1928; vgl. Taf. S. 184) zählt zu den einflußreichsten Vertretern dieser Richtung, die sich in den sechziger Jahren herausbildete (obgleich man ihre Wurzeln bereits in früheren künstlerischen Programmen finden könnte). Die Op Art war eine internationale Strömung, die wie von selbst und spontan in den verschiedensten Ländern in die Szene einbrach. Einige ihrer bekanntesten Vertreter waren Lateinamerikaner: Neben Le Parc gelten auch Jesús Rafael Soto (Taf. S. 178 ff.) und Carlos Cruz-Diez (Taf. S. 182 ff.) als Initiatoren dieser neuen Art des Sehens und Beobachtens. Le Parc verbrachte mehrere Jahre in Paris (wo er engen Kontakt mit Victor Vasarely unterhielt) und präsentierte sein Werk in der Galerie Denise René, einer der ersten Adressen für Op Art in den sechziger Jahren. Er spielte eine wesentliche Rolle in der 1960 gegründeten ›Groupe de Recherche d'Art Visuel‹ (GRAV), der auch François Morellet, Francisco Sobrino und Vasarelys Sohn Yvaral angehörten. Alle diese Künstler interessierten sich für Naturwissenschaft und Technologie und versuchten »eine Kunst zu schaffen, die sich in dynamischer Weise mit Raum, Zeit, Bewegung und Licht auseinandersetzt und ganz unzweifelhaft eine Vielzahl von Menschen unmittelbarer in den utopischen Prozeß der Gestaltung einer ... besseren Welt einbeziehen würde«.[64] Obgleich manche Kritiker wie etwa Rosalind Krauss die Vertreter der Op Art mehr oder weniger als ›Trickkünstler‹ denunzierten, haben sie in Lateinamerika (wo diese Kunstrichtung nach wie vor sehr vital ist) ebenso wie in Europa weithin Beachtung und Anerkennung gefunden. In Venezuela nimmt die geometrisch ausgerichtete Spielart einen besonderen Rang ein, wie man an der großen Bedeutung von Alejandro Otero, Jesús Rafael Soto und anderen ablesen kann.

Die Kunst des ALEJANDRO OTERO (1921-1990) läßt ein großes Feingefühl für die Linie und für Lichtwirkungen erkennen. Einige seiner rigoroseren Abstraktionen der frühen fünfziger Jahre bestehen nur aus wenigen Farblinien vor einem weißen oder cremefarbenen Hintergrund und erinnern ein wenig an die um viele Jahre früheren halbabstrakten Kompositionen Reveróns

(Taf. S. 174 f.). Mit den Möglichkeiten koloristischer Rhythmen experimentierte er später in seriell angelegten Arbeiten.

Rhythmen und Schwingungen sind auch das Grundkonzept von JESÚS RAFAEL SOTO (geb. 1923). Für seine kinetischen Kompositionen verwendet er häufig dünne Metallstäbe auf einem Untergrund aus bemaltem Holz. Quer zu diesen Konstruktionen werden dann dünne Stäbchen angebracht, die sich in einer den Hauptachsen entgegengesetzten Richtung horizontal oder vertikal bewegen. »Diese Bilder erzeugten«, wie Edward Lucie-Smith einmal bemerkt hat, »ihre Wirkung durch die Wiederholung von Einheitselementen. Diese Einheitselemente waren so angelegt, daß der Rhythmus ihrer Verbindung untereinander dem Auge allmählich wichtiger erschien als irgendein einzelnes Teil, und das Bild war daher zumindest unterschwellig nicht etwas in sich Abgeschlossenes, sondern gleichsam ein Ausschnitt aus einem unendlich großen Gefüge, das sich vorzustellen der Betrachter aufgefordert wurde«.[65] Mondrians Idee vom unendlichen Ganzen blieb aktuell und diente in der zweiten Hälfte des Jahrhunderts Künstlern noch immer als entwicklungsfähiges Konzept. Anders als bei Mondrian jedoch, bei dem die Bildwirkung auf der Verwendung unmodulierter Farben beruht, besteht die Essenz der Konstruktionen Sotos in ihrer oszillierenden, fast magischen Wirkung sowie in der Einsicht auf seiten des Betrachters, daß sich die Komponenten in einem Dauerzustand des suggerierten (sofern nicht überhaupt konkreten) Flusses und Wandels befinden.

Im Vergleich zu den genannten Künstlern interessieren sich die kolumbianischen Künstler, die mit der geometrischen Abstraktion experimentiert haben, mehr für die Interaktion von Flächen und Dimensionen im Raum. Zwei der bedeutendsten Vertreter dieser Richtung, EDGAR NEGRET (geb. 1920) und Eduardo Ramírez Villamizar, haben es zu internationaler Anerkennung gebracht und zeichnen für zahlreiche Innovationen in der Technik bemalter Aluminium- und Stahlskulpturen verantwortlich (Taf. S. 172). Negret wurde in Popayán im Süden Kolumbiens geboren. Dieser Tatsache kommt insofern eine gewisse Bedeutung zu, als in dieser alten Stadt die koloniale Plastik ihre wohl großartigste Blüte im gesamten Andengebiet erlebt hatte. Man kann gleichsam spüren, daß Negret in seinem Schaffen dieses Erbe ständig vor Augen hat. Obwohl er seine Ausbildung an der Kunstakademie in Cali erhalten hatte, nahm er von den traditionellen Techniken des Modellierens in Ton Abstand, als er 1949 nach New York kam. »Die Stadt um ihn herum«, so Nelly Perazzo, »weckte in ihm ein Interesse an neuen Techniken (namentlich an der Arbeit mit Aluminium)«.[66] Die reifen Werke Negrets (die fast ausnahmslos mit unmodulierten, leuchtenden Farben bemalt sind) zeugen dennoch von einem mit den Vorlieben der kolonialen Künstler vergleichbaren Interesse am Dekorativen und am Muster. Auch Bezüge zu den alten Goldmasken Kolumbiens bestehen, besonders in Negrets Schaffen der späten achtzi-

ger und frühen neunziger Jahre. Der mexikanische Kritiker Jorge Alberto Manrique hat das künstlerische Schaffen Negrets als »eine Art Zwischending zwischen Organismus, Insekt, Artefakt und Architektur mit mechanischem Äußeren« apostrophiert.[67]

Das Surreale in der Kunst Lateinamerikas

Am Abend des 17. Januar 1940 wurde in der Galería de Arte Mexicano in Mexiko-Stadt die ›Internationale Surrealistenausstellung‹ eröffnet. Diese von dem ›Hohepriester‹ des Surrealismus, André Breton, dem österreichischen Maler Wolfgang Paalen und dem peruanischen Dichter César Moro organisierte Schau umfaßte Werke zahlreicher europäischer Künstler wie Alice Rahon, Yves Tanguy, Max Ernst, Victor Brauner, Kurt Seligman und andere. Zu den mexikanischen Künstlern, die vertreten waren, zählten Diego Rivera, Frida Kahlo, Antonio Ruiz und Agustín Lazo.[68] Die Ausstellung war ein Meilenstein auf dem Weg, einem lateinamerikanischen Publikum die surrealistische Kunst Europas bekannt zu machen. Zugleich ist sie ein Paradigma für die Interaktion lateinamerikanischer Künstler mit jenen Kollegen, deren Schaffen – zumindest im Europa der dreißiger Jahre – mit den Worten William Rubins eine »kulturelle Hegemonie« verkörpert hatte.[69] Keiner der in der ›Internationalen Surrealistenausstellung‹ vertretenen mexikanischen Künstler hatte der orthodoxen Surrealistengruppe angehört, die sich ursprünglich um Breton herum gebildet hatte. Obgleich Breton das Werk Frida Kahlos bewunderte und er ihr die Möglichkeit verschafft hatte, in Paris auszustellen, läßt sie sich kaum als ›Surrealistin‹ einstufen, ein Etikett, das auch sie selbst des öfteren von sich gewiesen hat. Unter den lateinamerikanischen Künstlern standen nur Matta und Wifredo Lam in einer direkten Verbindung mit den europäischen Surrealisten.

In jeder Auseinandersetzung mit der Kunst Lateinamerikas erweist sich die Frage nach dem ›Surrealismus‹, nach den surrealistischen Aspekten der Malerei, Plastik, Photographie und anderer Kunstgattungen als besonders heikel. Nur allzuoft haben ihre phantastischen Elemente, ihre Üppigkeit, ihre Leidenschaftlichkeit, Dramatik und Farbigkeit als die vermeintlich herausragenden Merkmale lateinamerikanischer Kunst herhalten müssen. Es gibt kaum einen die lateinamerikanische Kunst historisch oder kritisch beschreibenden Text (ganz gleich, ob der Autor diesem Kulturkreis angehört oder nicht), in dem sich diese Begriffe nicht ständig wiederholen. Diese besondere Schwerpunktsetzung hat die Kunst vieler lateinamerikanischer Länder aus dem Zentrum an den Rand und häufig in den primitivistischen oder auch folkloristischen Bereich der Andersartigkeit gedrängt. Dieser im Grunde politisch-kolonialistischen Sicht gilt es, eine entschiedene Absage zu erteilen; auch nicht ansatzweise läßt sie sich aufrechterhalten. Als Breton Mexiko als ein surrealistisches Land par excellence beschrieb, nahm er einen rein europäischen Standpunkt ein. Wenn man dem Alltagsleben eines bestimmten Lan-

des ›surrealistische‹ Merkmale zuschreibt, siedelt man dieses automatisch außerhalb der Grenzen des Gewohnten wie auch des Akzeptablen an.[70] Freilich läßt die Tatsache nicht ignorieren, daß das Schaffen zahlreicher Künstler in den lateinamerikanischen Zentren im Verlauf des 20. Jahrhunderts durchaus irrationale, mythische oder traumähnliche Inhalte aufweist. Künstler wie Xul Solar, Tilsa Tsuchiya, Francisco Toledo und Alejandro Colunga haben manche ihrer Werke auf überlieferten Sagen oder Mythen aufgebaut oder auch ihre eigenen, ganz persönlichen Phantasiewelten geschaffen. Carlos Mérida schuf in den dreißiger Jahren eine Serie von Gouachen und Aquarellen nach Mythen der Maya, die zum Anregendsten zählen, was er geschaffen hat. Der Begriff ›Surrealismus der Neuen Welt‹ hat sich, um ein besonderes ästhetisches Bewußtsein Lateinamerikas seit Ende der dreißiger Jahre bis heute zu fassen, mittlerweile als durchaus brauchbares Etikett erwiesen.[71] Ebensowichtig ist es, in Erinnerung zu rufen, daß zahlreiche europäische Surrealisten (und andere eng mit der Surrealistengruppe verbundene Künstler) in den vierziger Jahren nach Lateinamerika – insbesondere nach Mexiko – kamen. Einige blieben dort und brachten ein Œuvre hervor, das einen bedeutenden Beitrag zur Geschichte der lateinamerikanischen Kunst darstellt. Die bekanntesten unter ihnen sind der Maler Remedios Varo aus Spanien, die englische Malerin Leonora Carrington, der Photograph Kati Horna aus Ungarn und der spanische Bildhauer und Graphiker José Horna.

ROBERTO SEBATIÁN ANTONIO MATTA ECHAURREN (genannt MATTA; geb. 1911) ist unter den hier zu erörternden Künstlern derjenige, der mit dem europäischen Surrealismus am unmittelbarsten in Verbindung gebracht wird. Obwohl in Chile geboren und aufgewachsen, wo er eine gründliche jesuitische Erziehung erhalten hatte, ist Matta der Inbegriff des wandernden Künstlers: Zu den Stationen seiner Laufbahn zählen zunächst Paris (wohin er sich 1934 begab, um bei Le Corbusier Architektur zu studieren), New York, Mexiko-Stadt und weitere Orte in Europa und auf dem amerikanischen Kontinent. Kurz nachdem er sich ganz der Malerei verschrieben hatte, schloß er sich 1937 offiziell der Surrealistengruppe an. Sein anfänglicher Stil war (besonders in seinen frühesten Gemälden und Zeichnungen) durchsetzt mit Anklängen an die Kunst Salvador Dalís sowie Yves Tanguys, mit dem er 1939 auf der Flucht vor den sich ausbreitenden Nazigreueln nach New York reiste. Zahlreiche Kommentatoren Mattas haben darauf hingewiesen, wie elementar seine Gegenwart in New York für die zeitgenössische Kunstszene war. Nach Ansicht von Octavio Paz war Matta ein entscheidender Katalysator bei der ›radikalen Verwandlung‹ der Maler der aufkommenden ›New York School‹. Laut Paz setzte Matta die Erotik der Surrealisten, ihren Humor und ihren Sinn für das Physische in ungegenständliche Formen um. »Seine Gemälde sind nicht Transkriptionen gesehener oder geträumter Wirklichkeiten, sondern Neuschöpfungen seelischer oder geistiger Zustände«.[72] Arshile Gorky, Jackson Pollock, William Baziotes und andere Ameri-

kaner wurden von Matta nachhaltig beeinflußt. 1941 lernte er Robert Motherwell kennen; sie freundeten sich bald an und verbrachten den Sommer gemeinsam in einer Künstlerkolonie nahe Taxco in Mexiko, wo Motherwell teilweise unter dem Einfluß Mattas seine ersten reifen Bilder und Zeichnungen schuf.[73]

Mattas Reisen nach Mexiko spielten in der Entfaltung seines Stils eine wichtige Rolle. Ihn beeindruckte die Dramatik der Natur, die er dort antraf – die Vulkane, Bergketten, ausgedörrten Ebenen, oszillierenden Farben –, und er bezog einige dieser charakteristischen Elemente in seine Bilder mit ein. *Hört auf das Leben* von 1941 ist Ausdruck eines über lange Zeit hinweg wichtigen Anliegens des Künstlers (Taf. S. 126). In einem Stil, aus dem seine Vorliebe für die Darstellung wogender, unbestimmter Natureindrücke spricht, beschwört er die Dualität der schöpferischen und zerstörerischen Kräfte der Natur. Zahlreiche Beispiele aus den frühen vierziger Jahren »zeigen horizontlose Räume, die sowohl einen bestimmten Geisteszustand beschwören wie auch einen konkreten realen Ort (der freilich ebensogut im Weltall wie unter Wasser angesiedelt sein könnte)«.[74] 1942 hatte Matta praktisch jede Andeutung einer Horizontlinie aus seinen ›Landschaften‹ ausgemerzt. *Hier, Herr Feuer, essen Sie!* kann auf den Betrachter eine verwirrende Wirkung ausüben (Taf. S. 127). Das Bild ist ein sehr dichtes, beinahe undurchdringliches Werk, von dem (wie von den meisten Kompositionen des Künstlers) eine gewisse Bedrohung ausgeht.

Ein weiteres Charakteristikum, das in den frühen vierziger Jahren Eingang in Mattas Bildsprache fand, sind sich über das gesamte Bild hinziehende Liniennetze, die eine Tiefenwirkung erzeugen und Formen und Flächen umreißen. In dem 1943 entstandenen Bild *Eronisme* scheinen diese Linien einerseits bestimmte Muster mit quasi geometrischen Proportionen darzustellen, während andere wieder zufällig in ihrer Anordnung sind. Dieses Zufallsmoment hat seine besondere Bedeutung im Zusammenhang mit dem Einfluß, den Mattas Kunst auf die Entwicklung Jackson Pollocks ausgeübt hat. Der ›automatistische‹ Charakter der Linie bei Matta schwächte sich im Verlauf der vierziger Jahre etwas ab. Möglicherweise als verspätete Reaktion auf die Schrecken des Krieges fand er zu einer neuartigen Definition des Raumes und konstruierte aus seinem ›kalligraphischen‹ Stil ein kodeähnliches System von Evokationen monsterartiger Formen. Zunächst sind derlei Gestalten nur vage angedeutet (wie etwa in *Der Onyx der Elektra* von 1944; Taf. S. 130), gegen Ende der vierziger und Anfang der fünfziger Jahre aber scheinen die furchterregenden mechanisierten Mutanten ihn in seinen Träumen verfolgt zu haben und in entsprechendem Maße auch die Betrachter seiner Bilder.

Der wohl wichtigste Beitrag, den WIFREDO LAM (1902-1982) zur lateinamerikanischen Moderne geleistet hat, besteht in der Transformation einer Ikonographie, die seinem persönlichen, ganz spezifischen kulturellen Umfeld entlehnt war, in eine internationale, allgemeingültige Bildsprache. Von den frühen vierzi-

ger Jahren in Havanna an hat sich Lam immer intensiver mit dem Thema der afrokubanischen ›santería‹ auseinandergesetzt: Die ›santería‹ ist eine mit dem haitianischen ›vodun‹ (Voodoo) und dem brasilianischen ›candomblé‹ vergleichbare synkretistische Religion, in der christliche Bräuche und Glaubensvorstellungen mit den Religionen und Ritualen Westafrikas (der Heimat der Sklaven) verschmolzen. Lams Mutter war afrikanisch-europäischer Abstammung, sein Vater war aus China eingewandert. In seiner Kindheit erzog ihn eine Patentante namens Mantonica Wilson, die den zukünftigen Künstler in die Symbolik der ›santería‹ einweihte. Seine erste künstlerische Ausbildung erhielt er an der konservativen Academia de San Alejandro in Havanna, danach studierte er in Madrid bei dem akademischen Meister Fernández Alvarez de Sotomayor. Seine frühesten Porträtzeichnungen legen ein deutliches Zeugnis von seiner klassischen Ausbildung ab, obgleich verschiedene Landschaften und Stilleben auch eine Kenntnis kubistischer Malerei sowie der Kunst Matisse' verraten. Im Archäologischen Museum in Madrid hatte er zum ersten Mal Gelegenheit, afrikanische Plastik, die ihn später vielfach inspirierte, kennenzulernen.[75] Lam blieb die Jahre des Bürgerkriegs über in Spanien und kämpfte auf seiten der Republik. 1938 ging er nach Frankreich mit einem Empfehlungsschreiben des spanischen Bildhauers Manolo Hugué an Picasso. Von Picasso ging ein nachhaltiger Einfluß auf die Entwicklung des formalen Bildaufbaus bei Lam aus, dennoch blieb seine Bildsprache ganz und gar seine eigene. 1939 erhielten Picasso und Lam eine Gemeinschaftsausstellung in der Perls Gallery in New York. Noch im gleichen Jahr wurde Breton (im Exil in Marseille) auf Lam aufmerksam; 1940 illustrierte der Kubaner Bretons Gedichtband *Fata Morgana*. Am 24. März 1941 floh Lam gemeinsam mit Breton, Victor Serge, Claude Lévi-Strauss und mehr als dreihundert weiteren Emigranten aus dem immer gefahrvolleren Europa auf einem viel zu kleinen Schiff in Richtung Martinique. Zu guter Letzt erreichte Lam Kuba, wo er bis Kriegsende blieb.

Es gab zahlreiche Gründe, die Lam zu einer ganz bewußten Neubewertung seines afro-kubanischen Erbes veranlaßten. Dazu zählte seine Verbindung zu Intellektuellen wie dem kubanischen Schriftsteller Alejo Carpentier, den er in Madrid kennengelernt hatte, und dem haitianischen Autor Aimé Césaire, den besonders die Vitalität der schwarzen Kultur interessierte und der sich um ein Verständnis ihrer Wurzeln bemühte. Ein weiterer Grund war der Stimulus, der von der Popularität ›primitiver‹ Kunst in Paris ausging. Afrikanische Plastik hatte zu diesem Zeitpunkt die Avantgardekunst schon vielfach befruchtet: Die Kubisten, besonders Picasso, hatten sich eifrig mit ihr befaßt, und die Surrealisten interessierten sich vor allem für ihre formalen Aspekte und ›magischen‹ Bedeutungen.[76]

Julia P. Herzberg ist der Entwicklung von Lams afro-kubanischer Motivik in seinem Schaffen der vierziger Jahre nachgegangen und hat aufgezeigt, daß in den wichtigsten Werken sehr häufig ›orishas‹, die ›Heiligen‹ der ›santería‹-Religion dargestellt sind.[77] *Altar für Yemaya* von 1944 zeigt die Darbringung von

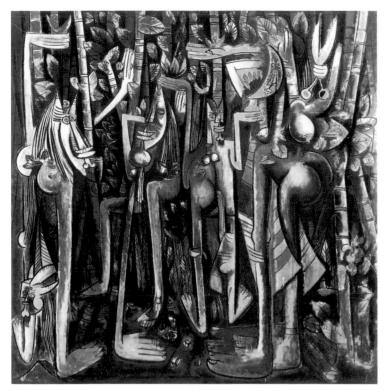

20 Wifredo Lam, *Der Dschungel (La jungla)*, 1943. Öl auf Leinwand; 238 × 230 cm. The Museum of Modern Art, New York.

Opfern vor diesen zentralen Wesenheiten des Kultes (Taf. S. 132). Während in diesem Bild ein dunkler Tonwert vorherrscht, sind andere Werke aus dieser Zeit in hellen, dünn aufgetragenen Farben gehalten. William Rubin hat manche formale Eigenschaften der Bilder aus dieser Schaffensperiode mit Lams Interesse für Cézanne in Verbindung gebracht: »Wie oft bei Cézannes Aquarellen sind große Partien ungemalt geblieben oder nur schwach angedeutet. Flecken reiner Farbe, die in ihrer Tupfentechnik manchmal beinahe neoimpressionistisch wirken, definieren die Flügel exotischer Vögel und gehörnter Totemköpfe.«[78] Lams spätere Werke tendieren zu einer dunklen Farbigkeit und sind von einer düsteren Atmosphäre erfüllt.

Während der Jahre in Havanna schuf Lam eines seiner Meisterwerke, *Der Dschungel* (Abb. 20). Die Gesichter verschiedener Figuren sind unübersehbar von afrikanischen Masken inspiriert. »Das afrikanisierende Maskenmotiv hat«, so erklärt Herzberg, »eine Reihe von Bedeutungen: es stellt eine Gleichheit her zwischen den verschiedenen Geschlechtern und Spezies; es symbolisiert den Augenblick während der [spirituellen] Besessenheit, wenn der Gläubige [der Anhänger der ›santería‹] und der ›orisha‹ miteinander in Verbindung treten, und es ist mithin eine Metapher für die Einswerdung des Menschen mit seinem Geist«.[79] Obgleich sich der Betrachter an Picassos *Demoiselles d'Avignon* erinnert fühlen mag (ein Bild, das Lam sehr beeindruckt hatte), steht *Der Dschungel* doch ganz für sich als ein originärer Ausdruck der schöpferischen Umsetzung von Anregungen aus der afrokubanischen Kultur und formaler Vorbilder afro-antillanischer Kunst; zugleich zeugt das Bild von der Bindung des Künstlers an die religiösen Vorstellungen, die eine Hauptquelle der emotionalen und spirituellen Energie seines Heimatlandes bilden.

Während dieser Jahre in Havanna hielt Lam weiterhin Verbindung zu den Surrealisten, von denen viele in New York lebten. 1946 unternahm er seine erste Reise in diese Stadt und kam mit Adolph Gottlieb, Arshile Gorky, Jackson Pollock und anderen in Kontakt.[80] Obgleich sich sein Stil weiterentwickelte, blieb Lams Vorliebe für die Ikonographie der ›santería‹ und für die Darstellung und Erneuerung der spirituellen Welt des afro-karibischen Menschen unverändert.

Die Beziehung zwischen der Kunst von FRIDA KAHLO (1907-1954) und dem orthodoxen Surrealismus ist problematisch; in eurozentrischen Betrachtungen ihres Schaffens findet das Etikett ›surrealistisch‹ nur allzu oft Verwendung. Um 1925 schrieb Kahlo an Antonio Rodríguez: »Einige Kritiker haben versucht, mich als Surrealistin abzustempeln, aber ich halte mich keineswegs für eine surrealistische Malerin... Ich verabscheue den Surrealismus. Mir erscheint diese Bewegung als eine dekadente Äußerung bürgerlicher Kunst«.[81] Ein anderes Mal erklärte sie: »Man hielt mich für eine Surrealistin. Das ist nicht richtig. Ich habe niemals Träume gemalt. Was ich dargestellt habe, war meine Wirklichkeit«.[82] 1938 ist das Schlüsseljahr für die Verbindung zwischen ihr und den Surrealisten: Breton kam nach Mexiko und wurde ein glühender Bewunderer ihrer Kunst. Noch im gleichen Jahr stellte Kahlo in der (auf surrealistische Kunst spezialisierten) Julien Levy Gallery in New York aus, und 1939 reiste sie nach Paris, um die Ausstellung ›Mexique‹ zu besuchen, in der sie mit einer Reihe von Bildern vertreten war.[83] Eines der Werke, das vielleicht dem ›Automatismus‹ des Surrealismus am nächsten kommt, ist ihr Bild *Was mir das Wasser gab* von 1938 (Abb. 21), auf dem man in einer Badewanne die Füße der Künstlerin sieht und davor verschiedenste Objekte und menschliche Figuren – darunter ihre Großeltern, ein weibliches Liebespaar, ein Skelett, ein vom dazugehörigen Körper verlassenes Kleid, einen Vulkan, aus dessen Krater ein Wolkenkratzer emporragt, sowie zahlreiche Blumen und Pflanzen. *Der Freitod der Dorothy Hale* von 1939 (Taf. S. 122) ist ein verstörendes Bild, in Erinnerung an eine junge Frau der New Yorker Gesellschaft gemalt, die kurz zuvor Selbstmord begangen hatte. Hier hat Kahlo einige bildnerische Kunstgriffe den volkstümlichen mexikanischen Exvotos entlehnt (darunter die das Geschehen erläuternde Bildunterschrift[84], diese aber umgesetzt in die unheimliche Beschwörung eines jäh unterbrochenen Lebens. Die Figur der Dorothy Hale ist dreimal zu sehen, ein Kunstgriff, der entfernt an das Prinzip der Simultaneität bei den Futuristen erinnert. In der unteren Bildhälfte liegt sie, einer Statue ähnlich, vor uns, wobei ihr Fuß über die Inschrift trompe-l'œil-artig hinausragt.

1940 beteiligte sich Kahlo an der ›Internationalen Surrealistenausstellung‹ in Mexiko-Stadt mit ihren beiden größten Bildern, *Die zwei Fridas* und *Verwundeter Tisch*. Das erstere ist ein Doppelbildnis der Künstlerin. Eine der beiden Figuren trägt eu-

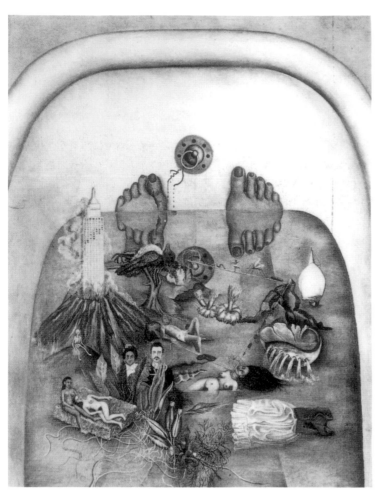

21 Frida Kahlo, *Was mir das Wasser gab (Lo que el agua me dió)*, 1938. Öl auf Leinwand; 90 × 71 cm. Privatsammlung.

ropäische Kleider, die andere eine eher traditionelle mexikanische Tracht (Kahlo war die Tochter einer Mexikanerin und eines deutschen Juden). Die miteinander verbundenen Herzen stehen für die Liebe der Künstlerin zu Diego Rivera, von dem sie kurz zuvor geschieden worden war. Ohne ihren Ehemann hat sie nur noch sich selbst als Gefährtin und ungeachtet der Tatsache, daß sie den – ihre Liebe zu Rivera symbolisierenden – Fluß des Blutes aufzuhalten versucht, wird diese lebensspendende Kraft nicht gestillt werden. Trotzdem: Die beiden Fridas (die vor einem Himmel sitzen, der an die von ihr bewunderten Bilder El Grecos erinnert) trösten sich und unterstützen sich gegenseitig.

Kahlos Gemälde sind in der Mehrzahl Selbstbildnisse. Sie setzt ihren Körper in den polemischen Diskurs ein, den sie mit dem Betrachter herstellt. In zahlreichen Werken bringt sie sich bewußt in einen Zusammenhang mit der Natur: mit Schmerz, Geburt und den Kräften der Erde, verkörpert durch die Pflanzen und Ranken, die sie häufig umgeben, oder durch die Affen, die sie umarmen (etwa in dem 1938 entstandenen *Selbstbildnis mit Affe*; Taf. S. 123). In *Meine Amme und ich* von 1937 nimmt Frida, dargestellt als Säugling, durch die riesigen Brüste einer Eingeborenenfrau von wuchtiger Körperlichkeit, die das Gesicht einer Maske aus vorkolonialer Zeit hat, die Milch der Erde zu sich. Kahlo spielt auf die Kraft an, die ihr als Angehörige der hispanischen Rasse und als Erbin all der sie auszeichnenden elementaren Lebenskräfte zufällt.

Viele Bilder Kahlos setzen sich direkt mit der physischen und psychischen Realität von Frauen, besonders mit der Stellung der Frau in einer Gesellschaft auseinander, in der sie seit jeher unterdrückt worden ist. Eines der bewegendsten Bilder, in denen der eigene Körper die Hauptrolle spielt, ist *Henry-Ford-Hospital* von 1932, das die Künstlerin nach einer Fehlgeburt zeigt. Wie schon bei *Der Freitod der Dorothy Hale* greift Kahlo auch hier wieder die Tradition des Exvoto auf. Sie verkehrt dabei Sinn und Bedeutung des Exvoto dadurch, daß sie es umfunktioniert: von einem optimistischen Motiv der Danksagung für eine Wundertat (etwa eine gelungene Heilung) in das Zeugnis eines Schicksalsschlages, mit physischem Leid, dem Verlust eines Kindes. Über der leidend Darniederliegenden ›erscheint‹ der tote Fötus, genau an der Stelle, an der in einer herkömmlichen religiösen Szene Christus, die Muttergottes oder ein Heiliger zu sehen wäre. In gewisser Weise ist dieses Bild eine zutiefst antichristliche Verbildlichung von Verlust und Verzweiflung. Hoffnungslosigkeit spricht auch aus dem *Selbstbildnis mit abgeschnittenem Haar* von 1940 (Taf. S. 124), das die Künstlerin in einem Männeranzug (dem Anzug ihres Ehemanns) inmitten eines seltsam-befremdlichen Arrangements ihrer abgeschnittenen Haare zeigt (sie hatte es sich zur Zeit ihrer Scheidung von Rivera abgeschnitten). Zudem wird hier wie in anderen Bildern Kahlos das Thema der Zweigeschlechtigkeit und der Travestie angeschnitten.

MARÍA IZQUIERDO (1902-1955) formulierte ihr künstlerisches Credo wie folgt: »Ich habe mich stets um einen Stil bemüht, der sich von dem anderer mexikanischer Maler unterscheidet. Ich möchte, daß mein Werk das wahre Mexiko, das ich fühle und liebe, widerspiegelt; anekdotische, folkloristische oder politische Themen lehne ich ab, da diesen keinerlei imaginative oder visuelle Kraft innewohnt; meiner Auffassung nach ist das Bild in der Malerei ein Fenster zur menschlichen Imagination...«[85] Izquierdo erhielt ihre Ausbildung an der ›Escuela Nacional de Bellas Artes‹ in Mexiko-Stadt, wo sie 1929 Rufino Tamayo kennenlernte, mit dem sie vier Jahre lang eine intensive persönliche und künstlerische Beziehung verband. In dieser Zeit beeinflußten sich beide gegenseitig und wurden von den gleichen Vorbildern – etwa Paul Gauguin – angeregt. Die Auflösung ihrer Verbindung im Jahr 1933 signalisiert einen Wandel im malerischen Stil Izquierdos, im Zuge dessen sich ihre Farben aufhellten und sie zu einem eigenen, charakteristischen Themenrepertoire fand.

Das Spektrum der Themen ist bei Izquierdo breiter als bei Kahlo, dennoch setzen sich beide Künstlerinnen mit ähnlichen Inhalten und Themen auseinander. Die Bilder Izqierdos beziehen sich häufig auf persönliche, intime Begebenheiten; in einigen Werken sind kleine, häusliche Räume dargestellt. *Der Tennisschläger* von 1938 (Taf. S. 116) ist ein unheimliches Bild, das vor einer zerbröckelnden Wand einen Tisch zeigt, auf dem ein Schläger, Bälle, ein Megaphon, eine Maske und Handschuhe liegen. Die

Handschuhe und die durch die düsteren Farben hervorgerufene bizarre Atmosphäre verleihen dem Bild einen ausgesprochen jenseitigen Unterton. Darüber hinaus wird der Betrachter an Stilleben Tamayos aus den späten zwanziger und frühen dreißiger Jahren erinnert, in denen sich dessen Interesse für die Malerei Giorgio de Chiricos spiegelt. *Der Tennisschläger* zeigt beispielhaft auch die Vorliebe Izquierdos für das Unerwartete. Das Bild, das die Künstlerin mehr als alle anderen in die Nähe des Surrealismus rückt, ist *Traum und Vorahnung* von 1947 (Taf. S. 120). In dieser Darstellung lehnt sich die Künstlerin aus einem großen Fenster und hält einen abgetrennten Kopf vor sich, aus dem Blut in ein großes Becken mit einem Kreuz in der Mitte fließt.

In den Bildern Izquierdos treten häufig Kinder auf, so etwa in *Meine Tante, ein kleiner Freund und ich* von 1942 (Taf. S. 118) oder in *Das gleichgültige Mädchen*. Anders als bei anderen Künstlern, die derartige Sujets malen, sind Izquierdos Darstellungen frei von Sentimentalität. Ihre Kinder (deren kompakte Gestalt häufig durch vorkoloniale Plastik angeregt erscheint) drücken eine gewisse Melancholie und ungewohnte Gelassenheit aus. Ihre Nüchternheit suggeriert ein Wissen um die Beschwerlichkeiten, die sie im späteren Leben erwartet.

Geschlossene Räume und intime Interieurs gehören zu den bevorzugten Motiven Izquierdos (Taf. S. 117). Die Serie ihrer Darstellungen von Regalen (›alacenas‹), angefüllt mit mexikanischer Volkskunst, illustriert sehr anschaulich diese Vorliebe. Obwohl eine gewisse thematische Nähe dieser Darstellungen zu mexikanischen Bildern des 18. und 19. Jahrhunderts mit ähnlichen Sujets besteht,[86] bringt Izquierdo in ihnen zusätzlich ein Gefühl von Einsamkeit zum Ausdruck. In diesem Moment der Isolation, des Rückzugs in die Privatsphäre kann man eine Metapher sehen für die oftmals klaustrophobische Situation von Frauen, deren Alltagsrealität sich auf die häusliche Umgebung beschränkt. In ihrem persönlichen Leben sah sich die Künstlerin immer wieder Hindernissen gegenüber, die ihr Männer in den Weg gelegt hatten. 1945 mußte sie erleben, wie ein Auftrag für ein Fresko im Palacio Nacional in Mexiko-Stadt, der ihr fest zugesagt worden war, wieder zurückgezogen wurde. Sie war von Rivera und Siqueiros, die sie für diese Arbeit für ungeeignet hielten, öffentlich diskreditiert worden.

Izquierdo wurde weithin bekannt, ihre Kunst auch außerhalb Mexikos gefeiert. Sie war die erste Mexikanerin, der – im Jahr 1930 – in New York eine Einzelausstellung gewidmet wurde.[87] 1937 wurde ihr Werk in die vom Metropolitan Museum of Art organisierte Schau ›Mexican Arts‹ aufgenommen.

Der Umstand, daß RUFINO TAMAYO (1899-1991) in Oaxaca, einer an Volkstum und Tradition reichen Gegend, geboren wurde, wird von seinen Biographen immer wieder betont, um die für sein Schaffen so große Bedeutung von Mythos und Legende zu erklären. Tamayo ist eine der originellsten künstlerischen Persönlichkeiten in der neueren Kunstgeschichte Mexikos. Obgleich seine Malerei in den bildnerischen Traditionen seiner Heimat

verwurzelt ist, bezog er auch vieles in sie ein, was er während ausgedehnter Auslandsaufenthalte gesammelt hatte. Manche Stilleben Tamayos aus den späten zwanziger Jahren bedienen sich Bildmittel, wie sie ähnlich bei Giorgio de Chirico und anderen dem Surrealismus nahestehenden Künstlern vorkommen. Insgesamt jedoch legen die kompakten Formen und die Erdfarben seiner Gemälde der zwanziger und dreißiger Jahre ein beredtes Zeugnis ab von seiner lebenslangen Bewunderung für die präkolumbische Kunst.[88] Im Zuge verschiedener Reisen nach New York in den zwanziger und dreißiger Jahren kam er in Berührung mit Avantgardekünstlern aus der ganzen Welt, u. a. Marcel Duchamp, Stuart Davis und dem japanischen Künstler Yasuo Kuniyoshi. 1934 zogen er und seine Frau Olga Flores Rivas nach Manhattan, wo sie fast fünfzehn Jahre lang blieben. In dieser Zeit entwickelte Tamayo eine bleibende Abneigung gegen die politische und ästhetische Sichtweise, wie sie die mexikanische Wandmalerei zum Ausdruck brachte. Er stimmte nicht überein mit Siqueiros' Ausspruch, daß es »keinen besseren Weg als den unseren« gebe (»no hay más ruta que la nuestra«), sondern rang um eine ›allgemeingültigere‹ Form des künstlerischen Ausdrucks.[89] In seinen New Yorker Jahren arbeitete Tamayo für die staatlichen Förderprogramme des ›Federal Arts Project‹ und der ›Works Progress Administration‹, unterrichtete an der Dalton School in New York und realisierte 1943 eines seiner ersten Großprojekte, ein Wandbild für die Hillyer Art Library des Smith College in Northampton (Mass.). Dieses Gemälde zeigt, wie stark Tamayo von Picasso und besonders von *Guernica* beeinflußt worden war, das er in New York gesehen hatte, als es dort 1938 in der Valentine Gallery ausgestellt wurde.[90]

Während des Zweiten Weltkriegs schuf Tamayo u. a. Bilder von wilden Tieren (Abb. 22). Inspiriert waren diese Allegorien möglicherweise von alten Keramiken aus Colima und anderen Orten in Mexiko, die er als junger Mann im Anthropologischen

22 Rufino Tamayo, *Tiere (Animales)*, 1941. Öl auf Leinwand; 77 x 100 cm. The Museum of Modern Art, New York.

Museum abgezeichnet hatte. In einem weiteren Sinn freilich stehen die Bilder von Hunden und Löwen für das Entsetzen des Künstlers angesichts der Nachricht vom Krieg. Das 1947 entstandene Bild *Mädchen, von einem seltsamen Vogel angegriffen* (Taf. S. 140) erweckt ein ähnliches Gefühl des Grauens.

Tamayos Schaffen der vierziger und fünfziger Jahre kennt interessante Parallelen – und zugleich Divergenzen – zur Kunst der Abstrakten Expressionisten in New York, der Tachisten in Paris (wohin Tamayo 1949 erstmals reiste) und der Vertreter anderer abstrakter Richtungen, die vielfach ein Interesse für die Kunst der Stammeskulturen und anderer nichtwestlicher Völker hegten. Der dabei zu beobachtende Unterschied zwischen Tamayo und seinen Zeitgenossen außerhalb Lateinamerikas besteht nach der mexikanischen Kritikerin Alicia Azuela darin, daß das Interesse nordamerikanischer und europäischer Avantgardekünstler am ›Primitiven‹ zutiefst eurozentrisch ausgerichtet war. Tamayo dagegen habe keinen Bruch zwischen seinem eigenen bildnerischen Schaffen und dessen ›primitiven‹ Vorbildern empfunden.[91] Tamayo, der selbst eine bedeutende Sammlung präkolumbischer Plastik zusammentrug, forderte eine ›amerikanische‹ Bildhauertradition, basierend auf einer Synthese von Gegenwart und Überlieferung.[92]

Im Verlaufe seines Schaffens wandelten sich Farben und Texturen der Bilder Tamayos. So fing er in den fünfziger Jahren an, Materialien wie Sand und Marmorgrieß zu verwenden, um der Bildoberfläche eine reiche Struktur und Musterung zu verleihen. Die Sujets entzogen sich immer mehr dem definitorischen Zugriff, auch wenn er nie die Grenze zur reinen Gegenstandslosigkeit überschritt. Die späteren Bilder Tamayos – wie etwa der *Mann mit dem roten Sombrero* von 1963 (Taf. S. 144) – bestehen vielfach aus schematisierten Formen mit Anklängen an vorkoloniale Kunst, doch in einer verwandelten und persönlichen Form.

In seiner Rezension einer Ausstellung mit Werken von Francisco Toledo (geb. 1940) im Jahr 1980 schrieb der mexikanische Kritiker Evodio Esacalante, dieser Künstler sei »weder Maler, Zeichner oder Keramiker noch Bildhauer, ja vermutlich ist er überhaupt gar kein Künstler im üblichen Sinne des Wortes. Sein Werk bildet gleichsam ein Amalgam von Formen und Traditionen, die einem ständigen Wandel unterworfen sind.«[93] Der in Juchitán, Oaxaca, geborene Toledo zählt zu den vielschichtigsten Künstlern der modernen Kunst Mexikos. Seine Gemälde, Druckgraphiken, Keramiken und Arbeiten in verschiedensten Techniken haben mit den rituellen und hermetischen Aspekten von Stammeskunst manches gemeinsam (vgl. Taf. S. 196). Seit seiner ersten Einzelausstellung, 1959 im Fort Worth Art Center (Texas), haben Kommentatoren Toledo mit den großen Deutern universeller Mythen in unserem Jahrhundert wie C. G. Jung, Joseph Campbell und Claude Lévi-Strauss in Verbindung gebracht. Carlos Monsivais jedoch hat auf den Verweis auf diese illustren Namen verzichtet und die Kunst Toledos allein aus der physischen und psychologischen Existenz des Künstlers erklärt.[94]

Toledo begann seine Ausbildung 1957 an der Escuela de Artes y Oficios des Instituto Nacional de Bellas Artes in Mexiko-Stadt. Er verbrachte viele Jahre in Europa (hauptsächlich in Paris, wo er 1960 erstmals eintraf) sowie in New York. Ähnlich wie der ebenfalls aus Oaxaca stammende Tamayo gelangte Toledo zu einer profunden Kenntnis der traditionellen Ikonographie Mexikos, insbesondere derjenigen Oaxacas und des Isthmus von Tehuantepec, wo Juchitán gelegen ist. Er trat in einen nuancenreichen Dialog mit den Ausdrucksformen und der Ideenwelt seiner Heimat ein. Die Sexualität zählt zu den dominierenden Elementen in der Kunst Toledos. Die starken Kräfte der Libido in ihrer Beeinflussung des Verhaltens aller Geschöpfe nimmt er als gegeben an. Die Sexualität äußert sich in seiner Kunst als triebhaft und impulsiv; seine menschlichen und tierischen Figuren kopulieren als Teil der natürlichen Kreisläufe. In seiner ästhetischen Werteskala wäre das Leben ohne geschlechtliche Vereinigung all seiner Kraft beraubt.

In seiner Kindheit hatte Toledo eine besonders enge Beziehung zu seinem Großvater Benjamín, einem Schuster, der ein großer Geschichtenerzähler war. Seine Geschichten bildeten den Grundstock für das von Toledo später entwickelte Repertoire an überlieferten wie auch neu erfundenen Legenden. Der Beruf des Großvaters erklärt auch die häufige Wiederkehr von Motiven wie dem Schuh oder dem Nähen (etwa in dem Bild *Die Nähmaschine* von 1976).

Tiere zählen zu den wichtigsten ›dramatis personae‹ in der Kunst Toledos. Er verleiht ihnen menschliche Eigenschaften und läßt sie Gefühlsregungen ausagieren, die normalerweise nur dem Menschen zugebilligt werden. Vögel, Affen, Insekten, Ziegen, Kühe und andere Tiere sind ein wesentlicher Bestandteil von Toledos persönlichen Dramen. Jedes einzelne Geschöpf hat eine ausgeprägte Persönlichkeit. Bei der Betrachtung eines Gemäldes, einer Zeichnung oder einer Keramik von Toledo werden die Figuren, die seine Träume und sein Unterbewußtsein bevölkern, sogleich zu einem Teil unserer eigenen Realität.

Die sechziger und siebziger Jahre – Figuration und Neue Figuration in Lateinamerika

Die sechziger Jahre stehen in Lateinamerika für eine Zeit der Unruhe, der Selbstzweifel und der fortgesetzten Entwicklung neuer Ausdrucksformen. Zahlreiche Künstler der verschiedenen Länder begaben sich in dieser Dekade ins Ausland, um dort zu studieren und sich – in manchen Fällen – dort auf Dauer niederzulassen. Die späten Sechziger und die Siebziger waren in vielen lateinamerikanischen Ländern Jahre des Terrors. Mit der Errichtung von Militärdiktaturen sahen sich zahlreiche Künstler und Intellektuelle zur Flucht gezwungen, um ihr Leben zu retten oder ihre künstlerische Integrität zu wahren. In der Heimat brachten die Studentenunruhen von 1968 und andere Manifestationen des Protests eine Wende im kollektiven Bewußtsein mit

sich, besonders dort, wo diese Ereignisse in Katastrophen wie dem Massaker von Tlaltelolco in Mexiko-Stadt kulminierten. In einem derartigen Klima blieben die Freiräume der Kultur selbstverständlich nicht unangetastet.

In der Diaspora in Europa und Nordamerika wurde für lateinamerikanische Künstler die Aufgabe nur noch schwieriger, künstlerisch eine eigene Stimme, eine eigene Bildsprache und Persönlichkeit gegen die unerschütterliche ökonomische Macht und die selbstverkündete ästhetische Hegemonie von New York zu behaupten. Obgleich auch viele Künstler, die in den sechziger Jahren den Durchbruch schafften, nicht in New York lebten, war sich doch jeder einzelne der Gebote und Erwartungen bewußt, die von diesem Nabel der Kunstwelt ausgingen. Manche legten dort oder in Paris, Madrid oder anderswo in Europa den Grundstein für ihre Künstlerlaufbahn. Andere wieder blieben in ihrem jeweiligen Heimatland und fanden eine Nische in dem immer verzweigter werdenden Netz von Museen, Kunstgalerien und Ausstellungsräumen, das in Buenos Aires, Bogotá, Caracas, Mexiko-Stadt, San Juan und anderen lateinamerikanischen Städten entstand.

Es entwickelten sich neue Vorstellungen im Hinblick auf das Thema der menschlichen Figur, die für viele Künstler zentral wurde. Im Schaffen zahlreicher Maler, Graphiker und Bildhauer trat etwas zum Vorschein, was man als einen neuen Humanismus bezeichnen könnte. Das Individuum wurde gewissermaßen zu einem Paradigma der Gesellschaft im Ganzen. In den Bildern Antonio Bernis etwa wird die fiktive Figur des Juanito Laguna, eines Jungen aus den Slums, zum Symbol für die Unterdrückung einer ganzen Nation. José Luis Cuevas erfindet anonyme Typen, die gleichsam wie ein Symptom vom Zerfall der modernen Gesellschaft künden. Fernando Botero fängt in seinen beleibten Figuren – im Negativen wie im Positiven – charakteristische Züge der kolumbianischen Gesellschaft der Gegenwart ein und offenbart dabei einmal auf ironisch-sarkastische, dann wieder auf liebevoll-humoristische Weise die Schwächen seines Volkes. Jeder dieser Künstler hat eine Figürlichkeit entwickelt, die den spezifischen Gegebenheiten ihrer jeweiligen Heimat entspricht und auch allgemeingültigen Ideen Ausdruck verleiht.

Die Genealogie der Wiedergeburt des Figürlichen in der argentinischen Malerei zählt zu den interessantesten Kapiteln in der jüngeren Kunst. Weiter oben wurde bereits von den Bewegungen ›Arte Concreto-Invención‹ und ›Madí‹ gesprochen (S. 29). Die konstruktivistischen Tendenzen blieben in der Region des Río de la Plata lebendig und zeitigten ein künstlerisches Schaffen, das für eine Phase großer bildnerischer Erfindungskraft und intensiven theoretischen Engagements steht. Die mit optischen Oberflächeneffekten befaßten Künstler, die die ›Groupe de Recherche d'Art Visuel‹ bildeten, waren von kompakten architektonischen Strukturen ausgegangen. Trotzdem war eine entgegengesetzte Tendenz, mit einer Vorliebe für das Expressive und einem Desinteresse an den Konzepten der Struktur, für die Gründung von Künstlervereinigungen verantwortlich, die sich der Abstraktion verschrieben. Die ›Grupo de los Cinco‹ (›Gruppe der Fünf‹), bestehend aus José Fernández Muro, Sarah Grilo, Miguel Ocampo, Kasuya Sakai und Clorindo Testa, zeigte die Ergebnisse ihrer Arbeit erstmals 1960 in einer Ausstellung im Museo Nacional de Bellas Artes in Buenos Aires. Diese ›informalistas‹ konnten zwar einen gewissen Erfolg verbuchen, aber schon im Jahr darauf setzte die »neofigurative Explosion« ein, ein von Jorge Glusberg geprägter Begriff, an deren Wiege die Bildung der ›Nueva Figuración‹ (gelegentlich auch ›Otra Figuración‹) genannten Bewegung stand, zu deren Vertretern Jorge de la Vega, Luis Felipe Noé, Ernesto Deira und Rómulo Macció zählten.[95] Noé schrieb im Katalog ihrer ersten Ausstellung: »›Otra Figuración‹ heißt nicht einfach Wiederbelebung der Figur. Das Individuum von heute lebt nicht unter dem Schutz seines eigenen Abbildes. Es befindet sich in einer permanenten existentiellen Beziehung zu anderen gleich ihm sowie zu den Dingen um ihn herum.«[96]

In den frühen sechziger Jahren teilten sich de la Vega, Deira, Macció und Noé eine Wohnung an der Calle Carlos Pellegrini in Buenos Aires.[97] Ihre wechselseitige Anregung und die kritische Auseinandersetzung mit ihren jeweiligen Bildern führten zu einem an Energie und emotionalen Stimuli reichen künstlerischen Klima. Ihre aus dem Chaos der späten Ära Perón hervorgegangenen Bilder sind, wenn man so will, Metaphern für eine Gesellschaft am Scheideweg. »De la Vega und seine Freunde suchten ... in den Wirren ihres Daseins nach einer kosmischen Ordnung, sie ließen halbmenschliche Wesen aus den zerklüfteten Oberflächen ihrer Leinwände hervortreten, um die Macht [des Menschen] über das Chaos zu versinnbildlichen«.[98]

JORGE DE LA VEGA (1930-1971) war der wohl formal innovativste Künstler der Gruppe. Er experimentierte mit verschiedensten Mischtechniken, spannte etwa des öfteren meterweise Stoff über seine Leinwände oder applizierte Knöpfe und andere ›Fundobjekte‹. Eine in den frühen sechziger Jahren (vor dem Militärputsch von 1966) entstandene Werkgruppe zeugt in sehr beredten – und oftmals beängstigenden – Bildern von der emotionalen Unruhe wie auch vom Pessimismus jener Zeit. Die Protagonisten dieser Bilder sind oft Tiere, so etwa in den beiden 1963 entstandenen Werken *Die Unentschlossenheit* und *Geschichte der Vampire* (Taf. S. 192). Im Gegensatz zu den Tieren bei Toledo, die an einem zeitlosen, mythischen Ort existieren, sind die Kreaturen bei Jorge de la Vega Ausgeburten der Gesellschaft, in der wir heute leben, und verkörpern häufig die unmenschliche, entfremdende Gewalt der modernen Welt.

Ebenfalls mit der Rückbesinnung auf die Figur in der argentinischen Malerei verbunden ist ANTONIO SEGUÍ (geb. 1934), der 1963 Buenos Aires verließ und nach Paris zog. Obgleich er eher durch sein Schaffen der achtziger Jahre bekannt geworden ist, das oberflächlich betrachtet gewisse Ähnlichkeiten mit Comics aufweist, enthalten seine Bilder aus den siebziger Jahren, auch

wenn ihr Stil ein anderer ist, vielfach Parallelen zu den bedrohlichen, ja beängstigenden Eindrücken, die das Werk Jorge de la Vegas vermittelt. Seguís *Die Reichweite des Blickes* von 1976 zeigt einen Hund, eingeschlossen in ein ödes, mit Steinen übersätes Gehege, ein Bild, das nichts Tröstliches oder Häusliches an sich hat. Ebenfalls Bilder der Einsamkeit und Verlassenheit zeigen *Sitzend Warten* und *Gegen die Mauer* (Taf. S. 203). Beide 1976 entstandene Gemälde zeigen einen einsamen Mann; in dem einen steht er vor einer von seltsamen Dreiecksformen durchbrochenen Backsteinmauer, in dem anderen sitzt er auf einem Stuhl mit einem weiten Feld vor sich und wartet. Verbildlicht wird hier eine ähnliche Vereinzelung und Entfremdung in der Großstadt, wie sie Becketts *Warten auf Godot* beschreibt.

ANTONIO BERNI (1905-1981) war für viele Vertreter der Neuen Figuration, deren künstlerischer Weg in den sechziger Jahren seinen Anfang nahm, so etwas wie ein geistiger Ziehvater. Typisch für Bernis frühe Schaffensphase ist sein Gemälde *Arbeitslose/Arbeitslosigkeit* von 1934 (Taf. S. 98), in dem er das wirtschaftliche Elend infolge der Weltwirtschaftskrise Anfang der dreißiger Jahre festhält. Dieses Bild ist charakteristisch für die in einem bemüht klassischen Stil gehaltenen sozial engagierten Darstellungen aus dem Leben der Arbeiterklasse. Die Figuren heben sich reliefartig vom Bildhintergrund ab, eine Malweise, die teilweise auf die Erfahrungen zurückgeht, die der Künstler in den dreißiger Jahren in Paris gemacht hatte, wo er bei André Lhote studierte (der auch der Lehrer Tarsila do Amarals war).

In den sechziger Jahren erfuhr die Kunst Bernis einen jähen Wandel. Zwei fiktive Figuren, Juanito Laguno und Ramona Montiel, tauchen in zahlreichen Gemälden und Collagen auf (Taf. S. 197). Der Slumjunge Juanito steht ebenso wie die Prostituierte Ramona stellvertretend für die Entrechteten und Verstoßenen, die vergessenen Mitglieder der ›modernen‹ Gesellschaft. Sie leben in einer Welt, in der die Arbeiterklasse vom Fortschritt betrogen worden ist, so daß sie sowohl finanziell wie emotional desolat und mittellos dastehen und sich in einer zeitgenössischen Variante des pikaresken Romans mehr oder weniger ehrlich durchs Leben schlagen müssen. Diese Bilder bestehen häufig aus verschiedensten miteinander kombinierten Elementen wie Pappe, zerdrückten Dosen, Flaschendeckeln, Stoff, Holz etc. – den Resten der großstädtischen Vergeudung. Diese Assemblage-Technik verbindet Berni mit Jorge de la Vega und nordamerikanischen Künstlern wie Jasper Johns und Robert Rauschenberg, die sich ebenfalls verschiedenster Materialien bedienten.

Bernis Darstellungen des Juanito Laguna liegt eine ähnlich unsentimental einfühlsame Art zugrunde wie der lebensgroßen Assemblage *Die Familie*, die die venezolanische Bildhauerin MARISOL (geb. 1930) im Jahr 1962 aus Holz und verschiedenen anderen Materialien zusammensetzte. Die Künstlerin hatte hierfür eine bekannte Photographie aus der Zeit der Wirtschaftskrise verwendet, die eine arme Farmersfamilie aus den Südstaaten

Amerikas zeigte. Im Gegensatz zu der Eindringlichkeit und dem sozialen Protest, die das Schaffen Bernis ausstrahlen, vermittelt die Assemblage Marisols etwas Kühles und Distanziertes. *Die Familie* entstand ungefähr neun Jahre, als sie sich auf plastische Kunst verlegt hatte. »Ihre ersten Skulpturen schuf sie 1953, nachdem 1951 eine Ausstellung präkolumbischer Kunst in einer New Yorker Galerie eine starke Faszination auf sie ausgeübt und diese durch die handgeschnitzten und bemalten Figurinen in Kästen aus der Sammlung südamerikanischer Volkskunst eines Bekannten noch eine Steigerung erfahren hatte. Später sollte sie rückblickend sagen, die Hinwendung zur Plastik habe "angefangen als eine Art Rebellion. Alles war so ernsthaft . . . Ich wollte etwas Witziges machen in der Hoffnung, daß ich glücklicher werde, und es funktionierte"«.[99] Marisols künstlerische Entwicklung vollzog sich überwiegend in New York, wohin sie 1950 kam. Dort wurde sie Zeugin des Aufbruchs einer neuartigen Ästhetik in der Plastik. Die zusammengeschweißten ›Schrottskulpturen‹ von Richard Stankiewicz waren erstmals 1953 öffentlich zu sehen, und immer mehr Beachtung fand auch das Schaffen einer Künstlerin wie Louise Nevelson oder eines Joseph Cornell, die beide heterogenste Elemente in ihre Werke einbauten, wodurch diesen etwas Humorvolles und zugleich Hermetisches und Idiosynkratisches verliehen wurde. Zahlreiche Plastiker machten sich die viele Jahre früher von Marcel Duchamp formulierten Ideen zu den Ready-mades zu eigen. Die ›Assemblagekunst‹, deren Essenz in der Verbindung disparater Elemente besteht, fand in den fünfziger Jahren in vielen Ländern Anhänger. Manche Künstler – auch Marisol – wurden später mit der Pop Art in Verbindung gebracht, wenngleich »ihre Kunst Elemente des Absurden und der Ironie aufweist, die mit der kommentarlos-neutralen Haltung der strengen New Yorker Spielart des Pop nichts zu tun haben«.[100] *LBJ* von 1967 (Taf. S. 200) ist eine von zahlreichen Arbeiten, die Persönlichkeiten aus der Politik und den Medien darstellen. Der US-Präsident Johnson steht vor uns und hält drei Gebilde in der Hand, die an Vögel erinnern – eine ironische Anspielung auf den Namen seiner Frau, Lady Bird, und eine seiner Töchter, Lynda Bird. Diese Arbeit unterzieht Johnson, der wegen seiner Befürwortung des Vietnamkrieges umstritten war, zwar keiner harschen Kritik, aber ihr Humor verleiht doch dem Symbol politischer Führung einen Hauch von Absurdität.

In das Werk des Venezolaners JACOBO BORGES (geb. 1931) haben zahlreiche Traditionen Eingang gefunden. Ein großer Bewunderer seines venezolanischen Landsmannes Armando Reverón (den er in seiner Kindheit persönlich gekannt hatte), war Borges in einer Zeit herangereift, als die Richtungen der Op Art und der kinetischen Kunst – vertreten durch Otero, Cruz-Diez, Soto und andere – enthusiastisch gefeiert wurden. Borges hatte sich während seiner Pariser Jahre von 1952 bis 1956 auch mit der Kunst der Renaissance und der europäischen Moderne befaßt, und in seinen Bildern verschmelzen die Anregungen zu einem Œuvre

mit einer für die Kunst dieser Zeit ungewöhnlich starken Ausdruckskraft. Wie viele andere setzt sich auch Borges mit politischen Themen auseinander. Carlos Fuentes schrieb von einer »Umwälzung, die dieser große Künstler bewirkt hat: eine ebenso tiefgreifende wie geheimnisvolle Revolution. Geboren in Lateinamerika wie wir alle, mit der fiebernden Verpflichtung zur Suche nach einer Identität, sagt uns Borges, was wir alle wissen, aber uns weigern anzuerkennen: Wir besitzen eine Identität, und wir haben sie gefunden, weil wir nach ihr gesucht haben. Unsere Identität ist unsere Freiheit.«[101] Identität und Freiheit waren nicht so ohne weiteres umzusetzen in den unruhigen Jahren, als Borges' früheste Meisterwerke entstanden. Unter der Regierung Rómulo Betancourts war Gewalt in Caracas und im gesamten Land eher die Regel als die Ausnahme. Das 1964 entstandene Bild *Die Vorstellung hat begonnen* (Taf. S. 195) besitzt die Eindringlichkeit eines Theaterstücks von Brecht und behandelt zum Teil auch dessen Themen: Dekadenz und Verkommenheit, Unmenschlichkeit und moralischer Niedergang. Dieses Bild ist in gewisser Weise eine Huldigung an einige der Künstler und Kunstwerke, die Borges zur Zeit seiner Entstehung besonders interessierten: die satirischen Radierungen und ›schwarzen‹ Gemälde Francisco Goyas, die Bilder von James Ensor (besonders der *Einzug Christi in Brüssel*), der deutsche Expressionismus, die Kunst der Gruppe COBRA, das Werk Francis Bacons oder die Frauen-Serie von Willem de Kooning.

Die Werke aus den Jahren 1963-64 bilden eine Art Suite: In den einzelnen Bildern finden sich Ideen verwirklicht, die eine Ergänzung zu verwandten Arbeiten darstellen. *Die Krönung Napoleons* von 1963 und die damit verknüpften Gemälde (wie etwa *Figuren aus der Krönung Napoleons*) beziehen sich thematisch auf die Malerei Jacques-Louis Davids, doch das Geflecht der Bedeutungen reicht weit über den gewählten historischen Moment hinaus. Borges' Bilder sind als Allegorien zur ›Lage der Nation‹ gedeutet worden. In den Augen Carter Ratcliffs freilich beinhaltet *Die Krönung* »eine Kritik an Napoleon, nicht so sehr als der historisch-konkreten Person, sondern vielmehr als einer allegorischen Figur des Todes, die den einzelnen (und überhaupt die Idee der Individualität) bedroht, wenn der Staat versucht, seine Macht unbegrenzt zu erweitern«.[102]

JOSÉ LUIS CUEVAS (geb. 1934) äußerte 1980 in einem Interview: »Meine Kunst wird beherrscht von vier verschiedenen Themen: Krankheit, Fleisch, Prostitution und Despotismus. All dieses ist mir seit meiner Kindheit vertraut.«[103] Cuevas zählt heute zu den überragenden Zeichenkünstlern Lateinamerikas. Seine Zeichnungen sind Ausdruck eines Nihilismus angesichts der moralischen und politischen Verhältnisse in der Welt. Cuevas gestaltet seine ›Ungeheuer‹ mit feiner, kalligraphischer Linie. Vielfach wurden seine Zeichnungen vom Stil und von ihrer Stimmung her mit Goya verglichen, doch weicht Cuevas' Auffassung von der des Spaniers ab, dessen satirische Radierungen eine Kritik an den Gesellschaftsverhältnissen darstellten (vgl. Taf. S. 202).[104]

Wenn die Kreaturen bei Cuevas sich als ›Ungeheuer‹ bezeichnen lassen, was sind dann die riesigen, aufgeblähten Figuren, die FERNANDO BOTERO (geb. 1932) erfindet? Zweifellos haben seine stilisiert überdimensionierten Gestalten einige (und seien sie noch so vage) emotionale Berührungspunkte mit den dämonenartigen Phantasieprodukten des Mexikaners. Tatsächlich hegen beide Bewunderung für die Kunst Orozcos, und beide wurden in ihren frühen Jahren von diesem beeinflußt. Obgleich die meisten Kritiker Botero und Cuevas an zwei entgegengesetzten Enden eines Spektrums ansiedeln würden, verbindet sie eine gewisse geistige Verwandtschaft. Zwar ist das Schaffen Boteros zu keiner Zeit von dem für Cuevas typischen tiefen Pessimismus durchdrungen, doch hat er sehr wohl (besonders um 1960) Bilder aus einer moralischen Empörung heraus geschaffen.

Es gibt eine Reihe von Anregungen, zu denen sich Botero bekannt hat. Da ist zunächst die Malerei und Plastik der kolonialen Ära. Botero wurde in Medellín, Kolumbien, geboren und wuchs dort zu einer Zeit auf, in der diese Stadt von der Hauptstadt abgeschnitten war. Er hatte daher wenig Gelegenheit, moderne Kunst zu sehen, und so diente ihm all das als Orientierung, was ihm in den Kirchen der Stadt unmittelbar zugänglich war. Noch heute handeln viele seiner Werke von religiösen Themen. In dem 1963 entstandenen Bild *Unsere Liebe Frau von Fātima* (Taf. S. 190) sind die Muttergottes und das Christuskind (ebenso wie die Vögel und sogar der Baum, auf dem diese sitzen) in eine ›boteromorphe‹ Form verwandelt.

23 Fernando Botero, *Elisabeth Tucher nach Dürer*, 1968. Kohle auf Leinwand; 197 x 169 cm. Kunsthalle Nürnberg.

Von 1953 bis 1955 hielt sich Botero zum ersten Mal längere Zeit in Europa auf – vornehmlich in Paris, Florenz und anderen Städten Italiens. Die Alten Meister, die er zu Gesicht bekam, übten einen nachhaltigen Eindruck auf ihn aus (Abb. 23), und ihre Bilder nahm er zum Ausgangspunkt für erste Transformationen von Beispielen europäischer Malerei (so in dem Bild *Mona Lisa im Alter von zwölf Jahren*, mit seinem locker-spontanen Pinselstrich, der unter anderem seiner Bewunderung für den Abstrakten Expressionismus entsprang; Taf. S. 189). Das Jahr 1956 verbrachte Botero in Mexiko-Stadt, wo nicht nur moderne Malerei, sondern vor allem vorkoloniale Kunst seine Aufmerksamkeit fesselte. Besonders die Tiere, die er gemalt oder auch in seinen Skulpturen dargestellt hat, zeugen häufig von seinem faszinierten Interesse für die Keramiken der alten Colima-Kultur.

Obgleich Botero viele Jahre im Ausland war und heute wechselweise in Paris, New York und Pietrasanta in Italien lebt, kann man an der Thematik vieler seiner Werke ablesen, wie tief seine Bindungen an Südamerika sind. In dem 1967 entstandenen Bild *Die Familie des Präsidenten* (Taf. S. 191) – teilweise eine Hommage an Goyas *Die Familie Karls IV.* – treibt Botero seinen Spott mit der traditionellen Rollenverteilung in der lateinamerikanischen Familie, in der ein Sohn (meist der älteste) Geistlicher, ein anderer Armeeoffizier und ein dritter (hier der Präsident) Politiker ist. Die bergige Andenlandschaft siedelt dieses Gruppenbildnis in Kolumbien an, die angesprochene Gesellschaftssituation aber hat ebenso wie die, welche der guatemaltekische Schriftsteller Miguel Angel Asturias in seinem Roman *El Señor Presidente* beschreibt, Gültigkeit für ganz Lateinamerika.

In den sechziger Jahren kristallisierte sich in den lateinamerikanischen Ländern wie erwähnt eine ›neue‹ Art der Darstellung der menschlichen Figur heraus, bei der die Künstler in der Auseinandersetzung mit ›realen‹ Gegenständen die Realität zu ihren eigenen expressiven Zwecken ›umformten‹. In einigen Städten Lateinamerikas kam noch ein anderer Realismus auf, der einem objektiveren Verhältnis zur wahrnehmbaren Welt entsprach. Im November 1970 fand in der Staempfli Gallery in New York die erste Ausstellung mit Werken von Claudio Bravo statt. Bravo, der zum damaligen Zeitpunkt in Madrid und später dann in Tanger lebte, präsentierte eine Reihe von Gemälden, auf denen schlichte, in braunes, blaues oder rotes Papier gewickelte Pakete zu sehen waren. Der hochgezüchtete Illusionismus des Chilenen faszinierte. Das Moment des Unbekannten – im Hinblick auf den Inhalt der Schachteln – verlieh den Bildern eine Aura spannender Vieldeutigkeit.

Zur gleichen Zeit stellte der in Kolumbien lebende Maler SANTIAGO CÁRDENAS (geb. 1937) ähnliche Gegenstände dar: scheinbar banale Alltagsutensilien wie Kleiderbügel, Sägen, Bügelbretter usw. (vgl. Taf. S. 226). Weder das Schaffen Bravos noch das von Cárdenas hat etwas mit Photorealismus zu tun (keiner der beiden arbeitet mit Photographien). In ihren mit großer Präzision dargestellten Bildern erfolgt stets eine Überhöhung der Wirklichkeit, und jeder wiedergegebene Gegenstand wird mit ›Persönlichkeit‹ aufgeladen. Während einerseits die Alltäglichkeit der Sujets, die Cárdenas, Bravo und andere Vertreter dieser Richtung malen, diese Künstler in die Nähe der Pop Art rücken mag, vermitteln ihre Bilder doch weitaus stärker als diese Richtung die volle Bedeutung, die konkrete Präsenz und die Würde eines jeden dargestellten Gegenstandes.

Die Krisen der Moderne

Die Moderne, die in Lateinamerika in den zwanziger Jahren von Künstlern wie Amaral, Xul Solar und Rivera initiiert wurde, war eine im Kern fremde Art zu sehen, die von diesen Pionieren erst zu etwas Praktikablem und Ausbaufähigem, bezogen auf ihre eigene Gesellschaft, umfunktioniert wurde. Auslösendes Moment für die Weiterentwicklung der Kunst Lateinamerikas war oft die Suche nach spezifischen Strategien zur Überwindung der Probleme, die sich aus dem Wunsch nach einer eigenen, der persönlichen Realität von Zeit und Umgebung angemessenen Ausdrucksweise ergaben. Bestimmte Außeneinflüsse fanden ›Einlaß‹ und Anerkennung (Wifredo Lam blickte auf Picasso, Jacobo Borges auf Ensor usw.). Schließlich wurden diese Impulse entweder einverleibt oder wieder ausgestoßen. Solche spielerischen Prozesse setzen sich in den achtziger und neunziger Jahren weiter fort.

Der unvermeidbare Kampf gegen neokolonialistische Ideologien und das Bedürfnis nach Wahrung der persönlichen und der kulturellen Integrität haben die Künstler in verschiedensten Richtungen vorangetrieben und sie gezwungen, sich neuen Problemen und Herausforderungen zu stellen. Dazu zählen auch Fragen, die z. B. mit Ökologie zusammenhängen: ein besonders brennendes Problem, da sich Lateinamerika, jahrhundertelang zur Bereicherung fremder Länder seiner natürlichen Ressourcen beraubt, in einer kritischen Lage befindet. Auch die politische Dimension des Körpers, das heißt, die mit dem Geschlechterverhältnis verknüpften Bedeutungen, ist – insbesondere von Künstlerinnen – nachdrücklich thematisiert worden. Ana Mendieta und Rocío Maldonado setzen sich in unterschiedlicher Art und Weise mit der Frage nach der Rolle der Frau in lateinamerikanischen Gesellschaften, mit der Dialektik von Verherrlichung und Erniedrigung auseinander. Homosexuelle Künstler wie Nahum Zenil sind den nicht minder komplexen Fragen im Zusammenhang mit der Rolle der Homosexualität in den katholischen Gesellschaften Lateinamerikas nachgegangen. Fragen, die mit der größten Heimsuchung des 20. Jahrhunderts, der Krankheit AIDS, zusammenhängen, werden in bewegenden Bildern von Luis Cruz Azaceta angegangen. Das Thema der wirtschaftlichen Ausbeutung – durch Außenstehende wie auch durch Lateinamerikaner selbst – haben Künstler wie Alfredo Jaar, Jac Leirner und Cildo Meireles kritisch beleuchtet. Die Entfremdung und angst-

volle Befindlichkeit des Lebens in den Metropolen – besonders in Städten, die unter dem Grauen von Entführung, Folter und Mord zu leiden haben – finden sich in jeweils unterschiedlicher, indes gleichermaßen eindringlicher Form angedeutet im Schaffen von Guillermo Kuitca, Eugenio Dittborn und Luis Camnitzer. Künstler wie der Puertoricaner Juan Sánchez setzen sich mit den politischen Realitäten eines bestimmten Ortes (in seinem Fall Puertoricos) auseinander, um auf einer allgemeingültigeren Ebene Metaphern für Unterdrückung und für die Folgen des Kolonialismus zu finden.

In gewissem Sinne ist die Moderne genauer: Die formalistischen Strategien, die sich mit der Entwicklung und Manipulation dieser amorphen ›Richtung‹ in der modernen Kunst verbanden, sind heute kein Thema mehr. Die Form hat gegenüber dem ›Prozeß‹ und dem Inhalt an Bedeutung verloren: Die Art und Weise, in der ein Kunstwerk entsteht, die Methoden, Mechanismen und Materialien, die bei der Schaffung des Werkes zum Zuge kommen, stehen oftmals im Mittelpunkt. Fragen, die ein Werk aufwirft, sind oft wichtiger als die äußere Form, die es annimmt.

Die Achtziger und Neunziger sind die Ära eines ungeheuren Pluralismus. Unentwegt tun sich neue Schwierigkeiten bei der Beschreibung und Einordnung auf. Im letzten Teil des vorliegenden Beitrages soll näher auf einige Gegenwartskünstler eingegangen werden, wobei sieben Kategorien den Anschein einer Ordnung in diese überaus bunte Ansammlung schöpferischer Künstler bringen sollen.

Installationen

Bei der Installationskunst sind die traditionellen Kriterien, nach denen die Verwendbarkeit ›künstlerischer Materialien‹ beurteilt wird, zum Entgleisen gebracht. Eine Möglichkeit besteht, den Betrachter stärker in die Auseinandersetzung mit der angesprochenen Thematik regelrecht hineinzuziehen. Das kann konkret über dessen physische Einbeziehung in das Werk geschehen: Wenn man um eine Installation herumgeht oder sie ›begeht‹, wird man intensiver involviert. Der Betrachter vertieft und vervollständigt das Kunstwerk durch seine Gegenwart.

José Bedia Valdéz (geb. 1959) zählt zu den bekanntesten zeitgenössischen Künstlern Kubas; seine Installationen haben insbesondere einen Beitrag zum Thema der persönlichen, der nationalen und der Gruppenidentität geleistet. Bedia ist ein Kind der Liberalisierung, die sich in Kuba in den siebziger Jahren vollzogen hat. Der politische Dogmatismus, wie er die Kunst in den ersten Jahren nach der Revolution geprägt hatte, wich einer Art Ikonoklasmus und vielfach einer Wiederanknüpfung an die afro-kubanische Kultur. Lam stellte der ›santería‹ entliehene Themen dar. Bedia führt diese Auseinandersetzung mit der afro-kubanischen Religion auf eine Art und Weise fort, die es unmöglich macht, mit vorgefaßten westlichen Begriffen von Form oder Inhalt an sein Werk heranzugehen. Bisweilen bedient er sich konventioneller Techniken, bezieht er Photographien oder Photokopien in seine Installationen mit ein. Dabei ist seine afro-kubanische Vision allem Touristischen oder Folkloristischen zutiefst abhold. Im Gegensatz zu manchen kubanischen Kollegen, die ›santería‹-Rituale um ihrer ›exotischen‹ Aspekte willen malen, spielt Bedia, der selbst Priester in einer Kultgemeinde ist, häufig durch Beschriftungen und gemusterte Zeichnungen auf Details der kultischen Rituale an. Der Gedanke einer rituellen Verbundenheit mit der Vergangenheit steht für ihn im Mittelpunkt. Wie Charles Merewether dargelegt hat, ist Bedia »weder ein Ethnograph noch ein ›indigena‹, sondern ein Praktiker, der einen kritischen Austausch zwischen kulturellen Standpunkten in Gang setzen könnte«.[105] Hin und wieder kommen in Bedias Kunst Rätsel, Labyrinthe und Verwirrspiele vor.

Vergleichbares spielt auch in den Installationen des brasilianischen Künstlers Tunga (geb. 1952) eine Rolle. Bei fast all seinen Arbeiten hat er Metalle, wie Kupfer oder Eisen, verwendet (Taf. S. 214). Auch dicke Fasern, die an Haare erinnern, und große Metallkämme finden in seinen raumfüllenden Arbeiten Verwendung. Eine gewisse organisch-sinnliche Qualität verbindet sich in seinem Werk mit Andeutungen des Makrokosmos. Die Kunst Tungas bezieht nach Guy Brett ihre Kraft »auf individuelle Weise aus der Natur Brasiliens. Sie wird von einer Energie durchströmt, ... die gleichsam wie eine Manifestation der Schlange erscheint, eine flüssige Kraft, die das Uranfängliche mit dem neuen Raum verknüpft«.[106]

Cildo Meireles (geb. 1948) beschäftigt sich mit den Elementarformen des menschlichen und wirtschaftlichen Austauschs. Eines seiner gewagtesten Projekte war eine politische Aktion im Jahr 1970, bei der Informationen und politische Meinungsbekundungen auf Tausende von Coca-Cola-Flaschen gedruckt wurden (Taf. S. 230). Diese Botschaften waren nicht zu lesen, solange die Flaschen leer waren, aber überdeutlich, wenn sie wieder mit Inhalt vom Abfüller kamen. Meireles hat in seinen Installationen und anderen Aktivitäten immer wieder Geld, in Form von Münzen und Scheinen, als Material verwendet. So hat er etwa mit Stempeln brasilianischen Geldscheinen politisch provokative Fragen aufgedruckt (z. B. ›Wer hat Herzog umgebracht?‹ in Anspielung auf den Tod eines sozialistischen Journalisten, für den man die brasilianische Armee verantwortlich machte); ein anderes Mal wieder verwendete er mehr als 600 000 Münzen nebst Knochen und Tausenden von Hostien in einer Installation mit dem Titel *Massão/Missões (Wie man Kathedralen baut)*. Auf diese Weise hat sich Meireles verschiedenen Institutionen des Landes entgegengestellt und die dort herrschenden Mißstände und Mißbräuche angeprangert. Er hat in großangelegtem Stil wie in kleinstem Format gearbeitet: Sein *Kreuz des Südens* von 1969-70 maß lediglich 9 mm² und bestand aus winzigen Stückchen Kiefern- und Eichenholz von Bäumen, die dem Volk der Tupí heilig sind.

Die Arbeiten von Eugenio Dittborn (geb. 1943) warten eben-falls mit einem ungewöhnlichen Format auf. Dieser chilenische Künstler malt ›Luftpostbilder‹ auf Synthetik-Stoff, die zusammengefaltet in ein Kuvert gesteckt und verschickt werden (Taf. S. 232). Sie werden vom Empfänger dann wieder auseinandergefaltet, um gelesen, in einer Galerie ausgestellt, weitergegeben oder am Ende gar weggeworfen zu werden. Mit diesen Luftpostbildern stellt Dittborn den herkömmlichen, geradezu ›sakralen‹ Charakter der Kunst, ihre Beständigkeit (Unvergänglichkeit?) sowie die Vorstellung von Kunst als Handelsware in Frage. Dittborns Kunst stellt eine Neustrukturierung der Methoden beim Entstehen ebenso wie bei der Betrachtung von Kunst dar. Zugleich wird scheinbar ebensoviel Aufmerksamkeit auf die ›nichtkünstlerischen‹ Aspekte des Konzeptes verwendet – einschließlich der Briefmarken, der Anschrift usw. Dittborns Kunst ist, wie Guy Brett erklärt, »offenbar nicht Ausdruck eines tiefen Bedürfnisses, sein ›ureigenes‹ Kunstwerk zu produzieren, Herr seiner Mittel zu sein und sich als ›Weltenschöpfer‹ aufzuschwingen; sie ist vielmehr ein sorgfältiges Sichten, ein genaues Beachten jeglicher graphischen Phänomene – sei es ein Fleck, ein Zeitungsphoto, ein genähter Stich, eine Falte oder ein Graffiti – und der eigenen Begegnung mit ihnen . . . «[107]

Die Ungleichheiten in den Machtverhältnissen zwischen der ›Ersten‹ und der ›Dritten‹ Welt sind das zentrale Thema des Chilenen Alfredo Jaar (geb. 1956). In den Augen Jaars ist »die Dritte Welt eine beleidigende Fehlbenennung . . . ›ein künstliches Konstrukt des Westens‹, ein Begriff, der die spezifischen Realitäten verschiedenster Länder kaltlächelnd unter einem Euphemismus für Rückständigkeit und Exotik subsumiert«.[108] Einige seiner wirkungsvollsten Installationen handelten von der Serra Pelada in Brasilien, dem, wortwörtlich übersetzt, ›nackten Hügel‹, den sich auf der Suche nach Goldnuggets Tausende von Männern Sisyphus gleich hinauf- und wieder hinunterschleppen. Die tragischen Ironien ihres Lebens werden dem Betrachter durch überlebensgroße Photographien sowie kleinere Nahaufnahmen in kunstvollen Goldrahmen vermittelt, die mit Spiegeln kombiniert sind, so daß der Betrachter sich selbst in ihrer Lage sehen kann (Abb. 24). Die ›internationale‹ Habgier wird in einer Art und Weise verurteilt, die an das Werk des deutschen Künstlers Hans Haacke erinnert. In jüngerer Zeit hat sich Jaar des Themas der vietnamesischen ›boat people‹ angenommen und in einer 1990 realisierten Installation mit Photos und Bildtafeln, die den Eindruck weiter Wasserflächen vermitteln – wiederum mit Spiegeln –, provokativ nach unserer eigenen Rolle im Schicksal dieser Menschen gefragt. (Vgl. auch Taf. S. 235.)

Die politische Dimension des Körpers

Frida Kahlo (1907-1954) hat in ihrem Schaffen immer wieder ihren Körper in den Mittelpunkt gestellt. Ihre Bilder zeigen oft ihren Körper voller Schrunden und Risse, gebrochen vor Schmerz oder auch als Vehikel für ihre Gefühle der Verbundenheit mit der Erde. Kahlos Aussagen sind politisch, ihr Ausgangspunkt ist die Realität der Frau in Lateinamerika, wo diese von einer männlich dominierten Gesellschaft ›kolonisiert‹ ist.

24
Alfredo Jaar,
(Un)Gerahmt ([Sin] Enmarcar), 1987-91.
Computerphotographie auf Vinyl, 7 Rahmen mit Glas und Spiegeln; 305 × 975 × 457 cm.
Mit freundlicher Unterstützung von Meyers/Bloom Gallery, Santa Monica.

Die Artikulation des Körpers im Werk zahlreicher lateinamerikanischer Künstlerinnen bildet ein wichtiges Element der Ausdrucksweise unserer Zeit. Der Körper als tellurische Kraft, das heißt, der mit der Erde verbundene oder als ein ›Abbild‹ der Erde selbst eingesetzte Körper kommt auch vor im Werk der Künstlerin ANA MENDIETA (1948-1985), das vor allem wegen seiner Vermittlung zwischen emotionalen, physischen und psychologischen Aspekten des Ich Bedeutung hat. In Kuba geboren, wurde Mendieta schon als junges Mädchen in die USA geschickt. Ihr Exildasein, ein ständiges Hin und Her zwischen den Kräften ihrer eigentlichen Herkunft und dem fremden Domizil hat für ihr Werk typische Spannungen erzeugt, die sich zugleich mit einem hohen Selbstbewußtsein verbinden. Ende der siebziger Jahre begann sie, regelmäßige Reisen nach Mexiko zu unternehmen: »Die konkrete Verbindung mit Mexiko war wie eine Rückkehr zur Quelle: Schon durch das bloße Dortsein war es mir möglich, eine gewisse magische Kraft aufzunehmen«.[109] Während ihrer Aufenthalte in Oaxaca entstand die ungewöhnliche Serie der ›earth body sculptures‹ (›Erdkörperskulpturen‹). In diesen auf Film und Photos festgehaltenen Arbeiten hinterließ sie mit ihrem Körper Eindrücke in Schlamm oder bildete ihn liegend in Ton nach (Taf. S. 220). Obgleich eine gewisse Beziehung zu der Body Art z. B. eines Vito Acconci besteht, liegt Mendietas Arbeit ein anderes Denken – und Fühlen – zugrunde. In diesen Erdskulpturen werden die vitalen Energien der Zeugung, der Fortpflanzung und der physischen Stärke beschworen. Mendieta erlebt sich als Teil der nie aufhörenden Evolutionsprozesse der Erde. In den Jahren 1979 und 1981 kehrte sie für einige Zeit nach Kuba zurück und begann die Arbeit an einer Serie von Zeichnungen, die sie in die Wände der Höhlen der Jaruco-Region ritzte: Beschwörungen einer animistischen, schamanistischen Kraft. Dabei tauchen Spiralformen auf, die an die von den Taino, der Urbevölkerung Kubas, Puertoricos und anderer Karibikinseln verwendeten Muster erinnern.

Die Gemälde von Rocío MALDONADO (geb. 1951) stellen oft Körper dar: den Körper der hl. Theresa von Avila, die ihrer eigenen Kinder, weibliche und männliche Torsi oder die Körper von Leder- und Porzellanpuppen des vorigen Jahrhunderts. Der Rückgriff auf den Körper erlaubt Aussagen über die Be-/Mißhandlung von Frauen; sie verwendet dabei auch Körperflüssigkeiten (Tränen, Blut, Milch, Wasser, Sperma). Ihre Bilder zeichnen sich stets durch eine starke Physikalität aus. Ein von ihr häufig verwendetes Motiv ist das Herz. Mal ist es alleine, blutend, dargestellt, mal in Verbindung mit Elementen wie Sternen, Fischen, Blumen usw. Das blutende Herz, ein in allen Zeiten weitverbreitetes Motiv, das an die Herzen aztekischer Opferungen, das Heilige Herz Christi, das gebrochene Herz von Liebenden erinnert, spielt in der Kunst Mexikos und anderer Länder Lateinamerikas noch heute eine wichtige Rolle; Rocío Maldonado hat dieses Motiv um eine Dimension des persönlichen Ausdrucks bereichert (vgl. Taf. S. 212).[110]

25 Julio Galán, *Mädchen, traurig, weil es Mexiko verlassen muß* (*Muchacha triste porque se va de México*), 1988. Öl auf Leinwand; 146 x 175 cm. Museum Boymans van Beuningen, Rotterdam.

Einer der Hauptprotagonisten in der Kunst des JULIO GALÁN (geb. 1958) ist er selbst. Er tritt häufig als Erwachsener oder als Kind in den vertrackten Netzen und Labyrinthen seiner Bilder in Erscheinung. Manchmal erzählt er Geschichten über sein eigenes Leben oder das seiner Eltern, etwa in dem Bild *Meine Eltern, einen Tag bevor sie wußten, daß ich geboren werde* (Taf. S. 208). Die andere zentrale Figur bei Galán ist eine weibliche Person (Abb. 25), doch ihre Rolle ist oft identisch mit dem Bild des Künstlers. Bei Galán gibt es, so Carter Ratcliff, »eine obsessive Identifikation mit der weiblichen Figur (etwa als Mutter oder Schwester, anspruchsvoller Muse oder vernachlässigtem, schutzbedürftigem Kind), die eindeutig zum physischen und psychischen Double des Künstlers wird«.[111] Verschiedene Bilder Galáns werden von einer homoerotischen Sensibilität getragen, zwar nicht so politisiert wie etwa bei Nahum Zenil oder Luis Caballero, gleichwohl aber ist sie ein wirkungsvolles Element in der Vermittlung einer Komponente von Persönlichkeit und Denk- und Empfindungsweise des Künstlers.[112] Galáns Phantasien sind oftmals barocke Agglomerate von Traumbildern, die sich auf einer rein intuitiven Ebene ›lesen‹ lassen (vgl. Taf. S. 208/209). Es ist, als schaffe er in metaphorischen Bildern eine neue Sprache. Für Galán, so Francesco Pellizzi, »stellt sich Sprache als ein Netz von Zeichen und Malerei als ein komprimiertes Reservoir an Symbolen dar, in dem Wahrheiten und Erfahrungen zusammengefaßt sind«.[113]

ARNALDO ROCHE RABELL (geb. 1955) ist ein Wanderer zwischen zwei Welten. Einen Teil des Jahres lebt er in Puertorico, den anderen in Chicago: So kennt er gleichsam ›beide Seiten‹ und hinterfragt permanent die Realität, mit der er sich hier wie dort konfrontiert sieht. In seiner Kunst ist Körperlichkeit, sind konkrete Körper greifbar präsent. Eine Zeitlang hat er seine Modelle in mit Farbe präparierte Leinwand gewickelt und diese dann mit

den Händen oder Hilfsgeräten (Löffeln, Messern usw.) an die Modelle fest angepreßt. Auf diese Weise erhielt er einen Abdruck ihrer Körper auf der Leinwand, der dann das Bild darstellte. Roche Rabell erweitert die Grenzen der Wahrnehmung und streift die Welt des Schamanen und Sehers.[114] Zugunsten einer organischen Wirkung verwendet er auch Abdrucke von realen Blättern und Palmwedeln. Dabei entstehen Bilder von einer verstörenden Kraft (vgl. Taf. S. 207).

Kunst als aktive Politik

Obgleich sich JUAN SÁNCHEZ (geb. 1954) zahlreicher Zeichen und Symbole bedient, die auch im Werk von Kollegen vorkommen, ist doch unübersehbar, daß er Herzen, Hände, Rosen und volkstümlich-religiöse Motive einsetzt, um seiner Empörung angesichts der Unterdrückung Puertoricos durch die USA Ausdruck zu verleihen. Texte etwa in Form von Zeitungsausschnitten, spanischen und englischen Aufschriften des Künstlers sowie Gebeten oder Gedichten spielen eine zentrale Rolle in seinem Werk (Abb. 26). Dieses literarische Element verstärkt noch die Kraft der Bilder, die unter die Haut gehen: Der Betrachter wird gezwungen, jedes Wort zu lesen (Taf. S. 211f.). In seinen collageartigen Arbeiten mit Photographien sieht sich der Betrachter mit der nahezu konstanten Präsenz der Taino-Petroglyphe konfrontiert, eines exemplarischen Symbols der alten Zivilisation von Boricua (dem alten Namen Puertoricos). Andere Werke beeindrucken durch sein Vermögen, die spezifische Optik und Atmosphäre der zerbröckelnden, plakatverklebten Mauern des ›barrio‹, des Puertoricanerviertels in New York, einzufangen. Diese Mauern stehen für die kollektive Trauer und Wut von Generationen von Puertoricanern und ›Nuyoriqens‹, insbesondere derer, die wie der in Brooklyn geborene Sánchez am eigenen Leibe die Bürde des Rassenvorurteils zu tragen hatten.

LUIS CRUZ AZACETA (geb. 1942) hat ebenso wie Mendieta seine Heimat Kuba als Jugendlicher verlassen und lebt seither in New York. Der Schmerz der Trennung, den das Exil mit sich bringt, hat sich nachhaltig auf seine Kunst ausgewirkt. Seine Bilder sind politisch engagiert, aber in einer anderen Weise als bei Sánchez. In der Kunst Azacetas geht vom Individuum der Ansporn zu politischem Handeln und Denken aus. Dieses Individuum erscheint in seinen Arbeiten häufig als eine große, hagere Gestalt, mitunter als Reisender in einem Boot, das in stürmischer See unterzugehen droht. Azaceta bedient sich oft der Metapher der Reise, um die tiefe Einsamkeit, die Empörung über die physische Trennung zu veranschaulichen. Zugleich ist sie konkrete Anspielung auf das Schicksal der ›marielitos‹, der Menschen, die von der Hafenstadt Mariel aus in kleinen Booten aus Kuba geflohen waren. Auch die Entwurzelung des einzelnen in der Großstadt ist ein Thema Azacetas (Taf. S. 205).

RAFAEL MONTÁÑEZ-ORTIZ (geb. 1934), der puertoricanisch/mexikanischer bzw. indianischer Abstammung ist, sieht den politischen Charakter der Kunst auf eine ganz andere Weise als Sánchez oder Azateca. Montáñez-Ortiz zählt zu den wichtigsten Vertretern jener Bewegung der sechziger und siebziger Jahre, die mit dem Moment der Destruktion arbeiteten. Seine Performances, die er in New York durchführte, bestanden häufig in der ›Entmaterialisierung‹ von Gegenständen, das heißt in dem Auseinandernehmen (Zertrümmern, Zerreißen, Zerlegen) von Klavieren, Matratzen und dergleichen mehr. Das Objektbild *Archäologischer Fund 3* (Taf. S. 219) war das Ergebnis seiner systematischen Zerstörung einer Matratze, die auf einem New Yorker Strand stattfand. Er verbrannte die Matratze, übergoß sie mit Säure und zerriß sie in Stücke, um ein plastisches und höchst beunruhigendes Fanal der Entwurzelung, Unzufriedenheit und Entfremdung zu setzen.

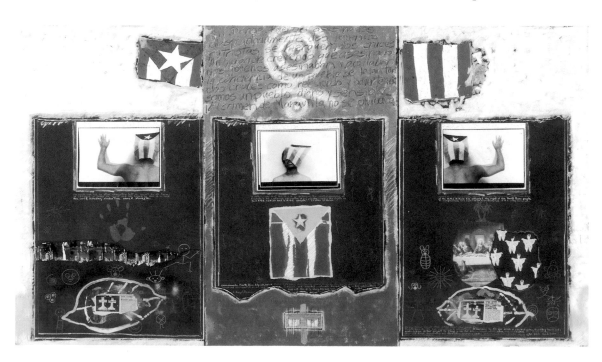

26
Juan Sánchez,
*Gemischte Erklärung
(Declaración mixta)*, 1984.
Mischtechnik auf Leinwand;
Triptychon, 137 x 244 cm.
Sammlung Juan Sánchez,
Guariquen Inc., Bayamon,
Puerto Rico; New York.

Die politische Dimension der Gegenstände

Die Installationen des VÍCTOR GRIPPO (geb. 1936) setzen sich mit der Dialektik von Ordnung und Unordnung auseinander, genauer: Sie legen die Brüche zwischen exakter wissenschaftlicher Erkenntnis, empirisch gewonnenem Wissen und dem konkreten Chaos des Alltagslebens bloß. Immer auch an wissenschaftlicher Untersuchung interessiert, kombiniert Grippo Präzisionsinstrumente mit dem banalsten aller Nahrungsmittel, der Kartoffel (Taf. S. 232). Über Grippos Arbeit *Analogie I* (Abb. 27) heißt es bei Guy Brett, »sie gründet in der absoluten Widersinnigkeit der These, die Kartoffel könne für das menschliche Bewußtsein stehen«.[115] Dennoch sucht Grippo in seinem Werk alles auszuschließen, was auch nur im entferntesten eine Beziehung zu Lokalem oder Folkloristischem haben könnte, »es hat jedoch eine Menge mit Handwerklichem zu tun«.[116]

In diametralem Gegensatz zur stets einkalkulierten menschlichen Präsenz in Werken von Grippo stehen die kühlen ›Minimal‹-Arbeiten des WALTÉRCIO CALDAS (geb. 1946). Diese aus Bronze, Marmor oder Granit bestehenden Objekte scheinen einer anderen Zeit und Welt anzugehören und in eben ihrer ›Vollkommenheit‹ alles Veränderliche oder auch jede Verbindung zu der von Menschen bewohnten Welt von sich zu weisen (vgl. Taf. S. 229). Diese Objekte sind bis zu einem gewissen Grad politische Statements der Abwesenheit, der Autonomie und Autarkie ohne jegliche menschliche Kontamination. Der Künstler kreiert ein Phantombild für eine von der zerstörerischen Gewalt des Menschen unberührte Welt.

Die Künstlerin LEDA CATUNDA (geb. 1961) bezieht in ihre Malerei reale Stofffragmente und andere materielle Gegenstände ein: traditionell als ›Handarbeit‹ bezeichnete Techniken – Nähen, Sticken, Stricken –, um nicht nur das heutige Leben einem ironisch-kritischen Kommentar zu unterziehen, sondern auch die altüberlieferten Ausdrucksformen, mit denen sich Frauen in ihrem schöpferisch-künstlerischen Tun so lange Zeit begnügen mußten. Die Produkte ihrer Ästhetik sind nüchterne, leise spöttische Ausführungen zur Rolle der Frau in der heutigen Gesellschaft: bissige politische Aktionen unter einem trügerisch gutartigen Deckmantel (vgl. Taf. S. 216).

Zeiten und Räume

Mitte der sechziger Jahre gründete LILIANA PORTER (geb. 1941) gemeinsam mit Luis Camnitzer und José Guillermo Castillo den ›New York Graphic Workshop‹. Während Camnitzer und Castillo den Workshop als Ausgangspunkt für ein politisch und sozial orientiertes Werk benutzten, beschäftigte sich Porter mit eher persönlichen Themen. Anwesendes und Abwesendes sowie die Brüchigkeit der menschlichen Erfahrung waren ihre zentralen Themen. Ihre Kunst untersucht die Zwischenräume mensch-

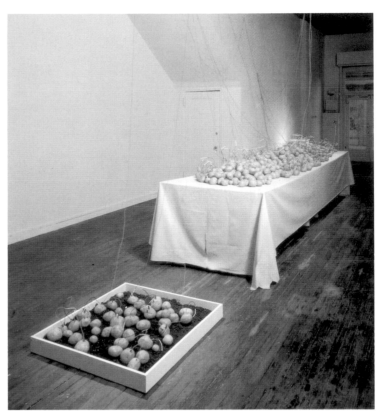

27 Víctor Grippo, *Analogie I (Analogía I)*, 1976. Kartoffeln, Draht, Elektroden, Voltmeter, Leinen und Holz. Im Besitz des Künstlers.

licher Wahrnehmung, zeigt uns Zeiten, Räume und Orte, die allesamt schon Teil des Bewußtseins eines jeden von uns waren (vgl. Taf. S. 204). Den flüchtig-dahinschwindenden Augenblick fängt sie ein. Porters *Rekonstruktionen* stellen die elementaren Werte wahrgenommener Wirklichkeit wieder her. Sie hat oft Motive Lewis Carrolls *Alice hinter den Spiegeln* entnommen und als Ausgangspunkt für ihre Arbeit verwendet. »Die Diskontinuität der Geschichte«, so Charles Merewether, »und die Wahrnehmung von etwas als Vergangenem, erzeugt einen Bruch in der Zeit und im Raum, den Liliana Porter in ihrem Schaffen sichtbar zu machen versucht«.[117]

Unzusammenhängende Reisen durch verschiedene Zeiten und Räume werden in den Bildern von GUILLERMO KUITCA (geb. 1961) sichtbar. Nachdem er für zahlreiche Theaterproduktionen in Buenos Aires Bühnenbilder geschaffen hatte, setzte er sein Interesse am Theater in Entwürfe von Interieurs um, die häufig in ihrer Ausgedehntheit und gleichzeitigen Leere etwas bühnenmäßig Perspektivisches haben (*El Mar Dulce* von 1987 ist benannt nach Kuitcas Theatergruppe; Abb. 28). Er gestaltet schlicht ausgestattete Innenräume, die gleichwohl den Eindruck vermitteln, eine Bühne für intime psychologische Dramen zu bilden. Mitunter haben diese geheimen Bühnen des Geistes auch eine finstere Ausstrahlung und erinnern etwa an Verhörzimmer für politische Gefangene, wohin diese vor ihrem endgültigen Verschwinden zum Verhör gebracht werden.

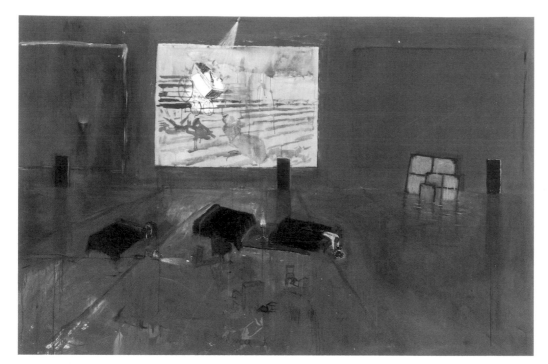

28
Guillermo Kuitca, *Das süße Meer
(El mar dulce)*, 1987. Acryl
auf Leinwand; 200 x 300 cm.
Sammlung Elisabeth Franck,
Knokke-le-Zoute/Belgien.

29
Miguel Angel Rojas,
Tutela mater, 1992.
Photographie, partiell
entwickelt; 202 x 131 cm.
Im Besitz des Künstlers.

Inzwischen gestaltet Kuitca auch statt eines Raumes gleich mehrere ineinander übergehende Räume. Der Betrachter geht von Raum zu Raum, untersucht, erforscht, erlebt die Zimmer und die Übergangsbereiche zwischen den Räumen. Ähnlich wie Porter interessiert sich Kuitca für das ›Dazwischen‹, für das, was auf einer realen oder geistigen Reise von einem Ort zum anderen geschieht. Auch konkrete geographische Orte beschwört Kuitca, so in seiner Serie von Landkarten, die zum Teil auf Orte in Osteuropa verweisen, die seine Familie verlassen hatte, als sie nach Argentinien emigrierte (*Odessa*, 1987 vgl. Taf. S. 218).

Weniger konkrete Räume, sondern eher Traumräume, Landschaften des Geistes evozieren die manipulierten Photographien von MIGUEL ANGEL ROJAS (geb. 1946). Er kombiniert bewußt nur partienweise entwickelte Photos mit Tusche oder Ölfarbe und versetzt den Betrachter an unbekannte Orte, Schauplätze, deren Wahrzeichen und Orientierungspunkte zugleich fremd und unsicher sind (Abb. 29; vgl. Taf. S. 215).

Ein ähnliches Gefühl der Unsicherheit erzeugen die plastischen Arbeiten von JACQUES BEDEL (geb. 1947). Anders als Rojas jedoch führt Bedel imaginäre Orte vor, die scheinbar so alt sind, daß sie verlassen wurden und dem Zerfall anheimgefallen sind (*Die Silberstädte*, 1976; Taf. S. 221). Durch Anwendung einer Strategie, die der von Gonzalo Fonseca nicht unähnlich ist, weckt Bedel den Eindruck, als wäre man mit etwas Uraltem konfrontiert und vermittelt ein Gefühl poetischer Zeitlosigkeit. Leere Landschaften (*Zen*, 1990) laden ein zur Kontemplation.

Sogar noch weniger konkrete, aber keineswegs weniger beziehungsreiche Orte stellen die Gemälde von DANIEL SENISE (geb. 1955) dar. Die mysteriösen Formen, die auf seinen Leinwänden zu schweben scheinen, sind, auch wenn sie wie verschleierte Gegenstände wirken, einer Realität verhaftet, die scheinbar jenseits der unseren angesiedelt ist (Taf. S. 222). Für den brasilianischen Kritiker Fernando Cocchiarale sind diese Bilder »bar jeglicher thematischen Dimension; ihr Ausgangspunkt ist ein beliebiger Gegenstand – ob ganz, zerbrochen oder auch in bestimmten Kombinationen –, den der Blick des Künstlers aus einem sinnlichen Erlebnis einfängt, in seiner Imagination auf-

bewahrt und dann, vollkommen integriert in seine bildnerischen Methoden, poetisiert wieder zurückgibt«.[118] Senises Bilder erwecken den Eindruck, als seien es ausgewaschene und unzählige Male wieder neu übermalte, palimpsestartige Wandflächen.

*

Der Reichtum des pluralistischen Gefüges zeitgenössischer Kunst in Lateinamerika konnte hier nur angedeutet werden. Heutige Künstler erkunden eine immer breitere Vielfalt an bildnerischen Optionen sowie politischen, psychologischen und persönlichen Strategien in bezug auf Thematik, Bezugsrahmen und Anregungen. Die Frage ist erlaubt, ob es eine spezifische Denkart oder Argumentationsweise, ein sichtbares Charakteristikum oder irgendeine andere Komponente gibt, die diese Kunst und diese Künstler ›lateinamerikanisch‹ macht. Das ist eine schwierige, aber notwendige Frage, auf die es freilich keine abschließende Antwort gibt. Gibt es überhaupt irgend etwas, das man als ›lateinamerikanisch‹ bezeichnen könnte, oder ist dieser Begriff einfach ein neokoloniales Konstrukt der ›Ersten Welt‹, angewendet auf die ›Dritte‹? Im Schaffen einiger der hier vorgestellten Künstler sind tatsächlich Werke anzutreffen, in denen eine regionale Identifikation sichtbar wird. Doch dieses spezifische Klassifizierungsmerkmal hat nicht das Geringste mit Regionalismus oder Folklorismus zu tun. Ghettoisierung und Kolonialisierung sind seit jeher – innerhalb wie außerhalb Lateinamerikas – der gewohnte modus operandi in der Auseinandersetzung mit dem Schaffen der Künstler aus den vielen Ländern dieses Halbkontinents. Ohne ihre Einzigartigkeit abstreiten zu wollen, muß es der in Lateinamerika entstehenden Kunst ermöglicht werden, in einem umfassenden Sinn in einen universell angelegten ästhetischen Diskurs einzutreten, um eine angemessene Würdigung ihrer Inhalte und Werte zu erfahren.

Übersetzung aus dem Englischen
von Bram Opstelten und Magda Moses

Anmerkungen

1 Das ›Taller Torres-García‹ trat an die Stelle der ›Asociación de Arte Constructivo‹, die 1934/35 in Montevideo gegründet worden war. Siehe Mari Carmen Ramírez (Hrsg.), *La Escuela del Sur. El Taller Torres-García y su legado*, Centro de Arte Reina Sofia, Madrid 1991.

2 Einige dieser in jüngerer Zeit veranstalteten Übersichtsausstellungen sind: ›Art of the Fantastic‹ (Indianapolis Museum of Art 1987-88), ›Hispanic Art in the United States‹ (Ausst. Kat. New York 1987), ›The Latin American Spirit: Art and Artists in the United States, 1920-1970‹ (Ausst. Kat. New York 1988) sowie ›Art in Latin America. The Modern Era 1920-1980‹ (Ausst. Kat. New Haven 1989). In allen Fällen handelte es sich um Wanderausstellungen.

3 Leider fehlt eine länderübergreifende Studie zur akademischen Kunst Lateinamerikas. Mexiko zählt zu den Ländern, deren Kunst des 19. Jahrhunderts noch am besten dokumentiert ist. Zur Geschichte der Akademie von San Carlos und der Entwicklung des Akademismus in der mexikanischen Kunst siehe Jean Charlot, *Mexican Art and the Academy of San Carlos 1785-1915*, Austin 1962; Justino Fernández, *El arte del siglo XIX en México*, Mexiko-Stadt 1967; Fausto Ramírez, *La plástica del siglo de la Independencia*, Mexiko-Stadt 1985. Siehe auch den Beitrag von Fausto Ramírez im Ausst. Kat. The Metropolitan Museum of Art, *Mexico – Splendors of Thirty Centuries*, New York 1991, S. 499-509. Der Beitrag von Edward Lucie-Smith, ›A Background to Latin American Art‹, im Ausst. Kat. *Art of the Fantastic* (Anm. 2), S. 15-35, enthält auch Wissenswertes über die akademische Tradition in anderen Teilen Lateinamerikas.

4 Zum künstlerischen Klima im ausgehenden 19. Jahrhundert siehe die Beiträge bei Daniel Schavelzon (Hrsg.), *La polémica del arte nacional en México, 1850-1910*, Mexiko-Stadt 1988.

5 Die umfassendste Untersuchung zum frühen Schaffen Diego Riveras bietet Ramón Favela, *El joven e inquieto Diego María Rivera (1907-1910)*, Mexiko-Stadt 1991. Favela bereitet gegenwärtig das Œuvreverzeichnis Riveras vor.

6 Zit. von Ramón Favela im Ausst. Kat. *Diego Rivera – The Cubist Years*, Phoenix Art Museum 1984, S. 40. Favelas Untersuchung zu Riveras Kubismus ist nach wie vor Standard zu dieser Schaffensphase.

7 Ebenda, S. 47.

8 Zur Geschichte der ›Semana de Arte Moderna‹, siehe Aracy Amaral, *Artes plásticas na Semana de 22*, São Paulo 1970. Zahlreiche Aspekte des Aufbruchs der Moderne in Brasilien (und anderen Ländern Lateinamerikas) behandeln die Beiträge in dem von Ana María de Moraes Belluzzo herausgegebenen Band *Modernidade: Vanguardias artísticas na América Latina*, São Paulo 1990.

9 Dieser Artikel ist wiedergegeben in Ausst. Kat. *Modernidade. Art Brésilien du 20ᵉ Siècle*, Musée d'Art Moderne de la Ville de Paris, Paris 1987, S. 62-64; darin enthalten ist weiteres reiches dokumentarisches Quellenmaterial, das für die Moderne in Brasilien grundlegend ist. Siehe auch Mario da Silva Brito, *Historia do modernismo brasileiro*, Rio de Janeiro 1964.

10 Zu Lasar Segall und Rio de Janeiro siehe Ausst. Kat. *Lasar Segall e o Rio de Janeiro*, Museu de Arte Moderna, Rio de Janeiro 1991.

11 Segall zählte zu den Künstlern, deren Werke in die Ausstellung ›Entartete Kunst‹ aufgenommen wurden, die 1937 in München eröffnet und danach auf eine Reise durch zahlreiche Städte in Deutschland und Österreich geschickt wurde. Näheres über die betroffenen Bilder Segalls bei Stephanie Barron (Hrsg.), *Degenerate Art. The Fate of the Avant-Garde in Nazi Germany*, Ausst. Kat. Los Angeles County Museum of Art 1991, S. 350f.

12 1932 wurde auf Initiative des Architekten und Künstlers Flavio de Carvalho eine weitere, der SPAM ähnliche, jedoch in Opposition zu deren vermeintlich elitärem Charakter konzipierte Organisation gegründet: der CAM (Clube dos Artes Modernos).

13 Aracy Amaral, ›L'Art et l'artiste Brésilien: Un problème d'identité et d'affirmation culturelle‹ in *Modernidade* (Anm. 9), S. 36.

14 Die beste Untersuchung zur Kunst Tarsila do Amarals ist Aracy Amaral, *Tarsila – Sua Obra e Seu Tempo*, 2 Bde., mit einem Werkverzeichnis, São Paulo 1975 (einbändige Ausgabe: São Paulo 1986).

15 Robert Rosenblum, *Der Kubismus und die Kunst des 20. Jahrhunderts*, Stuttgart 1960, S. 177.

16 Tarsila verkehrte in Paris in den gehobenen Gesellschaftskreisen. Laut Aracy Amaral (Anm. 14) lud sie regelmäßig zu opulenten Diners ein, bei denen brasilianisches Essen serviert wurde und Tarsila sich in Kleidern präsentierte, die von den berühmtesten Couturiers ihrer Zeit wie Paul Poiret entworfen waren.

17 Eine Beschreibung dieser Reise bei Aracy Amaral, *Tarsila*, Rio de Janeiro 1986, S. 102-107.

18 Eine englische Übersetzung des Manifests *Pau Brasil* enthält der Ausst. Kat. *Art in Latin America* (Anm. 2), S. 310f.

19 Es heißt vielfach, das spätere Schaffen Tarsilas habe etwas von der Erfindungskraft ihres früheren Werkes eingebüßt. 1931 unternahm sie eine Reise in die Sowjetunion. Danach stellte sie in ihren Bildern überwiegend ›sozialistisch-realistische‹ Sujets dar. 1933-70 (von Aracy Amaral als ihre ›Neo Pau Brasil‹-Periode bezeichnet) griff sie in manchen Bildern wieder ihren früheren Stil auf. Siehe Amaral (Anm. 17), S. 273-285

20 Das *Anthropophagische Manifest* ist abgedruckt in *Art in Latin America* (Anm. 2), S. 312f.

21 Angel Kalenberg, *Seis maestros de la pintura uruguaya*, Ausst. Kat. Museo Nacional de Bellas Artes, Buenos Aires 1987, S. 140.

22 Rego Monteiro hegte wie viele andere ein starkes Interesse für brasilianische Traditionen. 1923 illustrierte er eine von P. L. Ducharte herausgegebene und in Paris erschienene Ausgabe der *Légendes, Croyances et Talismans des Indiens de l'Amazonie*.

23 Siehe den Beitrag von Walter Zanini zum Ausst. Kat. *Vicente do Rego Monteiro (1899-1970)*, Museu de Arte Contemporânea da Universidade de São Paulo 1971.

24 Siehe Susan Verdi Webster, ›Emilio Pettoruti. Musicians and Harlequins‹ in *Latin American Art*, III, 1 (Winter 1991), S. 18-22.

25 Das Manifest der Gruppe der ›martinfierrista‹ von 1924 in *Art in Latin America* (Anm. 2), S. 313f.

26 Jorge Luis Borges, ›Recuerdos de mi amigo Xul Solar‹ in *Fundación San Telmo. Comunicaciones*, 3 (November 1990).

27 Maurice Tuchman, ›Hidden Meanings in Abstract Art‹ in *The Spiritual in Art. Abstract Painting 1890-1985*, Ausst. Kat. Los Angeles County Museum of Art, Los Angeles 1986, S. 37.

28 Mario H. Gradowczyk, ›Xul Solar: An Approximation‹ in *Alejandro Xul Solar (1887-1963)*, Ausst. Kat. Rachel Adler Gallery, New York 1991.

29 Marianne Manley, *Intimate Recollections of the Rio de la Plata. Paintings by Pedro Figari*, Ausst. Kat. Center for Inter-American Relations, New York 1986, S. 18.

30 Ebenda, S. 17.

31 Damián Bayón, *Historia del arte hispano-americano. 3: Siglos XIX y XX*, Madrid 1988, S. 301.

32 Laut Alfredo Boulton, *Reverón*, Caracas 1979, S. 94f., ging ein wichtiger Einfluß von den drei in Caracas lebenden und aus Rumänien, Italien bzw. Rußland stammenden Künstlern Samys Muetzner, Emilio Boggio und Nicolas Ferdinandov aus.

33 *Art of the Fantastic* (Anm. 2), S. 47.

34 Antonio Rodríguez, ›Siqueiros. Teórico e innovador‹ in: Mario de Micheli, *Siqueiros*, Mexiko-Stadt 1985, S. 17.

35 Näheres über die Auseinandersetzungen zwischen Siqueiros und Rivera bei Laurance P. Hurlburt, *The Mexican Muralists in the United States*, Albuquerque 1989, S. 221.

36 *Mexico. Splendors of Thirty Centuries* (Anm. 3), S. 645.

37 Hurlburt (Anm. 35), S. 222.

38 B. H. Friedman, *Jackson Pollock – Energy Made Visible*, New York 1974, S. 29.

39 Amaral, *Artes Plásticas na Semana de 22* (Anm. 8), S. 117-123.

40 Leopoldo Castedo, *Historia del arte ibero-americano. 2: Siglos XIX y XX*, Madrid 1988, S. 306.

41 Sarah Lemmon, ›Cândido Portinari. The Protest Period‹ in *Latin American Art*, III, 1 (Winter 1991), S. 32.

42 Laut Enric Jardí, *Torres-García*, Barcelona 1974, S. 27, wurde er in seinem frühen Schaffen vor allem von dem Werk Theophile Alexandre Steinlens sowie von Ramón Casas beeinflußt.

43 Die wohl berühmtesten Fresken Torres-Garcías sind die Auftragsarbeiten, die er für den Saló de Sant Jordi in der Diputació in Barcelona schuf. Mehr über die Geschichte dieser Wandmalereien bei Jardí (Anm. 42), S. 69-83.

44 Robert S. Lubar, ›Art-Evolució: Joaquín Torres-García y la formación social de la vanguardia en Barcelona‹ in *Barradas/Torres-García*, Ausst. Kat. Galería Guillermo de Osma, Madrid 1991, S. 21.

45 Die Gruppe ›Cercle et Carré‹ wurde ein Jahr später auf- und dann durch die Gruppe ›Abstraction-Création‹ abgelöst. Siehe Nelly Perazzo, *El arte concreto en la Argentina de la década del 40*, Buenos Aires 1983, S. 18.

46 Margit Rowell, ›Order and Symbol: the European and American Sources of Torres-García's Constructivism‹ in *Torres-García: Grid-Pattern-Sign. Paris-Montevideo 1924-1944*, Ausst. Kat. Hayward Gallery, London 1985, S. 16. Vgl. den Beitrag von Rowell im vorliegenden Buch.

47 Ebenda, S. 17.

48 Jardí (Anm. 42), S. 139f.

49 Rowell (Anm. 46), S. 18.

50 Perazzo (Anm. 45), S. 53.

51 Ebenda, S. 58.

52 Ebenda, S. 103.

53 Cecilia Buzio de Torres, ›La Escuela del Sur: El Taller Torres-García, 1943-1962‹ in *La Escuela del Sur* (Anm. 1).

54 Marianne V. Manley, ›Gonzalo Fonseca‹ in *Latin American Art*, II, 2 (Frühjahr 1990), S. 24-28, geht näher auf die Bedeutung ein, die Fonsecas Reisen in den Mittleren Osten für seine Plastik hatten.

55 Frederico Morais, ›Entre la construction et le rève: l'Abîme‹ in *Modernidade* (Anm. 9), S. 48.

56 Ebenda.

57 Olivio Tavares de Araujo, *A. Volpi*, São Paulo 1991, S. 8f.

58 *Hélio Oiticica*, Ausst. Kat. Witte de With Center for Contemporary Art, Rotterdam 1991.

59 Kynaston McShine (Hrsg.), *Information*, Ausst. Kat. The Museum of Modern Art, New York 1970, S. 103.

60 Oiticica schrieb folgende erläuternde Anmerkung zu seiner Installation *Tropicália:* »*Tropicália* ist der allererste bewußte, konkrete Versuch, im Kontext der gegenwärtigen Avantgardekunst und der verschiedenen nationalen Formen des künstlerischen Ausdrucks überhaupt ein bewußt brasilianisches ›Bildwerk‹ zu schaffen. Es begann alles mit der Entwicklung des ›parangolé‹ 1964, hinzu kamen meine Kenntnisse des Samba, meine Entdeckung der ›morros‹, der organischen Architektur der Favelas von Carioca . . . und vor allem der spontanen, anonymen Hervorbringungen der Großstädte (Straßenkunst, in unfertigem Zustand Belassenes, brachliegende Areale) . . . Wenn man den zentralen ›penetravel‹ betritt, wo der aktive Teilnehmer gezielten taktilen Sinneserlebnissen ausgesetzt wird, deren imagistische Bedeutung wiederum er selbst dort an Ort und Stelle erzeugt, kommt man zum Ende des Labyrinths, in ein Dunkel, wo ständig ein Fernsehgerät eingeschaltet ist: es ist dieses Bild, das den Betrachter verschlingt, weil es aktiver ist als seine sensorische Tätigkeit . . . meiner Meinung nach das anthropophagischste Werk in der Kunst Brasiliens.« Text abgedruckt in Ausst. Kat. *Hélio Oiticica* (Anm. 58), S. 255.

62 *Hélio Oiticica* (Anm. 58), S. 85.

63 Daniel Wheeler, *Art since Mid-Century*, Englewood Cliffs 1991, S. 230.

64 Ebenda, S. 231.

65 Edward Lucie-Smith, *Late Modern. The Visual Arts Since 1945*, New York 1969, S. 172.

66 Nelly Perazzo, ›Constructivism and Geometric Abstraction‹ in *The Latin American Spirit* (Anm. 2), S. 120.

67 Jorge Alberto Manrique, ›Edgar Negret. Máquina, magia, sensualidad‹ in *Edgar Negret. De la magia al mito*, Ausst. Kat. Museo de Monterrey, Monterrey 1991, S. 11.

68 Zur ›Ersten Surrealistenausstellung‹ siehe Ida Rodríguez Prampolini, *El surrealismo y el arte fantástico de México*, Mexiko-Stadt 1969; *Los*

surrealistas en México, Ausst. Kat. Museo Nacional de Arte, Mexiko-Stadt 1986; Jorge Alberto Manrique/Teresa del Conde, *Una mujer en el arte mexicano. Memorias de Inés Amor*, Mexiko-Stadt 1987, S. 95 f.

69 William S. Rubin, *Dada und Surrealismus*, Stuttgart 1968, S. 362.

70 Zur Frage, inwieweit sich die Begriffe ›surrealistisch‹, ›surreal‹ oder ›phantastisch‹ auf lateinamerikanische Kunst anwenden lassen, siehe Shifra M. Goldman, ›Latin Visions and Revisions‹ in *Art in America* (Mai 1988), S. 139-146, 198f.; Charles Merewether, ›The Phantasm of Origins: New York and the Art of Latin America‹ in *Art and Text*, 30 (September-Oktober 1988), S. 52-67; Edward J. Sullivan, ›Mito y realidad en el arte latinoamericano‹ in *Arte en Colombia*, 41 (1989), S. 60-66.

71 Siehe Lowery S. Sims, ›New York Dada and New World Surrealism‹ in *The Latin American Spirit* (Anm. 2), S. 152-183.

72 Siehe Octavio Paz, ›Vestibül‹ in: Wieland Schmied (Hrsg.), *Matta*, Ausst. Kat. Hypo-Kulturstiftung, München, und Tübingen 1991, S. 49 (dt. Übers. in: Octavio Paz, *In mir der Baum. Gedichte*, Frankfurt am Main 1990).

73 *Robert Motherwell: The Open Door*, Ausst. Kat. Modern Art Museum, Fort Worth 1992, S. 15.

74 Sims (Anm. 71), S. 160.

75 Anette Kruszynski, ›Wifredo Lam. Eine Einführung in Leben und Werk‹ in Ausst. Kat. *Wifredo Lam*, Kunstsammlung Nordrhein-Westfalen, Düsseldorf 1988, S. 92.

76 André Breton hatte eine umfangreiche Sammlung primitiver Kunst, darunter zahlreiche Beispiele afrikanischer Plastik; siehe Ausst. Kat. *André Breton. La Beauté convulsive*, Centre national d'art et de culture Georges Pompidou, Paris 1991, S. 64-68.

77 Julia P. Herzberg, ›Wifredo Lam‹ in *Latin American Art*, II, 3 (Sommer 1990), S. 18-24.

78 Rubin (Anm. 69), S. 364.

79 Herzberg (Anm. 77), S. 21.

80 Sims (Anm. 71), S. 167.

81 Hayden Herrera, *Frida Kahlo. Malerin der Schmerzen, Rebellin gegen das Unabänderliche*, Bern/München/Wien 1986, S. 235.

82 Ebenda, S. 238. Nach Ansicht Herreras rücken Kahlo besonders ihre Tagebuchnotizen in die Nähe des Surrealismus.

83 Diese Ausstellung in der Galerie Renou et Colle war ursprünglich als Einzelausstellung geplant, die nur dem Schaffen Kahlos gewidmet sein sollte.

84 Kahlo und Rivera hatten eine große Sammlung mexikanischer Exvotos und anderer anonymer religiöser Bildkunst aus dem 19. und frühen 20. Jahrhundert. Diese Sammlung ist in der ›Casa Azul‹, dem heutigen Museo Frida Kahlo im Coyoacán-Viertel von Mexiko-Stadt, zu besichtigen.

85 ›María Izquierdo pintada por sí misma‹ in *María Izquierdo, monografía*, Guadalajara 1985, S. 103; zit. bei Lourdes Andrade, ›María Izquierdo entre la magia y la conciencia artística‹ in *María Izquierdo*, Ausst. Kat. Centro Cultural/Arte Contemporáneo, Mexiko-Stadt 1988, S. 114 (die ausführlichste Monographie über die Malerin).

86 Mit Objekten angefüllte Regale hatte im 18. Jahrhundert bereits der mexikanische Maler Antonio Pérez de Aguilar und im vorigen Jahrhundert Augustín Arrieta dargestellt.

87 Die Ausstellung fand im Art Center an der West 56th Street statt.

88 1921 wurde Tamayo zum Leiter der Abteilung für ethnographische Zeichnungen am Museo Nacional de Arqueología in Mexiko-Stadt ernannt.

89 Texte von Tamayo, darunter eine Beschreibung seines Wandgemäldes im Smith College, enthält der von Raquel Tibol herausgegebene Band *Textos de Rufino Tamayo*, Mexiko-Stadt 1987.

90 Zu Tamayo und New York siehe Edward J. Sullivan, ›Tamayo, el mundillo artístico neoyorquino y el mural del Smith College‹ in Ausst. Kat. *Rufino Tamayo – Pinturas*, Centro de Arte Reina Sofía, Madrid 1988, S. 14-32.

91 Alicia Azuela, ›Oaxaca: savia artística‹ in *Hechizo de Oaxaca*, Ausst. Kat. Museo de Arte Contemporáneo, Monterrey 1992, S. 176.

92 Rita Eder, ›Tamayo en Nueva York‹ in *Rufino Tamayo. 70 años de creación*, Ausst. Kat. Museo de Arte Contemporáneo Internacional Rufino Tamayo und Museo del Palacio de Bellas Artes, Mexiko-Stadt 1987, S. 62.

93 Evodio Escalante, *Artes Visuales*, 25, Nr. 59 (1980), S. 62, Rezension der Toledo-Ausstellung im Museo de Arte Moderno, Mexiko-Stadt; zit. bei R. und P. Markman, *Masks of the Spirit Image and Metaphor in Mesoamerica*, Berkeley 1989, S. 201.

94 Carlos Monsivais, ›Que le corten le cabeza a Toledo, dijo la iguana rajada‹ in *Toledo*, Ausst. Kat. Museo Biblioteca Pape, Monclova 1983.

95 Jorge Glusberg, *Arte en la Argentina del Pop-Art a la Nueva Imagen*, Buenos Aires 1985, S. 74.

96 Ebenda.

97 Siehe die Schilderung eines Besuchs im Atelier der drei Künstler bei Terence Grieder, ›Argentina's New Figurative Art‹ in *The Art Journal*, XXIV, 1 (Herbst 1964), S. 2.

98 *Art of the Fantastic* (Anm. 2), S. 170.

99 Nancy Grove, *Magical Mixture: Marisol Portrait Sculptures*, Ausst. Kat. National Portrait Gallery, Washington 1991, S. 12.

100 Ebenda, S. 19.

101 Carlos Fuentes, ›Jacobo Borges‹ in Ausst. Kat. *Jacobo Borges*, Staatliche Kunsthalle, Berlin 1987, S. 33.

102 Carter Ratcliff, ›On the Paintings of Jacobo Borges‹ in *60 obras de Jacobo Borges*, Ausst. Kat. Museo de Monterrey 1987, S. 13.

103 Cristina Pacheco, *La Luz de México*, Guanajuato 1988, S. 125.

104 Ein genaueres Bild der mexikanischen Kunst dieser Zeit bietet der Ausst. Kat. *Ruptura 1952-1965*, Mexiko-Stadt 1988.

105 Charles Merewether, ›Light Me Another Cuba. Late Modernism After The Revolution‹ in *Made in Havana. Contemporary Art from Cuba*, Ausst. Kat. Art Gallery of New South Wales, Sydney 1988, S. 13.

106 Guy Brett, *Transcontinental. Nine Latin American Artists*, London 1990, S. 55.

107 Ebenda, S. 78.

108 Madeleine Grynsztejn, *Alfredo Jaar*, Ausst. Kat. La Jolla Museum of Contemporary Art, La Jolla 1990, S. 11.

109 *Ana Mendieta. A Retrospective*, Ausst. Kat. The New Museum of Contemporary Art, New York 1987, S. 31.

110 Zur Ikonographie des blutenden Herzens in der Kunst Lateinamerikas siehe Ausst. Kat. *El corazón sangrante/The Bleeding Heart*, The Institute of Contemporary Art, Boston 1991.

111 Carter Ratcliff, ›Post-Modern Topics‹ in *Elle* (April 1989), S. 182.

112 Zum homosexuellen Moment in der Kunst Galáns siehe Edward J. Sullivan, ›Sacred and Profane. The Art of Julio Galán‹ in *Arts Magazine* (Sommer 1991), 51-55.

113 Francesco Pellizi, ›On the Border: Julio Galán‹ in *Julio Galán*, Ausst. Kat. Witte de With Center for Contemporary Art, Rotterdam 1990, S. 16.

114 *New Art from Puerto Rico*, Ausst. Kat. Museum of Fine Arts, Springfield (Mass.) 1990, S. 72.

115 Guy Brett, *Transcontinental* (Anm. 106), S. 38.

116 Ebenda, S. 87.

117 Charles Merewether, ›Liliana Porter: The Romance and Ruins of Modernism‹ in *Liliana Porter. Fragments of the Journey*, Ausst. Kat. The Bronx Museum of the Arts, New York 1992, S. 54.

118 *Artistas Brasileiros na 20a Bienal Internacional de São Paulo*, Ausst. Kat. São Paulo 1989, S. 78.

Tafeln

Pioniere der Moderne

Diego Rivera

Rafael Barradas

Lasar Segall

Xul Solar

Tarsila do Amaral

Vicente do Rego Monteiro

Cícero Dias

Emiliano di Cavalcanti

Armando Reverón

José Cúneo

Pedro Figari

Florencio Molina Campos

Alberto da Veiga Guignard

Cándido Portinari

Antonio Ruiz

Antonio Berni

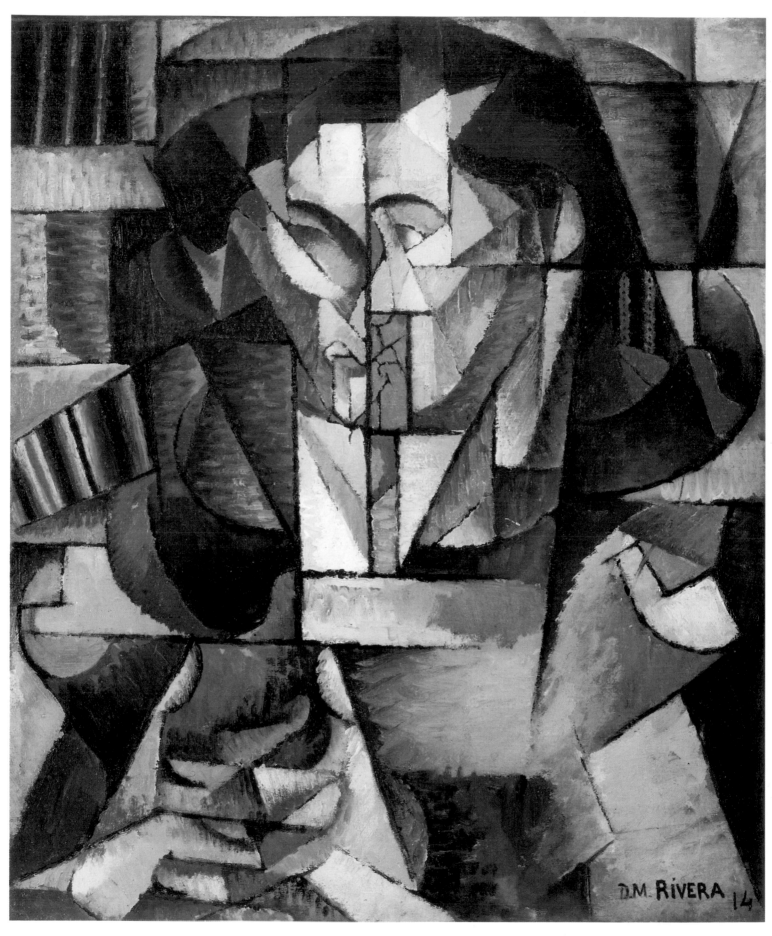

DIEGO RIVERA, Jacques Lipchitz (Bildnis eines jungen Mannes) *(Jacques Lipchitz / Retrato de un joven)*, 1914
Öl auf Leinwand; 65,1 x 54,9 cm; The Museum of Modern Art, New York; Schenkung T. Catesby Jones, 1941

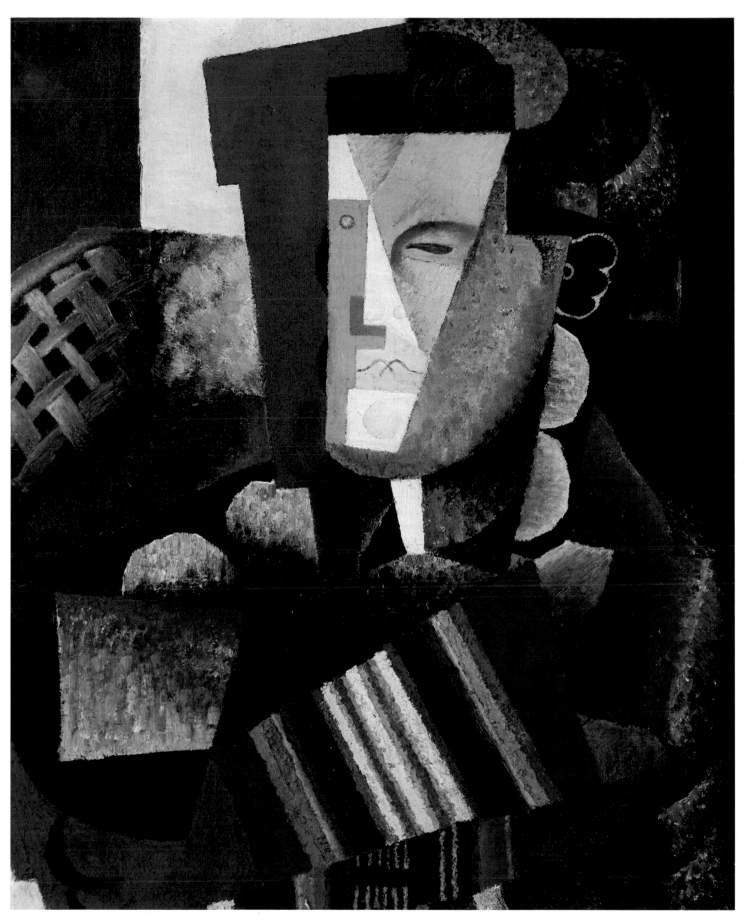

DIEGO RIVERA, Bildnis Martin Luis Guzmán *(Retrato de Martin Luis Guzmán)*, 1915
Öl auf Leinwand; 72,3 x 59,3 cm; Stiftung Cultural Televisa, Mexiko-Stadt

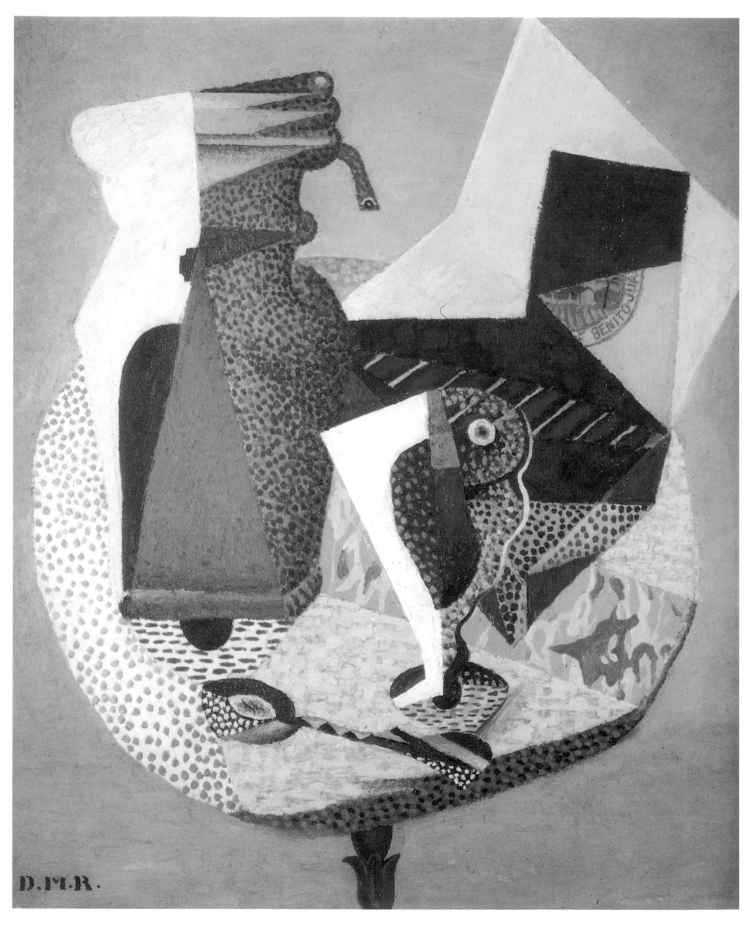

DIEGO RIVERA, Tisch auf einer Cafe-Terrasse *(Mesa en un café-terraza)*, 1915
Öl auf Leinwand; 60,6 x 49,5 cm; The Metropolitan Museum of Art, New York; Sammlung Alfred Stieglitz, 1949

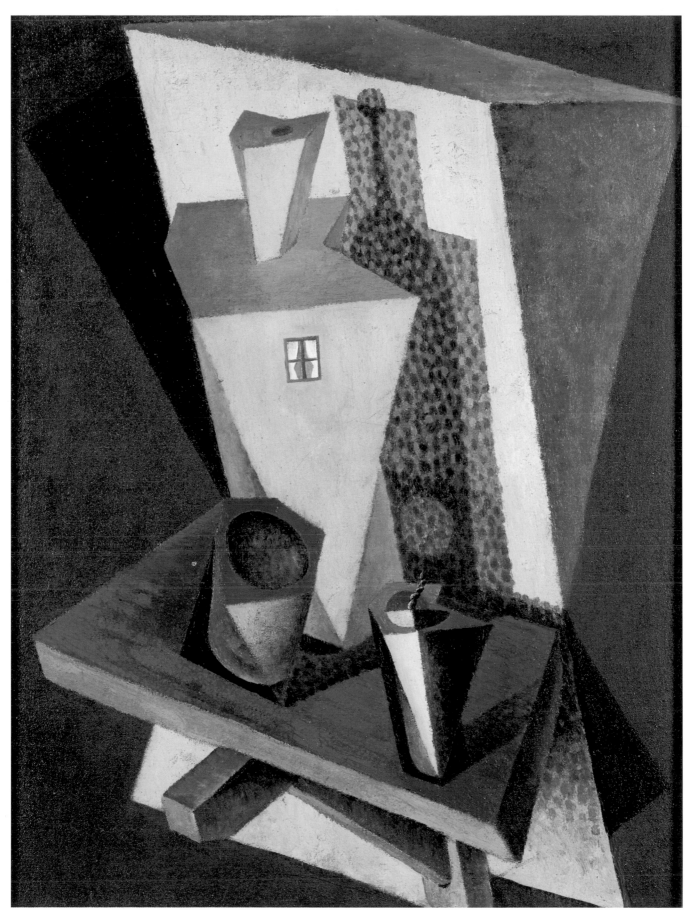

DIEGO RIVERA, Komposition: Stilleben mit grünem Haus *(Composición: Naturaleza muerta con casa verde)*, 1917
Öl auf Leinwand; 61 x 46 cm; Stedelijk Museum, Amsterdam

Rafael Barradas, Der schönste Zirkus der Welt *(El circo más lindo del mundo)*, 1918
Tempera auf Papier; 47 x 49,3 cm; Sammlung Eduardo F. Costantini und María Teresa de Costantini, Buenos Aires

RAFAEL BARRADAS, Futuristische Komposition *(Composición Futurista)*, 1918
Tempera auf Papier; 45,5 x 49,5 cm; Sammlung María Luisa Bemberg, Buenos Aires

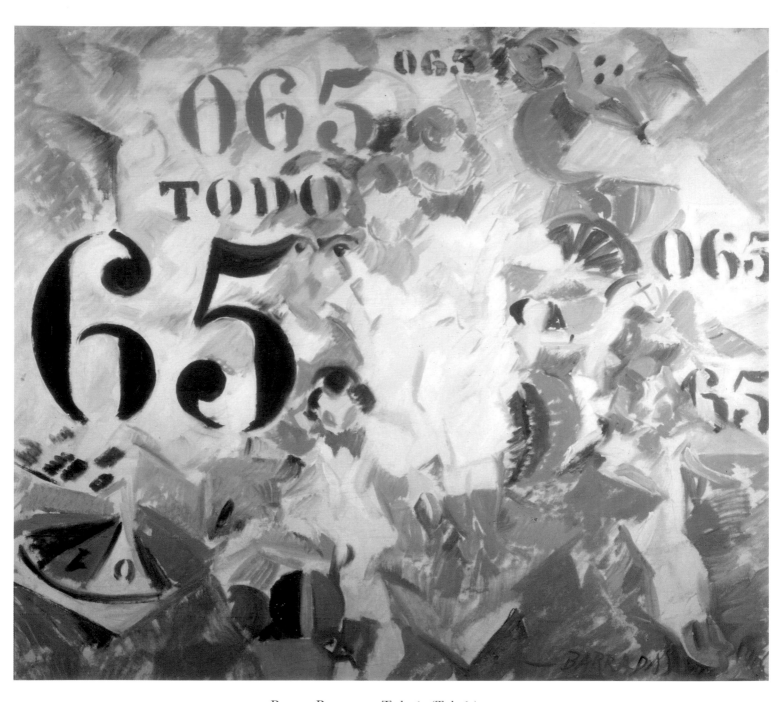

Rafael Barradas, Todo 65 *(Todo 65)*, 1919
Öl auf Leinwand; 73 x 84 cm; Museo Nacional de Artes Visuales, Montevideo

RAFAEL BARRADAS, Apartmenthaus *(Casa de apartamentos)*, 1919
Öl auf Leinwand; 79 x 59 cm; Museo Nacional de Artes Visuales, Montevideo

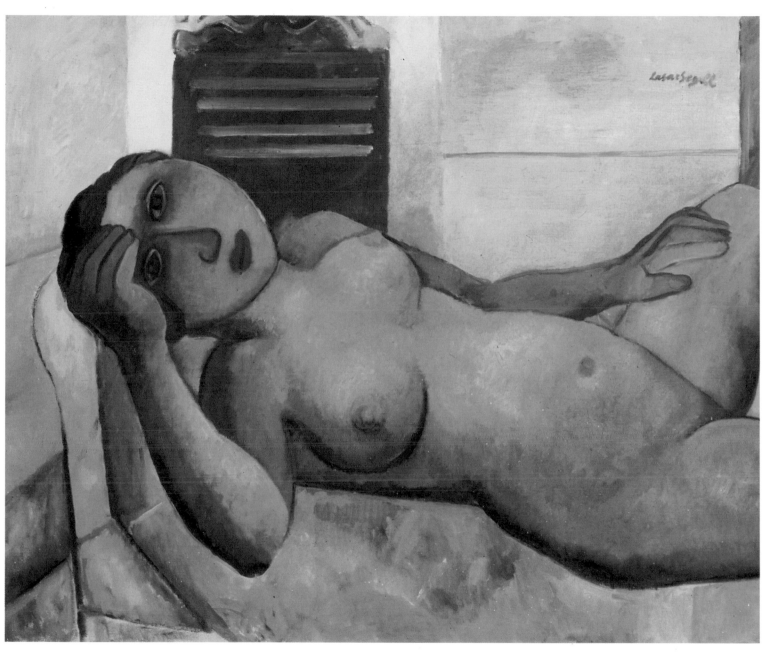

Lasar Segall, Liegende weibliche Figur *(Figura feminina deitada)*, 1930
Öl auf Leinwand; 81 x 100 cm; Sammlung Maria Lucia Alexandrino Segall, São Paulo

LASAR SEGALL
Straße im Mangue-Bezirk
(Rua do Mangue), 1928
Kaltnadel und Kupferstich
37,7 x 54 cm
Museu Lasar Segall, São Paulo

LASAR SEGALL
Emigranten
(Emigrantes), 1929
Kaltnadel
38,5 x 56 cm
Museu Lasar Segall,
São Paulo

LASAR SEGALL, Erste Klasse *(Primeira Classe)*, 1929
Kaltnadel und Kupferstich; 52 x 36,5 cm; Museu Lasar Segall, São Paulo

LASAR SEGALL
Emigrantenschiff
(Navio de emigrantes), 1939-41
Öl mit Sand auf Leinwand
230 x 275 cm
Museu Lasar Segall, São Paulo

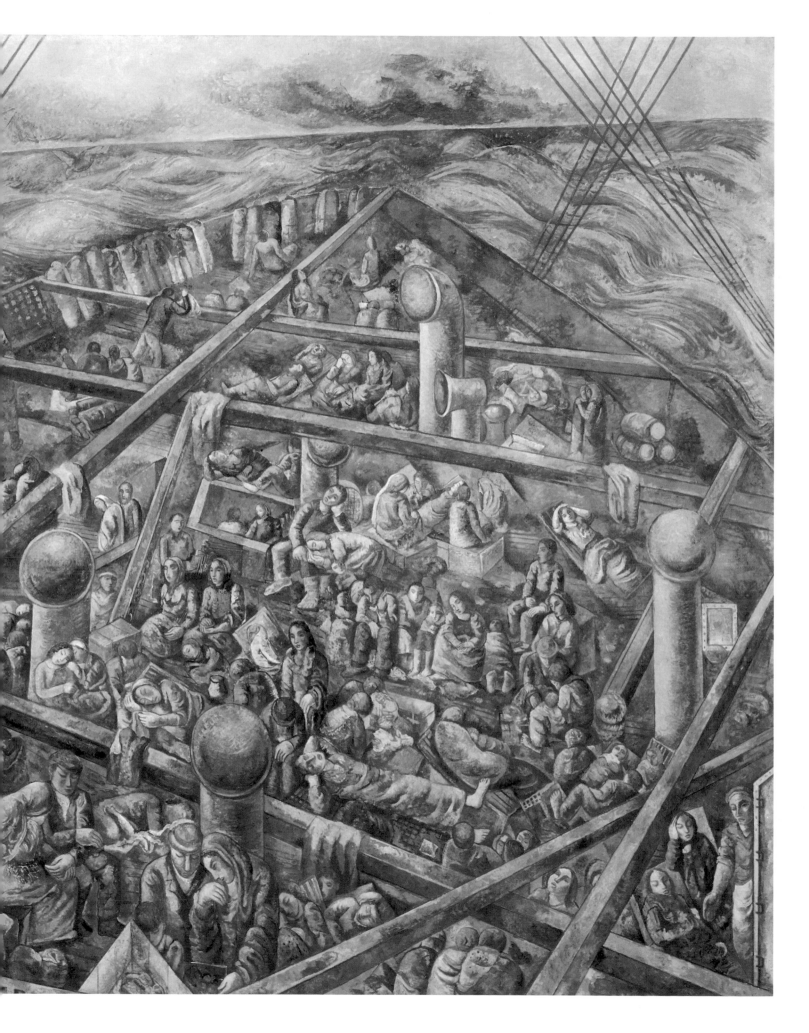

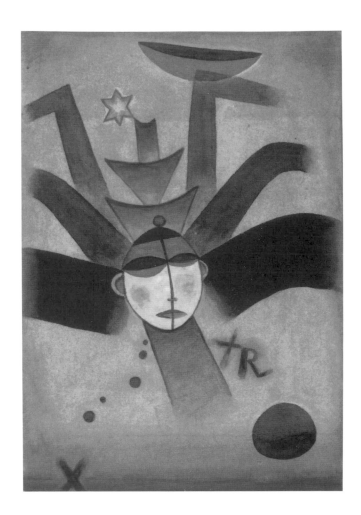

Xul Solar
Nabel *(Pupo)*, 1918
Aquarell auf Papier
22,5 x 16,5 cm
Museo Nacional de Bellas Artes,
Buenos Aires

Xul Solar
Fakir *(Faquir)*, 1923
Aquarell auf Papier
21 x 26 cm

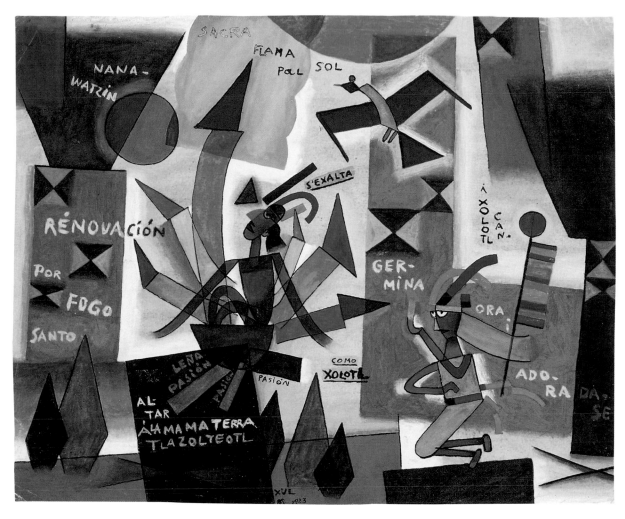

XUL SOLAR, Nana Watzin *(Nana Watzin)*, 1923

Tusche und Aquarell auf Papier; 25,5 x 31,5 cm; Galería Vermeer, Buenos Aires

XUL SOLAR, Bei seinem Kreuz schwört er *(Por su cruz jura)*, 1923

Tusche und Aquarell auf Papier; 25 x 31,1 cm; Sammlung
Eduardo F. Costantini und María Teresa de Costantini, Buenos Aires

XUL SOLAR, Ungleiche *(Despareja)*, 1924

Aquarell auf Papier; 18,3 x 23,3 cm; Sammlung Eduardo F. Costantini
und María Teresa de Costantini, Buenos Aires

XUL SOLAR
Welt (*Mundo*), 1925
Aquarell, Tempera und Bleistift
auf Papier; 25,5 x 32,5 cm
Mit freundlicher Unterstützung der
Rachel Adler Gallery, New York

XUL SOLAR
Bri, Land und Leute
(*Bri, país y gente*), 1933
Aquarell auf Pappkarton
40 x 56 cm
Sammlung George und
Marion Helft, Argentinien

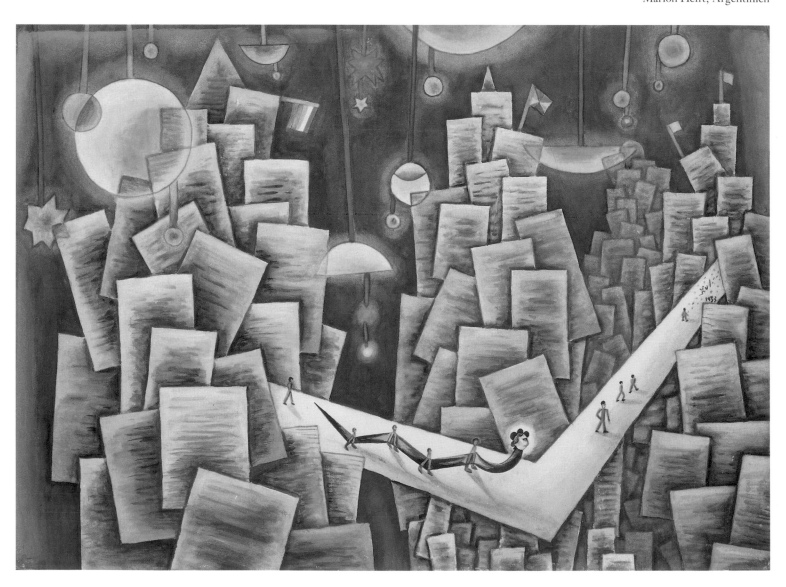

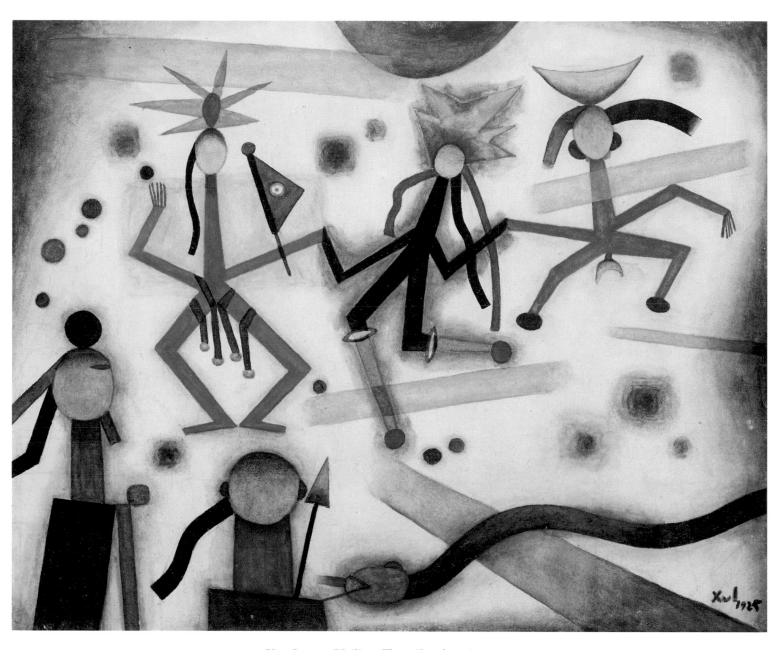

Xul Solar, Heiliger Tanz *(San danza)*, 1925

Aquarell auf Papier; 28 x 37 cm; Sammlung George und Marion Helft, Argentinien

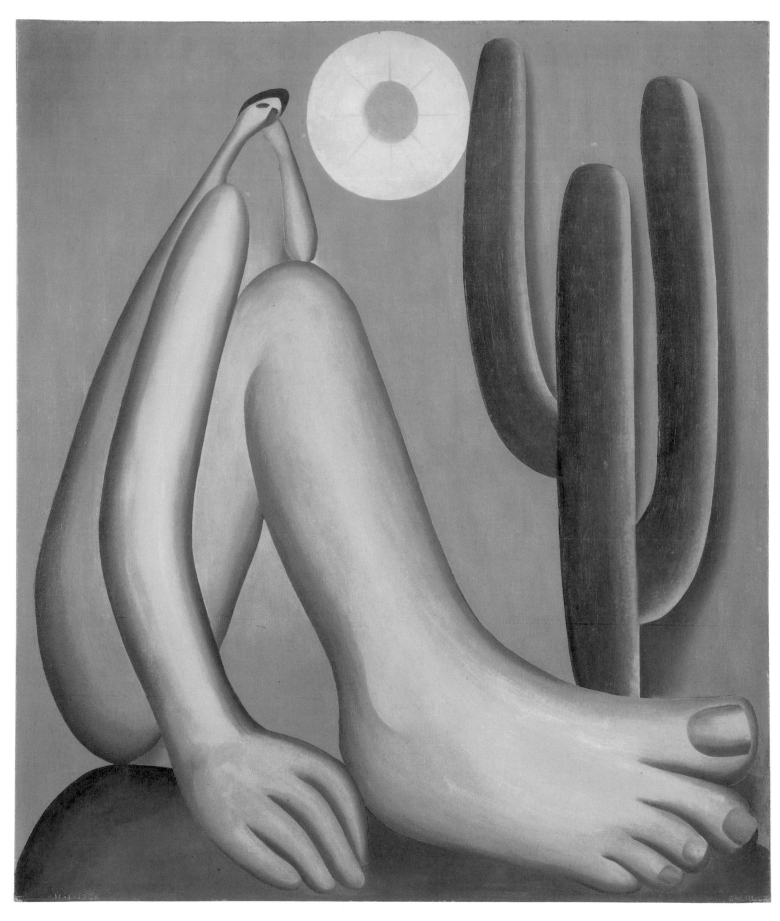

Tarsila do Amaral, Abaporu *(Abaporu)*, 1928
Öl auf Leinwand; 85 x 73 cm; Sammlung María Anna und Raúl de Souza Dantas Forbes, São Paulo

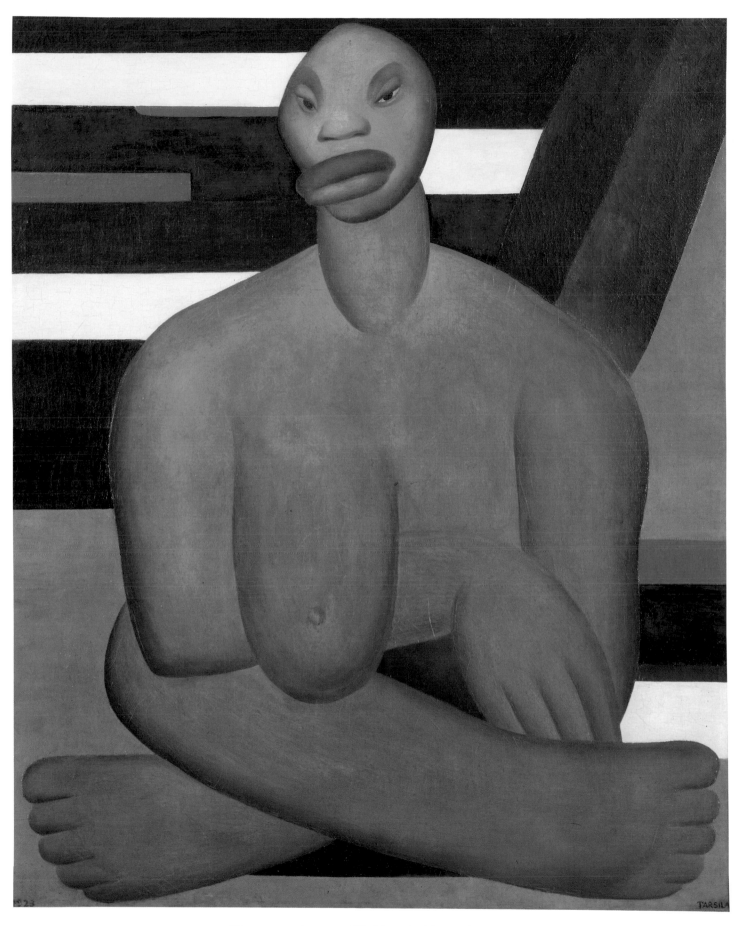

Tarsila do Amaral, Die Negerin *(A negra)*, 1923
Öl auf Leinwand; 100 x 81,3 cm; Museu de Arte Contemporânea da Universidade de São Paulo

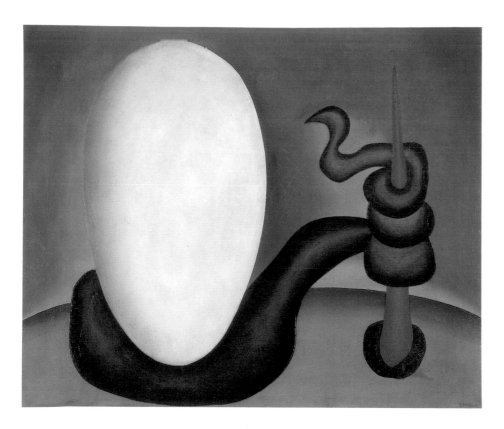

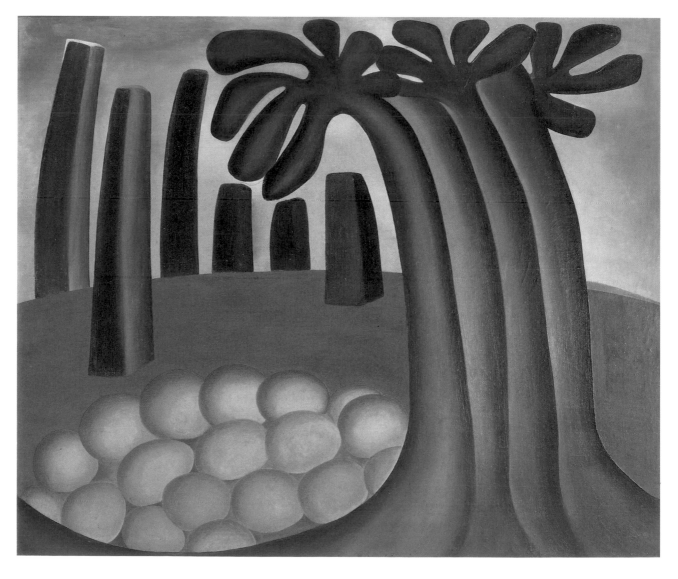

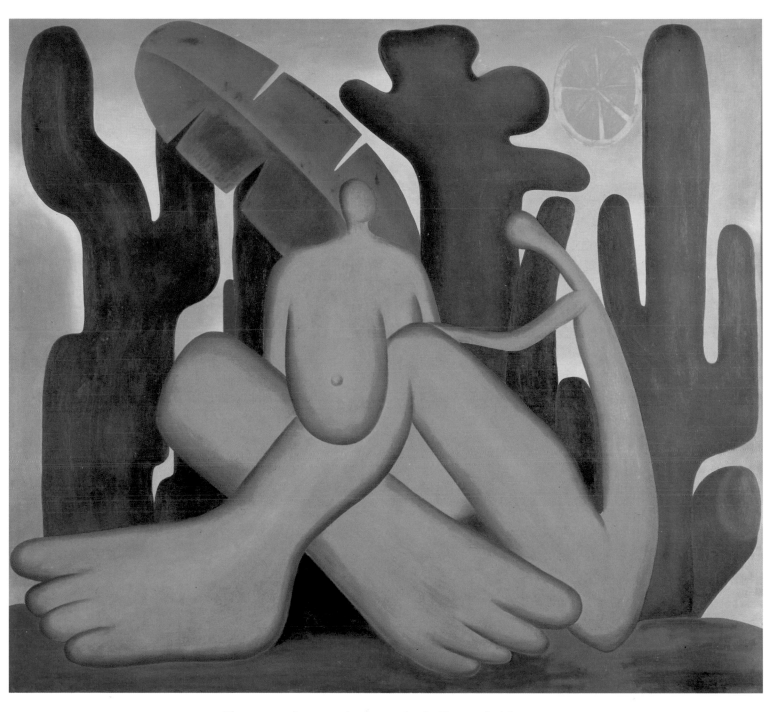

TARSILA DO AMARAL, Anthropophagie *(Antropofagia)*, 1929
Öl auf Leinwand; 126 x 142 cm,

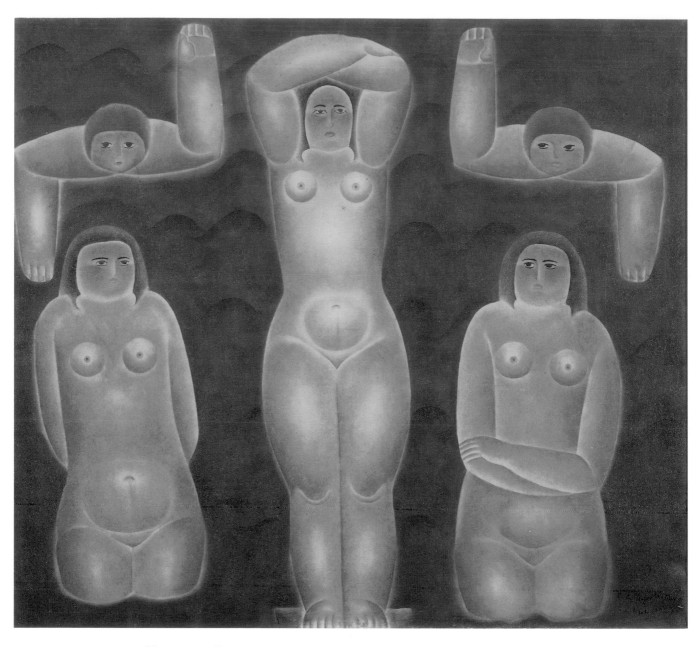

VICENTE DO REGO MONTEIRO, Die Schwimmerinnen *(As nadadoras)*, 1924
Öl auf Leinwand; 80 x 90 cm; Sammlung Gilberto Chateaubriand, Rio de Janeiro

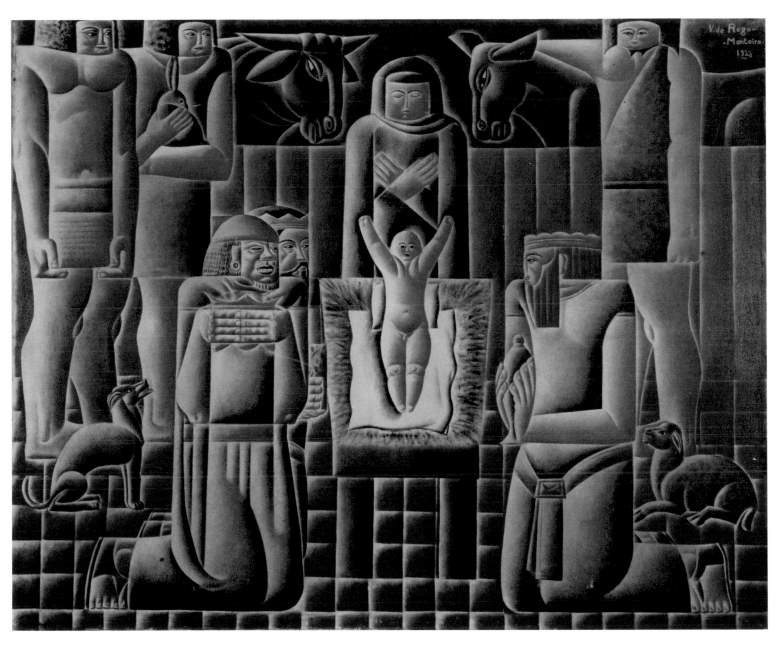

VICENTE DO REGO MONTEIRO, Anbetung der Könige *(Adoração dos Reis Magos)*, 1925
Öl auf Leinwand; 81 x 101 cm; Sammlung Gilberto Chateaubriand, Rio de Janeiro

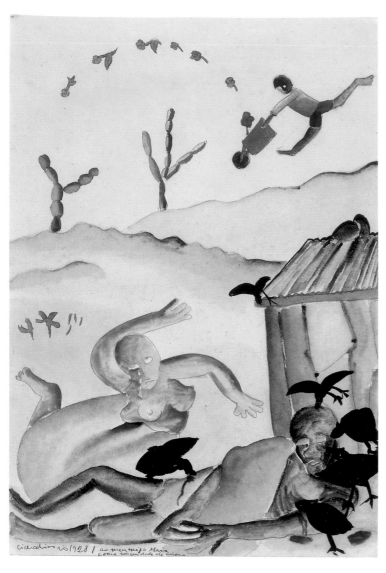

CÍCERO DIAS, Tod *(Morte)*, 1928

Bleistift und Gouache auf Papier; 48,2 x 33,2 cm
Sammlung Mário de Andrade, Instituto de Estudos Brasileiros
da Universidade de São Paulo

CÍCERO DIAS, Komposition mit Bildsäule und Biest
(Composição con estatua e monstre), 1928

Bleistift und Gouache auf Papier; 55 x 38 cm
Sammlung Mário de Andrade, Instituto de Estudos Brasileiros
da Universidade de São Paulo

Cícero Dias, Traum der Dirne *(Sonho da prostituta)*, 1930
Aquarell auf Papier; 55 x 50 cm; Sammlung Gilberto Chateaubriand, Rio de Janeiro

EMILIANO DI CAVALCANTI, Fünf Mädchen aus Guaratinguetá *(Cinco moças de Guaratinguetá)*, 1930
Öl auf Leinwand; 92 x 70 cm; Museu de Arte de São Paulo Assis Chateaubriand

EMILIANO DI CAVALCANTI, Samba *(Samba)*, 1925
Öl auf Leinwand; 175 x 154 cm; Sammlung Jean Boghici, Rio de Janeiro

Armando Reverón, Licht hinter meiner Laubhütte *(Luz tras mi enramada)*, 1926
Öl auf Leinwand; 48 x 64 cm; Sammlung Jorge Yebaile, Caracas

ARMANDO REVERÓN, Die Hängematte (im Gegenlicht) *(La hamaca/contra luz)*, 1933
Tempera und Erdfarbe auf Leinwand; 118,2 x 146,2 cm; Stiftung Galería de Arte Nacional, Caracas

José Cúneo, Kaktusfeigenhecke *(Cerco de tunas)*, 1944
Öl auf Holz; 146 x 97 cm; Museo Nacional de Artes Visuales, Montevideo

José Cúneo, Hütten in der Schlucht *(Ranchos del barranco)*, 1940
Öl auf Holz; 146 x 97 cm; Museo Nacional de Artes Visuales, Montevideo

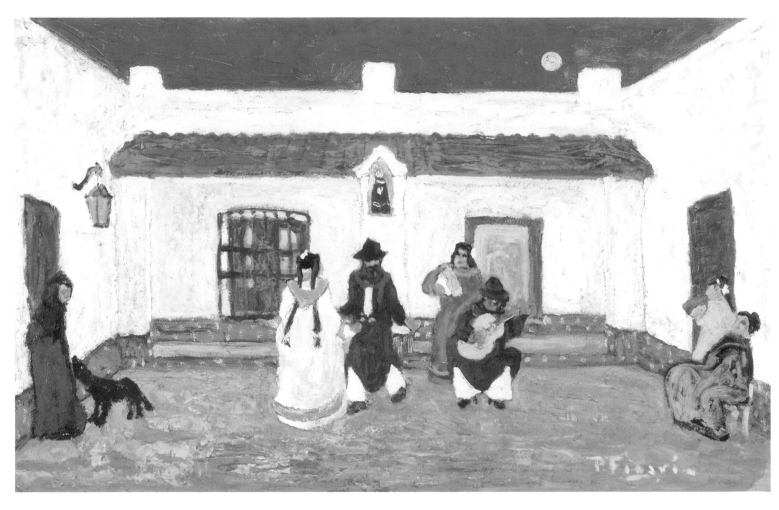

PEDRO FIGARI, Kreolentanz *(Baile criollo)*, um 1925
Öl auf Karton; 52,1 x 81,3 cm; The Museum of Modern Art, New York; Schenkung Mrs. Robert Woods Bliss, 1943

PEDRO FIGARI, Pampa *(Pampa)*
Öl auf Karton; 74 x 105 cm; Museo Nacional de Bellas Artes, Buenos Aires

FLORENCIO MOLINA CAMPOS, Stampfen . . . für das Maisgericht. September 1931 *(Pisando . . . pa locro. Septiembre de 1931)*, *1930*
Gouache, Tempera und Collage auf Papier; 32 x 48,5 cm; Privatsammlung, Buenos Aires

FLORENCIO MOLINA CAMPOS, Den Ofen anheizen. Juni 1933 *(Calentando el horno. Junio 1933)*, 1929
Gouache und Tempera auf Papier; 31,5 x 48 cm; Privatsammlung, Buenos Aires

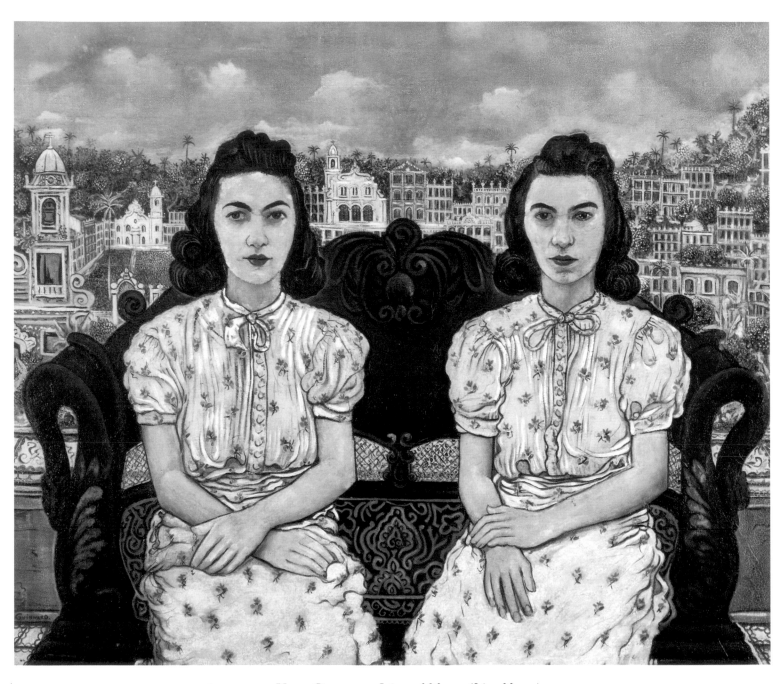

ALBERTO DA VEIGA GUIGNARD, Léa und Maura *(Léa e Maura)*, 1940
Öl auf Leinwand; 110 x 130 cm; Museu Nacional de Belas Artes, Rio de Janeiro

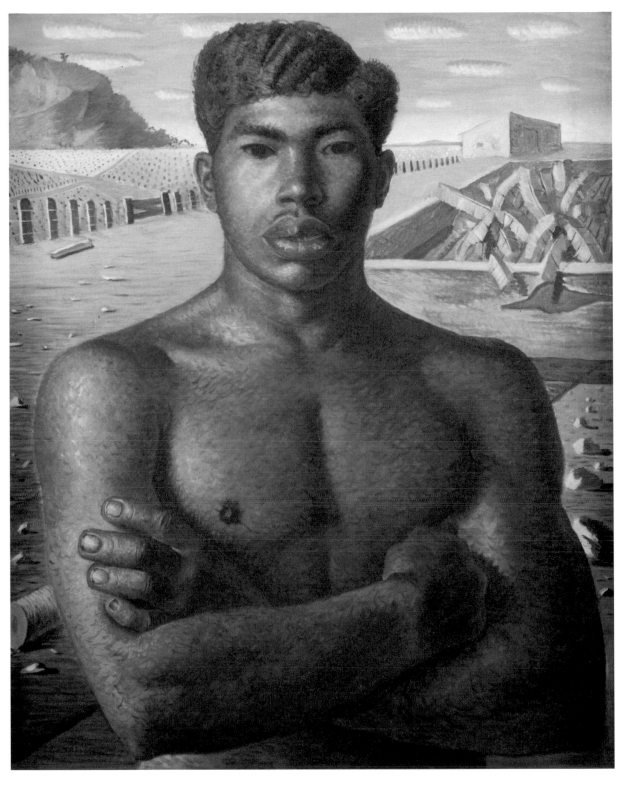

CÁNDIDO PORTINARI, Der Mestize *(O mestiço)*, 1934
Öl auf Leinwand; 81 x 65 cm; Pinacoteca do Estado da Secretaria de Estado da Cultura de São Paulo

CÁNDIDO PORTINARI
Kaffee (*Café*), 1935
Öl auf Leinwand, 130 x 195,4 cm
Museu Nacional de Belas Artes
Rio de Janeiro

Antonio Ruiz, Malinches Traum *(Sueño de la Malinche)*, 1939
Öl auf Holz; 30 x 40 cm; Sammlung Mariana Pérez Amor, Mexiko-Stadt

Antonio Ruiz, Der Neureiche *(El nuevo rico)*, 1941
Öl auf Leinwand; 32,1 x 42,2 cm; The Museum of Modern Art, New York; Inter-American Fund, 1943

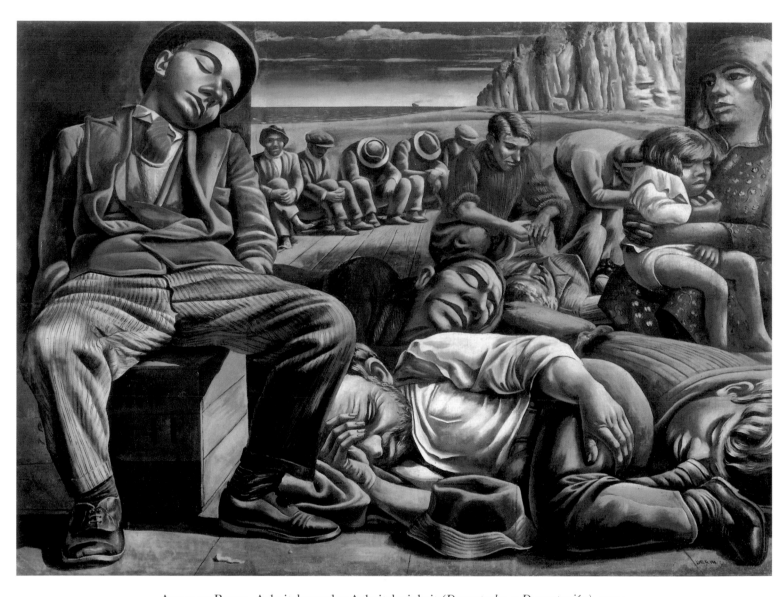

Antonio Berni, Arbeitslose oder Arbeitslosigkeit *(Desocupados, o Desocupación)*, 1934
Tempera auf Rupfen; 218 x 300 cm; Ruth Benzacar Galería de Arte, Buenos Aires; Sammlung Elena Berni

Mexikanische Muralisten

Diego Rivera

José Clemente Orozco

David Alfaro Siqueiros

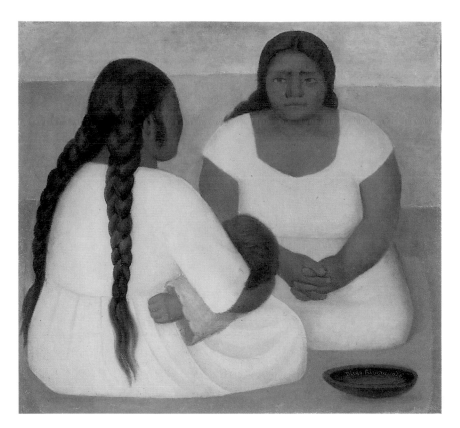

DIEGO RIVERA
Zwei Frauen und ein Kind
(Dos mujeres y un niño), 1926
Öl auf Leinwand; 74,3 x 80 cm
The Fine Arts Museums of San Francisco,
Schenkung Albert M. Bender

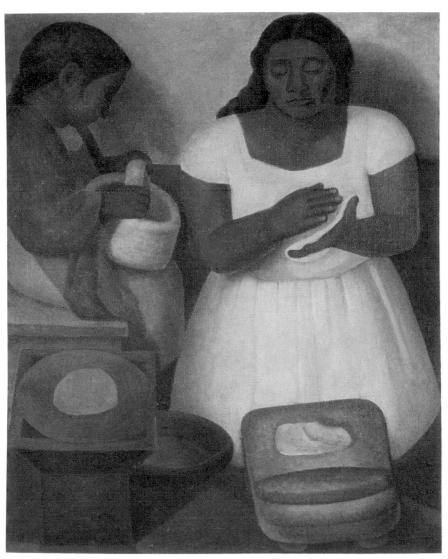

DIEGO RIVERA
Die Tortilla-Bäckerin
(La cocinera de tortillas), 1925
Öl auf Leinwand; 121,9 x 96,5 cm
School of Medicine,
University of California,
San Francisco

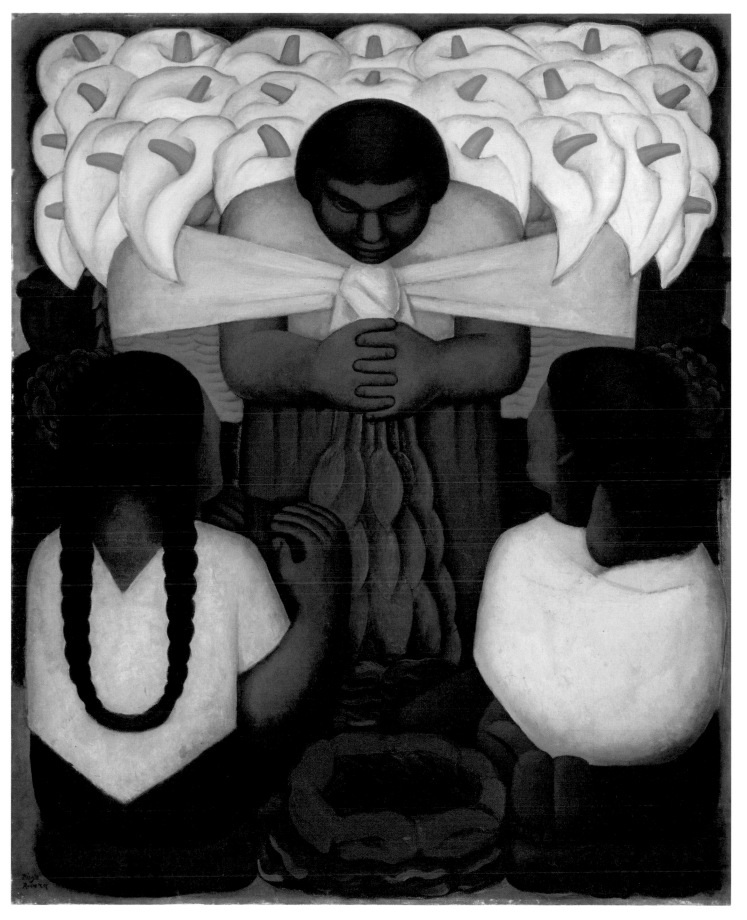

DIEGO RIVERA, Der Tag der Blumen (*Día de las flores*), 1925
Enkaustik auf Leinwand; 147,4 x 120,6 cm; Los Angeles County Museum of Art; Los Angeles County Fund

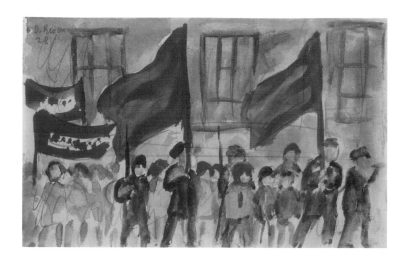 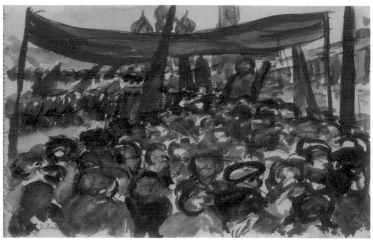

DIEGO RIVERA
1. Mai in Moskau
(Primero de Mayo en Moscú), 1928
5 Aquarelle auf Papier, 10,3 x 16 cm bzw. 16 x 10,3 cm
The Museum of Modern Art, New York;
Schenkung Abby Aldrich Rockefeller

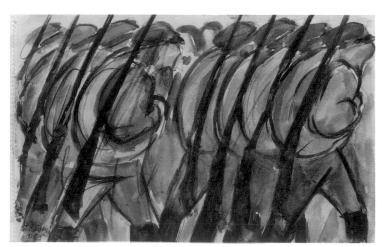 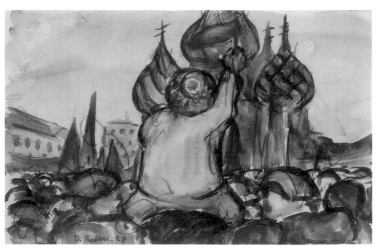

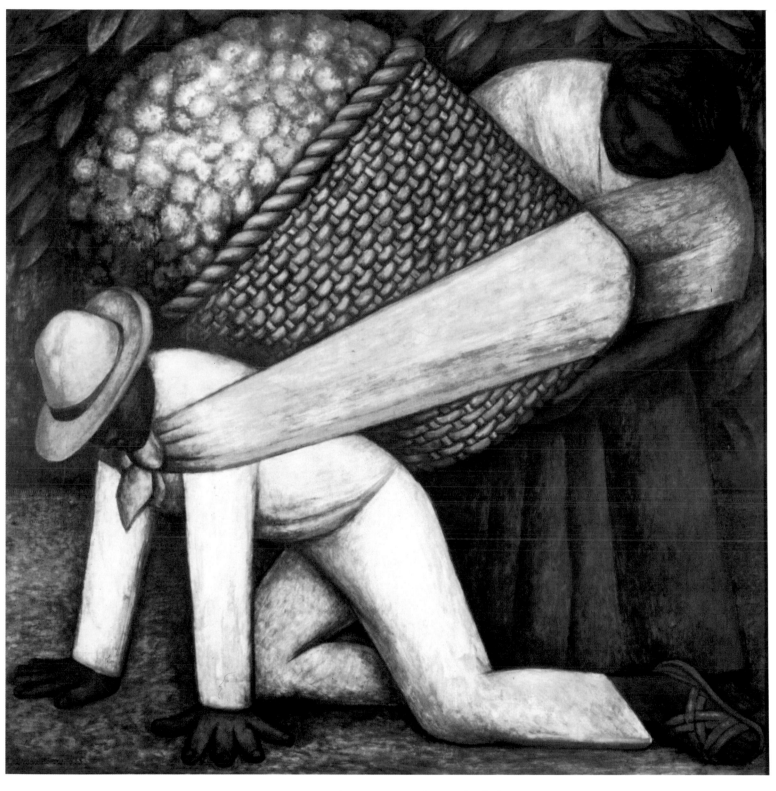

DIEGO RIVERA, Der Blumenträger *(El porteador de flores)*, 1935
Öl und Tempera auf Holzfaserplatte; 121,9 x 121,3 cm; San Francisco Museum of Modern Art,
Sammlung Albert M. Bender; Schenkung Albert M. Bender in memoriam Caroline Walter

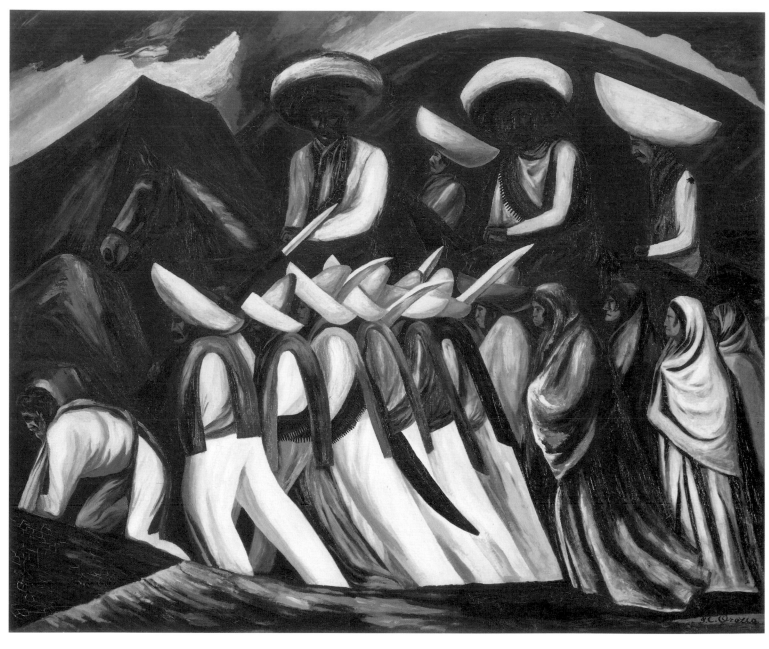

JOSÉ CLEMENTE OROZCO, Zapatisten *(Zapatistas)*, 1931
Öl auf Leinwand; 114,3 x 139,7 cm; The Museum of Modern Art, New York; Anonyme Schenkung, 1937

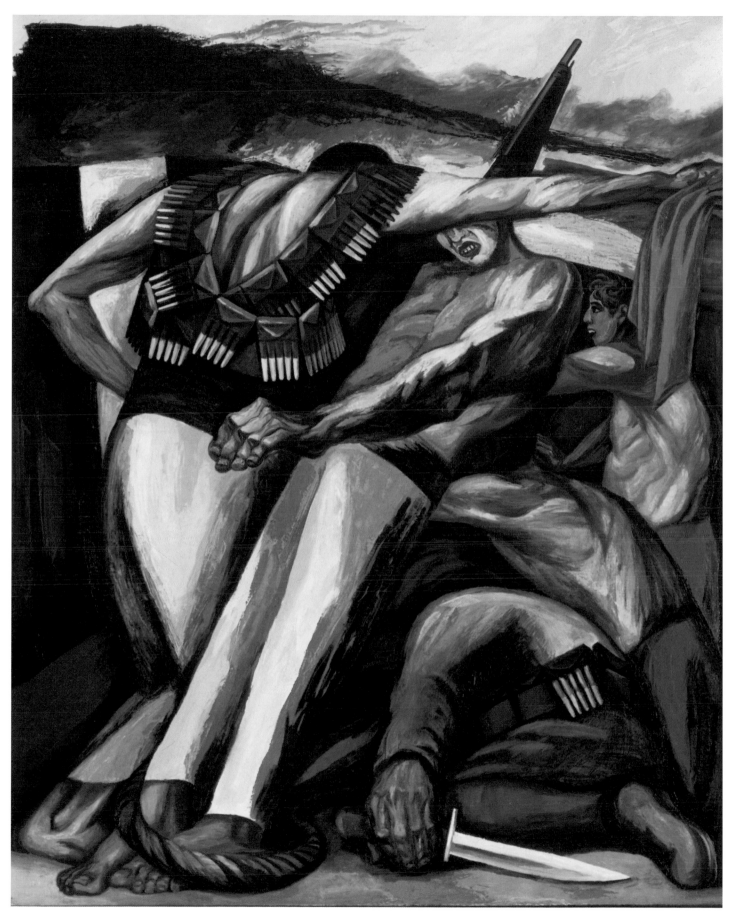

José Clemente Orozco, Der Schützengraben *(La Trinchera)*, um 1931
Öl auf Leinwand; 139,7 x 114,3 cm; The Museum of Modern Art, New York

José Clemente Orozco, Kopf von Quetzalcóatl *(Cabeza de Quetzalcóatl)*, 1932
Vorzeichnung für das Wandbild *Die Vertreibung des Quetzalcóatl*, Darmouth College;
Kreide auf Papier; 81,7 x 61,6 cm; The Museum of Modern Art, New York

José Clemente Orozco, Selbstbildnis *(Autorretrato)*, 1940

Öl und Gouache auf Pappkarton; 51,4 x 60,3 cm; The Museum of Modern Art, New York; Inter-American Fund, 1942

José Clemente Orozco, Die Auferstehung des Lazarus *(La resurrección de Lázaro)*, 1943
Mischtechnik auf Leinwand; 52 x 74 cm; Museo de Arte Moderno, Mexiko-Stadt

José Clemente Orozco, Landschaft mit Spitzen *(Paisaje de picos)*, 1948
Öl und Tempera auf Holzfaserplatte; 100 x 125,5 cm; Museo de Arte Alvar y Carmen T. de Carrillo Gil, Mexiko-Stadt

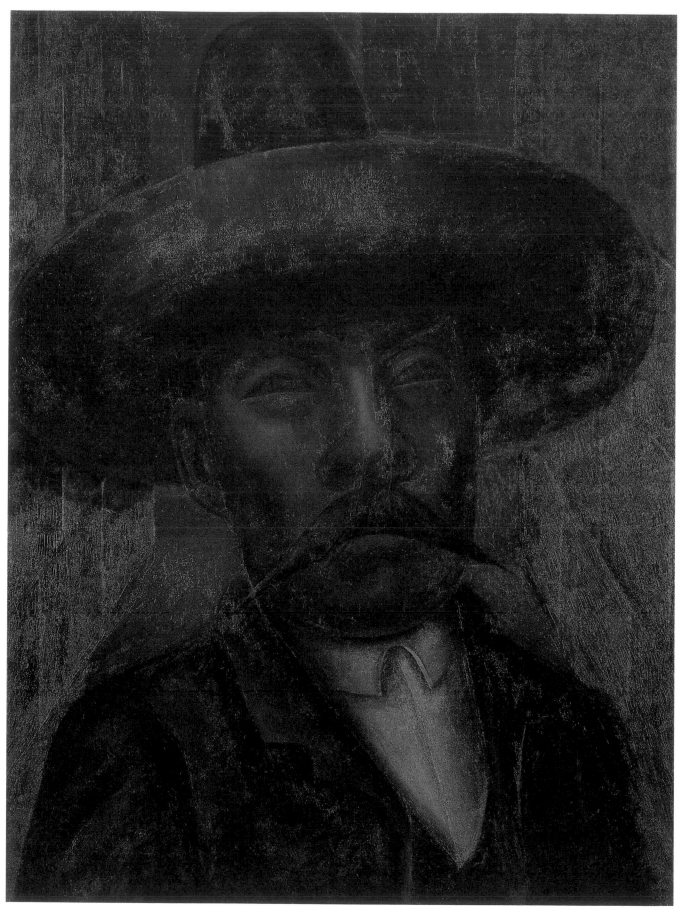

DAVID ALFARO SIQUEIROS, Zapata *(Zapata)*, 1931
Öl auf Leinwand; 132,2 x 105,7 cm; Hirshhorn Museum and Sculpture Garden, Smithsonian Institution;
Schenkung Joseph H. Hirshhorn, 1966

David Alfaro Siqueiros, Kopf *(Cabeza)*, 1930
Öl auf Tafel; 53,5 x 43 cm; Museum of Art, Rhode Island School of Design;
Sammlung Lateinamerikanischer Kunst, Nancy Sayles Day; Schenkung Mrs. Conway Day

DAVID ALFARO SIQUEIROS, Das Echo des Weinens *(El eco del llanto)*, 1937
Emailfarbe auf Holz; 121,9 x 91,4 cm; The Museum of Modern Art, New York; Schenkung Edward M. M. Warburg, 1939

DAVID ALFARO SIQUEIROS, Völkerkunde (*Etnografía*), um 1939
Emailfarbe; 122,2 x 82,2 cm; The Museum of Modern Art, New York; Abby Aldrich Rockefeller Fund, 1940

David Alfaro Siqueiros, Proletarisches Opfer *(Víctima proletaria)*, 1933
Emailfarbe auf Rupfen; 205,8 x 120,6 cm; The Museum of Modern Art, New York;
Schenkung aus dem Nachlaß von George Gershwin, 1938

Aspekte des Surrealismus

María Izquierdo Raúl Anguiano

Frida Kahlo Carlos Mérida

Matta Agustín Cárdenas

Wifredo Lam Rufino Tamayo

María Izquierdo, Der Tennisschläger *(La raqueta)*, 1938
Öl auf Leinwand; 70 x 50 cm; Sammlung Andrés Blaisten, Mexiko-Stadt

María Izquierdo, Gewachsener Weizen *(Trigo crecido)*, 1940
Öl auf Hartpappe; 61 x 76 cm; Galería de Arte Mexicano, Alejandra R. de Yturbe, Mariana Pérez Amor, Mexiko-Stadt

MARÍA IZQUIERDO, Meine Tante, ein kleiner Freund und ich *(Mi tía, un amiguito y yo)*, 1942
Öl auf Leinwand; 138 x 87 cm; Sammlung Manuel Arango, Mexiko-Stadt

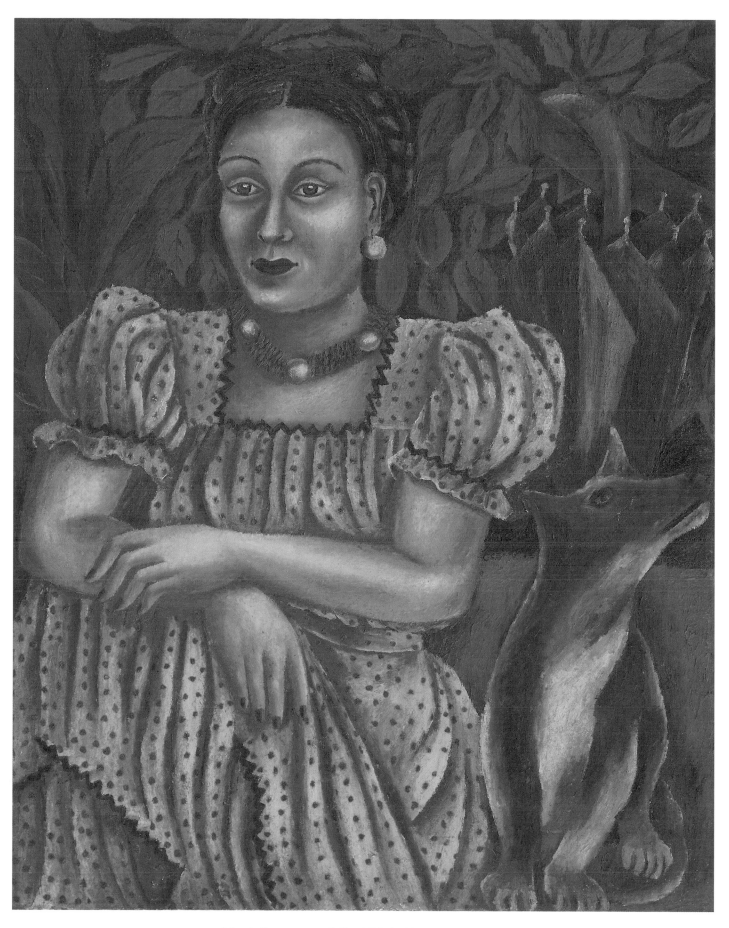

María Izquierdo, Selbstbildnis *(Autorretrato)*, 1947
Öl auf Leinwand; 92 x 73 cm; Sammlung Club de Industriales, A. C.

María Izquierdo, Traum und Vorahnung *(Sueño y presentimiento)*, 1947
Öl auf Leinwand; 45 x 60 cm; Sammlung Esthela E. de Santos, Monterrey

FRIDA KAHLO, Meine Großeltern, meine Eltern und ich (Stammbaum) *(Mis abuelos, mis padres y yo / Arból genealógico)*, 1936
Öl und Tempera auf Metallplatte; 30,7 x 34,5 cm; The Museum of Modern Art, New York; Schenkung Allan Ros, M. D. und B. Mathieu Ros, 1976

FRIDA KAHLO, Der Selbstmord von Dorothy Hale *(El suicidio de Dorothy Hale)*, 1938-39
Öl auf Holzfaserplatte, Rahmen bemalt; 50,8 x 40,6 cm; Phoenix Art Museum; Anonyme Schenkung

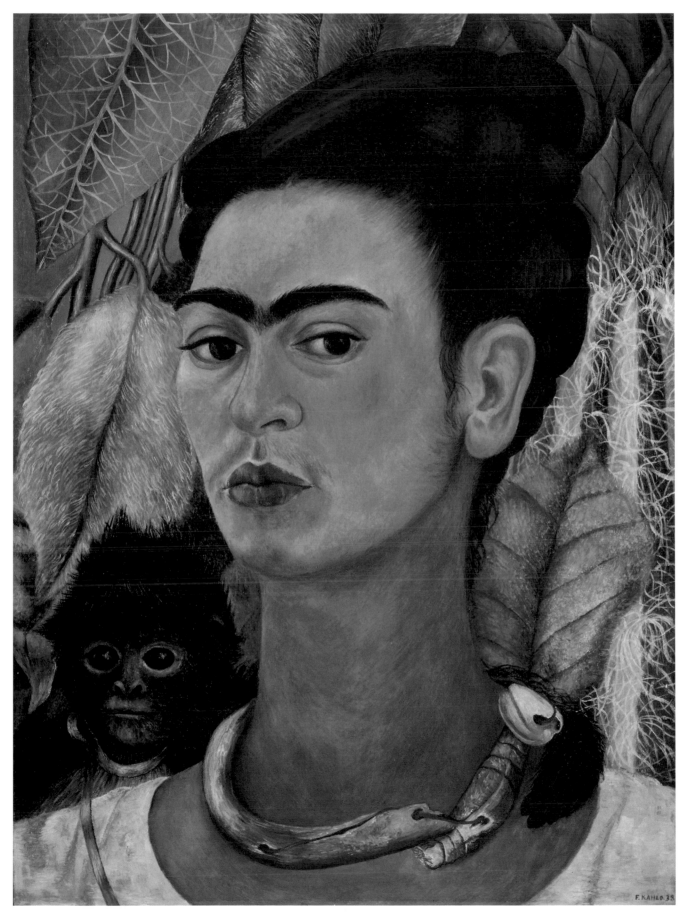

Frida Kahlo, Selbstbildnis mit Affe *(Autorretrato con mono)*, 1938
Öl auf Holzfaserplatte; 40,6 x 30,5 cm; Albright-Knox Art Gallery, Buffalo, New York; Leihgabe A. Conger Goodyear, 1966

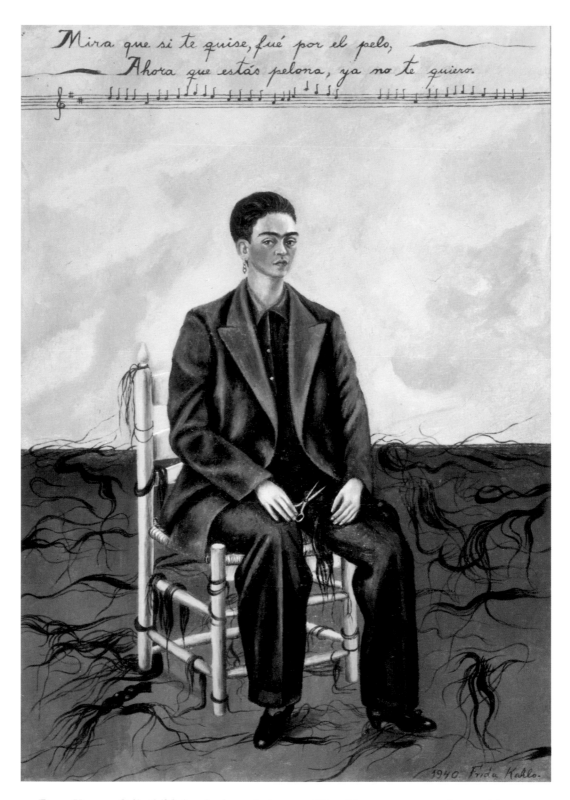

FRIDA KAHLO, Selbstbildnis mit abgeschnittenem Haar *(Autorretrato con pelo cortado)*, 1940
Öl auf Leinwand; 40 x 27,9 cm; The Museum of Modern Art, New York; Schenkung Edgar Kaufmann jr. 1943

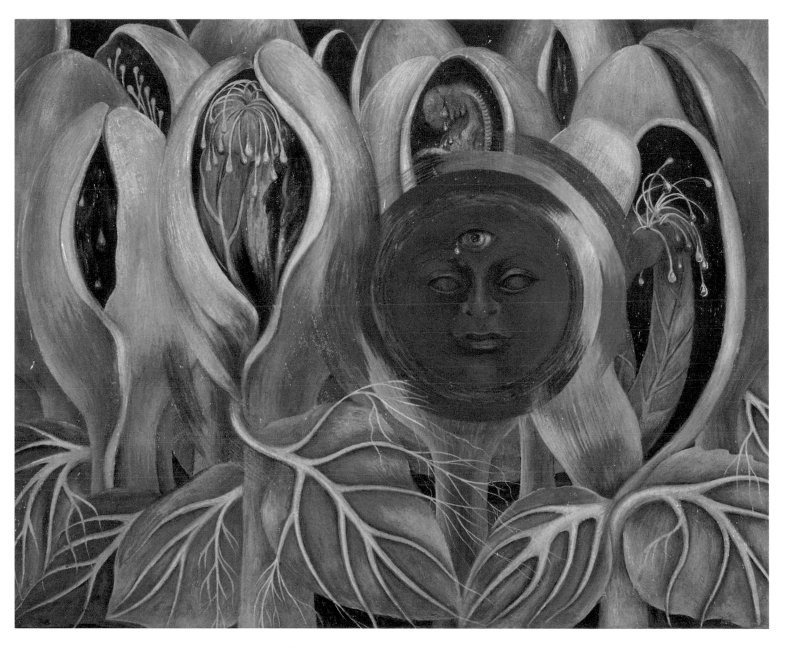

Frida Kahlo, Sonne und Leben *(Sol y vida)*, 1947
Öl auf Leinwand; 40 x 50,2 cm; Privatsammlung; Mit freundlicher Unterstützung der Galería Arvil, Mexiko-Stadt

MATTA, Hört auf das Leben *(Escuchad vivir)*, 1941
Öl auf Leinwand; 74,9 x 94,9 cm; The Museum of Modern Art, New York; Inter-American Fund, 1942

MATTA, Hier, Herr Feuer, essen Sie! *(Aquí, Señor Fuego, coma!)*, 1942
Öl auf Leinwand; 142 x 112 cm; The Museum of Modern Art, New York; Vermächtnis James Thrall Soby, 1979

MATTA, X-Raum und das Ego *(X-Space and the Ego)*, 1945
Öl auf Leinwand; 202,2 x 457,2 cm; Musée National d'Art Moderne, Centre Georges Pompidou, Paris

Matta, Der Onyx der Elektra *(El ónice de Elektra)*, 1944
Öl auf Leinwand; 127,3 x 182,9 cm; The Museum of Modern Art, New York; anonyme Schenkung, 1979

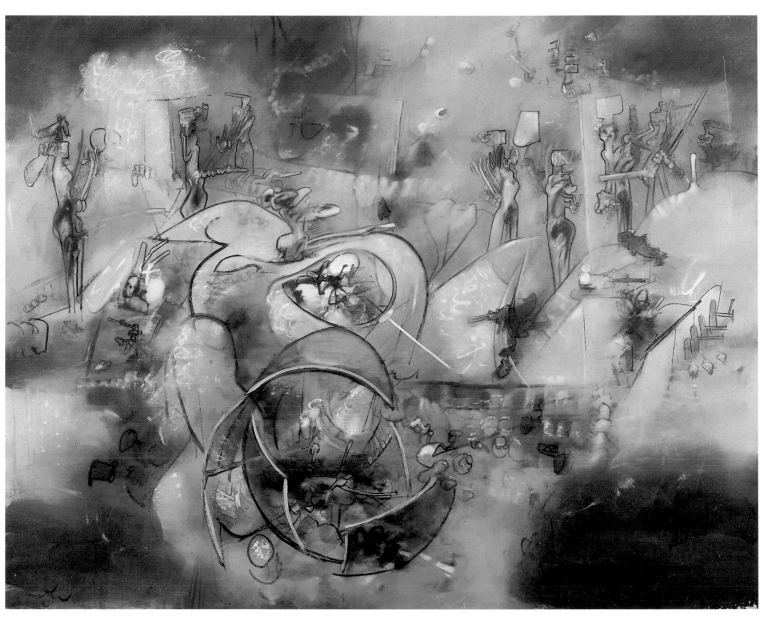

MATTA, Akt in einer Gruppe *(Nu d'ensemble)*, 1965
Öl auf Leinwand; 156 x 200 cm; Museum Ludwig, Köln

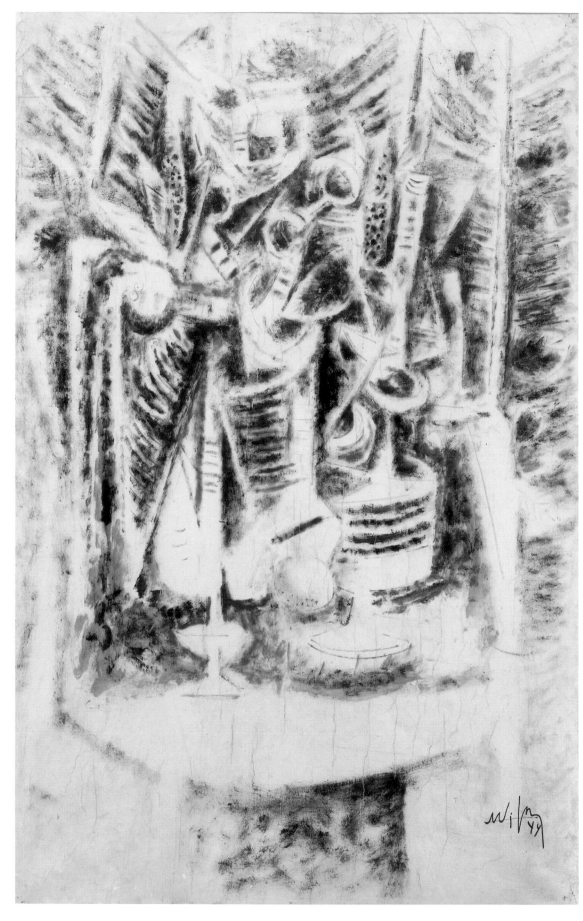

Wifredo Lam, Altar für Yemaya *(Altar para Yemaya)*, 1944
Öl auf Papier über Leinwand; 148 x 94,5 cm; Musée National d'Art Moderne, Centre Georges Pompidou, Paris

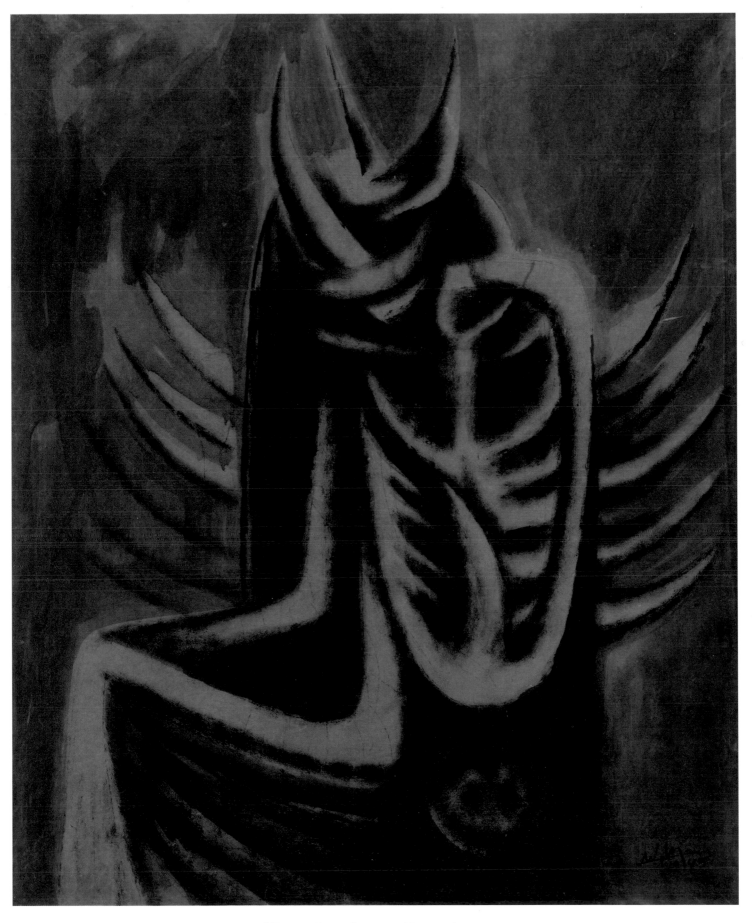

WIFREDO LAM, Canaïma *(Canaïma)*, 1945
Öl auf Karton; 110,5 x 91 cm; Musée National d'Art Moderne, Centre Georges Pompidou, Paris

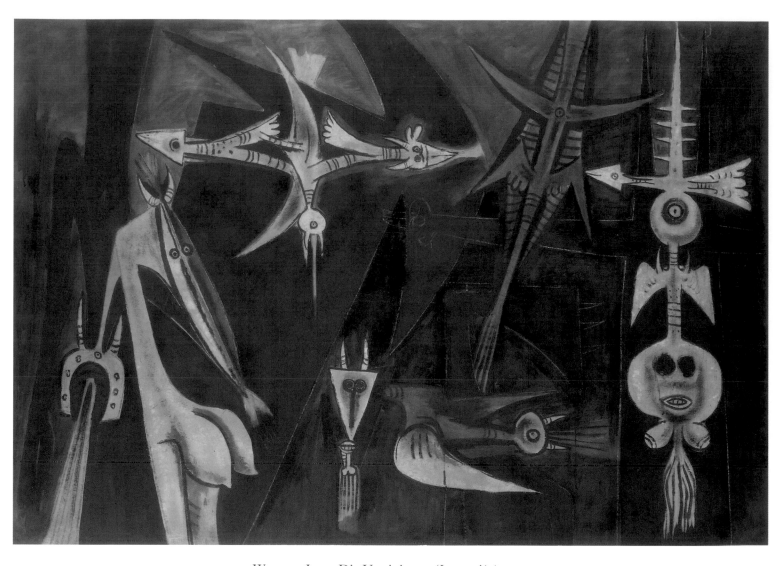

WIFREDO LAM, Die Vereinigung *(La reunión)*, 1945
Öl und weiße Kreide auf Papier über Leinwand; 152,5 x 212,5 cm; Musée National d'Art Moderne, Centre Georges Pompidou, Paris

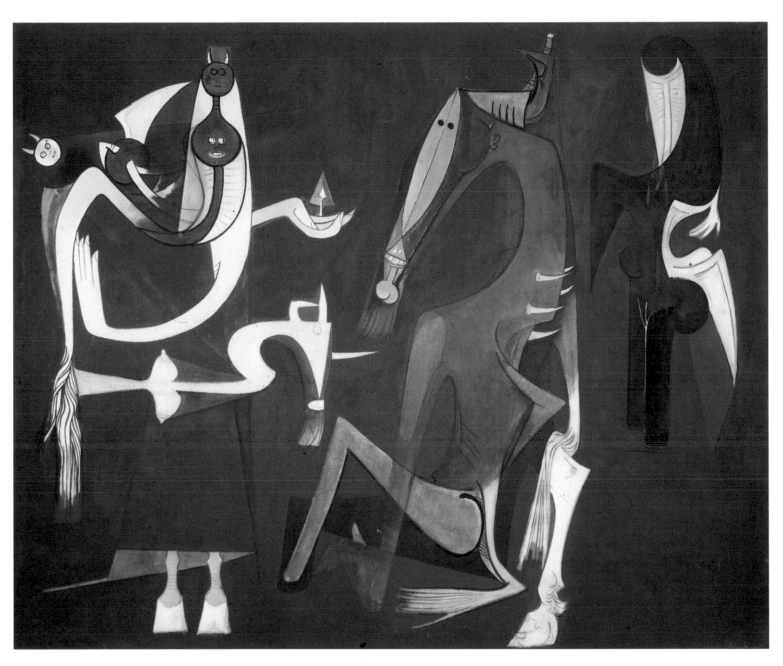

WIFREDO LAM, Das Licht von Arcilla *(Luz de Arcilla)*, 1950
Öl auf Leinwand; 177 x 216 cm; Stiftung Museo de Bellas Artes, Caracas

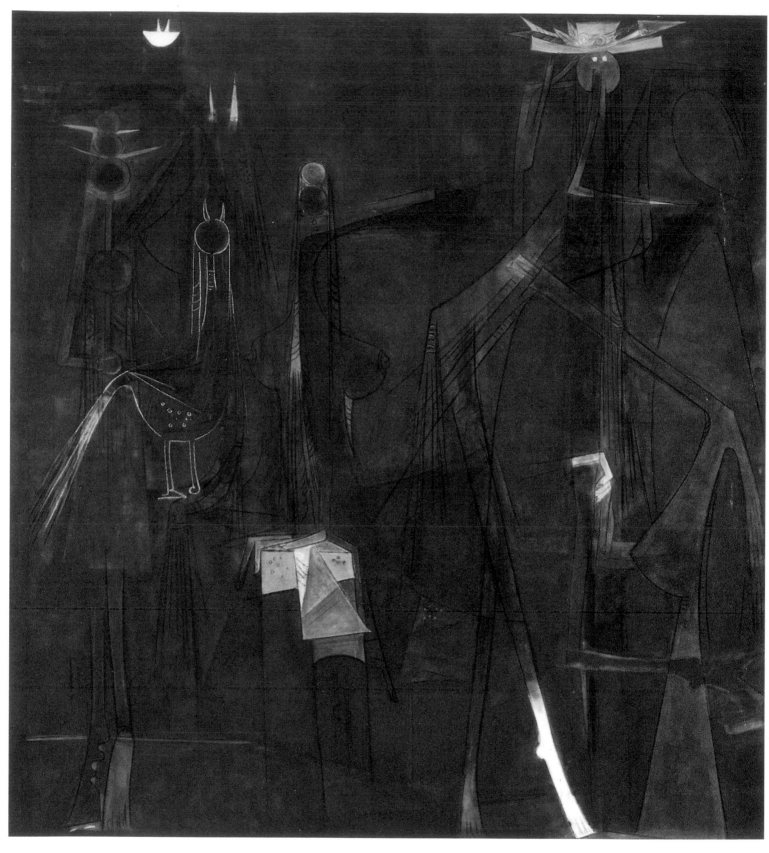

WIFREDO LAM, Bei den Jungferninseln *(Cerca de las Islas Vírgenes)*, 1959
Öl auf Leinwand; 210 x 192 cm; Museum of Art, Rhode Island School of Design; Sammlung Lateinamerikanischer Kunst, Nancy Sayles Day

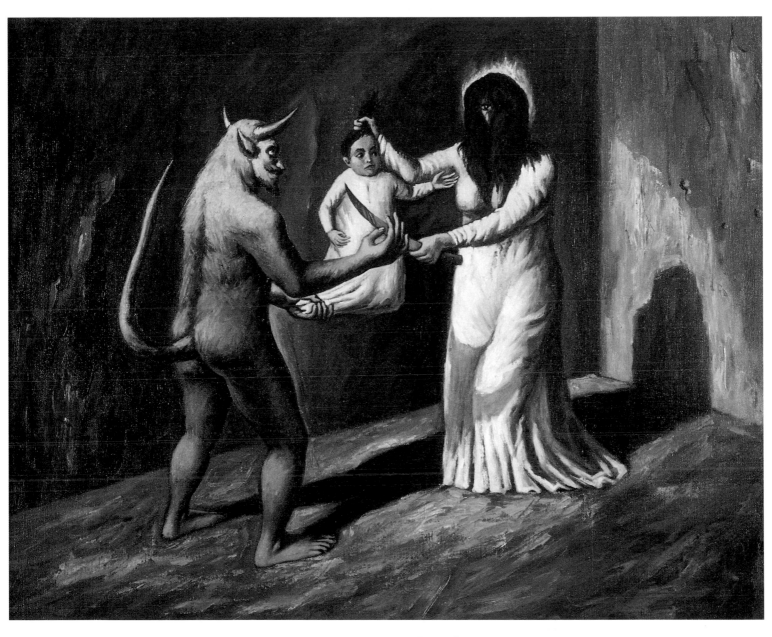

RAÚL ANGUIANO, Die Weinende *(La llorona)*, 1942
Öl auf Leinwand; 60 x 75,2 cm; The Museum of Modern Art, New York; Inter-American Fund, 1942

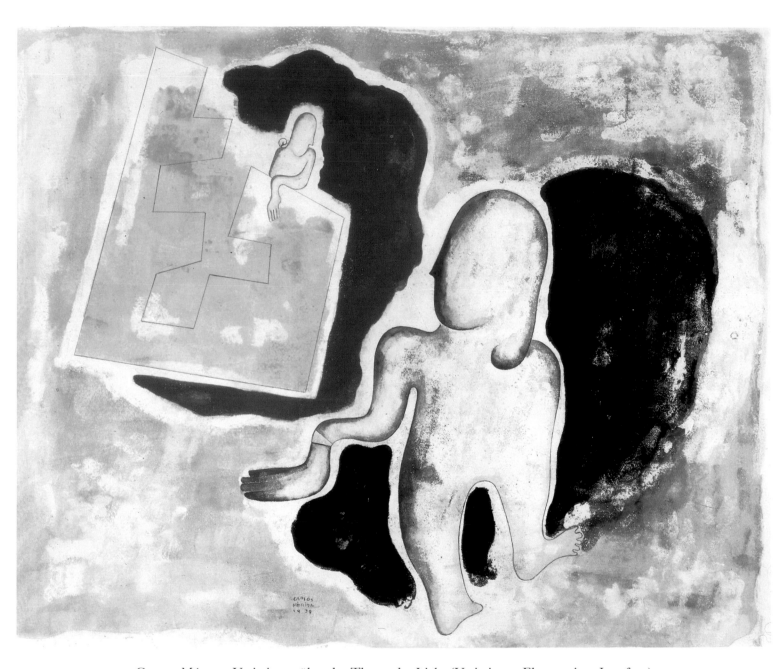

CARLOS MÉRIDA, Variationen über das Thema der Liebe (Variation 2, Ekstase einer Jungfrau)
(Variaciones sobre el tema del amor/Variación 2, Extasis de una Virgen), 1939
Gouache und Bleistift auf Papier; 47 x 57,2 cm; Quintana Fine Art USA Ltd.

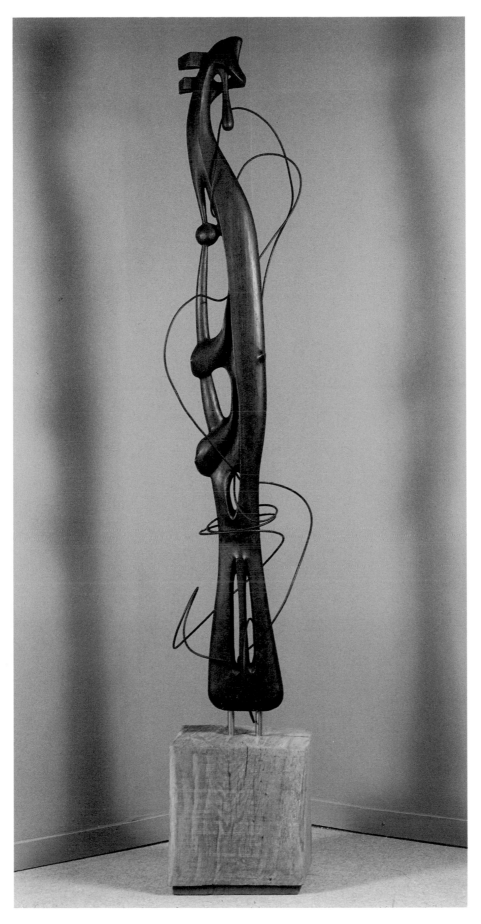

AGUSTÍN CÁRDENAS, Ritter der Nacht *(Chevalier de la nuit)*, 1959
Holz, Draht; 300 cm hoch; Sammlung Amélie Glissant, Paris

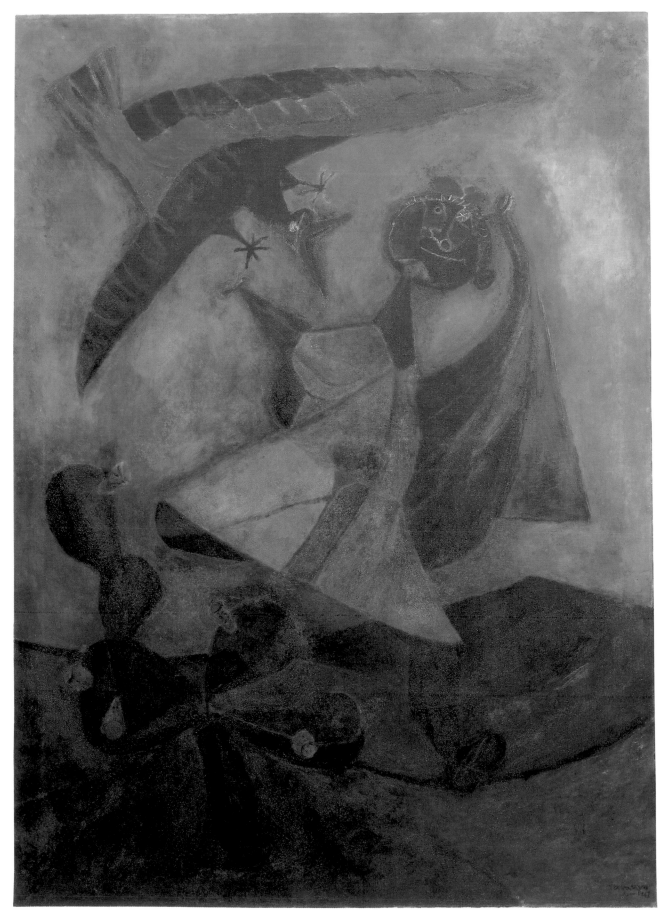

Rufino Tamayo, Mädchen, von einem seltsamen Vogel angegriffen *(Niña atacada por un pájaro extraño)*, 1947
Öl auf Leinwand; 177,8 x 127,3 cm; The Museum of Modern Art, New York; Schenkung Mr. und Mrs. Charles Zadok, 1955

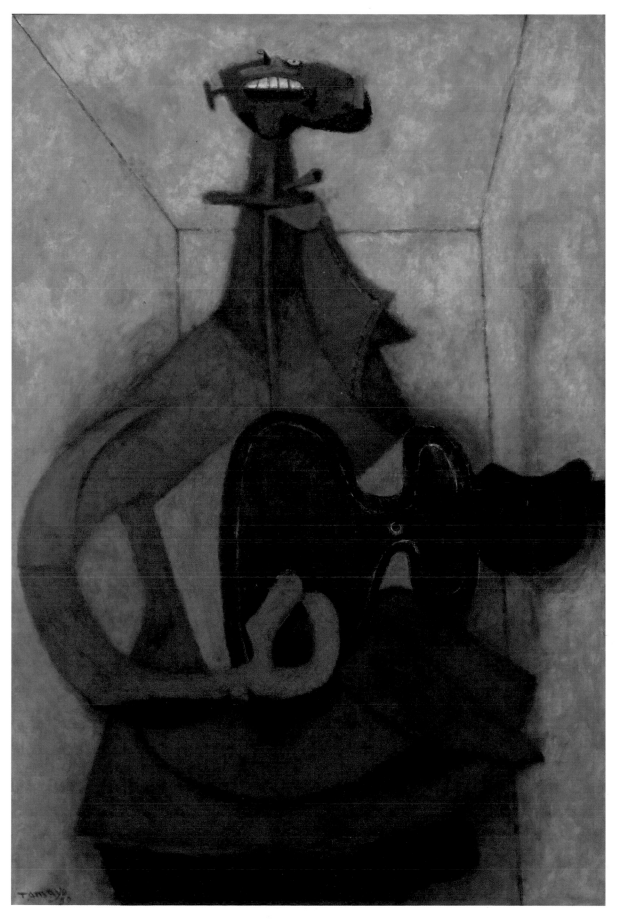

RUFINO TAMAYO, Singender Mann *(L'homme chantant)*, 1950
Öl auf Leinwand; 196 x 130 cm; Musée National d'Art Moderne, Centre Georges Pompidou, Paris

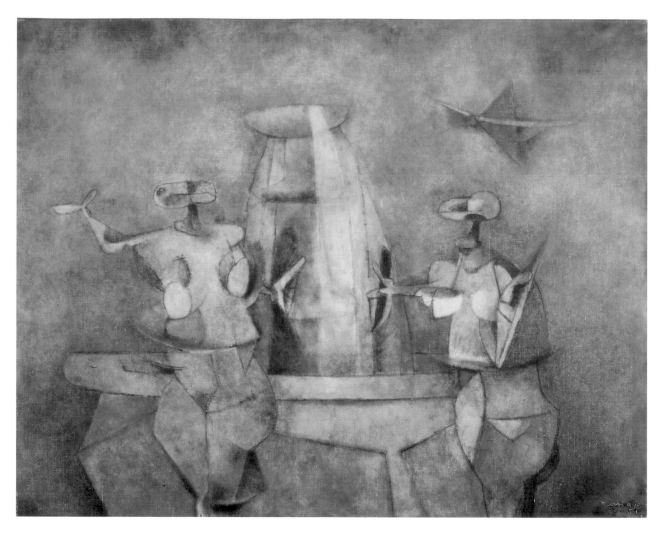

RUFINO TAMAYO
Der Brunnen
(La fuente), 1951
Öl auf Leinwand
80,5 x 101,5 cm
Stiftung Museo
de Bellas Artes,
Caracas

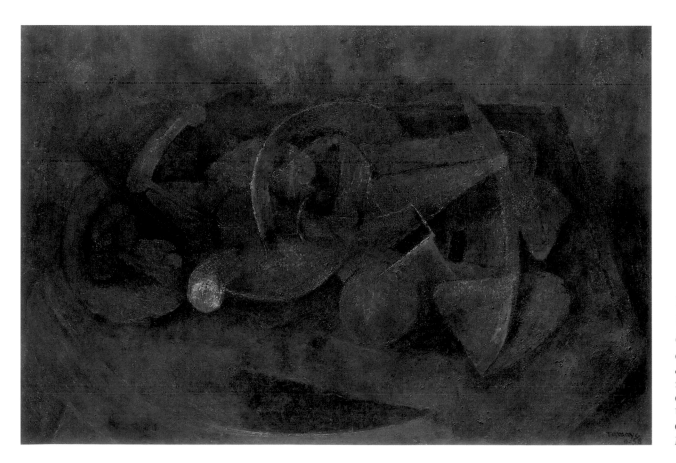

RUFINO TAMAYO
Schlaflosigkeit
(Insomnio), 1958
Öl auf Leinwand
97,8 x 145 cm
Sammlung Francisco
Osio; Mit freundlicher
Unterstützung der
Galería Arvil,
Mexiko-Stadt

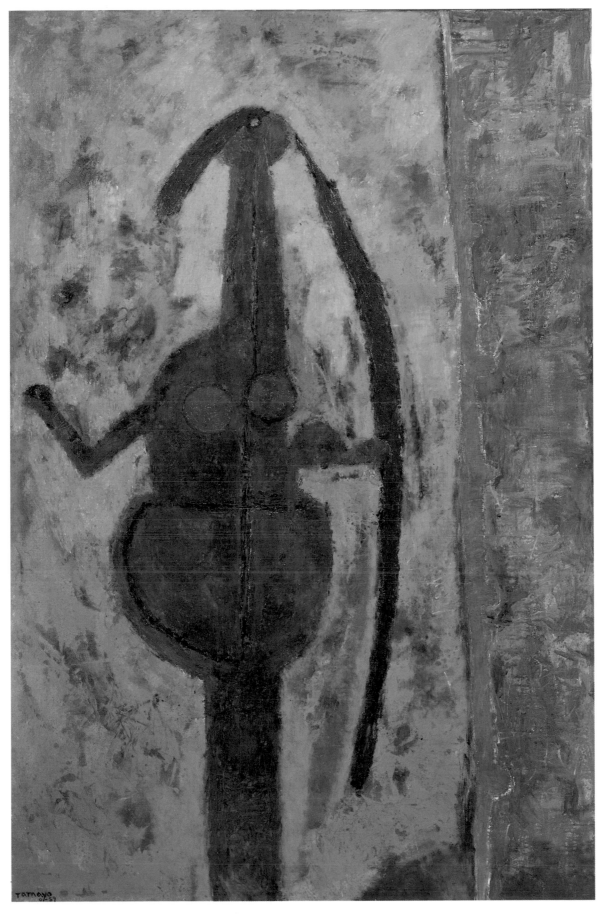

RUFINO TAMAYO, Frau in Grau *(Mujer en gris)*, 1959
Öl auf Leinwand; 195 x 129,5 cm; Solomon R. Guggenheim Museum, New York

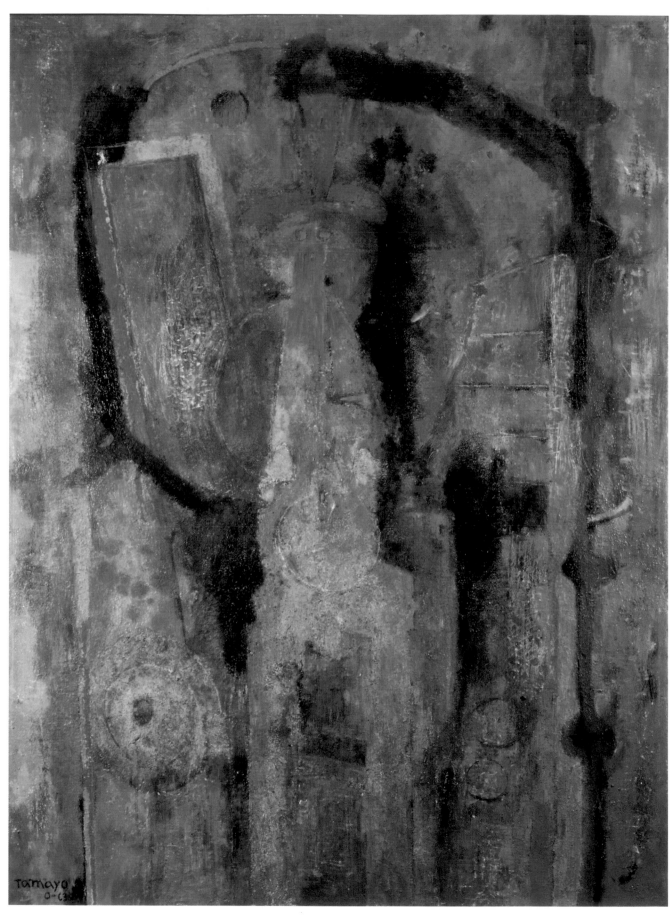

RUFINO TAMAYO, Der Mann mit dem roten Sombrero *(El hombre del sombrero rojo)*, 1963
Öl auf Leinwand; 131 x 97,2 cm; Museo de Arte Contemporáneo Internacional Rufino Tamayo, Mexiko-Stadt

Konstruktivistische Tendenzen

Joaquín Torres-García

Carmelo Arden-Quin

Juan Bay

Martín Blaszko

Alfredo Hlito

Enio Iommi

Diyi Laañ

Gyula Kosice

Raúl Lozza

Tomás Maldonado

Juan Melé

Lidy Prati

Rhod Rothfuss

Gregorio Vardánega

Lygia Clark

Alfredo Volpi

Edgar Negret

Hélio Oiticica

Alejandro Otero

Sérgio Camargo

Mira Schendel

Jesús Rafael Soto

Carlos Cruz-Diez

Julio Le Parc

Gego

JOAQUÍN TORRES-GARCÍA, Konsole mit Tasse *(Repisa con taza)*, 1928
Öl auf Holz; 48,3 x 22,6 cm; Museum Ludwig, Köln; Sammlung Ludwig, Köln, 1990

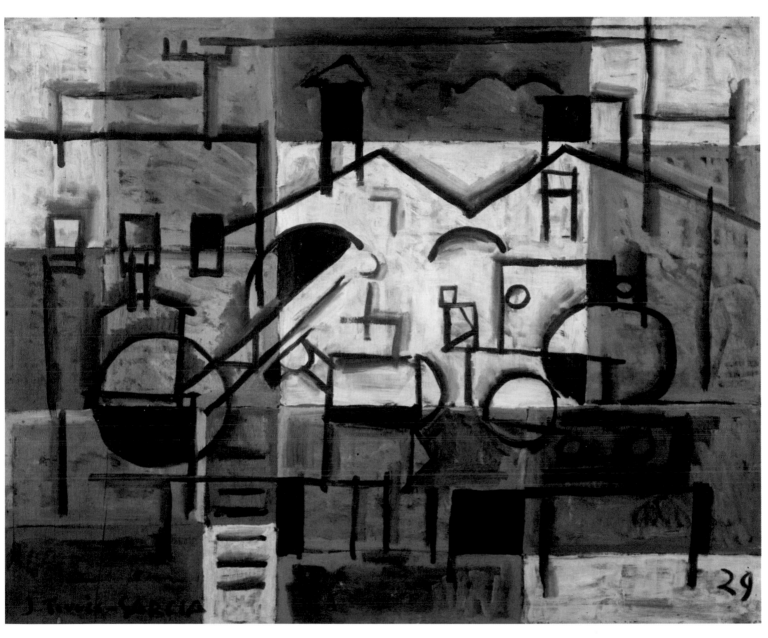

Joaquín Torres-García, Konstruktive Malerei (Der Keller) *(Pintura constructiva / La Bodega)* 1929
Öl auf Holz; 80 x 100 cm; Museo Nacional de Artes Visuales, Montevideo

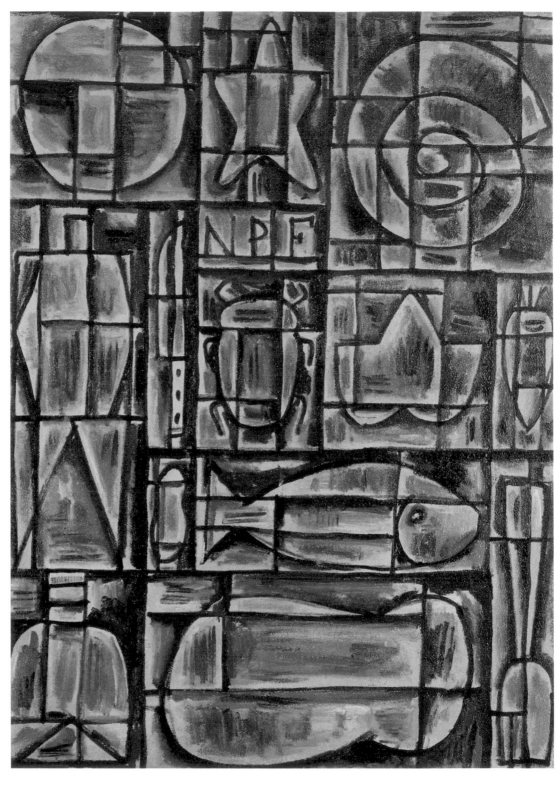

JOAQUÍN TORRES-GARCÍA, Konstruktive Malerei *(Pintura constructiva)*, 1931
Öl auf Leinwand; 75,2 x 55,4 cm; The Museum of Modern Art, New York;
Sammlung Sidney und Harriet Janis, 1967

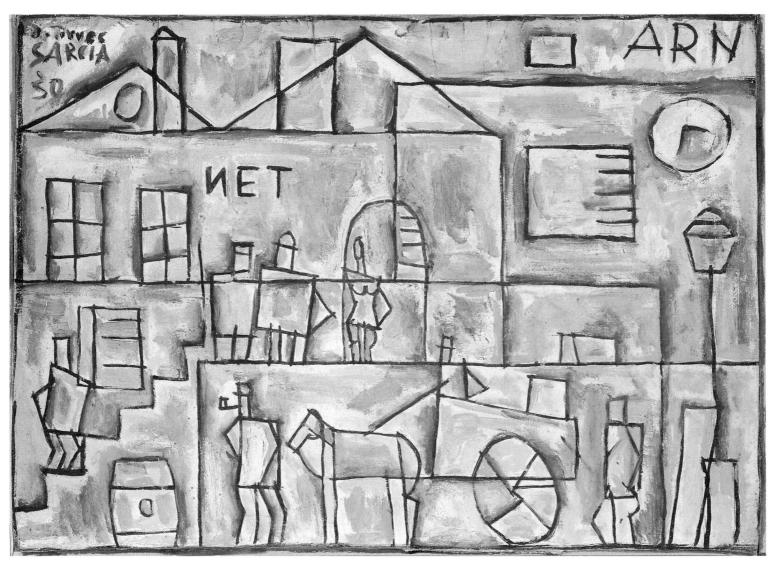

Joaquín Torres-García, Straßenszene *(Escena callejera)*, 1930
Öl auf Pappkarton; 55 x 77,5 cm; Sammlung Eduardo F. Costantini und María Teresa de Costantini, Buenos Aires

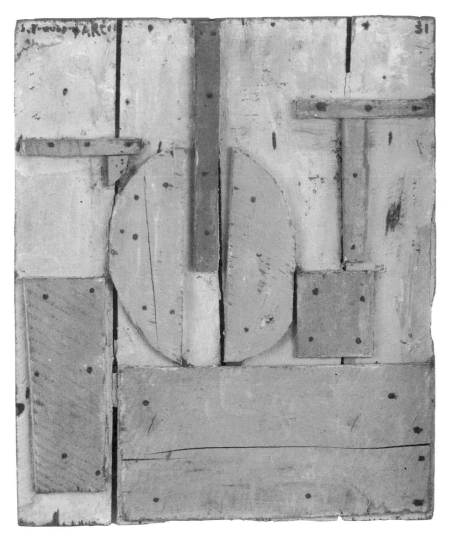

JOAQUÍN TORRES-GARCÍA
Konstruktion mit Kurvenformen
(Constructivo con formas curvas), 1931
Farbe und Nägel auf Holz
48,3 x 40,6 cm
Galerie Dr. István Schlégl
und Nicole Schlégl, Zürich

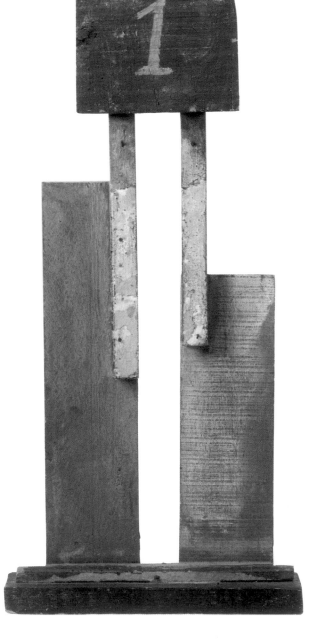

JOAQUÍN TORRES-GARCÍA
Plastisches Objekt Nr. 1
(Objeto plástico No. 1), 1932
Farbe auf Holz; 47 x 22 x 5,4 cm

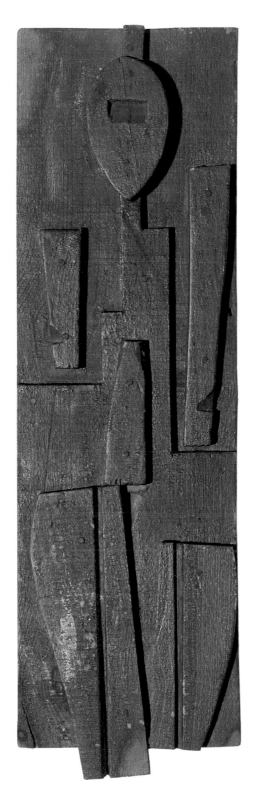

JOAQUÍN TORRES-GARCÍA
Figur in Rot *(Figura en rojo)*, 1931
Öl auf Holz; 44,5 x 15,2 cm
Sammlung Bernard Chappard, New York

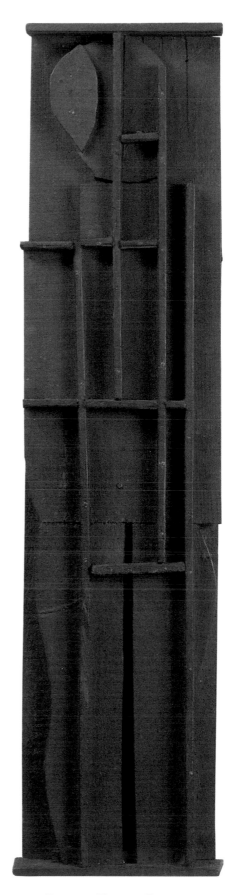

JOAQUÍN TORRES-GARCÍA
Plastisches Objekt/Komposition
(Objeto plástico/composición), 1931
Farbe auf Holz; 52,1 x 41,9 cm
Centre Julio Gonzalez, Generalitat Valenciana

151

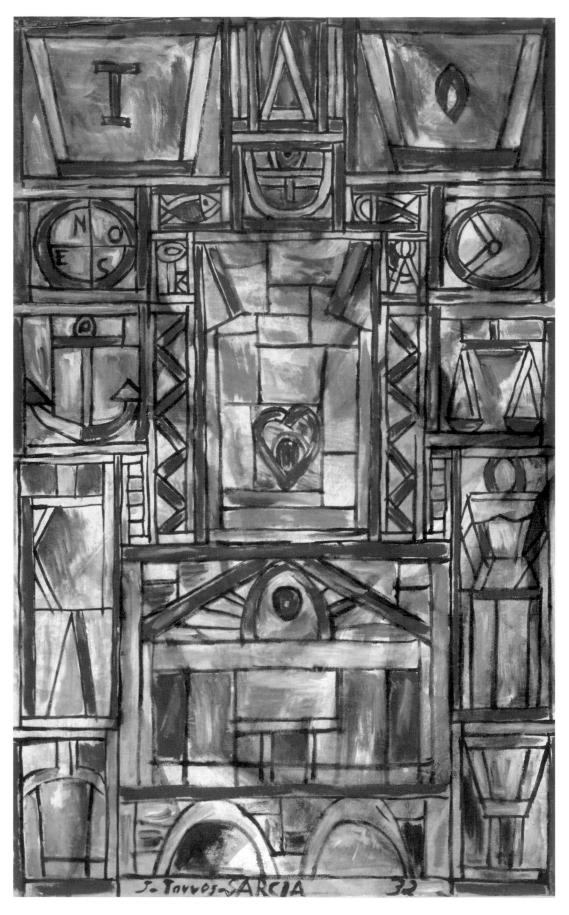

JOAQUÍN TORRES-GARCÍA, Symmetrische Komposition in Rot und Weiß
(Composición simétrica en rojo y blanco), 1932
Öl auf Leinwand; 127,9 x 80 cm; Sammlung Mr. und Mrs. Meredith J. Long, Houston

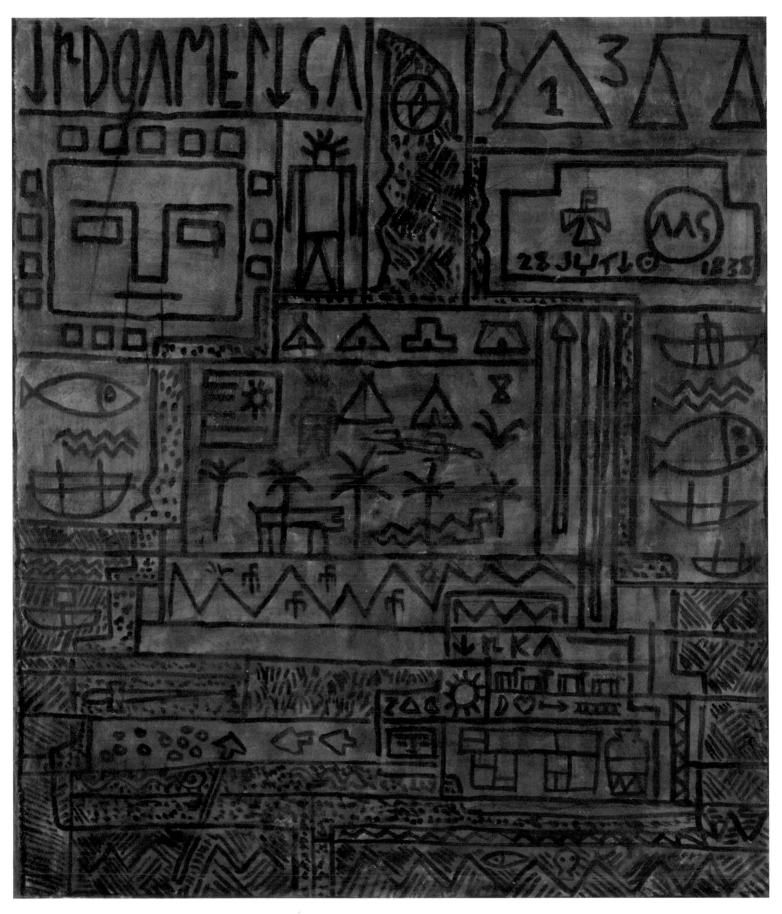

Joaquín Torres-García, Indoamerika *(Indoamérica)*, 1938
Öl auf Pappkarton; 100 x 85,5 cm; Privatsammlung

Carmelo Arden-Quin, Dada *(Dada)*, 1936
Öl und Collage auf Karton; 50 x 32 cm; Galerie Alexandre de la Salle, Paris

Carmelo Arden-Quin, Madí VII *(Madí VII)*, 1945
Öl auf Karton; 45 x 26 cm; Galerie Alexandre de la Salle, Paris

Carmelo Arden-Quin
Plastisches Instrument
(Instrumento plástico), 1945
Holz und Schnur; 45,5 x 61 cm
Musée de Grenoble

154

Carmelo Arden-Quin, Ivry *(Ivry)*, 1946
Holz; 24 x 47 cm; Sammlung M. von Bartha, Basel

JUAN BAY, Ohne Titel *(Sín titulo)*, um 1950
Öl auf Holz; 42,5 x 29,2 cm; Mit freundlicher Unterstützung der Galerie Rachel Adler, New York

MARTÍN BLASZKO, Großer Rhythmus *(El gran Ritmo)*, 1949
Öl auf zusammengesetzter Tafel; 93 x 43 cm; Galerie M. von Bartha, Basel

MARTÍN BLASZKO, Madí-Säule *(Columna Madí)*, 1947
Bemaltes Holz; Höhe 75 cm; Galerie M. von Bartha, Basel

Alfredo Hlito, Kurven und gerade Reihen *(Curvas y series rectas)*, 1948
Öl auf Leinwand; 70 x 70 cm; Sammlung Barry Friedman Ltd., New York

ENIO IOMMI
Entgegengesetzte Richtungen
(Direcciones opuestas), 1945
Bemaltes Eisen; 89 x 70 x 100 cm
Privatsammlung

ENIO IOMMI
Konstruktion
(Construcción), 1946
Aluminium, Bronze und Holz
40 x 40 x 56 cm
Galerie M. von Bartha, Basel

159

DIYI LAAÑ, Fortbestehen eines Madí-Umrisses (Madí-Malerei)
(Persistencia de un contorno madi / Pintura Madí), 1946
Emailfarbe auf Holz; 44 x 84,5 cm
Privatsammlung

GYULA KOSICE
Röyi *(Röyi)*, 1944
Holz; 99 x 80 x 15 cm
Privatsammlung

Raúl Lozza
Analytische Struktur
(Estructura analitica), 1946

Öl auf Holz; 52 x 32,5 cm
Galerie M. von Bartha, Basel

Raúl Lozza
Relief *(Relieve)*, 1945

Bemaltes Holz; 42 x 57 cm
Galerie M. von Bartha, Basel

Tomás Maldonado, Aufsteigende Struktur *(Estructura ascendente)*, 1949
Öl auf Leinwand; 60 x 80 cm; Galerie M. von Bartha, Basel

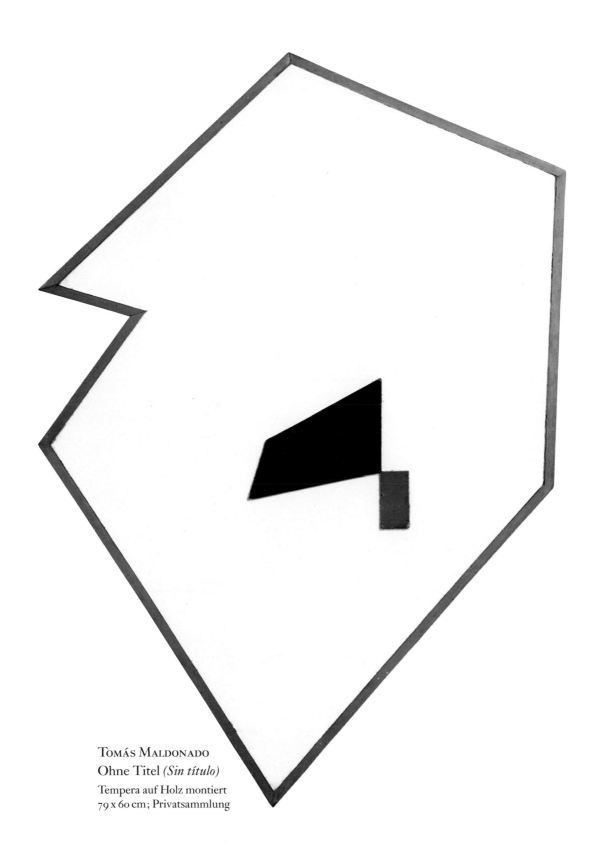

TOMÁS MALDONADO
Ohne Titel *(Sin título)*
Tempera auf Holz montiert
79 x 60 cm; Privatsammlung

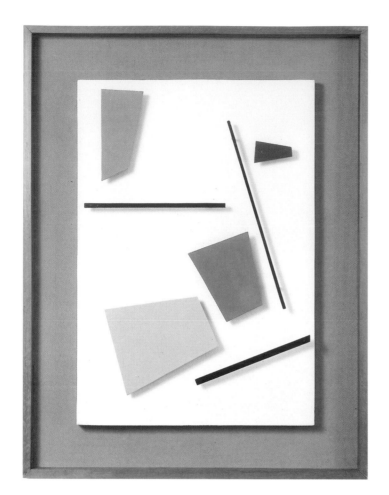

JUAN MELÉ
Konkrete Flächen Nr. 35
(Planos concretos No. 35), 1948
Mischtechnik; 65 x 45 cm
Galerie M. von Bartha, Basel

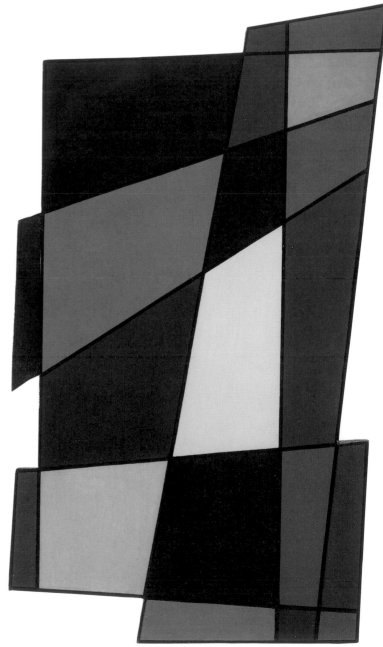

JUAN MELÉ
Zerlegter Rahmen Nr. 9
(Marco retordado No. 9), 1946
Bemaltes Holz; 80 x 42 cm
Galerie M. von Bartha, Basel

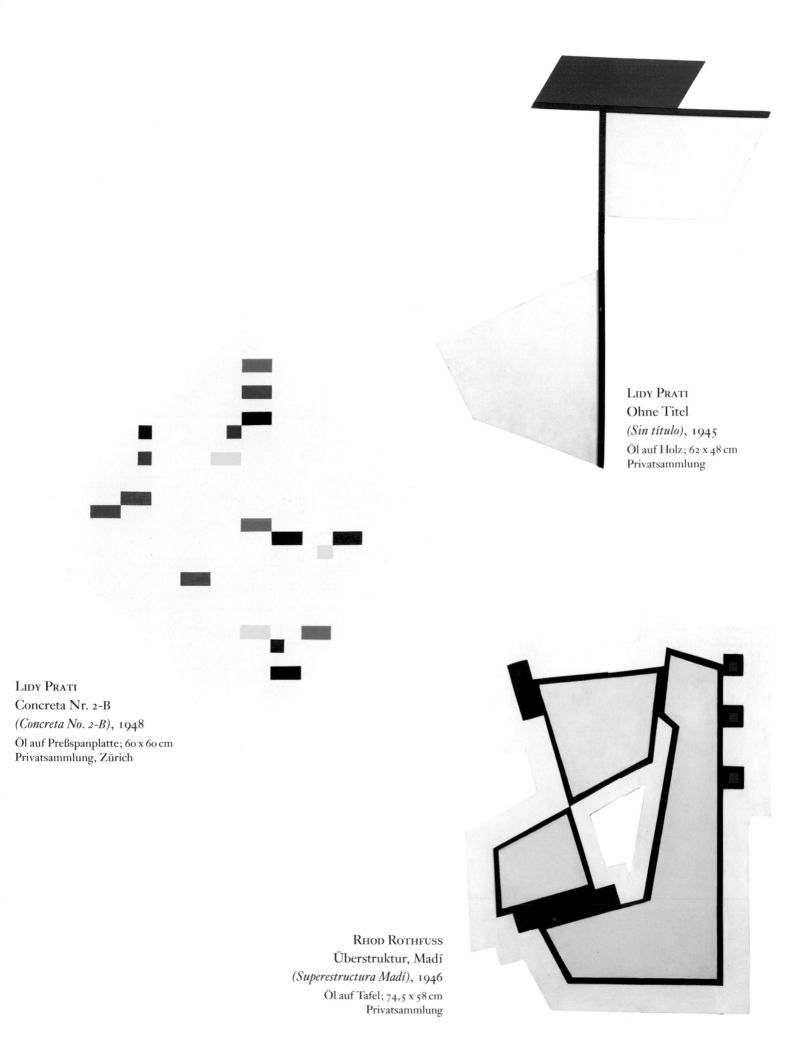

LIDY PRATI
Ohne Titel
(Sin título), 1945
Öl auf Holz; 62 x 48 cm
Privatsammlung

LIDY PRATI
Concreta Nr. 2-B
(Concreta No. 2-B), 1948
Öl auf Preßspanplatte; 60 x 60 cm
Privatsammlung, Zürich

RHOD ROTHFUSS
Überstruktur, Madí
(Superestructura Madí), 1946
Öl auf Tafel; 74,5 x 58 cm
Privatsammlung

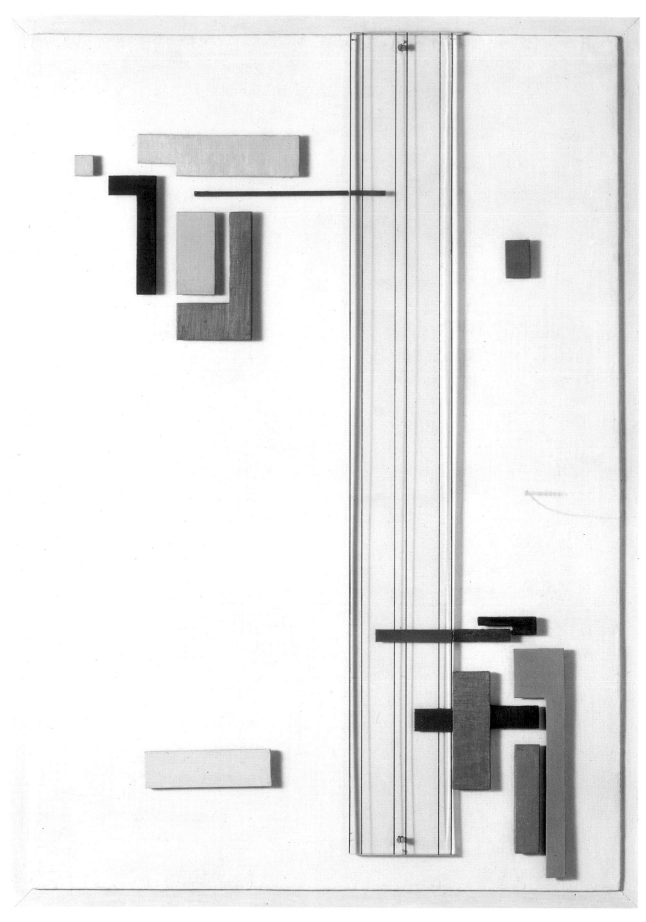

GREGORIO VARDÁNEGA, Relief *(Relieve)*, 1949

Holz, Emailfarbe und Glas; 70,5 x 48 cm; Galerie M. von Bartha, Basel

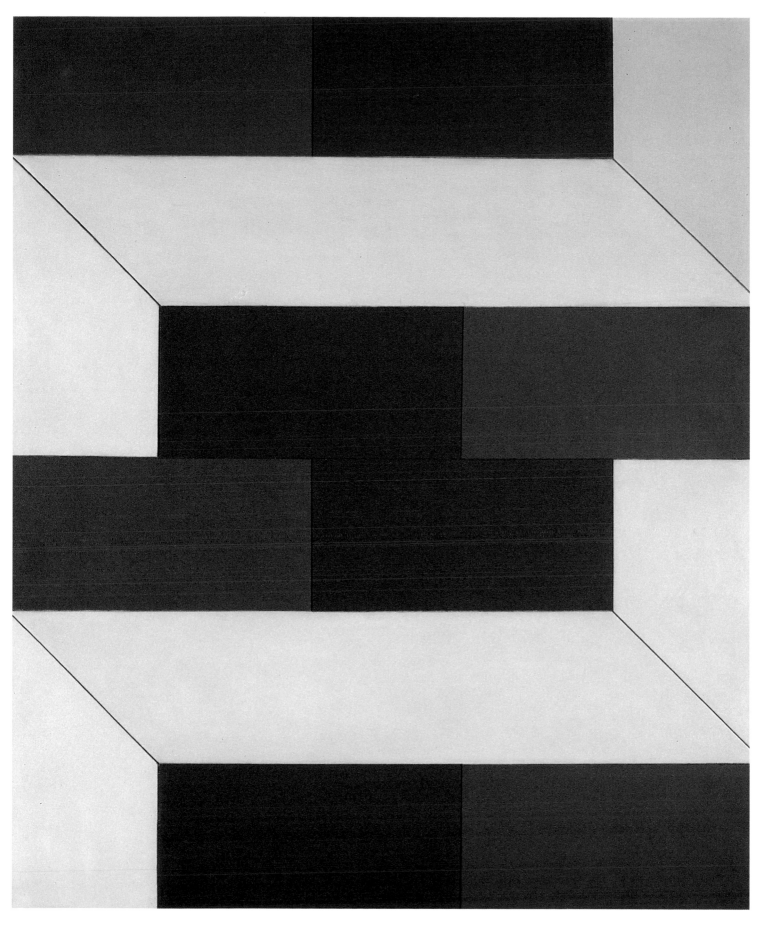

LYGIA CLARK, Tafel mit verschiedenen Oberflächen 2 *(Plano em superficies moduladas 2)*, 1956

Mischtechnik; 90,1 x 75 cm; Museu de Arte Contemporânea da Universidade de São Paulo

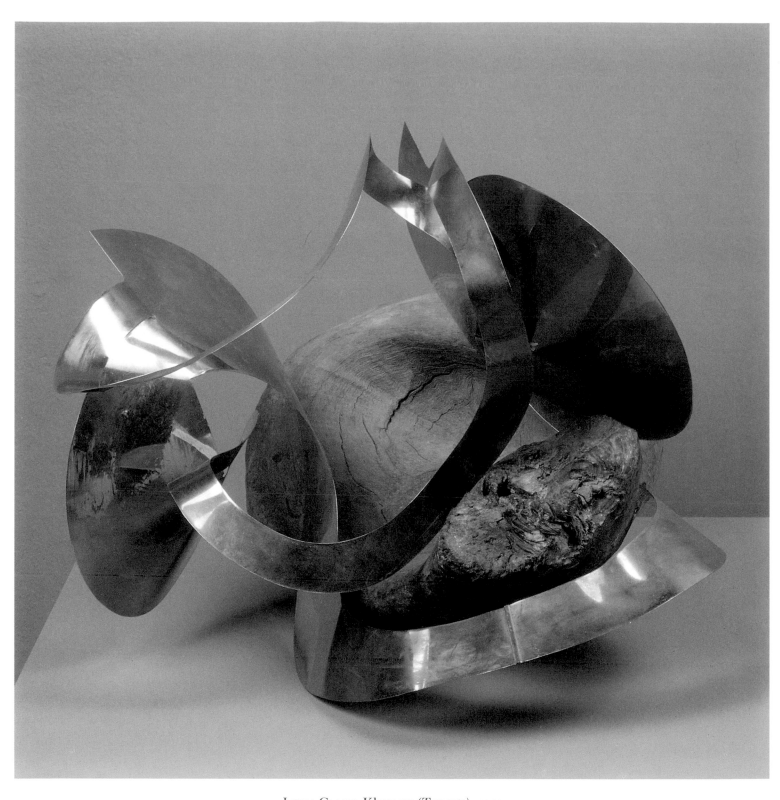

LYGIA CLARK, Kletterer *(Trepante)*, 1959
Holz und Metall; 32 x 41 x 45 cm; Sammlung Adolpho Leirner, São Paulo

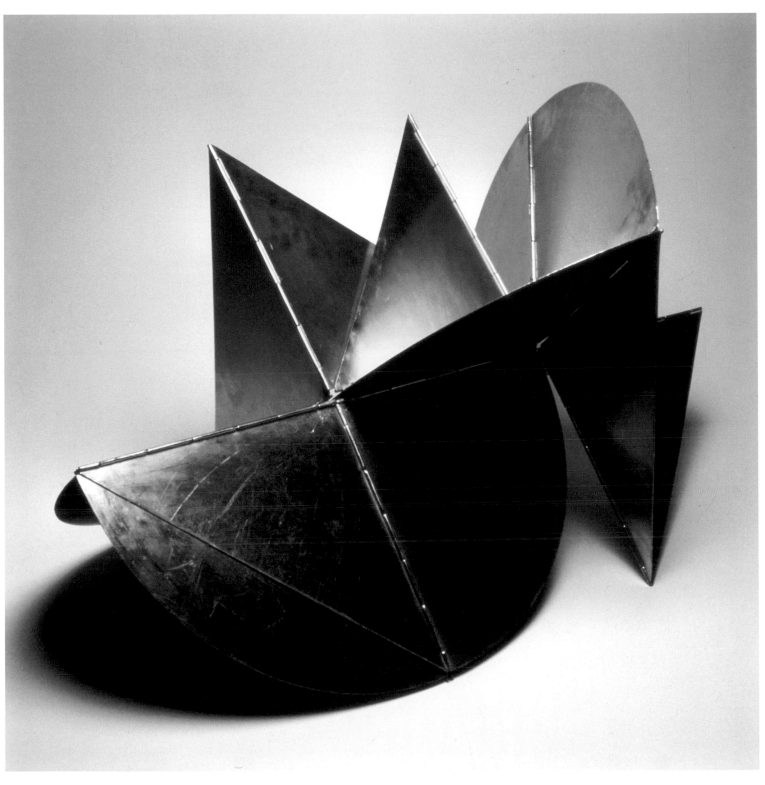

LYGIA CLARK, Tier-Maschine *(Máquina animal (Bicho))*, 1962
Aluminium; 55 x 65 cm; Sammlung Adolpho Leirner, São Paulo

ALFREDO VOLPI, Grüne Fahnen auf Rosa *(Bandeiras verdes sobre rosa)*, 1957
Tempera auf Leinwand; 50 x 73 cm; Sammlung Adolpho Leirner, São Paulo

ALFREDO VOLPI, Geometrische Fähnchen *(Bandeirinhas geométricas)*, 1960
Tempera auf Leinwand; 73 x 108 cm; Sammlung Eugenia Volpi, São Paulo

ALFREDO VOLPI, Komposition *(Composição)*, 1950
Tempera auf Leinwand; 109 x 73 cm; Sammlung Luiz Diederichsen Villares, São Paulo

EDGAR NEGRET, Magisches Gerät *(Aparato mágico)*, 1957
Holz und bemaltes Aluminium; 194 x 90 x 50 cm; Im Besitz des Künstlers

Hélio Oiticica, Metaschema – Weiß kreuzt Rot (*Metaesquema – Cruce del blanco y el rojo*), 1958
Öl auf Leinwand; 51 x 60 cm; Sammlung Adolpho Leirner, São Paulo

ALEJANDRO OTERO, Farbige Linien auf weißem Grund *(Líneas coloreadas sobre fondo blanco)*, 1951
Öl auf Leinwand; 81,3 x 80,8 cm; Sammlung Patricia Phelps de Cisneros, Caracas

ALEJANDRO OTERO, Farbige Linien auf weißem Grund *(Líneas coloreadas sobre fondo blanco)*, 1951
Öl auf Leinwand; 64 x 54 cm; Sammlung Oscar Ascanio, Caracas

SÉRGIO CAMARGO, Nr. 53 *(No. 53)*, 1964

Bemaltes Holz; 130 x 85 cm;

Mira Schendel, Kleinigkeiten *(Droguinhas)*, um 1966

Japanpapier, verknotet; 40 x 20 x 20 cm; Sammlung Ada Clara Dub Schendel Bento, São Paulo

Jesús Rafael Soto
Verschiebung eines leuchtenden Objekts
(*Desplazamiento de un objeto luminoso*), 1954
Holz, Farbe und Plexiglas; 50 x 80 x 2,5 cm
Sammlung Patricia Phelps de Cisneros, Caracas

Jesús Rafael Soto
Entgegengesetzte
Bewegungen:
Weiß und Schwarz
(*Movimientos opuestos:
blanco y negro*), 1965
Holz, Farbe und Metall
57,2 x 33 x 14,7 cm
Sammlung Patricia Phelps
de Cisneros, Caracas

Jesús Rafael Soto, Schwingung *(Vibración)*, 1965
Metall, Holz und Öl; 158,4 x 107,3 x 14,6 cm; Solomon R. Guggenheim Museum, New York

Jesús Rafael Soto, Spiralschrift *(Escritura espiral)*, 1970
Metall und bemaltes Holz; 103 x 173 x 17,8 cm; Sammlung Patricia Phelps de Cisneros, Caracas

Jesús Rafael Soto, Weiße Kurvenlinien auf Weiß *(Courbes blanches sur le blanc)*, 1966
Spanplatten auf Holzrahmen, Metallstäbe, Nylonfäden; 106,5 x 106,5 cm; Museum Ludwig, Köln

CARLOS CRUZ-DIEZ
Physiochromie, 48
(Fisicromía, 48), 1961
Karton und Acryl auf Holz
60 x 60 cm
Im Besitz des Künstlers

CARLOS CRUZ-DIEZ
Physiochromie, 326
(Fisicromía, 326), 1967
Sperrholz mit Papierstreifen,
Ölfarbe, Tempera und
Plastiklamellen; 120 x 180 cm
Museum Ludwig, Köln

Carlos Cruz-Diez, Physiochromie, 506 *(Fisicromía, 506)*, 1970
Acryl auf PVC auf Holz, Plexiglaslamellen; 180 x 180 cm; Musée National d'Art Moderne, Centre Georges Pompidou, Paris

Julio Le Parc, Mauer aus immerwährendem Licht. Verdrehte Formen *(Mural de luz continua. Formas en contorsión)*, 1966
Licht auf Holz projiziert; 250 x 500 x 20 cm; Stiftung Museo de Bellas Artes, Caracas

Julio Le Parc, Sechs verzerrte Kreise *(Six cercles en contorsion)*, 1967
Holz, Metall, Motoren, Lampen; 120 x 245 x 20 cm; Im Besitz des Künstlers

GEGO, Sphäre *(Esfera)*, 1959
Verschweißtes Messing und Stahl, bemalt; Durchmesser 55,7 cm; an drei Stellen 21,8 x 19 x 18 cm
The Museum of Modern Art, New York; Inter-American Fund

Formen der Figuration

Fernando Botero

Jorge de la Vega

Jacobo Borges

Francisco Toledo

Antonio Berni

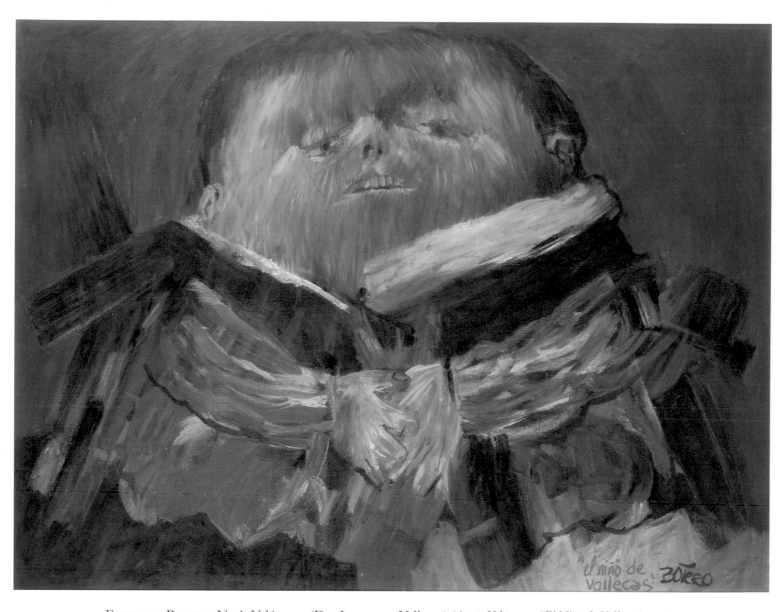

FERNANDO BOTERO, Nach Velázquez (Der Junge von Vallecas) *(Après Velázquez / El Niño de Vallecas)*, 1960
Öl auf Leinwand; 126 x 167 cm; Im Besitz des Künstlers; Mit freundlicher Unterstützung der Marlborough Gallery, New York

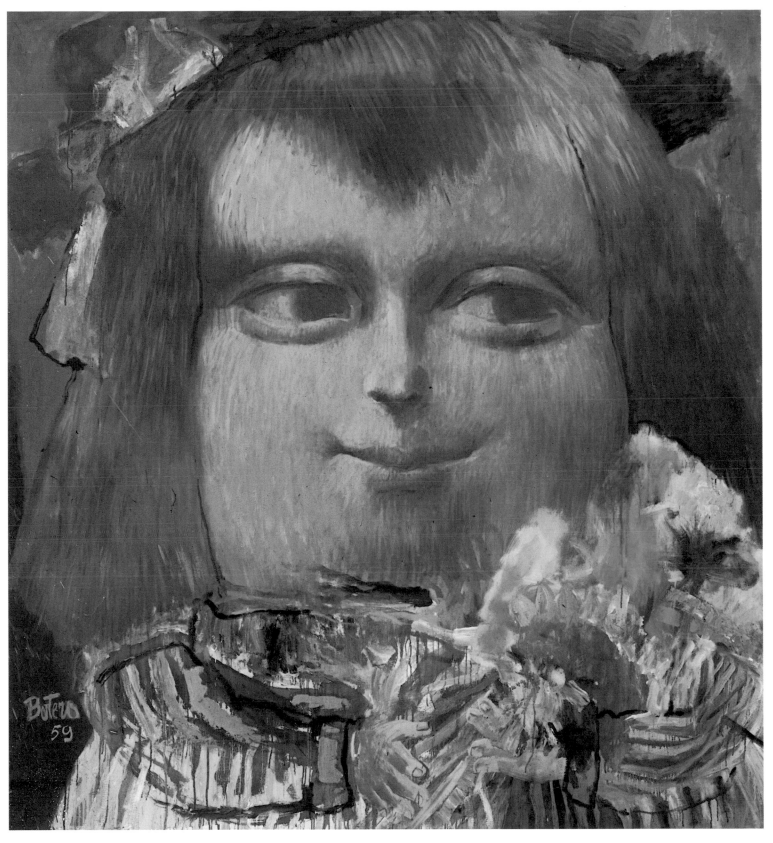

FERNANDO BOTERO, Mona Lisa im Alter von zwölf Jahren *(Mona Lisa, a los doce años)*, 1959
Öl und Tempera auf Leinwand; 211 x 195,5 cm; The Museum of Modern Art, New York; Inter-American Fund 1961

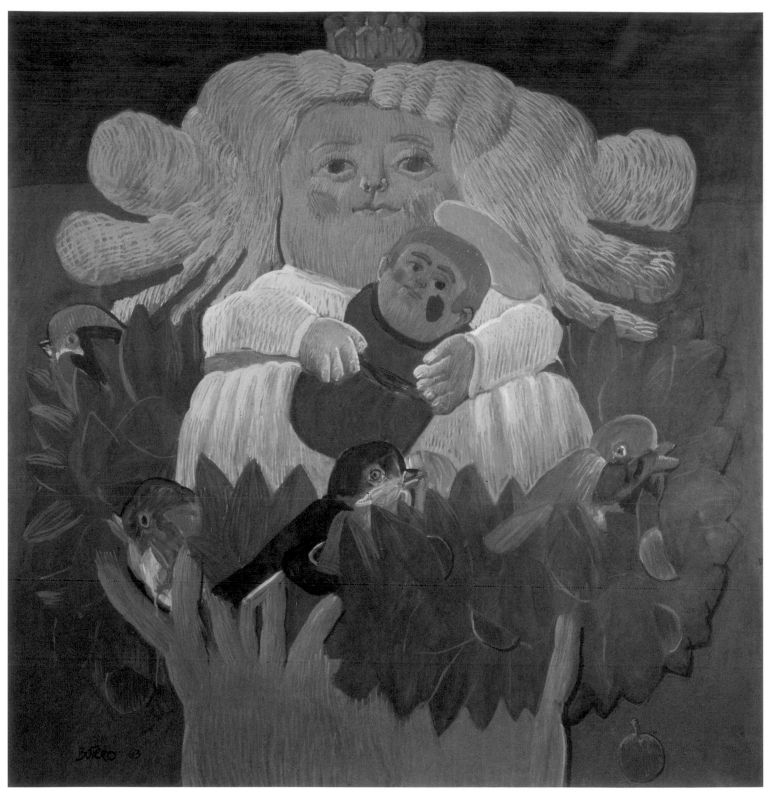

FERNANDO BOTERO, Unsere Liebe Frau von Fátima *(Nuestra Señora de Fátima)*, 1963
Öl auf Leinwand; 182 x 177 cm; Museo de Arte Moderno, Bogotá

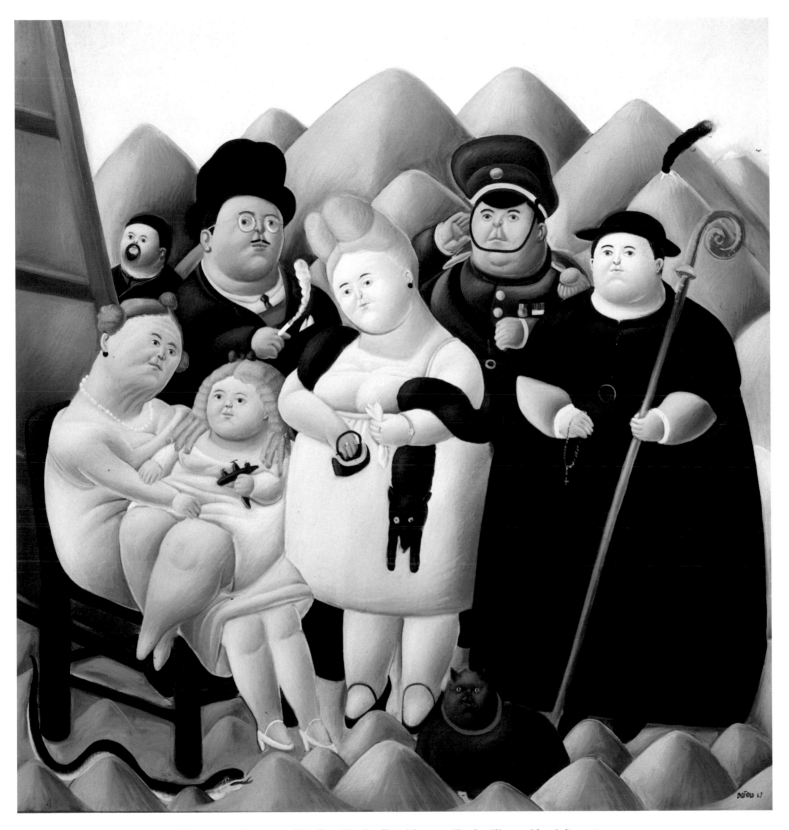

FERNANDO BOTERO, Die Familie des Präsidenten *(La familia presidencial)*, 1967
Öl auf Leinwand; 203,5 x 196,2 cm; The Museum of Modern Art, New York; Schenkung Warren D. Benedek, 1967

JORGE DE LA VEGA, Geschichte der Vampire *(Historia de los vampiros)*, 1963
Öl und Assemblage auf Leinwand; 162,6 x 130,2 cm; Museum of Art, Rhode Island School of Design;
Nancy Sayles Day Collection of Latin American Art

JORGE DE LA VEGA, Der schönste Tag *(El día ilustrísimo)*, 1964
Mischtechnik auf Leinwand; 249,6 x 199,5 cm; Ruth Benzacar Galería de Arte, Buenos Aires; Sammlung Marta und Ramón de la Vega

Jorge de la Vega, Anamorphischer Konflikt, Nr. 5 (Das Wasser) *(Conflicto anamórfico, no. 5 (El agua))*, 1964
Mischtechnik auf Leinwand; 146 x 114 cm; Sammlung George und Marion Helft, Argentinien

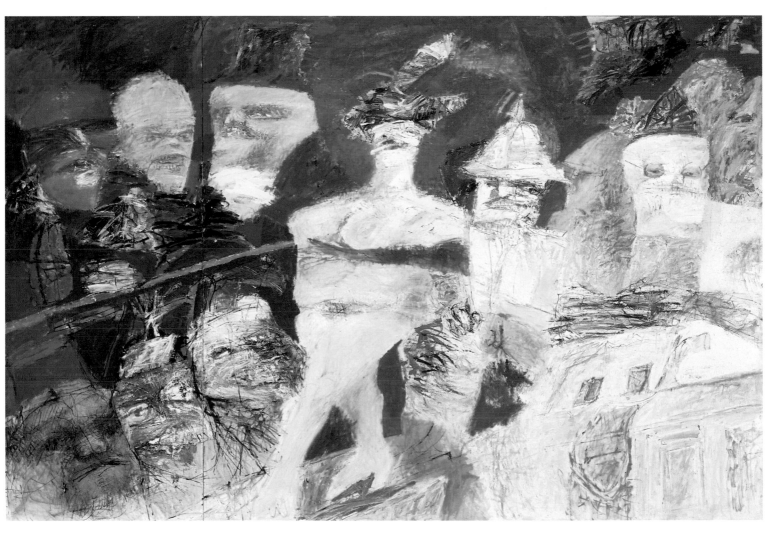

JACOBO BORGES, Die Vorstellung hat begonnen *(Ha comenzado el espectáculo)*, 1964
Öl auf Leinwand; 180,3 x 270,4 cm; Stiftung Galería de Arte Nacional, Caracas

Francisco Toledo, Die Funktion des Zauberers *(La función del mago)*, 1972
Öl auf Leinwand; 120 x 158 cm; Museo de Arte Moderno, Mexiko-Stadt

ANTONIO BERNI, Bildnis Juanito Laguna *(Retrato de Juanito Laguna)*, 1961
Collage auf Holz; 145 x 105 cm; Sammlung Nelly und Guido di Tella, Buenos Aires

Kunst der Gegenwart

Marisol

José Luis Cuevas

Antonio Seguí

Liliana Porter

Luis Cruz Azaceta

Luis Felipe Noé

Arnaldo Roche Rabell

Gonzalo Díaz

Julio Galán

Juan Sánchez

Carlos Almaraz

Rocío Maldonado

Ray Smith

Luis F. Benedit

Miguel Angel Rojas

Leda Catunda

Bernardo Salcedo

Guillermo Kuitca

Rafael Montáñez-Ortiz

Ana Mendieta

Jacques Bedel

José Bedia Valdéz

Daniel Senise

Frans Krajcberg

Eduardo Ramírez Villamizar

Frida Baranek

José Resende

César Paternosto

Santiago Cárdenas

Carlos Rojas

Antônio Dias

Waltércio Caldas

Cildo Meireles

Jac Leirner

Alberto Heredia

Eugenio Dittborn

Víctor Grippo

Tunga

Luis Camnitzer

Alfredo Jaar

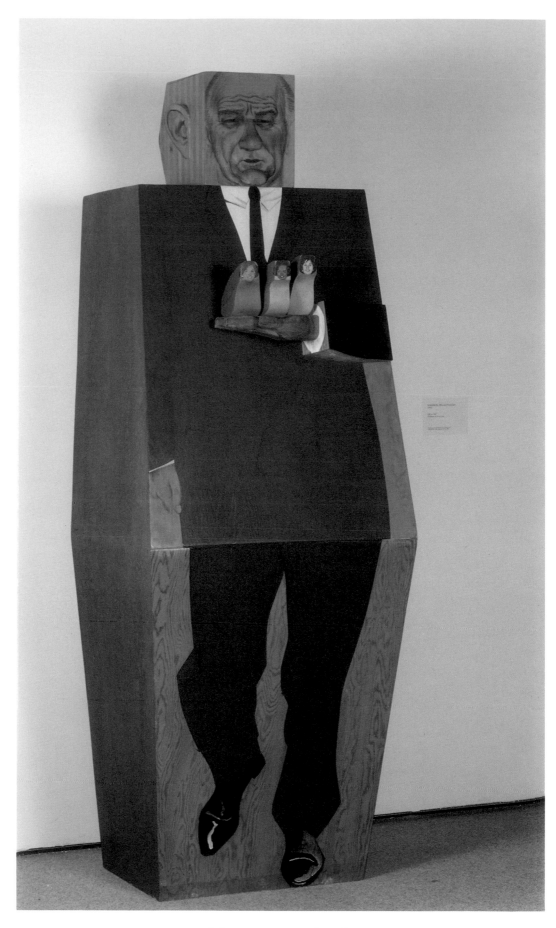

MARISOL, LBJ *(LBJ)*, 1967
Lackfarbe und Bleistift auf Holzkonstruktion; 203,1 x 70,9 x 62,4 cm
The Museum of Modern Art, New York; Schenkung Mr. und Mrs. Lester Avnet, 1968

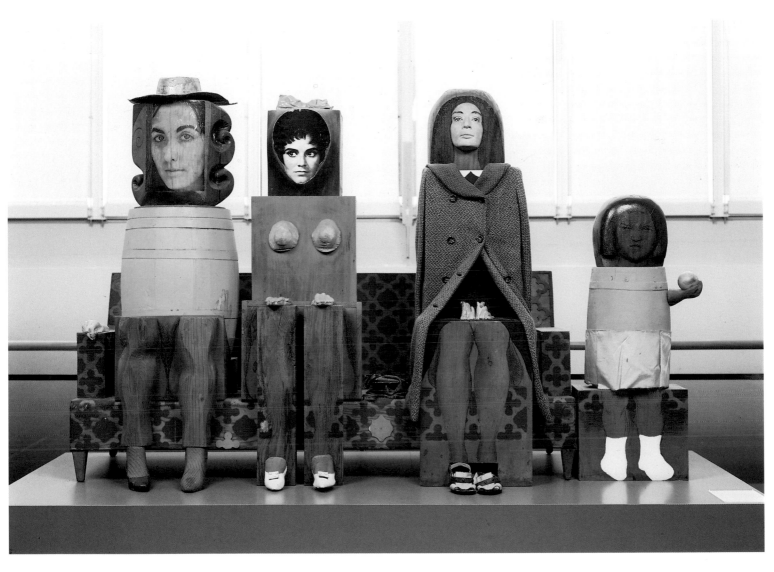

Marisol, Der Besuch *(La visita)*, 1964
Bemaltes Holz, Gips, Textilien, Leder und Photos; 152,5 x 226 x 167 cm; Museum Ludwig, Köln

José Luis Cuevas, Selbstbildnis mit den Modellen,
aus dem Zyklus ›Hommage à Picasso‹ *(Autorretrato
con las Modelos, de la serie ›Homenaje a Picasso‹)*, 1973
Kolorierte Bleistift- und Federzeichnung auf Papier; 13 x 16 cm
Museum of Modern Art of Latin America, OAS, Washington

José Luis Cuevas
Selbstbildnis mit den Demoiselles d'Avignon,
aus dem Zyklus ›Hommage à Picasso‹
*(Autorretrato con las Señoritas de Aviñón,
de la serie ›Homenaje a Picasso‹)*, 1973
Kolorierte Bleistift- und Federzeichnung
auf Papier; 16 x 13 cm
Museum of Modern Art of Latin America,
OAS, Washington

José Luis Cuevas
Die wirklichen Damen, von Avignon,
aus dem Zyklus ›Hommage à Picasso‹
*(Las verdaderas damas de Aviñón,
de la série ›Homenaje a Picasso‹)*, 1973
Kolorierte Bleistift- und Federzeichnung auf
Papier; 75 x 90 cm; Museum of Modern Art
of Latin America, OAS, Washington

ANTONIO SEGUÍ, Gegen die Mauer *(Contra el muro)*, 1976
Holzkohle und Pastell auf Leinwand; 150 x 150 cm; Museo de Bellas Artes, Caracas

LILIANA PORTER, Das Scheinbild *(El simulacro)*, 1991
Acryl, Seidenstoff, Collage auf Papier; 101,7 x 152,4 cm; Im Besitz des Künstlers;
Mit freundlicher Unterstützung der Bernice Steinbaum Gallery, New York

LILIANA PORTER, Triptychon *(Tríptico)*, 1986
Acryl, Öl, Seidenstoff, Assemblage auf Leinwand; 203 x 523,3 cm; Sammlung George und Marion Helft, Argentinien

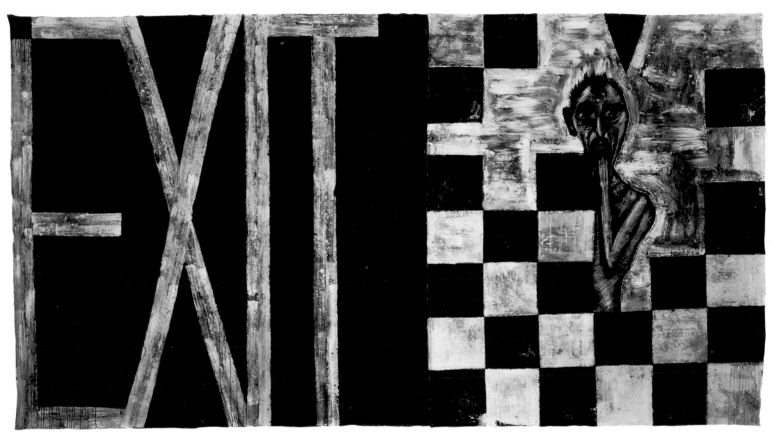

LUIS CRUZ AZACETA, No Exit *(Sin Salida)*, 1987-88
Acryl auf Leinwand; zwei Tafeln, Gesamtgröße 308,6 x 579,1 cm; Frumkin/Adams Gallery, New York

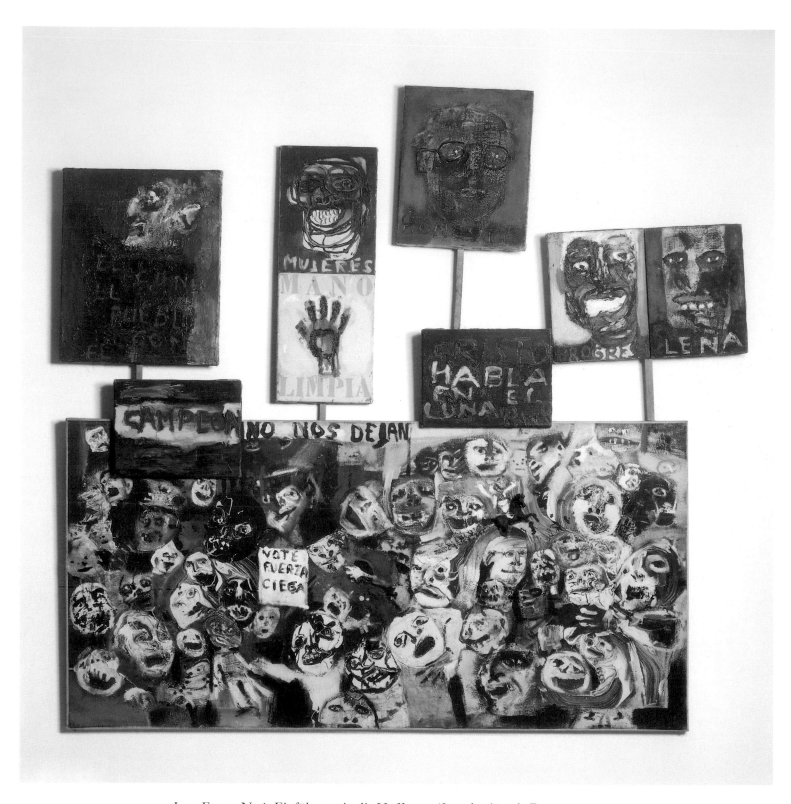

LUIS FELIPE NOÉ, Einführung in die Hoffnung *(Introducción a la Esperanza)*, 1963
Öl auf Leinwand; sieben Tafeln, Gesamtgröße 205 x 215 cm; Museo Nacional de Bellas Artes, Buenos Aires

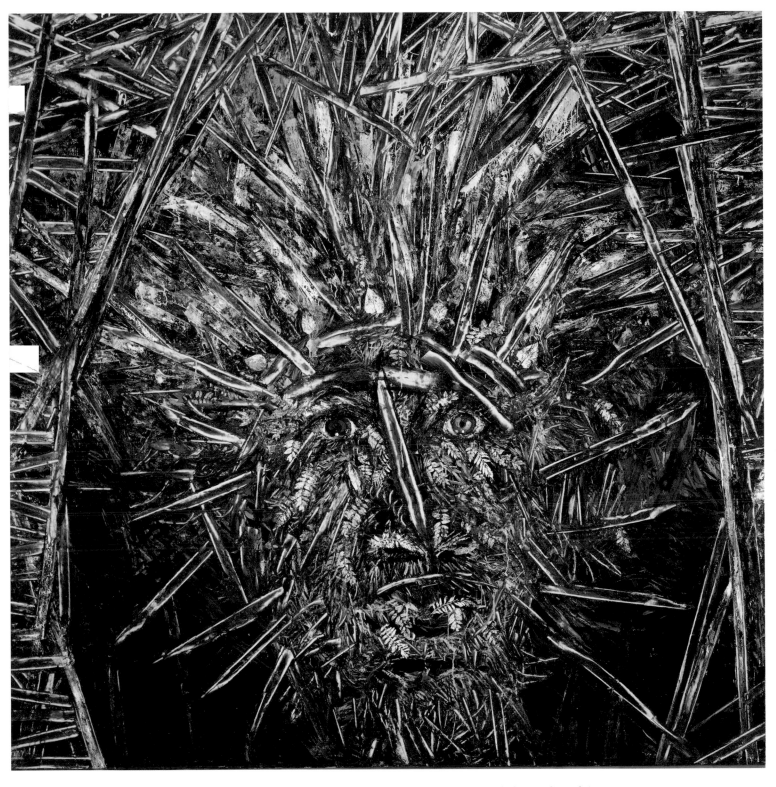

ARNALDO ROCHE RABELL, Wie ein Dieb in der Nacht *(Como un ladrón en la noche)*, 1990
Öl auf Leinwand; 244 x 244 cm; Hirshhorn Museum and Sculpture Garden, Smithsonian Institution, Washington

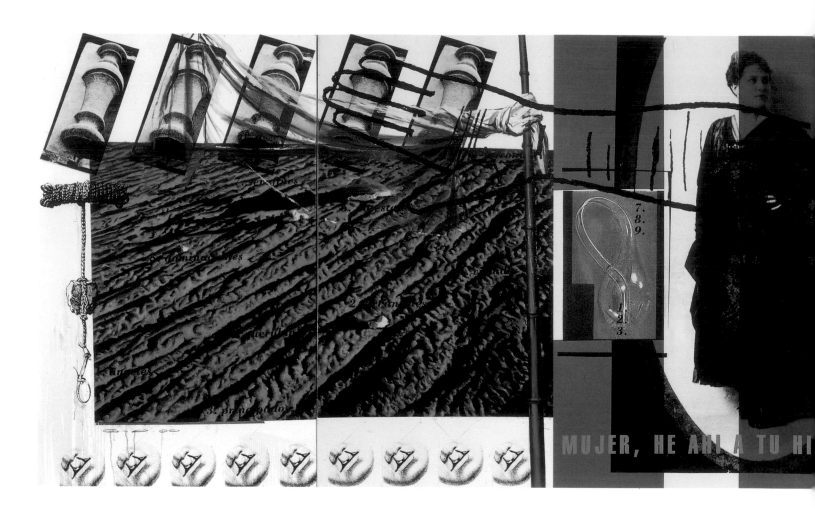

Julio Galán
Meine Eltern einen Tag bevor sie wußten,
daß ich geboren werde (*Mis papás el día
antes que supieron que yo iba a nacer*), 1988
Öl und Collage auf Leinwand; 188 x 188 cm
Sammlung Francesco Pellizzi

GONZALO DÍAZ, Traktat vom menschlichen Verstehen *(Tratado del entendimiento humano)*, 1992

Mischtechnik auf Leinwand; sechsteilig, bewegliche Installation: vier Teile 250 x 160 cm, zwei Teile 250 x 130 cm; Im Besitz des Künstlers

JULIO GALÁN
Tange, tange, tange
(Tange, tange, tange), 1988
Öl auf Leinwand
161,9 x 198,1 cm
Sammlung Francesco Pellizzi

CARLOS ALMARAZ
West Coast Crash
(Choque en la costa oeste), 1982
Öl auf Leinwand; 46,4 x 137,2 cm
Sammlung Elsa Flores und
Maya Almaraz, South Pasadena

JUAN SÁNCHEZ
Die blutende Realität: So sind wir
(La realidad sangrante: Así Estamos), 1988
Öl und Mischtechnik auf Leinwand
Triptychon, Gesamtgröße 111,7 x 245 cm
El Museo del Barrio, New York

JUAN SÁNCHEZ
Die blutende Realität: So sind wir
(La realidad sangrante: Así Estamos), 1988
Öl und Mischtechnik auf Leinwand
Triptychon, Gesamtgröße 111,7 x 245 cm
El Museo del Barrio, New York

ROCÍO MALDONADO
Die zwei Schwestern, Jungfrau des Schlamms
(Las dos hermanas, vírgen de barro), 1986

Acryl und Collage auf Leinwand; 180 x 140 cm
The Rivendell Collection/Bard College,
Annandale-on-Hudson, New York

ROCÍO MALDONADO
Ohne Titel (Der Sieg)
(Sin título / La victoria), 1987
Acryl und Collage auf Leinwand
145 x 170 cm
The Rivendell Collection/Bard College,
Annadale-on-Hudson, New York

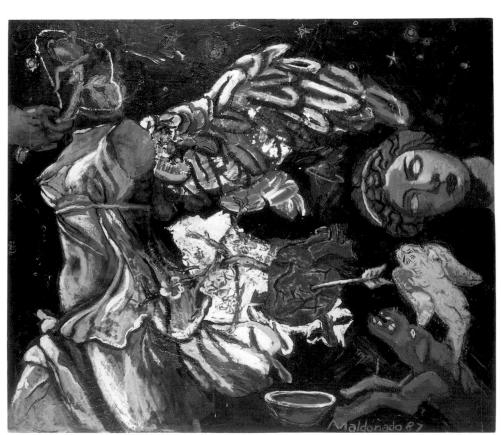

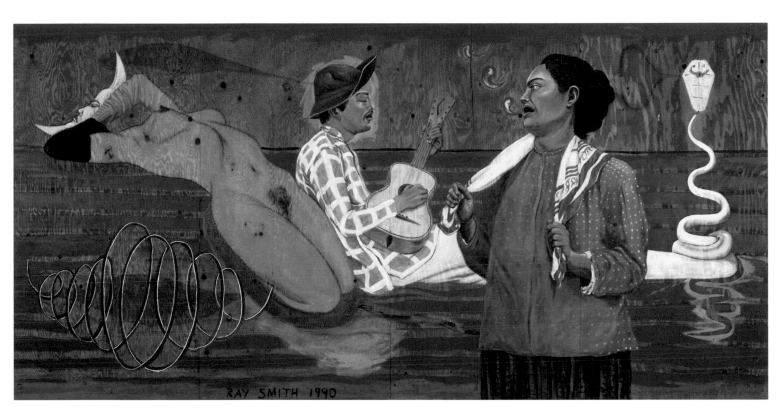

RAY SMITH, Marienkreuz Wahres Kreuz *(Maricruz Veracruz)*, 1990
Öl auf Holz; vier Tafeln, Gesamtgröße 244 x 488 cm;

LUIS F. BENEDIT
Verlorene Kugeln
(*Bolas perdidas*), 1990
Kugeln in Holzkiste; 28 x 28 x 25,5 cm
Mit freundlicher Unterstützung
des Künstlers und der
John Good Gallery, New York

LUIS F. BENEDIT
Kugeln (*Boleadoras*), 1990
Seil mit Kugeln in Holzschachtel
mit Deckel aus Plexiglas
120 x 126 x 13 cm
Ruth Benzacar Galería de Arte,
Buenos Aires

MIGUEL ANGEL ROJAS, Weiße Zitrone *(Caño limón)*, 1992
Photographie, partiell entwickelt; 203 x 131,5 cm; Im Besitz des Künstlers

LEDA CATUNDA, Landschaft mit Bergen *(Paisagem com montanhas)*, 1988
Acrylfarbe auf Matratze; 150 x 185 x 25 cm; Thomas Cohn – Arte Contemporânea, Rio de Janeiro

BERNARDO SALCEDO
Besondere Zeichen 23
(Señales particulares 23), 1981
Objekt auf Photographie
50,5 x 38 x 8 cm
Mit freundlicher Unterstützung
der M. Gutierrez Fine Arts,
Key Biscayne, Florida

BERNARDO SALCEDO, Die Füsilierten *(Los fusilados)*, 1986
Objekt auf Photographie; 17 x 73,5 x 3 cm; Sammlung Alberto Sierra, Medellín

GUILLERMO KUITCA
Dornenkrone
(Corona de Espinas), 1990
Acryl und Öl auf Leinwand
200 x 150 cm
Sammlung J. Lagerwey, Niederlande;
Mit freundlicher Unterstützung
der B. Farber Gallery

GUILLERMO KUITCA
Marienplatz
(Marienplatz), 1991
Acryl auf Leinwand
203,2 x 284,5 cm
Mit freundlicher Unterstützung
der Annina Nosel Gallery

RAFAEL MONTÁÑEZ-ORTIZ, Kinder aus Treblinka
(Niños de Treblinka), 1962
Papier, Erde, verbrannte Schuhe, schwarze Farbe auf Holztafel
43,1 x 33,5 x 15 cm; Sammlung Museo del Barrio, New York;
Schenkung Dr. Robert Shaw

RAFAEL MONTÁÑEZ-ORTIZ, Archäologischer Fund, 3
(Hallazgo arqueológico, 3), 1961
Verbrannte Matratze; 190 x 104,5 x 23,7 cm
The Museum of Modern Art, New York;
Schenkung Constance Kane, 1963

ANA MENDIETA
Ohne Titel, aus dem Zyklus › Silhouette ‹
(Sin título, de la serie › Silueta ‹), 1980
Photographie (bearbeitetes Lehmbett,
ausgeführt in Montana de San Felipe,
La Ventosa, Oaxaca, Mexiko); 135,9 x 99,7 cm
Mit freundlicher Unterstützung des Bundesstaates
von Ana Mendieta und Galerie Lelong, New York

ANA MENDIETA
Ohne Titel, aus dem Zyklus › Silhouette ‹
(Sin título, de la serie › Silueta ‹), 1980
Photographie (bearbeitetes Lehmbett,
ausgeführt in Montana de San Felipe,
La Ventosa, Oaxaca, Mexiko); 99,7 x 135,9 cm
Mit freundlicher Unterstützung des Bundesstaates
von Ana Mendieta und Galerie Lelong, New York

JACQUES BEDEL, Die Silberstädte *(Las ciudades de plata)*, 1976
Elektrolytisches Aluminium; Maße des geschlossenen Buches: 20 x 50,5 x 70,5 cm; Ruth Benzacar Galería de Arte, Buenos Aires

JACQUES BEDEL, Die Fundamente *(Los fundamentos)*, 1978
Elektrolytisches Eisen; Maße des geöffneten Buches: 81 x 112 x 18 cm; Ruth Benzacar Galería de Arte, Buenos Aires

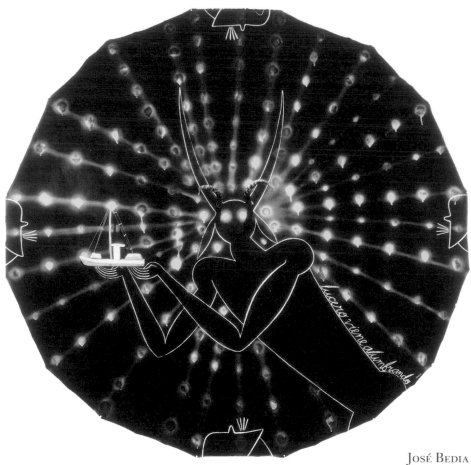

José Bedia
Der Stern kommt und leuchtet
(Lucero Viene Alumbrando), 1992
Acryl auf Leinwand, Fundstücke; 278,1 x 284,5 cm
Mit freundlicher Unterstützung der Galerie
Frumkin/Adams, New York, und des Ninart
Centro de Cultura, Mexiko

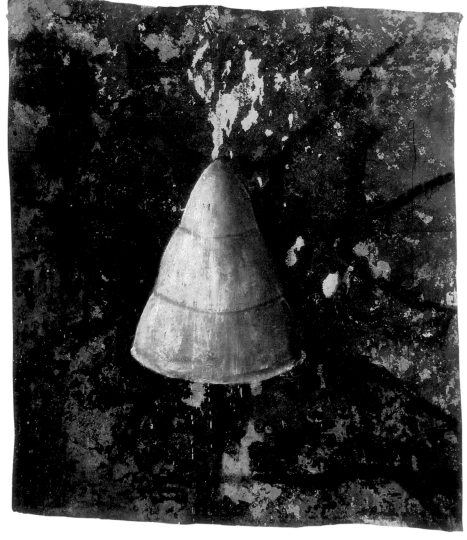

Daniel Senise
Ohne Titel (Glocke)
(Sem título/Campana), 1989
Mischtechnik auf Leinwand
255 x 220 cm; Privatsammlung, Mexiko;
Mit freundlicher Unterstützung
der Galería OMR

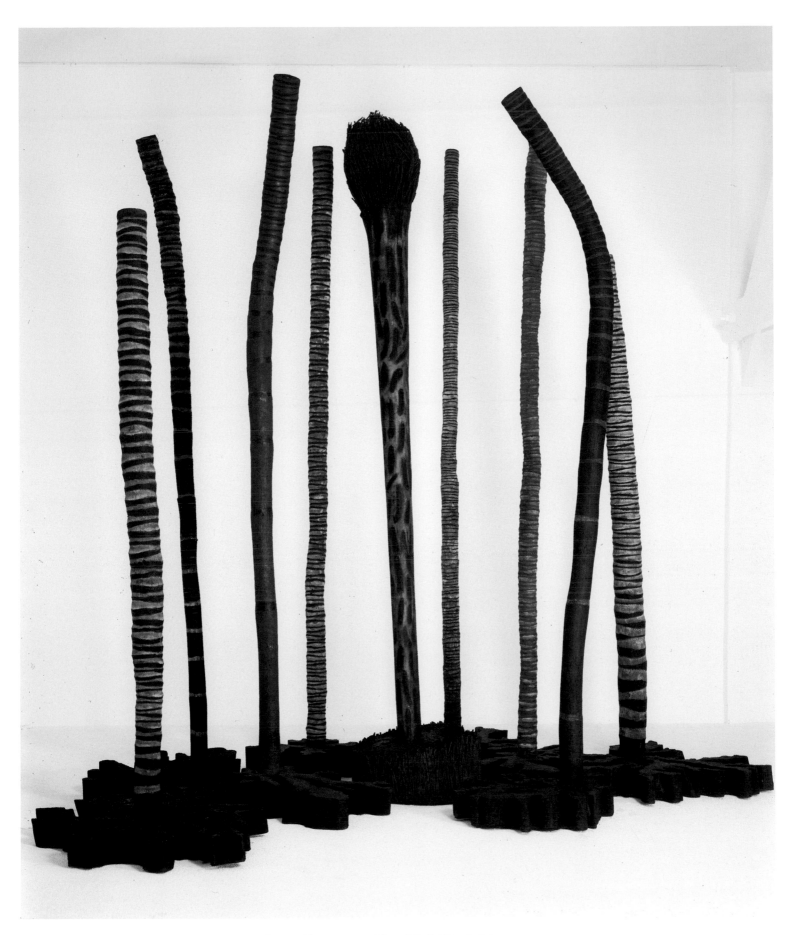

FRANS KRAJCBERG, Ohne Titel *(Sin título)*, 1992
Holz, verbrannt, Naturpigmente; Höhe bis 334 cm; Im Besitz des Künstlers

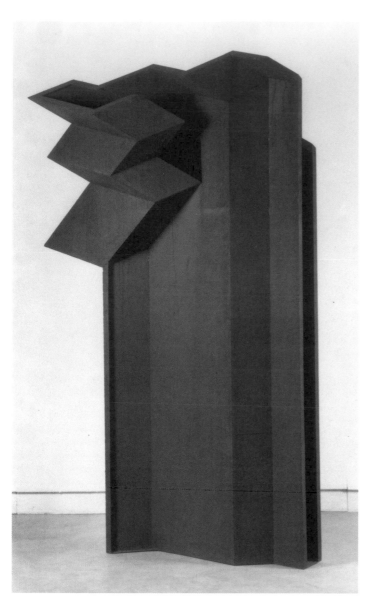

Eduardo Ramírez Villamizar, Turm Machu Picchu
(Torre Machu Picchu), 1986
Oxidierter Stahl; 300 x 160 x 104 cm
Sammlung Patricia Phelps de Cisneros, Caracas

Frida Baranek, Ohne Titel *(Sem título)*, 1988
Draht und Eisenplatten, 300 x 200 x 200 cm
Sammlung Marcantonio Vilaca, São Paulo

JOSÉ RESENDE, Ohne Titel *(Sem título)*, 1980
Kupfer, Aluminium, Stein; 60 x 300 x 200 cm; Thomas Cohn – Arte Contemporânea, Rio de Janeiro

César Paternosto
Trilce II *(Trilce II)*, 1980

Acryl auf Leinwand; 167,6 x 167,6 x 10,4 cm
Huntington Art Gallery, University of Texas
at Austin, Barbara Duncan Fund, 1982

Santiago Cárdenas
Große Tafel *(Pizarrón grande)*, 1976

Öl auf Leinwand; 128,4 x 240,1 cm
The Museum of Modern Art, New York;
Mrs. John C. Duncan Fund, 1976

CARLOS ROJAS, Ohne Titel, aus dem Zyklus › Amerika ‹ *(Sin título, de la serie › América ‹)*, 1987
Mischtechnik mit Textilien auf Leinwand; 170 x 170 cm; Im Besitz des Künstlers

Antônio Dias
Der Körper
(O corpo), 1988
Kohle und Acryl
auf Leinwand
200 x 200 cm
Galería Luisa Strina,
São Paulo

Antônio Dias, Blinde Malerei *(Pintura cega)*, 1983
Mischtechnik auf Papier; 3 Teile, insgesamt 60 x 420 cm
Im Besitz des Künstlers

Waltércio Caldas, Ohne Titel *(Sem título)*, 1982
Eisen; 15 x 70 cm; Sammlung María Camargo, São Paulo

CILDO MEIRELES
Einwürfe in ideologische Kreise:
Coca-Cola Projekt
(Insertions into Ideological Circuits:
Coca-Cola Project), 1970
Bedruckte Aufkleber auf Coca-Cola Flaschen;
Im Besitz des Künstlers

JAC LEIRNER
Eine Hundertschaft (Rad)
(La centena / roda), 1986
Geldscheine auf rostfreier
Stahlkonstruktion; 7 x 80 cm
Sammlung Marcantonio Vilaca,
São Paulo

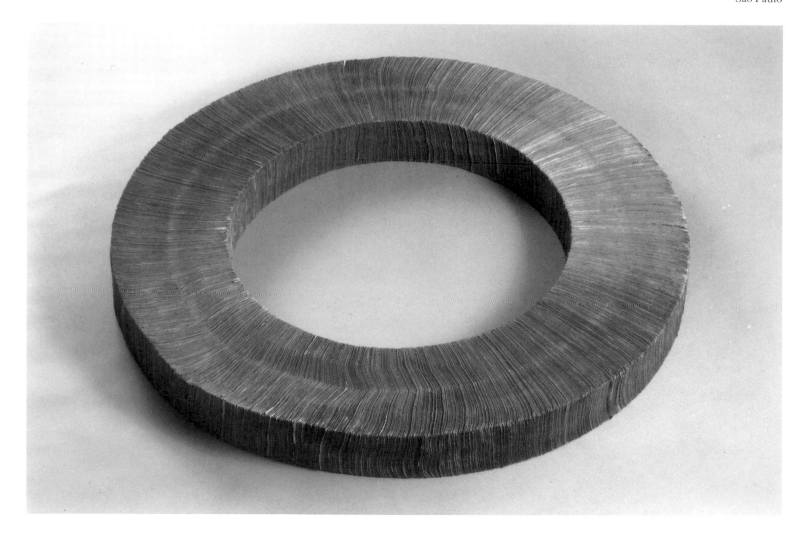

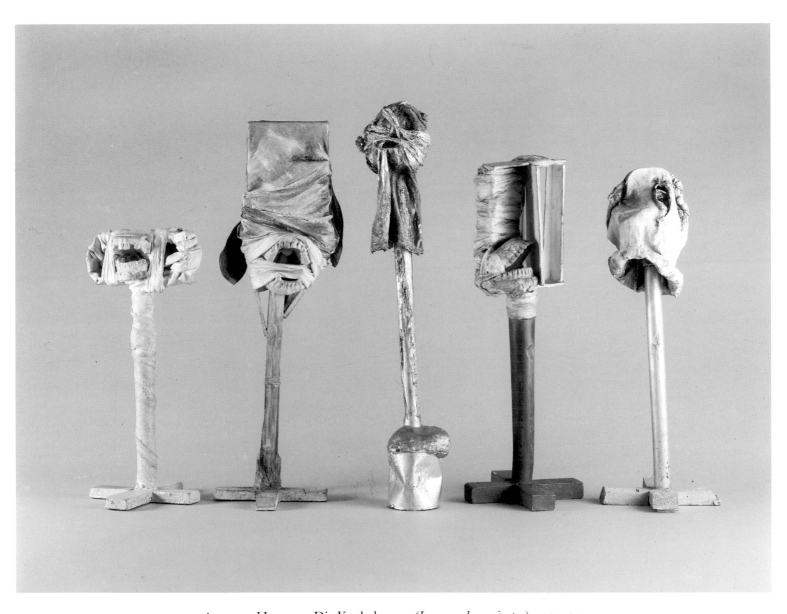

ALBERTO HEREDIA, Die Knebelungen *(Los amordazamientos)*, 1972-74
Mischtechnik; Höhe bis zu 55 cm; Museo Nacional de Bellas Artes, Buenos Aires

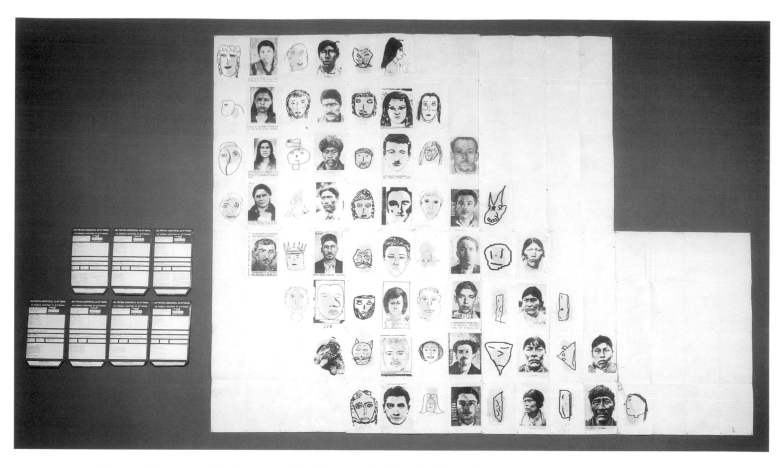

EUGENIO DITTBORN, Luftpostgemälde Nummer 89. Das Gefaltete, das Beerdigte und das nicht Geborene
(Pintura aeropostal número 89. Lo plegado, lo enterrado y lo no nato), 1991
Farbe, Bindfaden und Photo-Siebdruck auf drei Futterstoffstücken; Gesamtgröße 280 x 350 cm; Im Besitz des Künstlers

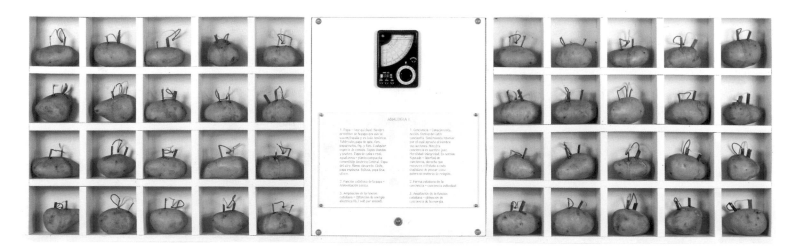

VÍCTOR GRIPPO, Analogie I *(Analogía I)*, 1971
Kartoffeln, Draht, Elektroden, Voltometer, Schrift und Holz; 47,5 x 153 x 10 cm; Museo Nacional de Bellas Artes, Buenos Aires

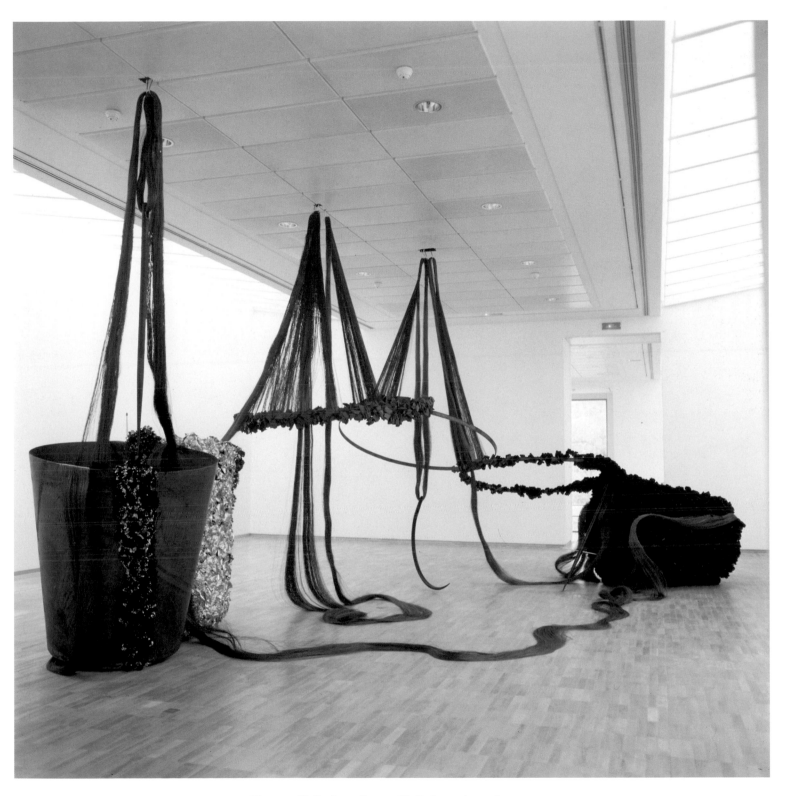

TUNGA, Palindrom Inzest *(Palindromo incesto)*, 1992
Magnete, Kupfer, Stahl, Eisen und Thermometer-Installation; Gesamtgröße 900 x 500 cm; Im Besitz des Künstlers

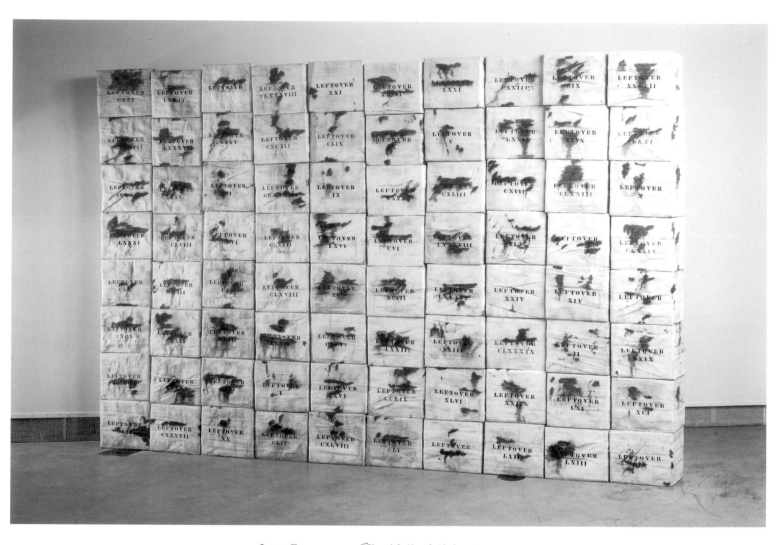

LUIS CAMNITZER, Überbleibsel *(Sobras)*, 1970
80 Pappkartons bedeckt mit Sackleinen, Farbe und Acryl; 203,2 x 325 x 20,3 cm; Yeshiva University Museum, New York

開放新門

ALFREDO JAAR, Neue Türen öffnen *(Opening New Doors)*, 1991
Computerphotographie auf Vinyl, permanente Dia-Projektion; 365,8 x 548,6 cm
Mit freundlicher Unterstützung der Meyers/Bloom Gallery, Santa Monica, Kalifornien

Kunst
bei Prestel

Kunst des 20. Jahrhunderts

Andy Warhol

Retrospektive. Von Kynaston McShine. 480 Seiten mit 636 Abbildungen, davon 277 in Farbe. 24 x 28 cm.
ISBN 3-7913-0918-8. Leinen DM 118,-

»Eine opulente Publikation. Seit 1971 wohl das beste Buch über Andy Warhol.«
Der Tagesspiegel

»Diese große Warhol-Retrospektive bietet einen kompletten Überblick über all das, was die Zeitgenossen damals beschäftigte; und zwar einen frappierenderen und intelligenteren Überblick, als ganze Jahrgänge der 'New York Times' ihn zu vermitteln vermögen.« *FAZ*

Clyfford Still

Hrsg. von Thomas Kellein. 172 Seiten mit 107 Abb., davon 63 in Farbe. 23 x 31 cm. ISBN 3-7913-1198-0. Leinen DM 108,-

»Clyfford Stills Werk steht für einen der großen, der unverwechselbarsten Augenblicke der amerikanischen Malerei. Zum erstenmal sind die imposanten Bilder des Malers des abstrakten Expressionismus jetzt in Europa versammelt und in einem umfangreichen dokumentierenden Katalogbuch festgehalten.« *Die Zeit*

Pop Art

Herausgegeben von Marco Livingstone. 312 Seiten mit 315 Abbildungen, davon 184 in Farbe. 24 x 30 cm.
ISBN 3-7913-1194-8. Leinen DM 98,-

Das gültige Standardwerk zur Pop Art.

»Rückblick auf eine Kunst-Revolution: Was es des genaueren mit der Pop Art auf sich hatte, wie ihre Entstehung und ihre Entwicklung verliefen, das wird hier mit rund 250 Kunstwerken so gründlich wie noch nie gezeigt.« *Der Spiegel*

Ellsworth Kelly

Die Jahre in Frankreich 1948-1954. Von Yve-Alain Bois, Jack Cowart und Alfred Pacquement. 212 Seiten mit 222 Abbildungen, davon 104 in Farbe.
26,5 x 30,5 cm. ISBN 3-7913-1219-7. Empfohlener Preis Paperback DM 78,-
Neuerscheinung Herbst 1992

»Der informative, großzügig ausgestattete Band zeigt, wie viele Möglichkeiten der Gestaltung Kelly in diesen frühen Jahren seiner Entfaltung zu einem der bedeutendsten Maler der Neuen Welt fand und variierte. Er hat bereits damals Entscheidendes vorweggenommen.« *FAZ*

Keith Haring

Herausgegeben von Germano Celant. 213 Seiten mit 227 Abbildungen, davon 179 in Farbe. 24 x 30 cm. ISBN 3-7913-1223-5. Paperback DM 78,-
Neuerscheinung Herbst 1992

Die erste umfassende Monographie über den populären amerikanischen Künstler Keith Haring und sein provokatives Werk. Das gesamte Spektrum seiner engagierten Kunst von den ersten Graffitis über Gemälde, Skulpturen bis hin zu Werbung und Mode wird vorgestellt und gedeutet.

Haring, Warhol, Disney

Herausgegeben von Bruce D. Kurtz. Englische Originalausgabe. 240 Seiten mit 268 Abbildungen, davon 141 in Farbe. 24 x 32 cm. ISBN 3-7913-1146-8. Paperback DM 78,-

Leben und Werk dreier Kultfiguren der amerikanischen Kunst des 20. Jahrhunderts. Eine spannende und faszinierende Hommage an den Erfinder der Mickey Mouse und seine beiden Nachfolger Andy Warhol und Keith Haring. Der Band ist eine wahre Fundgrube für Liebhaber von Cartoons, Graffiti und Pop Art.

Kunst des 20. Jahrhunderts

Kandinsky

Kleine Freuden. Aquarelle und Zeichnungen. Herausgegeben von Vivian Barnett und Armin Zweite. 232 Seiten mit 243 Abb., davon 174 in Farbe. 24,5 x 30 cm. ISBN 3-7913-1195-6. Leinen DM 118,-

Kandinskys Aquarelle und Zeichnungen bilden einen wahren Kosmos phantasievoller Formen, funkelnder Farben und spannungsvoll verdichteter Linien.

»Kleine Freuden, große Folgen: die rund 200 Kandinsky-Werke, darunter eine große Zahl aus internationalem Privatbesitz, bieten eine Gelegenheit, viele sonst verborgene Schätze zu betrachten.« *Die Zeit*

August Macke Die Tunisreise

Von Magdalena M. Moeller. 128 Seiten mit 32 Farbtafeln und 135 einfarbigen Abbildungen. 23 x 30 cm. ISBN 3-7913-0990-0. Bütten DM 58,-

»In dieser Gesamtdarstellung ist Mackes 'Tunisreise' zu einem Fest fürs Auge geworden. Ergänzt um Zeichnungen und Photographien, die Macke zum Festhalten und Bewahren von Motiven anfertigte, ergibt sich ein Buch für Kunstgenießer, aber auch für Kenner.« *Der Tagesspiegel*

Gabriele Münter

Herausgegeben von Annegret Hoberg und Helmut Friedel. 300 Seiten mit 384 Abb., davon 166 in Farbe. 24 x 29 cm. ISBN 3-7913-1216-2. Leinen DM 98,- Neuerscheinung Herbst 1992

Gabriele Münters Bilder gehören zu den intensivsten Werken des 'Blauen Reiter'. Dies ist die bisher umfangreichste und opulenteste Präsentation ihres vielseitigen Werks: Bilder, die in ihrer kühnen Vereinfachung, Farbenpracht und ihrem malerischen Schmelz überraschen und begeistern.

»Eine äußerst umfangreiche Münter-Schau.« *Abendzeitung* / München

Die Künstlerpostkarte

Von den Anfängen bis zur Gegenwart. Herausgegeben von Bärbel Hedinger. 240 Seiten mit 120 Farbtafeln und 305 einfarbigen Abbildungen. 24 x 30 cm. ISBN 3-7913-1197-2. Leinen DM 86,-

Der erste Gesamtüberblick zur reizvollen Geschichte der Künstlerpostkarte.

»Die Wandlungsfähigkeit des Genres 'Künstlerpostkarte' wird hier mit fast 500 Beispielen belegt. Eine Kunstgeschichte in DIN A6.« *Der Spiegel*

Der Blaue Reiter

im Lenbachhaus, München. Herausgegeben von Armin Zweite. 288 Seiten mit 198 Abb., davon 121 in Farbe. 23 x 30 cm. ISBN 3-7913-1158-1. Leinen DM 118,-

Die bedeutendsten Bilder aus der in der Welt einzigartigen Münchner Sammlung.

Franz Marc
Else Lasker-Schüler

Karten und Briefe. Hrsg. von Peter-Klaus Schuster. 168 Seiten mit 42 Farbtafeln und 71 Abb. 16 x 24 cm. ISBN 3-7913-0825-4. Gebunden DM 49,80

»Ein schönes, substantielles und exzellent gedrucktes Dokument einer legendären Künstlerfreundschaft.« *FAZ*

Franz Marc

Von Mark Rosenthal. 160 Seiten mit 94 Abb., davon 71 in Farbe. 24 x 29 cm. ISBN 3-7913-1215-4. Leinen DM 68,- Neuerscheinung Herbst 1992

Das repräsentative Franz-Marc-Buch versammelt seine schönsten Bilder in brillanten Reproduktionen verbunden mit einem anschaulichen Text über Leben und Werk.

Kunst des 20. Jahrhunderts

Picasso

Die Sammlung Ludwig. Zeichnungen, Gemälde, Plastische Werke. Hrsg. von Evelyn Weiss. Ca. 280 Seiten mit ca. 280 Abb., davon ca. 200 in Farbe. 24 x 31 cm. ISBN 3-7913-1235-9. Leinen DM 98,-
Neuerscheinung Herbst 1992

Die fast 200 Arbeiten umfassende spektakuläre Picasso-Sammlung von Peter und Irene Ludwig wird hier zum ersten Mal vollständig der Öffentlichkeit präsentiert. Sie enthält eine Fülle bisher unpublizierter Arbeiten und gibt einen eindrucksvollen Querschnitt durch Picassos Werk.

Picasso und Braque

Die Geburt des Kubismus. Von William Rubin. 424 Seiten mit 551 Abbildungen, davon 321 in Farbe. 23 x 29 cm. ISBN 3-7913-1046-1. Leinen DM 118,-

»Ein hervorragend gestalteter Band, mit dem wir in Zukunft ein höchst nützliches Nachschlagewerk zum Kubismus zur Hand haben.« *Süddeutsche Zeitung*

»In einzigartiger Weise wird der kreative Dialog zwischen Picasso und Braque beleuchtet, der den Kubismus begründete.« *Frankfurter Rundschau*

Antoni Tàpies

Von Andreas Franzke. Ca. 350 Seiten mit ca. 250 Abbildungen, davon ca. 200 in Farbe. 29 x 30,5 cm. ISBN 3-7913-1175-1. Leinen ca. DM 168,-
Neuerscheinung Herbst 1992

Antoni Tàpies gehört mit Joan Miró und Salvador Dalí zu dem großen Dreigestirn katalanischer Künstler der Gegenwart. Sein komplexes und vielgestaltiges Werk wird in der großen Monographie von Andreas Franzke, einem ausgewiesenen Tàpies-Kenner, gezeigt und gründlich gedeutet.

Dani Karavan

Von Pierre Restany. 160 Seiten mit 191 Abb., davon 102 in Farbe. 24 x 30 cm. ISBN 3-7913-1211-1. Leinen DM 98,-
Neuerscheinung Herbst 1992

Die erste deutsche Monographie über das in vielen Ländern der Welt verstreute Werk des israelischen Environment-Künstlers Dani Karavan. Seine im Dialog mit dem sie umgebenden Raum entwickelte Kunst hat der modernen Skulptur neue Impulse gegeben. Der Prestel-Band vermittelt ein ebenso umfassendes wie lebendiges Bild dieses interessanten Künstlers.

Victor Vasarely

Herausgegeben von Klaus Albrecht Schröder. 192 Seiten mit 132 Abbildungen, davon 60 in Farbe. 24 x 30,5 cm. ISBN 3-7913-1199-9. Leinen DM 98,-

»Geometrie der Natur, eingefangen in Computerpoesie: Vasarely gilt als Meister der Optical-Art. Eine Malerei, die anstelle der Wirklichkeit des Gegenstandes die Wirklichkeit der reinen Form und Farbe setzt. Der Band präsentiert seine wichtigsten Werke.« *Welt am Sonntag*

Emil Schumacher

Die Gouachen der 80er Jahre. Von Ernst-Gerhard Güse. Ca. 200 Seiten mit 150 Farbtafeln und 30 einfarbigen Abbildungen. 24,3 x 29 cm. ISBN 3-7913-1222-7. Leinen DM 98,-
Neuerscheinungen Herbst 1992

Emil Schumacher ist der herausragende Vertreter der informellen Malerei im Nachkriegs-Deutschland. Sein Name steht für die grenzenlose Freiheit des Künstlers im Umgang mit Farbe, Malmaterie und dem Bildträger. Die Gouachen der achtziger Jahre, ein wichtiger Bereich seines Werks, sind ein bislang gut gehütetes Ateliergeheimnis und werden erstmals gezeigt.

PRESTEL FÜHRER

Jeder Band Paperback DM 29,80

Die Prestel-Führer im Urteil der Presse

»Die Konzeption dieser Reihe ist ausgezeichnet: das praktische Format, die übersichtliche Gliederung und das gute Layout, welches knappe und informative Texte sowie exzellente Illustrationen in ein ausgewogenes Verhältnis setzt. Hier ist ein Cicerone, der in repräsentativer Auswahl die unterschiedlichen Seiten der Region dokumentiert und darüber hinaus nützliche Tips und Anregungen gibt.«

»Kompakte Qualität: Die Prestel-Führer sind in erster Linie Kunstführer. Sie sind besonders gut vor Ort zu benutzen - weil sie handlich sind (sie passen in jede Tasche), weil Text und Abbildungen (einstimmende Farbfotos, informierende Detailaufnahmen und Grundrisse) nebeneinander stehen und eine rasche Orientierung ermöglichen. Die Prestel Führer sind knapp und kompakt, ohne dadurch, wie viele andere Reise-Kompendien, an Kompetenz zu verlieren.« *BuchMarkt*

»Ein Reiseführer, der diesen Titel auch verdient, muß ein ausgeklügeltes Verweissystem zwischen pointiertem Text und Kartenteil, reiche Bebilderung sowie einen prall gefüllten Infoteil beinhalten: die neuen Prestel-Führer unterwerfen darüber hinaus die reiche, überwiegend farbige Bebilderung der Bände dem einen Zweck der Information und schaffen mit einem schlanken Hochformat und einem klaren Schriftbild ein unprätentiöses Hilfsmittel, das die Zielgebiete dem Reisenden sicher, wenn auch knapp, erschließt.« *Kölner-Stadtanzeiger*

»Handliche Reiseführer für Besucher, die die Stadt nicht nur auf den bekannten Touristenpfaden kennenlernen möchten: Viele Sehenswürdigkeiten, begleitet von einer großen Zahl von Photos und Zeichnungen. Farbige Karten und Pläne helfen bei der Orientierung. Dazu Geschichte, Kunst und Kultur im Überblick und viele praktische Tips für die Reise.« *Die Welt*

Große Monographien

Edouard Manet

Augenblicke der Geschichte. Herausgegeben von Stefan Germer und Manfred Fath. Ca. 224 Seiten mit ca. 220 Abbildungen, davon ca. 46 in Farbe. 24 x 30 cm.
ISBN 3-7913-1210-3. Leinen DM 98,-
Neuerscheinung Herbst 1992

Erstmals wird die Bedeutung von zeitkritischen Themen im Werk von Manet (1832 bis 1883) untersucht. Die ausgewählten Bilder, darunter der Zyklus zur Erschießung Kaiser Maximilians, zeigen ihn als kritischen Kommentator des Zeitgeschehens und zugleich als Schöpfer einer neuen Form der Malerei.

Rembrandt

Von Otto Pächt. Herausgegeben von Edwin Lachnit. 256 Seiten mit 245 Abbildungen, davon 64 in Farbe. 24 x 30 cm.
ISBN 3-7913-1156-5. Leinen DM 98,-

»Behutsam wie ein Außenseiter nähert sich der Wiener Kunsthistoriker Pächt dem Thema Rembrandt. Die Vorlesungen, die der Gelehrte 1971 gehalten hat, werden hier, sehr großzügig bebildert, zum ersten Mal veröffentlicht. Ein Buch, das vor allem eine Schule des Sehens ist.« *FAZ*

Rodin

Eros und Kreativität. Herausgegeben von Rainer Crone und Siegfried Salzmann. 240 Seiten mit 357 Abbildungen, davon 32 in Farbe und 140 in Duoton. 24 x 31 cm.
ISBN 3-7913-1153-0. Leinen DM 98,-

»Ein prachtvoller Band, der viele von Rodins Werken in hervorragenden Photos vereint und dem Einfluß der Erotik auf sein Schaffen nachspürt.« *Main-Echo*

»Das große Rodin-Buch erfüllt hohe Ansprüche. Schon die brillante optische Präsentation vermittelt ein ungemein sinnliches Erlebnis.« *Augsburger Allgemeine*

Max Ernst

Retrospektive zum 100. Geburtstag. Hrsg. von Werner Spies. 388 Seiten mit 444 Abb., davon 250 in Farbe. 24 x 30 cm.
ISBN 3-7913-1122-0. Leinen DM 118,-

»Der große Dadaist und Surrealist wurde 1991 zum 100. Geburtstag mit einer umfassenden Werkübersicht geehrt, die der Max-Ernst-Experte Werner Spies zusammengestellt hat. Die rund 250 Stücke dokumentieren eindrucksvoll sämtliche Werkphasen dieses Zauberers der kaum spürbaren Verrückungen.« *art*

Lovis Corinth

Herausgegeben von Klaus Albrecht Schröder. 226 Seiten mit 197 Abbildungen, davon 92 in Farbe. 24 x 30 cm.
ISBN 3-7913-1221-9. Leinen DM 98,-
Neuerscheinung Herbst 1992

Das spannungsvolle und facettenreiche Werk von Lovis Corinth berührt uns heute aufregend aktuell. In diesem Künstler begegnen sich gleichsam zwei Epochen der Malerei. Hier wird ein Querschnitt durch sein Schaffen gegeben, der Früh- und Spätwerk nicht trennt, sondern als Vorwegnahme und Vollendung begreifbar macht.

Oskar Kokoschka

Herausgegeben von Klaus Albrecht Schröder und Johann Winkler. 232 Seiten mit 103 Farbtafeln und 84 einfarbigen Abbildungen. 24 x 30 cm.
ISBN 3-7913-1123-9. Leinen DM 108,-

»Eine vorzügliche Zusammenstellung des Feinsten, das sich aus diesem Lebenswerk herausfiltern läßt. Und zwar in all seinen Phasen und Themen.« *Die Presse/Wien*

»Ein sehr übersichtlicher, ausgewogener Band, der das malerische Werk in einer qualitätsbewußten Auswahl darstellt.« *FAZ*

Standardwerke zur Kunst

Primitivismus in der Kunst des zwanzigsten Jahrhunderts

Herausgegeben von William Rubin. 742 Seiten mit 1056 Abbildungen, davon 369 in Farbe. 22,5 x 30 cm.
ISBN 3-7913-0683-9. Leinen DM 340,-

»Eine Publikation, auf die niemand verzichten kann, der sich mit unserem Jahrhundert beschäftigt.« *FAZ*

»Wo künftig von diesem interessanten Thema die Rede ist, wird man diese gründliche und vielseitige Monographie zitieren müssen.« *Neue Zürcher Zeitung*

Deutsche Kunst im 20. Jahrhundert

Malerei und Plastik 1905-1985. Hrsg. von C.M. Joachimides, N. Rosenthal und W. Schmied. 504 Seiten mit 629 Abbildungen, davon 336 in Farbe. 22,5 x 30 cm.
ISBN 3-7913-0728-2. Leinen DM 118,-

»Der qualitätsvolle Prestel-Band ist ein 'Bilderbuch' zum Immer-wieder-in-die-Hand-nehmen und genügt höchsten wissenschaftlichen Ansprüchen. Der Leser kann sich hiermit ein wirklich umfassendes Bild zur Kunst und Zeit machen.« *PAN*

Weltgeschichte der Kunst

Von Hugh Honour und John Fleming. Vierte, grundlegend erweiterte und neugestaltete Ausgabe 1992. 656 Seiten mit über 1.500 Abbildungen, davon über 800 in Farbe. 24 x 30 cm. ISBN 3-7913-1179-4. Leinen DM 148,-
Neuerscheinung Herbst 1992

»Die Autoren erzählen die Weltgeschichte der Kunst so, daß der Zusammenhang von Kunst und Geschichte stets spürbar bleibt. Der Band ist keine bloße Anleitung zum Genuß der Kunstwerke, sondern will neugierig machen auf Kunst. Kurz: dieses Buch ist eine Augenweide.« *Die Zeit*

Vom Klang der Bilder

Die Musik in der Kunst des 20. Jahrhunderts. Herausgegeben von Karin v. Maur. 488 Seiten mit 821 Abbildungen, davon 223 in Farbe. 22,5 x 30 cm.
ISBN 3-7913-0727-4. Leinen DM 98,-

»Dieser Überblick ist gigantisch. Eine Fundgrube weit über die Grenzen von Musik und Malerei hinaus.« · *FAZ*

»Ein wahrer Schatz: das Thema Musik ist noch nie so umfassend gesammelt und katalogisiert worden.« *Der Tagesspiegel*

HIGH & LOW

Moderne Kunst und Trivialkultur. Von Kirk Varnedoe und Adam Gopnik. 360 Seiten mit 578 Abbildungen, davon 159 in Farbe. 24,5 x 31 cm.
ISBN 3-7913-1085-2. Leinen DM 148,-

»Jede Seite vibriert vor Enthusiasmus für das 'High', vor Neugierde für das 'Low' und dem Spürsinn der Autoren für den Austausch zwischen beidem.« *TIME*

»Ein brillantes Buch zu einem lehrreichen Stück Entertainments für Kunstfreunde, Kunstfeinde und Art-Direktoren.« *Stern*

Bilder des 20. Jahrhunderts

Die Kunstsammlung Nordrhein-Westfalen, Düsseldorf. Von Werner Schmalenbach. 416 Seiten mit 595 Abbildungen, davon 176 in Farbe. 22,5 x 30 cm.
ISBN 3-7913-0745-2. Leinen DM 98,-

»Der Autor führt seine Schätze nicht bloß in vorzüglichen Farbabbildungen vor. Er versteht es zugleich, in einem brillant formulierten Text die Werke in die Entwicklungsgeschichte der Malerei einzuordnen. Damit wird der Band zu einer Einführung in die Geschichte der modernen Kunst überhaupt.« *Bücherpick*

Photographie - Buchkunst - Schmuck - Mode

VOILÀ

Glanzstücke historischer Moden 1750 bis 1960. Herausgegeben von Wilhelm Hornbostel. 192 Seiten mit 152 Abbildungen, davon 87 in Farbe. 24 x 31 cm. ISBN 3-7913-1117- 4. Leinen DM 98,-

»Voilà - da sind sie, die Highlights der Haute Couture aus zwei Jahrhunderten: Eine Revue, die wunderschön anzuschauen ist.« *Abendzeitung* /München

»Ein ebenso opulentes wie witziges Journal über vergangenen Luxus und überholte Moden.« *Süddeutsche Zeitung*

Eliot Porter

The Grand Canyon. Englische Originalausgabe. 152 Seiten mit 64 Farbtafeln. 24 x 31 cm. ISBN 3-7913-1233-2. Leinen DM 88,-
Neuerscheinung Herbst 1992

Der Amerikaner Eliot Porter, einer der größten Photographen dieses Jahrhunderts, hat mit seinem Werk neue Maßstäbe für die Landschaftsphotographie gesetzt. Dieser Band enthält 64 meisterhafte, sorgfältig reproduzierte Aufnahmen des Grand Canyon, die dessen Großartigkeit eindrucksvoll widerspiegeln.

Glanzstücke

Modeschmuck vom Jugendstil bis zur Gegenwart. Herausgegeben von Deanna Farneti Cera. 408 Seiten mit 768 Abb., davon 648 in Farbe. 25,5 x 28,5 cm. ISBN 3-7913-1176-X. Leinen DM 128,-

»Eine umfangreiche Dokumentation mit über 600 Objekten aus Europa und Amerika, in traumhaften Photos festgehalten. Nicht nur zum genußvollen Blättern lädt der Band ein, sondern auch zu eingehender Lektüre, zum Nachschlagen und zur Schmuckbestimmung.« *Der Tagesspiegel*

Papiergesänge

Buchkunst im 20. Jahrhundert. Künstlerbücher, Malerbücher und Pressendrucke. Von Béatrice Hernad und Karin v. Maur. 312 Seiten mit 206 Abbildungen, davon 16 in Farbe und 190 in Duoton. 21 x 28 cm. ISBN 3-7913-1218-9. Leinen DM 98,-
Neuerscheinung Herbst 1992

Das Künstlerbuch als Bühne für literarische und künstlerische Experimente: Mit 165 exemplarischen Werken wird die spannungsvolle Entwicklungsgeschichte der Buchkunst im 20. Jahrhundert umfassend und anschaulich vor Augen geführt.

Film und Mode - Mode im Film

Herausgegeben von Regine und Peter W. Engelmeier. Mit einem Vorwort von Audrey Hepburn. 248 Seiten mit 378 einfarbigen Abbildungen. 21 x 29,7 cm. ISBN 3-7913-1074-7. Samt DM 98,-

»Ein Buch, das die intime Verbindung zwischen Mode und Kino glänzend dokumentiert. Über den hervorragend reproduzierten Bildteil hinaus werden in kenntnisreichen Texten die Wechselwirkungen aufgezeigt. Ein Band, der die Filmliteratur um ein noch wenig beschriebenes aber gewichtiges Kapitel bereichert.« *FAZ*

Europa beim Wort genommen

115 Porträtphotographien von Ingrid von Kruse. 224 Seiten mit 115 Abbildungen in Duoton. 24 x 30 cm. ISBN 3-7913-1217-0. Broschur im Schuber DM 78,-
Neuerscheinung Herbst 1992

Plädoyer für Europa: 115 Meisterwerke der bekannten Photographin Ingrid von Kruse zum Europa-Jahr 1993. Eine außergewöhnliche Revue der »Intelligentsija« unseres Kontinents, begleitet von hoffnungsvollen, aber auch kritischen Gedanken der Porträtierten zur Utopie Europa.

Design

Deutsche Werkstätten und WK-Verband

1898-1990. Aufbruch zum neuen Wohnen. Von Hans Wichmann. 388 Seiten mit 409 Abb., davon 94 in Farbe. 23 x 30 cm. ISBN 3-7913-1208-1. Leinen DM 148,- Neuerscheinung Herbst 1992

Am Beispiel der Deutschen Werkstätten und des WK-Verbandes wird der um 1900 einsetzende »Aufbruch zum neuen Wohnen« und die beispielhafte Zusammenarbeit von Entwerfern und Produzenten auf dem Gebiet der Wohnungseinrichtung nachgezeichnet. Eine anregende Dokumentation, ein Bildband und ein Nachschlagewerk zum deutschen Möbeldesign des 20. Jahrhunderts.

Deutsches Design 1950-1990

Designed in Germany. Herausgegeben von Michael Erlhoff, Rat für Formgebung. 280 Seiten mit 859 Abbildungen, davon 76 in Farbe. 24 x 30 cm. ISBN 3-7913-1067-4. Leinen DM 118,-

»Der Band bietet neben einer umfassenden Darstellung von Design-Objekten auch einen Abriß über die Geschichte des deutschen Designs seit 1949.« *Häuser*

Josef Hoffmann Designs

Herausgegeben von Peter Noever. Englische Originalausgabe. Ca. 336 Seiten mit ca. 500 Abbildungen, davon ca. 300 in Farbe. 21,5 x 28 cm. ISBN 3-7913-1229-4. Leinen DM 108,- Neuerscheinung Herbst 1992

Josef Hoffmann, der Pionier des modernen Designs und große Wiener Architekt, in einer vielschichtigen Monographie. Über 300 Entwurfszeichnungen und 230 Objekte geben einen authentischen Eindruck vom klaren Konzept und der üppigen künstlerischen Phantasie Hoffmanns.

Industrial Design - Unikate - Serienerzeugnisse

Kunst, die sich nützlich macht. Von Hans Wichmann. 524 Seiten mit 1.177 Abbildungen, davon 131 in Farbe. 22,5 x 30 cm. ISBN 3-7913-0684-7. Leinen DM 178,-

»Eindrucksvoll katalogisiert dieser Prachtband die Designer-Höchstleistungen vom klassischen Kunstgewerbe bis hin zum Werkzeug.« *Der Spiegel*

»Dieser Band kann zum Standardwerk des Designs werden.« *Abendzeitung*

Ein Stuhl macht Geschichte

Von Werner Möller und Otakar Mácel. 128 Seiten mit 126 einfarbigen Abbildungen. 22 x 28 cm. ISBN 3-7913-1192-1. Pappband DM 78,- Neuerscheinung Herbst 1992

Erstmals die spannende Entwicklungsgeschichte des »Freischwinger«, der Revolution im Möbeldesign des 20. Jh.

Handbuch des Europäischen Porzellans

Von Ludwig Danckert. Umfassend bearbeitete und stark erweiterte Neuausgabe 1992. 980 Seiten mit über 3.200 Stichworten und 5.800 Marken. 12,5 x 21 cm. ISBN 3-7913-1173-5. Gebunden DM 178,- Neuerscheinung Herbst 1992

Das unentbehrliche, praktische Porzellan-Bestimmungsbuch in einer grundlegend erweiterten Neuausgabe.

Design heute

Maßstäbe: Formgebung zwischen Industrie und Kunst-Stück. Herausgegeben von Volker Fischer. 328 Seiten mit 759 Abb., davon 308 in Farbe. 22,5 x 30 cm. ISBN 3-7913-0854-8. Leinen DM 118,-

Prestel-Kunstpaperbacks

Kunst-Geschichten

Von Karlheinz Schmid. 160 Seiten mit 82 einfarbigen Abbildungen. 16,5 x 23,5 cm. ISBN 3-7913-1201-4. Pb. DM 39,80 Neuerscheinung Herbst 1992

Informative Berichte zur zeitgenössischen Kunst und ihren Machern.

Gespräche mit Antoni Tàpies

Von Barbara Catoir. 168 Seiten mit 8 Farbtafeln und 110 Abb. 16,5 x 23,5 cm. ISBN 3-7913-0831-9. Pb. DM 39,80

Gespräche mit Francis Bacon

Von David Sylvester. 183 Seiten mit 129 einfarbigen Abbildungen. 16,5 x 23,5 cm. ISBN 3-7913-0584-0. Pb. DM 39,80

Malerei im 20. Jahrhundert

Von Werner Haftmann.
Band 1: Textband. Eine Entwicklungs-geschichte. 612 Seiten. 16,5 x 23,5 cm. ISBN 3-7913-0491-7. Paperback DM 48,-
Band 2: Eine Bildenzyklopädie. 420 Seiten mit 1011 Abbildungen davon 50 in Farbe. 16,5 x 23,5 cm.
ISBN 3-7913-0152-7. Paperback DM 48,-

Kontinent Picasso

Ausgewählte Aufsätze aus zwei Jahrzehn-ten. Von Werner Spies. 160 Seiten mit 145 einfarbigen Abbildungen. 16,5 x 23,5 cm. ISBN 3-7913-0891-2. Pb. DM 39,80

Geschichte der Kunstgeschichte

Der Weg einer Wissenschaft. Von Udo Kultermann. 268 Seiten mit 152 einfarbi-gen Abbildungen. 16,5 x 23,5 cm. ISBN 3-7913-1056-9. Paperback DM 48,-

Land Art USA

Von den Ursprüngen zu den Groß-raumprojekten in der Wüste. Von Patrick Werkner. 160 Seiten mit 134 einfarbigen Abbildungen. 16,5 x 23,5 cm. ISBN 3-7913-1225-1. Pb. DM 48,- Neuerscheinung Herbst 1992

Architektur im AufBruch

Neun Positionen zum Dekonstruktivismus. 174 Seiten mit 128 Abb. 16,5 x 23,5 cm. ISBN 3-7913-1116-6. Paperback DM 48,-

Das Werktor

Herausgegeben von Uwe Drepper. 144 Seiten mit 180 Abb. 16,5 x 23,5 cm. ISBN 3-7913-1180-8. Paperback DM 44,-

Neue Städte aus Ruinen

Deutscher Städtebau der Nachkriegszeit. Herausgegeben von Klaus von Beyme, Werner Durth, Niels Gutschow, Winfried Nerdinger und Thomas Topfstedt. 384 Sei-ten mit 293 einfarb. Abb. 16,5 x 23,5 cm. ISBN 3-7913-1164-6. Paperback DM 58,-

Palladio in Amerika

Die Kontinuität klassizistischen Bauens in den USA. Von Baldur Köster. 176 Sei-ten mit 175 Abbildungen. 16,5 x 23,5 cm. ISBN 3-7913-1057-7. Pb. DM 39,80

Italian Villas and Gardens

Von Paul van der Ree, Gerrit Smienk und Clemens Steenbergen. Englische Original-ausgabe. 304 Seiten mit 50 einfarbigen Abb. und 200 Plänen. 16,5 x 23,5 cm. ISBN 3-7913-1181-6. Paperback DM 48,-

Von der Urhütte zum Wolkenkratzer

Geschichte der gebauten Umwelt. Von Heinrich Klotz. 264 Seiten mit 237 einfar-bigen Abbildungen. 16,5 x 23,5 cm. ISBN 3-7913-1165-4. Paperback DM 58,-

Architektur

New York Architektur 1970-1990

Herausgegeben von Heinrich Klotz in Zusammenarbeit mit Luminita Sabau. 336 Seiten mit 708 Abbildungen, davon 271 in Farbe. 22 x 32 cm.
ISBN 3-7913-0923-4. Leinen DM 118,-

»Mit der ausführlichen Präsentation von 50 Architekturbüros wird der bisher fundierteste Überblick über ein interessantes Kapitel der aktuellen Architektur gegeben.« *Wolkenkratzer Art Journal*

»Das Buch bietet ein genaues und übersichtliches Bild dieser Epoche der New Yorker Architektur.« *Süddeutsche Zeitung*

Antonio Sant'Elia

Gezeichnete Architektur. Herausgegeben von Vittorio Magnago Lampugnani. 234 Seiten mit 403 Abbildungen, davon 77 in Farbe. 23 x 30 cm. ISBN 3-7913-1193-X. Leinen DM 118,-

»Der erste vollständige Überblick über das Werk des italienischen Architekten Sant'Elia. In nur zehn Schaffensjahren hat er zur Gewalt eines architektonischen Ursprungsmythos gefunden, dessen greller Blitzschein in den gesamten modernen Stadtvisionen nachdonnert.« *FAZ*

Lexikon der Weltarchitektur

Von Nikolaus Pevsner, Hugh Honour und John Fleming. 3., aktualisierte und erweiterte Auflage 1992. 868 Seiten mit ca. 3.500 Abb. und über 3.000 Stichworten. 19 x 26,5 cm. ISBN 3-7913-1238-3.
Leinen DM 158,-. Ab 1.1.1993 DM 178,-
Neuerscheinung Herbst 1992

»Mit unzähligen Facetten wird eindrucksvoll illustriert, was 'Weltarchitektur' ist. Das zuverlässige Architekturlexikon in einer erweiterten Ausgabe.« *Die Zeit*

DAM Architektur Jahrbuch

DAM Architecture Annual. Herausgegeben vom Deutschen Architektur-Museum, Frankfurt am Main, Vittorio Magnago Lampugnani in Zusammenarbeit mit Andrea Gleininger. 192 Seiten mit ca. 300 Abbildungen, davon ca. 70 in Farbe.
22 x 28 cm. ISBN 3-7913-1152-2.
Paperback DM 58,-
Neuerscheinung Herbst 1992

Mit neuen Impulsen, englischen Summaries für ein internationales Publikum und in neuem Kleid erscheint das seit Jahren anerkannte und bewährte DAM Architektur Jahrbuch von nun an bei Prestel.

Chicago Architektur 1872-1922

Die Entstehung der kosmopolitischen Architektur des 20. Jahrhunderts. Herausgegeben von John Zukowsky. 480 Seiten mit 585 Abbildungen, davon 54 Farb- und 42 Duotontafeln. 22,5 x 30 cm.
ISBN 3-7913-0820-3. Leinen DM 128,-

»Die Chicagoer Schule ist nur ein Teil dieses hervorragenden Buches. Hier geht es auch um die Architektur aus örtlicher Tradition und ihre Auseinandersetzung mit Europa, das Ganze in prachtvollen Zeichnungen und reichem Text.« *Baumeister*

Die Architekturzeichnung

Vom barocken Idealplan zur Axonometrie. Herausgegeben von Winfried Nerdinger. 212 Seiten mit 159 Abbildungen, davon 95 in Farbe und 45 zweifarbig. 22,5 x 28 cm. ISBN 3-7913-0721-5. Bütten DM 98,-

»Der ausgezeichnet kommentierende, fast luxuriös illustrierte Katalog der wohl bedeutendsten westdeutschen Zeichnungssammlung.« *Die Zeit*

»Das Buch ist als Standardwerk zu bezeichnen, weil mit ihm erstmals ein umfassender Abriß der deutschen Architekturzeichnung vorliegt.« *Bauwelt*

Essays

Orozco und Rivera: Die mexikanische Freskomalerei und die Paradoxie des Nationalismus

Max Kozloff

In der mexikanischen Stadt Guadalajara steht am Ende einer langen, von Geschäften gesäumten Esplanade, die von der kolonialen Stadtmitte aus in östliche Richtung führt, das Instituto Cultural Cabañas, ein grauer, neoklassizistischer Kuppelbau von strenger Schönheit. Er war vormals die Kapelle eines Waisenhauses und beherbergt einen Freskenzyklus von José Clemente Orozco (1883-1949). Zum Zeitpunkt seiner Vollendung im Jahr 1939 galt dieses Werk, das offiziell die Geschichte Mexikos zum Gegenstand hat, als die Krönung eines fruchtbaren und provozierenden Schaffens.

Man betritt das Instituto Cabañas durch das mittlere Portal eines gewölbten Saales und fühlt sich wie in ein Querschiff versetzt. Zur Linken und zur Rechten umgürten dekorierte Lünetten, von steinernen Profilen gerahmt, die gesamte Halle. Darüber spannt sich die Decke, die durch Gurtbögen in sechs große bemalte Segmente unterteilt ist und in der Mitte nach oben hin von der Kuppel aufgebrochen wird, mit vier ausgemalten Zwickeln, darüber sechzehn Nischen in der Tambourzone sowie dem krönenden Kuppelfresko. Diesen hemisphärischen Raum, Scheitelpunkt des Freskenprogramms, beherrscht eine ausschreitende Figur, mit der sich Orozco des öfteren zu identifizieren schien: ein Mensch in Flammen, der das Feuer bringt (Abb. 1). Aus der Froschperspektive scheint diese Figur durch einen illusionistischen Trick in unseren Raum herabzuhängen, unter völliger Mißachtung der konkaven Fläche, auf die sie gemalt ist. In dem großen Halbrund der Kuppel neben all den Farben in den angrenzenden Darstellungen, die durch das Licht der frühen Nachmittagssonne wärmer ausfallen – zunächst die Grau- und Orangetöne, dann die Farben zwischen Himmelblau und Saftgrün –, werden Orozcos künstlerische Vorbilder sichtbar: Tintoretto, El Greco (den der Mexikaner auf der Nordwand tatsächlich auch darstellt), Goya und Daumier. Sich die gesamte Deckenausmalung anzuschauen, bedeutet eine schwindelerregende Übung im Kopfdrehen und Halsstrecken, denn jedes Bildfeld grenzt oben an die Unterseite des nächsten. Derweil wirken die schwarzen schmiedeeisernen Gitter, die die bis zum Boden reichenden Fresken schützen, wie ein heroischer Stacheldraht, dessen Abwehrcharakter mit der emotionalen Grundtendenz der Kunst Orozcos in Einklang steht.

Die dem Betrachter abverlangte Mühe entspricht der Unruhe der dargestellten Epoche, die sogar die einzelnen Pinselstriche des Künstlers durchwirkt. Die Tatsache, daß die Europäer im Begriff waren, ein zweites Mal in diesem Jahrhundert Brudermord zu begehen, beherrschte wie ein Dämon das Bewußtsein östlich und westlich des Atlantik. Der mexikanische Präsident Lázaro Cárdenas (Amtszeit 1934-40) hatte das Land ausdrücklich für die besiegten und geflohenen republikanischen Kämpfer des Spanischen Bürgerkriegs geöffnet, und er gewährte dem russischen Revolutionär Leo Trotzki Exil, der auf seiner Flucht in keinem anderen Land Aufnahme gefunden hatte. Orozcos stalinistischer Kollege David Alfaro Siqueiros hatte auf seiten der Republikaner gekämpft und sollte später einen Mordversuch an eben diesem Trotzki anführen, dem wiederum Diego Rivera – zusammen mit Orozco und Siqueiros Begründer der Renaissance der mexikanischen Wandmalerei – Unterschlupf gewährt hatte. Zu gleicher Zeit inszenierten einheimische Faschistenbanden Krawalle und führten Söldnermorde aus, wie jenen an dem britischen Konsul Geoffry Firmin, der in Malcolm Lowrys Roman *Unter dem Vulkan* beschrieben wird. Mexiko wurde zusätzlich zur eigenen Malaise mit ideologischem Gift von jenseits des Atlantik infiziert, für das es noch keine Gegenmittel bereit hatte.

Die Maler waren durch die Schule der Revolution in ihrem Heimatland gegangen, an deren Wirren sie sich mit Unterbrechungen und mit widersprüchlichen Ergebnissen beteiligt hatten. Bereits 1911 hatte Orozco als Karikaturist für eine Zeitung gearbeitet, die gegen die Revolution in ihrer ersten, bürger-

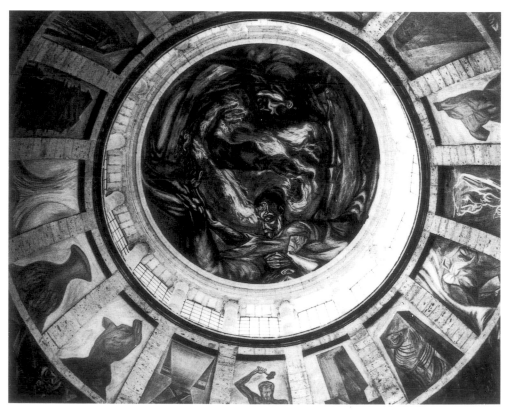

1 José Clemente Orozco, Kuppelausmalung im Instituto Cultural Cabañas, Guadalajara, 1938-39. Im Zentrum: *Der Mensch des Feuers.*

lich-liberalen Phase und deren Leitfigur Francisco Madero opponierte, und 1915 zeichnete er für ein radikales Blatt, das sich hinter die Truppen von Venustiano Carranza stellte, die gegen die Armee des berühmten Guerillaführers – und einst als Streiter für die Agrarreform betrachteten – Pancho Villa kämpfte. Jetzt, da sich dunkle Wolken über Europa zusammenzogen, konnte Orozco nicht übersehen, daß die lange Geschichte der inneren Gewalt in Mexiko, die sich zu einem Panorama bis in die Zeit vor der Eroberung zusammenschloß, durch einen regelrechten Weltenbrand übertroffen zu werden drohte. Ebenso wie sein persönlicher ›indigener‹ Stil der Kunst der Moderne manche Anregung verdankte (so etwa dem deutschen Expressionismus), so waren die Kämpfe in Mexiko aufs engste mit dem blutrünstigen Geschehen in Europa verknüpft: Ein Thema der Fresken in Guadalajara ist die Ähnlichkeit zwischen dem zerstörerischen Verhalten in der Neuen und in der Alten Welt.

Das aus 52 Bildfeldern bestehende Ensemble im Instituto Cultural Cabañas war das letzte von insgesamt drei Projekten, die Orozco in Guadalajara ausführte, wobei die beiden vorangegangenen Ausmalungen, die des Palacio del Gobierno sowie der Aula der Universität (1936 begonnen), ein vergleichbares Programm aufweisen. Guadalajara, die Kapitale des Staates Jalisco, ist damit ein Bollwerk der Kunst Orozcos geworden; im engeren Sinne auch der Ort, an dem man besonders eindrücklich der unmittelbaren Nachwirkung von Picassos *Guernica* ansichtig wird: eine in Bilder gefaßte Anprangerung von Greueltaten, die hier – in einem unterentwickelten Land – zwar viel großräumiger, wenn auch noch immer als Allegorie konzipiert und von einem Künstler mit einem noch stärkeren Nationalbewußtsein umgesetzt wurde.

Orozcos historischer Rückblick sollte von Anfang an mit einer aktuellen Einsicht in die Bedrohung der Gegenwart verbunden sein, die sich im Zuge des Malprozesses noch mehr Geltung verschaffte: Hauptgrund einer gewissen Unordnung im zeitlichen Zusammenhang eines Freskenzyklus, in dem Kreuze und Schwerter ebenso wie Stacheldraht und Generatoren figurieren. Orozco unternimmt keinen Versuch, diesen Zyklus, der sich als eine emotionale und symbolische Beschwörung der mexikanischen Vergangenheit erweisen sollte, mit einer narrativen Struktur auszustatten und mithin historisch nachvollziehbar zu machen. Vielmehr ging er von seinen Empfindungen bezüglich dieser Vergangenheit aus, die dann einen Punkt fast fieberhafter Ambivalenz erreichen, wenn

sie sich auf die traumatischste Erinnerung Mexikos überhaupt, die der Eroberung, beziehen.

So wird Hernán Cortés, der spanische Eroberer und Unheilsbringer der Indianer, aus der Froschperspektive als eine Mischung aus hl. Georg und buchstäblich herzlosem Robocop gesehen (Abb. 2). Die Spitze seines Schwertes ruht zwischen den Schenkeln einer darniederliegenden, dunkelhäutigen (proportional verkleinerten) Gestalt – den Opfern der Eroberung. Uns als Betrachter, die wir ›hochblicken‹, ist eine Position zugewiesen, in der wir uns mit den Opfern der Macht identifizieren. Orozco präsentiert uns diese als eine in hohem Maße mechanisierte Macht des 20. Jahrhunderts. (Zum Vergleich: Auf einem Flachrelief von 1549, das in das platereske Portal des Palacio Monejo in Mérida in Veracruz gemeißelt ist, traktiert ein ›conquistador‹ – aus spanischer Sicht völlig rechtmäßig – einen Indiosklaven mit Fußtritten.) Doch Orozco moralisiert nicht nur von einer physischen Warte aus, in seiner Darstellung des Pferdes als metallener, unzerstörbarer Kriegsmaschine oder als doppelköpfiges Ungeheuer der Apokalypse unterstreicht er diese Moral noch durch eine dynamische Wirkung, die gleichsam dem Alptraum der Indianer nachempfunden ist.

Durch eben diese metaphorische Konstruktion ermöglicht es der Künstler seinem Publikum, das zu sehen, was seine Vorfahren sahen, nur eben unter gegenwärtigen Bedingungen. Der wahre Alptraum des Cabañas-Zyklus besteht in der Umsetzung historischer Impulse und Zustände in die Gegenwartsform, und zwar in nicht minder beängstigender Weise, wie sich Fleisch in Metall verwandelt. In den Lünetten der Seitenwände wird die Dichotomie Herr-Sklave als ein Verhältnis Demagoge-Masse reflektiert bzw. antizipiert. Den ersten Betrachtern der Cabañas-Bilder dürften spontan das Gebrüll in Nürnberg oder die Maiparaden in Moskau in den Sinn gekommen sein. Nicht mit Bestimmtheit ist zu sagen, ob diese Anspielung nur als Hintergrundgeräusch fungiert oder gar als Grundprinzip dem gesamten Zyklus unterlegt ist. Ganz unzweifelhaft aber sind die gesellschaftlichen Beziehungen in Darstellungen nacktester Machtverhältnisse transponiert, wie die Symbole der Peitsche und des Stacheldrahts unschwer erkennen lassen. Druck von oben ist an die Stelle eines Konsenses der Bürger in einer Gemeinschaft getreten. Die dekorative Art der Darstellung marschierender Massen, durchsetzt mit unbeschriebenen Bannern, die nur darauf zu warten scheinen, mit Losungen ausgefüllt zu werden, dekouvriert

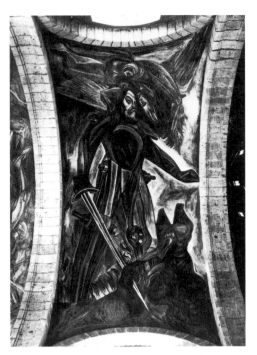

2 José Clemente Orozco, *Der triumphierende Cortés*, Fresko im Instituto Cultural Cabañas.

eben diese Massen als Verheerung und nicht als Vertreter echter menschlicher Solidarität . . . Die historischen Schauplätze der Stadt Guadalajara werden an anderer Stelle im Gebäude als Tableaus aus Giorgio de Chiricos ›Pittura Metafisica‹ dargestellt: als irreale, desolate Stadtlandschaften, aus denen jedes kommunale Leben ausgemerzt wurde, so daß lediglich ein Haufen sargähnlicher Dächer, eine Karikatur des Regierungspalastes mit einer von pompösen Barockvoluten überladenen Fassade sowie einige Kirchtürme übrigblieben, die in ähnlicher Beziehung zum städtischen Umfeld stehen wie die Banner zur Menschenmasse, nur daß erstere einsamer sind.

Der katholischen Kirche fällt in Orozcos Sicht der mexikanischen Geschichte eine Schlüsselrolle zu, und ihr Einfluß trübt wie ein Schatten auch die Sicht der neueren Geschichte. Auch wenn der Maler in einem Einzelmotiv wie dem Kreuz, das als Ersatzschwert fungiert, Einfallsreichtum demonstriert, ist seine Einschätzung der Conquista als theokratischer Moloch nicht außergewöhnlich. Sie dürfte auf offizielle Unterstützung in einem antiklerikal eingestellten Mexiko gestoßen sein, dem der ›Cristero‹-Krieg des vorangegangenen Jahrzehnts (ein fanatischer, mörderischer Bauernaufstand, der von entmachteten Priestern angestachelt und von der Regierung ebenso brutal niedergeschlagen wurde) noch frisch im Gedächtnis war. Im Instituto Cabañas erscheinen die Franziskaner vielfach als eine Sorte kuttentragender Krieger, denen der Indio notgedrungen zu Füßen liegt. Und in seinem Deckengemälde

mit dem Porträt eines gigantischen König Philipp II. von Spanien, der sein blutbeflecktes Kreuz mit demonstrativer Frömmigkeit umklammert hält, hat uns Orozco das furchteinflößendste und überwältigendste Sinnbild einer mit dem Glauben verquickten Totalautokratie präsentiert (Abb. 3). Nirgendwo in der Kunst der Gegenreformation – ursprünglich ein Vorbild für diese ›fromme‹ Darstellung –, ganz gewiß nicht bei El Greco, wäre das Küssen eines Kreuzes wie hier in die Fältchen eines höhnischen Grinsens umgesetzt worden. Im Mexiko des Lázaro Cárdenas war es unproblematisch, die politische Geschichte der Kirche mit den Repressionen des ›ancien régime‹ in Verbindung zu bringen. Denn der reaktionäre Klerus hatte sich zu Beginn des Jahrhunderts hinter die Diktaturen von Porfirio Díaz (1876-1911) und Victoriano Huerta (1913-14) gestellt und feierte in Spanien gerade wieder Triumphe an der Seite Francos.

Gleichwohl war die Verquickung von Kirche und Faschismus ein Thema, das nicht ganz mit den unbestritten guten Werken des Waisenhausgründers Bischof Cabañas in Einklang zu bringen war und in mancherlei Hinsicht auch Orozcos persönlichem und künstlerischem Temperament widersprach. Er räumt ein, daß die Missionare den Indios auch beigestanden haben und daß etwa der Bischof das, was an Brot da war, unter die Armen verteilte. In einem früheren Wandbild von 1926 in der Escuela Nacional Preparatoria hatte der Maler einen großen, humanitären Vertreter der Conquista, den Priester Bartolomé de Las Casas, in Umar-

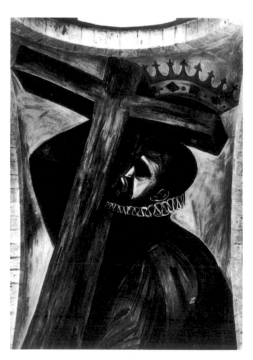

3 José Clemente Orozco, *Philipp II.*, Fresko im Instituto Cultural Cabañas.

mung eines verhungernden Indio gezeigt: ein Bild selbstloser Liebe und die Antithese zur falsch verstandenen göttlichen Gerechtigkeit, auf die sich König Philipp berief. Orozco differenziert zwischen dem, was der christliche Glaube im Hinblick auf seine Verbreitung unternimmt, und den Greueltaten, die unter Berufung auf die Religion begangen werden. Jedenfalls thematisiert er derartiges nicht mit der neutralistischen Absicht, eine ausgewogene Bilanz der historischen Vergangenheit zu zeichnen, sondern um Religiosität als solche mit dem Ernst darzustellen, der ihr als elementarer Triebkraft menschlichen Lebens zusteht.

Vielleicht ist das der Grund, weshalb der Volksglaube zwar manchmal mit den von Orozco verurteilten Dogmen und der Heuchelei im Einklang stehen kann, doch zugleich auf einer anderen Ebene angesiedelt ist. Offensichtlich zielt Orozco auf diese Ebene durch eine künstlerische Form der Darstellung, in der lebendiges Fleisch gleichsam in innerem Aufruhr und einem nicht materiellen Streben verzehrt wird. Seine langgezogenen Pinselstriche verleihen rudimentären dunklen Partien einen flackernden Rhythmus, als ob ein Feuer geschürt würde: ansteckende hitzige Impulse und kein Körper. (Gleichzeitig gibt die Freskotechnik, bei der die Farben naß auf naß auf den Putz aufgetragen werden, paradoxerweise den Farben mehr Substanz oder zumindest Deckkraft als gewöhnlich.) Obgleich er aller Wahrscheinlichkeit nach nicht einmal gläubig war, erscheint seine Kunst durchdrungen von einer Art spiritueller Bewegung. Diese läßt jede politische Ideologie weit hinter sich (auch wenn ihr natürlich eine politische Dimension eignet) und in ihr erkennt er ein Wertekontinuum, in dem Pathos und Schande mit Leben erfüllt werden. Diesen Vitalismus richtete der Maler bezeichnenderweise wieder gegen das religiöse Ritual selbst – nicht zuletzt das der Azteken, deren Glaube von der katholischen Kirche gebrochen wurde, die er an anderer Stelle geißelt.

»Meine Wandmalereien«, schrieb Orozco 1929, »sind eine wahre Glorifizierung der eingeborenen Rasse, ein nobler Verweis auf ihre Tugenden, ihre Leiden und ihre Heroik. Ich habe den Eingeborenen nie im Gewand einer Vogelscheuche, eines ›charro‹, einer Porzellanpuppe oder gar als Figur in einer pornographischen oder politischen Revue dargestellt. Ich habe mich nie über seine Folklore oder seine Bräuche lustig gemacht und immer . . . jene attackiert, die ihn ausbeuten, betrügen oder erniedrigen. «[1] Diese Bemerkungen geben Orozcos Standpunkt zehn Jahre vor Vollendung des Cabañas-Zyklus wieder. In zwei Szenen

dieses Zyklus scheut er sich dennoch nicht, die Indios als betrunkene Wilde darzustellen, die bei geheimen Riten undefinierbare Laute von sich geben oder entsetzliche Menschenopfer darbringen. Hier schließt er sich einer anderen Beurteilung des indischen Erbes an als der eher idealistischen Didaktik seines frühen Schaffens.

Von nun an ist Orozco nicht länger das Sprachrohr einer indianischen Ethik, sofern er dies überhaupt jemals war. Die Indianer, die in seinem Werk in Erscheinung treten, sind schmutzig oder gebrechlich, sind anonyme Opfer. Die Massen, zu denen sie – beziehungsweise ihre armen Nachkommen – sich formieren, treten uniform, ohne individuelle Unterschiede auf, wohingegen die einzelnen Spanier für sich einen schon fast ikonenhaften Status beanspruchen. Man spürt weniger die Achtung des Malers vor den Indios als vielmehr seinen Zorn gegen jene, die das unmenschliche Prinzip verkörpern, das die Indios zugrunde richtet. (Eine Betrachtungsweise, die sich mit der Goyas in dessen Radierzyklus *Die Schrecken des Krieges* vergleichen läßt.) Aus psychologischer Sicht sind diese Antagonisten hinreichend, aber nicht übermäßig charakterisiert, um die unerbittliche Macht des einen und die Verzweiflung des anderen sichtbar zu machen. Aber gerade in dem Prozeß, in dem Orozco diese Szenen des großen Konflikts, der zur Geburt des modernen Mexiko führte, gegeneinander abwägt, kommt die zutiefst konzeptuell-neutrale Distanz zum Ausdruck, die sich hinter seinem vehementen Umgang mit der Farbe verbirgt.

Zugegeben, eine Tempera-Vorzeichnung für die Figur des Hernán Cortés zeigt diesen als ritterlichen Erlöser und verrät mithin so etwas wie eine traditionelle Parteinahme, die dann von der künstlerischen Phantasie Orozcos durchtränkt werden sollte. Bekanntlich war er auch stolz auf einen Familienstammbaum, der mutmaßlich bis zu den spanischen Eroberern von Nuevo Galicia (dem heutigen Staat Jalisco) zurückreichte. Doch wenn man Orozco entweder in die Schublade der Hispanisten oder in die der Indigenisten einordnete, reagierte er mit empörter Neutralität. Gegen 1942 sprach er sich in seinen Erinnerungen deutlich gegen jedes rassische Sektierertum aus: »Wir wissen noch nicht, wer wir sind, wie Menschen, die ihr Gedächtnis verloren haben. Ständig teilen wir uns selbst ein, in Indios, Kreolen und Mestizen, kümmern uns nur um die Blutmischung, als ginge es um Rennpferde. «[2] Wenn eine von ihm verhaßte Politik der Abstammung derart häufig die Diskussion beherrschte, legte Orozco den Rückwärtsgang ein und entindividualisierte seine Figuren.

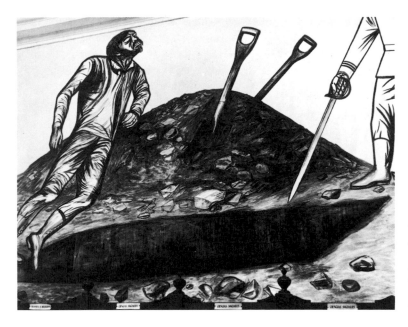

4
José Clemente Orozco,
*Opfer der Revolution:
Der Erschossene*, Detail
der Freskos in der
Biblioteca Gabino
Ortíz, Jiquilpán, 1940.

Hampshire, eine wichtige Rolle gespielt. Hier aber wird er nur als einer unter vielen Größen dargestellt, den die Gesellschaft anwidert, in der zu sein er gezwungen ist. Mit dieser fruchtbaren ›Vermischung‹ projiziert der Künstler das Thema von *Guernica* zurück auf die Geschichte des religiösen Glaubens, während er zu gleicher Zeit mit einem Malstil sowie einem Sujet aufwartet, von dem Jackson Pollock profitieren sollte.

Zuhause jedoch boten die Cabaños-Fresken all jenen Mexikanern wenig Trost, die einer Präsentation der Vergangenheit ihres Landes nicht ohne ideologische Vorbehalte begegnen konnten. Der marxistische Kunstkritiker Antonio Rodríguez, ansonsten voll des Lobes für den Maler, beklagt die Tatsache, daß Orozco »Idealisten als Demagogen darstellt« und sein Schaffen von »mangelnder Achtung vor den Massen« durchzogen sei.[3] Und selbst Rivera sollte Orozco als das »einzige reaktionäre Genie« in der Geschichte der Kunst bezeichnen.[4] Für die ›einfachen‹ Mestizen wiederum ist das Spektakel der Eroberung das Panorama ihrer Unterjochung, da es ihre Vorfahren darstellt, niedergetreten von einem fremden Volk, dessen Sprache sie heute sprechen. Kein Wunder, daß sich Orozco über den Gedächtnisverlust der Mexikaner beklagen konnte sowie über ihre noch immer anhaltende Suche nach einer Identität, ihren Ursprüngen, von denen er ihnen, ironischerweise eingeschlossen in den Gewölben eines Waisenhauses, eine großartige Vision vermachte.

Seit den ersten Darstellungen in der Escuela Nacional Preparatoria deutet die gleichsam aus einem Block gehauene, kräftig herausgemeißelte Präsenz von Orozcos Figuren darauf hin, daß der einzelne, sagen wir ein ›campesino‹ (Bauer, Landarbeiter), mit seiner Sache stellvertretend für die vielen anderen, gleichgesinnten Angehörigen seiner Klasse steht. Traten historische Figuren in Erscheinung, so waren diese als allegorische Personifikation ihres ganzen Volkes gedacht, wie bei der nackten Malinche, der indianischen Dolmetscherin des Hernán Cortés, die von Orozco hier als dessen Gespielin dargestellt wird. Das war in den zwanziger Jahren. In den vierziger Jahren, und zwar besonders in seinen Fresken in der Biblioteca Gabino Ortíz in Jiquilpán, Michoacán, sind die Figuren sterbender oder toter Bauern jeglicher Individualität beraubt (Abb. 4). Sie sind nicht einmal mehr körperlich-konkret, denn sie existieren nur als scharfkonturierte schwarze Kalligraphie auf den weißen Wänden einer ehemaligen Kapelle.

Die Tatsache, daß seine Figuren Menschen darstellen, die ihre Freiheit und ihr Leben einbüßten, besaß Priorität gegenüber ihrer Angehörigkeit zu dieser oder jener ethnischen Gruppe oder Gemeinschaft. Aus seiner (historisch gerechtfertigten) Sicht ist es gerade die Tatsache, daß sie sich chauvinistisch ihrer Unterschiede bewußt werden, die Beweggrund für ihre gegenseitige Unterdrückung wird. Absolutes ›Anderssein‹, wie wir es heute nennen würden, erkennt der Künstler nicht an; seine Kunst will zeigen, daß die Wahrnehmung dieses Andersseins in der Vergangenheit ebenso wie heute entmenschlichend ist. Wenn Orozco (wiederum in seiner Biographie) davon spricht, daß die Spanier bei der Entdeckung der Neuen Welt

nicht minder eine Mischung aus verschiedenen ethnischen und rassischen Gruppen waren wie die Indianer und daß Mexiko das kulturelle Sammelbecken war, in das in der Folgezeit alles einfloß, so spricht er sich gegen rassische Überheblichkeit und jedes nationalistische Bewußtscin aus. Er war kein Freund jener Erinnerungen, die Minderheiten in ihrer Selbstbezogenheit noch bestätigt haben. Aus der Sicht der Auseinandersetzung, die heute über diese Fragen tobt, würde er vielleicht als Anhänger einer Mono- statt Multikultur gelten. Zu seiner Zeit aber verstand er sich selbst als einen Unikulturalisten, der bewußt machen wollte, wie die Unterschiede innerhalb eines Volkes dessen Gesamtperspektive bereicherten. Ungeachtet des gemeinsamen, heterogenen Erbes, über das die Minderheiten verfügten, schien ihm gleichwohl nicht jeder Teil dieses Erbes automatisch für jede andere Gruppe jederzeit assimilierbar, wenn überhaupt verständlich zu sein.

Eine der in diesem Zusammenhang kuriosesten und erhellendsten Szenen im Instituto Cabañas ist die Darstellung mit dem Titel *Die Vermischung der Religionen* (Abb. 5). In ihr reibt sich der aztekische Gott des Krieges Huitzilopochatli zur Begrüßung die Nase mit dem Toltekengott Chacmool; begleitet werden sie von Jehova und dem dornengekrönten Christus, und alle sind eingebunden in eine obskure, rötliche, geleeartige Melange von Gottheiten. Quetzacoatl, der von den Tolteken verehrte weiße Gott, von dem die großen mesoamerikanischen Künste der Medizin oder Astronomie erfunden und die Darbringung von Menschenopfern verboten worden waren, hatte bereits in Orozcos Ausmalung der Baker Memorial Library des Dartmouth College in Hanover, New

5 José Clemente Orozco, *Die Vermischung der Religionen*, Detail eines Freskos im Instituto Cultural Cabañas.

Im Jahr 1948, als er den Zenit seines Lebens schon fast überschritten hatte und seine Kunst zu voller Reife gelangt war, schuf Diego Rivera (1886-1957) ein Wandbild für das Hotel del Prado in Mexiko-Stadt (Abb. 6). Standort war das hintere Foyer eines protzigen, im Stil des späten Art deco gehaltenen Hotels, das gerade eröffnet worden war, um den weißen Touristen etwas zu bieten, die in den üppigen Wohlstandsjahren der Nachkriegszeit über Mexiko herfielen. Zu diesem Zeitpunkt war die Kunst Riveras selbst bereits zu einer Touristenattraktion geworden. Seine Fresken im Erziehungsministerium (1923-28) und im Palacio Nacional (1929-45), beide in der Hauptstadt, waren fester Bestandteil jeder Besichtigungstour. Die Größe von Riveras Renommee als ein vom Staat geförderter Maler machte sein Engagement für private Auftraggeber zu einer gewinnträchtigen Angelegenheit. Für den profanen Anlaß dieses zweiten Ausstattungsauftrages für ein Hotel beschloß Rivera, sein gewohntes Thema, die Geschichte Mexikos, darzustellen, doch diesmal aus einem autobiographischen Blickwinkel. Der gereifte Maler läßt den Blick zurückschweifen über die eigene Erfahrung und die seines Heimatlandes im 20. Jahrhundert – und zurück auch in die Vergangenheit seiner Kunst – bis in die Zeit, als er, 1896 in der Ära Díaz, zehn Jahre alt und dabei recht beleibt war. Er porträtiert nicht nur sich selbst als Kind, sondern beschwört auch in einer für die Öffentlichkeit gedachten Darstellung, die zugleich ausgesprochen privat ist, die Frische und Unverdorbenheit kindlichen Empfindens.

Zweifelsohne war die Art und Weise, wie das Hotel Riveras überdimensionalen Fries von rund fünfzehn Metern Breite und fünf Metern Höhe in einem verdunkelten Raum von Scheinwerfern angestrahlt präsentierte, leicht theatralisch. Sie paßte aber zu dem expressiven Stil des Werkes, der wohlgemerkt nicht so sehr dramatisch war als vielmehr lyrisch und traumähnlich. Heute ist dieses Wandbild, das den Titel *Sonntagsträumerei im Alamedapark* trägt, in seinem eigenen Museum untergebracht, nachdem es das Erdbeben von 1985, bei dem das Hotel del Prado und zahlreiche andere den Alamedapark säumende Gebäude zerstört worden waren, wie durch ein Wunder unbeschädigt überstanden hatte. Schauplatz des Gemäldes ist der direkt gegenüber dem Hotel gelegene und an Sonntagen stets überfüllte Park, den sich Rivera bevölkert von den Geistern der mexikanischen Vergangenheit, bekannten wie unbekannten, vorstellt. Obgleich zeitlich das Ende unseres Jahrhunderts angesprochen ist, decken die dargestellten Figuren einen

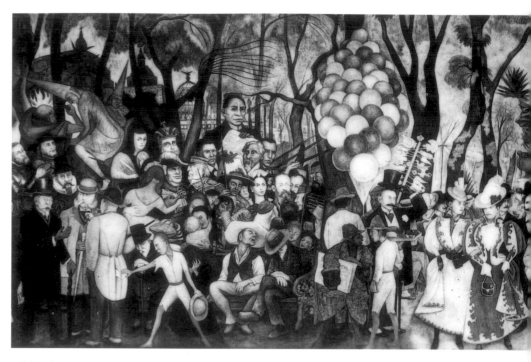

6 Diego Rivera, *Sonntagsträumerei im Alamedapark* (*Sueño de una tarde de domingo en la Alameda*), 1947-48. Fresko; 4,8 x 15 m. Museo del Mural de Diego Rivera, Mexiko-Stadt (ehemals Hotel del Prado).

Zeitraum ab, der von ca. 1550 über die Zeit von Riveras Kindheit bis hin zu seinen künftigen Ehefrauen und Kindern in die Jetztzeit reicht. Alle versammeln sie sich in einer sich quer über die gesamte Bildfläche ausbreitenden Menge, die sich am linken und rechten Bildrand nach oben hin staut. Diese Ansammlung, zu der berüchtigte Banditen, Prälaten, Revolutionäre und Diktatoren zählen, die sich alle gegenseitig mit den Ellbogen schubsen, hat sich zu einem Bummel im Freien zusammengefunden. Während sich im Vordergrund typische Straßenszenen abspielen – Taschendiebstahl, Streitereien, sogar eine Schießerei –, scheinen die meisten Figuren im Begriff, sich in Positur zu werfen. Die dichter gedrängten Gruppen haben bereits auf unsichtbaren Schemeln Platz genommen. Riveras übergreifende Metapher ist die eines Gruppenbildes, bei dem die zu Porträtierenden für den ungeduldig auf und ab gehenden Photographen, halb Kind, halb Erwachsener, der zugleich ihr Poeta laureatus ist, noch nicht bereit sind.

Das Narrative, Genrehafte dieses Aufzuges verlieren sich in dessen grundlegenden Präsentationsmerkmalen. Irgendwie ist der Park verwandelt in einen Markt, einen Jahrmarkt der Physiognomien und Sitten, der käuflichen und eßbaren Dinge (Abb. 7). Riveras üppige Palette mit ihren leuchtenden Gelbtönen, ihren Rostbrauns und Stohgelbs, Lavendelfarben, Chromgrün, Rosa und Pfirsichtönen scheint auf wie eine sonnen-

beschienene Szene nach einem Regen: eine Verheißung für Hotelgäste im Hinblick auf das, was sie bei ihrem Aufenthalt in Mexiko erwartet. Die Beschwörung eines Augenblicks unmittelbarer Berührung mit der sinnlich wahrgenommenen Welt. Seit seiner Rückkehr nach Mexiko im Jahr 1992 – nach seinen Lehrjahren in Spanien, den frühen Erfolgen als Kubist in Paris und seiner intensiven Beschäftigung mit der Kunst der italienischen Renaissance – hat Rivera von Projekt zu Projekt seine erste euphorische Reaktion auf die intensive Farbigkeit seiner Heimat immer wieder neu inszeniert.

Auch die Avantgardekunst des späten 19. Jahrhunderts war eine ›Tradition‹, mit der Rivera in einen Dialog getreten war, insbesondere mit Paul Gauguin. Es ist bezeichnend, daß der Mexikaner den Kolorismus eines französischen Malers eigenen Zwecken anpaßt und diese Palette gerade bei der Entdeckung eines exotischen Ortes zu voller Blüte bringt. Gauguin beschwor Tahiti als einen Ort, unberührt von der Dekadenz und Verdorbenheit, die Europa befallen hatten. Die Reinheit und Sattheit der Gauguinschen Palette waren Ausdruck einer Verzauberung, die Rivera selbst ins Bild brachte, wenn er sich mit den dunklen Tagen in der Geschichte Mexikos befaßte. Wie musikalisch ›reimt‹ sich etwa die neun-riemige Peitsche des Inquisitors, die den Rücken seines Opfers aufreißt, mit dem feinen Astwerk des nahen Baumes! Der Künstler blickt auf die mexikanische Zivilisation mit der Erregtheit eines Außenstehenden, dessen Sinne geschärft sind für neue visuelle Eindrücke und bewahrt dabei das dem Einheimischen eigene Wissen und kritische Urteil.

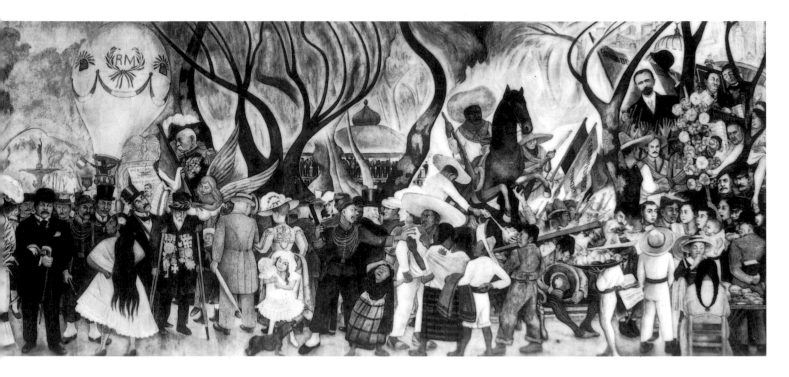

Das Wandbild des Hotel del Prado ist bislang nicht mit einem Gemälde in Verbindung gebracht worden, das nur zehn Jahre vor Riveras Geburt entstanden ist: Georges Seurats *Sonntagnachmittag auf der Île de la Grande Jatte* (1884-86). Beide Bilder zeigen in pointierter Summierung die Bourgeoisie ihrer Zeit beim sonntäglichen Müßiggang, und beide bedienen sich einer karikaturistischen Darstellung silhouettenartiger Figuren in einem elysischen Gefilde. Seurats wissenschaftlicher Rationalismus findet ein Echo in der Symmetrie von Riveras Prozessionsfries. (Zu Riveras vielen Nebeninteressen gehörte, daß er sich aus Liebhaberei der Medizingeschichte und der Botanik widmete und seine

Studien in sein künstlerisches Schaffen miteinbezog.) In dem Emporstreben der Baumstämme, die über die isokephale Menschenmenge hinausreichen, klingt zudem Charles Henrys Theorie von den psychologischen Entsprechungen der Formen an, die den Klassizismus der Neoimpressionisten inspirierte.

Noch tiefere Sedimente des Freskos sind Verweise auf Gustave Courbet, dessen Bilder *Das Atelier* (1854-55) und *Begräbnis in Ornans* (1849) als exemplarische Vorläufer dieses mexikanischen Umzuges gelten können. Im Atelierbild feiert Courbet sein Leben und Wirken in der Kunst und porträtiert Freunde als reale Figuren, die ihm in frühe-

ren Werken Modell gestanden hatten und die es sich jetzt, während er an seiner Staffelei sitzt, bequem machen oder, gleichsam in einer verklärenden Apotheose seiner Schöpferkraft, sich um ihn scharen. Bei Rivera findet sich die gleiche Ichbezogenheit. So zeigte er sich in seinem Wandbild für das San Francisco Art Institute (der heutigen California School of Fine Arts) mit riesigem Hinterteil auf dem Gerüst, von dem aus er das Fresko malt, das wir sehen (1931). In der Bedeutung, die sie dem eigenen Schaffensprozeß beimessen, kommt der von den Malern erhobene Anspruch eines treuen Realismus zum Ausdruck, der jedoch nicht zu erfüllen ist, weil die Zeitspanne ikonographisch in einen Augenblick der Darstellung komprimiert werden mußte.

In *Begräbnis in Ornans* stellt Courbet eine Gemeinde dar, die sich in bedrückter Stimmung zu einer Beerdigung auf dem Lande zusammengefunden hat. Der Schauplatz ist sein Heimatdorf, und einen Teil der Gemeinde bilden die aus diesem Ort stammenden Bauern. Die Stimmung, die das Bild vermittelt, ist unmißverständlich die der Nostalgie auf einer pastoralen Bühne. Im Fresko des Hotel del Prado versetzt Rivera seinerseits, nicht zum ersten Mal in seinem Schaffen, Bauern in das Gefüge der Großstadt. Im Frankreich der ersten Hälfte des 19. Jahrhunderts und vielleicht mehr noch im Mexiko des frühen 20. stellte der Bauernstand für Stadtbewohner eine schreckenerregende Bedrohung dar. Im Land des Emiliano Zapata hatten Bauern das Land terrorisiert und Krieg gegen die wechselnde Zentralregierung geführt, die viel versprach, aber wenig unternahm, um lebensnotwendige Land-

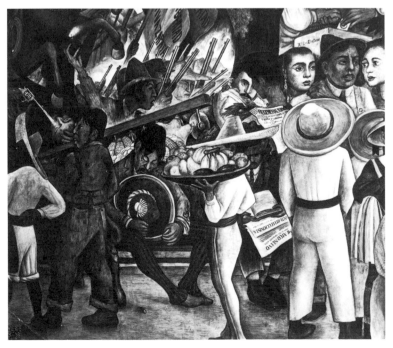

7
Diego Rivera,
*Obst- und Tortilla-
verkäufer*, Detail aus
*Sonntagsträumerei
im Alamedapark*.

reformen durchzusetzen. Eine einprägsame Szene der *Sonntagsträumerei im Alamedapark* zeigt uns eine Bauernfamilie (wohl der Maya), die wie Landstreicher von einem Gendarmen traktiert wird, während daneben ein Bürger mit Zylinder höhnisch grinst (dies alles unter den Augen der Reiterfigur des Zapata). Obgleich ein öffentlicher Park, war Alameda offensichtlich ein Territorium, aus dem ›Unerwünschte‹ ohne viel Aufhebens entfernt werden konnten.

Schon durch ihr Format signalisierten Courbets Gemälde ein gegen etablierte Konventionen gerichtetes politisches Bewußtsein. Die lebensgroßen Figuren demonstrierten, daß Künstler oder Bauern tatsächlich als Hauptdarsteller innerhalb der Historienmalerei auftreten konnten, wie es vordem nur Dynasten oder legendären Helden möglich war. ›Triviale‹ Sujets, die bis dahin nur einer Genredarstellung für würdig befunden waren, betraten nunmehr eine größere Bühne, die ihnen eine Wirkung als Mahnzeichen verlieh. Man braucht sich nur James Ensors *Einzug Christi in Brüssel* oder Giovanni Pelizza da Volpedos *Der vierte Stand* anzusehen, um zu erkennen, wie dieser Darstellungstypus in einer Tradition großer Paradebilder steht, in die sich das Fresko Riveras einfügt.

Rivera, der an der kubistischen Revolution in der Kunst vor und während des Ersten Weltkriegs beteiligt gewesen war, widmete sein Schaffen der *sozialen* Revolution, als er Anfang der zwanziger Jahre einen Ruf zurück in die Heimat erhielt, um für das Obregón-Regime zu arbeiten. Einen besonderen Stellenwert hatte der Auftrag, die Wände des Patio und des Treppenhauses der Secretaría de Educación Pública in Mexiko-Stadt auszumalen. Dort verwandelte sich der kosmopolitische Modernist in einen marxistischen Nationalisten, ohne irgendeinen Widerspruch in den neuen Bedingungen zu empfinden. Die Tatsache, daß das Gebäude selbst das Hauptquartier eines neuen staatlichen Bildungsprogramms war, machte seine Arbeit sinnbildhaft – nicht nur für die propagandistische Absicht eines Staates, sein Volk durch eine Verherrlichung seiner Folklore zu einen, sondern auch für das Bestreben des Künstlers, eine importierte Theorie des Klassenkampfes zu veredeln. Da das eine Thema nicht notwendigerweise mit dem anderen einhergeht, haben Riveras Bilder etwas besonders Plädoyerhaftes, mit einer Besetzung klug erdachter neuer Helden und einem Standardrepertoire von Bösewichten. So zeigt er etwa in einer Bilderfolge mit dem Titel *Corrido der proletarischen Revolution* (1928) in rotem Hemd seine Frau Frida Kahlo beim Verteilen von Waffen an mexika-

nische Arbeiter, die sich unter einem kommunistischen Banner mit berittenen Bauern vereinigen, um gegen ein nicht näher bestimmtes Establishment zu kämpfen. Diese Darstellungen waren historisch absurd, nicht nur im Hinblick auf mexikanische Verhältnisse, sondern auch auf die Wirklichkeit der Sowjetunion, die er während eines längeren und erst kurz zuvor beendeten Rußland-Aufenthaltes aus erster Hand kennengelernt hatte. Die Phantasie der Fresken des Erziehungsministeriums hat etwas Grandioses und zugleich verdreht Illusionäres, denn die Darstellungen setzen eine Allianz zwischen Proletariern und Bauern voraus, deren Interessen in Wirklichkeit auseinandergingen. Die mexikanischen Regierungen, denen Rivera diente, manipulierten die Gewerkschaften und Bauernverbände mit einer Dreistigkeit, die zur Folge hatte, daß der soziale Fortschritt auf der Strecke blieb.

Hier handelt es sich also um einen gemalten Traum anderer Art. Die marxistische Hoffnung, dieser Traum würde bis hin zu den Unterdrückten reichen, ähnelte dem katholischen Glauben, wie ihn der Priester Las Casas im 16. Jahrhundert vertrat: eine geistige Stütze, solange er als der einzig wahre Glaube anerkannt war, in dem jedem die für ihn bestimmte Rolle zugewiesen war. Aber Rivera hatte ebenso ästhetische Ziele wie politische Gründe, dieses Programm in Bilder umzusetzen. Er hatte die Aufgabe auf sich genommen, eine authentisch regionale Kunst zu schaffen, die schon von ihren Merkmalen her für die Kunst weltweit von revolutionärer Bedeutung sein würde. Darüber hinaus wollte er die leidenden Massen idealisieren, indem er zugleich ihre Verwundbarkeit und ihren Kampfgeist sichtbar machte. Dies konnte nur zu einem Pattzustand, zu einer Art energetischem Gleichgewicht führen, das tatsächlich das *formale* Ideal seines Projektes darstellte.

Man wird in der Kunst dieses Geschichtsmalers lange suchen, um statt ruhiger Regie wirkliche Leidenschaftlichkeit der Handlung zu finden. Rivera ist eher ein Organisator monumentaler Stilleben, der von einer moralischen Vorstellung von entgegengesetzten, in einem Spannungsverhältnis zueinander stehenden Prinzipien geleitet wird. (Ebenso wie Gesundheit ihre Kontur durch das wiederholte Auftreten von Krankheit erhält, so hat bürgerliche Eintracht seinen Kontrast in wiederholt auftretender historischer Gewalt.) Hernán Cortés steht der letzte Aztekenführer Cuauhtémoc gegenüber, gegen Erzherzog Maximilian von Österreich (1864-67 Kaiser von Mexiko) opponiert Benito Juárez, Francisco Madeiro gegen Porfirio Díaz, und dann steht, in einem großen

Sprung, der all diese Antagonismen krönen sollte, der Marxismus dem Imperialismus und Nazismus gegenüber. Orozco wollte seinem Publikum durch die Spontaneität seiner Malweise in gleichem Maße den Impetus und die Dynamik seines Darstellungsinhaltes nahebringen. Im Gegensatz hierzu bilden Riveras delikate und zärtliche Pinselstriche, stets umschlossen von starken Konturen, einen Faktor der Distanz in einem Konzept, das sich einer höheren Wahrheit verschreibt als der des Eifers eines einzelnen.

In seinem offiziellsten Ensemble, dem Bildprogramm im Palacio Nacional, dem einstigen Sitz der Vizekönige von Mexiko, weckt Rivera in seinen Betrachtern zuvorderst das Gefühl, daß dieses Universum im voraus bestimmt sei. Gleichzeitig sind die ›himmlische‹ Ebene wie die der Hölle dekorativ, obschon er ihnen mit seiner karikaturistischen Begabung große Vielfalt verleiht. Das Auge verliert die Orientierung, wenn es der ermüdenden ›Demokratie‹ der von ihm vermittelten Eindrücke ausgesetzt ist. Statt der großen Crescendos bei Orozco gibt es bei Rivera eine unerbittliche Nivellierung. Man muß seine Bilder so, wie sie entstanden sind, Abschnitt für Abschnitt aufnehmen, wie bei den von ihm studierten präkolumbischen Kodizes Mexikos. Für seine Projekte in den Vereinigten Staaten entwickelte er verschiedene kompositorische Konzepte, während sein Vorgehen daheim eher spontan war. In beiden Fällen jedoch schweift der Blick eher verwirrt umher und bleibt hier an einer größeren Szene, dort an einer kleineren Episode hängen, ohne daß ihm übergeordnete Orientierungspunkte geboten wären. Die Aufmerksamkeit gerät in einen Bannkreis und prallt wieder ab von verstreuten Details, auf die sie zufällig stößt. Gerade wenn die Neugierde erschöpft erscheint, wird sie durch irgendeine Neuentdeckung in einem schier unerschöpflichen Reigen anschaulicher Beobachtungen aufs neue angeregt. Eine alles verschlingende Reizwirkung verflüchtigt sich in eine Stimmung ausgesprochen milder Gefälligkeit. Riveras Porträtsammlungen historischer Potentaten, Kopf an Kopf auf engstem Raum zusammengedrängt, haben etwas geradezu Asiatisches an sich. Doch obgleich sie sich in Massenauftritten verlieren, ist jede einzelne Figur zu Ende gedacht und, nicht nur als Typus, sondern auch als Einzelperson, als Ganzheit konzipiert.

Besonders deutlich zeigt sich dies in einem weniger polemischen Wandbild im Erziehungsministerium, dem *Tag der Toten: Straßenfest* (Abb. 8). Mit den Masken, den als musizierenden Hampelmännern verkleideten, zuckenden Totengerippen und den Zuckergußschädeln erfüllt das Fresko durchaus

die Kriterien für die volkstümliche Darstellung eines bekannten, im ganzen Land gefeierten Festes. Doch eine noch stärkere Wirkung entfaltet es als zynische Straßenszene. Zuhälter und andere Gauner, Büroangestellte, Provinztölpel und Señoritas prosten einander zu, ausgestattet mit einem Flair des Grotesken, das einem Ensor in nichts nachsteht. Rivera selbst ist auch zugegen, ein lächelndes Gesicht in der Menge, gleichsam wie Alfred Hitchcock, der einen unauffällig-subtilen Auftritt im eigenen Film macht. Doch Riveras Gegenwart kommt zugleich eine rhetorische Funktion zu, da sie sich mit dem Bild deckt, das er von sich entworfen hat: als eine Art Jedermann, der in Tuchfühlung mit den Gedanken und Gefühlen seines Volkes ist. Über sich selbst in der dritten Person sprechend, äußerte Rivera 1925: »Er ist ein Teil des Ganzen genauso wie die Tausende von mexikanischen Arbeitern. Der Künstler hatte es nicht nötig, irgendeine geistige oder philosophische Haltung vorzuspiegeln, und schon gar nicht, sich auf einen politischen Standpunkt zu stellen; er brauchte nur seinen eigenen tiefsten Gefühlen zu lauschen, denn sie waren die Gefühle seinesgleichen«.[5] Bei der Interpretation dieser Aussage sollte man nicht von einer persönlichen Bescheidenheit auf seiten des Künstlers ausgehen, sondern vielmehr von einer rhetorischen Übertreibung in der Schilderung des mexikanischen Proletariats, einer Klasse, der anzugehören er die Ehre hat.

Dergestalt war der Hintergrund für die *Sonntagsträumerei* im Hotel del Prado. Inzwi-

schen erkennen wir, daß das Wandbild aufs engste mit seinen radikalen politischen Vorstellungen der zwanziger und dreißiger Jahre zusammenhängt, ganz so, wie die lustig-bunten Ballons in der Hand des Verkäufers im Park miteinander verflochten sind. Die Figuren, die wir sehen, sind alle mit ihren Füßen auf dem Boden stehend abgebildet, aber sie sind gezeichnet, als wären sie im Begriff abzuheben. (Der Heißluftballon in der Bildmitte ist gleichsam ihr Signet.) Dies trifft nicht minder auf den Jungen mit den wachen Basedow-Augen und dem Frosch in der Jackentasche zu, der das Geschehen auf der Bühne als konkrete und nicht als aufgezeichnete Realität aufnimmt. Frida Kahlo legt dem Kind die rechte Hand auf die Schulter, während es selbst die Knochenhand eines Skeletts hält, das bei dieser Gelegenheit als seine Mutter agiert: die weibliche Figur des Todes, ›Catrina la Muerta‹, wie sie genannt wurde (Abb. 9), die sich auf ihrer linken Seite wiederum bei ihrem überaus treu ergebenen Illustrator eingehakt hat, dem um die Jahrhundertwende tätigen Zeichner José Guadalupe Posada, Riveras Vater in dem Traum. Rivera stellt sich selbst als das Kind großartiger Eltern vor, die er unter anderem mit seinen künstlerischen Anfängen in Verbindung bringt. Posada war der Schöpfer volkstümlicher Bilderwelten, die vielfach als Einblattdrucke im Umlauf waren und denen er seine ersten Anregungen verdankte, und Catrina wiederum war Posadas faszinierendster Beitrag zum Todeskult in der mexikanischen Phantasie.

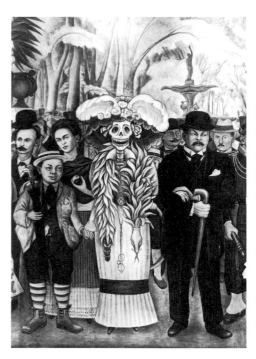

9 Diego Rivera, *Catrina la Muerta*, Detail aus *Sonntagsträumerei im Alamedapark*.

In zahlreichen anderen, früheren wie späteren Werken wies Rivera auf die Rolle biologischer und geologischer Grundbedingungen in der Entstehung der Kulturen hin. Auf diesem Wandbild in einem Hotel, in dem sich die Betrachter nur vorübergehend aufhielten, spielt er in einer wunderbaren sozialen Vignette auf seine eigene Herkunft an. Das weibliche Skelett, das stereotyp gern als Vanitassymbol gedeutet wird, läßt auch inhaltsvollere Deutungen zu. Die ›Belle Epoque‹-Stola Catrinas ist die gefiederte Schlange, der Quetzacoatl der toltekischen Mythologie und das Symbol Mexikos, das in dieser Darstellung wie eine schlaffe Insignie einen Totenkopf schmückt. Das Fresko stellt mithin eine gänzlich säkulare Welt dar, der heidnische, aber auch christliche, Geister fremd sind. Auf einem abgebildeten Plakat war ursprünglich der Ausspruch ›Gott existiert nicht‹ zu lesen, den Rivera aber unter dem Druck der katholischen Kirche entfernen mußte. Er stammte von einem mexikanischen politischen Schriftsteller des 19. Jahrhunderts, der für die Trennung von Kirche und Staat eingetreten war. Am Ende gibt es keinerlei Trost eines Lebens nach dem Tod im irdischen Glanz des Alamedaparkes, diesem Mikrokosmos einer Kultur und ihrer Erinnerung. Es bleibt ein gewisses Vergnügen, leicht wie ein Chiffontuch, in einer Parade von Menschen, die innerhalb der Unendlichkeit der Zeit kurz vor uns in Erscheinung treten.

Von einem individualistischen Standpunkt der Moderne aus wird Orozco manchmal mit

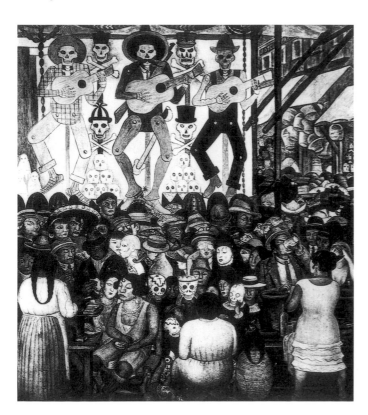

8
Diego Rivera, *Tag der Toten: Straßenfest*, Detail eines Freskos in der Secretaría de Educación Pública, Mexiko-Stadt, 1923-24.

einem gewissen respektvollen Kopfnicken bedacht, Rivera aber wird die kalte Schulter gezeigt, weil er das Ideal der Freiheit nicht außerhalb, sondern innerhalb einer Gemeinschaft ansiedelte. Doch der Impetus der Moderne hat nachgelassen, ebenso wie das kommunistische System zerfallen ist. Global greifen heute Nationalismen um sich, die jetzt, da zentrale Machtblöcke entweder geschwächt oder ganz beseitigt sind, immer verbissener gegen Minderheiten vorgehen. Die mexikanischen Maler hatten zu einem früheren Zeitpunkt mit ähnlichen Umständen zu tun oder schöpften sie aus ihrer Phantasie. All dies verleiht ihrer Kunst heute eine neue Wirkung und rückt sie aus ihrem ursprünglichen Zusammenhang in eine größere Nähe zu unseren eigenen Problemen.

Für einen Betrachter aus den USA muß es, wenn man bedenkt, welche kulturellen Kämpfe dort ausgefochten werden, höchst überraschend sein, daß in der mexikanischen Gesellschaft offensichtlich Bedingungen herrschten, die zuließen, daß zutiefst antagonistische Künstler wie Rivera und Orozco gleichzeitig vom Staat gefördert wurden. Wenn sich Orozco ein Bild ausdachte, das Verschwörer, Veruntreuer und Flüchtige zeigte, die ihren Spaß treiben, während ein liederlicher Richter schläft, so war das eine Sache; eine ganz andere aber war es, wenn er eine derartige Bildidee 1941 auf den Wänden des Suprema Corte de Justicia, des Obergerichtshofes, konkret umsetzte! In den verschiedenen Formen öffentlicher Kunst in den Vereinigten Staaten wäre solche Freimütigkeit nicht möglich gewesen. Zwar mögen die machthabenden Parteien in den Vereinigten Staaten ihre Versprechen oft nicht einlösen, doch sie greifen auch nicht zu radikalen Maßnahmen, wie dies Mexikos regierende politische Partei, die Partido Revolucionario Institucional, tut. Dies hat Spielraum geschaffen für einen seltsamen Handel zwischen Staat und Intellektuellen, den der Journalist Alan Riding treffend beschrieb: »Akademiker, Schriftsteller, Maler . . . ererben das Recht, . . . sich an der Politik zu beteiligen . . . über das Regime zu Gericht zu sitzen, ja sogar das System zu denunzieren. Als Gegenleistung vergrößert der Staat ihren Ruhm, finanziert ihre kulturellen Aktivitäten und toleriert ihre abweichende politische Meinung, da er den Preis, den es kostet, Intellektuelle zu beschwichtigen oder gar zu vereinnahmen, den Gefahren vorzieht, die drohten, würde er sie übergehen oder sie sich entfremden. «[6] Riding meint weiter: »Intellektuelle betrachten es, da sie den Zentralismus der Macht in Mexiko erkannt haben, als nützlicher, die Regierung zu beeinflussen als die öffentliche Meinung«.[7] Doch wer will ermessen,

welcher Eindruck sich stets aufs neue den Besuchern der Ministerien, Hotels, Schulen, Kirchen und Bibliotheken einprägte, in denen mexikanische Freskomalerei den herrschenden Klassen zusetzte oder grausames Unrecht anprangerte? Und wer würde bestreiten, daß einem Volk durchaus ein Bewußtsein für sein Schicksals dadurch vermittelt wurde, daß sich die Werke in der Bildkultur assimilierten?

José Vasconcelos, Obregóns Erziehungsminister, brachte die Entwicklung des Muralismus in Gang, als er 1921 Rivera, Orozco und andere Künstler in das erste konzertierte – und noch heute prestigeträchtigste – staatliche Programm aufnahm, in dessen Mittelpunkt die Ausmalung öffentlicher Wände stand. Er bereiste mit seinen Künstlern die Staaten des Landes, um ihnen Gelegenheit zu bieten, sich mit den volkstümlichen Kunstformen der verschiedenen Regionen vertrauter zu machen. Bezeichnenderweise war es für den Staat zu dieser Zeit vorrangig, lokale Separatisten und Kriegstreiber in den Griff zu bekommen. Der erfahrene Politiker Vasconcelos, zugleich ein träumerischer Philosoph, war der Überzeugung, daß die Gesellschaft ihren Idealzustand erreichen würde, wenn die Künste in völliger Freiheit blühten. »Es war deshalb sein Pech«, schreibt der Künstler und Chronist der Bewegung des ›muralismo‹ Jean Charlot, »daß die Gruppe der Künstler, die er ins Feld führte, überwiegend die künstlerische Freiheit satt hatte und begierig darauf war, der didaktischen Malerei zu neuem Recht zu verhelfen«.[9] Obgleich höheren Kreisen als suspekt erschienen und auf heftige Proteste von seiten einflußreicher katholischer und reaktionärer Interessengruppen gestoßen, waren die Maler fortan die sichtbarsten Repräsentanten einer nationalen Schule.

In ihrem Wettstreit miteinander genoß Orozco alle Vorteile des Lästerers gegenüber den scheinbaren Homilien des Lobpreisers Rivera. 1934 schrieb der mexikanische Intellektuelle Samuel Ramos: »Das auffallendste Merkmal des mexikanischen Charakters ist . . . Mißtrauen. Dieses Verhalten liegt jeder Berührung mit Menschen und Dingen zugrunde. Das Mißtrauen ist da, unabhängig davon, ob es begründet ist oder nicht . . . Es ist schon beinahe sein elementares Lebensgefühl, gleichsam ein a priori gegebener Ausdruck seiner Überempfindlichkeit . . . Es erfaßt alles, was existiert und geschieht. «[8] Sicherlich war Orozco mit dieser Eigenschaft, die durch den Lug und Trug öffentlicher Politik und ihrer Kritiker genährt wurde, besonders gesegnet. Wenn Ramos einen wichtigen Punkt angesprochen haben sollte, so ist Orozcos *Karneval der Ideologien*

im Palacio del Gobierno in Guadalajara zweifellos der unübertroffene Niederschlag dieses Weltbildes (Abb. 10). Diese Versammlung von Kanaillen wird weniger freundlich dargestellt als die *Vermischung der Religionen* im Instituto Cabañas. Die Ideologien, die zum Zweiten Weltkrieg führten, werden durch glotzäugige oder schielende Marktschreier verkörpert, die mit zum Hitlergruß erhobener Hand oder mit schwingender Faust in einer widerwärtigen Clownerie Gelöbnisse ablegen, anklagen und die abgerissenen Hände irgendwelcher Puppen drücken. Doch dies ist nur ein besonders krasses Beispiel innerhalb einer alles erfassenden skeptischen Grundhaltung.

Während Orozco nicht zögert, die gefeierte kommunistische Verbindung von Proletariat und Armee als ein Bündnis von Idioten und Rohlingen darzustellen, zeigt Rivera Arbeiter und Soldaten zusammengeschlossen in einer noblen Bruderschaft der Zukunft. Orozco kennt nichts als Verachtung für das Potential von Massenbewegungen, angetrieben von Tausenden von Getäuschten, die ihrerseits von blökenden Mäulern gelenkt werden (Jiquilpán). Rivera dagegen kann sich nur die ideale Solidarität des Volkes vorstellen, unter der Obhut der richtigen Doktrin. Im Gegensatz zu Orozcos differenzierter Sicht der indianischen Vergangenheit erglüht Rivera förmlich vor ethnozentrischem Stolz über die Großartigkeit ihrer Zivilisation, auch wenn er nicht über ihre Grausamkeit hinwegsieht (Palacio Nacional). Dennoch standen sich diese beiden Maler während ihres gesamten Schaffens weniger in ihrer Ethik als in ihrem Weltbild gegenüber.

Die an König Lear gemahnenden Zornesausbrüche, mit denen Orozco in Guadalajara aufwartete, waren das Werk eines enttäuschten Idealisten, der zu intelligent und zu stolz war, um Nihilist zu werden. Alles in dieser Kunst ist zugespitzt auf den einen nicht enden wollenden Extrempunkt, erzählt in monologischer Form vor einer Geräuschkulisse, die vom Gestöhn der Elenden und Zugrundegerichteten gebildet wird. Während Orozco aber die vielfältigen Formen menschlicher Selbstauslöschung kommentiert, spricht Rivera über die vielleicht ›unmexikanische‹ Hoffnung der Möglichkeiten, die die Zukunft in sich birgt, mit einem riesigen Chor als stillem Verbündeten. Visionen gründen seiner Ansicht nach auf einer Politik der Gemeinschaft und einem gesellschaftlichen Konsens innerhalb des Völkermosaiks. Überall in seiner Kunst kommt es zu Begegnungen zwischen ungleichartigen Geschöpfen, die aufeinanderprallen, aber auch voneinander lernen. Diese Sozialität steht in schärfstem Kontrast zur Entfremdung bei Orozco, in dessen Welt es keine Versöhnung

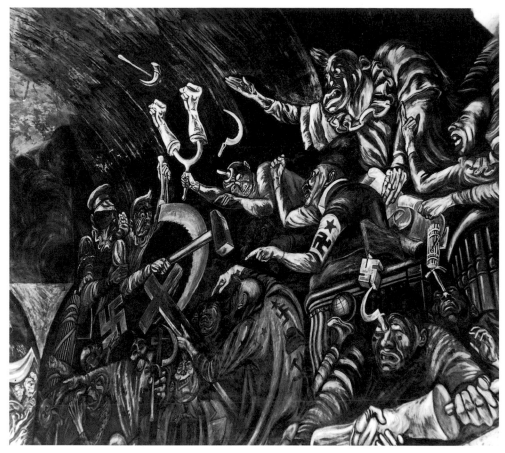

10 José Clemente Orozco, *Karneval der Ideologien*, Detail aus dem Wandbild für den Palacio de Gobierno, Guadalajara, 1937-39.

gibt und kein Peso jemals verschenkt wird. Zugegeben, für die wirklich Armen, die kein schönes Bild abgeben, hat Rivera in seiner Bilderwelt keinen Platz; aber er vermag in seinem Werk zugleich für Mexiko relevante Unterscheidungen zu treffen, die für Orozco wiederum keine Rolle spielten.

In den fabulierten, dioramaähnlichen Bildräumen Riveras kommt das Land sicherlich zu seinem Recht, doch es ist die Großstadt, die ihn eigentlich anzieht. Sie ist die Brutstätte von Kriminalität und Dekadenz. Sie quillt über von Scheinheiligen, Prassern, Profitmachern, Dieben, Hanswursten, Huren. Und sie ist zugleich die politische Schaltzentrale der Unterdrückung. Doch Rivera hat das instinktive Bedürfnis, sich zu amüsieren. Er arbeitet in dieser Stadt und ist auf ihre urbane Kultur angewiesen, die er mit heiterer, aber doch gargantuahafter Würze schildert. Wo sie von Orozco als ein Ort der Verlassenheit dargestellt wurde, porträtiert Rivera die Stadt als den Schmelztiegel, der uns die Spezies Mensch zu verstehen lehrt. Mehr noch, sie ist die Bühne, auf der die Frau sich verwirklicht und ebenso aktiv, fleißig und kameradschaftlich ist wie der Mann und zudem noch sexuell anziehend wirkt. Die Bilderwelt Riveras ist, ungeachtet all ihrer großen Mobs, auffallend ruhig – wie

in einem ›tableau vivant‹ herrscht durchgängig Stille – und dabei von einem wunderbaren Duft erfüllt. Orozco wiederum stellt überhaupt nur selten Frauen dar und dann als Huren. In seiner Kunst ist kein Platz für ein weibliches Prinzip, das sein Schicksalsdenken mildern oder einen Moment der Großmut oder Anteilnahme einbringen könnte. In seiner Autobiographie spricht er nicht ein einziges Mal von seiner Frau oder der eigenen Familie. Die Körper bei Orozco sind, so Octavio Paz, »unberührt von jeglicher Liebkosung; es sind die Körper von Henkern und Opfern«.[10]

Rivera wirkt auf uns wie eine seltsam schillernde künstlerische Persönlichkeit: in seinem Stil um die Wiederbelebung traditioneller Formen bemüht, in der Stimmung klassizistisch und dennoch revolutionär im Temperament. Sein politisches Kredo war offensichtlich ebenso vielgestaltig. Nachdem er vor dem Ersten Weltkrieg dem Anarchismus nahegestanden hatte, verschrieb er sich in den unmittelbaren Nachkriegsjahren dem Marxismus-Leninismus und wurde schließlich zum Trotzkisten. Der hochbetagte Rivera, der aus Gründen, die nur er kannte, um die Gunst Stalins und der orthodoxen kommunistischen Partei Mexikos buhlte, hätte den jüngeren, aufwieglerischen Rivera, der

diese verachtet hatte, schockiert. Fraglos kam es in der mexikanischen Gesellschaft vor, daß Ideologien am Ende mit ganz anderen Inhalten besetzt zu sein pflegten als am Anfang. So konnte Präsident Cárdenas durch die Verstaatlichung der Ölindustrie, ein Schritt, mit dem er gegen amerikanische Interessen verstieß, offiziell die Möglichkeit von Streiks gesetzlich abschaffen und zugleich die Ansicht vertreten, diese Entwicklung entspräche den Zielen der Revolution. Und Vasconcelos entwickelte sich in den dreißiger Jahren zu einem konservativen Katholiken und fanatischen Franco-Anhänger, der an die Überlegenheit des hispanischen Kulturerbes glaubte. Einem solchen Standpunkt stellte Rivera im Palacio Nacional die Figur des Hernán Cortés als degenerierten Buckligen entgegen. Diese Beispiele veranschaulichen die radikalen Verschiebungen in der politischen Erfahrung Mexikos, auf die man oft mit flexiblem Sinneswandel reagierte. In Riveras Fall kommt es nicht auf seine persönlichen Abweichungen von irgendeiner Linie an, sei sie nun ›progressiv‹ oder reaktionär; vielmehr fällt auf, wie er wiederholt über verschiedenste Interessen zu einer hochsensiblen Reaktion auf Leben und Geschichte Mexikos zurückfindet. Am Ende mußten seine guten Absichten, obgleich sie ernsthaft waren, entweder sich seinen nicht zu unterdrückenden Neigungen fügen oder beiseite treten.

Letztlich kommt auch Orozco, wenn auch auf verschlungeneren Wegen als Rivera, auf die zentrale Kategorie ihrer beider Kunst zurück: die Frage der individuellen Freiheit in einer repressiven Gesellschaft und wie der ›contrat social‹ in dieser auszusehen habe. Der Dokumentar Rivera ist in der ungeschminkten Einschätzung dieser Gesellschaft nicht so realistisch wie sein Kollege. Orozco, müßte man fairerweise sagen, ringt während seines gesamten Schaffens mit dieser Frage des Antagonismus zwischen Freiheit und Gesellschaft, einem Fluch der menschlichen Psychologie. Seine zweifellos eindringlichste Verbildlichung des Themas ist das Treppenhausfresko im Palacio del Gobierno in Guadalajara.

Nähert man sich dem Werk über einen Hintereingang, sieht man zuerst nur den unteren Teil der Ausmalung, eine graue, sich windende Masse kämpfender Figuren, die sich gegenseitig mit Bajonetten durchbohren, wobei jene im Vordergrund im Moment ihres Falles gezeigt werden. Der Tod ist das Ergebnis der ganzen Bewegung und Aktivität. Steigt man etwas weiter hinauf, so rücken schwere, bedrohlich herabhängende rote Fahnen ins Bild, deren Farbe durch die leuchtenden Flammen eines brennenden

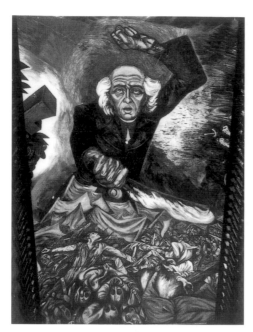

11 José Clemente Orozco, *Pater Miguel Hidalgo*, Detail aus dem Wandbild für den Palacio de Gobierno, Guadalajara.

Holzpflocks noch zusätzlich an Intensität gewinnen. Dieser Schock befindet sich unmittelbar über den Fahnen in der zu einer Faust geballten Hand einer riesenhaften, schwarzgewandeten Gestalt, die sich über das Ganze schiebt und, oben angekommen, sich direkt über dem Betrachter befindet. Der Dargestellte ist der abtrünnige kreolische Priester und Revolutionär von 1810, Miguel Hidalgo, der mit seinem besessenen Antlitz quer über das Deckengewölbe eine niederdrückende Präsenz entfaltet, wie um den ahnungslosen Betrachter zu zerquetschen und zu versengen (Abb. 11). Hier beschwört Orozco die Unabhängigkeitskriege als historische Anfechtung der im Instituto Cabañas gezeigten Eroberung. Das Fresko ist einer der spektakulärsten ›coups de théâtre‹ in der Malerei unseres Jahrhunderts. Aber was sagt uns Orozco eigentlich über revolutionäres Handeln?

Hidalgo, eine herausragende Figur unter den Verschwörern, die die spanische Kolonialregierung durch eine kreolische Junta abgelöst sehen wollte, genoß hohes Ansehen unter den ärmsten Indios, deren Dialekte er sprach. Sein radikales Manifest schloß die Abschaffung der indianischen Tributpflicht und Sklaverei ebenso ein wie die Rückgabe sämtlicher Ländereien, die rechtmäßig indianischen Gemeinschaften gehörten. Doch die

von Hidalgo angeführte Bewegung wurde torpediert durch unkontrollierte Indianerhorden, die, nachdem sie Greueltaten begangen hatten, am Ende selbst in einem Blutbad endeten. Aus der Sicht Orozcos ist Hidalgo halb gigantischer Racheengel, halb Christus als Pantokrator. Der visionäre Held führt den Vorsitz über eine Art Jüngstes Gericht, das verstörende Fragen aufwirft. Denn er scheint das Bösartige unter sich gleichzeitig zu entfesseln, zu bestrafen und zu fördern – ja vielleicht ist er sogar dessen leibhaftige Verkörperung. Obgleich er seinen Platz in der Ruhmeshalle des mexikanischen Patriotismus hat, ist Hidalgo ein falscher Gott, eine furchterregende Figur, deren Doktrin libertinär war.

Hidalgo repräsentiert den Geist, vor dem sich jedes Bemühen um eine Verbesserung der ›condition humaine‹ rechtfertigen muß. Orozco hätte diesen Geist nicht so überzeugend darstellen können, wäre er ihm nicht gleichfalls erlegen. Wie um sich im eigenen Pantheon zu seinem persönlichen Dämon zu bekennen, malte Orozco im Instituto Cabañas den Mann in Flammen. Der Maler hatte sich ursprünglich zum Gegner aller erstarrten Ideen erklärt, die die Menschheit in Knechtschaft und zur Selbstzerstörung führen. Doch nun erkannte Orozco, daß diese Meinung, die er in seinem Leben immer und immer wieder vertreten hatte, selbst eine ›idée fixe‹ und er ihre Geisel war. Deshalb fungiert Prometheus (den er bereits 1930 in einem Fresko im Pomona College in Claremont, Kalifornien, dargestellt hatte) als ›alter ego‹ des Künstlers und brennt, obwohl er doch über den Orozcoschen Kosmos gebietet.

Mithin liegt den Paradoxien des Nationalismus eine Art existentieller Krise zugrunde. Das glorreiche Schicksal Mexikos wird als Symbol für unser aller Schicksal mythisiert. In einer Gesellschaft, die derart wenig Erfahrung mit liberalen Werten hat, ist geistige Freiheit ein Traum, der zu Staub zerfällt, auch wenn er das einzige Ziel ist, für das es sich zu leben lohnt. Die Malerei Mexikos war von zwei rastlos getriebenen Männern in Gang gebracht worden, die als Karikaturisten ausgebildet und im Positiven wie im Negativen von der Welt geprägt waren, die sie umgab und die sie so gut kannten. Über einen der beiden schrieb Jean Charlot: »Der junge Rivera saß, mittellos und voller Tat-

kraft, vierzehn Stunden am Tag auf einem Brett mit dem Pinsel in der Hand und das Gesicht der Wand zugewandt, wie ein gescholtener Schuljunge. Der alte Rivera saß, zahnlos, berühmt und reich, vierzehn Stunden am Tag mit dem Pinsel in der Hand auf einem Küchenstuhl, der auf vier Planken stand, und hatte immer noch den Rücken der realen Welt zugekehrt.«[11] Wir aber möchten gerne glauben, daß das, was auf jener Wand Gestalt annahm, eine liebevolle Erinnerung an diese Welt, ihre Empfindungen und ihre Träume war. Den anderen bezeichnete Octavio Paz einfach und treffsicher als »Gefangenen seiner selbst«.[12] Beide Künstler reflektierten ihre Realität, indem sie mit monomaner Energie immer wieder auf wenige Punkte zurückkamen, um tiefer in sie einzudringen. Selbst wenn dieses Projekt starke Einschränkungen oder bittere Erkenntnisse mit sich brachte, war es für sie immer noch die beste Möglichkeit, sich mit dem Mexiko ihrer Zeit auseinanderzusetzen. – Wenn wir ihre Kunst betrachten, müssen wir uns letztlich fragen, inwiefern sich jene Zeit überhaupt von der unseren unterscheidet.

Übersetzung aus dem Englischen
von Bram Opstelten und Magda Moses

Anmerkungen

1 José Clemente Orozco, ›Una corección‹ in *Mexican Folkways* (Februar-März 1929), S. 9.
2 José Clemente Orozco, ›Autobiographie‹ in *José Clemente Orozco 1883-1949*, Ausst. Kat. Leibniz-Gesellschaft für kulturellen Austausch, Berlin 1981, S. 56.
3 Antonio Rodríguez, *A History of Mexican Mural Painting*, New York 1969, S. 351.
4 Ebenda, S. 350.
5 Diego Rivera, ›Los frescos de la Secretaría de Educación‹, zit. bei Rodríguez (siehe Anm. 3); ursprünglich erschienen in *El Arquitecto* (September 1925), S. 17.
6 Alan Riding, *Distant Neighbors*, New York 1989, S. 295.
7 Ebenda, S. 295.
8 Samuel Ramos, *Profile of Man and Culture in Mexico*, Austin (Texas) 1962, S. 64.
9 Jean Charlot, *The Mexican Mural Renaissance 1920-1925*, New Haven 1967, S. 94.
10 Octavio Paz, ›Social Realism: The Murals of Rivera, Orozco and Siqueiros‹ in *Arts Canada* (Dezember 1979-Januar 1980), S. 64.
11 Charlot (siehe Anm. 9), S. 317.
12 Paz (siehe Anm. 10), S. 59.

Lateinamerika und der Surrealismus

Dore Ashton

Der chilenische Dichter Pablo Neruda erzählt in seinen Memoiren von den Erfolgen seiner frühen Jahre: Ein studentischer Literaturpreis, eine gewisse Beliebtheit seiner neuen Bücher und sein berühmter langer Mantel hätten ihm »einen gewissen Nimbus des Ansehens über die Künstlerkreise hinaus« eingebracht. »Doch das kulturelle Leben unserer Länder in den zwanziger Jahren hing bis auf seltene heroische Ausnahmen allein von Europa ab. In jeder unserer Republiken gab eine kosmopolitische Elite den Ton an, und was die Schriftsteller der Oligarchie betraf, so lebten sie in Paris . . . Fest steht indes: Kaum besaß ich eine Andeutung von jugendlichem Ruhm, fragte mich alle Welt auf der Straße: ›Aber was machen Sie denn hier? Sie müssen nach Paris.‹«[1]

In den zwanziger Jahren träumten alle Künstler und Dichter Lateinamerikas vom Montparnasse, und nicht wenigen von ihnen glückte es auch, dorthin zu gelangen, allen voran Argentiniern, Brasilianern und ein paar Mexikanern. In Paris pflegten sie im Rudel aufzutreten, selbst wenn sie nur in der Coupole oder im Dôme auf ein Glas einkehrten. Einige wenige jedoch stießen zur Kerntruppe der Avantgarde vor und stürzten sich begeistert in das hektische Leben des neugegründeten Kreises künstlerischer Rebellen, die sich Surrealisten nannten. Von Anbeginn an hatten die Surrealisten unter der Führung von André Breton, Louis Aragon und Philippe Soupault ihre Absicht verkündet, eine neue geistige und supranationale Weltsicht zu begründen. Diese sollte jedem offenstehen, der wie die Surrealisten einengende Strukturen leidenschaftlich verabscheute, wie sie sich etwa in Nationalismus, Kirche, Imperialismus und vor allem im Würgegriff des westlichen Rationalismus verkörperten. Die Weite des Programms der Surrealisten sowie ihre rege Präsenz in der Öffentlichkeit übten eine große Anziehung auf ihre neuen lateinamerikanischen Mitglieder aus, die vielfach mit ihrer Heimat eine provinzielle Situation in offener Rebellion verlassen hatten. Aus französischer Sicht waren diese Besucher aus einem Kontinent, den man lange in ein romantisches Licht getaucht hatte, privilegiert. Wie der Dichter Guillaume Apolli-

naire, der zusammen mit Picasso, Matisse und Braque die Säle des alten ethnographischen Museums, des Trocadéro, durchstreifte und Werke außereuropäischer Kunst sammelte, hatten die Surrealisten als getreue Nachfolger der ersten Generation der Modernen ein lebhaftes Interesse an dem amerikanischen Doppelkontinent, wo nach ihrer Vorstellung alte Mythen und Gebräuche völlig intakt weiterlebten. Als zum Beispiel André Breton drei Jahre nach seinem 1924 veröffentlichten ersten *Surrealistischen Manifest* das Werk Tanguys in der surrealistischen Galerie zeigte, stellte er auch Gegenstände mexikanischer Volkskunst aus und schrieb eine begeisterte Einführung über das Alte Mexiko. In seiner unersättlichen Phantasie erstand ein Mexiko der undurchdringlichen Wälder und wuchernden Lianen, die gewaltige Korridore bildeten, mit unwirklichen Schmetterlingen, die auf riesigen steinernen Treppenfluchten ihre Flügel öffneten und schlossen.[2] Dieses urtümliche Land sollte genau das Mexiko sein, das Breton auf seiner 1938 unternommenen Reise entdeckte und an dem er stets festhielt. Es ist daher nicht verwunderlich, daß die lateinamerikanischen Dichter und Künstler, die sich dem Kreis der Surrealisten anschlossen, mit offenen Armen empfangen wurden. Als einer der ersten stieß der peruanische Dichter und Maler César Moro zu ihnen, der 1925 in Paris eingetroffen war und bis 1927 regelmäßig an den Treffen der Surrealisten teilnahm. Viele Jahre später, 1940, sollte Moro zusammen mit Wolfgang Paalen und André Breton in Mexiko-Stadt die erste Internationale Surrealistenausstellung in Lateinamerika organisieren.

Aufgrund der unstillbaren Sehnsucht der Alten Welt nach den alten unberührten Stätten – ein Traum, dessen geschichtliche Wurzeln mindestens bis ins 16. Jahrhundert zurückreichen – vollzog sich der künstlerische Austausch mit Lateinamerika in beiderlei Richtung. Unter den Dichtern, die sich auch als Forscher und Entdecker verstanden, die mit den Surrealisten deren rebellischen Geist gemein hatten und oft aus denselben literarischen Quellen schöpften, befand sich der frühe Modernist Blaise Cendrars, der 1923 den brasilianischen Dichter Oswald de

Andrade und seine Lebensgefährtin, die Malerin Tarsila do Amaral, in Paris gastlich aufnahm und dann 1924 mit ihnen nach Brasilien zurückreiste. Cendrars tiefes Interesse an einheimischem Brauchtum, Volkskunst und altüberlieferten Riten inspirierte seine jungen brasilianischen Freunde bei ihrer Suche nach der zeitlos-ewigen Identität Lateinamerikas. Andere Künstler, die es in einer frühen Phase ihres künstlerischen Werdegangs nach Südamerika zog, waren der Dichter Benjamin Peret, der zwei Jahre lang (1929-30) in Brasilien lebte, und Henri Michaux, der sich 1928 in Ecuador aufhielt und 1936 geraume Zeit in Argentinien und Uruguay verbrachte. Im selben Jahr unternahm einer der reinsten Exponenten der surrealistischen Philosophie, der Schriftsteller und Schauspieler Antonin Artaud, seine wichtige Reise nach Mexiko. All diese Besuche waren für diejenigen Lateinamerikaner höchst bedeutsam, die von fern vom Surrealismus gehört hatten und schon im Begriffe waren, einige der surrealistischen Leitsätze zu übernehmen. Wie Neruda schreibt, gab es in jedem Land eine kleine »kosmopolitische Elite«, die mit gespannter Aufmerksamkeit die avantgardistischen Trends der europäischen Kunst und Dichtung verfolgte. Viele der von Breton und seinen Freunden bevorzugten Quellen auf dem Gebiet der Kunst und Literatur (Baudelaire, Poe, Rimbaud, Lautréamont, Klinger, Bosch, Uccello, Meryon u. a.) waren diesen eifrigen Studiosi der europäischen Szene wohlbekannt. Darüber hinaus ergaben sich Zufallsbegegnungen mit beträchtlichen Wirkungen. So hatte sich etwa der mexikanische Künstler und Kritiker Agustín Lazo, der als begabter Nacheiferer von Max Ernst später surrealistische Montagen kreierte (Abb. 1) und 1940 an der Internationalen Surrealistenausstellung in Mexiko-Stadt teilnehmen sollte, von 1922 bis 1925 in Charles Dullins Atelier-Theater-Company in Paris zum Bühnenbildner ausbilden lassen. Dort muß er Antonin Artaud kennengelernt haben, der 1921-23 nicht nur Kostüme entwarf, sondern auch in vielen Aufführungen mitwirkte, unter anderem in Calderóns *La Vida es Sueño* (*Das Leben ist ein Traum*).

1 Agustín Lazo, *Barke, Matrosen und Kostümpuppe (Barco, marineros y maniquí).* Collage; 25 x 32,5 cm.
Fundación Cultural Televisa, A.C. Collection, Mexiko.

Bekanntlich besagte eine der Maximen des Surrealismus, daß der Traum ein Quell des wahren Denkens sei. Breton schrieb in seinem ersten *Surrealistischen Manifest*: »Der Surrealismus beruht auf dem Glauben an die übergeordnete Wirklichkeit bestimmter, bis heute vernachlässigter Assoziationsformen, an die Allgewalt des Traums, an das absichtsfreie Spiel des Gedankens.«

Das erklärte Ziel der Surrealisten bestand darin, Traum und Realität, jene beiden scheinbar gegensätzlichen Zustände, auf einer Ebene zu verbinden. Es ist daher kein Wunder, daß die surrealistischen Tendenzen vielen lateinamerikanischen Intellektuellen kongenial erschienen. In der gesamten Geschichte der spanischen Literatur haben Träume schon immer eine besondere Rolle gespielt: von Calderóns besagtem Theaterstück, das den wunderbaren Satz enthält: »La Vida es Sueño y los Sueños Sueños son« (Denn ein Traum ist alles Sein, und die Träume selbst sind Traum) bis zu den Gedichten Francisco Quevedos, die der große kubanische Schriftsteller José Lezama Lima »Träume des Dunkels und der Leere« nannte und mit Goyas Alterswerk verglich. Und Goya selbst, der sagte »Der Schlaf der Vernunft gebiert Ungeheuer«, konnte dem Drang nicht widerstehen, die Dämonen, von denen er zu nächtlicher Stunde heimgesucht wurde, wiederzugeben. Hierin zeigt er sich als Vorläufer Picassos, der sich in verschiedenen Phasen seines Lebens der Traumwelt und manchmal schwarzen Visionen hingab.

Die Serie seiner beißenden Radierungen, mit denen er Franco anzuklagen suchte, nannte er *Traum und Lüge Francos.*

Für die surrealistische Bewegung zwischen den Kriegen war Paris der zentrale Umschlagplatz. André Breton fungierte unermüdlich als ihr Theoretiker, Dirigent und Impulsgeber. So stieß zum Beispiel der junge Octavio Paz zufällig auf einige Seiten von Bretons 1937 veröffentlichtem Roman *L'Amour fou.* Auszüge aus dem Roman waren schon 1936 in der in Buenos Aires herausgegebenen Zeitschrift *Sur* erschienen. Dieser Teil, in dem Breton seinen Aufstieg zum Gipfel des Vulkans Pico de Teido auf Teneriffa beschreibt, las Octavio Paz »fast gleichzeitig mit Blakes *The Marriage of Heaven and Hell* – er öffnete mir das Tor zur modernen Dichtung«.[3] Paz wurde zu einem der eloquentesten Kommentatoren des Surrealismus, insbesondere in Südamerika.

Es war während der zweiten großen Phase der surrealistischen Bewegung in den dreißiger Jahren, als die Einflüsse dieser Strömung in der Kunst Lateinamerikas sichtbar wurden. Vom Ende der zwanziger Jahre bis zum Ausbruch des Zweiten Weltkrieges wurden die meisten Künstler und Intellektuellen Europas von einer geistigen Depression erfaßt. Ein Schatten legte sich auf die Gemüter und offenbarte sich auch in politischen Kontroversen und heftigen Meinungsverschiedenheiten im Kreis der Surrealisten, verdichtete sich bei Ausbruch des Spani-

schen Bürgerkrieges zu dunklen Vorahnungen. Die zunehmende innere Unruhe spornte die Surrealisten an, verstärkt mit der Außenwelt in Kontakt zu treten und sich Gehör zu verschaffen. So schrieb Breton als Gastherausgeber eines surrealistischen Sonderheftes der in englischer Sprache erscheinenden Vierteljahresschrift *This Quarter* 1932: »Es erscheint uns nicht undurchführbar, in allen vier Ecken der Welt ein ziemlich umfassendes Netz aus Widerstand und Experimenten zu organisieren. Dieser Plan läßt sich jedoch nicht eher in die Tat umsetzen, bevor nicht ein Gedankenaustausch zwischen den heutigen jungen Menschen aller Länder über ihre tiefsten Sehnsüchte stattgefunden hat...«[4]

Vier Jahre später hielt Artaud, der den surrealistischen Überzeugungen treu blieb, obwohl er mit Breton und seinem Kreis gebrochen hatte, einige wichtige Vorträge an der Universität von Mexiko, in denen er ebenfalls die Notwendigkeit eines Gedankenaustausches innerhalb der Jugend unterstrich: »Die französische Jugend von heute, die keinen toten Rationalismus toleriert, läßt sich nicht mehr mit Ideologien abspeisen... In den Augen der Jugend war es die rationale Vernunft, die die heute in der Welt herrschende Anarchie und Verzweiflung heraufbeschworen hat, weil sie die Welt in viele Elemente zerstückelte, die eine echte Kultur vielmehr zusammenführen würde.«[5] Diese Vorlesung mit dem Titel *Man against Destiny* erschien in vier Fortsetzungen in der vielgelesenen Tageszeitung *El Nacional.* Sechs Monate darauf druckte dieselbe Zeitung eine Übersetzung seines Vortrages *What I came to Mexico to do* ab, in dem Artaud erklärte, er sei nach Mexiko gekommen, um nach einem neuen Bild vom Menschen Ausschau zu halten. Diese geistige Vorstellung suche er natürlich »in den alten vitalen Beziehungen zwischen Menschen und Natur, die von den alten Tolteken, den alten Maya begründet wurden – kurz, all jenen Rassen, die in Jahrhunderten die Größe und Würde der mexikanischen Erde geschaffen haben«.[6]

Die Anwesenheit der Surrealisten in Südamerika übte einen großen Einfluß auf Malerei und Dichtkunst aus, umgekehrt aber wirkten auch die südamerikanischen Einflüsse aufgrund einer besonders glücklichen historischen Konstellation befruchtend. Maler, die es geschafft haben, nach Paris zu gelangen, waren im Kreis der Surrealisten durch die Experimente mit der freien Assoziation kühner geworden – eine Methode, bei der es um ein tiefes Eintauchen in das Unbewußte ging und »psychischer Automatismus« genannt wurde. Einige Künstler, die aus Ländern wie Brasilien, Peru und Mexiko stammten, in denen noch viele Indios lebten,

die im Sinne Artauds sich eine vitale Beziehung zur Natur bewahrt hatten, wurden durch das in Paris wachsende Interesse zum Studium der Mythen und des Brauchtums der Stämme angeregt.

Der Wunsch nach einer eigenen lateinamerikanischen Identität, die sich sowohl von der europäischen wie der nordamerikanischen unterschied, wurde in den späten zwanziger Jahren immer drängender. Viele Maler griffen auf José Martís Konzept von ›Nuestra América‹ zurück – einem geistvollen, oft bitteren Ruf nach geistiger Befreiung und Individualität – und wandten sich Themen des volkstümlichen Lebens zu. In dieser Zeit war der Pariser Surrealismus im Konzert der geistigen Strömungen Europas unüberhörbar geworden. Eigentümliche Verschmelzungen traten in Erscheinung. Die surrealistische Strategie überraschender Kontrastwirkungen wurde mit Anklängen an regionale Kulturen verknüpft wie etwa im Schaffen von Tarsila do Amaral in Brasilien oder von Amelia Pelaez in Kuba. Tarsilas Ehemann, Oswald de Andrade, veröffentlichte 1928 sein agitatorisches *Manifesto Antropófago*, das noch heute umstritten ist. Andrade fordert darin seine Dichter- und Malerkollegen auf, die Ideen der europäischen Avantgarde zu verschlingen und diese Nahrung dazu zu verwenden, die einheimischen Kraftquellen und Themenschätze auszugraben – im Fall Brasiliens das reiche indianische und afrikanische Erbe.

Fünf Jahre später veröffentlichte der kubanische Schriftsteller und Musikwissenschaftler Alejo Carpentier im Pariser Exil sein Buch *Ecue Yamba O*, das auf einer intimen Kenntnis afro-kubanischer Kultpraktiken basiert. Damit wurde eine Kontroverse eröffnet, die die Lateinamerikaner bis heute nicht zur Ruhe kommen läßt, besonders wenn die Frage surrealistischer Einflüsse auf die lateinamerikanische Kunst tangiert ist. Es war Carpentier, der in seinem reichhaltigen Schrifttum den Begriff des ›magischen Realismus‹ und des ›Wunderbaren‹ prägte und Lateinamerika für einen von Natur aus besonders reichen Quellgrund extravaganter Phantasievorstellungen betrachtete. Er selbst war von der surrealistischen Dichtung nachhaltig beeinflußt, die er während seiner Jahre in Frankreich 1928-39 kennengelernt hatte, und viel zu intelligent, zu akzeptieren, was er als einen abscheulichen folkloristischen Realismus oder gefühlsduselige Hervorbringungen von *Criollistas* und *Costumbristas* nannte. Diejenigen jedoch, an denen der Surrealismus wirkungslos abprallte, benutzten nach dem Zweiten Weltkrieg Carpentiers Schriften, um den surrealistischen Einfluß zu leugnen. Im Versuch, eine klare Identität zu propagieren, schrieben sie den magischen Realismus Lateinamerikas auf ihre Fahnen.

Ende der dreißiger Jahre trat Breton mit den beiden prominentesten und begabtesten Anhängern des Surrealismus, die aus Südamerika gekommen waren, in Verbindung: 1936 mit Matta und 1939 mit Wifredo Lam. Insgesamt kam es in den späten dreißiger Jahren in den Reihen der Surrealisten zu einer Neugruppierung: verschiedene Neuankömmlinge, wie etwa Wolfgang Paalen aus Österreich und Gordon Onslow Ford aus England, erregten Bretons Aufmerksamkeit und sollten später bei der Einführung des Surrealismus in Nord- und Südamerika beteiligt sein.

Ein besonderer Einfluß ging von Matta aus. Mit den surrealistischen Prinzipien, insbesondere den Verfahren des psychischen Automatismus aufs beste vertraut, fand er zu einem höchst persönlichen Stil, der seine Freunde in Nordamerika wie Arshile Gorky und Robert Motherwell ebenso beeindruckte wie später die Maler in ganz Lateinamerika. Ihnen allen waren Mattas Werke in Form von Reproduktionen in den Avantgarde-Zeitschriften zugänglich, die während des Zweiten Weltkrieges in der Neuen Welt erschienen. Matta war in jeder Beziehung ein Vertreter jener kosmopolitischen Elite, die sein Landsmann Neruda beschreibt. Er hatte eine ausgezeichnete klassische Schulbildung bei den Jesuiten erhalten, sprach schon längst vor seinem Eintreffen in Paris Französisch und kannte sich in moderner europäischer Dichtung bestens aus. Matta, der Architektur studiert und einen akademischen Grad erworben hatte, arbeitete während seiner ersten beiden Pariser Jahre freiberuflich als Zeichner für Le Corbusier. Die verschiedensten künstlerischen Kreise lernte er in Europa kennen. Er verfügte über das beinahe unheimliche Talent, auf seinem Lebensweg stets jene außergewöhnlichen Persönlichkeiten zu finden, die seine künstlerische Entwicklung fördern konnten. Auf einer 1934 unternommenen Reise nach Spanien lernte er sowohl Rafael Alberti als auch Federico García Lorca kennen. In jener Zeit waren die beiden Dichter so in öffentliche Aktivitäten verstrickt, daß es ihnen die pejorative Etikettierung ›surrealistisch‹ eintrug. Lorca, der mit Luís Buñuel und Salvador Dalí in enger Verbindung stand, war an surrealistischer Kunst – vor allem auf dem Gebiet der Malerei – sehr interessiert. In seinem schon 1928 verfaßten *Sketch de la Nueva Pintura* stellte er fest: »Die Surrealisten, die sich den verborgensten Regungen der Seele widmen, treten nun auf den Plan. Jetzt geht die durch die disziplinierten Abstraktionen des Kubismus befreite Malerei . . . in eine mystische, unbeschränkte Phase höchster Schönheit ein.«[7]

Es war wahrscheinlich Lorca, durch den Matta Dalí kennenlernte, der seinerseits den jungen Architekten André Breton vorstellte. Inzwischen war Matta mit glühenden Surrealisten bekanntgeworden, so auch mit dem britischen Maler Gordon Onslow Ford, der selbst ein Neubekehrter war. Zusammen mit Onslow Ford erkundete Matta Alternativen zur empirischen Wissenschaft, darunter auch P. D. Ouspenskys *Tertium Organum*, in dem der russische Mystiker erklärt, daß »jeder Stein, jedes Sandkorn, jeder Planet ein ›noumenon‹ aus Leben und Psyche besitzt und diese zu bestimmten Ganzheiten werden läßt, die für uns undurchschaubar sind«.[8] Mattas Fähigkeit, einen Bildervorrat aus der Tiefe des Unbewußten mit seiner visionären Schau der Vierten Dimension in Einklang zu bringen, wurde unmittelbar in seinen kleinen kolorierten Bleistiftzeichnungen sinnfällig, die kurz vor seiner Begegnung mit Breton entstanden. Obwohl in ihnen deutliche Spuren von Picassos metamorphen Zeichnungen der frühen dreißiger Jahre zu finden sind und es auch formale Anklänge an die ›barocken‹ Bilderfindungen von Max Ernst und André Masson gibt, gelang Matta bereits in seinen frühen künstlerischen Schritten ein ganz eigenständiger malerischer Beitrag. In den ungezügelten kurvilinearen Formen, die ›automatistisch‹ entstanden und mit seinem Thema der Erschaffung der Welt korrespondieren, scheint etwas von jener apokalyptischen Vision auf, die vielleicht ein Echo seiner Erziehung bei den Jesuiten darstellt. Die farbigen Bleistiftzeichnungen von 1938, die das Meer, die Sterne, wie aus Garnfäden geschlungene kurvilineare Formen, Nester mineralischer und vegetabiler Gebilde zum Inhalt haben, sind ein Vorgeschmack auf Mattas aufkeimende Philosophie, die sich in den Werken der ›psychologischen Morphologien‹ Bahn brechen sollte (Abb. 2, 3). Als er auf Onslow Fords Drängen hin 1938 zu malen begann, bot er dunkle Visionen von Himmel und Erde in einem vorzeitlichen Chaos mit perlfarbenen Glanzlichtern und Zwischenräumen aus überirdischem Licht. Breton erkannte rasch Mattas Potential und nannte ihn in dem Artikel *The Most Recent Tendencies of Surrealist Painting* von 1939 einen Künstler, »bei dem alles dem Streben entspringt, die seherischen Fähigkeiten zu bereichern«.[9] Er entdeckte, daß der junge Maler in seinem Schaffen alle Elemente des Zufalls einsetzte – eines von Bretons Hauptkriterien im ersten *Surrealistischen Manifest* – und sah »schimmerndes Licht von Körper und Geist ausstrahlen«. Breton bemerkte vor allem, daß die neu zur surrealistischen Gruppe

2 Matta, *Ohne Titel (Sin título)*, 1938. Blei und Farbstift auf Papier; 31,8 x 48,3 cm.

Spiele des Pariser Surrealismus amerikanischen Künstlern wie William Baziotes, Robert Motherwell, David Hare und Jackson Pollock nahebrachte und Gorky mit seinen automatistischen linearen Zeichnungen beeindruckte. Leichtfüßig bewegte er sich von Zirkel zu Zirkel – der große Kosmopolit, dessen Ehrgeiz es war, einer der ›Großen Transparenten‹ zu werden, jener Alchemisten der Philosophie, von denen Breton schrieb. Seine während der Kriegsjahre in New York entstandenen Werke genossen große Bewunderung wegen der Art, wie Innen- und Außenwelt in ihnen verschmolzen, aber auch wegen der tektonischen Raumaufteilung, die kosmische Vorstellungen beschwor, so das Bild *Hier, Herr Feuer, essen Sie!* von 1942 (Taf. S. 127) und – graphischer noch – *Der Onyx der Elektra* aus dem Jahr 1944 (Taf. S. 130). Bewundert wurde Matta nicht zuletzt auch wegen seines unerschütterlichen Festhaltens am surrealistischen Prinzip der heilsamen Halluzination. Erst 1948 pries Matta in einem *Hellucinations* (Hölluzinationen) betitelten Artikel die Historie als die Geschichte der verschiedenen Halluzinationen des Menschen.[11] In dieser Huldigung an Max Ernst apostrophierte Matta »die Kraft Halluzinationen hervorzubringen als eine lebenssteigernde Kraft« und definierte den Künstler als jemanden, »der das Labyrinth überlebt hat«.

Bretons anderer lateinamerikanischer Star unter den Künstlern der späten dreißiger Jahre, Wifredo Lam (Taf. S. 132-136), hatte sich ihm auf ganz anderen Wegen genähert.

gestoßenen Mitglieder eine Rückkehr zum Automatismus demonstrierten und schloß, daß Matta, Wolfgang Paalen, Gordon Onslow Ford und Kurt Seligman (die alle bald als Botschafter in der Neuen Welt wirken sollten) »die tiefe Sehnsucht teilen, das dreidimensionale Universum zu transzendieren. Das zeigt sich ebenso unmißverständlich im Werk Mattas (Landschaften mit mehreren Horizonten) wie im Schaffen Onslow Fords«.

Ohne jeden Zweifel war Breton von dem jungen Matta entzückt, der seinerseits Bretons Begeisterung für das Werk eines Visionärs des Jahrhunderts teilte, der sich Graf de Lautréamont zu nennen beliebte. Auf Bitte Bretons hin illustrierte Matta – ebenso wie Max Ernst, Masson und Dalí – dessen *Chants de Maldoror*. Hier, in einem der außergewöhnlichsten Prosagedichte, die je zu Papier gebracht wurden, konnte er große kosmische Themen finden, den Zusammenprall mythischer Welten. In vielen von Mattas nachfolgenden Werken ist der Widerhall der seltsamen Vorstellung Lautréamonts von einer Verschmelzung der drei Welten – der animalischen, vegetabilen und mineralischen – und den großen kosmischen Kräften, die sie lenken, zu spüren. Bis 1940 hatte Matta eine Palette mineralischer Farben entwickelt, die er oft dunstig-verschwommen auftrug, um Flugbahnen durch den Raum und Transformationen in der Bewegung zu suggerieren. Für Onslow Ford war die *Zeichnung für die Invasion der Nacht* von 1940 eine nach Mattas Idee der psychologischen Morphologie konzipierte Szene: »Jede Person, jedes Objekt erstreckt sich in die Zeit und wird durch die

Aktionen und Interaktionen der Umgebung geformt ... Ein Mensch wird zur Flugmaschine und hebt sich in die Lüfte; Vögel werden zu flatternden Körpern. Die Erde ist eine transparente architektonische Konstruktion, die atmet.«[10]

Inzwischen hatte sich Matta als einer der ersten surrealistischen Künstler in New York niedergelassen, wo er sich als äußerst aktiver Proselytenmacher betätigte. Er war es auch, der die verschiedenen psychologischen

3 Matta, *Ohne Titel (Sin título)*, 1938. Kreide und Bleistift auf Papier; 49,5 x 64,8 cm.

4 Wifredo Lam, Illustration zu André Bretons Gedicht *Fata Morgana*, 1942.

5 Wifredo Lam, Illustration zu *Fata Morgana*.

Älter als Matta, hatte Lam seinen ersten Erkundungszug nach Europa 1923 unternommen, als er sich aus seinem Geburtsland Kuba nach Madrid begab. Dort entdeckte er ›protosurrealistische‹ Maler wie Hieronymus Bosch und Pieter Brueghel für sich und traf seinen Landsmann Alejo Carpentier zu einem Zeitpunkt, da dessen wissenschaftliches Interesse an der afro-kubanischen Santería erwachte. Durch Carpentier wurde Lam, der über seine Mutter Kontakt zu dieser Religion hatte, zur Beschäftigung mit seinen eigenen kulturellen Wurzeln angeregt. Als der Spanische Bürgerkrieg ausbrach, kämpfte Lam auf der republikanischen Seite. Er wurde verwundet und zusammen mit Manolo Hugué, einem legendären Mitglied der Gruppe um Picasso, ins Lazarett eingeliefert. Hugué ermunterte ihn zu einem Besuch Picassos – aus dem eine schicksalhafte Begegnung wurde. Picasso fühlte sich sofort diesem Kubaner zugetan, in dem sich afrikanisches, spanisches und chinesisches Blut mischten und der bereits von seinem Schaffen beeinflußt war. Lam fachte nicht nur Picassos altes Interesse an der afrikanischen Kunst neu an, er verkörperte auch – vielleicht wichtiger noch – einen Helden des Spanischen Bürgerkriegs. Es war Picasso, der Lam 1938 zu einer Ausstellung in der Galerie Pierre verhalf, für deren Erfolg er sich mit Eifer einsetzte. Mehrfach führte er Freunde und Bekannte – u. a. André Breton – persönlich dorthin. 1939 hatte sich Lam voll und ganz dem Surrealismus verschrieben. Sein ganzes Leben hindurch sollte er immer wieder die Wichtigkeit dieser ersten Einflüsse bestätigen. Bei einem Interview rief er sich seine frühen Pariser Eindrücke ins Gedächtnis und sagte: »André Breton wollte in seinem Ersten Manifest zum Wesenskern der künstlerischen Schöpfung vorstoßen und hob hervor, daß das nach der Geburt erworbene psychische Verhalten des Menschen in seiner schöpferischen Entwicklung deutlich in Erscheinung tritt . . . Breton übertrug den poetischen Impuls auf mich: den Drang, mehr denn je geistig unabhängig zu sein . . . Es gibt einen Dualismus zwischen den Triebkräften des Bewußten und des Unbewußten. «[12]

Als Lam sich dem Kreis der Surrealisten anschloß, geschah dies zu einem verhängnisvollen Zeitpunkt. Kurz danach begann der Exodus, der eine wahre Diaspora der Surrealisten zur Folge hatte. Unter den ersten, die Frankreich verließen, befanden sich Tanguy und die Amerikanerin Kay Sage, die 1939 in New York eintrafen und nun unermüdlich Anstrengungen unternahmen, ihre alten Freunde nach Amerika zu holen. Im August 1940 hatte auch Breton die Überzeugung gewonnen, daß sein Platz in New York sei, wo infolge der Umstände, wie er Jacques Seligmann schrieb, »ein gewaltiges Brodeln von Ideen« stattfinden könne.[13] Im Oktober 1940 hielt sich Breton in der Villa Bel Air in Marseille auf, wo das amerikanische Hilfskomitee unter der Leitung von Varian Fry eine bemerkenswerte Gruppe versammelt hatte, zu der alte Surrealisten-Freunde wie André Masson und Max Ernst sowie neue Bundesgenossen wie Wifredo Lam gehörten. Während er auf sein Visum wartete, schrieb Breton sein Gedicht *Fata Morgana*, das Lam illustrierte (Abb. 4, 5). Im März 1941 begaben sich Lam und Breton auf eine der wohl erstaunlichsten Seereisen, die je unternommen wurden. Nicht nur Lam und Breton befanden sich mit Frau und Kind an Bord des überladenen kleinen Frachters, sondern auch der berühmte russische Revolutionär Victor Serge mit seinem Sohn Vlady und der Anthropologe Claude Lévy-Strauss. Bei ihrer Ankunft auf Martinique wurden sie von Aimé Césaire empfangen, dessen Gedichte in den späten dreißiger Jahren in Paris erschienen waren und der ebenso wie Lam um seine eigenen afrikanischen Ursprünge bemüht war. Der große Internationalist Breton war durch das Erlebnis der Tropen höchst inspiriert und sollte später Prosagedichte über die Insel verfassen. Einige Tage nach der Landung von Lam und Breton auf Martinique stieß auch Masson zu ihnen, und kurz darauf schifften sich Masson und Breton nach New York ein. Lam reiste mit ihnen auf demselben Dampfer, ging aber in Santo Domingo von Bord, um von dort aus ein Schiff nach seiner Heimatstadt Havanna zu nehmen. Diese Episode im Leben der Surrealisten sollte in den nächsten Jahren nicht ohne Auswirkung bleiben. Bretons zweite Begegnung mit den exotischen Kulturen der Neuen Welt eröffnete ihm eine neue Vision, in der die magischen Praktiken, deren Augenzeuge er wurde, Anlaß zu neuen Spekulationen über die Rolle des Mythos im modernen Leben bieten sollten. Als Lam zum ersten Mal mit Breton zusammengetroffen war, hatte sein Schaffen den Stempel von Picassos »exorzistischem« Bild (wie Picasso *Les Demoiselles d'Avignon* nannte) getragen. Das kann Breton nur gefreut haben, der nicht nur als erster die überragende Bedeutung des Bildes verstanden, sondern auch darüber geschrieben hatte. Die afrikanischen Masken, die Picasso so stark faszinierten, hatten sich ebenso in Lams Schaffen gestohlen wie einige andere Charakteristika aus späteren Werken Picassos, so etwa die Geschöpfe mit den stecknadelförmigen Köpfen aus den späten zwanziger Jahren oder die übertrieben großen Gliedmaßen, vor allem Hände und Füße, aus dem Schaffen der frühen dreißiger. Dazu kamen noch deutliche Bezüge zu Picassos Pferden und die Verfremdung seiner Figuren durch primitive Tiermasken. Erst nach seiner Rückkehr nach Kuba gelang es Lam, das surrealistische wie das kubistische Vokabular auf eine Art zu verwenden, die eine originale Betrachtungsweise freisetzte. Nunmehr in unmittelbarem Kontakt mit den Intellektuellen Havannas, die sich mit der Musik, den Ritualen und Kostümen der afro-kubanischen Kulte beschäftigten, begab sich Lam auf die Suche nach Möglichkeiten, um das spirituelle Bewußtsein entwurzelter Afrikaner auszudrücken, die »ihre primitive Kultur, ihre magische Religion mit ihrer mysti-

schen Dimension in enge Übereinstimmung mit der Natur bringen würden«.[14] Während der nächsten Jahre studiert Lam die Rituale der Eingeborenen. Die bei den Surrealisten erlernten Methoden fügten sich unschwer in diesen Rahmen und gaben ihm die Möglichkeit, seine verschütteten und wiederentdeckten Ursprünge wachzurufen.

In den afro-kubanischen Riten wie auch im brasilianischen ›condomblé‹ richtet sich die gemeinschaftliche Erfahrung auf die Ekstase. Die Myriaden von Göttern, deren jeder eine eigene Funktion erfüllt, werden mit Gesang und Tanz, auch durch Trancefähigkeit des Adepten beschworen. Die frühen surrealistischen Experimente mit Magie, Medien und Trance (einer der Surrealisten, der es am besten verstand, sich in Trance zu versetzen, war Robert Desnos, der Havanna 1929 besucht und an Zeremonien teilgenommen hatte) boten ›eingeweihten‹ Künstlern wie Lam gute Voraussetzungen. 1942 füllte Lam seine Bilder mit üppig wucherndem Laubwerk – dem allgegenwärtigen Zuckerrohr und Bambus Kubas –, aus dem maskierte und kostümierte Figuren spähen, halb Tier, halb Mensch, auch kalebassenähnliche Formen, die an die beschwörende Musik der Zeremonien denken lassen (vgl. *Der Dschungel*, S. 35). Die eigenartige, visionäre Fremdartigkeit wurde noch durch die Titel unterstrichen – Namen von Yoruba-Gottheiten –, die ihnen der Künstler beigab. Als Lam durch die Vermittlung Bretons im November 1942 in der namhaften Pierre Matisse Gallery in New York seine erste Einzelausstellung erhielt, nahmen seine wilden Evokationen des Dschungels, die sein Freund Aimé Césaire später als Ausdruck »urtümlichen Terrors und urzeitlicher Glut« der afro-kubanischen Welt bezeichnen sollte, bereits einen festen Platz in seinem Schaffen ein.[15]

In der Geschichte der Verbreitung des Surrealismus in Südamerika nimmt Mexiko eine Sonderstellung ein. Obwohl zuerst Artaud und später Breton Mexiko als idealen Nährboden für die Entfaltung der surrealistischen Vision beanspruchten, waren viele Mexikaner nicht bereit, sich der Bewegung anzuschließen. Dieser Widerstand hatte bestimmte historisch gewachsene Ursachen. Wer über ein gutes Gedächtnis verfügte, führte das Elend der französischen Invasion im 19. Jahrhundert und die unselige Regierungszeit Kaiser Maximilians ins Feld. Andere, die als Jugendliche an der langwierigen Revolution und den Guerillakriegen teilgenommen hatten, die der Regierung von Alvaro Obregón (1920-24) vorausgingen, waren der traumhaft-entrückten Ausdrucks-

weise der Surrealisten müde. Wieder andere hatten sich ganz den Reformen von Lázaro Cárdenas verschrieben, der 1934 ein dynamisches Kunstprogramm für die Massen erließ. Er ermöglichte und legalisierte die L. E. A. R. (Liga der revolutionären Dichter und Maler) und das Taller de Gráfica Popular (Werkstatt für volkstümliche graphische Kunst). Die Künstler dieser idealistisch gesinnten und stark politisch ausgerichteten Gruppen arbeiteten erstmals in Mexiko kollektiv an Wandbildern und standen den exaltierten und esoterischen Ideen ihrer surrealistischen Besucher ablehnend gegenüber.

Wenngleich sich Artaud anläßlich seines Besuches von den revolutionären Zielen der Mexikaner begeistert zeigte und Breton Gast des verehrten Muralisten Diego Rivera war, übten sie doch keine greifbare Wirkung auf die Künstler aus dem Fußvolk aus. Dabei spielten nicht allein nationale Gründe eine Rolle (so etwa die Angst vor fremder Einmischung oder Dominanz) oder die quälende Frage der eigenen Identität (die zur gleichen Zeit ihre nordamerikanischen Kollegen beschäftigte). Hier fiel letztlich auch die Tatsache ins Gewicht, zumindest in radikalen Kreisen, daß Breton nicht nur zum Kennenlernen mexikanischer Mythen ins Land gekommen war, sondern auch, um sich mit Trotzki zu treffen – Grund genug, um Feindseligkeiten zwischen gegensätzlichen Künstlergruppierungen hervorzurufen.

Trotz alledem wirkte sich Bretons Besuch von 1938 entscheidend auf den Surrealismus in Lateinamerika aus. Kurz vor Antritt der Vortragsreise nach Mexiko-Stadt setzte Breton auf sein von Picasso gemaltes Porträt die folgende für einen mexikanischen Freund bestimmte Inschrift: »Den Dichtern und Künstlern in Mexiko, die das Privileg besitzen, den Ort in der Welt, an dem die Natur am feurigsten ist, darzustellen und eine der höchsten Anstrengungen des Menschen in der Geschichte zur Erlangung von Bewußtheit und Freiheit zu besingen, entbiete ich meinen brüderlichen Gruß und drücke meine Freude aus, da ich das Geheimnis ihres Genius an seiner Quelle überraschen werde.«[16] Zwei Monate später befand sich Breton auf dem Weg nach Mexiko. Rivera holte ihn und seine Frau Jacqueline am 18. April in Veracruz ab und nahm beide gastlich in seinem Haus in San Angel auf. Am 9. Mai kündigte die größte Tageszeitung *Excelsior* fünf Vorträge Bretons an, von denen jedoch nur einer gehalten wurde, weil verschiedene Cliquen prompt mit einem Boykott drohten. Im Juni gab Breton der Zeitschrift *Universidad* ein ausführliches Interview. Darin sprach er über die Künstler, die den Surrealismus in der Malerei initiiert hatten – Picasso,

Duchamp, de Chirico und Kandinsky – und prophezeite, daß Mexiko »zum surrealistischen Gebiet par excellence wird. Verändert die Welt, sagte Marx, ändert Euer Leben, sagte Rimbaud: für uns Surrealisten bilden diese beiden Losungen eine Einheit.«[17] Nach gemeinsamen Exkursionen zu präkolumbischen Stätten mit Rivera, dessen Frau Frida Kahlo und Trotzki, bereitete Breton einen Essay vor, der im folgenden Jahr in *Minotaure* erscheinen sollte. Mexiko, so schrieb er, fordert uns gebieterisch zur Meditation über die Ziele menschlichen Tuns auf mit seinen »aus vielen steinernen Ebenen gefügten Pyramiden, die auf weit zurückliegende Kulturen verweisen, mit denen sie in Verbindung stehen und die wir wiederentdecken und in deren Geheimnisse wir verstohlen eindringen . . . Diese Kraft der Versöhnung von Leben und Tod macht zweifellos einen der stärksten Reize Mexikos aus.«[18] Da der *Minotaure* zu den renommiertesten Zeitschriften gehörte und von Künstlern auf der ganzen Welt gelesen wurde, übten Bretons begeisterte Reminiszenzen an seine mexikanische Reise eine große Wirkung aus. Darüber hinaus ließ er es sich angelegen sein, in all seinen Äußerungen über seinen Aufenthalt in Mexiko von der Bedeutung der Revolution und der Originalität der Kunst in diesem Land zu sprechen, die er nachdrücklich auf die dort herrschende Rassenmischung zurückführte.

Nur wenige Monate nach dem Erscheinen von Bretons Artikel in *Minotaure* setzte der Exodus der Surrealisten ein. Wegen der liberalen mexikanischen Einwanderungsgesetze, die sich während des Spanischen Bürgerkriegs als ungemein segensreich erwiesen hatten, und aufgrund ihres langgehegten Interesses für dieses Land machten sich viele Surrealisten auf den Weg nach Mexiko. Anfang 1940 hatten sich bereits Wolfgang Paalen, seine Frau Alice Rahon und der peruanische Maler und Schriftsteller César Moro in Mexiko-Stadt häuslich eingerichtet; ihnen sollten sich bald der Dichter Benjamin Peret und seine Frau, die katalanische Malerin Remedios Varo, Gordon Onslow Ford und seine Frau Jacqueline Johnson sowie Leonora Carrington anschließen. Obwohl die Meinungen der mexikanischen Kritiker in der Frage, inwieweit sich die Anwesenheit dieser ausländischen Surrealisten auf die mexikanischen Künstler auswirkte, weit auseinandergehen, läßt sich doch soviel sagen, daß diese Künstler ein intellektuelles Klima schufen, das in zahlreichen Fällen den künstlerischen Stil ihrer Gastgeber beeinflußte.

In Mexiko hatte es schon längst eine kleine, aber sich Gehör verschaffende Minderheit von Dichtern und Malern gegeben, die sich den künstlerischen Strömungen aus

6 Julio Ruelas, *Die Kritik (La crítica)*. Radierung; 23 x 17 cm. Instituto Nacional de Bellas Artes, Mexiko-Stadt.

Europa öffneten; sogar künstlerische Vorreiter waren aus ihren Reihen hervorgegangen. Der frühe Modernist Julio Ruelas (1870-1907) hatte sich von denselben Quellen wie die Surrealisten inspirieren lassen – seine um die Jahrhundertwende entstandenen Stiche verraten den Einfluß von Félicien Rops, Arnold Böcklin und Max Klinger, von denen die surrealistischen Maler Europas in den zwanziger Jahren fasziniert waren (Abb. 6). Darüber hinaus kannten einige mexikanische Dichter der zwanziger Jahre die *Chants de Maldoror*, und es war ihnen nicht entgangen, daß das Werk von einem in Uruguay geborenen Dichter stammte, der die ersten dreizehn Jahre seines Lebens in diesem Land verbracht hatte.

Der Zustrom der geistig regen Flüchtlinge hatte zahlreiche Ereignisse zur Folge, unter denen die Internationale Surrealistenausstellung von 1940 das bedeutendste war (Abb. 7). Obwohl keineswegs eine ausschließlich surrealistische Veranstaltung – es gab eine Abteilung ›Maler von Mexiko‹ mit Künstlern, die Freunde der Veranstalter waren oder die Breton als Schützlinge Riveras kennengelernt hatte –, propagierte die Ausstellung die Idee, daß der Surrealismus Künstler zahlreicher Stilrichtungen um sich zu scharen vermochte. Dies wurde auch dadurch unterstrichen, daß Picasso, von dem Breton stets gesagt hatte, er entziehe sich jeder Kategorie, zu den Ausstellern gehörte – zusammen mit Diego Rivera und Frida Kahlo (die Rivera in seiner Pariser Ausstellung *Mexique* im Jahr 1939 zusammen mit Alvarez Bravo und dem Karikaturisten José Guadalupe Posada besonders herausgestellt hatte). Die Organisatoren – Breton aus Paris und César Moro und Wolfgang Paalen in Mexiko-Stadt – hatten fraglos die Absicht, ein

weitmaschiges Netz auszuwerfen. Die erregende Atmosphäre, die die Surrealisten stets zu verbreiten verstanden, nahm viele gefangen. Nach Hayden Herrera äußerte Frida Kahlo in einem ihrer Briefe, daß jeder in Mexiko Surrealist wurde, nur um nicht im Abseits zu stehen. [19] Was Kahlo selbst betrifft, so schuf sie die einzigen großformatigen Gemälde ihres Lebens und »arbeitete mit besonderem Eifer an ihnen, auch deswegen, weil sie sie für die Ausstellung fertighaben wollte«; [20] dies obwohl sie surrealistische Einflüsse auf ihr Werk immer wieder in Abrede stellte.

Ohne jeden Zweifel schloß die mexikanische Abteilung auch Künstler ein, die den surrealistischen Tendenzen fernstanden. Da war Carlos Mérida, der 1921 Riveras Gehilfe gewesen war und der eine quasi abstrakte, den Einflüssen Mirós und Picassos verpflichtete Malweise vertrat, die er in Europa kennengelernt hatte (Taf. S. 140). Méridas gelegentliche Ausflüge in eine Art volkstümlichen Humor, in dem sich stilisierte hockende Figuren vor einem blauen Himmel vergnügen, ist schwerlich als surrealistisch zu bezeichnen. Das gilt auch für das Schaffen des Miniaturisten Antonio Ruíz, dessen schrullige Bilder, die er ab und zu durch phantastische und karikaturistische Elemente akzentuierte, Rivera sehr amüsierten und gefielen (vgl. Taf. S. 98 f.). Dann gab es da noch Augustín Lazo, dessen Montagen aus seinem frühen Schaffen zweifellos vom Surrealismus abgeleitet waren, dessen Gemälde ab 1940 aber allenfalls träumerische Züge aufweisen. Dazu kamen noch ein paar andere Aussteller wie Guillermo Meza, ein Künstler indianischer Abstammung, der sich mit mexikanischen Mythen und Legenden befaßte und dessen Schaffen zu der Zeit, als er die Kunsthändlerin Ines Amor und Diego Rivera kurz vor der Surrealistenausstellung kennenlernte, eher mit Antonio Ruelas' Auffassung als mit dem zeitgenössischen Surrealismus verwandt ist.

Gleichwohl blieb die Anwesenheit der Surrealisten in Mexiko nicht ohne Wirkung. Die Arbeiten von Maria Izquierdo, die Artaud für eine Präsentation in Paris ausgewählt hatte, wurden in dem neuen Licht, das Artaud auf sie geworfen hatte, einer erneuten Betrachtung unterzogen (vgl. Taf. S. 118 ff.). Artaud schien Marias taraskische Abstammung durch die heißen Rottöne ihrer Bilder hindurchzuscheinen und die geheimnisvolle Welt des magischen Realismus, die von den alten Ruinen ausstrahlte, ihr Schaffen zu durchdringen. Es entging ihm jedoch nicht, daß sie sich durch ihre intensiven Kontakte mit der europäischen Kunst ein wenig von dieser hatte infizieren lassen. Ihre nach den Besuchen in New York und Paris entstande-

nen Bilder bezeugen jedenfalls ein starkes Interesse an einem der Nestoren des Surrealismus, Giorgio de Chirico. Rufino Tamayo, Anfang der dreißiger Jahre Maria Izquierdos Lebensgefährte, zog ebenfalls Nutzen aus dem allgemeinen Interesse am Surrealismus. Obwohl Tamayos Schaffen deutlich präkolumbischer Kunst und modernen volkstümlichen Überlieferungen verpflichtet war, hielt doch Anfang der vierziger Jahre etwas von metaphysischem Schrecken und ein Unterton von Gewalt in seine Bilder Einzug und erlaubte es den surrealistischen Theoretikern, eine geistige Verwandtschaft festzustellen (Abb. 8). Paul Westheim, der prominente deutsche Emigrant, der einst in den Kreisen der europäischen Avantgarde eine große Rolle gespielt hatte, schrieb, daß in Tamayos Œuvre »der Tod im Hintergrund lauert und einen tiefen Schatten auf jedes Wesen und jedes Ereignis wirft – so wie in der aztekischen Vorstellung von Coatlicue, der furchterregenden und sublimen Erdgöttin, Geburt und Tod sowie Anfang und Ende aller irdischen Dinge miteinander in Verbindung stehen«. [21] Coatlicue übte auf mehr als einen surrealistischen Schriftsteller eine große Anziehungskraft aus. Ihr Name erscheint oft in Kommentaren der Surrealisten über mexikanische Kunst. So schrieb Lourdes Andrade: »Einige der im Surrealis-

EXPOSICION INTERNACIONAL DEL SURREALISMO

MEXICO · 1940

7 Umschlag des Katalogs der ›Exposición Internacional del Surrealismo‹, Galerie de Arte Mexicano, Mexiko-Stadt, 1940. Mit einer Reproduktion von Manuel Alvarez Bravos *Über dem Winter (Sobre el invierno)*, 1938-39.

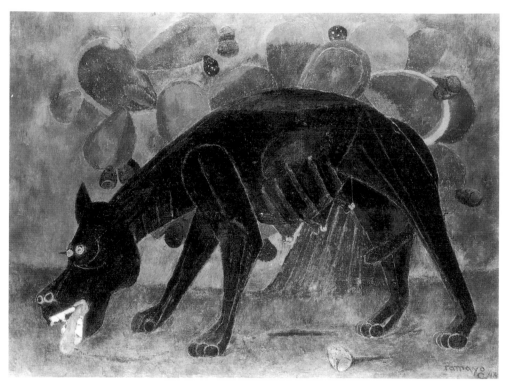

8 Rufino Tamayo, *Verrückter Hund*, 1943. Öl auf Leinwand; 81 x 109 cm. Philadelphia Museum of Art, Schenkung Mr. und Mrs. Herbert Cameron Morris.

mus entwickelten Konzepte lassen sich in der monströsen Schönheit dieser aztekischen Göttin wiederfinden. Erstens ist Coatlicue, die den ›Schlangen-Rock‹ trägt, ein schlagendes Beispiel der ›konvulsiven Schönheit‹, wie sie die surrealistische Ästhetik definiert. Darüber hinaus bezieht sich Breton auf ›die Kraft der Versöhnung von Leben und Tod‹ als einen der hauptsächlichen Reize des Landes . . . Nach Art einer surrealistischen Collage zusammengesetzt, entspricht die Göttin den Anforderungen des ›inneren Modells‹, das Breton entwickelt hatte. Und schließlich leistet die Verschmelzung der Tierelemente – Jaguar, Adler, Schlange als symbolhafte Verkörperungen der Götter – mit den menschlichen Elementen – Struktur und Ausstattung der Figur, Anordnung ihrer Massen – eine Verbindung des Natürlichen (Realität) mit dem Übernatürlichen (Surrealität), die in Bretons Gedankenwelt paßt.«[22]

Schock und Gewalt, die im Bewußtsein der Surrealisten oft mit dem Eros in Verbindung stehen, artikulieren sich zweifellos am überzeugendsten im Schaffen von Frida Kahlo, insbesondere in ihren Werken der frühen vierziger Jahre. Die beiden in der Ausstellung von 1940 gezeigten Bilder, *Die beiden Fridas* und *Die verwundete Tafel*, lassen sich zumindest in dieser Hinsicht als surrealistisch klassifizieren. Das in beiden Bildern aus Wunden sickernde Blut und die Anwesenheit des Todes als Calavera (Skelett) in *Die verwundete Tafel* hätte die von den Surrealisten oft im Namen des schwarzen Humors

erhobene Forderung nach schockierenden Kontrasten und nach der Dialektik von Leben und Tod reichlich erfüllt.

Durch die Verlegung ihres Standortes während des Zweiten Weltkrieges ergab sich für die Surrealisten die Möglichkeit, ihre lange zuvor begonnenen Forschungen auszuweiten; ihre Interessen konzentrierten sich nun auf die Anthropologie und Ethnologie. Surrealistische Getreue in Mexiko versenkten sich in das Studium der präkolumbischen Vergangenheit. Der Dichter Benjamin Peret erwies sich als ernster Forscher, dessen Buch der Mythen und Legenden der nordamerikanischen Indianer 1943 in New York erschien und mit großem Beifall aufgenommen wurde. Peret war auch jungen Künstlern ein inspirierender Freund, unter denen sich Gunther Gerszo befand, dessen erste Bilder völlig surrealistisch waren. Der junge Schützling Bretons, Wolfgang Paalen, wurde ebenfalls von der Forscherleidenschaft ergriffen und begann Anfang der vierziger Jahre, präkolumbische Kunst zu sammeln. Er gründete eine bedeutende Zeitschrift namens *Dyn*, deren erste Nummer im April 1942 erschien. Obwohl sie in englischer und französischer Sprache publiziert wurde und dadurch ihrem Einfluß auf das Kunstleben in Mexiko gewisse Grenzen gesetzt waren, scharte die Publikation doch das kleine ausländische Aufgebot an Surrealisten wie auch Alvarez Bravo, Carlos Merida, Miguel Covarrubias und andere prominente Einheimische um sich. Sie alle erschienen auf

den Seiten von *Dyn* zusammen mit Robert Motherwell, Anais Nin und Matta. Auf diese Weise wurde die internationale surrealistische Bewegung weiter ausgebaut.

In einem Leitartikel der ersten Ausgabe, den der junge Motherwell übersetzt hatte, erklärte sich Paalen selbst als unabhängig vom Surrealismus und warf den Surrealisten ihre Verachtung der modernen Wissenschaft und ihren Hegelianismus vor. Motherwell hatte 1941 mit Matta einige Monate in Mexiko verbracht und teilte die starken Eindrücke, die er von dort nach Hause mitnahm, begeistert mit Baziotes, Pollock und anderen New Yorker Künstlern. Die wichtigste Veröffentlichung von *Dyn* bildete wahrscheinlich die Doppelnummer, die unter dem Titel *Amerindia* erschien und in der Paalen die mexikanischen Wissenschaftler zu gründlichen kulturgeschichtlichen Forschungen zu animieren suchte. Er machte sie selbst mit dem Schaffen der Indianer der nordamerikanischen Nordwestküste, insbesondere der Haida, bekannt.

Noch nach dem Krieg klangen die surrealistischen Manifestationen in Mexiko nach. Das kulturelle Leben des Landes war durch die weitgefächerten Aktivitäten bereichert worden. Die Hinwendung zu einheimischen Traditionen hatte einen nachhaltigen Einfluß auf die neue Generation ausgeübt. Freilich gab es schon lange bevor sich Breton und seine Freunde für die strahlenden Farben der Volkskunst, für die großartigen Landschaften und die noch lebendigen Mythen der Indios begeisterten, ernsthafte mexikanische Künstler, die sich dieser Reichtümer sehr wohl bewußt waren. So zeigt sich zum Beispiel das Schaffen Frida Kahlos in bestimmten Traditionen verwurzelt, die sie aus weltanschaulichen Gründen übernahm. Zu ihnen zählen die phantasievollen Malereien an den Wänden der volkstümlichen *Pulquerías*[23], die Spielsachen, die für den Tag der Toten geschaffen werden oder die Votivbilder mit ihren oft grausigen Details. Auch der direkte, naive Stil ist hier zu nennen, wie ihn die Porträtisten des 19. Jahrhunderts pflegten, so etwa Hermenegildo Bustos, ein absonderlicher Maler aus der Provinz, der sich selbst als Amateur bezeichnete. Viele Arbeiten von ihm und den Freunden Riveras – wie etwa von Antonio Ruiz – schöpften aus den Quellen der Eingeborenen, auf die man sich im Zuge der in den zwanziger Jahren einsetzenden verstärkten Suche nach dem ›Mexicanismo‹ besann. Als die europäischen Surrealisten nach Mexiko kamen, entfachten sie mit ihrem nicht endenwollenden Staunen und ihren geschliffenen Argumenten in diesen mexikanischen Künstlern ein neues Selbstwertgefühl und eine zunehmende

internationale Orientierung. Als 1947 der große surrealistische Regisseur Luis Buñuel in Mexiko eintraf, standen ihm die Mexikaner nicht unvorbereitet gegenüber. Seine Anwesenheit in Mexiko-Stadt hatte bedeutenden Einfluß auf eine neue Generation, die rasch die surrealistische Hand des Meisters erkannte – sogar in den kommerziellen Filmen, die er dort schuf.

Glücklicherweise gab es einen überragenden Schriftsteller, dessen Treue gegenüber surrealistischen Leitmotiven niemals erlahmte und der um 1950 als Mexikos eloquenteste surrealistische Stimme hervortrat. In seiner tiefgründigen Studie über Mexiko, *Labyrinth der Einsamkeit*, suchte Octavio Paz nach seinen eigenen Worten »das Bewußtsein eines Mexiko wiederzufinden, das verschüttet, aber lebendig ist«.[24] »In den mexikanischen Männern und Frauen liegt ein Universum verschütteter Bilder, Sehnsüchte und Impulse. Ich unternahm den Versuch einer Beschreibung . . . der Welt der Verdrängungen, Unterdrückungen, Hemmungen, Erinnerungen, des Begehrens und der Träume, die Mexiko ausgemacht haben und noch ausmachen. «[25] Diese Sätze lassen auf den Einfluß von Bretons Lehre schließen. Im gleichen Jahr veröffentlichte Paz sein Traum-Gedicht, das sich u. a. seiner Beschäftigung mit Nahuatl-Poesie und präkolumbischer Kunst verdankt: *Schmetterling aus Obsidian* und im Jahr darauf *Aguila o sol?* eine Folge von Gedichten, die von dem indianischen Erbe Mexikos inspiriert ist, gleichzeitig aber von dem surrealistischen Wunsch, Traum und Realität in einer Sprache voll überraschender Kontraste zu beschwören. Ebenfalls 1950 veröffentlichte Paz die erste Studie über eine der außergewöhnlichsten Gestalten der spanischen Literaturgeschichte: die Nonne Sor Juana Inés de la Cruz (1651-95). Diese Arbeit über die berühmte Dichterin diente ihm später als Grundlage für eine brillante ausführliche Darstellung. Es war zweifellos der Surrealist in Paz, der sich von Sor Juana angezogen fühlte, da ihr Werk die lange Beschäftigung Spaniens mit dem Traum reflektiert. »Nicht einmal im Schlaf«, zitiert Paz die Dichterin, war sie frei von »dieser ständigen Bewegtheit meiner Imagination; vielmehr hat diese gerade während meines Schlafes die Neigung, freier und ungehemmter zu arbeiten . . . sie argumentiert und dichtet Verse, die einen sehr großen Folianten füllen würden. «[26] Paz betonte: »Träumen heißt Wissen« und nannte Sor Juanas Verdichtung *Primero Sueño* (Erster Traum) einen »Nachtgesang des Staunens«. Auch hob er ihre ungewohnte Verwendung einheimischer Dialekte hervor – sie tat dies als erste in der Literatur der Neuen Welt.

Aus der Perspektive des Surrealisten stellte er fest, daß diese Vorliebe für Sprachen und Eingeborenendialekte »nicht so sehr eine hypothetische Vorahnung eines künftigen Nationalismus offenbart als vielmehr das starke Bewußtsein von der Universalität des Landes, in dem Indianer, Kreolen, Mulatten und Spanier eine Gesamtheit bilden. «[27] Paz ging nicht nur den entlegenen Quellen des zeitgenössischen mexikanischen Lebens auf den Grund, er schrieb auch über alles, was in Mexiko an Kunst geschaffen wurde. Seine Kunstkritiken erschienen nach 1950 nicht nur in Zeitschriften und Zeitungen, sondern nahmen auch die Form von Gedichten an, die häufig dem Schaffen führender surrealistischer Maler gewidmet sind. Zusammen mit einem kleinen Kreis von Mitstreitern schuf Paz ein günstiges Klima der Rezeption für die Arbeiten der neuen Generation, die sich aus surrealistischen und anderen Quellen speisten.

Nach 1950 öffnete sich Mexiko verstärkt einem weiten Feld heterogener Tendenzen, aber es gab auch Künstler wie Francisco Toledo, die vom Vermächtnis des Surrealismus berührt wurden (vgl. Taf. S. 196). Toledo, wie Tamayo von zapotekischer Abstammung, war ein schon früh selbständiger Geist, der mit zwanzig Jahren in William Stanley Hayters Stecherwerkstatt in Paris Aufnahme gefunden hatte und dort fünf Jahre lang arbeitete. In diesem Umfeld liefen all jene unsichtbaren, internationalen Einflüsse zusammen, die ihn faszinierten. (Hayter hatte sich früh zur Methode des Automatismus bekehrt, um auf diese Weise Bilder aus dem Unbewußten und Halbbewußten zu heben. In den dreißiger Jahren entwickelte er wie Miró und Matta einen eigenen abstrakten Stil und schuf Druckgraphiken, die die beliebte surrealistische Verbindung von Zufall und freier Assoziation bravourös ausspielten.) Toledo eignete sich eine umfassende Kenntnis der modernen Meister wie Klee, Kandinsky und Chagall an und verschmolz dieses Wissen mit den Inhalten, die er seinem eigenen Hintergrund verdankte. Dabei griff er auf die Traditionen der präkolumbischen und der volkstümlichen Kunst seines heimatlichen Oaxaca zurück. Wieder nach Mexiko zurückgekehrt, schlug er eine eigenständige Richtung ein, die man nicht als orthodox surrealistisch bezeichnen kann, die aber doch eine gewisse Surrealität beinhaltet wie etwa die natürliche Metamorphose von Tieren und Menschen. Der mexikanische Kritiker Salvador Elizondo beschrieb Toledos Werke als Bestandsaufnahmen von Dingen und Geschöpfen, in einem gegebenen Augenblick, außerhalb der Naturgesetze entstanden – eher »momentane Träume« als Mythen.[28]

»Unser Amerika«, schrieb der kubanische Romancier und Kritiker Edmundo Desnoes, »ist ein riesiges Schlachtfeld«, und »unser Turm von Babel ist mit Sprachen und Bildern angefüllt «.[29] Auf diesem Schlachtfeld sind viele ästhetische und philosophische Konflikte entbrannt, und jener, der sich am Surrealismus entzündete, war keineswegs nur ein Scharmützel. Der Surrealismus kann gewissermaßen als Teil der größeren Tradition der Moderne angesehen werden, der ebenso Picasso wie Duchamp verpflichtet ist. Die Erkundung des ›Dialekts‹ war für Picasso, der mit dem Photographen Brassaï oft auf die Suche nach interessanten Ladenschildern und Graffiti ging, ebenso wichtig wie für Breton. Natürlich stellte dies im Ansatz sowohl in der Alten wie in der Neuen Welt eine politische Haltung dar. Als Teil eines allgemeineren Modernismus wirkte der Surrealismus auf verschiedenen Ebenen und war aus der Perspektive seiner praktizierenden Anhänger eine revolutionäre Philosophie – weit eher eine Poetik des Lebens als ein Kunststil. Die surrealistischen Künstler und Schriftsteller waren von Eifer erfüllt und zielten in ihren gemeinschaftlichen Aktivitäten auf eine Welt- und Bewußtseinsveränderung ab. Der Höhepunkt eines surrealistischen Sendungsbewußtseins scheint in den Aktivitäten eines Künstlers wie Matta erreicht, in dem der argentinische Kritiker Saul Yurkievich einen »Wanderprediger, fruchtbar durch Antonomasie« sah, andere einen Maler der grandiosen und furchteinflößenden Natur Südamerikas, der aber in Wirklichkeit ein internationaler Maler ist, der zufällig in Chile geboren wurde.[30]

Das gleiche läßt sich über eine beliebige Zahl von Lateinamerikanern nach 1950 sagen, die sich – ihres eigenen Erbes wohl bewußt – dennoch die Freiheit nahmen, jeder Assoziation zum Ausdruck zu verhelfen, die sich ihnen bei ihren Begegnungen mit der Welt aufdrängte – gleich ob angesichts der Paradoxien Duchamps, der Poesie des Fluges des chilenischen Experimentalisten Vincente Huidobro oder der internationalen Panoramen von Institutionen wie der ›documenta‹. Diejenigen, die wie Helio Oitícica (Taf. S. 173) und sein Erbe, der junge Brasilianer Tunga (Taf. S. 233), oder der Kubaner José Bedia (Taf. S. 222) im Bann der starken Ausstrahlung der Primitiven in ihren Heimatländern stehen, lassen dennoch in ihre Arbeit jenen Hauch philosophischer Verfeinerung einfließen, die von den Surrealisten nach Südamerika getragen wurde. Lateinamerika, dieses große Schlachtfeld ästhetischer und politischer Ideologien hat unermeßlichen Gewinn aus der Präsenz der internationalen surrealistischen Gemeinde gezogen.

Anmerkungen

1 Pablo Neruda, *Ich bekenne, ich habe gelebt – Memoiren*, Frankfurt a. M. 1977, S. 86.
2 Katalogvorwort zu *Yves Tanguy et objets d'Amérique*, Galerie Surréaliste, 27. Mai-15. Juni 1927.
3 Octavio Paz, *On Poets and Others*, New York 1990, S. 72.
4 André Breton, ›Surrealism Yesterday, To-Day and To-Morrow‹ in *This Quarter*, Bd. 5, Nr. 1, Sept. 1932, S. 44.
5 Antonin Artaud, ›Man Against Destiny‹ in *Antonin Artaud Selected Writings*, hrsg. v. Susan Sontag, Berkeley 1988, S. 357.
6 Ebenda, S. 372.
7 Zitiert in: C. S. Morris, *Surrealism and Spain*, Cambridge, Britain, 1972, S. 50.
8 *Pursuit of the Marvelous*, hrsg. v. Susan M. Anderson, Ausst. Kat. Laguna Art Museum, 1990, S. 38.
9 André Breton, ›The Most Recent Tendencies in Surrealist Painting‹, 1939. Neuabdruck in *Surrealism and Painting*, New York 1972, S. 146.
10 Gordon Onslow Ford, *Creation*, Basel 1978, S. 54.
11 Matta, ›Hellucinations‹ in: Max Ernst, *Beyond Painting*, New York 1948, S. 193.
12 Wifredo Lam, ›I was born in Cuba . . .‹ Interview mit Gerard Xuriguera in *LAM*, Paris 1974; Wiederabdruck in: Dore Ashton, *Artists on Art*, New York 1985, S. 118.
13 Zitiert in: *André Breton: la beauté convulsive*, Ausst. Kat. Centre Georges Pompidou, Paris, April-August 1991, S. 346.
14 Lam (siehe Anm. 12), S. 117.
15 ›Wifredo Lam‹ in *Cahiers d'Art*, 1947.
16 Centre Georges Pompidou (siehe Anm. 13), S. 237.
17 Ebenda, S. 239.
18 André Breton, ›Souvenir de Mexique‹ in *Minotaure*, Nr. 12-13, Mai 1939, S. 27-52.
19 Hayden Herrera, *Frida, A Biography of Frida Kahlo*, New York 1983, S. 256.
20 Ebenda.
21 Paul Westheim, ›El Arte de Tamayo‹ in *Artes de Mexico*, Bd. IV/12, Mai-Juni 1956, S. 17.
22 Lourdes Andrade, ›Love and Desillusions: The Relations Between Mexiko and Surrealism‹ in *El surrealismo entre Viejo y Nuevo Mundo*, Ausst. Kat. Centro Atlántico de Arte Moderno, Las Palmas de Gran Canaria, 1989, S. 331.
23 Anm. d. Übersetzerin: Pulquerías sind Tavernen, in denen ausschließlich ›pulque‹ ausgeschenkt wird, ein aus der Agave gewonnener Most. Die Pulquería-Malereien waren die ursprüngliche Kunst des Volkes, dank derer die Fresko-Technik in Mexiko so tiefe Wurzeln hat.
24 Octavio Paz (siehe Anm. 3), S. IX.
25 Ebenda, S. IX f.
26 Octavio Paz, › Sor Juana Inés de la Cruz‹ in *The Siren and the Seashell, and Other Essays on Poets and Poetry*, Austin/London 1975, S. 12.
27 Ebenda. S. 12 f.
28 Salvador Elizondo, Einführung des Ausst. Kat. Martha Jackson Gallery, New York, 1975.
29 Edmundo Desnoes, ›La utilización social del objeto de arte‹ in *América Latina en sus artes*, hrsg. v. Damián Bayón, Mexiko-Stadt/Madrid/Córdoba 1947, S. 189.
30 Saúl Yurkievich, ›El arte de una sociedad transformación, ebenda, S. 185.

Übersetzung aus dem Englischen
von Ingrid Hacker-Klier

Rufino Tamayo und die lateinamerikanische Kunst

Octavio Paz

Einen Künstler anhand seiner Vergangenheit zu definieren ist ebenso müßig wie die Absicht, einen erwachsenen Menschen aufgrund der Merkmale seiner Eltern, Großeltern, Onkeln und Tanten zu beschreiben. Die Werke anderer Künstler – was vorher, gleichzeitig oder später entsteht – bestimmen den Standort eines einzelnen Werkes, definieren es aber nicht. Jedes Werk ist ein autarkes Ganzes: es beginnt und endet in sich selbst. Der Stil einer Epoche ist eine Syntax, ein Komplex von bewußt und unbewußt befolgten Regeln, anhand derer der Künstler alles aussagen kann, was er möchte, nur keine Gemeinplätze. Was zählt, ist nicht die Regelmäßigkeit, mit der die Syntax angewandt wird, sondern die Modifikationen: Übertretungen, Abweichungen, Ausnahmen – alles, was das Werk einzigartig macht.

Von Anfang an unterschied sich die Malerei Tamayos von allen anderen durch den Vorzug, den er gewissen Elementen gab, und durch die einzigartige Weise, sie zu kombinieren. Ich werde mich bemühen, sie, wenn auch nur in allgemeinen Zügen, zu beschreiben; anschließend werde ich versuchen aufzuzeigen, inwieweit die Kombination dieser Elemente die Verwandlung einer unpersönlichen und historischen Syntax in eine unnachahmliche Ausdrucksweise bedeutet.

In seiner Strenge hat sich Tamayo eine strikte Beschränkung auferlegt: Malerei ist vor allem und hauptsächlich ein visuelles Phänomen. Das Thema ist ein Vorwand; was der Maler beabsichtigt, ist, der Malerei ihre Freiheit zu belassen: es sprechen die Formen, nicht die Absicht oder die Gedanken des Künstlers. Die Form strahlt Bedeutung aus. Innerhalb dieser Ästhetik, der Ästhetik unserer Zeit, zeichnet sich Tamayo durch seine unnachgiebige Haltung gegenüber den Möglichkeiten der literarischen Phantasie aus. Nicht etwa, weil die Malerei antiliterarisch wäre – das war sie nie und sie kann es auch nicht sein –, sondern weil er der Ansicht ist, daß die Sprache der Malerei – ihre Schrift und Literatur – nicht verbal, sondern figural ist. Die Gedanken und Mythen, die Leidenschaft und die der Phantasie entsprungenen Gestalten, die Formen, die wir sehen, und jene, von denen wir träumen,

sind Realitäten, die der Maler in der Malerei finden muß: sie müssen dem Bild *entspringen*, nicht vom Künstler in das Bild gebracht werden. Daher rührt sein bildnerischer Purismus: die Leinwand oder die Wand ist eine zweidimensionale Fläche, die sich der verbalen Welt verschließt und ihrer eigenen Realität offensteht. Die Malerei ist eine ursprüngliche Ausdrucksform, die so reich ist wie die Musik oder die Literatur. Durch Malerei, in der Malerei, kann alles gesagt und getan werden. Tamayo selbst würde seine Intention natürlich nicht so formulieren. Indem ich sie zusammenfassend und verbal darlege, fürchte ich, ihn zu verraten: er selbst ist kein Dogmatiker, sondern ein Pragmatiker.

Dieses Anliegen bewog ihn zu langwierigem, kontinuierlichem und konsequentem bildnerischen Experimentieren. Erforschung des Geheimnisses der Textur, der Farben und ihrer Vibrationen, das Gewicht und die Dichte der Materialien des Malers, die Gesetzmäßigkeiten – und deren Ausnahmen –, die das Verhältnis zwischen Licht und Schatten bestimmen, Tastsinn und Rauminhalt, Linie und Zeichnung. Leidenschaft für die

Materie, materialistische Malerei im wörtlichen Sinn. Unmerklich durch die Logik seiner Studien geleitet, ging Tamayo von der Kritik des Objektes zur Kritik der Malerei selbst über. Erforschung der Farbe: »Je weniger Farben wir verwenden«, sagte er einmal zu Paul Westheim, »desto größer wird der Schatz unserer Möglichkeiten. Es ist für den Maler wertvoller, die Möglichkeiten einer einzigen Farbe auszuschöpfen, als eine allzu große Palette zu verwenden«. Man bezeichnet Tamayo immer wieder als einen großen Meister der Farbe; man muß hinzufügen, daß dieser Reichtum Ergebnis der Mäßigung ist. Für Baudelaire war die Farbe Akkord: ein Verhältnis des Gegensatzes und der Ergänzung zwischen dem warmen und dem kalten Ton. Tamayo geht noch weiter: er schuf den Akkord innerhalb einer einzigen Farbe. Auf diese Weise erreicht er ein leuchtendes Vibrieren zwar weniger, aber intensiverer Resonanzen: das aufgrund der Spannung beinahe unbewegliche Extrem einer Note oder eines Tones. Die Einschränkung wird so zur Fülle: grüne und blaue Welten in einem Hauch von Blütenstaub, Sonnen

1
Rufino Tamayo
im Atelier, 1981

* Farbabbildungen
von Rufino Tamayo
siehe S. 140-144.

selte – oder besser, auf sich selbst losgelassene – Unbändigkeit entfernt ihn vom Expressionismus in seinen beiden Erscheinungsformen und bringt ihn ihm gleichzeitig näher: der deutschen Strömung des ersten Viertels unseres Jahrhunderts und der späteren, die die Begriffe etwas strapaziert, indem sie sich als abstrakter Expressionismus bezeichnet. Die Leidenschaft, die die Formen verzerrt, die Heftigkeit der Kontraste; die Energie, die gewisse Figuren belebt, die Dynamik, die sich in bedrohliche Unbeweglichkeit auflöst; die brutale Übersteigerung der Farbe, die Heftigkeit und die blutende Erotik mancher Pinselstriche; die scharfen Gegensätze und die ungewöhnlichen Verbindungen – einfach alles erinnert an einen Vers eines unserer Barockdichter: »das Antlitz auf schöne Weise häßlich«. Mit diesen Worten kann man den Expressionismus definieren: schön ist weder ideale Proportion noch Symmetrie, sondern Charakter, Energie, Bruch: Ausdruck. Die Verbindung von Barock und Expressionismus ist natürlicher, als man gemeinhin denkt. Beide Strömungen sind Übersteigerung der Form, beide Stile unterstreichen sozusagen mit roter Tinte. In Tamayos Malerei werden Expressionismus und barocke Elemente einer strengen Prüfung unterzogen. Der Expressionismus verlor dadurch Bögen und Ornamente, die barocke Art ihre Trivialität und Emphase. Bei Tamayo gibt es keine schreiende Leidenschaft, sondern eine beinahe minerale Stille.

Ich suche nicht nach einer Definition: ich wage eine Annäherung. Expressionismus, Reinheit der bildnerischen Mittel, Kritik am Gegenstand, Passion für das Thema, Farbkonzeption: bloße Wörter zwar, doch Hinweise. Real ist etwas anderes: die Bilder von Tamayo. Die Kritik ist nicht einmal eine Übersetzung, obwohl sie dies zum Ideal erhebt: sie ist ein Führer. Und die beste Kritik ist noch weniger: sie ist Aufforderung, das einzige zu tun, was wirklich zählt: sehen.

Alle Kritiker haben auf die große Bedeutung der Volkskunst für das Werk Tamayos hingewiesen. Ein solcher Einfluß ist nicht von der Hand zu weisen, es ist jedoch interessant zu ergründen, worin er besteht. Zuallererst muß man sich fragen, was man unter Volkskunst zu verstehen hat. Traditionelle Kunst oder Kunst des Volkes? Die *Pop Art* ist zum Beispiel populär, aber nicht traditionell. Diese Richtung setzt keine Überlieferung fort, sondern sie versucht – manchmal mit Erfolg – unter Verwendung volkstümlicher Elemente Werke zu schaffen, die neu und zündend sind: sie bildet einen Gegensatz zur Tradition. Die Volkskunst ist hingegen immer traditionell: sie ist eine Ausdrucksform,

und rötliche Erden in einem gelben Atom, Zerstreuung und Verbindung von kalt und warm in einem Ocker, spitze Burgen aus Grau, Abgründe aus Weißtönen, Meerbusen in Violett. Diese Fülle ist nicht bunt: die Palette Tamayos ist lauter, er liebt klare Farben und widersetzt sich mit einer Art gesundem Instinkt jeder zweifelhaften Raffinesse. Feinfühligkeit und Vitalität, Sinnlichkeit und Energie. Wenn Farbe Musik ist, erinnert mich einiges von Tamayo an Bartók, so wie mich die Musik von Anton Webern an Kandinsky erinnert.

Dieselbe Strenge herrscht bei den Linien und Rauminhalten vor. Tamayo zeichnet wie ein Bildhauer, und es ist schade, daß er uns nur einige wenige Skulpturen geschenkt hat. Seine Zeichnung ist die eines Bildhauers wegen der Kraft und Sparsamkeit des Striches, aber vor allem wegen seiner Beschränkung auf das Wesentliche: er zeigt die Schnittpunkte, die Kraftlinien, die eine Anatomie oder eine Form ausmachen. Eine synthetische, überhaupt nicht kalligraphische Zeichnung: das eigentliche Skelett der Malerei. Volle und kompakte Rauminhalte: lebendige Monumente. Der monumentale Charakter eines Werkes hat nichts mit dessen Abmessungen zu tun: er ergibt sich aus der Relation zwischen dem Raum und den Figuren, die sich darin befinden. Was einen Illustrator

von einem Maler unterscheidet, ist der Raum: für ersteren ist er ein Rahmen, eine abstrakte Begrenzung; für letzteren ein Ganzes aus inneren Beziehungen, ein eigenen Gesetzen unterworfenes Gebiet. In Tamayos Malerei befinden sich Formen und Figuren nicht im Raum: sie sind Raum, sie bilden und gestalten ihn, genauso wie die Felsen, die Hügel, das Flußbett und die Allee sich nicht in der Landschaft befinden – sie schaffen, oder besser gesagt, *konstituieren* die Landschaft. Tamayos Raum ist ein belebtes Areal: Gewicht und Bewegung, alle Dinge unserer Erde, alles unterliegt den Gesetzen der Gravitation oder anderen, subtileren Gesetzen des Magnetismus. Der Raum ist ein Feld der Anziehung und Abstoßung, ein Szenarium, in dem sich dieselben Kräfte, die die Natur bewegen, verbinden und voneinander lösen, einander entgegen- und zusammenwirken. Malerei als Ebenbild des Universums: nicht als Symbol, sondern als seine Projektion auf die Leinwand des Malers. Das Bild ist weder eine Darstellung noch ein Gefüge von Zeichen: es ist eine Konstellation von Kräften.

Reflexion macht die eine Hälfte Tamayos aus, die andere Hälfte ist Leidenschaft. Eine verhaltene, gedankenverlorene Leidenschaft, die sich niemals verzehrt und die sich nie durch Beredsamkeit erniedrigt. Diese gefes-

ein Stil, der durch Wiederholung weiterbesteht und der nur geringfügige Modifizierung zuläßt. Innerhalb der Volkskunst kann es keine ästhetische Revolution geben. Außerdem sind Wiederholung und Variation anonym oder, besser gesagt, unpersönlich und kollektiv. Die Kunstgeschichte hat die Bedeutung der verschiedenen Stilrichtungen zu Recht hervorgehoben; wenn es nun richtig ist, daß die Begriffe Kunst und Stil untrennbar sind, so stimmt auch, daß Kunstwerke Verstöße gegen die einzelnen Stilrichtungen, Ausnahmen und Übertreibungen sind. Barock oder Impressionismus z. B. verfügen über ein Repertoire bildnerischer Mittel, eine Syntax, die dann Bedeutung erlangt, wenn ein einzelnes Werk aus der allgemeingültigen Stilrichtung ausbricht. Was zählt, ist die einzigartige Ausnahme, das Unwiederholbare.

Daraus ergibt sich, daß Volkskunst nicht Kunst im engeren Sinn des Wortes ist, da es sich um einen tradionellen Stil ohne Unterbrechungen, ohne kreative Veränderungen handelt. Davon abgesehen hat sie nie beansprucht, Kunst zu sein. Sie ist eine Weiterführung von Utensilien und Ornamenten und will nur im Zusammenhang mit unserem Alltag gesehen werden. Die Volkskunst

lebt von der Welt der Feste, der Zeremonie und der Arbeit: Sie ist gesellschaftliches Leben, auf ein magisches Objekt konzentriert. Ich sage *magisch*, weil es sehr wahrscheinlich ist, daß der Ursprung der Volkskunst mit der Magie verbunden war, die alle Religionen und Glaubensrichtungen begleitet: Opfergabe, Talisman, Reliquie, Fruchtbarkeitsrassel, Tonfigurine, Familienfetisch. Tamayos Beziehung zur Volkskunst ist in einer tieferliegenden Ebene zu suchen: Nicht in den Formen, sondern in dem Glauben, der sie beseelt.

Ich behaupte nicht, daß Tamayo keine Sensibilität für diese volkstümlich-plastischen Findungen habe: Ich stelle nur fest, daß ihre Funktion nicht eine ausschließlich ästhetische ist. Obwohl sie schön sind, erscheinen sie nicht wegen ihrer Schönheit, noch wegen eines verworrenen Nationalismus oder einer unsinnigen Volkstümlichkeit in seinen Bildern. Sie haben eine andere Bedeutung: Sie sind Übertragungskanäle, sie verbinden Tamayo mit der Welt seiner Kindheit. Ihr Wert ist affektiv und existentiell: Der Künstler ist ein Mensch, der seine Kindheit noch nicht ganz verschüttet hat. Außer dieser psychischen Funktion, und auf einer

noch tiefer liegenden Ebene, stellen diese Formen der Volkskunst so etwas wie durchblutete Gefäße dar: In ihnen fließen die atavistischen Lebenssäfte, die ursprünglichen Glaubensinhalte, die unbewußten, jedoch nicht inkohärenten Gedanken, die die magische Welt beseelen. Ernst Cassirer sagt, daß die Magie die Fraternität aller Lebewesen bejaht, weil sie in dem Glauben an eine universelle Energie, an ein weltumfassendes Fluidum begründet ist. Das magische Denken beinhaltet gleichzeitig Metamorphose und Analogie. Metamorphose, da die Formen und deren Veränderung Umwandlung des Urfluidums sind; Analogie, weil ein Bezug zwischen allen Dingen und Wesen besteht, wenn ein einziges Prinzip deren Umformung leitet. Beseelung, Kreislauf des Urhauchs: eine einzige Energie durchströmt alles, vom Insekt bis zum Menschen, vom Menschen bis zum Geist, vom Geist zur Pflanze, von der Pflanze zum Gestirn. Wenn die Magie universelle Beseelung ist, ist die Volkskunst deren Fortbestand: Ihren reizvollen und zarten Formen wohnt das Geheimnis der Metamorphose inne. Tamayo hat vom Wasser dieses Quells getrunken, er kennt das Geheimnis. Er begreift es nicht mit dem Verstand, sondern auf die einzige Weise, die dem modernen Menschen offensteht: mit den Augen und Händen, mit dem Körper und mit der unbewußten Logik, die wir fälschlich mit dem Begriff Instinkt umschreiben.

Tamayos Beziehung zur präkolumbischen Kunst manifestiert sich nicht im Bereich der Glaubensinhalte, sondern auf der bewußten Ebene der Ästhetik. Bevor ich darangehe, zu beschreiben, ist es unerläßlich, einige Irrtümer auszuräumen. Ich meine jene häufige Verwechslung der Nationalität des Künstlers mit der Kunst. Es ist nicht schwer, das ›Mexikanische‹ der Malerei Tamayos auf den ersten Blick zu erkennen, noch ist es schwierig, nach einigem Nachdenken zu entdecken, daß dieser Zug sein Werk nur auf sehr oberflächliche Weise charakterisiert. Außerdem gibt es kein Kunstwerk, das aufgrund seiner Nationalität definiert ist. Und noch weniger ist dies aufgrund der Nationalität des Künstlers möglich. Damit, daß Cervantes Spanier ist und Racine Franzose, sagt man wenig oder nichts über Cervantes oder Racine aus. Lassen wir also die Nationalität Tamayos beiseite und beleuchten wir die Umstände, unter denen er sich mit der alten mexikanischen Kunst auseinandersetzte. Zuallererst muß man hervorheben, wie groß unsere Distanz zur mesoamerikanischen Welt ist. Die spanische Konquista war mehr als eine Eroberung: Mit ihr wurde die mesoamerikanische Zivilisation gewaltsam vernichtet und der Beginn einer völlig anderen

3
Rufino Tamayo,
*Frau vor dem Spiegel
(Mujer delante
del espejo)*, 1970.
Öl auf Leinwand;
130 × 95 cm.
Museo de Arte Moderno,
Mexiko-Stadt.

Gesellschaft gesetzt. Zwischen der prähispanischen Vergangenheit und unserer Generation gibt es nicht dieselbe Kontinuität wie zwischen dem Reich der Mitte der Han-Dynastie und dem heutigen China oder zwischen dem Nippon unter Heian-Kio und dem Japan unserer Tage. Daher muß man unser ganz spezifisches Verhältnis zur mesoamerikanischen Vergangenheit zumindest in allgemeinen Zügen beschreiben.

Die Rückeroberung der prähispanischen Kunst wäre ohne das Zusammenwirken zweier entscheidender Faktoren unmöglich gewesen: der Mexikanischen Revolution und der kosmopolitischen Ästhetik der westlichen Welt. Da über die Mexikanische Revolution schon sehr viel geschrieben wurde, werde ich nur in den Punkten auf sie eingehen, die mir wesentlich erscheinen. Dank der revolutionären Bewegung hat unser Land begonnen, sich selbst als das zu empfinden und zu sehen, was es ist: ein Land der Mestizen, die dem Indianer rassisch näher stehen als dem Europäer, obwohl dies auf der Ebene der Kultur und der politischen Einrichtungen nicht der Fall ist. Die Entdeckung unseres Selbst erweckte in uns ein großes Interesse für die Überreste der alten Zivilisation und deren Fortbestehen in den Glaubensinhalten und Bräuchen des Volkes. Aus diesem Grund unternahm das moderne Mexiko den Versuch, seine großartige Vergangenheit wiederzuerobern. Die indianische Welt stellt die Wurzeln Mexikos dar, und vieles aus der präkolumbischen Zeit besteht in Kultur, Gesellschaft und Psyche weiter. Es ist jedoch nicht ganz korrekt, von Fortbestand zu sprechen, es handelt sich vielmehr um halb verschüttete geistige und gesellschaftliche Strukturen, die unsere Mythen, unsere Ästhetik, unsere Ethik und unsere Politik nähren und gestalten. Aber als *Zivilisation* existiert die indianische Welt nicht mehr. In den Museen sammeln und verehren wir die Überreste Mesoamerikas, aber selbst wenn wir es versuchten, könnten wir das Opfer nicht wieder zum Leben erwecken. Hier kommt ein anderer Faktor zum Tragen: die europäische Vorstellung von den Zivilisationen und Traditionen, die sich von der griechisch-römischen Kultur unterscheiden.

Die Entdeckung des ›Anderen‹ auf der Ebene von Gesellschaften und Kulturen liegt noch nicht lange zurück. Sie beginnt beinahe gleichzeitig mit der imperialistischen Expansion Europas und manifestiert sich zuerst in den Erzählungen, Chroniken und Reisebeschreibungen der portugiesischen und spanischen Seefahrer und Konquistadoren. Die Anthropologie nimmt ihren Anfang mit Schriftstellern wie Sahagún und Motolinia. Das ist die Kehrseite von Entdeckung und Konquista: die affektive und intellektuelle *Bekehrung* durch die Offenbarung der Weisheit und Humanität außereuropäischer Gesellschaften. Dadurch wurden gleichzeitig bei einigen bewußten Geistern Gewissenskonflikte und Schrecken angesichts der Vernichtung von Völkern und Zivilisationen ausgelöst. Mit dem großen Interesse und der Anerkennung, die man der chinesischen Zivilisation entgegenbrachte, und mit der Verherrlichung des ›unschuldigen Wilden‹ wurde im 18. Jahrhundert ein weiterer Schritt getan, der das Bewußtsein einem weniger ethnozentrischen Begriff von der Spezies Mensch näherbrachte. Auf diese Weise änderte sich die Einstellung der Europäer gegenüber anderen Völkern allmählich, quasi als kritischer Kontrapunkt zu den Gräßlichkeiten, die in Asien, Afrika und Amerika begangen worden waren. Die letzte Katastrophe: ausgerechnet zu dem Zeitpunkt, als sich die Anthropologie als Wissenschaft etabliert, beginnt der Untergang der letzten primitiven Gesellschaften. Und schließlich in unserem Jahrhundert, nachdem alle anderen Zivilisationen vernichtet oder versteinert zurückblieben, findet sich die westliche Welt in der Stunde ihres Sieges in Rassenverfolgungen, Imperialismus, Krieg und totalitären Systemen wieder. Die Zivilisation des Geschichtsbewußtseins – eine große europäische Erfindung – entdeckt in unseren Tagen die selbstzerstörerischen Kräfte, die ihr innewohnen. Das 20. Jahrhundert zeigt uns, daß sich unser historischer Standort nicht allzusehr von dem der Assyrer unter Sargon II., der Mongolen unter Dschingis Khan oder der Azteken unter Itzcoatl unterscheidet.

Was die Ästhetik betrifft, ging der Sinneswandel der Europäer noch langsamer vor sich. Obwohl Dürer seine Bewunderung für die mixtekische Goldschmiedekunst nicht verhehlte, sollte es bis zum 19. Jahrhundert dauern, bis dieses individuelle Urteil zu einer ästhetischen Doktrin wurde. Die deutschen Romantiker entdeckten die Literatur des Sanskrit und die Gotik wieder; nach der Romantik interessiert man sich in ganz Europa für die islamische Welt und die fernöstlichen Zivilisationen; zu Beginn dieses Jahrhunderts erschienen schließlich die Kunst Afrikas, Amerikas und Ozeaniens am ästhetischen Horizont. Hätten sich nicht die westlichen Künstler der Moderne diese große Fülle von Stilrichtungen und Realitätsanschauungen zueigen gemacht und sie so in lebendige, zeitgenössische Werke verwandelt, hätten wir die präkolumbische Kunst nicht verstehen und lieben gelernt. Der künstlerische Nationalismus in Mexiko ist ebenso eine Folge des Wandels im gesellschaftlichen Bewußtsein, der seinen Ausdruck in der Mexikanischen Revolution fand, wie der kosmopolitischen Ästhetik der Europäer, die mit einem Wandel des künstlerischen Bewußtseins gleichzusetzen ist.

Nach diesem Exkurs wird deutlich, daß es ein Irrtum ist, den mexikanischen Nationalismus direkt von der präkolumbischen Geschichte abzuleiten. In erster Linie kann man nicht sagen, daß die präkolumbische Geschichte im eigentlichen Sinne mexikanisch sei: Mexiko existierte damals nicht, noch hat-

4 Rufino Tamayo in Xochicalco, Staat Morelos, Mexiko.

5 Rufino Tamayo, *Kopf (Cabeza)*, 1974. Öl auf Leinwand; 47 x 38 cm. Sammlung Alinka Zabludowsky, Mexiko-Stadt.

ten die Träger jener Kulturen eine Vorstellung von unserem modernen, politischen Begriff der Nation. In zweiter Linie ist es fraglich, ob Kunst strenggenommen überhaupt eine Nationalität haben kann; man kann nur sagen, sie hat *Stil*: aber welche Staatsangehörigkeit hat die Gotik? Selbst wenn sie eine hätte, welche Bedeutung käme dieser Tatsache zu? Es gibt keinen Anspruch des Staates auf künstlerisches Eigentum. Der große zeitgenössische Kritiker der französischen Kunst des Mittelalters heißt Panofsky, während Berenson eine Autorität auf dem Gebiet der italienischen Renaissancemalerei ist. Die wertvollsten Studien über Lope de Vega stammen zweifellos von Vossler, und die Tradition der spanischen Malerei wurde nicht von den mittelmäßigen spanischen Malern des 19. Jahrhunderts, sondern von Manet aufgegriffen. Es erübrigt sich, weitere

Beispiele anzuführen. Nein, es ist offensichtlich, daß es nicht das ererbte Privileg der Mexikaner ist, die präkolumbische Kunst zu verstehen. Dieses Verständnis entspringt vielmehr einer Haltung der Verbundenheit und Reflexion, wie sie auch der deutsche Kritiker Paul Westheim an den Tag legte. Oder im Fall des englischen Bildhauers Henry Moore drückt sich dieses Verstehen in einem Akt der Kreativität aus. In der Kunst gibt es kein Erbe, sondern Entdeckungen, Eroberungen, Affinitäten, Anleihen und Neuschöpfungen, die selbst Kreationen sind. Darin ist Tamayo keine Ausnahme. Die moderne Ästhetik öffnete ihm die Augen und ließ ihn die Aktualität der prähispanischen Plastik erkennen. Daher bemächtigte er sich dieser Formen mit dem Ungestüm und der Einfachheit des kreativen Menschen und gestaltete sie um; von diesen Formen ausgehend, schuf er Neues, Eigenes. Natürlich hatte die Volkskunst seine Phantasie schon angeregt und ihn dafür vorbereitet, die Kunst des alten Mexiko zu akzeptieren und zu assimilieren. Aber ohne die moderne Ästhetik wäre diese ursprüngliche Anregung unbeachtet geblieben, oder sie wäre zu dekorativer Folklore verkümmert.

Wenn wir uns vor Augen führen, daß die Disziplin des Plastischen und die Phantasie, mit der das Objekt umgestaltet wird, die beiden Pole darstellen, die den Standort der Malerei Tamayos bestimmen, so stellen wir unmittelbar fest, daß seiner Begegnung mit der präkolumbischen Kunst große Bedeutung zukommt. Ich werde mit dem ersten Pol, der rein plastischen Ebene beginnen. Die unmittelbarsten und erstaunlichsten Merkmale der präkolumbischen Skulptur sind deren streng geometrische Konzeption, die Solidität der Masse und die bewundernswerte Treue zur Materie. All das beeindruckte die zeitgenössischen Künstler ebenso

wie die Kritiker. Dieselben Kriterien sind für Tamayo maßgeblich: die mesoamerikanische Skulptur ist, wie die moderne Malerei, bestimmt durch die Logik der Formen, Linien und Körper. Diese plastische Logik beruht, im Unterschied zur griechisch-römischen Antike und der Renaissance, nicht auf der genauen Nachbildung der Proportionen des menschlichen Körpers, sondern auf einer völlig anderen räumlichen Auffassung; in der mesoamerikanischen Welt ist diese Konzeption von der Religion bestimmt, bei uns vom Intellekt. In beiden Fällen handelt es sich um eine *nicht menschliche* Sicht des Raumes und der Welt. Im Denken der Moderne ist der Mensch nicht mehr der Mittelpunkt des Universums, noch das Maß aller Dinge. Diese Weltsicht unterscheidet sich kaum von der Auffassung der alten Bewohner Mexikos von Mensch und Kosmos. Diese Gegensätze finden ihren Ausdruck in der Kunst: in der Renaissancetradition nimmt die menschliche Figur eine so zentrale Stellung ein, daß man versucht, sogar die Landschaft dem Menschen unterzuordnen (z. B. in der Dichtung des 16. und 17. Jahrhunderts kam es zu einer ›Vermenschlichung‹ der Landschaft; der Subjektivismus der Romantiker ist ein weiteres Beispiel für diese Weltsicht). In der präkolumbischen und in der modernen Kunst jedoch unterwirft sich die menschliche Figur der Geometrie eines nicht menschlichen Raumes. Im ersten Fall ist der Kosmos Abglanz des Menschen, im letzteren wird der Mensch zum Symbol des Kosmos. Humanismus und realistischer Illusionismus stehen der Abstraktion und der symbolischen Realitätssicht gegenüber. Die *Symbolik* der alten Kunst wird in der Malerei Tamayos zur *Transfiguration*. Die mesoamerikanische Tradition hat ihm mehr als Logik und Grammatik der Formen enthüllt: auf vitalere Weise als Paul Klee und die Surrealisten hat sie ihn

6 Rufino Tamayo, *Der Mexikaner und seine Welt (El mexicano y su mundo)*, 1967. Fresko in der Secretaría de Relaciones Exteriores, Mexiko-Stadt.

gelehrt, daß das plastische Objekt ein Hochfrequenzsender ist, der die vielfältigsten Inhalte und Bilder ausstrahlt. Zwei Dinge hat er aus der prähispanischen Kunst gelernt: zum einen die Treue zu Materie und Form – für den Azteken ist eine steinerne Skulptur einfach behauener Stein. Zum anderen: dieser behauene Stein ist eine steinerne Metapher. Geometrie und Transfiguration.

Ich frage mich, ob Tamayo das alles nicht schon wußte. So wie die Wirkung des Meskalin für Michaux war die Begegnung mit der präkolumbischen Kunst für Tamayo eher Bestätigung als Entdeckung. Vielleicht müßte das, was wir unter Kreation verstehen, richtiger *Wiedererkennen* heißen.

In diesen Betrachtungen habe ich zwei Begriffe immer wieder verwendet: Tradition und Kritik. Nicht nur ich habe wiederholt darauf hingewiesen, daß die Kritik Substanz und Lebenselixier der modernen Tradition ist. Kritik als Instrument der Kreativität, nicht nur als Urteil oder Analyse. Daher konfrontiert sich jedes neue Kunstwerk mit schon Bestehendem. Unsere Tradition ist lebendig, und sie wird weiterbestehen gerade dadurch, daß sie negiert wird, und durch die Brüche, die sie immer wieder hervorruft. Für uns ist nur die Kunst tot, die der kreativen Negation nicht würdig ist. Darin besteht ein großer Unterschied zur Vergangenheit, in der die Künstler dem Beispiel der Meisterwerke ihrer Vorläufer folgten. Innerhalb dieser sich in ständiger Krise befindlichen Tradition (deren Ende sich schon abzeichnet) kann man noch eine weitere Unterscheidung treffen: es gibt Künstler, die die Kritik zu einem absoluten Wert machen und bei denen die Negation in gewisser Weise zur Kreation wird – das gilt zum Beispiel für Mallarmé und Duchamp. Wieder andere, wie Yeats und Matisse, bedienen sich der Kritik wie eines Sprungbrettes, um in andere Welten zu gelangen, anderes zu bejahen. Die eine Gruppe bewirkt eine Krise der Sprache, sei

es der Dichtung, der Musik oder der Malerei. Damit will ich sagen, sie unterziehen die Sprache der Kritik, ohne sich auf das Schweigen zu berufen. Die andere Gruppe macht aus ebendiesem Schweigen ein Instrument der Sprache. Dieses Phänomen innerhalb der modernen Tradition der Gegensätze habe ich als die Familien der ›Neinsager‹ und der ›Jasager‹ bezeichnet. Tamayo gehört der letzteren an.

Tamayo ist ein Maler der Malerei, nicht der Metaphysik oder der Kritik dieser Kunst. Er bildet einen Gegenpol zu einem Mondrian oder, um von seinen Zeitgenossen zu sprechen, zu einem Barnett Newman. Er ist eher einem Braque oder einem Bonnard verwandt. Für Tamayo ist die Realität körperlich, sichtbar. Ja, die Welt existiert: das Rot und das Violett, das Schimmern des Grau, der Rußfleck proklamieren dies; die glatte Oberfläche dieses Steines, die Knorren des Holzes, die Kälte der Kühlschlange geben davon Zeugnis. Das Dreieck sagt es uns und das Achteck, der Hund und der Käfer. Die Empfindungen zeigen es uns. Die Beziehung zwischen den Sinnen und den Strukturen und Formen, die durch deren Verbindung und Trennung entstehen, nennt man Malerei. Malerei ist sinnlich wahrnehmbare Umsetzung der Welt. Durch diese Umsetzung in Malerei wird die Welt verewigt. Darin wurzelt die strenge Haltung Tamayos zur Malerei. Sie ist mehr als Ästhetik, sie ist ein Glaubensbekenntnis: Malerei ist eine Möglichkeit, die Realität zu *berühren*. Sie gibt uns nicht das Gefühl der Realität, sie konfrontiert uns mit der Realität der Empfindungen. Die unmittelbarsten Sinneseindrücke sind Farben, Formen und Berührungen. Eine materielle Welt, die, ohne ihre Stofflichkeit zu verlieren, auch intellektuell ist: denn diese Farben sind gemalte Farben. Mit seinem kritischen Forschen beabsichtigt Tamayo einzig und allein, die Malerei zu retten, ihre Lauterkeit zu bewahren und ihr, in der ihr bestimmten Funktion als Mittlerin der Welt, Dauer

zu verleihen. Dabei stellt er sich gegen die Literatur wie auch gegen die Abstraktion, gegen die Geometrie, die die Malerei zum Skelett macht, und gegen den Realismus, der sie zur trügerischen Illusion degradiert.

Die sinnlich wahrnehmbare Umsetzung der Welt bedeutet deren Verwandlung. Diese Verwandlung in der Malerei unterscheidet sich von der gesprochenen Sprache: in einem Text lesen wir Zeichen (Wörter, Buchstaben), in einem Gemälde sehen wir sinnlich wahrnehmbare Formen (Farben, Linien). Aber der Maler muß diese Formen anordnen. Diese Anordnung ist immer symbolisch, da Malerei ansonsten keine Form des Ausdrucks wäre. Tamayos Symbolik ist nicht abstrakt: Seine Welt ist, wie André Breton es ausdrückte, das tägliche Leben. Dieser Feststellung käme eine besondere Bedeutung bei, hätte Breton nicht hinzugefügt, daß die Kunst Tamayos darin besteht, den Alltag in die Sphäre der Poesie und der Riten einzufügen. Das bedeutet, seine Kunst ist Verwandlung. Ein Bild Tamayos, ein solches Gewebe aus bildlichen Eindrücken, ist auch Metapher. Was sagt uns nun diese Metapher? Die Welt existiert, Leben ist Leben, Tod ist Tod – *alles ist*. Diese Aussage, von der weder das Unglück noch der Zufall ausgenommen sind, entspringt weniger dem Willen oder dem Verstand als der Phantasie. Daß die Welt existiert, verdanken wir der Phantasie, die sie uns offenbart, indem sie sie verwandelt.

Wenn es möglich wäre, in einem einzigen Wort auszudrücken, worin sich Tamayo von anderen Malern unserer Zeit unterscheidet, würde ich ohne Zögern sagen: *Sonne*. Sie ist in allen seinen Bildern, sichtbar oder unsichtbar, präsent: selbst die Nacht ist für Tamayo nichts anderes als verkohlte Sonne.

Übersetzung aus dem Spanischen
von Karla Braun

Zwischen Hand und Lineal:
Die konstruktivistische Strömung in Lateinamerika

Roberto Pontual

»Wir reden viel über Geometrie, sollten uns jedoch darüber verständigen, was wir damit überhaupt meinen. Es gibt nämlich zweierlei Geometrie: die eine ist intuitiv, sagen wir geistig; die andere entsteht mit Lineal und Kompaß. Nur die erste ist für uns von Nutzen, nicht die zweite. Skizzieren wir die Struktur eines Gegenstandes, so liegt es an der Intuition, unsere Hand zu führen. «

JOAQUÍN TORRES-GARCÍA, 1949

Es sei schon eingangs deutlich gesagt: Das breite Publikum und auch die spezialisierten Kritiker, die nicht aus Lateinamerika stammen, rechnen zunächst eher nicht mit einem differenzierten Verlauf in der Entwicklung der konstruktivistischen Kunst. Als stünde es gar nicht zur Debatte, ob die lateinamerikanische Kunst einen gewissen Geschmack oder gar eine Passion für die Ordnung, die Disziplin, das Programm und das System an den Tag legen könnte – daß sie rational sein wollte. Diese Haltung wird seit langem durch ein offenbar unausrottbares Klischee unterstützt, das von der künstlerischen Produktion dieses Kontinentes eine deutliche Ablehnung von allem erwartet, das den ihr auferlegten Realitätsbezug zu bedrohen wagt: Sie soll die Umwelt explizit gestalten oder sich von ihr abwenden und sich ihrem Gegenteil, dem Surrealen, widmen.

Ihr wird eine figurative Norm zudiktiert, deren Spannweite von einem zufriedenen oder militanten Realismus bis hin zu einer Phantasie reicht, die ›aus dem Bauch‹ kommt oder magischen Charakters ist, mit unzähligen expressionistischen und poetischen Abstufungen. Die Logik ist zwingend: Damit sie repräsentativ und authentisch wirkt, muß sie sich jeglicher Aussicht auf reine Konstruktion mit geometrischen Mitteln verweigern. Der Gedanke an Lateinamerika – diese überraschende, anziehende und beunruhigende Welt, die Spiegel sein kann und Dolch, aus der unaufhörlich Phantasiebilder des Anderen und des Selbst quellen – führt den Fremden unausweichlich in die Region der Phantasie, die, reich an Maskierungen, auf dem Thron der ursprünglichen Gefühle sitzt. Diese Perspektive hat

nichts Unschuldiges an sich. Im Gegenteil: bei ihr handelt es sich um eine ausgefeilte Strategie, der es darum geht, daß eine althergebrachte Überlegenheit sich dank erniedrigender Zeichen erhält – wir werden zum Wilden und Primitiven gestempelt, zum Tier und zum Kind.

Fünf Jahrhunderte voll abgedroschener visueller und verbaler Bilder – von Jean de Léry bis Gabriel García Marquez, also von der einen Seite des Planeten zur anderen – haben es geschafft, eine gefängnisgleiche Vision von Lateinamerika zu zementieren, als ein Universum des Bizarren, um nicht zu sagen des Irrationalen; ein Raum und eine Zeit, die sich von den eurozentristischen Kategorien deutlich abhebt, die gegenüber dem auftrumpfenden Cartesianismus von unvorhersehbarer und launenhafter Logik ist. Einerseits garantiert die Bizarrerie dieses Verschiedenseins dem geregelten und regelnden europäischen Blick Vergnügen, das Staunen über den Antipoden, andererseits wird sie – dies ist ihre unangenehme Seite – zur Schranke und verwehrt den Zugang zur Moderne, die Teilhabe am Fortschritt und das Recht an der Zukunft. All das wird den Ländern Lateinamerikas vorenthalten, da man sie zum gelehrigen Respekt vor einer von außen und fernher definierten Authentizität verdammt meint. Der Ausschluß von konstruktivistischen Spielarten, die in der lateinamerikanischen Malerei und Skulptur des 20. Jahrhunderts reich vertreten sind, entpuppt sich als der unwiderlegbare Nachweis eines wohlfeilen exotisierenden und ausbeuterischen Mechanismus. Für Europa ist der Konstruktivismus Lateinamerikas suspekt und liegt an der Grenze zur Verirrung.

Konstruktivistische Prämissen

Mit besserem Vorwissen und anderer Perspektive läßt sich indes feststellen, daß die Realität mit der Karikatur nicht übereinstimmt. So gesehen ist es hochinteressant zu beobachten, wie stark sich eine Sehnsucht nach dem Konstruktiven in der Lateinamerikanischen Kunst in dem Augenblick äußert, als die Künstler mit dem kolonialistischen

Erbe zu brechen und selbstbewußt in den Kreis der internationalen Moderne zu treten versuchten. In den ersten Jahrzehnten des Jahrhunderts fühlten sich die Künstler unmittelbar von den rationalistischen Ansprüchen des Kubismus und des Purismus angesprochen (»Die Kunst beruht in erster Linie auf der Konzeption«) wie auch von denen des Suprematismus, des Neoplastizismus und des Konstruktivismus. Hier entdeckten sie den Weg zu einer neuen Kunstform, die dem unerhörten technischen Fortschritt der Epoche entsprach. Moderne Zeiten verpflichten – selbst in den Gegenden der Welt, in denen das Neue zunächst eine tiefgreifende Rückständigkeit bezwingen muß.

Ob sie nun in ihrer Heimat arbeiteten oder in der Fremde, die in den Jahren 1910-30 hervortretenden lateinamerikanischen Künstler schlossen sich ganz selbstverständlich einer Disziplin an, die nicht länger der mehr oder weniger servilen Kopie von Personen, Gegenständen und Landschaften verpflichtet war. Sie wandten sich der diesen innewohnenden Struktur, ihrer grundlegenden Ökonomie zu, demjenigen, was hinter der Haut der Dinge liegt, wo die konstituierenden Gesetze, der Urmoment der Konstruktion liegen. So erging es etwa der Brasilianerin Tarsila do Amaral, die nie die Wohltaten ihrer Lehrzeit im Kubismus verleugnet hat (genauer müßte vom Postkubismus gesprochen werden), die sie ihren Kontakten zu Lhote, Léger und Gleizes in Paris 1923 verdankt. Mehrere bei dieser Gelegenheit entstandene Gemälde (*Die Negerin*, Taf. S. 75; *Die Bäuerin*) und andere, schon wieder in Brasilien geschaffene Werke (*Der Jahrmarkt, São Paulo, Die brasilianische Zentraleisenbahn, Der Bahnhof*) zeugen von diesem Kompromiß und Übergang zwischen zwei Welten, denen des Archaismus und der Moderne, des Ländlichen und des Urbanen. Organische Formen – voluminöse, gewundene Körper, schwellende Natur – verbinden sich in diesen Werken mit rudimentären, doch genauestens berechneten geometrischen Formen. Dialog des Waldes und der Maschine in der Freude der absoluten Reduktion auf Vierecke, Rechtecke, Kreise, Ovale, Kuben, Sphären, Kegel und Zylinder; ein feierlicher, rigoroser

Brückenschlag, der Sinnlichkeit und Spekulation, Überschwang und Rückzug, Mythos und Prüfung miteinander verbindet.

Doch schon vor Tarsila hatten sich zahlreiche lateinamerikanische Künstler von der konstruktivistischen Strömung aus Europa mitreißen lassen, besonders in den Jahren nach 1920. Als Pioniere seien genannt Rafael Pérez Barradas aus Uruguay, der Mexikaner Diego Rivera und der Argentinier Emilio Pettoruti. Sie setzten eine ganze Skala geometrischer Kombinationen ein und bauten auf dem neuen Raum- und Zeitverständnis auf, das vor allem von den Futuristen und Kubisten gepredigt wurde.

In Europa, wo er sich von 1913 bis kurz vor seinem Tod im Jahre 1929 aufhielt, stand Barradas mit Vertretern der italienischen, französischen und spanischen Avantgarde in Verbindung, was zu einer sehr persönlichen Interpretation der neuen Ideen und Ansätze führte. Er setzte die Alltagsrealität in geometrische Schemata um, deren Strenge er durch sensible Textur und neutrale Farbgebung milderte. Barradas selbst prägte Begriffe, um das Gleichgewicht seines Stils zu bezeichnen: ›Vibrationismus‹ für die Werke, in denen es um Bewegung geht, und ›Mystische Malerei‹ für diejenigen, in denen die Figurendarstellung einem düsteren, fast expressionistischen Postkubismus verpflichtet ist. *Apartmenthaus* (Taf. S. 63) und *Hafen*, beide aus dem Jahre 1919, sind Beispiele für diese beiden Kategorien (vgl. Abb. S. 28).

Diego Rivera, der sich von 1911 bis 1921 zum zweiten Mal für längere Zeit in Europa niederließ, begann sich 1913 dem Kubismus anzunähern, in dessen Einfluß er bis 1917 blieb und ihm beständig mexikanische Motive zuführte (Taf. S. 56-59; Abb. S. 14). Die schon früh festgelegte Konzentration auf geschichtliche und folkloristische Aspekte seiner Heimat und ihre Behandlung durch einen ausdrücklich konstruktiven Formenkanon sind besonders charakteristisch für seinen Beitrag, den er ab dem folgenden Jahrzehnt als eine der drei Säulen der mexikanischen Wandmalerei leisten sollte (Taf. S. 100-103). Mehr noch als David Alfaro Siqueiros und José Clemente Orozco, beide durch und durch Expressionisten, ordnet Rivera seine Wandbilder einem rechtwinkligen Grundraster unter (man betrachte nur die Fresken des Parlamentsgebäudes in Mexiko-Stadt, Abb. S. 24, oder des Art Institute in San Francisco). Obgleich stets der objektiven Welt verpflichtet, stehen viele der Landschaftsbilder, Stilleben und Porträts seiner kubistischen Phase, die rund 200 Gemälde umfaßt, an der Schwelle zu reinen konstruktiven Abstraktionen: *Zapatistische Landschaft* (Abb. S. 15), *Der Telegraphenmast, Stilleben*

mit grauer Schüssel und vor allem *Porträt eines Dichters*, dem in seiner Kargheit gewagtesten Werk.

Auf Emilio Pettoruti übte vor allem der Futurismus einen besonderen Einfluß aus. Er lebte ab 1913 in Florenz und zeigte in seinem Werk ein lebhaftes Interesse an der Bewegung, wenn auch ohne die revolutionäre Glut seiner italienischen Kollegen. Die Geschwindigkeit, Emblem der neuen Zeit, ist nicht sein Ziel, im Gegenteil, er sucht das überzeitliche der lichten Effekte innerhalb kreisförmiger Flächen, deren Vorbild die Sonne ist. Nach seinem Umzug nach Paris im Jahr 1922 setzt er sich auf Juan Gris' Spuren mit dem synthetischen Kubismus auseinander, wie dies die 35 Werke beweisen, die er im Folgejahr in Berlin ausstellt. Pettorutis Gestalten und Stilleben zielen auf die Dimension der Stabilität im Rätselhaften (Abb. S. 20). Ihre geometrische Grundstruktur ist in ein scharfes Licht getaucht, das unablässig verwirrende Fragen aufwirft. Paradigmatisch zeigt sich dies in *Argentinische Sonne* (1941), einer ›diamantenen‹ Konstruktion voll gebündelter, gedämpfter Flächen rings um ein Objekt inmitten eines Raumes, deren Überborden der Glanz des Sonnenstrahls Einhalt gebietet, der durch die geöffnete Tür im Hintergrund fällt.

Zwei weitere Namen vervollständigen diese Liste der Pioniere: der Brasilianer Vicente do Rego Monteiro und der Argentinier Alejandro Xul Solar. Rego Monteiro hat fast sein ganzes Leben in Frankreich verbracht. Innerhalb der vielen Genres, die ihn faszinierten – Porträt, Stilleben, Arbeits- und Sportszenen, vor allem jedoch biblische Episoden –, gelang ihm über die Stilisierung des Art déco eine Synthese aus machtvoller amerikanischer Tradition und dem Raffinement der europäischen Moderne. Eine besondere Rolle spielte dabei eine Verbindung von Futurismus, Kubismus und Purismus, nicht zu vergessen den nüchternen Symbolismus des Bildhauers Mestrovic. Etwas Monumentales wohnt seinen Gemälden inne, vor allem den

religiösen Szenen: *Die Anbetung der Heiligen Drei Könige* von 1925 (Taf. S. 79) wirkt wie ein Relief, das geometrisch aufgebaut ist auf dem Spiel von Horizontalen und Vertikalen, einem Spiel, das allein von den fülligen Menschen- und Tierkörpern unterbrochen wird.

Xul Solar, der 1911-24 in Mailand, München und Paris lebte, interpretiert die von den Avantgarden des Jahrhundertbeginns ausgehenden Impulse so um, daß sich Bewußtsein und Unbewußtes, erwachsene Kontrolle und kindliche Energie miteinander verbinden (Taf. S. 70-73). In diese Richtung weisen seine Aquarelle aus den zwanziger Jahren, die er in eine dem Surrealismus angelehnte Atmosphäre taucht. Der Gebrauch von Buchstaben, Wörtern, abstrakten Zeichen, geometrischen Verknappungen und Anspielungen an Architektonisches erinnert an Miró, Klee und Kandinsky, auch an Tarsila. Die Anklänge an die indo-amerikanische Vergangenheit, und mögen sie auch verborgen sein, verleihen seinen Landschaften und Städten und deren geheimnisvollen und bewegten Figuren einen archaischen Unterton.

Der Umschwung

Diese sechs Beispiele für eine vom Geometrischen ausgehende Kunst aus den Jahren 1910-20 zeigen, daß die aus Lateinamerika kommenden, die unentbehrliche Europa-Erfahrung suchenden Künstler sich ohne jeden Komplex von der Welle der ästhetischen Revolution haben mittragen lassen – eine wohltuende Neuerung im Vergleich zu den Vorlieben, die sie davor, während ihrer Reisen, bezüglich der alten europäischen Strömungen erkennen ließen. Obgleich sie imstande waren, die Sicherheit des Akademischen gegen das Abenteuer der Moderne einzutauschen, lenkte gleichwohl eine gewisse

1
Joaquín Torres-García,
*Universale Konstruktion
(Construcción universal)*, 1929.
Holz, bemalt; 28,6 x 48 x 13 cm.
Museo Nacional Centro de Arte
Reina Sofia, Madrid.

Umsicht ihre Unternehmungen. Sie haben die letzten, radikalen Konsequenzen dieses Engagements nicht auf sich genommen (oder haben es nicht vermocht). Das erklärt vielleicht, daß sie sich damals nicht zu einer der avanciertesten Formen der konstruktiven Abstraktion bekannten, die immer mehr an Boden gewannen: den drastischen Brüchen von Mondrian und dem Neo-Plastizismus, von Malewitsch und dem Suprematismus oder innerhalb der rasch wachsenden Bewegung des russischen Konstruktivismus.

Eine verstärkte Hinwendung zur rein konstruktivistischen Kunst fand bei den lateinamerikanischen Künstlern erst Ende der zwanziger Jahre statt. Hier kommt dem Maler Joaquín Torres-García aus Uruguay eine besondere Bedeutung zu (Taf. S. 146-153; vgl. den Beitrag von Margit Rowell, S. 274-278). Als Sohn eines Katalanen lebte er seit 1892 in Barcelona, wo sein Werdegang seinen Anfang nahm. 1910 besuchte er Paris und Brüssel und vertiefte danach seine Kenntnisse der Freskomalerei in Florenz und Rom. In den Werken dieser ersten Periode, vor allem gegen 1917, dominiert die urbane Dynamik futuristischen Ursprungs. 1920-22 lebte er in New York, wo er vergeblich versuchte, das seit der Zeit in Spanien konzipierte Holzspielzeug in den Handel zu bringen, das auf die Neuerungen in seiner Arbeit schon hinwies, die später, wieder in Europa, eintreten sollten.

Dieser grundlegende Umschwung kündigte sich 1926 in Paris an. Unter dem Eindruck seiner Kontakte zu van Doesburg, Mondrian, Le Corbusier und Domela entstanden 1929 Torres-Garcías erste konstruktivistische Arbeiten (Abb. 1). Zur gleichen Zeit gründete er mit Michel Seuphor die Gruppe und die Zeitschrift *Cercle et Carré* (*Kreis und Viereck*), eine Trutzburg der Abstraktion, die sich dem wiederauflebenden Ansturm der Figürlichkeit standhaft entgegenstellte. Bis zu seinem Tod im Jahre 1949 sollte er dieser Gruppierung verbunden bleiben. Ab 1934 in Montevideo, gesellte Torres García seiner Tätigkeit als Maler die des Lehrers und Vortragenden hinzu, was neben zahlreichen anderen Veröffentlichungen zu der umfänglichen Schrift *Universalismo Constructivo* führte, die 1944 in Buenos Aires erschien. Ebenfalls 1944 stellte er gemeinsam mit seinen Schülern seine ambitionierteste Arbeit fertig: die heute nicht mehr erhaltenen sieben Wandbilder im Saint-Bois-Krankenhaus in Montevideo (Abb. 2).

Obwohl sein langes Leben ihm Gelegenheit zu einer ganzen Skala stilistischer Ausdrucksformen gab, ist die konstruktivistische Phase doch Torres-Garcías gewichtigster und wertvollster Beitrag. Hier ist ihm das

2 Joaquín Torres-García, *Pax in lucem / Die Sonne (El sol)*, Wandgemälde für das Saint-Bois-Krankenhaus in Montevideo, 1944 (zerstört).

Gleichgewicht zwischen Amerika und Europa geglückt, zwischen dem Archaischen und dem Zeitgenössischen, der Figuration und der Abstraktion. Dieser Konstruktivismus will als Schrift verstanden werden, er ist ›semantisch‹ im Sinne der glücklichen Definition von Angel Kalenberg, der auch den folgenden schlagenden Vergleich gezogen hat: »Für Mondrian ist eine gerade Linie eine gerade Linie und sonst gar nichts. Für Torres-García ist eine gerade Linie eine gerade Linie und noch etwas mehr.« Seine Strategie sucht unverhohlen die Vereinigung von Konstruktion und Mythos (dem geläuterten Alltäglichen) in einer rechtwinkligen Struktur, in der sich die Fragmente häufen, um vom Symbol bis zur Allegorie den möglichen Eingang des amerikanischen Menschen in die Universalität des menschlichen Abenteuers zu beschwören.

Eine Betrachtung des Werks der Jahre 1929-49 zeigt, daß Torres-Garcías beharrliche Botschaft sich insgesamt auf zwei Prinzipien stützt: zum einen das Bedürfnis, die Kunst als Struktur zu betrachten (»Kunst und Struktur sind ein und dasselbe«; »Die Aufgabe jedes Künstlers besteht darin, konstruieren zu lernen«), zum anderen die Sorge um Wahrung einer Harmonie zwischen der konkreten Welt und dem geschaffenen Werk: »Stützen wir uns auf abstrakte Elemente, so soll das nicht heißen, daß das Werk figürliche Elemente verbannen muß: es kann figürlich sein. Das Unfigürliche nämlich (wie wir es später beim Neo-Plastizismus sehen werden) muß, wenn es sich auf die Figuren der Geometrie beschränkt, ohne zu Form und Ausdruck zu gelangen, zwangsläufig ausgeschlossen werden, wie wir auch sein Gegenstück auszuschließen haben, nämlich die

photographische Imitation.« Ist also der Wunsch nach Konstruktion, nach Zuhilfenahme klarer, sparsamer, geometrischer Strukturen bei diesem Künstler geradezu axiomatisch, so besteht doch ein Gegengewicht in einer Geschmeidigkeit, die sich von Torres-Garcías amerikanischer Herkunft ableitet. Konstruieren – gewiß, doch ohne die Tür des Symbols zu versperren, durch die geographische und psychologische Besonderheiten als Zeichen des Andersseins eintreten können.

Bei seinem Umgang mit Leinwand, Pinsel, Pigmenten und Holzstücken handelt es sich also um eine Re-Disposition (im derzeitigen Jargon eine ›Dislokation‹) der im Alltag vorgefundenen Gegebenheiten, um ihre Transposition auf die Sphäre der universellen Konstanten. Die Mehrzahl von Torres-Garcías Gemälden und bemalten Objekten zielt darauf ab, sein Universum des amerikanischen, vor allem des südamerikanischen Menschen zu reorganisieren, einer Geometrie gemäß, die wir gern ›sensibel‹ nennen möchten, da sie der Natur noch nahesteht, im Gegensatz zu einer ›programmierten‹ Geometrie der technischen Welt. Geometrie – doch nicht ausschließlich: die Anordnung der Horizontalen und Vertikalen, ihr Ausgangspunkt, das Gelände, wo der Sinn des Werks eingepflanzt ist, all das dient letztlich als Schutzzone für eine Schrift und eine Sprache. Alles in den Werken strebt zu dem dringenden Bedürfnis nach ›Lektüre‹.

Für Torres-García, der Mondrian und allen Puristen (man möchte sagen Puritanern) der Geometrie fernstand, ist die Konstruktion auch Narration, geschichtliche Übung. Dies hat sein Freund Theo van Doesburg nicht begreifen wollen, der in einem Text aus

3
Joaquín Torres-García,
*Universale Kunst
(Arte universal)*, 1943.
Öl auf Leinwand;
106 × 75 cm.
Museo Nacional de Artes
Plásticas, Montevideo.

cai, Tiahuanaco, Charrua, Guarani, Arua-que, Kariben, Tapajo, Caraja, Caduveo und Kraho – um nur eine kleine Reihe aufzuzählen – wiesen in der Gestaltung der geraden und gekrümmten Linie stets eine präzise Berechnung der Räume auf und ein kraftvolles Geschick in der Wiederholung der Motive. Mittels der Geometrie (die derjenigen der Natur sehr nahe kam) hauchten sie dem Chaos Ordnung ein, bauten sie ihren Kosmos auf, schufen sie ihre Mythen und übersetzten sie in greifbare Bilder. Torres-García hatte es vollkommen verstanden: »Das Lebendige und das Abstrakte fallen in eins. Leben und Geometrie. Mensch und Universum. In diesem Schnittpunkt entsteht das Symbol. Doch es ist weder Illustration noch Allegorie: es ist ein Zeichen. Alle ursprünglichen Kulturen umkreisen es; das erklärt, warum ihre Kunst immer ein geometrischer Ausdruck ist, ein Ritual, etwas Heiliges.«

Der konstruktivistische Ruf ergeht

Die Lektion, die Torres-García erteilt, breitet sich unmittelbar aus und faßt Wurzeln in Lateinamerika. 43 Jahre hatte er fern seiner Heimat verbracht; 1934, wieder in Montevideo, widmete er sich einer intensiven theoretischen und pädagogischen Tätigkeit in Form von Artikeln und Vorträgen, doch auch durch die Gründung der Gesellschaft der konstruktivistischen Kunst, die Herausgabe von zehn Heften der Zeitschrift *Circulo y Cuadrado* (ein Echo des Pariser ›Cercle et Carré‹) und vor allem durch den Unterricht in seinem Haus, dem Taller Torres-García, das er 1944 eröffnete und aus dem Künstler hervorgingen, deren Werke bis heute seinen Einfluß verraten, wie etwa der Maler Julio Alpuy oder der Bildhauer Gonzalo Fonseca, die beide seit langem in New York leben. Zu erwähnen ist auch seine 1944 erschienene Abhandlung über den konstruktivistischen Universalismus, eines der wenigen philosophischen Werke in der lateinamerikanischen Kunstgeschichte.

1944 erweist sich als ein Schlüsseljahr, in dem die konstruktivistische Berufung der lateinamerikanischen Kunst deutlich wird. Der Auslöser ist eine Veröffentlichung in Buenos Aires: die einzige Nummer der Zeitschrift *Arturo*, die sich entschieden für die abstrakte Kunst einsetzt, insbesondere für die konstruktivistische Strömung (Abb. 4). In ihrer Suche nach einer »multidimensionalen Harmonie« nimmt sie eine deutliche Gegenposition zu den surrealistischen Automatismen ein, die überall aus dem Boden sprießen. Mit Vertretern aus Uruguay und Argentinien an der Spitze (die Künstler

dem Jahre 1929 ausschließlich für einen Faktor in der Gleichung des Uruguayers Augen zu haben schien: »Torres-Garcías Kunst besteht aus reinen Elementen, sie bietet weder Komplikationen noch Tricks von Verwirrung. Vor allem die Fläche regiert, von Linien gestützt, die durch ihre Anbringung der glatten Oberfläche eine ›rhythmische Inschrift‹ verleihen. Es ist das Merkmal der Vollblutmaler, daß sie jedwede Beschreibung verweigern, jedwede literarische oder symbolische Tendenz.« – Die exemplarische europäische Vision einer Geometrie, die keine war, denn für den Holländer aus der Gruppe ›De Stijl‹ stellte die Natur – diese Konstante im Werk des Universums, die ihm fremd war – »den Feind all dessen (dar), was rein, heiter, unbefleckt und heilig ist«.

All dies ist der Code des Menschlichen, den Torres-García in einer neuen Ordnung ausgebreitet hat (vgl. Abb. 3): Buchstaben, Wörter, Zahlen, Daten, der eigene Name und ein Sturzbach von Zeichen; die kosmische Dimension samt Sonne, Mond und Sternen; das menschliche Antlitz, männlicher und weiblicher Körper, Merkmale des Männlichen und des Weiblichen; die Tiere,

die den Menschen in der Welt begleiten; das Haus, die Brücke, der Schornstein, seine Konstruktionen; auch die Fortbewegungsmittel, das Rad, das Automobil, der Waggon, das Schiff; die unzähligen Werkzeuge für jede Art Handlung, vom Messer bis zum Kompaß, von der Vase zur Tinte; die Uhr, um die Zeit zu messen; das Herz und die Waage, um an den beständigen, so menschlichen Schwebezustand zwischen Gefühl und Ratio zu erinnern. All dies ist der Code eines Menschlichen jedoch, das seine eigene Geschichte und sein eigenes Gesicht hat, dazu einen bestimmten Ort auf dem Planeten. Dieses Amerika definiert Torres García durch eine Geometrie, die sich an derjenigen der präkolumbischen Völker orientiert.

Schon von alters her, lange bevor die Spanier und Portugiesen Amerika ›entdeckten‹, war die Geometrie ein grundlegendes Ausdrucksmittel der indianischen Völker gewesen. Das Haus, der Tempel, die Festung, der Palast, die Anlage der Städte und Felder, die Kleidung, der Schmuck, die Plastik, die Malerei, die rituellen und alltäglichen Gegenstände der Tolteken, Azteken, Maya, Oiana, Quimbaia, Pijao, Inka, Paraca, Chan-

4
Umschlag der
Zeitschrift *Arturo*,
1944. Entwurf von
Tomás Maldonado.

wede Figürlichkeit verbannt war. Ausgehend vom räumlichen Ausdruck und der Bewegung sowie dem unkonventionellen Gebrauch flacher, gewölbter und konkaver Oberflächen schufen die Madí-Künstler Werke in überraschend unregelmäßigen Formaten, die sich zwischen Malerei und Plastik bewegen und deren Rahmen oftmals wie ein konstitutives Element wirkt (vgl. Abb. 6). (Rothfuss hatte in *Arturo* unter dem Titel ›Der Rahmen: Ein Problem der Zeitgenössischen Kunst‹ einen Artikel veröffentlicht, in dem er den Bruch mit dem Rahmenrechteck forderte, wie er als ›Fenster‹ der traditionellen naturalistischen Kunst bekannt war.) Auch wurden neue Materialien eingesetzt, wie zum Beispiel durch Kosice Plexiglas und Neon.

Trat Madí für eine »vielfältige und spielerische« Kunst ein, die von einer besonderen Emphase getragen werden sollte – mathematisch in der Konstruktion, doch leidenschaftlich in der Intention –, so waren die Ideale von ›Arte Concreto-Invención‹ schon formalistischer. Für die Mitglieder dieser Gruppe bedeutete die Malerei ein Hantieren mit rein plastischen Elementen, in der Art, wie es Theo van Doesburg in seinem Manifest der Konkreten Kunst von 1930 formuliert hatte. Jegliche Neigung zum Existentiellen und Symbolischen mußte achtsam beobachtet und ausgemerzt werden. Es ist aufschlußreich zu beobachten, daß dieselbe Dichotomie zwischen spielerischer Öffnung und programmatischer Geschlossenheit sich bald in einem anderen Land wiederholen sollte, in Brasilien, wo Konkretisten und Neo-Konkretisten bereits ihren Streit um die Herrschaft über die konstruktivistische Strömung vorbereiteten, unter deren Zeichen das Land zwischen 1955 und 1961 stehen sollte.

Zwei Ereignisse trugen direkt zum Zustandekommen dieser Phase bei: die Max-Bill-Retrospektive des Kunstmuseums von São Paulo 1950 und im Folgejahr die dortige erste Internationale Biennale. Auf der Biennale wurden nicht nur eminente Beispiele

Carmelo Arden Quin, Rhod Rothfuss und Gyula Kosice, dazu der Dichter Edgar Bayley), bot *Arturo* Drucke von Werken von Tomás Maldonado (dem späteren Direktor der Hochschule für Gestaltung in Ulm) und seiner Frau Lidy Prati an, ebenso von Vieira da Silva, Kandinsky und Mondrian. Unter den Beiträgen befand sich auch ein Text von Torres-García, der die Rolle der Struktur und der Konstruktion bei der plastischen und literarischen Produktion untersucht.

Arturo wurde bald eingestellt, doch die Begründer der Zeitschrift fanden Verbündete und verfolgten ihren Weg weiter, indem sie nacheinander die Gesellschaft ›Arte Concreto-Invención‹ und die Gruppe ›Madí‹ ins Leben riefen. Manifeste, Debatten und Ausstellungen breiteten sich wie Funken rasch in anderen Gebieten aus. Diese Bewegung wurde dadurch begünstigt, daß sich einige lateinamerikanische Länder bei Kriegsende in einer ermutigenden wirtschaftlichen Situation befanden. Sie verfügten über Devisen und konnten auf eine gute Entwicklung hoffen. Technik, Industrialisierung, Fortschritt wurden zu Zauberwörtern. Die Atmosphäre erfüllte ein euphorischer Optimismus, ein Sprungbrett für den Konstruktivismus, dessen Name gegen den Provinzialismus, für die Internationalisierung stand. Die Peripherie wandte sich dem Zentrum zu. Den Beginn für einen kulturellen Kreislauf markiert die Gründung von Museen für moderne Kunst und großen internationalen Ausstellungen wie der Biennale von São Paulo im Jahre 1951.

Torres-García hatte schon 1935 gesagt: »Mit einem Wort, wir wollen mit der Kunst (das heißt mit Kenntnissen) und mit unseren eigenen Materialien konstruieren. Denn jetzt sind wir Erwachsene.« Dieses Gefühl von Unabhängigkeit und Autonomie, der eigenen

Fähigkeit, sich eine Zukunft erobern zu können, wird an der internen Arbeit von Gruppierungen wie ›Arte Concreto-Invención‹ und ›Madí‹ (in Argentinien und Uruguay) oder Concrétisme/Néo-Concrétisme (in Brasilien) sinnfällig wie auch an der außerhalb Lateinamerikas stattfindenden Kinetischen Kunst, die sich der Emigration zahlreicher argentinischer und venezolanischer Künstler nach Europa seit Ende der vierziger Jahre verdankte.

Madí hatte die Kraft, durch Zeit und Raum hindurch zu wirken dank der theoretischen und praktischen Beharrlichkeit von Carmelo Arden Quin (Abb. 5; Taf. S. 154f.) und Gyula Kosice (Taf. S. 160), die bald uneins waren. Das Madí-Manifest, 1946 von Kosice allein unterzeichnet, rief zu einer allumfassenden Aktion auf, die nicht nur die plastischen Künste, sondern auch Architektur, Musik, Dichtung und Theater einbeziehen sollte. Das Manifest speiste sich aus verschiedenen Quellen, wie dem Dada (hier vor allem Schwitters), dem russischen Konstruktivismus und ›De Stijl‹ und stellt den ersten zusammenhängenden, einflußreichen Beitrag Lateinamerikas zu einer Kunst von höchster konstruktivistischer Strenge dar, aus der jedwede

5
Carmelo
Arden-Quin,
Astral (Astral),
1946. Holz.
Privatsammlung.

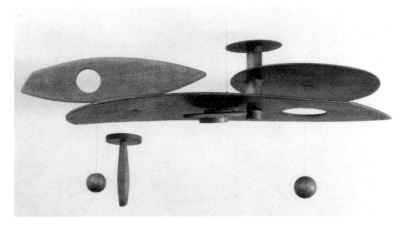

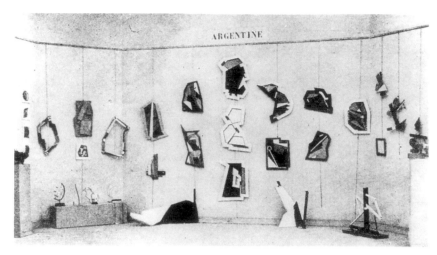

6 ›Madí‹-Ausstellung im ›Salon des Réalités nouvelles‹, Paris, 1948.

konstruktivistischer Kunst gezeigt (die Schweizer, mit Bill, Sophie Täuber-Arp, Richard Paul-Lhose und Leo Leuppi), sondern es wurde bei der Gelegenheit Bill auch der Internationale Bildhauerpreis zugesprochen. Diese Ereignisse genügten, daß sich eine neue brasilianische Künstlergeneration begeistert der neuen Botschaft zuwandte. Zwei Avantgarde-Gruppen konstituierten sich in São Paulo und Rio de Janeiro: ›Ruptura‹ unter der Leitung von Waldemar Cordeiro 1952, und ›Frente‹ mit Ivan Serpa als treibender Kraft 1953. Die zweite Biennale 1953 bestärkte das Interesse am Konstruktivismus noch durch eine Kubismus-Retrospektive, eine reiche Werkschau von Klee, einen Überblick über ›De Stijl‹ in Gegenüberstellung zum italienischen Futurismus, eine Mondrian gewidmete Halle sowie durch die Teilnahme zahlreicher aktuellerer französischer und nordamerikanischer abstrakter Künstler. Die lateinamerikanischen Teilnehmer waren Torres-García, Kosice, Martín Blaszko (der ebenfalls aus der Gruppe Madí stammt), die argentinischen Konkreten und etliche Brasilianer, die offen mit Geometrie arbeiteten, darunter Serpa, Abraham Palatnik (einer der Pioniere der Kinetischen Kunst), Maria Vieira, Lygia Clark, Amílcar de Castro, Aluísio Carvão und Franz Weissmann.

Die erste nationale Ausstellung konkreter Kunst fand 1956 in São Paulo statt. Sie versammelte Plastiker neben Dichtern, wie es schon 1922 in der ›Woche der Modernen Kunst‹ geschehen war, die den Zündfunken für die Ausbreitung der brasilianischen Moderne von derselben Stadt aus gewesen war. 1956 war auch das Jahr, als mit der Präsidentschaft von Juscelino Kubitschek für Brasilien auch eine neue politische Ära begann. Gefeiert wurde der Optimismus gegenüber dem Fortschritt, der sich in der spürbar erhöhten Erdölförderung ausdrückte, in der

Belebung der Stahlindustrie, dem Beginn des Automobilbaus, der Einweihung großer, das Land durchziehender Verkehrswege und vor allem durch den Bau einer neuen Hauptstadt mitten im Lande: Brasilia. Als Folge verdoppelte sich die industrielle Produktion von 1956 bis 1961, wodurch São Paulo alle anderen lateinamerikanischen Städte überrundete. In dieser Atmosphäre konnte eine konkrete Kunst gedeihen, die sich dem Fortschrittssyndrom ihrer Zeit anschloß: die Begeisterung für das Planen, die Strenge der Gleichungen und der Skizzen (an denen Bill soviel lag), die Unpersönlichkeit der Montagelinie und die pragmatische Logik der Architektur.

Wäre die Achse São Paulo/Rio in der Glanzstunde des aufkommenden Modernismus nicht von separatistischen Erschütterungen gestört worden, wäre es der konkreten Kunst anders ergangen. Die beiden ›paulistischen‹ und ›cariocistischen‹ Gruppierungen innerhalb der Bewegung stimmten nur wenige Monate miteinander überein und ließen bereits bei einer zweiten gemeinsamen Ausstellung 1957 in Rio de Janeiro ihre Zwistigkeiten zutage treten. Die erste Gruppierung trat für ein rein visuelles Formverständnis ein und wies jede symbolische Dimension weit von sich; die zweite betonte das Verständnis des Kunstwerkes als organisches Phänomen, das nichts mit einer Maschine oder einem Gegenstand gemein habe, obgleich sie der nichtfigürlichen Konstruktion die Treue hielt. Die Spaltung war unausweichlich. Anläßlich einer Ausstellung zum Jahresbeginn 1959, die im Museum für Moderne Kunst von Rio de Janeiro Gemälde von Lygia Clark, Radierungen von Lygia Pape, Skulpturen von Franz Weissmann und Amílcar de Castro versammelte, dazu visuelle Gedichte von Ferreira Gullar, Reynaldo Jardim und Theon Spanudis, betrat der Neo-Konkretismus offiziell das Parkett.

Sein Manifest verschärfte den latenten Bruch: »Das Neo-Konkrete, geboren aus dem Bedürfnis, die komplexe Wirklichkeit des modernen Menschen in der strukturellen Sprache der neuen Plastik auszudrücken, leugnet die Gültigkeit der szientistischen und positivistischen Einstellungen in der Kunst und stellt erneut die Frage nach dem Ausdruck.« Gullar war der theoretische Kopf der Gruppe, auf der Spur der von Mário Pedrosa aufgebrachten Ideen, der sein Interesse Ende der vierziger Jahre der Gestalttheorie zugewandt hatte. Gullars ›Theorie des Nicht-Gegenstandes‹ (1960) wurde innerhalb der brasilianischen Kunst als tiefgründige und fruchtbare Überlegung wahrgenommen und bildete einen Gegenpol zu den Realismen und Expressionismen, die sich zur gleichen Zeit hartnäckig zu behaupten versuchten.

Über das Werk Lygia Clarks und dasjenige von Hélio Oiticica (er schloß sich 1960 der Bewegung an) erschließen sich die Charakteristika des Neo-Konkretismus in besonderer Weise. 1954-58 entstand eine Reihe von Arbeiten Clarks, in denen sie, ohne die Grenzen des Malerischen zu verlassen, jene neuen Hindernisse zu überwinden suchte, die sich innerhalb der Entwicklung der nichtfigürlichen Malerei ergeben hatten (vgl. Taf. S. 167-169). Ihre *Modulierten Oberflächen* und *Gegen-Reliefs* aus dieser Zeit überschritten den Raum der Darstellung und des Binoms Gestalt/Hintergrund. In diesen Arbeiten dient der reale Raum als Hintergrund; sie markieren das Eindringen der dritten Dimension, vor allem *Tiere* von 1960 – bewegliche, mit Scharnieren verbundene Metallplatten, die für die stets erneuerbare Konstruktion des Werkes die unmittelbare Mitwirkung des Betrachters verlangen.

Parallel brach Oiticica mit der zweidimensionalen Oberfläche und der Tradition des rechtwinkligen Bildträgers (vgl. Taf. S. 173). Zunächst reduzierte er – im Kielwasser Malewitschs – die Farbskala auf das Weiß mit seinen Textur- und Intensitätsschattierungen; danach wandte er sich der direkten Konstruktion im Raum zu, mittels begehbarer Strukturen, in denen die Farbe mit der Architektur verschmolz (wie als Anregung, ein Mondrian-Bild zu ›betreten‹); und schließlich stellte er sich Werke vor (dies gilt vor allem für die Installation *Jagdhundprojekt* aus dem Jahre 1961, die seine Ideen von totaler Kunst vorwegnimmt), in denen Konstruktivismus und Dadaismus eine enge Verbindung eingehen. Hier denkt man an Schwitters' *Merzbau*. Bei jedem neuen Schritt auf diesem Wege verstärkte sich der Bezug auf die sinnlichen, organischen, expressiven und symbolischen Dimensionen

der Kunst, gegen die Fixierung auf rein optische Formen und mathematische Konfigurationen, wie sie der Konkretismus strenger Observanz verlangte (vgl. Abb. S. 31).

Bei dieser Gelegenheit sei eine Reihe von Künstlern erwähnt, die, ohne sich je den offiziellen Gruppen des Konkretismus und Neo-Konkretismus anzuschließen, sich ihnen doch sehr angenähert haben. Zunächst ist das Alfredo Volpi, dessen Werdegang ein Vierteljahrhundert zuvor begonnen hatte (Taf. S. 170 f.). Anfang der fünfziger Jahre schuf er eine Reihe von Wandbildern – Auftakt zu seinen Fassadengestaltungen –, die deutlich machten, daß er seiner Herkunft aus dem Volke nahe geblieben war. Mit diesen Arbeiten begann er, die Perspektive und die virtuelle dritte Dimension zu eliminieren, um sich streng zweidimensionalen Kompositionen zuzuwenden. In der Periode 1956-60 nahmen Kargheit und geometrische Reinheit derart zu, daß sein Werk den Eindruck erweckt, es sei den paramathematischen Formeln der konkreten Kunst verpflichtet. Volpi arbeitete dabei von Grund auf intuitiv und schob die äußere Wirklichkeit niemals vollkommen beiseite. Jedes seiner Bilder – die Banderolen der Volksfeste, die Masten und Segel der Boote, die Kirchengewölbe – verbleibt im Grenzbereich zwischen sichtbarer und imaginierter Welt, zwischen der Übertragung und der Rekonstruktion.

Auch bei Mílton Dacoste und seiner Frau Maria Leontina ist die Auseinandersetzung mit den letzten Konsequenzen der formalen Kargheit sichtbar, ebenso wie bei Dionísio del Santo und Rubem Valentim; der letztgenannte war von Torres-García und Auguste Herbin beeinflußt. Im Laufe der letzten dreißig Jahre hat die konstruktivistische Strömung vor allem in ihrer neo-konkretistischen Ausprägung auch zahlreiche brasilianische Künstler angeregt: von Aluísio Carvão und Osmar Dillon, die sich beide unmittelbar der neo-konkreten Bewegung anschlossen, über jüngere Vertreter (Adriano de Aquino, Ronaldo do Rego Macado, Manfredo de Souzanetto und Paulo Roberto Leal) bis hin zu herausragenden Figuren wie Cícero Dias (Taf. S. 80 f.), Arcángelo Ianelli, Eduardo Sued, Mira Schendel (Taf. S. 177), Ione Saldanha, Abelardo Zaluar und dem Bildhauer Sérgio Camargo (Taf. S. 176). Die Vielzahl von Künstlern, die bereit waren, sich den Prinzipien von Ordnung, Berechnung, Geometrie und Konstruktion zu unterwerfen, ist ein weiterer Beweis dafür, daß die Kunst der lateinamerikanischen Länder keineswegs als das Ergebnis ausschließlich figürlicher Darstellungsabsichten begriffen werden kann.

Lateinamerikanische Ausstrahlung

Brasilien hat bislang als bevorzugtes Beispiel gedient, doch auch im übrigen Lateinamerika ist die Hinwendung zur konstruktivistischen Kunst zu beobachten. Ein hervorragendes Beispiel sind die Länder mit reicher präkolumbischer Vergangenheit und ausgeprägter indianischer Tradition wie Mexiko und Kolumbien. In beiden Ländern (und ebenso in Ecuador und Peru, die beide wichtige Vertreter des Geometrischen hervorgebracht haben wie den Ecuadorianer Estuardo Maldonado oder den Peruaner Jorge Eielson, der heute in Italien lebt) hat die Suche nach einer Kunst der Konstruktion, die streng kontrafigurativ und Bezügen auf die sichtbare Wirklichkeit verschlossen blieb, sich immer als Gegengewicht zu figürlichen Tendenzen erwiesen, deren streitbarste der ›Indigenismus‹ war. Allein schon die Häufigkeit geometrischer Muster in der präkolumbischen Kunst, wie sie bei Besuchen im Anthropologischen Museum in Mexiko-Stadt oder im Goldmuseum in Bogotá vor Augen tritt, erweist das konstruktive Prinzip als historisch verankert.

In Mexiko indes hat das Vorherrschen des Muralismus, der die Maximen und Schicksale der Revolution nach 1910 umgesetzt hat, lange Zeit das Aufkommen einer abstrakten oder gar geometrischen Tendenz verhindert. Siqueiros, Orozco und Rivera (der letztere trotz einer ihn prägenden kubistischen Vergangenheit) haben sich bis zuletzt zu entschiedenen Gegnern der Abstraktion erklärt. Selbst der Guatemalteke Carlos Mérida, der seinen mexikanischen Wandbildern ein geometrisches Raster unterlegte, hat sich nie von der figürlichen Darstellung entfernt (Taf. S. 138). Dieses Monopol konnte erst 1949 der deutsche Bildhauer Mathias Goeritz brechen. Er kam als Architekturprofessor an die Universität von Guadalajara – in die Heimat Orozcos – und führte 1953 mit dem experimentellen Museum El Eco die Idee einer ›emotionalen Architektur‹ ein, in die sich Malerei und Skulptur einfügen sollten. Die Reihe der Monumentalwerke, die in der Folgezeit entstand (das beeindruckendste Beispiel sind die fünf dreieckigen Türme aus bemaltem Beton, die er 1957 gemeinsam mit dem mexikanischen Architekten Luis Barragán in der Nähe von Mexiko-Stadt realisierte) stellen endlich eine Erhebung gegen die Diktatur des zutiefst expressionistischen Muralismus dar.

Goeritz war ein Pionier des Minimalismus, dem er einen verwirrenden Effekt von Überraschung und Majestät zu verleihen vermochte. In seinem Kampf um die Erneuerung der mexikanischen Kunst konnte er auf die Unterstützung einiger konstruktivistischer Weggefährten bauen: Gunther Gerszo, Manuel Felguerez, Vicente Rojo, Helen Escobedo, Jorge Dubon und Kasuya Sakai. Im Gegensatz zu den argentinischen, uruguayischen, brasilianischen und venezolanischen Künstlern, die sich zu Manifesten und Ausstellungen zusammenschlossen, um die konstruktivistische Kunst zu propagieren, haben es die mexikanischen Künstler vorgezogen, in der Isolation zu arbeiten. Jorge Alberto Manrique, dem die Koordination des Werkes *El Geometrismo Mexicano* (1977) zu verdanken ist, hat das atypische Gesicht der konstruktivistischen Strömung in seinem Land folgendermaßen beschrieben: »Ein Geometrismus voller Unreinheiten, in einem Maße, daß man bisweilen eher von geometrisierenden als von konstruktivistischen Künstlern reden muß. Ein Geometrismus voll zufälliger Übereinstimmungen eher als einer, innerhalb dessen genaue pragmatische Positionen bezogen würden. Eher aneinandergereihte Individualitäten als regelrechte Gruppierungen. «

In Kolumbien konzentrieren sich die Bemühungen auf den Kampf gegen den ›Costumbrismus‹, eine Vorliebe für Szenen der lokalen Kultur, die unverdrossen in einem fast akademischen Stil gestaltet wurden und trotz der Reformversuche des 1945 verstorbenen Malers Andrés de Santa Maria seit dem 19. Jahrhundert unwidersprochen waren. Erste geometrisierende Ansätze tauchen erst mit der Ausstellung von Eduardo Ramírez Villamizar in Bogotá auf (1953), als der Künstler von einem Studienaufenthalt in Europa und den Vereinigten Staaten zurückkehrte. Seine Arbeit umfaßt Malerei, sodann Reliefs, die wie eine Etappe auf dem Weg zu Vollplastiken wirken, die ihrerseits großen Dimensionen und der Präsentation im öffentlichen Raum angemessen sind, wie z. B. das *Architektonische Labyrinth*, das er 1973 bei Bogotá erbauen ließ. Dieses Werk besteht aus Beton, während in den meisten seiner Arbeiten leuchtend monochrom bemaltes Metall verwandt wird, in schlichten, von deutlichen Diagonalen belebten, vielfach kombinierten Formen.

Edgar Negret schließlich, der zweite kolumbianische Bildhauer, der sich sehr früh dem Konstruktivismus angeschlossen hat, verbindet die amerikanischen und europäischen Einflüsse mit andinen Charakteristika: Ein archaischer Schwung wohnt seinen Werken inne, die ebenfalls aus bemalten Metallplatten bestehen. Im Gegensatz zu Villamizars Askese arbeitet Negret verspielt; seine Objekte ordnen sich komplexen Strukturen unter, die wie seltsame abstrakte Tiere im Raum stehen, Formen, deren organischer

Charakter eine gewisse Ironie gegenüber der modernen Maschinenwelt offenbart (Taf. S. 172). Nennenswert sind drei weitere kunstruktivistische Künstler aus Kolumbien: Carlos Rojas (Taf. S. 227), Manuel Hernandez und Omar Rayo, ein in New York lebender Radierer.

In Argentinien nach *Arturo*, ›Arte Concreto-Invención‹ und ›Madí‹ verstärkte sich der Bruch innerhalb des Konstruktivismus durch das Auftreten einer neuen Welle lokaler Künstler, die sich später – besonders während der Militärdiktatur – mehrheitlich zur Auswanderung vor allem nach Europa und in die Vereinigten Staaten entschließen sollten. Die Zahl der Künstler, die sich in diesem Land auf die Geometrie berufen, ist übrigens beeindruckend und höher als in jedem anderen Land Lateinamerikas. Ein Hauptmerkmal des Konstruktivismus in Argentinien besteht darin, daß er eher am Rande des ›Programmierten‹ als des ›Gefühlhaften‹ angesiedelt ist, näher an der Netzhaut als am Existentiellen und Symbolischen. Fast immer geht es um eine geradezu auf den Millimeter genau berechnete Geometrie, karg an optischen Effekten, von Licht und Bewegung fasziniert. Ary Brizzi, Eduardo McEntyre, Julio Le Parc (vgl. Taf. 184), Francisco Sobrino (er stammte aus Spanien), Hugo Demarco, Horacio García Rossi, Luis Tomasello, Martha Boto und Gregorio Vardánega (Taf. S. 166) seien hier stellvertretend genannt. (Die sieben letzteren leben seit langem in Frankreich, wo sie Mitglieder der kinetischen Strömung sind.)

Der Kinetismus soll das letzte Thema dieses Beitrags sein. Er ist in der letzten Zeit ohne jeden Zweifel die Gruppierung, die der konstruktiven Kunst Lateinamerikas ein unerwartetes Ansehen beschert hat und tatsächlich die einzige Strömung, die die eingangs geschilderten eurozentristischen Vorbehalte auszuräumen verstand. Welchen Umständen ist dieser Erfolg zu verdanken? Zunächst sei festgestellt, daß sich die Bewegung überwiegend in Europa formierte, unter der entscheidenden Beteiligung der bereits genannten Argentinier oder der Venezolaner Jesús Rafael Soto und Carlos Cruz-Diez, nicht zu vergessen der Beitrag, den Alejandro Otero in der ersten Zeit leistete, und der von jüngeren Künstlern wie Narciso Debourg, Juvenal Ravelo, Salazar, Carlos Mérida und Asdrubal Colmenarez. Einer nach dem anderen sind sie seit 1940 nach Europa gegangen, bevorzugt nach Frankreich.

Otero war 1947 der erste (Taf. S. 174f.). In Paris veröffentlichte er 1950 gemeinsam mit anderen Venezolanern die Zeitschrift *Los Disidentes*, eine Reaktion auf die Rückständig-

keit der Kunstszene in Venezuela. Der wirtschaftliche Aufschwung trug dank des neuen Ölsegens sehr dazu bei, die Situation gründlich zu verändern. Die beschleunigte Verstädterung verwandelte das Gesicht der Metropolen und schaffte eine Offenheit für Internationalismus, strenge Konstruktion und wissenschaftliche Mystik – was alles zu einem Ende der provinziellen Abgeschlossenheit beitrug. Diese Entwicklung erklärt einen wichtigen Versuch der Synthese zwischen den Künsten, der nach 1952 in Caracas durch den Architekten Carlos Raúl Villanueva unternommen wurde: Er bot Künstlern wie Otero und Soto, aber auch Calder, Vasarely, Arp und Léger an, großformatige Werke für das Universitätsviertel zu schaffen. (An anderem Orte wurde etwas später ein ähnlicher Versuch der Verbindung von Kunst und Architektur unternommen: die Erbauung von Brasília unter der Leitung des Stadtplaners Lucio Costa und des Architekten Oscar Niemeyer.)

An dieser Stelle verdient ein faszinierender Umstand Erwähnung, der die Wanderung der lateinamerikanischen Künstler um die Welt betrifft. Daß sie sich zahlreich in Frankreich niedergelassen haben, war nicht symptomatisch und bedeutete keine Modeerscheinung. Guy Brett hat nachgewiesen, daß sie schon beim Verlassen ihrer Heimat genau festgelegte Ziele hatten und sich dann im Lande ihrer Wahl bemühten, die von ihnen gewünschte Wirkung zu erreichen. Otero und Soto reisten in die Niederlande, um Mondrians Werke im Original zu sehen, Sérgio Camargo zog es vor, sich an Brancusi zu orientieren, den er in Paris zu einer Zeit aufsuchte, da der Bildhauer noch keine mythische Figur war. Vantongerloo, ein anderes großes Vorbild für die aus Lateinamerika stammenden Konstruktivisten, lebte arm und fast unbekannt in der französischen Hauptstadt. Wie man weiß, hat sich die volle Anerkennung der Konstruktivisten in Frankreich, vor allem auf institutionellem Niveau, eher schwierig gestaltet.

Dennoch – und vielleicht gerade wegen der ungünstigen Voraussetzungen – ließen sich die aus einem sich schnell entwickelnden, technologieverliebten Lateinamerika kommenden Künstler in Frankreich nieder. Soto (Taf. S. 178-181) etwa lebte bereits 1950 dort. Vom Bauhaus sowie von Malewitsch und Mondrian fasziniert, schuf er bald konstruktivistisch orientierte Arbeiten. Die Begegnungen mit Yaacor Agam und Jean Tinguely regt ihn zu ersten kinetischen Schritten an, wobei er sich der Wiederholung geometrischer Elemente und der Schichtung gerasteter Plexiglasscheiben bediente. 1958 begann er die Serie *Vibrationen*, mit aufgehängten, beweglichen Drähten und Holzstäbchen. Es folgen immer größere, umfeldbezogene kinetische Strukturen wie diejenige aus Tausenden gelb und weiß bemalter Strahlstengel (Sonne und Mond?) im Foyer des Centre Georges Pompidou (Abb. 7). Seine *Pénétrables*, deren Prototyp 1969 entstand – an einem Gitter befestigte Plastikfäden, durch die der Betrachter hindurchgehen kann –, stellen den Höhepunkt seiner Bestrebungen dar, Raum, Bewegung und Zeit miteinander in Beziehung zu setzen. Sie spielen darüber hinaus auf hintergründige Weise auf Naturgesetze und -erscheinungen an. Soto stammt aus einer Gegend mitten im Dschungel von Venezuela und sucht Bezüge zwischen Kunst und Natur herzustellen mittels Größenmaßstäben, die beiden gemeinsam sind. Ihn zeichnet ein lebhaft interessierter Umgang weniger mit Maschinen als mit den Prinzipien von Variation und Mutation aus.

Lucio Fontana, ebenfalls argentinischer Herkunft, schrieb in seinem 1946 in Buenos Aires veröffentlichten *Manifiesto Blanco*: »Die neue Kunst schöpft ihre Elemente aus der Natur. Existenz, Natur und Material bilden eine vollkommene Einheit, die sich in Raum und Zeit fortentwickelt . . . Die plastische Kunst entwickelt sich ausgehend von in der Natur vorgefundenen Formen.« Der Glaube an diese Prinzipien, den viele lateinamerikanische Künstler teilten, beleuchtet vielleicht

7
Jesús Rafael Soto,
Virtuelles Volumen
(Volume virtuel), 1987.
Hängeplastik im Foyer
des Centre Georges
Pompidou, Paris.

8 Carlos Cruz-Diez, *Physiochromie, 114 (Fisicromía, 114)*, 1964. Kunstharz auf Holz, Kartonlamellen und Kunststoffstreifen; 71 x 143 cm. The Museum of Modern Art, New York.

am besten den einzigartigen Beitrag des Konstruktivismus in der Kunst Lateinamerikas. Die Offenheit gegenüber Gefühl, Intuition und Zufall hat der von diesen Künstlern praktizierten Geometrie erlaubt, sich dank Analogien und Parallelen den Formen und Regeln der Natur anzunähern.

Soto gesellten sich zwei weitere Künstler zu: die Brasilianer Sérgio Camargo und Arthur Luis Piza. Ersterer war Schüler von Fontana in Buenos Aires, bevor er 1948 nach Frankreich ging und dort mit den Werken von Brancusi, Arp und Vantongerloo vertraut wurde. Er stand dem Konstruktivismus so nahe, daß er sich für die kinetische Strömung im engeren Sinne nie interessierte. Seine 1963 begonnenen Reliefs mit meist zylindrischen, weiß bemalten Holzteilen sind zugleich düster und verspielt und lenken den Blick auf das Pulsieren der Licht- und Schattenspiele, die der Natur abgesehen sind (Taf. S. 176). Pizas Radierungen und Reliefs (seine Arbeiten mit geschnittenem Papier erinnern an Fontana) standen immer in enger Verbindung zur vegetabilen Welt. Das Mosaik, eine in seinem Werk häufige Struktur, ist hierfür symptomatisch, indem es seine Teile einem homogenen Ganzen unterordnet.

Ein Vertreter des Kinetismus im engeren Sinne ist der Venezolaner Carlos Cruz-Diez. Er stammt eher von der Graphik und dem Design her und ließ sich 1960 in Paris nieder, als er bereits an seinen im Vorjahr begonnenen *Physiochromien* arbeitete. Hierbei handelte es sich um Tafeln mit Lamellen aus bemaltem Metall, die horizontal oder vertikal angebracht waren und im Auge den Eindruck schillernder Dynamik erzeugen sollten (Abb. 8; Taf. S. 182 f.). Diese Werke lehnten sich an Johannes Ittens Theorie von der gleichzeitigen Wahrnehmung verschiedener Farben an und verlangten vom Betrachter, sich vor ihnen hin- und herzubewegen, um in den Genuß eines »chromatischen Happenings« zu kommen, das immer neue optische Variationen erlaubt. Später hat er diese Methode in einer Serie von Werken in seinem Geburtsland und in Europa auf einen architektonischen Maßstab übertragen.

Der Höhepunkt der kinetischen Kunst, die entscheidend von lateinamerikanischen Künstlern getragen wurde – ein einzigartiger Fall in der Kunstgeschichte des 20. Jahrhunderts – wurde von günstigen Umständen ermöglicht. 1960 hatte die konstruktivistische Kunst in Frankreich bereits überkommene und zählebige Widerstände überwunden, vor allem dank Denise René, deren 1944 eröffnete Pariser Galerie sich bald der rein geometrischen Kunst öffnete: Sie stellte systematisch Vasarely, Domela, Bill, Mondrian, Pevsner, Arp, Sophie Täuber-Arp, Magnelli,

Herbin und viele Vertreter der Richtung aus. In der Ausstellung ›Diagonale‹ präsentierte sie 1952 Arden Quin (Taf. S. 154 f.). Der Brasilianer Cícero Dias, zu dieser Zeit nach surrealistischen Anfängen ein Geometrist mit flüchtigen Farben, war einer ihrer ständigen Schützlinge (Taf. S. 80/81). In der ersten kinetischen Ausstellung, für Denise René ein Meilenstein in ihrem Engagement für diese Bewegung, fand sich Soto neben Agam, Bury, Calder, Duchamp, Jacobsen, Tinguely und Vasarely. Im Jahre 1960, als sie in ihrer Galerie die hydraulischen Skulpturen von Kosice zeigte, reiste ihre Ausstellung ›Konstruktion und Geometrie in der Malerei von Malewitsch bis Morgen‹ durch die Vereinigten Staaten.

Diese Atmosphäre des Wohlwollens scheint zu der eingangs geäußerten These im Gegensatz zu stehen, Europa weise alles zurück, was an Nichtfigürlichem aus Lateinamerika stamme. In Wahrheit findet sich diese jedoch schlagend bestätigt, resultiert doch die Wahrnehmung und das Ansehen der kinetischen Kunst aus der Präsenz und den Aktionen der in Europa lebenden, von Europa ›adoptierten‹ Künstler, die von der ›Last‹ ihrer lateinamerikanischen Herkunft schon befreit scheinen. Die Gründung der ›Groupe de Recherche d'Art Visuel‹ (GRAV) im Jahr 1960 in Paris bezeugt dies deutlich genug. Die Argentinier Le Parc, García Rossi und Sobrino, die sich endgültig in Frankreich niedergelassen haben, spielen in dieser Gruppe eine maßgebende Rolle neben den Europäern Morellet, Stein und Yvaral. Sie nutzen industrielle Materialien und Techniken, konstruieren Labyrinthe, in denen die gewohnten Bezüge des Betrachters zum Raum zum Entgleisen gebracht werden. Diese Installationen entfernen sich von Sotos geheimnisvollen, poetischen *Pénétrables*, stehen auf der Höhe der Technologie. Es herrschen Lineal und Kompaß – nicht mehr Herz und Hand wie einstmals bei Torres-García.

Übersetzung von Hinrich Schmidt-Henkel

Torres-Garcías Konstruktivismus: Versuch einer Synthese

Margit Rowell

Joaquín Torres-García gehört zu den bekanntesten und weithin geschätzten Vertretern jener lateinamerikanischen Künstlergeneration, die in der ersten Hälfte unseres Jahrhunderts tätig war. Südamerikaner ist er von Geburt und aus Überzeugung gewesen, obgleich er zweiundvierzig seiner fruchtbarsten Jahre in Europa verbracht hat. Paradoxerweise hat gerade sein langer Aufenthalt in der Alten Welt seine Identität geweckt und stabilisiert. Und gerade indem er aus der Erfahrung mit diesen beiden Kulturen schöpfte, fand er zu einer unverwechselbaren und universalen plastischen Sprache (Taf. S. 146-153).

Torres-García kommt 1874 in Montevideo in Uruguay zur Welt. 1891 wandert die Familie nach Katalanien aus, wo sein Vater, ein Tischler katalanischer Herkunft, Arbeit zu finden hofft. In Barcelona fängt Torres-García 1895 an, sich mit Kunst zu beschäftigen und entdeckt die europäische Malerei. Sein Stil neigt dem Klassizismus zu und folgt damit der in Barcelona vorherrschenden Strömung. In der von ihm favorisierten Freskotechnik führt er mehrere öffentliche Aufträge aus (in der Folge übermalt oder zerstört). Von 1920 bis 1922 hält er sich in New York auf, wo er den Lebensunterhalt für seine Familie nur mühsam aufbringt. Wieder in Europa, läßt er sich zunächst in Italien nieder (Genua, Fiesole, Livorno), ab 1924 dann im französischen Villefranche-sur-Mer. Weiterhin auf der Suche nach einer eigenen malerischen Sprache, zieht er 1926 nach Paris um, wo er bis 1934 bleiben sollte. Jean Hélion ist ihm dabei behilflich, sich in der französischen Hauptstadt einzurichten, und vermittelt ihm Kontakte zu zahlreichen Künstlern der Avantgarde (Van Doesburg, Mondrian, Braque, Gris, Lipchitz, Picasso, Le Corbusier, Ozenfant, Domela, Seuphor). Fast zeitgleich, 1928 nämlich, entdeckt er die präkolumbische Kunst. Seine ersten ›konstruktivistischen‹ Werke datieren von 1929 (Abb. 2); in diesem Jahr findet er, so könnte man sagen, seine Vision und die ihr angemessene Ausdrucksform: ein ›Konstruktivismus‹, der sich zugleich auf klassische Prinzipien (Goldener Schnitt) und das Archaische gründet.

Trotz einiger Achtungserfolge wird seiner Arbeit allerdings nicht das nötige Echo zuteil, um seine materielle Existenz zu sichern. Unter dem Druck finanzieller Probleme, die sich durch den New Yorker Börsenkrach und dessen Auswirkungen in Europa noch verstärken, zieht Torres-García 1932 nach Madrid um. Da die Situation hier kaum günstiger ist, schifft er sich 1934 mit seiner Familie nach Montevideo ein.

Die Rückkehr in seine Geburtsstadt ist zunächst von der Bemühung gekennzeichnet, die konstruktivistischen Ideen in einem Land zu verbreiten, das seiner Meinung nach über keine eigene plastische Tradition verfügt. Torres-García ruft eine Gesellschaft für konstruktivistische Kunst ins Leben, publiziert eine Zeitschrift, *Circulo y Cuadrado*, unterrichtet unermüdlich und hält Vorträge. 1944 begründet er eine Schule und 1945 eine weitere Zeitschrift, *Removador*, die nach seinem Tod fortbesteht. All diese Aktivitäten tragen ihre Früchte, vor allem, indem sie eine ›Südliche Schule‹ initiieren, deren Ausstrahlung bis heute spürbar ist. Torres-García unternahm nämlich als einziger den Versuch einer Synthese zwischen der klassischen Ordnung und Elementen der originären Kultur seines Kontinents. Er zeigte den Künstlern Lateinamerikas einen eigenen Weg auf. Und sein Werk hat bis nach Nordamerika einen Widerhall erfahren, der es als Vermittler neuer Elemente und als Alternative zur europäischen Kunst ausweist.

Torres-Garcías künstlerische Entwicklung ist eng mit seinem biographischen Werdegang verknüpft, der von tiefgreifender Entwurzelung bestimmt war. Fast könnte es scheinen, als seien sein Leben wie seine Kunst eine fortwährende Suche nach Konstanten gewesen, um diese Entwurzelung zu kompensieren: die Suche nach einer eigenen Tradition, die Suche nach einem Gedächtnis.

In der Tat kann Torres-Garcías künstlerische Entwicklung als eine Wanderung zurück in die Geschichte gesehen werden. Reflektiert sein Frühwerk noch den Einfluß eines hellenisierenden Klassizismus in der Art von Puvis de Chavannes und den Einfluß des katalanischen ›noucentismo‹, die er beide im Alter von 28 Jahren in Barcelona entdeckte, so sind die letzten Schaffensjahre eher durch ein ›primitivistisches‹ oder archaisierendes Denken gekennzeichnet, durch Bilder und Symbole der Neuen Welt. Was es zu untersuchen gilt, ist die Frage, wie der Übergang von einer plastischen Ausdrucksweise, die

1
Joaquín Torres-García
in seinem Pariser Atelier, 1928.

2
Joaquín Torres-García,
Zwei Figuren
(*Dos figuras*), 1929.
Öl auf Holz; 99 x 80 cm.
Privatsammlung,
New York.

zutiefst mediterraner Tradition verhaftet war, zu einer Formensprache vonstatten ging, deren Tradition einem anderen Kontinent, anderen Völkern, einer anderen Geschichte entspringt.

Dieser Wandel vollzog sich in Paris. Mit zweiundfünfzig Jahren kam Torres-García 1926 in die französische Hauptstadt und war gezwungen, sich der klassizistischen Tradition zu entledigen, der er immer noch mehr oder weniger treu war. Er sah sich mit den zeitgenössischen Bewegungen konfrontiert: dem Surrealismus einerseits und andererseits den Künstlern, die dieser Strömung Widerstand boten und wenig später die Gruppen ›Cercle et Carré‹, ›Art concret‹ und ›Abstraction-création‹ gründeten. Verständlicherweise schloß er sich ihnen an, da sie seinen neoplatonischen Voraussetzungen näherstanden.

Während einer kurzen Periode experimentierte er mit einer rein geometrischen Abstraktion. Einige Gouachen, Zeichnungen und Aquarelle von 1926-27 zeigen streng organisierte Farbflächen ohne jeden Verweis auf die konkrete Welt. 1930 nahm er mit Michel Seuphor an der Gründung von ›Cercle et Carré‹ teil. In dieser Gruppe galt seine größte Bewunderung Piet Mondrian. Da er mit Mondrian eine strikte Geisteshaltung teilte und Kenntnisse von Theosophie und

Goldenem Schnitt besaß, begriff er die Quellen und die formale Strategie dieses Malers sehr gut.

Trotz dieser Bewunderung erschien ihm jedoch die reine geometrische Abstraktion in ihren Möglichkeiten beschränkt. In einem Brief an Jean Gorin, den er 1930 verfaßte, nachdem er sich von der Gruppe ›Cercle et Carré‹ bereits getrennt hatte, erklärte er: »... die sich im Besitz der Gewißheit wähnen, ... besitzen lediglich Beschränkung. Ich sage das über die Kunst im allgemeinen und als Richtungshinweis. Wer kennt den einzuschlagenden Weg? Draußen, in der materiellen Welt, wo es um dingliche Ziele geht, da kann man Gewißheit besitzen ... Man kann setzen und messen: Wissenschaft. Klassifizieren und vergleichen: einordnen usw. Man kann zu Exaktem gelangen: Mondrian. Und danach? Nichts weiter, es ist vorbei. Standardisierte, unpersönliche Kunst ... Drinnen, im Bewußtsein, gibt es eine andere Gewißheit, nicht meßbar, und der Apparat, der sie abbilden muß, ist der Mensch ... Hier gibt es keine Beschränktheiten mehr. Das Problem wird nie gelöst – Standardisierungen sind unmöglich – die Verschiedenheit erweist sich – die Konstruktion ist eine andere. Weiß man, was man tut? Ja und nein zugleich: man tut. Man hat gehandelt, ohne zu wissen wie. Das ist einmal etwas Schönes,

noch nicht Dagewesenes! Wissen Sie, woher Sie kommen? Sie wissen genauso wenig, woher dies schöne Etwas kommt. Ich handle nicht der Regel zuwider. Ich bediene mich auch ihrer. Ich mißachte sie nie. Aber ... sie muß dienen, und sonst nichts.«[1]

Dieser Text macht deutlich, daß für Torres-García das Andersartige und das Unvorhersehbare der inneren – intuitiven oder erspürten – Vision ebenso wichtig sind wie die Regel und daß sie das rational Erfaßte relativieren müssen. Für ihn war die Spannung, das Gleichgewicht zwischen diesen beiden Faktoren die Voraussetzung für ein bedeutendes Werk. Torres-García rang also einerseits um eine Kunst, deren Grundlage Struktur und Regel sind, beide auf unveränderliche und metaphysische Gesetze gegründet; und andererseits suchte er das Aleatorische des Seelenlebens, das sich jeder Kontrolle entzieht, und wollte die transkribierten Gedächtnisbilder mit einbeziehen. Damit zeigt er sich in seinen Intentionen der surrealistischen Strömung gar nicht so fern. Ist das »Andersartige« nicht das »wirkliche Funktionieren der Gedanken« der Surrealisten? Dies hilft zu begreifen, warum Torres-García trotz seiner Rolle als Mitbegründer immer nur unvollkommen in die Gruppe ›Cercle et Carré‹ eingebunden war. Ein während der Vorbereitungen zur Gründung der Gruppe verfaßter Brief von Jean Hélion vom Dezember 1929 wirft Licht auf die Hintergründe dieser Mißhelligkeiten, die nie bereinigt werden sollten:

»Das letzte Mal, daß ich Ihnen begegnet bin, ... sprachen Sie von einer doppelten Gruppe, die sich unter dem Zeichen des Konstruktivismus versammeln sollte: Sie luden mich ein, mich ihr anzuschließen und fragten mich nach meiner Meinung. Ich sagte Ihnen sogleich, daß ich es für nötig hielt, noch zu überlegen, denn so, wie sie sich darstellte, schien mir diese Gruppe einander ausschließende Tendenzen vereinigen zu wollen: auf der einen Seite die absolute Überzeugung, daß die Natur nicht ›formal‹ auf die Struktur des Werkes Einfluß nehmen sollte (van Doesburg, Mondrian, Pevsner usw. ... und ich), und auf der anderen Seite Maler wie Sie, die überzeugt sind, die konstruktivistische Kunst sei unvollständig ... Sie hatten mit der Aufforderung geschlossen, ich solle van Doesburg aufsuchen und mit ihm darüber sprechen. Ich habe es getan, wir haben gemeinsam nachgedacht und sind zu der definitiven Ansicht gelangt, daß eine solche Gruppe nicht lebensfähig wäre und lediglich die allgemeine Verwirrung noch steigern würde ... Wir haben also beschlossen, eine rein konstruktivistische Gruppe zu bilden ...; ich meine damit Unabhängigkeit von jedem

›formalen‹ Bezug zur Natur – die also grundlegend verschieden von ihr sein wird . . . «[2]

»Formaler Bezug zur Natur« kann auf mehrerlei Weise verstanden werden. Torres-García wollte nicht Themen oder Gegenstände einer wahrgenommenen Wirklichkeit, der Wirklichkeit der Natur, darstellen. Ganz im Gegenteil, sein Ziel war es, in der Sprache der Plastik eine mythische, auf ihren einfachsten Ausdruck reduzierte Konzeption der Natur aufzuzeigen. Wie die Struktur des Universums (oder die Regel) durch eine orthogonale Struktur übersetzbar ist, die die gesamte Bildfläche rhythmisiert, so wird die – durch das Gedächtnis gefilterte – Referenz zur Natur mittels Zeichen formuliert.

Das Zeichen konnte für Torres-García verschiedenerlei Gestalt annehmen: sei es als reduziertes, doch immer noch erkennbares Schema, sei es als Piktogramm, das innerhalb gewisser Konventionen lesbar ist, sei es als abstraktes oder geometrisches Motiv oder endlich in Form des geschriebenen Wortes (vgl. Abb. 3). In all diesen Formen, von der lesbarsten zur abstraktesten, verweist das Zeichen per definitionem auf eine Vorstellung oder ein Bild, das komplexer ist als es selbst. Paradoxerweise, was übrigens die Futuristen und Surrealisten bestens verstanden hatten, ist eine Vorstellung im Zeichen, selbst im geschriebenen Wort, präsenter als in einem Bild, das Ähnlichkeit anstrebt.

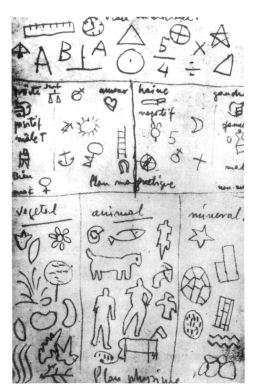

3 Joaquín Torres-García, *Intellektuelle, magnetische und physische Schemata* (Eschemas intellectuales, magneticas y físicas), um 1930-32. Bleistift; 10 x 15 cm. Privatsammlung, New York.

Das Zeichen reproduziert das Ding nicht, sondern es tritt an die Stelle des Dings.

Die Evokation eines Naturbezugs erfolgt also für Torres-García nicht über die Wahrnehmung eines Gegenstandes, sondern über die Vorstellung und ihre geistige Repräsentation: Das Sagen gebiert das Sehen. Auf die Rückseite eines Ausstellungsprogramms schrieb er im Juni 1927 auf katalanisch: »Vom Wort und seinem geistigen Abbild ausgehen: Haus, Baum, Mensch, Krug usw. Denn im Wort steckt in der Tat ein Verb: gehen, schlafen, wertschätzen usw. Ein besonders einfaches Schema, das Schema des Wortes. Ohne noch eine Komposition oder ein Schema herstellen zu wollen, es sei denn ein sehr offenes. Beispiel: Kuh-Kette-Brücke-Fensterladen-Fluß-Krug. «[3] Es folgen extrem vereinfachte Zeichnungen einer Kuh, eines Kruges usw., wie man sie von Kindern kennt oder aus der primitiven Kunst.

Ein Zusammentreffen verschiedener privater Umstände führte dazu, daß Torres-García 1928 über seinen Sohn Augusto die präkolumbische Kunst entdeckte:[4] dekorative Systeme höchst stilisierter und bedeutungsträchtiger Zeichen. Obgleich ihre Motive wesensmäßig geometrisch sind, entspringen sie doch der Wirklichkeit der Natur. Seien es dekorierte Flächen (Keramik oder Webstoffe) oder Terrakotta- oder Steinskulpturen, alles ist technischen Notwendigkeiten oder etablierten Kanons folgend geregelt und geordnet. Trotz der augenscheinlich rigiden formalen Disziplin zeigt diese Kunst eine unendliche Vielfalt, große Vitalität und unendliche magische Beschwörungskraft.

Torres-García verfügte über alle Voraussetzungen, um die präkolumbische Kunst wertzuschätzen, die anderen als weniger hochrangig galt. Seit seiner Jugend in Barcelona verfügte er über Kenntnisse und praktische Erfahrung in angewandter Kunst und Kunsthandwerk. Heute weiß man um die Wichtigkeit von Architektur und Kunsthandwerk im Barcelona der Jahrhundertwende für den Künstler wie auch um den offenkundigen Einfluß von lokalen und auswärtigen Theoretikern (wie etwa John Ruskin), die die angewandte Kunst auf eine Stufe mit Malerei, Bildhauerei und Zeichnung stellten.

Im Alter von dreißig Jahren hatte Torres-García bei Antoni Gaudí gearbeitet und ihn bei der Herstellung der Fenster für die Kathedrale ›Sagrada Familia‹ unterstützt. Die zugleich visionäre und traditionelle Persönlichkeit Gaudís konnte nicht ohne Wirkung bleiben im Hinblick auf seine Befähigung, zutiefst symbolische Formen zu erdenken, die seine geradezu mystische Verbundenheit mit der Natur ausdrückten, und seine Über-

zeugung, daß alle Künste gleichberechtigt nebeneinanderstehen. In dieser Zeit verstärkte sich auch sein soziales Bewußtsein (einhergehend mit seiner oft prekären wirtschaftlichen Situation) – und all diese Momente zusammengenommen führten dazu, daß Torres-García bis zu seiner Ankunft in Paris parallel im Bereich der angewandten Kunst tätig war. Die meisten seiner Auftragswerke waren monumentale Fresken mit religiösen, mythologischen oder arkadischen Themen für Gebäude in Barcelona, später auch für Villen in Italien und in Südfrankreich. Während seines Aufenthaltes in New York bot er sich den Beaumont Scenery Studios an, um Theaterdekorationen zu malen, und auch den berühmten Dekorationswerkstätten von Louis Comfort Tiffany für Glasfenster.[5]

Es ist offensichtlich, daß die fast gleichzeitige Begegnung mit dem Neoplastizismus und der präkolumbischen Kunst für die Entwicklung seines ›universalismo constructivo‹ bestimmend war. Der Neoplastizismus stellte ihm eine bedeutende, aus klassischer mythologischer Vorstellungswelt stammende Struktur zur Verfügung, während die alte Kunst Amerikas ihn ein neues Repertoire an Zeichen und deren magische Wirkungsweise entdecken ließ. Torres-García entwickelte die Formensprache seines ›universalismo constructivo‹ von 1928 bis 1943. Sogar innerhalb dieser Sprache ist eine Entwicklung feststellbar bezüglich der Organisation der Leinwandfläche, der Farbpalette und der Motive. Diese Entwicklung hat eine ›rückläufige‹ Tendenz: In einer ersten Phase scheinen Struktur und Verteilung der Farben dem Neoplastizismus noch treu zu bleiben, und die Motive (Boote, Turmuhren, Karaffen, Zirkel, Kirchen) evozieren das moderne urbane Leben. Von 1931 an tauchen eher archaische Formen auf, die Torres-García aus der Natur schöpft; eine gedämpfte und monochrome Palette, dazu eine symmetrische, hieratische Komposition. Präkolumbische und prähistorische Figuren, Masken, die Sonne oder die Silhouette der Anden, das Maya-Schriftzeichen der geballten Faust, dazu eine amerikanische Vegetation und kosmologische oder kabbalistische Zeichen gesellen sich den eher klassischen oder ›europäischen‹ Motiven bei (Abb. 4).

Von 1933 an behaupten sich die Geometrie wie auch ›amerikanische‹ Zeichen. Auf manchen Bildern greifen Figur und Hintergrund mit einer flüssigen Geometrie ineinander. Diese offene Organisation der Fläche und eine reduzierte, aber kontrastreiche Palette erinnern an die Töpfereien von La Cienega in Argentinien. Eine Beschreibung dieser Keramik in einem Buch, das 1931 in

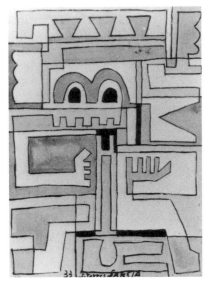

4 Joaquín Torres-García, *Versammelte animistische Formen*, 1933. Privatsammlung, New York.

Paris erschien, läßt sich auf diese Periode von Torres-Garcías Arbeit erstaunlich gut übertragen: »Man vergesse nicht, daß eine geometrisch wirkende Dekoration sehr häufig ... einem Prozeß fortschreitender Geometrisierung entspringt, deren Ursprünge in ausgesprochen realistischen Figuren liegen. Die geometrischen Elemente der Dekoration begegnen uns isoliert, verbunden, einander gegenübergestellt, als Serie oder in besonderen Positionen und Ausrichtungen. Geometrische Dekorationen im engeren Sinne sind häufig anzutreffen, und die Stücke, die sie tragen, zeichnen sich durch unvergleichliche Eleganz aus, die sie durch die Strenge ihrer Linien, die absolute Eigenständigkeit der geschmückten Zonen, die genaue Anordnung, die vorherrschenden Zeichen der Grundidee und die Symmetrie in der Verteilung der konstitutiven Elemente erhalten. Punkte, Linien, Kreise, Rechtecke, Dreiecke, Rauten, sägezahn- oder treppenförmige Bänder, Mäander, Schachbrettmuster, antithetische oder konzentrische Figuren, Kreuze usw. begegnen sich in dem eingeritzten Dekor dieser Irdenwaren, kombiniert zu einem regelrechten Wohlklang von klaren Linien, deren jedes Element seine Eigenständigkeit bewahrt, während das Ganze eine Einheit mit eigener Ausstrahlung bildet.«[6]

Der indoamerikanische Einfluß wird seit dieser Zeit besonders deutlich sichtbar. 1934 kehrt Torres-García nach Uruguay zurück, ein Land, das nie eine starke indianische Urbevölkerung hatte. Gleichwohl war er der Überzeugung, daß die lateinamerikanische Tradition diejenige der Indios war – zugleich seine eigene Vergangenheit und Zukunft. Mit ihr identifizierte er sich, sie wollte er mit aller Kraft wieder aufleben lassen. Auch

ohne eine detailliertere Betrachtung der Entwicklung seiner Malerei in den nun folgenden Jahren ist leicht festzustellen, daß er immer ausgeprägter eine mythische und magische Konzeption der Natur vermittelte: archaische Zeichen und Symbole allüberall. Die rechtwinklige Struktur der Oberfläche gleicht sich anderen Rhythmen an, gemahnt an die Mauertechnik der Inka oder die Treppenarchitektur der Mayatempel: Frontalität und Geometrie gewinnen immer mehr an Wirkung (Taf. S. 153).

Wenn ein Mensch altert, dann wird – nach einer Volksweisheit – die Erinnerung an frühere Zeiten stärker: Sei es aus diesem Grund oder einem anderen, auf zwei Bildern von 1941 und 1943 (Torres-García ging auf die Siebzig zu) scheinen europäische Bezüge aufzutauchen, zwei Bilder, die beide Kulturen absichtlich vermischen, das klassische Europa und das präkolumbische Amerika. *Metaphysische Gedanken* von 1941 weist eine strenge, reine geometrische Struktur auf, ein durchscheinendes pikturales Material, einen so gut wie motivfreien Raum. Bis auf wenige Beispiele bestehen die Motive aus geschriebenen Wörtern: ›Pitagoras‹, ›Cristo‹, ›Bach‹, ›El Greco‹, doch auch ›Inti‹, (die Sonnengottheit der Inka) ›piramide mayor‹, ›piramide minor‹ usw. Das Werk wirkt wie der bewußt entmaterialisierte Ausdruck eines metaphysischen Gedanken reinsten Wassers. Die 1943 entstandene *Pintura constructiva 12* ist ganz das Gegenteil (Abb. 5): Die Organisation der Fläche läßt an eine Art imaginärer, von den Inka- und Mayatempeln inspirierter Architektur denken; die Malerei ist dichter, die Pinselführung freier und bewegter. Wiederum ist die Fläche von Symbolen und Piktogrammen aller Art übersät, die jedoch vor allem aus dem natürlichen oder indoamerikanischen Kontext entlehnt sind. Auch hier wieder geschriebene Worte wie ›Abstraccion‹, ›Egipto‹, ›Grecia‹, ›Edad Media‹

(Mittelalter), ›Natura Simile‹ (Ähnliche Natur), ›Renacimiento‹ (Renaissance), ›Siglo Veinte‹ (Zwanzigstes Jahrhundert). Dieses Bild mutet wie das Manifest der so sehnlichst erstrebten Synthese beider Kulturen an. Die Anordnung der Wörter scheint keinem Bezug zur Struktur des Bildes zu unterliegen, eher einer subjektiven Ordnung. Es ist bemerkenswert, daß ›Renacimiento‹ und ›Siglo Veinte‹ in kleinere Kästchen gesetzt sind, was einen geringeren Stellenwert der Begriffe signalisieren dürfte, als er etwa ›Natura Simile‹ zukommt. Bekanntermaßen war Torres-García der Ansicht, daß gewisse Übel der modernen Welt (insbesondere der Verlust an Spiritualität) ihren Ursprung in der Renaissance haben.

Deutlicher ist die Hierarchie unter den gezeichneten Zeichen und Symbolen. Die wenigen Motive, die Konventionen des Modernen evozieren (emblematische Darstellungen mit Anspielungen auf Wissenschaft, Kultur, städtisches Leben, Fortschritt, gemessene Zeit; brutaler auch das Dollarzeichen und ein Totenkopf) sind in der unteren Hälfte des Bildes angeordnet, die Bezüge zur Natur und die indoamerikanischen Zeichen und Symbole oben. Da bei Torres-García der untere Teil des Bildes für den Materialismus, der obere für den Spiritualismus steht, ist hier die Aussage klar: Es geht um den Triumph der Natur und des archaisch Natürlichen über Moderne und Fortschritt, den Triumph des ›Andersseins‹ – des Instinktes, der gefühlshaften Vision und des ursprünglichen Gedächtnisses – über die ›Gewißheiten‹ der Ratio. Torres-García will die Zivilisation des Landes seiner Vorväter wieder aufwerten gegenüber dem vorherrschenden Diskurs des europäischen Klassizismus.

»Tradition vererbt sich nicht. Möchte man sie erlangen, so muß man sie sich durch harte Arbeit erwerben. Tradition bedeutet in er-

5
Joaquín Torres-García,
Konstruktive Malerei 12
(*Pintura constructiva 12*), 1943.
Mit freundlicher Unterstützung
der Sidney Janis Gallery, New York.

ster Linie das historische Bewußtsein, das jedem unentbehrlich ist, der nach seinem fünfzigsten Lebensjahr noch Dichter sein will; außerdem besteht dieses Bewußtsein darin, nicht nur die Flüchtigkeit, sondern auch die Gegenwärtigkeit des Vergangenen zu erkennen; das historische Bewußtsein zwingt einen Menschen, nicht nur mit der eigenen Generation im Blut zu schreiben, sondern mit dem Empfinden, daß die europäische Literatur seit Homer und in ihr die gesamte Literatur des eigenen Landes gleichzeitig existiert und eine gleichzeitige Ordnung darstellt. «[7]

T. S. ELIOT, *The Sacred Wood*

Diese »harte Arbeit«, in der es nicht darum geht, die klassische Kultur Europas seit Homer zu assimilieren, sondern eine fast verlorengegangene archaische Tradition, die Torres-Garcías eigene Ursprünge darstellt, zurückzuerobern und wieder aktuell zu machen, das war das Ziel des Künstlers und bestimmte sein Tun. Das Werk, das einer solchen Anstrengung entspringt, kann im Idealfall einen Weg in die Zukunft weisen. Durch seine persönliche Weise, die beiden Kulturen zu interpretieren, die er sich anverwandelt hatte, erneuerte Torres-García in

der Tat die Bildsprache der westlichen Welt. Die neoplatonische Tradition übersetzte er in eine Art rhythmische, polyfokale Disposition, die die gesamte Leinwand bedeckt. Seine Kenntnis der indoamerikanischen Kulturen erlaubte ihm, eine Sprache aus Zeichen zu schaffen, die die verschiedensten Bedeutungen tragen. Dieser gelungene Versuch, aus dem Gedächtnis eines Menschen oder eher vieler Menschen zu schöpfen und die Bilder in einer rudimentären Schrift einzufangen, die ihren Ort auf der Leinwand hat (eine Art seelischer Seismographie), hat vielerorts in Lateinamerika prägend gewirkt. Und sie sollte, vielleicht überraschend, auch Wegbereiter jener Kunst sein, die bald darauf in Nordamerika ihren Aufstieg begann. In Ausstellungen in New York (1933, 1943 und 1949, Torres-Garcías Todesjahr) waren Künstler wie Barnett Newman, Mark Rothko und Adolph Gottlieb empfänglich für die Frische, Energie und das Geheimnisvolle seiner Bilder und für das, was ihnen als Bruch mit der traditionellen Malerei erschien. Torres-García hat zur Befreiung von europäischen Konventionen beigetragen und neue Perspektiven eröffnet, die schließlich eine völlig neue und genuin amerikanische Abstraktionsform ermöglichten.

Übersetzung aus dem Französischen von Hinrich Schmidt-Henkel

Anmerkungen

Eine erste Fassung dieses für die vorliegende Publikation von der Autorin überarbeiteten Textes erschien auf Spanisch in dem Katalog *Torres-García*, Madrid und Valencia 1991.

1 Brief von Torres-García an Jean Gorin, 14. Oktober 1930, veröffentlicht in *Macula*, Nr. 2, Paris 1977, S. 126 f.
2 Brief von Jean Hélion an Torres-García, 18. Dezember 1929. Torres-García-Archiv, Montevideo.
3 Torres-García-Archiv, Montevideo.
4 Auf der wichtigen Ausstellung ›Les Arts anciens de l'Amérique‹, Musée des Arts décoratifs, Paris 1928. Jean Hélion, den Augusto Torres-García regelmäßig auf den Flohmarkt begleitete, hatte ihn mit der primitiven Kunst vertraut gemacht.
5 Nach Dokumenten aus dem Torres-García-Archiv, Montevideo.
6 Salvador Debenetti, ›L'Ancienne civilisation des Barreales du Nord-Ouest argentin‹ in *Ars Americana*, Bd. II, S. 17 f.
7 In *Essais choisis*, Paris, le Seuil.

Die Kunst der Neuen Welt in einer neuen Zeit

Sheila Leirner

Während der Auswahl von Werken für die vorliegende Publikation bis zum Ende der sechziger Jahre eine diachrone Perspektive zugrunde liegt, ist die Kunst von den siebziger Jahren bis heute – wie nicht anders zu erwarten – durch eine synchrone Sicht charakterisiert im Sinne der Kritik, die Harold Rosenberg bereits in den sechziger Jahren empfahl, nämlich im Gegensatz zur Vorstellung der ›Bildung durch Kunst‹ einen Standort »inmitten der Turbulenzen der Werte, aus denen die Kunst entspringt« und womöglich gar in der Geschichte selbst.

Daher beruht die Auswahl der zeitgenössischen lateinamerikanischen Künstler nicht auf ethnischen, sozialen, politischen oder geographischen Überlegungen. Sie verwirft die ethnozentristische Haltung (oder Heuchelei), die unter anderem zur ›Entdeckung‹ von Magiern, folkloristischen Taschenspielern, Assen der Sprache des Exotismus oder hervorragenden Fabrikanten von Kuriositäten führen mag. Darüber hinaus versteht sich die Auswahl in keinem Moment als Demonstration eines physischen und kulturellen Antagonismus zu den ›entwickelten Metropolen‹ oder eines Aufeinanderprallens ›verschiedener Welten‹. Selbst wenn sie erfolgte, um außerhalb der Herkunftsländer gezeigt zu werden, gibt sie Gelegenheit, sich den großzügigen Kontext voneinander sich ständig näherkommenden, miteinander immer enger verbundenen Kontinenten vorzustellen, zu denen Lateinamerika gehört. Es handelt sich also weniger um die Darstellung eines ›künstlerischen Panoramas‹ als um synchrone Aktionen innerhalb eines einzigen internationalen Kreislaufs.

Keines dieser Werke verlangt letztlich eine geopolitische Eingrenzung oder ein Bezugssystem hinsichtlich seiner Herkunft, um sich zu entfalten. Sie weisen alle jedwede Diskussion regionalistischer Färbung von sich, die, um Rosenberg zu zitieren, »stets eher ein polemischer, in unterschiedlich harter Weise geführter Disput ist als eine Frage des Raumes« und die »ebenso in der Kunst wie in der Politik eine Revolte der Geographie gegen die Geschichte darstellt«.

Doch was ist die Geographie in der Kunst anderes als eine Frage von Stilen, eine polemische Diskussion auf stilistischer oder sprachlicher Ebene? Und was ist die Geschichte, wenn nicht ein aus vaterlandslosen Vorstellungen gemachtes wissenschaftliches Arbeitsfeld wie viele andere auch? Der Regionalismus ließe sich auch als Revolte des Stiles gegen die Ideen bezeichnen. Eine absurde Revolte, die etwa die Geometrie und die Liebe zum Surrealismus eines Jorge Luis Borges oder eines Casares unübersehbar argentinisch in Stil und Sprache gegen die Universalität ihrer Themen stellt.

Lateinamerikanische Kunst im 20. Jahrhundert stützt sich daher auf eine Betrachtung, die sogar die Absorbierung von außen kommender Einflüsse nicht als Ergebnis einer kolonialen Mentalität erklärt, sondern als natürliche Folge dessen, was Octavio Paz als die Aufhebung der Grenzen in Zeit und Raum definierte. Denn unter dem ständigen Druck des politischen, sozialen und intellektuellen Prozesses seit dem Ersten Weltkrieg wurden die lokalen, regionalen und nationalen Traditionen unwiederbringlich aufgelöst und von übergreifenden Systemen absorbiert.

Angesichts bestimmter europäischer Haltungen, die sich ›realistisch‹ geben, aber engstirnig sind und Argumente zugunsten der nationalen Eigenheiten, der Erhaltung des Status quo gegen die bevorstehende Vereinigung der Völker anführen, erweist es sich als zwingend, die Gültigkeit dieser universellen Systeme aus der holistischen, großzügigen Sicht zeitgenössischer Denker und sogar Physiker zu belegen, eine Utopie (oder ideologische Elemente), die das Attribut der Transzendenz des eigenen künstlerischen Schaffens und die Grundvoraussetzung dafür ist, daß der Mensch nicht, wie Karl Mannheim sagt, »in einer statischen Stellung verharrt, in der er nichts als ein willenloses Objekt, ein einfaches, triebhaftes Wesen ist«; oder mehr noch, damit »die Welt nicht auf ein De-facto-Problem reduziert wird«, so wie es dann geschieht, wenn es nichts Neues gibt, alles vollendet und jeder Augenblick nur noch die Wiederholung der Vergangenheit ist.

Jedes Tun vollzieht sich heutzutage absolut synchron – zur gleichen Zeit in der gleichen Form überall auf der Welt. Der Künstler als Individuum an jedwedem Ort – Paris, New York, Berlin, Tokio, São Paulo, Buenos Aires, Havanna – stellt sich nicht etwas ihm von außen Auferlegtem, sondern der allgegenwärtigen Aktivität der Kunst und der ebenfalls konstanten Offenbarung des Denkens, des Glaubens und der menschlichen Selbstverwirklichung.

Es gibt so etwas wie die Darstellung dieses Schaffens, das den kollektiven Mythos des Tuns bildet; eines gemeinsamen, gleichzeitigen ›Tuns‹, das sich nach Bedarf ausgleicht und nivelliert in den möglichen Maßstäben, den Grenzen und den Bedingungen des Menschlichen. Wie kann man allein ein geopolitisches Muster mit seinen Eigenheiten undeutlich wahrnehmen, wenn es um dieses herum eine größere Solidarität hinsichtlich der Kunst an sich und den Schicksalen der Welt gibt? Wie soll man heute eine lateinamerikanische Identität entdecken, wo doch die eigene traditionelle Konzeption des Kunstwerkes als vergängliches Objekt heute der Vorstellung von der künstlerischen Arbeit als Eigenschaft einer kontinuierlichen Oberfläche Platz macht, die ad infinitum in der Zeit besteht, trotz oder vor allem aufgrund einer möglichen Vergänglichkeit?

Wenden wir uns einmal der Frage des Maßstabes zu, um die zeitgenössische Kunst Lateinamerikas im universalistischen Licht des Großen Werkes des Westens unserer Tage zu verstehen. Es ist dies die nicht bestimmbare, synchrone Summe der künstlerischen Tätigkeiten, die die Polaritäten und Verschiedenheiten vereint und so das Phänomen der Gleichzeitigkeit dieses Tuns deutlich macht.

Der Prozeß des Künstlers in bezug auf die Größe seiner Arbeit verknüpft sich mit dem neuen Verständnis, das er heute vom Maßstab hat. Dieser hat die gleichen Eigenschaften in bezug auf Vorbestimmung, Impetus und Anforderung, die jetzt sein Verhältnis zu den anderen Medien bestimmen. Denn heute ist die Wirkung eines Werkes auf die ganze Kultur, sein vorgegebener Aktionsradius (bis wohin der Künstler gehen will, die Ziele, die er in Angriff nimmt und vor allem die Auswahl seines Publikums) das, was man künstlerisches Maß nennt. Selbstverständlich

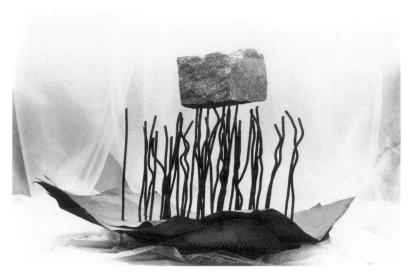

1
Frida Baranek,
Ohne Titel
(Sin título),
1988.

unbezwingbaren Universalität ihrer Regeln. Und sie ermöglicht andererseits ein weiteres, sogar anti-historisches Spektrum in bezug auf die Identität des Menschen, desselben Menschen paradoxerweise, der durch Jahrhunderte die Kathedrale von Chartres bauen konnte, des grandiosen Endes in dem Film *Fake*, Orson Welles' berühmter Apologie der apokryphen Werke. Was ist der Mensch und sein Werk – das in Wahrheit so anonym ist wie einst in den Stammesgesellschaften – angesichts einer ganzen Reihe von Fragmenten und Aktionen, die eine kollektive Darstellung der Voraussetzungen der Kunst in ihrem ursprünglichen, einheitlichen Zustand sind: das zeitgenössische, westliche Große Werk. Jenes, das die falsche Chemie der individuellen künstlerischen Ambition auflöst und läutert und das in Wahrheit das Maß der geistigen Gesundheit unserer Kultur darstellt.

ist dies weder ein physisches noch ein phänomenologisches Maß. Man kann es mit dem einfachen Satz Piero Manzonis über seine Arbeit *Unendliche Linie* in einer Metapher ausdrücken: »Eine solche Linie«, sagt Manzoni, »kann nur gezeichnet werden, wenn man das Problem der Komposition und der Größe übergeht: im Raum als Gesamtheit gibt es keine Größe«. Doch es kann ebenso als Metapher ausgedrückt werden durch die abgesandten Postkarten von Eugenio Dittborn, durch die Akkumulationen von Jac Leirner, durch die Ablagerungen von Luis Camnitzer, durch die Bewegung bei Frida Baranek, die die Materialität und die Endlichkeit der Skulptur verwirft, durch die organischen Multiplikationen Grippos, durch die Beschäftigung mit der Zeit, dem Mythos, Leben und Ritual in den Bildern von José Bedia, Luis Fernando Benedit, Florencio Molina Campos, Juan Sánchez, Guillermo Kuitca, Liliana Porter, Julio Galán, Miguel Angel Rojas oder Daniel Senise, ebenso durch die fortlaufende ›Raum-Zeit‹ von Alfredo Jaar und selbst die tautologischen Rätsel von Waltercio Caldas (vgl. Abbildungen im Tafelteil.

Heute kann eine künstlerische Arbeit, je nach dem Medium und der angewandten Strategie, innerhalb irgendeines der möglichen Maßstäbe handeln: Zeit, Schnelligkeit und Leichtigkeit der Verbreitung, Größe und Art des gewählten Publikums; der ökologische Zyklus und der Grad, in welchem die Arbeit in den politischen und sozialen Kontext eindringt, in dem und für den sie geschaffen wurde. Vor zehn Jahren schlug Germano Celant vor, sich Malerei wie eine »riesige Rolle unterschiedlichen Stoffes vorzustellen, der in einem einzigen Stück gewebt wurde und in Zeit und Raum entrollt wird«. Diese Oberfläche, die sich, so Celant, »über Meilen und Meilen erstreckt, wird nie

in einer Vitrine zu sehen sein, denn was an den Arbeiten wichtig ist, ist der insgesamt entwickelte Rhythmus, der beides umfaßt, das Bild und die Umgebung, wobei die Progression folgendermaßen abläuft: Bild, Rahmen, Wand, Zimmer, Raum, Stadt, Land, Erde, Universum«.

Aus dem Blickwinkel der ›Großen Leinwand‹ von Celant oder des bereits erwähnten ›Großen Werkes‹, das – ohne eine Hierarchie zwischen beiden aufstellen zu wollen – die pluralistische Gesamtheit unserer Zeit darstellt, würden diese Schnitte, die man gemeinhin Rahmen oder ›Eingrenzung des Bildes‹ nennt, nur noch zweierlei Zwecken dienen: einem funktionalen, um zu helfen, die Geschichte zu entdecken, sowie einem zweiten, um die strukturierte Interaktion zwischen Künstler und Betrachter zu verstärken, Interaktionen, die als Ganzes wie ein psychischer, existentieller und intellektueller ›Klebstoff‹ wirken, die alle Kultur verbindet.

Dies führt zweifellos den Gedanken der ›Internationalisierung‹ der Kunst weiter, die logischerweise nur möglich ist aufgrund der

Seit den siebziger Jahren wurden die Länder Lateinamerikas ebenso wie alle anderen Schauplätze avantgardistischer Kunst vor allem durch Tausende unabhängiger Wege gekennzeichnet, die die definierten, kollektiven Tendenzen der vorangegangenen Jahrzehnte hinter sich ließen und eine Art Zersplitterung bedeuteten. Unter ›avantgardistischer Kunst‹, das sei hier eingefügt, seien die nicht kommerziellen oder konsumorientierten Manifestationen verstanden; jene Gesamtheit spontaner Aspirationen, deduktiver Operationen, Erfahrungen von Interaktion und Progression, die dem höheren Leben der Intelligenz entspringen.

Was Pluralismus genannt wurde, war nicht eigentlich diese autonomistische Fragmentation, sondern die vorhandene Teilung innerhalb der Kategorien der künstlerischen Erfahrungen. Denn seitdem vereinigen sich in den Arbeiten – einmal davon abgesehen, daß niemand eine festumrissene Gruppe von

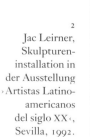

2
Jac Leirner,
Skulpturen-
installation in
der Ausstellung
›Artistas Latino-
americanos
del siglo XX‹,
Sevilla, 1992.

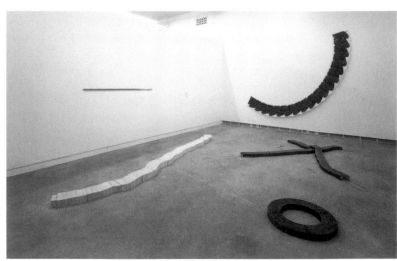

Werten vertritt – gemischte Ästhetiken, die eine gewisse Einheit durch die Mittel erlangen, durch die ein jeder seine Intentionen erklärt. Dies bedeutet, daß jede Kategorie gemischte Ästhetiken enthält, und da es unter ihnen keine vorherrschenden Positionen gibt, wurden das Vehikel (Foto, Erde, Tinte, Leinwand, bedrucktes Papier etc.) und die Aktivität (Installation, Performance, Malerei etc.) zu den einzigen Identifizierungsmerkmalen.

Die Künstler sind sich der wichtigen Fragen der zeitgenössischen Kunst bewußt, und ihre Werke entfalten sich voller Reichtum, voller individueller, dem Wissen und der Tradition verbundenen Optionen, jedoch in ziemlich freien Formen. Sie werden in Wahrheit ohne die bekannten Reaktionen gegen die Rhetorik der ›Seriosität‹ der auf die modernistischen Jahre folgenden Jahrzehnte geschaffen, sind weit davon entfernt, ein Modell für die Kultur der Masse zu sein. Und selbst wenn sie manchmal vom Anwachsen des sozialen und politischen Druckes beeinflußt werden, wie es bei der amerikanischen Kunst der Fall war, so entspringen sie diesem jedoch selten, vielmehr dem Zerfall der Vorschriften innerhalb der Kunst und einem realen, tiefen Verlangen danach, künstlerische Werte zu verstehen und zu reflektieren.

Die formale Innovation fand ein Ende. Ästhetische Aktivitäten waren nun zu beobachten, die sich auf die alltägliche Welt, auf die Wissenstheorien, auf die veränderten Lebenserfahrungen, auf das Ritual und auf das Handwerk als ein symbolisches Unterfangen bezogen. Da sie praktisch alle frei von Manipulationen abstrakter Universaldefinitionen waren, konnten diese Ansätze auf jedes Kunstwerk in jeder Epoche und an jedem Ort angewandt werden, was unter anderem der Kritik erlaubte, die formalistischen Überbleibsel der alten Systeme durch konkrete Analysen in einer Terminologie kreativer Aktion, kreativen Konflikts, kreativer Intention und Hypothese zu ersetzen.

Kurz, durch die lateinamerikanische Kunst ziehen sich zwei utopiegeladene Vorstellungsweisen, die den gesamten Kunstprozeß im 20. Jahrhundert umfassen: ›Kunst und Leben‹ und ›L'Art pour l'Art‹ – die subjektive, autobiographische, mit der sie umgebenden Welt verbundene Kunst und die Reflexion der Kunst über sich selbst und über ihr Schicksal. Es handelt sich um eine Polarität, bei der die Gegensätze sich häufig berühren und auf die sich die Ausgewogenheit des westlichen künstlerischen Denkens und Fühlens stützt; eine Dualität, welche die Form des alten, mythischen Gegensatzes zwischen den ausgelassenen dionysischen Festen und apollinischer Rationalität annehmen

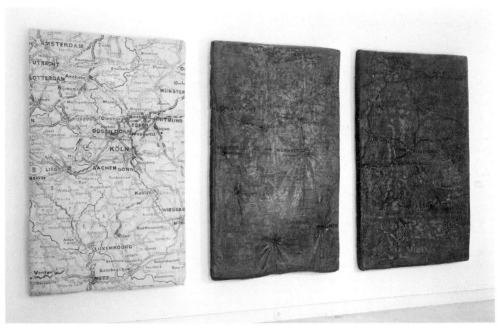

3 Guillermo Kuitca, *Ohne Titel (Sin título)*, 1989. Triptychon, drei Matratzen; insgesamt 221 x 447 x 41 cm. Thomas Cohn-Arte Contemporânea, Rio de Janeiro.

kann, zwischen Körper und Seele, Materie und Geist, Praxis und Theorie, Subjektivität und Objektivität. Sie steht im Gegensatz zum Gedanken der westlichen Einheit. Vereinfachend ließe sich folgende Zuordnung der Pole treffen: auf das Aufkommen der nicht formalistischen Richtungen der Malerei und der Bildhauerei; auf eine gewisse Verdeutlichung des auf der epistemologischen Information basierenden Abstrakten oder Figurativen und letztlich auf den ontologischen Kontrapunkt dieser Epistemologie, der der größte Teil der lateinamerikanischen Kunst entspricht.

Daniel Senise – mit seinen archaischen, preziösen halbfigurativen *Palimpsesten* (Taf. S. 222) – und Frida Baranek – mit ihren mitteilsamen *Verwicklungen* sowie Spielen mit Gewicht und Volumen (Abb. 1; Taf. S. 224) – vertreten den malerischen/bildhauerischen Teil, dessen realer, manueller und handwerklicher Prozeß ebenso emphatisch ist wie sein vorwiegend abstrakter Inhalt. Hier ist es die phänomenologische Wiedererschaffung des Betrachters, die die Arbeiten realisiert, nicht im Sinne »psychischer Modelle« – wie Robert Smithson die außerordentlichen Arbeiten Eva Hesses nannte, die »daran interessiert war, die unbekannten Faktoren von Kunst und Leben zu lösen«. Sie erhalten im Gegenteil Materialität, wenn sie die exzentrische Bedeutung einer ›Handschrift‹ oder das Überbleibsel einer Aktion enthalten, und würden gleichzeitig dieser Materialität widersprechen, wenn sie ihre formale Endlichkeit in Zeit und Raum verwürfen.

In diesen Teil gehört, wenn auch zum Konzeptuellen hin orientiert, das hybride,

analytische Werk von Waltercio Caldas, in dem die Fragen der Theorie, Geschichte und paradoxerweise vor allem des autotelischen Raums der Kunst im Vordergrund stehen (Taf. S. 229); auch das von Jac Leirner, in dem virtuelle Antworten auf das sozioästhetische Umfeld der Kunst gesucht werden (Abb. 2; Taf. S. 230). Beide nähern sich nicht radikal der Epistemologie, lassen jedoch Kunst und Sprache miteinander vertauschbar wachsen. Ihre Arbeiten sind die Frucht der Intuition, der Erkenntnis, daß die Kompositionsmethoden auf Organisationsprinzipien beruhen, die von der Sensibilität und den auf die Wissenstheorien konzentrierten Prinzipien abgeleitet sind, Theorien, die ›dort sind‹, in der Welt und in der Kunst.

Víctor Grippo ist mit *Analogia I* aus dem Jahre 1976 (Abb. S. 47) wahrscheinlich derjenige, der die stärkste kritische Annäherung an die Wissenschaft erkennen läßt, wenn er den organischen, alchemistischen Transformationen eines eßbaren Produktes – wie der Kartoffel – nicht allein symbolische, sondern vor allem dem ›menschlichen Bewußtsein analoge‹ Bedeutungen in ihrem psychoanalytischen, politischen, sozialen und kulturellen Sinne verleiht.

Wie zu erwarten, ist jedoch der größte Teil der Auswahl dem ontologischen Kontrapunkt der ›ästhetischen Programme‹ zuzuordnen. Möglicherweise entsprechen die analytische, rationalistische Haltung, die Methoden und Systeme nicht dem lateinamerikanischen Temperament. Wir verfügen nicht über die wissenschaftliche Tradition archäologischer, psychologischer oder philologischer Analyse. Unsere Geschichte ist der

4
Eugenio Dittborn,
Luftpostgemälde Nr. 91.
Die 7. Geschichte des
Gesichts / 500 Jahre
(Peinture Aeropostale
N. 91. La septième histoire
du visage / 500 ans),
1992. Mischtechnik;
215 x 280 cm. Im
Besitz des Künstlers.

das Kulturelle.) Die Überlagerung von Strukturen oder die ›Naturalisierung der Kultur‹, durch die bis heute die ›Krise‹ und die ›Dekadenz‹ deutlich gemacht wurde, erscheint gleichwohl in diesen Werken ganz im Gegenteil als die Vision einer neuen Welt – möglicherweise nicht als Vision einer besseren Welt, da doch der Humanismus und die ›Glaubenssysteme‹ der Vergangenheit unwiederbringlich zwischen den Widersprüchen des Atomzeitalters ihrer Struktur entledigt wurden und nicht mehr zu ersetzen sind. Doch zweifelsohne ist es die Vision einer anderen Welt.

Andere zeitgenössische Künstler, wie Camnitzer, Dittborn, Jaar, Sánchez – durch die Kritik und Empörung – und Galán, Kuitca, Porter, Rojas, Benedit und Bedia – durch ihr aufrichtiges Universum aus Schein und Anspielung –, schlagen hingegen eine neue Art von Humanismus vor. Nach der lapidaren Negation der menschlichen Werte, die etwa durch den übertriebenen Intellektualismus der vorangegangenen Jahrzehnte vertreten wurde, offenbaren sie eine nachapokalyptische Kindheit, die sich häufig mit dem ganzen Reichtum und der ganzen Vielfalt, die diese Sichtweise beinhaltet, allein zwischen Wahrnehmung und Sein aufteilt.

In seinem Artikel *Die abergläubische Ethik des Lesers* schrieb Jorge Luis Borges 1930: »Ich weiß nicht, ob die Musik an der Musik, der Marmor am Marmor verzweifelt, die Literatur jedoch ist eine Kunst, die voraussagen kann, wann sie verstummen wird, die über die eigene Tugend in Wut gerät, sich in die

Ideologie, der Politik, der Kultur näher und vielleicht daher für Leidenschaft, Subjektivität und Idiosynkrasien anfälliger. Was uns ebenfalls an die Hunderte von autonomen, pluralistischen Erkundungen annäherte, die überall die Wahrheit der individuellen Identität entdecken.

Dieses Temperament kommt einer neuen Sammlung moralischer und formaler Werte (oder nicht formaler, wenn wir genau sind) entgegen, die sich aus der Erfahrung mit politischen Ausnahmezuständen, sozialen, ethnischen und kulturellen Problemen, weltweiten Bewegungen jeder Art und vor allem aus der allgemeinen Anerkennung der Wichtigkeit der Persönlichkeit entwickeln.

In den Arbeiten von Camnitzer, Dittborn, Jaar, Rojas und Sánchez ist die Sprache ebenfalls zunehmend eine Hauptkomponente, allerdings hier fast durchweg im Dienste einer diskursiven, kritischen Enthüllung ihrer Behauptungen. Hier wird nicht selten » das Vehikel zur eigentlichen Botschaft«, wie die blutbefleckten Kästen *Lebensreste* von Camnitzer demonstrieren (Taf. S. 234); ebenso die vom nicht Vorhandenen gesättigten *Postcollagen* Dittborns (Abb. 4; Taf. S. 232), die architektonischen, cinematographischen Spiele des Schmerzes von Jaar (Abb. 5; Taf. S. 235; Abb. S. 44), die Malerei und die Photographie in den atemporalen, den Wurzeln des Menschen analogen Überlagerungen von Rojas (Taf. S. 227; Abb. S. 48) oder die Vielfalt der traditionellen Mittel und der Massenkultur im Dienste der sozialen Anklage bei Sánchez (Taf. S. 210f.; Abb. S. 46).

Die Anerkennung der Persönlichkeit führt andererseits zu häufig neoimpressionistischen, beinahe privaten autobiographischen Äußerungen, wie denen von Julio

Galán, in denen die Person, die Psyche, das Menschsein und die Kunst miteinander verwoben sind (Abb. 6; Abb. S. 45). Oder es führt zum theatralischen Kult manieristischer, populärer, mythischer Bilder in erzählenden, taschenspielerischen Szenarien wie die von Kuitca (Abb. 3; Taf. S. 218; Abb. S. 48), Porter (Taf. S. 204), Benedit (Taf. S. 214) und Bedia Valdéz (Taf. S. 222).

Hier bestätigt sich auch der homologe Charakter aller Kunst – die Überlagerung einer Struktur durch eine andere mittels einer Analogie. (Vor allem seit Duchamp ›kultiviert‹ man, wenn man Kunst schafft, das Natürliche und ›naturalisiert‹ anschließend

5 Alfredo Jaar, *Neue Türen öffnen (Opening New Doors)*, 1991. 366 x 549 cm. Mit freundlicher Unterstützung der Meyers/Floom Gallery, Santa Monica.

eigene Auflösung verliebt und ihrem Ende den Hof macht . . . «

Borges war blind und sehend. Wir konnten sehen und waren blind, als wir in den sechziger und siebziger Jahren ignorieren wollten, daß die Utopie – ebenso wie die Kunst, die sie offenbarte – immer ihrem Ende den Hof macht; daß alle Utopien immer ihr Ende erzählen. Was ist Utopie, wenn nicht der Wunsch nach endgültiger Verwirklichung? Etwas, dessen Endzweck wandelbar ist, in jedem Augenblick des Versuches dieser Verwirklichung verändert wird und dessen Schlußpunkt (oder Ende) genau das Gegenteil seines Anfanges sein kann?

Selbstverständlich ist das Ende immer ein Anfang oder die Möglichkeit eines neuen, anderen Anfangs. Heute ist etwa zu erkennen, daß Warnrufe vom ›Ende der Kunst‹ eine andere Bedeutung hatten (und noch haben). Es handelt sich um eine Art Ahnung von der endgültigen Verwirklichung der Utopie der Kunst, was jedoch nicht notwendigerweise ihr Ende als das dem Menschen und seinem Leben innewohnenden Tuns bedeutet.

Heute können wir vielleicht etwas weniger naiv eingestehen, daß das, was man für subversiv oder revolutionär hielt, nicht einmal von der Welt, die man verändern wollte, aufgenommen, verinnerlicht oder neutralisiert wurde. Die Welt hat sich nicht verändert. Und für mich ist klar, daß die Kunst vollends zugibt, daß ihre Anschläge und Rätsel vielleicht der Verführung näher waren als der Ablehnung; obwohl oder vor allem, weil die Verachtung und der Widerstand auch Teil einer Eroberung sind. Sie ist sich bewußt geworden, daß sich alle ihre anfänglichen Werte während der Durchführung der Arbeit verkehrt haben, manchmal sogar in der rechtfertigenden Steigerung dieser Verkehrung (kleine Beispiele dafür sind das willentliche ›schlechte Malen‹ oder die ›Idiotenmalerei‹).

Vieles von dem, was Ende der siebziger und in den achtziger Jahren geschah, hängt wohl mehr mit der Realität zusammen als die vorausgegangene Kunst. Das letzliche Besitzen des Systems hat sich schließlich durch die nicht revolutionären Formen offenbart, die die Kunst annahm, wie zum Beispiel die der allgemeinen Codes, wie der ›internationalen Sprache‹ der Malerei als

6
Julio Galán,
*Blaue Geisterscheinungen
(Mentes azules)*, 1990.
Öl auf Leinwand;
210 x 180 cm.
Sammlung Mauricio
Fernández, Monterrey.

Gegenstück zu den ›experimentellen Laboratorien für Initiierte‹ des vorangegangenen Jahrzehnts oder sogar die der ›Ismen‹, die ihre eigene Lage parodieren wie der ›Simulationismus‹ und viele andere.

Mehr als dies erweist sich das Besitzen des Systems als wirklicher Besitz im tiefsten materiellen Sinne. Nie zuvor verfügte die Kunst über einen so mächtigen Kreislauf wie heute. Sie hat einen nie geträumten Markt erobert, weiß um ein unübersehbares Publikum, verfügt über Massenkommunikationsmittel, Institutionen, die Kritik, und sie ließ eine Vielzahl von Kunstberufen entstehen. Institutionen wie die ›Internationale Biennale‹ von São Paulo – eine der vielen, die, wie es nicht selten vorkommt, in kürzester Zeit von der Polemik und der Ablehnung durch die Künstler reine Begehrlichkeit erlebte –, enthüllen zudem die Dimension, die Macht und die Reichweite dieses Kreislaufes. Es entsteht der Eindruck, daß die Werkzeuge des Wandels, die großen, gefährlichen Waffen des Traumes von der ›Revolution‹ nicht auf das eigentliche Ziel gerichtet waren. Dennoch waren sie außerordentlich wirksam. Wir dachten, sie seien zugunsten des neuen Menschen auf die alte Welt gerichtet. Tatsächlich aber waren sie zugunsten eines anderen Menschen nicht gegen diese Welt gerichtet.

Meine Vision ist, diese Waffen zu Waffen der Verführung werden zu lassen, um einen Wunsch zu befriedigen, der uns am Ende dieses Jahrhunderts klar vor Augen tritt, das

Ende einer Phantasie, die uns zeitweise unendlich vorkam, weil sie tief in uns verwurzelt ist.

Denn selbst wenn sich mit dem ›Ende des Humanismus‹ ein Abgrund vor uns auftäte, wäre dieser in Wahrheit eine neue Utopie. Die Phantasie vom Abgrund – von der absoluten Depression, die sich bei den heutigen Menschen ebenso abzeichnet wie etwa in den Gedanken eines Liotard oder eines Baudrillard –, könnte uns anschließend (selbst wenn dies noch ein weiteres Jahrhundert dauern würde) den Weg zum Himmel weisen, folglich erneut zum Weg der ewigen Phantasie vom neuen Menschen, der ebenso die Züge des Lebens wie des Todes haben kann. Eine verallgemeinernde Vision, gewiß, wie es letztlich alle Visionen sind. Dennoch ist die Phantasie vom Abgrund oder eines ›Neuen Humanismus‹ zweifellos in der Überzeugung gegenwärtig, daß der Mensch und seine individuellen (und häufig abgründigen) Ausdrucksformen bleiben, in welche die zeitgenössischen Künstler Lateinamerikas mit eingeschlossen sind.

Also bleibt unabhängig von Traum, Verlust der Werte oder Gewinn anderer Dinge das Leben. Das Leben als ›Tragödie‹, Befreiung und Wiedergeburt, die ›Welt und die Existenz‹, die – wie Nietzsche sagt – »keine Rechtfertigung haben kann, es sei denn die eines ästhetischen Phänomens«.

Übersetzung aus dem Portugiesischen
von Maralde Meyer-Minnemann

Künstler-Biographien

Carlos Almaraz (Taf. S. 210f.)

1941 Mexico-Stadt – Los Angeles 1989

Almaraz kam im Alter von einem Jahr mit seinen Eltern in die Vereinigten Staaten. Er wuchs in Chicago und Los Angeles auf und zeigte schon früh eine künstlerische Begabung; einen großen Teil seiner Jugend verbrachte er in den mexikanisch-amerikanischen Vierteln von East Los Angeles. 1964 besuchte er die dortige University of California, 1965 folgte ein Umzug nach New York. Dort belegte er Kurse an der Art Students League und der New School for Social Research. 1971 Rückkehr nach Los Angeles; 1974 Verleihung des Titels eines Master of Fine Arts am Otis Art Institute, wo er von 1962 an mit Unterbrechungen studiert hatte. Während der frühen 70er Jahre Engagement in der Chicano-Bewegung; Beschäftigung mit den Bürgerrechten, dem Kampf der Farmarbeiter, Schulerziehung und anderen sozialen Belangen der Mexiko-Amerikaner. Wie andere Chicano-Künstler in dieser Zeit schuf Almaraz in den mexikanischen Vierteln amerikanischer Großstädte engagierte öffentliche Wandgemälde. 1971 ›Mural Coordinator‹ des Department of Parks and Recreation in Los Angeles. 1973 Mitbegründer der Künstlergruppe ›Los Four‹ mit Roberto de la Rocha, Gilbert Luján und Frank Romero. Die Gruppe suchte den Mexiko-Amerikanern den Wert ihrer Kultur und ihres historischen Erbes stärker bewußt zu machen und stellte u. a. präkolumbische Gottheiten, die Jungfrau von Guadalupe, mexikanische Revolutionsführer und auch zeitgenössische Helden wie Che Guevara dar. Dabei wurde aus so heterogenen Quellen wie dem mexikanischen Muralismus, dem Kitsch, großstädtischem Spraygraffiti und der in mexikanischen Kreisen der südwestlichen USA verbreiteten Cholo-Subkultur geschöpft. Die Gruppe war bis 1980 aktiv. Die wegweisende Ausstellung der ›Los Four‹ von 1974 im Los Angeles County Museum of Art stellte als eine der ersten Chicano-Kunst in den Vereinigten Staaten vor. 1973-76 arbeitete Almaraz für César Chávez und die United Farm Workers. 1976 Mitbegründer der Chicano-Zeitschriften *Concilio*

de arte popular und *Chisme-Arte*. Seine Pastell- und Ölgemälde aus den frühen 80er Jahren zeigen Autounfälle als Allegorien städtischen Lebens, daneben poetische, mit Tieren und imaginären Wesen bevölkerte Landschaften von großer Farbintensität. Die letzten, auf Hawaii entstandenen Werke behandeln Themen wie Sünde und Erlösung und sind einfacher strukturiert, gedämpfter in den Farben und wirken weniger überladen. Almaraz starb 1989 an Aids.

Einzelausstellungen: 1991 ›Moonlight Theater: Prints and Related Works by Carlos Almaraz‹, The Grunwald Center for the Graphic Arts, University of California at Los Angeles.

Gruppenausstellungen: 1977 ›Ancient Roots/New Visions‹, Fondo del Sol Visual and Media Center, Washington; 1987 ›Hispanic Art in the United States: Thirty Contemporary Painters and Sculptors‹, The Museum of Fine Arts, Houston; 1990 ›Chicano Art: Resistance and Affirmation, 1965-85‹, Wight Art Gallery, University of California at Los Angeles; 1991 ›Mito y magia en América: los ochenta‹, Museo de Arte Contemporáneo, Monterrey. L. L.

Literatur:

Kat. Ausst. *Carlos Almaraz: Selected Works: 1970-1984/Paintings and Pastel Drawings*, Los Angeles Municipal Art Gallery, 1984
BEARDSLEY, John, und Jane Livingston, *Hispanic Art in the United Staates: Thirty Contemporary Painters and Sculptors*, New York, Abbeville, und Houston, Museum of Fine Arts, 1987
Kat. Ausst. *Chicanarte*, Los Angeles Municipal Art Gallery, 1975
GRISWOLD del Castillo, Richard, Teresa McKenna und Yvonne Yarbro-Bejarano (Hrsg.), Chicano Art. Resistance and Affirmation, 1965-1985, Los Angeles, Wight Art Gallery/University of California, Los Angeles, 1992
WORZ, Melinda, ›Carlos Almaraz‹ in Artnews, New York, Nr. 82 (Januar 1983), S. 117f.

Tarsila do Amaral (Taf. S. 74-77)

1886 Capivari, São Paulo – São Paulo 1973

Tarsila wurde auf einer Farm im Staat São Paulo als Tochter eines Landbesitzers geboren und wuchs als Angehörige von Brasiliens reicher, privilegierter Landelite auf. Als Kind mehrere Reisen zusammen mit ihrer Familie nach Europa. Erst mit 30 Jahren entschloß sie sich, Künstlerin zu werden. 1916 Studium in São Paulo bei Vertretern des akademischen Realismus wie Pedro Alexandrino und dem deutschen Einwanderer J. Fischer Epons. 1920 ging sie nach Paris, um dort an der Académie Julien zu studieren; 1922 Rückkehr nach Brasilien. Die ›Semana de Arte Moderna‹, die Brasilien erstmals mit der europäischen Moderne bekannt machte, prägte das Geistesleben in Brasilien so nachhaltig, daß sich Tarsila, obwohl sie bei der ›Semana‹ selbst nicht dabei war, der Entwicklung einer brasilianischen Form der Moderne verschrieb. Durch die Malerin Anita Malfatti Bekanntschaft mit dem Schriftsteller Oswald de Andrade, der bis 1929 ihr Gefährte war. Mit Oswald, Mario de Andrade, Sérgio Buarque de Hollanda und anderen wichtigen Vertretern der Kulturszene Gründung der futuristischen Gruppe ›Klaxon‹ und später der nur kurzlebigen ›Grupo de Cinco‹. 1923-24 Rückkehr nach Paris mit der Absicht, die Moderne zu studieren; wegen ihres besonderen Interesses am Kubismus Studien bei Fernand Léger, Albert Gleizes und André Lhote. Mit Oswald besuchte

sie die Pariser Avantgarde und lernte unter anderem Pablo Picasso, Giorgio de Chirico, Constantin Brancusi und den Schweizer Dichter Blaise Cendrars kennen. 1924 Rückkehr mit Oswald und Cendrars nach Brasilien; Reisen in die Barockstädte im Staate Minas Gerais, Bahia und im Nordosten des Landes, wo sie dem künstlerischen Erbe Brasiliens begegneten. Ihre ›Entdeckung‹ Brasiliens wurde zu einer leidenschaftlichen Suche nach den Wurzeln ihrer Kultur, die stark vom Interesse der Pariser Avantgarde an primitiver Kunst beeinflußt war. Tarsila und Oswald prägen 1924 den Ausdruck ›Pau-Brasil‹ für eine spezifisch brasilianische Ästhetik der Moderne. ›Pau-Brasil‹-Gemälde aus den Jahren 1924-27 weisen einen von Léger angeregten Geometrismus in intensiven, tropischen Farben auf und bedienen sich nationaler, ländlicher Motive sowie einer Ikonographie der Industriewelt. Von Brasilien aus unternahm sie während der 20er Jahre mehrere Reisen nach Paris, wo ihr 1926 eine Einzelausstellung mit ›Pau-Brasil‹-Gemälden in der Galerie Percier ausgerichtet wurde. 1928 entstand das Schlüsselgemälde *Abaporu*, dessen Titel auf das Tupí-Guaraní – Wort für Kannibale zurückgeht. Oswald und Tarsila machten das Bild zum Symbol der ›Antropofagia‹-Bewegung. Radikaler als die ›Pau-Brasil‹-Gemälde, verzichtet es auf deren Betonung von Fortschritt und Industrialisierung. Die Fesseln des kolonialen Kulturimperialismus sollten durch eine neue brasilianische, ›tropische‹ Ästhetik – primitiv und erdig – abgestreift werden. 1928 Einzelausstellung der ›Antropofagia‹-Werke in Paris. 1929 wichtige Einzelausstellungen in São Paulo und Rio de Janeiro. 1931 Reise nach Rußland und Ausstellung im Museum für Moderne Westliche Kunst in Moskau. Als Ergebnis dieser Reise finden sich in zahlreichen Arbeiten aus den 30er und 40er Jahren Reflexe des Sozialistischen Realismus. In den 50er und 60er Jahren Neubearbeitung früherer Themen.

Ausstellungen: 1950 Retrospektive im Museu de Arte Moderna, Rio de Janeiro; 1963 Einzelausstellung auf der Bienal de São Paulo; 1969-70 › Tarsila: 50 años de pintura‹, Museu de Arte Moderna, Rio de Janeiro, und Museu de Arte Contemporanea de Universidade de São Paulo; 1987 › Art of the Fantastic: Latin America, 1920-1987‹, Indianapolis Museum of Art; 1987 › Modernidade: art brésilien du 20ᵉ siècle‹, Musée d'Art Moderne de la Ville de Paris; 1989 › Art in Latin America: The Modern Era, 1820-1980‹, Hayward Gallery, London. E. B.

Literatur:

Kat. Ausst. *Tarsila – obras 1920/1930*, São Paulo, IBM do Brasil, 1982
AMARAL, Aracy, *Desenhos de Tarsila* (Album), São Paulo, Editôra Cultrix, 1971
AMARAL, Aracy, *Tarsila: Sua obra e seu tempo*, São Paulo, Editôra Perspectiva, 1975, 2 Bde.; gekürzte Ausg. 1986
GOTLIB, Nádia Batella, *Tarsila do Amaral. A Musa radiante*, São Paulo, Editôra Brasiliense, 1983
MARCONDES, Marcos A., *Tarsila*, São Paulo, Arte Editor/Circulo do Livro, 1986
MILLIET, Sergio, *Tarsila*, São Paulo, Coleçao Artistas Brasileiros Contemporâneos, Museu de Arte Moderna, 1953
ZILIO, Carlos, *O Nacional e o Popular na Cultura Brasileira*, São Paulo, Brasiliense, 1983
›Homenagem a Tarsila‹ in *Revista Acadêmica*, Rio de Janeiro, 1940

Raúl Anguiano (Taf. S. 137)

1915 Guadalajara

Anguiano zeichnete als Kind nach Photographien die Mitglieder seiner Familie, Persönlichkeiten der mexikanischen Geschichte und Hollywood-Stummfilmstars. 1927 Besuch der Escuela Libre de Pintura in Guadalajara und Mitbegründer der Künstlergruppe ›Pintores Jóvenes de Jalisco‹. Ab 1932 gab er Zeichenunterricht in den Grundschulen von Guadalajara. 1934 Umzug nach Mexiko-Stadt; 1935 erste Einzelausstellung im Palacio de Bellas Artes. 1936 Gründungsmitglied der politisch engagierten Druckwerkstatt ›Taller de Gráfica Popular‹. 1936-37 Wandgemälde mit politischen und antifaschistischen Motiven in der Confederación Revolucionaria Michoacana de Trabajo in Morelia, Michoacán und im Centro Escolar Revolución in Mexiko-Stadt. Aquarelle und Gemälde aus den 30er und 40er Jahren zeigen das volkstümliche Leben Mexikos. 1938 Reise nach Havanna, um dort bei der Organisation der Ausstellung von LEAR (Liga de Escritores y Artistas Revolucionarios) mitzuwirken. 1940 reiste er nach New York und studierte zwei Monate bei der Art Students League. Von 1942 bis in die 70er Jahre Lehrtätigkeit an der ›Esmeralda‹ (Escuela Nacional de Pintura, Escultura y Grabado) in Mexiko-Stadt. 1949 mit dem Archäologen Fernando Gamboa und dem Photographen Manuel Alvarez Expedition zur Maya-Stätte Bonampak in Chiapas, Mexiko. In diesem Jahr erwarb das Instituto Nacional de Bellas Artes sämtliche Zeichnungen und Lithographien, die in der Ausstellung im Palacio de Bellas Artes in Mexiko-Stadt gezeigt worden waren. 1952 erster Besuch in Europa, 1959 Beginn einer Lehrtätigkeit an der Sommerschule der Escuela de Artes Plásticas an der Universidad Nacional Autónoma de México. 1964 Ausführung von Wandgemälden zur Kosmologie und Geschichte der Maya im Museo Nacional de Antropologia e Historia. Seit den späten 60er Jahren Druckgraphik-Editionen in verschiedenen europäischen Ateliers. Anguiano lebt in Mexiko-Stadt.

Ausstellungen: 1982 Retrospektive im Palacio de Bellas Artes, Mexiko-Stadt; 1985 Instituto Cultural Cabañas, Guadalajara. J. R. W.

Literatur:

ANGUIANO, Raúl, *Aventura en Bonampak*, Mexiko-Stadt, Editorial Navarro, 1968
ANGUIANO, Raúl, *Expedición a Bonampak*, Mexiko-Stadt, Universidad Nacional Autónoma de México, Instituto de Investigaciones Estéticas, 1959
ANGUIANO, Raúl, *Maxarrira (un viaje al mundo mágico de los Huicholes)*, Mexiko-Stadt, Editorial Estaciones, 1972
Kat. Ausst. *Raúl Anguiano: 30 años de labor*, Mexico-Stadt, Salón de la Plástica Mexicana, Instituto Nacional de Bellas Artes, 1969
Kat. Ausst. *Exposición retrospectiva Raúl Anguiano 1939-1984*, Mexico-Stadt, Polyforum Cultural Siqueiros, 1985
CRESPO DE LA SERNA, Jorge J., José Pascual Buxó, Waldemar George u. a., *Raúl Anguiano*, Mexiko-Stadt, Editores Asociados Mexicanos, 1983
FERNANDEZ, Justino, *Raúl Anguiano*, Mexiko-Stadt, Ediciones de Arte, 1948
LUNA ARROYO, Antonio, José E. Iturriaga und Xavier Moyssen, *Raúl Anguiano*, Mexiko-Stadt, Grupo Arte Contemporáneo, 1990

Carmelo Arden-Quin (Taf. S. 154 f.)

1913 Rivera, Uruguay

Arden-Quin erhielt seine Schulausbildung 1919-30 in marxistischen Einrichtungen Brasiliens. 1930 Reisen durch Argentinien und Brasilien. Ab 1932 Studium der Malerei bei dem katalanischen Künstler Emilio Sans; gleichzeitiges Jurastudium. 1935 Rückkehr nach Uruguay, wo er im folgenden Jahr in Montevideo Joaquin Torres-García kennenlernte; diese Begegnung sollte für seine

285

zukünftige künstlerische Laufbahn entscheidend sein. 1936 Mitglied der ›Internationalen Brigade‹, einer antifaschistischen Gruppierung; 1938 Umzug nach Buenos Aires, wo er das Studium der Philosophie und Literatur aufnahm. Engagement in der dortigen Avantgarde; Beiträge für die kritische Kulturzeitschrift *Sinesis*. 1939 gründete Arden-Quin mit dem Dichter Edgar Bayley und anderen Schriftstellern und Künstlern die Zeitschrift *Arturo*. Aus finanziellen Gründen erschien jedoch keine einzige Ausgabe, so daß die Gruppe bald auseinanderging. Im gleichen Jahr besuchte er Torres-García und sieht dessen selbstgemachte Spielzeuge. Ab 1940 Interesse für primitive Kunst; ästhetische Theorien auf der Basis des dialektischen Materialismus. 1941 Mitbegründer der kritischen Zeitschrift für Kultur und Politik *El Universitario*. Setzte gleichzeitig seine politischen Aktivitäten gegen den Faschismus fort. 1941 Reise nach Paraguay, 1942 nach Brasilien, wo Arden-Quin Mitglieder der Avantgarde von Rio de Janeiro kennenlernte; 1943 Reise nach Uruguay, wo er erneut Torres-García begegnete. Rückkehr nach Buenos Aires und Wiederbelebung von *Arturo* mit einer neuen Gruppe von Künstlern; 1944 erschien eine einzige Nummer. 1943 Teilnahme an zwei Ausstellungen ›Arte Concreto-Invención‹ mit abstrakten Bildern. Ein Jahr später Mitbegründung der ›Grupo Madí‹, wo Arden-Quin entscheidend bei der Entwicklung ihrer künstlerischen Philosophie mitwirkte. Stellte seine Arbeiten zusammen mit der Gruppe in Buenos Aires aus; in dieser Zeit entstanden abstrakte Wandreliefs aus Holz unter Verwendung geometrischer Formen; einige sind mit beweglichen Teilen konstruiert und erinnern an die Spielzeuge Torres-Garcías. Daneben entstehen unregelmäßige abstrakte Gemälde mit matten Farben und geometrischen Flächen, die von schweren, schwarzen Linien getrennt sind. 1947 wurden diese Werke komplexer und mechanistischer. Obwohl er in diesem Jahr mit der ›Grupo Madí‹ brach, nahm er weiterhin an ihren Ausstellungen teil. 1948-52 Reise nach Europa; in Paris Begegnung mit Michel Seuphor, Hans Arp, Auguste Herbin, Francis Picabia, Nicolas de Staël u. a.; 1948-56 regelmäßige Ausstellungen in den Salons des Réalités Nouvelles. 1953 Reise nach Brasilien; in São Paulo initiierte er eine Konferenz über die ›Madí‹-Bewegung. 1954 Mitbegründer der Künstlergruppe ›Asociación Arte Nuevo‹; 1956 kehrte er nach Paris zurück. Bis in die 60er Jahre Intensivierung seiner Ausstellungstätigkeit; daneben entstanden Beiträge für Kulturzeitschriften wie *Ailleurs*, die er 1962-66 leitete. Arden-Quin lebt in Savigny-sur-Orge bei Paris.

Retrospektiven: 1978 Galerie de la Salle, Saint Paul de Vence, und FIAC, Paris; 1983 ›Espace Latino-Américain‹, Paris.

Gruppenausstellungen: 1980 ›Vanguardias de la década del 40‹, Museo de Artes Plásticas Eduardo Sívori, Buenos Aires; 1989 ›Art in Latin America: The Modern Era, 1820-1980‹, Hayward Gallery, London.　　　　E. F.

Literatur:

GRADOWCZYK, Mario H., *Argentina Arte Concreto-Invención 1945/Grupo Madí 1946*, New York, Rachel Adler Gallery, 1990
KOSICE, Gyula, *Arte Madí*, Buenos Aires, Ediciones de Arte Gaglianone, 1983
Kat. Ausst. *Madí Maintenant/Madí Adesso*, Saint Paul de Vence, Galerie Alexandre de la Salle, 1984
MALDONADO, Tomás, Nelly Perazzo und Margit Weinberg Staber, *Arte Concreto-Invención/Arte Madí*, Basel, Edition Galerie von Bartha, 1991
Kat. Ausst. *Les Quatre Quarts de la Peinture: La Partie de ping-pong*, Paris, Galerie Alain Oudin, 1989
PERAZZO, Nelly, *El arte concreto en la Argentina en la década del 40*, Buenos Aires, Ediciones de Arte Gaglianone, 1983
RAMIREZ, María del Carmen und Cecilia Buzio de Torres-García, *La Escuela del Sur: El Taller Torres-García y su legado*, Madrid, Museo Nacional Centro de Arte Reina Sofía, 1991
RIVERA, Jorge B., *Madí y la vanguardia argentina*, Buenos Aires, Editorial Paidós, 1976
SALLE, Alexandre de la, *Arden Quin*, Paris, Espace Latino-Américain, 1983

›Asociación Arte Concreto-Invención‹, ›Arte Madí‹ und ›Perceptismo‹

Die Veröffentlichung der ersten und einzigen Ausgabe von *Arturo, Revista de Artes Abstractas* im Sommer 1944 markierte in Argentinien den Beginn einer Bewegung hin zur nichtgegenständlichen bzw. ›konkreten‹ Kunst. Diese Bewegung hatte entscheidenden Einfluß auf die Entwicklung der abstrakten Kunst in Südamerika, der besonders in Argentinien, Uruguay und Brasilien bis heute spürbar ist. Das Erscheinen von *Arturo* entfachte unter Künstlern und Intellektuellen eine mehrere Jahre andauernde Debatte über die Frage, ob der künstlerische Ausdruck die Grenzen traditioneller gegenständlicher Darstellung überwinden könne. Die Zeitschrift wurde von Carmelo Arden-Quin, Rhod Rothfuss, Gyula Kosice und Edgar Bayley herausgegeben, die theoretische Essays beisteuerten. Kosice widersprach dem Surrealismus energisch, Rothfuss dagegen trat mit seinem Essay *El Marco: un problema de plástica actual* (Der Rahmen: Ein Problem der zeitgenössischen Plastik) dafür ein, daß die Malerei die Begrenzung auf den rechteckigen Rahmen zu überwinden

habe. Neben diesem Artikel erschien außerdem eine Zeichnung, ein Gedicht und ein Text von Joaquín Torres-García zur Bedeutung der Konstruktion im poetischen Schaffen. (In Uruguay geboren, lebte Torres-García seit 1934 in Montevideo und wurde von der Gruppe in Buenos Aires sehr bewundert.) Ebenfalls vertreten waren Arbeiten von Piet Mondrian, Wassily Kandinsky, Maria Helena Vieira da Silva und Augusto Torres. Auch Tomás Maldonado und Lidy Prati Maldonado steuerten Abbildungen bei, wobei ersterer für das abstrakte, ›automatistische‹ Titelblatt von *Arturo* verantwortlich war. Auf dem Innentitel der Zeitschrift wurde die Technik des Automatismus als Mittel künstlerischen Ausdrucks allerdings zugunsten von ›invención‹ zurückgewiesen.

Am 8. Oktober 1945 öffnete das Haus des Psychoanalytikers Enrique Pichon-Rivière in Buenos Aires für die Ausstellung ›Artconcret Invention‹ dem Publikum zwei Tage seine Tore. Die Einladung versprach ›Teoría, propósitos, música, pintura, escultura y poemas concreto-elementales‹, geschaffen von den Künstlern Ramón Melgar, Juan C. Paz, Rothfuss, Esteban Eitler, Kosice, Valdo Wellington und Arden-Quin. Dieser Ausstellung folgte am 2. Dezember 1945 eine weitere, im Haus der Photographin Grete Stern. Die Künstler, die eine Reihe von Objekten und Aufführungen zeigten und bisher vage unter der Bezeichnung ›Artconcret Invention‹ firmierten, traten nun als ›El Movimiento de Arte Concreto-Invención‹ auf. Diese zweite Ausstellung umfaßte die Gebiete Malerei, Skulptur, Zeichnung, Architektur und Stadtplanung, Photographie, Literatur, Musik und Tanz. Die Gastgeberin hatte vor ihrer Ankunft in Argentinien am Bauhaus studiert, so daß ihr Wissen und ihre Bibliothek als Brücke zwischen der Avantgarde von Buenos Aires und jener früheren interdisziplinären Schule dienen konnte.

Tomás Maldonado, der zwar an der Veröffentlichung von *Arturo*, nicht aber an den Ausstellungen von 1945 beteiligt war, gründete 1946 eine neue Gruppe, die ›Asociación Arte Concreto-Invención‹, die im März des Jahres eine Ausstellung im Salón Peuser veranstaltete. Trotz der Ähnlichkeit beider Namen setzte sich die ›Asociación‹, von dem Dichter Edgar Bayley, dem Bruder Maldonados, abgesehen, aus gänzlich anderen Personen zusammen als jenen, die in den Häusern von Pichon-Rivière und Stern ausgestellt hatten. Persönliche und künstlerische Differenzen führten jedoch zum Bruch unter den ›abstrakten‹ Künstlern. Das *Manifiesto Invencionista*, von Maldonado verfaßt, erschien zur Ausstellung und wurde von ihm selbst sowie von Bayley, Antonio Caraduje,

Manuel Espinosa, Alfredo Hlito, Enio Iommi, Alberto Molenberg, Prati und anderen unterzeichnet. Die ›Asociación‹ veröffentlichte zwei Ausgaben von *Revista Arte Concreto*, unter anderem auch das Manifest.

Die Künstlergruppe, deren Werke 1945 in den beiden Privathäusern gezeigt wurden, führte unter dem Namen ›Madí‹ von August bis November 1946 drei Ausstellungen durch. Obwohl es anscheinend Kosice gewesen war, der das Wort prägte, ist seine Bedeutung umstritten. Einige halten ›Madí‹ für Nonsens, andere für ein Akronym von ›Movimiento de Arte de Invención‹ oder gar ›Marxisme‹ bzw. ›Matérialisme Dialectique‹. Außer Kosice – der auch ein *Manifiesto Madí* verfaßte – gehörten der Gruppe unter anderen Arden-Quin, Rothfuss, Wellington, Eitler, Martín Blaszko und Diyi Laañ an. Wie bei den Ausstellungen der ›Arte Concreto-Invención‹ war auch auf den ›Madí‹-Veranstaltungen die Darbietung visueller Kunst und Architektur mit Lesungen sowie Tanz- und Musikaufführungen verbunden. In den Arbeiten setzten sich die formalen Erneuerungen fort, die schon beim Erscheinen von *Arturo* eingeleitet worden waren: Ausbrechen aus dem rechteckigen Rahmen und Einführung von Skulpturen und Gemälden mit beweglichen, gliederartigen Teilen. Diese Leistung wurde von nordamerikanischen und europäischen Kunsthistorikern oftmals übersehen, die etwa die ›Erfindung‹ der ›shaped canvas‹ den New Yorker Künstlern der 50er und 60er Jahre zuschrieben.

Im September 1947 fand eine Einzelausstellung mit Werken Kosices im Bohemian Club von Buenos Aires statt, die als »erste unter der Schirmherrschaft der Bewegung durchgeführte Einzelausstellung der Arte ’Madí‹« angekündigt wurde. Ungefähr zur gleichen Zeit verließen Arden-Quin und Blaszko die Gruppe, bezeichneten sich jedoch immer noch als ›Madí‹-Künstler; Arden-Quin hielt noch bis 1953 Vorträge über die Bewegung. Raúl Lozza, seine Brüder Rafael und Rembrandt van Dyck sowie Alberto Molenberg verließen ebenfalls 1947 die Gruppe und bildeten eine neue Bewegung, die sie ›Perceptismo‹ nannten. Auch die ›Perceptismo‹-Gruppe brachte ein Manifest und eine Zeitschrift heraus.

Die Avantgarde von Buenos Aires veranstaltete um 1948 häufiger Ausstellungen, die jedoch längst nicht immer die Unterschiede erkennen ließen, die von den Künstlern selbst durch die Teilnahme an bestimmten Gruppierungen und Splittergruppen beansprucht wurden. Auf dem dritten Salon des Réalités Nouvelles im Sommer 1948, der im Palais des Beaux-Arts de la Ville in Paris stattfand, wurden Arbeiten von Künstlern

der ›Grupo Madí‹, der ›Asociación Arte Concreto-Invención‹, der ›Perceptismo‹-Gruppe und einer Anzahl argentinischer ›Abstraktionisten‹ wie Lucio Fontana und Juan del Prete – die keiner Gruppierung angehörten – gezeigt. Die in dieser Zeit erschienenen Zeitschriften setzen sich ebenfalls mit Kunst und Künstlern sowohl argentinischer als auch internationaler Herkunft auseinander. 1948 brach die ›Asociación Arte Concreto-Invención‹ als Gruppe auseinander; gleichzeitig besuchte Maldonado zum ersten Mal Europa und begann sich für Architektur und Design zu interessieren. Mit Prati, Hlito und Iommi wurde er 1952 Mitglied der Gruppe ›Artistas Modernos de la Argentina‹, die der Kritiker Aldo Pellegrini ins Leben rief. Die Tätigkeit der ›Perceptismo‹-Gruppe endete 1953 mit der Herausgabe der letzten Nummer ihrer gleichnamigen Zeitschrift. Die Veröffentlichungen der ›Grupo Madí‹ setzten sich bis Mitte der 50er Jahre fort, und ihren Gruppenausstellungen wurde während des ganzen Jahrzehnts wachsende Anerkennung zuteil.

Ausstellungen: 1958 Galerie Denise René, Paris; 1961 ›Los Primeros 15 Años de Arte Madí‹, Museo de Arte Moderno, Buenos Aires; 1980 ›Vanguardias de la década del 40: Arte Concreto-Invención, Arte Madí, Perceptismo‹, Museo de Artes Plásticas Eduardo Sívori; 1989 ›Art in Latin America: The Modern Era, 1820-1980‹, Hayward Gallery, London. F. B./J. R. W.

Luis (Cruz) Azaceta (Taf. S. 205)

1942 Havanna

Luis Salvador de Jesús Cruz Azaceta begab sich 1960, ein Jahr nach der kubanischen Revolution, von Kuba nach New York und begann 1963, sich Zeichnen und Malen auf autodidaktischem Wege anzueignen; bis 1969

Besuch der School of Visual Arts, New York; anschließend lernte er bei dem Maler Leon Golub. Er malte anfangs in einem abstrakten Stil mit harten Konturen, den er jedoch aufgab, als er 1969 während einer Europareise Werke von Hieronymus Bosch, Francisco de Goya und Francis Bacon kennenlernte. Ab 1970 entstanden figürliche Gemälde in expressionistischer Malweise: monströse Figuren, Autounfälle, Skelette und Szenen großstädtischer Gewalt. Ab 1980 Schilderung der Angsterfahrungen in der Großstadt durch grelle Farben, energiegeladene Formen und groteske, gepeinigte Gestalten, oftmals in Form von Selbstbildnissen. Jüngere Arbeiten behandeln soziale Themen, z. B. AIDS: In Särgen liegende Gestalten sind vor Feldern aus Zahlen aufgebahrt, die offensichtlich auf Leichenzählungen hinweisen. Azaceta thematisierte außerdem das Gefühl sozialer, kultureller und psychologischer Entfremdung, hervorgerufen durch das Leben im Exil. Azaceta lebt und arbeitet in New York.

Auszeichnungen: 1980 und 1985 National Endowments for the Arts Visual Arts Fellowship; 1985 John Simon Guggenheim Memorial Foundation Fellowship.

Gruppenausstellungen: 1987 ›Hispanic Artists in the United States: Thirty Contemporary Painters and Sculptors‹, The Museum of Fine Arts, Houston; 1987 ›Latin American Artists in New York since 1970‹, Archer M. Huntington Art Gallery, The University of Texas at Austin; 1987 ›Art of the Fantastic: Latin America, 1920-1987‹, Indianapolis Museum of Art; 1988 ›Comitted to Print: Social and Political Themes in Recent American Printed Art‹, The Museum of Modern Art, New York; 1990 ›The Decade Show: Frameworks of Identity in the 1980s‹, Museum of Contemporary Hispanic Art und The Studio Museum, Harlem, New York; 1991 ›Mito y magia en América: los ochenta‹, Museo de Arte Contemporáneo, Monterrey. L. L.

Literatur:

Kat. Ausst. *Luis Cruz Azaceta*, New York, Frumkin Gallery, 1984
FERRER, Elizabeth, *Luis Cruz Azaceta: Pintando el mundo al revés*, Monterrey, Galería Ranis F. Barquet, 1992
GOODROW, Gerard A., *Luis Cruz Azaceta*, New York, Frumkin/Adams Gallery, 1988
MARTIN, J., ›Luis Cruz Azaceta‹ in *Arts Magazine*, New York, Nr. 56, (Februar 1982), S. 19
TORRUELLA LEVAL, Susana, Philip Yenawine und Ileen Sheppard, *Luis Cruz Azaceta, The AIDS Epidemic Series*, Queens, N. Y., The Queens Museum of Art, 1991
TORRUELLA LEVAL, Susana, ›Luis Cruz Azaceta: arte y conciencia‹ in *Arte en Colombia*, Bogotá, Nr. 43 (Februar 1990), S. 40-43

Torruella Leval, Susana, *Luis Cruz Azaceta. Tough Ride Around the City*, New York, Museum of Contemporary Hispanic Art, 1986

Zuver, Marc, Wayne S. Smith, Leslie Judd Ahlander u. a., *Cuba-USA: The First Generation*, Washington, Fondo del Sol Visual Arts Center, 1991

Frida Baranek (Taf. S. 224)

1961 Rio de Janeiro

1983 Titel eines Bachelor of Arts für Architektur an der Universidade Santa Ursula in Rio de Janeiro. 1982-84 Studium der Bildhauerei bei João Carlos Goldberg, bei Tunga an der Escola do Museu de Arte Moderna sowie an der Escola de Artes Visuais do Parque Lage Rio. 1984-85 an der Parsons School of Design, New York. Als Mitglied der jüngsten Künstlergeneration Brasiliens verbindet Baranek die Kenntnis der nationalen Bildhauereitradition mit aktuellen internationalen Bezügen. Ihre neueren Arbeiten, ›Air drawings‹, sind große Installationen, die aus expressiv und gestisch eingesetzten bedrohlichen Materialien bestehen: rostiger Draht, Stahl und Stein. Frida Baranek lebt und arbeitet in Paris.

Gruppenausstellungen: 1988 ›Panorama de escultura‹, Museu de Arte Moderna, São Paulo; 1989 Bienal de São Paulo; 1990 Biennale di Venezia; 1991 ›Brasil: La nueva generacíon‹, Fundación Museo de Bellas Artes, Caracas; 1991 ›Metropolis‹, Martin-Gropius-Bau, Berlin. E. B.

Literatur:

Bonito Oliva, Achille, *Frida Baranek, Ivens Machado, Milton Machado, Daniel Senise, Angelo Venosa*, Rom, Sala I, 1990

Mammi, Lorenzo, und Paulo Venâncio Filho, *Frida Baranek*, Rio de Janeiro, Galería Sérgio Milliet, 1988

Rafael (Pérez) Barradas (Taf. S. 60-63)

1890 Montevideo – Montevideo 1929

Die Eltern waren spanische Immigranten, sein Vater Maler. Als Jugendlicher zeichnete Rafael Barradas Skizzen in Cafes. Seine Karikaturen veröffentlichte er in Zeitungen und Zeitschriften; 1910 erste Einzelausstellung seiner Gemälde in der Casa Moretti, Catelli y Cía Montevideo. 1913 wirkte er bei der Gründung der Satirezeitschrift *El Monigote* mit. Reise nach Italien, in die Schweiz und nach Frankreich; Begegnung mit dem in Mailand lebenden futuristischen Dichter Filippo Marinetti; ließ sich 1914 in Spanien nieder. Im folgenden Jahr Ernennung zum künstlerischen Leiter der Wochenzeitschrift *Paraninfo* in Zaragoza. 1915 Bekanntschaft mit Ignacio Zuloaga und 1916 mit Joaquín Torres-García in Barcelona. Prägte den Begriff ›Vibrationismus‹ für seinen Stil, der – im Genre der Großstadtszenen – eine Nähe zu Futurismus und Kubismus aufweist. 1917 wurden diese Bilder erstmals in der Galerie Dalmau in Barcelona gezeigt. 1918 Umzug nach Madrid; Betätigung als Kinderbuchillustrator und Zeichner von Comic-Strips. 1920 Entwürfe von Kostümen für das Eslava-Theater; Bekanntschaft mit dem Dichter Federico García Lorca. Erklärte 1921 den Beginn des ›Clownismus‹ – ein ironischer, possenhafter neuer Stil, von dem aus er rasch über den ›Fakirismus‹ zum ›Planismus‹ fortschritt, der Formen und Figuren in flachen Farbflächen darstellte. Gesellte sich anschließend zu der Schriftstellergruppe der ›Ultraisten‹, der ebenfalls Norah und Jorge Luis Borges angehörten, und steuerte Illustrationen für die 1924-25 von José Ortega y Gasset herausgegebene Zeitschrift *Revista de occidente* bei. 1925 Ausstellung seiner Theaterentwürfe auf der ›Exposition internationale des arts décoratifs et industriels modernes‹ in Paris. 1926 Rückkehr nach Katalonien, wo seine Tuberkuloseerkrankung fortschritt; er malte Stadtansichten von Hospitalet de Llobregat, mystisch-religiöse Bilder und

›Estampones‹, eine Bilderserie, die das Montevideo seiner Jugend heraufbeschwört. 1928 Rückkehr nach Uruguay, wo er einige Monate später stirbt.

Retrospektiven: 1972 Museo Nacional de Artes Plásticas, Montevideo; 1972 Museo Nacional de Bellas Artes, Buenos Aires; 1986 ›Futurismo & futurismi‹, Palazzo Grassi, Venedig.

Ausstellungen: 1930 Galeries Dalmau, Barcelona; 1930 Asociación Wagneriana, Buenos Aires; 1930 Ateneo de Montevideo; 1960 Museo de Bellas Artes, Buenos Aires; 1963 Bienal de São Paulo. J. R. W.

Literatur:

Kat. Ausst. *Rafael Barradas*, Buenos Aires, Museo Nacional de Bellas Artes, 1974

Kat. Ausst. *Barradas/Torres-García*, Madrid, Galería Guillermo de Osma, 1991

Casal, Julio J., *Rafael Barradas*, Buenos Aires, Editorial Losada, 1949

Kat. Ausst. *Futurismo & futurismi*, Venedig, Palazzo Grassi, 1986

García Esteban, Fernando, *Rafael Barradas*, Montevideo, Museo Nacional de Artes Plásticas, 1972

Ignacio, Antonio de, *Historial Barradas*, Montevideo, Imprenta Letras, S. A., 1953

Kalenberg, Angel, *Seis maestros de la pintura uruguaya*, Buenos Aires, Museo Nacional de Bellas Artes, 1987

Pereda, Raquel, *Barradas*, Montevideo, Edición Galería Latina, 1989

Pereda, Raquel, María Jesús García Puig und Rafael Santos Torroella, *Rafael Barradas*, Madrid, Galería Jorge Mara, 1992

Romero Brest, Jorge, *Rafael Barradas*, Buenos Aires, Editorial Argos, 1951

Juan Bay (Taf. S. 156)

1892 Trenque Lauquén, Argentinien – Trenque Lauquén 1978

Pionier der argentinischen Avantgarde. 1908 Reise nach Italien, 1914 Kunststudium in Mailand. 1911 Ausstellung mit italienischen Futuristen, denen er bis 1920 aktiv zugehört. 1925-29 Aufenthalt in Argentinien; 1930 Mitglied der ›Grupo del Milione‹ in Mailand; schrieb Kunstessays. 1942 Ausstellung auf der Biennale di Venezia und 1943 auf der Cuadrienal de Roma zusammen mit den Futuristen. 1949 Rückkehr nach Argentinien und ab 1954 Mitglied der ›Grupo Madí‹; stellte mit dieser in der Galerie Krayd in Buenos Aires aus. Die Werke dieser Periode sind hochgradig abstrakte, leuchtend farbige, hölzerne Wandreliefs mit eckigen und runden Formen sowie ausgeschnittenen Stellen, durch welche man die darunterliegende Wand sieht. Sprengte mit diesen Arbeiten das Konzept des rechtwinkligen Rahmens und der traditionellen viereckigen Felder; die

Reliefs erwecken häufig den Eindruck von Bewegung, vermutlich eine Auswirkung der Verbindung mit den Futuristen.

Ausstellungen: 1952 › La pintura y la escultura argentinas de este siglo‹, Museo de Bellas Artes, Buenos Aires; 1957 › 50 años de pintura argentina‹, Librería Viscontea, Buenos Aires; 1960 › First Exhibition of Modern Art‹, Museo de Arte Moderno, Buenos Aires; 1976 › Homenaje a la vanguardia argentina, década del 40‹, Galería Arte Nuevo de Buenos Aires; 1989 › Art in Latin America: The Modern Era, 1820-1980‹, Hayward Gallery, London. E. F.

Literatur:

GRADOWCZYK, Mario H., *Argentina. Arte Concreto Invención 1945/Arte Madí 1946*, New York, Rachel Adler Gallery, 1990
MALDONADO, Tomás, Nelly Perazzo und Margit Weinberg Staber, *Arte Concreto Invención/Arte Madí*, Basel, Edición Galerie von Bartha, 1991
RIVERA, Jorge B., *Madí y la vanguardia argentina*, Buenos Aires, Editorial Paidós, 1976
Kat. Ausst. *Vanguardias de la década del 40*, Buenos Aires, Museo de Artes Plásticas › Eduardo Sívori‹, 1980

Jacques Bedel (Taf. S. 221)

1947 Buenos Aires

Bildhauer, Designer und Architekt. Sein Vater war Dichter und Kunstsammler, der seine Leidenschaft für Literatur und Kunst an den Sohn weitergab. 1965-72 Studium an der Facultad de Arquitectura y Urbanismo der Universidad de Buenos Aires. 1968 Stipendium der französischen Regierung für eine Reise nach Paris; Zusammenarbeit mit der › Groupe d'Art Constructif et Mouvement‹. Entstehung von kinetischen Skulpturen unter Verwendung von Parabolspiegeln, perforiertem Metall und Elektrizität. Nach Abwendung von der kinetischen Kunst entstehen Skulpturen aus Stein, Kohle und anderen natürlichen Materialien, aber auch aus industriell hergestellten Stoffen wie Acryl und rostfreiem Stahl. 1971 Gründungsmitglied der Gruppe CAYC, ursprünglich ein Zusammenschluß von 13 argentinischen Künstlern mit Sitz am Centro de Arte y Comunicación, Buenos Aires. Mit ihrem Interesse für sozial engagierte, von Begriffsmodellen aus der Wissenschaft, Mathematik und strukturalistischen Theorie angeregte Kunst spielten Bedel und seine Kollegen eine entscheidende Rolle in der Entwicklung der › Systems Art‹. 1974 Stipendium des British Council zur Erkundung neuer Materialien für die Bildhauerei. Entstehung von Buch- und Schriftrollenplastiken aus Polyesterharz mit einer Beschichtung aus Eisen und anderen Metallen. Nach dem Öffnen zeigen diese Schriftwerke weder Text noch Abbildungen, sondern enthüllen dreidimensionale präkolumbische Städte, archäologische Ruinen oder erodierte Landschaften. 1980 Fulbright Fellowship, um am National Astronomy and Ionosphere Center der Cornell University, Ithaca, New York, und bei der National Aeronautics and Space Administration, Washington, Recherchen für das Projekt *The Memory of Mankind* durchzuführen. Sein Vorhaben, unzerstörbare Bücher und Schriftrollen herzustellen, die in englischer und einer universellen mathematischen Sprache Wissen an zukünftige Generationen weitergeben sollten, wurde vom Falklandkrieg unterbrochen. Entstehung von kugelförmigen und geschoßartigen Objekten, die eine intellektuelle Kunstauffassung bezeugen und zugleich das Mythische, Magische und Poetische beschwören. 1977 Auszeichnung mit dem Premio Itamaratay anläßlich einer Ausstellung mit der Grupo CAYC auf der Bienal de São Paulo. Jacques Bedel lebt und arbeitet in Buenos Aires.

Einzelausstellungen: 1977 Centro de Arte y Comunicación, Buenos Aires; 1984 Museo de Arte Americano, Maldonado, Uruguay sowie in zahlreichen Galerien in Argentinien.

Ausstellungen: 1979 Bienal de São Paulo; 1986 Biennale di Venezia; 1991 Bienal de La Habana; 1977 › Arte conceptual internacional‹, Museo de Ciencias y Arte, Mexiko-Stadt; 1990 › Arte por artistas: cinquenta obras por cinquenta autores‹, Museo de Arte Moderno, Buenos Aires; 1992 › Art in the Americas: The Argentine Project‹ in einer Privatgalerie in New York. J. A. F.

Literatur:

CHIÉRICO, Osiris, › Jacques Bedel‹ in *Confirmado*, Buenos Aires, (5. September 1968)

GLUSBERG, Jorge, *Del Pop-art a la nueva imagen*, Buenos Aires, Ediciones de Arte Gaglianone, 1985
GLUSBERG, Jorge, *Jacques Bedel: Arte in Argentina*, Mailand, Giancarlo Politi Editore, 1986
GLUSBERG, Jorge, *Los monumentos de Jacques Bedel*, Buenos Aires, Ruth Benzacar Galería de Arte, 1986

José Bedia Valdéz (Taf. S. 222)

1959 Havanna

Bis 1976 Studium an der Escuela de Artes Plásticas San Alejandro, bis 1981 am Instituto Superior de Arte in Havanna. Noch im gleichen Jahr Teilnahme an › Volumen I‹, einer umstrittenen, aber folgenreichen Ausstellung, die das Entstehen einer neuen künstlerischen Avantgarde in Kuba signalisierte. Valdés besuchte über zwanzig Länder in Süd- und Nordamerika, Afrika und Europa. Obwohl seine Ausbildung hauptsächlich westlichen Traditionen folgte, entstehen seit den frühen 80er Jahren Zeichnungen, Gemälde und Installationen, die sein Interesse für die einheimischen Kulturen Afrikas und Amerikas einschließlich seines Heimatlandes Kuba aus antikolonialistischer Sicht zeigen. 1985 Artist-in-residence an der State University of New York, College at Old Westbury; mit Unterstützung des indianischen Künstlers Jimmie Durham in einem Reservat der Dakota-Sioux; Übernahme des für ihn später charakteristischen Stils der Umrißzeichnung. Rückkehr nach Kuba, wo er zunehmend von der afrokubanischen Mischreligion Santería beeinflußt wird. 1984, 1986 und 1989 Teilnahme an der Bienale de La Habana, 1987 an der Bienal de São Paulo und 1990 an der Biennale di Venezia. Bedia lebt zur Zeit in Mexiko.

Gruppenausstellungen: 1987 › Art of the Fantastic: Latin America, 1920-1987‹, Indianapolis Museum of Art; 1989 › Magiciens de la terre‹, Musée national d'art moderne,

Centre Pompidou, Paris; 1991 Mito y magia en América: los ochenta‹, Museo de Arte Contemporáneo, Monterrey; 1991 ›El corazón sagrante/The Bleeding Heart‹, The Institute of Contemporary Art, Boston; 1992 ›America: Bride of the Sun‹, Koninklijk Museum voor Schone Kunsten, Antwerpen.

J. A. F.

Literatur:

AHLANDER, Leslie Judd, ›José Bedia. Maestro de cuchillos y meteoros‹ in *Arte en Colombia*, Bogotá, Nr. 46 (Januar 1991), S. 46-51

BLANC, Giulio V., *Into the Mainstream: Ten Latin American Artists Working in New York*, Jersey City, Jersey City Museum, 1986

Kat. Ausst. *Contemporary Art from Havana*, London, Riverside Studios, 1989

MOSQUERA, Gerardo, ›Bedia, Tercer Mundo y Cultura Occidental‹ in *Viva el Arte*, Nr. 5 (Winter 1989), S. 90-91

MOSQUERA, Gerardo, *Crónicas Americanas III. José Bedia Valdéz*, La Habana, Galería del Centro Wifredo Lam, 1986

Kat. Ausst. *New Art from Cuba. José Bedia, Flavio Garciandia, Ricardo Rodriguez Brey*, Old Westbury, Amelie Wallace Gallery, State University of New York College at Old Westbury, 1985

SANCHEZ, Osvaldo, ›José Bedia, La restauración de nuestra alteridad/Restoring Our Otherness‹ in *Third Text* London, Nr. 13 (Winter 1991), S. 63-72

SULLIVAN, Edward J., *José Bedia*, Mexiko-Stadt, NINART, Centro de Cultura und Galería Ramis F. Barquet, 1991

THOMPSON, Robert Farris, *José Bedia: Sueño Circular*, Mexiko-Stadt, NINART, Centro de Cultura und Galería Ramis F. Barquet, o. J.

Luis F. Benedit (Taf. S. 214)

1937 Buenos Aires

1963 Abschluß des Architekturstudiums an der Universidad Nacional de Buenos Aires. Um 1960 Gemälde von Tieren, phantastischen Figuren und anderen Motiven. 1966 Reise nach Italien mit Stipendium der italienischen Regierung, dort Studium der Landschaftsarchitektur. Einflüsse von Kybernetik und Sozialanthropologie; 1967-76 Installationen, die an zoologische und botanische Experimente erinnern, aber in Kunstausstellungen gezeigt wurden: Fische, Insekten, Kleinsäuger und Pflanzen wurden dabei in kontrollierte Umgebungen gesetzt und gestatteten auf diese Weise Einblicke in die Dynamik sozialen Verhaltens. Besonders bekannt wurde das *Biotrón*, ein Experiment mit viertausend Bienen in einem Behältnis aus Plexiglas. 1971 Gründungsmitglied der Grupo CAYC, auch bekannt als ›Grupo de los Trece‹, einem Zusammenschluß argentinischer Künstler mit Sitz im Centro de Arte y Comunicación, Buenos Aires, die eine ent-

scheidende Rolle bei der Entwicklung der ›Systems Art‹ spielten. Ab ca. 1975 Zeichnungen und Objekte, die sich – wie auch seine Installationen – vor allem mit Beziehungen zwischen Natürlichem und Künstlichem auseinandersetzen. Ende der 70er Jahre verarbeitete er Zeichnungen seines Sohnes Tomás mit Motiven wie King Kong spielerisch in Skulpturen und Gemälden. Zehn Jahre später, angeregt von Charles Darwins Reise nach Südamerika, entstand eine Serie von Aquarellen, davon viele mit eingefügten realen Gegenständen. Luis Benedit lebt und arbeitet in Buenos Aires.

Einzelausstellungen: 1972 ›Projects: Luis Fernando Benedit‹, The Museum of Modern Art, New York; 1975 Whitechapel Art Gallery, London; 1981 Institute of Contemporary Art, Los Angeles; 1981 Center for Inter-American Relations, New York; 1988 Fundación San Telmo, Buenos Aires.

Gruppenausstellungen: mehrfach Teilnahme an der Bienal de São Paulo; 1970 und 1986 Biennale di Venezia; 1989 ›UABC‹, Stedelijk Museum, Amsterdam; 1989 ›Art in Latin America: The Modern Era, 1820-1980‹, Hayward Gallery, London. J. A. F.

Literatur:

Kat. Ausst. *Benedit. 1965-1975*, Buenos Aires, Fundación San Telmo, 1988

Kat. Ausst. *Liliana Porter/Luis Benedit*, Madrid, Ruth Benzacar Galería de Arte, 1988

Kat. Ausst. *Luis Benedit*, München, Galerie Buchholz, 1972

ESPARTACO, Carlos, *Introducción a Benedit*, Buenos Aires, Ediciones Ruth Benzacar, 1978

GLUSBERG, Jorge, *Arte en la Argentina. Del Pop-Art a la Nueva Imagen*, Buenos Aires, Ediciones de Arte Gaglianone, 1983

GLUSBERG, Jorge, *Luis Benedit*, Los Angeles, Institute of Contemporary Art, 1980

GLUSBERG, Jorge, *Benedit-Filotrón*, New York, The Museum of Modern Art, 1972

GLUSBERG, Jorge, *Luis Benedit. Pinturas y objetos*, Buenos Aires, Ruth Benzacar Galería de Arte, 1984

STRINGER, John, *Luis Benedit*, New York, Center for Inter-American Relations, 1981

SULIC, Susana, *Benedit*, Buenos Aires, Centro Editor de América Latina, 1981

Kat. Ausst. *UABC: Painting, Sculptures, Photography from Uruguay, Argentina, Brazil and Chile*, Amsterdam, Stedelijk Museum, 1989

Antonio Berni (Taf. S. 98, 197)

1905 Rosario, Argentinien – Buenos Aires 1981

Bernis Vater war italienischer Einwanderer, seine Mutter kam aus der argentinischen Provinz Santa Fé. 1916 erster Zeichenunterricht

im Centro Catalán, Rosario; gleichzeitig Lehrling in einem Atelier für Glasmalerei. 1921 erste Ausstellung mit Gemälden in postimpressionistischer Manier. 1925 Verleihung eines Reisestipendiums für Europa, das die Regierung von Santa Fé später um weitere zwei Jahre verlängerte. Nach einem Aufenthalt in Madrid zog Berni nach Paris, wo er bei André Lhote und Othon Friesz lernte. Interessierte sich in dieser Zeit für Politik und linke Ideologien. In den 20er Jahren entstanden vom Surrealismus beeinflußte Gemälde, Collagen und Photomontagen; Berni las Freud und Marx. 1931 Rückkehr nach Argentinien; dort wurde ein Jahr später eine Ausstellung seiner surrealistisch geprägten Bilder von der Kritik distanziert aufgenommen. Für kurze Zeit Mitglied der KP und Beteiligung an linksgerichteten politischen Aktionen. 1932 Mitbegründer der Gruppe ›Nuevo Realismo‹. In der Folgezeit Hinwendung zum Sozialistischen Realismus. Entstehung von Wandgemälden; häufiges Thema ist der Kampf der Arbeiter. 1933 arbeitete Berni unter anderem mit David Alfaro Siqueiros an *Ejercicio plástico*, einem Wandgemälde im Haus von Natalio Botana bei Buenos Aires. 1935-45 Lehrtätigkeit an der Escuela de Bellas Artes, Buenos Aires. 1939 Zusammenarbeit mit Lino Eneas Spilimbergo an mehreren Wandgemälden für den argentinischen Pavillon auf der Weltausstellung in New York. 1941 Einladung der Comisión Nacional de Cultura zum Studium präkolumbischer Kunst; Berni bereiste die Pazifikküste und schuf einen von indianischen Kulturen angeregten Zyklus. Obwohl er sich in den 50er Jahren vom Sozialistischen Realismus abwandte, entstanden auch in der Folgezeit figürliche Arbeiten mit sozialen und politischen Themen. 1958 Serie von Drucken, Collagen und Assemblagen um die von ihm erfundene Figur Juanito Laguna; 1963 ähnliche Folge mit der ebenfalls fiktiven Gestalt Ramona Montiel. In diesen Serien, an denen

er bis zu seinem Tod weiterarbeitete, verwendete er Großstadtabfälle und brachte Verweise auf die Slums ein, um das verarmte Milieu der rasch wachsenden Industriebezirke von Buenos Aires drastisch vorzuführen. 1962 Großer Preis für Druckgraphik auf der Biennale di Venezia.

Retrospektiven: 1972 Musée d'Art Moderne de la Ville de Paris; 1984 Museo Nacional de Bellas Artes, Buenos Aires.

Gruppenausstellungen: 1966 ›Art of Latin America since Independence‹, Yale University Art Gallery, New Haven; 1988 ›The Latin American Spirit: Art and Artists in the United States, 1920-1970‹, The Bronx Museum of the Arts, New York; 1989 ›Art in Latin America: The Modern Era, 1820-1980‹, Hayward Gallery, London. J. A. F.

Literatur:

Kat. Ausst. *Gráfica Antonio Berni 1962-1978*, Buenos Aires, Fundación San Telmo, 1980
Kat. Ausst. *Antonio Berni*, Buenos Aires, Museo de Arte Moderno de Buenos Aires, Teatro Municipal San Martín, 1963
Kat. Ausst. *Antonio Berni: Obra Pictórica*, Buenos Aires, Museo Nacional de Bellas Artes, 1984
Kat. Ausst. *Antonio Berni*, Chile, Museo de Arte Contemporaneo, 1964
Kat. Ausst. *Antonio Berni*, Rio de Janeiro, Museu de Arte Moderna do Rio de Janeiro, 1968
Kat. Ausst. *The Art of Antonio Berni: Paintings, Prints, Constructions*, Trenton, The New Jersey State Museum, 1966
Bessega, Martín, *Antonio Berni*, Caracas, Museo de Bellas Artes, 1977
Troche, Michel, und G. Gassiot-Talabot, *Berni*, Paris, Musée d'Art Moderne de la Ville de Paris und Editions Georges Fall, 1972
Vinals, José, *Berni, Palabra e Imagen*, Buenos Aires, Imagen Galería de Arte, 1976

Martín Blaszko (Taf. S. 157)

1920 Berlin

Blaszko wanderte 1933 mit seiner Familie nach Polen aus und lernte dort Zeichnen bei Henryk Barczynsky. 1938 Studium bei Jankel Adler in Danzig; im gleichen Jahr besuchte er Paris und lernte dort Marc Chagall kennen. 1939 Umzug nach Argentinien und Beginn eines Studiums der Zeichnung und Malerei. 1945 Bekanntschaft mit Carmelo Arden-Quin; Mitbegründer der ›Asociación Arte Concreto-Invención‹ und 1946 Mitbegründer der ›Grupo Madí‹, an deren erster Ausstellung er teilnahm. Bald darauf überwarfen sich Arden-Quin und Blaszko mit der Gruppe. In den 40er Jahren schuf Blaszko abstrakte geometrische Gemälde, wandte sich aber ab 1947 der Bildhauerei zu. Blaszko

entwickelte eine Theorie der Bipolarität, derzufolge auch Kunstwerke über jene gegengerichteten Kräfte verfügen, die auch der Natur innewohnen. In den späten 40er Jahren Arbeiten mit Säulen, Türmen und anderen vertikalen, monolithischen Formen. 1952 Auszeichnung für das *Denkmal für den unbekannten politischen Gefangenen* durch das Institute of Contemporary Arts in London; Ausstellung in der Tate Gallery, London. 1952 Teilnahme an der Bienal de São Paulo und 1956 an der Biennale di Venezia. 1958 Ausstellung im argentinischen Pavillon der Weltausstellung in Brüssel. Die Bronzeskulpturen der späten 50er und 60er Jahre unterscheiden sich von den Arbeiten in Holz: hochgradig abstrakte, langgestreckte, dürre Formen, die einander im Raum durchkreuzen. In Zement und Bronze ausgeführte Werke der 60er und 70er Jahre bestehen aus dichtgedrängten unregelmäßigen Formen, die sowohl an Architektur als auch an menschliche Gestalten erinnern. 1970 Veröffentlichung von Essays zur sozialen Verantwortung des Künstlers. Blaszko lebt in Buenos Aires.

Ausstellungen: 1980 ›Vanguardias de la década del 40‹, Museo de Artes Plásticas Eduardo Sívori, Buenos Aires; 1988 Bienal de São Paulo und 1988 Weltausstellung, Brüssel.
 E. F.

Literatur:

Blaszko, Martín u. a., *Sculpture and the Principle of Bipolarity*, Buenos Aires, Ediciones Glock, 1980
Blaszko, Martin, ›El entorno público y un mecenazgo ausente/The Public Environment and the Absence of Patronage‹ in *Arte al Día*, Buenos Aires, Nr. 51 (November 1991)
Blaszko, Martín, ›Monumental Sculpture and Society‹ in *9th National and International Sculpture Conference*, New Orleans, März 1976, Lawrence, University of Kansas. 1976, S. 133-137
Gradowczyk, Mario H., *Argentina Arte Concreto-Invención 1945/Grupo Madí 1946*, New York, Rachel Adler Gallery, 1990
Hararri, Paulina, und Ethel Martínez Sobrado, *Blaszko*, Buenos Aires, Centro Editor América Latina, 1981

Kosice, Gyula, *Arte Madí*, Buenos Aires, Ediciones de Arte Gaglianone, 1983
Maldonado, Tomás, Nelly Perazzo und Margit Weinberg Staber, *Arte Concreto-Invención/Arte Madí*, Basel, Edition Galerie Von Bartha, 1991
Monzon, Hugo, ›Arte integrado al espacio público‹ in *Confirmado* Buenos Aires, Nr. 474 (Februar 1979), S. 43
Negri, Tomás Alva, ›Una obra monumental de Martín Blazko [sic]‹ in *Proa de la plástica*, Buenos Aires, (Oktober/November 1988), S. 91-93
Perazzo, Nelly, *El arte concreto en la Argentina en la década del 40*, Buenos Aires, Ediciones de Arte Gaglianone, 1983
Rivera, Jorge B., *Madí y la vanguardia argentina*, Buenos Aires, Editorial Paidós, 1976

Jacobo Borges (Taf. S. 195)

1931 Caracas

Borges stammt aus einer armen Familie, die am Stadtrand von Caracas in Catia lebte. Als Kind nahm er an Kursen der Escuela de Artes Plásticas teil, wo er Druckgraphik bei Pedro Angel Gonzalez sowie bei César Enriquez und Alejandro Otero lernte. 1949-50 Besuch der Escuela de Artes Plásticas y Aplicadas ›Cristobal Rojas‹, Caracas. Er arbeitete als Zeichner von Comic-Strips, später bei McCann-Erickson Advertising, wo er Carlos Cruz-Diez begegnete. Besuch des zurückgezogen lebenden venezolanischen Malers Armando Reverón in Macúto und den exilierten kubanischen Dichters Alejo Carpentier. Wegen Anführens eines Studentenstreiks von der Schule verwiesen; arbeitete kurzzeitig in der ›Taller Libre de Arte‹. 1952-56 lebte er in Paris und schuf vom Kubismus inspirierte abstrakte Gemälde mit Flecken in leuchtenden Farben und einem lebhaften Sinn für Dynamik. 1952 Teilnahme am Salon des Jeunes Artistes im Musée d'Art Moderne de la Ville de Paris. 1956 erste Einzelausstellungen in der Galería Lauro und der Fundación Museo de Bellas Artes, Caracas. 1957 Auszeichnung auf der

Bienal de São Paulo. 1958 Teilnahme an der Biennale di Venezia. Borges hatte Verbindung mit ›Tabla Redonda‹ und ›El Techo de la Ballena‹, zwei literarisch-künstlerischen Gruppen, die Anfang der 6oer Jahre in Caracas aktiv waren. Er schuf expressionistische Bilder mit grotesken, verzerrten Figuren und grausamem, oftmals gewalttätigem Ausdruck in dicker, pastoser Maltechnik. 1965-70 stellte er das Malen ein; Kulissenentwürfe für *El Tintero* von Carlos Muñiz; 1966-68 mit Filmemachern und anderen Künstlern Mitarbeit an der audiovisuellen Produktion *Imagen de Caracas*. 1966 Teilnahme an ›The Emergent Decade: Latin American Painters and Painting in the 1960s‹ im Solomon R. Guggenheim Museum, New York. In den frühen 7oer Jahren begann Borges, durch scheinbar widersinnige Gegenüberstellungen von Photos, die er in Massenmedien fand, Strukturen politischer Einflußnahme und Mechanismen politischer Macht zu untersuchen. Ende der 7oer Jahre vorwiegend als Zeichner tätig; es entstehen Meditationen über die Stadt Caracas und ihre Geschichte. Ab 1980 Entstehung einer Serie mit Bildern mißgestalteter junger Mädchen in Kommunionskleidern; diese wurden 1981 in der Galería de Arte Nacional ausgestellt. 1985 Entwürfe von Kulissen und Kostümen für die Compañía Nacional de Teatro in Caracas; im gleichen Jahr Verleihung des John Simon Guggenheim Memorial Foundation Fellowship; Borges verbrachte ein Jahr in New York. In den späten 8oer Jahren Darstellung von Landschaften mit Figuren, unter anderem Badende in impressionistischer Manier. Borges lebt in Caracas.

Ausstellungen: 1987 ›Art of the Fantastic: Latin America, 1920-1987‹, Indianapolis Museum of Art; 1987 Retrospektiven im Museo de Monterrey, Mexiko-Stadt, und Museo de Arte Contemporáneo, Caracas; 1988 Biennale di Venezia. J. R.

Literatur:
ASHTON, Dore (Einf.), *Jacobo Borges*, New York, CDS Gallery, 1983
ASHTON, Dore, *Jacobo Borges*, Caracas, Armitano Press, 1985
Kat. Ausst. *Jacobo Borges*, Berlin, Staatliche Kunsthalle, 1987
Kat. Ausst. *Jacobo Borges*, Caracas, Galeria de Arte Nacional, 1974
Kat. Ausst. *La Comunión: Jacobo Borges*, Caracas, Galería de Arte Nacional, 1981
Kat. Ausst. *Arte actual de Hispanoamérica: Jacobo Borges*, Madrid, Instituto de Cultura Hispánica, Centro Cultural de la Villa, 1977
Kat. Ausst. *Jacobo Borges*, Caracas, Museo de Arte Contemporaneo, 1988
BORGES, Jacobo, *La montaña y su tiempo*, Caracas, Ediciones Petróleos de Venezuela, 1979

GUEVARA, Roberto, *Jacobo Borges*, Mexiko, Museo de Arte Moderno, 1976
RATCLIFF, Carter, *60 Obras de Jacobo Borges*, Museo de Monterrey, 1987

Fernando Botero (Taf. S. 188-191)

1932 Medellín, Kolumbien

Botero wurde bereits im Alter von 12 Jahren in einer Stierkampfschule angemeldet; dort zeichnete er Tiere und Arena. Ab 1948 Illustrator für die Sonntagsbeilage der Zeitung *El Colombiano* in Medellín. Nach Veröffentlichung eines Artikels über den Nonkonformismus in der Kunst Picassos wurde er von der Höheren Schule der Jesuiten verwiesen. In den späten 4oer Jahren entstanden von Orozco und anderen mexikanischen Muralisten beeinflußte expressionistische Aquarelle. 1951 Umzug nach Bogotá; erste Einzelausstellung in den Galerías de Arte-Foto Estudio Leo Matiz. 1952 Reisen durch Europa; Studium an der Real Academia de Bellas Artes de San Fernando in Madrid und an der Academia di San Marco in Florenz; besuchte Roberto Longhis Vorlesungen über die Kunst der Renaissance an der Universitá degli Studi di Firenze. 1955 Rückkehr nach Bogotá, wo seine neuen Arbeiten in der Biblioteca Nacional de Colombia keinen Anklang fanden. 1956 Umzug nach Mexiko-Stadt, wo er Rufino Tamayo und José Luis Cuevas begegnete. Die Arbeiten aus dieser Zeit sind von der Pariser Schule beeinflußt, insbesondere von Georges Braque. 1957 Einzelausstellung in der Pan American Union, Washington; die Gemälde der späten 5oer Jahre zeigen Einflüsse des Abstrakten Expressionismus. 1958-60 Lehrtätigkeit an der Escuela de Bellas Artes der Universidad Nacional in Bogotá. 1959 Teilnahme an der Bienal de São Paulo. 1960 Umzug nach New York; Bekanntschaft mit Willem de Kooning, Franz Kline, Mark Rothko und Red Grooms. Mitte der 5oer Jahre entwickelte er

seinen eigenen Stil, in dem Figuren, Gegenstände und sogar Landschaften ballonartig aufgeblasen erscheinen. Die Sujets spiegeln auf satirische Weise das bürgerliche Kleinstadtleben Kolumbiens wider und zeigen Politiker, Kleriker und Militärs mit ihren Familien, wobei Technik und Komposition auf Alte Meister und religiöse Themen verweisen. 1973 Umzug nach Paris. Ab Mitte der 7oer Jahre Skulpturen rundlicher Figuren, Tiere und Stilleben aus Bronze, Marmor und gegossenem Kunstharz. Botero lebt in Paris, New York, Pietrasanta (Italien) und Bogotá.

Retrospektiven: 1975 Museum Boymans-van Beuningen, Rotterdam; 1976 Museo de Arte de Medellín; 1977 Museo de Arte Contemporáneo, Caracas; 1979 Hirshhorn Museum and Sculpture Garden, Smithsonian Institution, Washington; 1987 Museo Nacional Centro de Arte Reina Sofía, Madrid. 1989 Ausstellung von Gemälden und Zeichnungen des Stierkampfes im Museo de Arte Contemporáneo, Caracas und im Museo Rufino Tamayo, Mexiko-Stadt.

Einzelausstellungen: 1966 Staatliche Kunsthalle, Baden-Baden; 1966 Milwaukee Art Museum; 1969 Center for Inter-American Relations New York; 1970 Staatliche Kunsthalle Baden-Baden/Haus am Waldsee, Berlin/Städt. Kunsthalle Düsseldorf u. a.; 1986-87 Kunsthalle der Hypo-Kulturstiftung, München/Kunsthalle Bremen/Schirn Kunsthalle Frankfurt. J. R. W.

Literatur:
ARCINIEGAS, German, *Fernando Botero*, New York, 1977
BODE, Ursula, *Fernando Botero: Das plastische Werk*, Hannover, 1978
Kat. Ausst. *Fernando Botero*, Baden-Baden, Staatliche Kunsthalle, 1970
Kat. Ausst. *Botero: aquarelles, dessins, sculptures*, Basel, Galerie Beyeler, 1980
Kat. Ausst. *Botero – Der Maler*, Berlin, Galerie Brusberg, 1991
Kat. Ausst. *Fernando Botero*, Museo de Arte Contemporáneo, Caracas, 1976
Kat. Ausst. *Fernando Botero, Malerier, Tegninger, Skulpturer*, Hovikodden, Henie-Onstad Kunstsenter, 1980
Kat. Ausst. *Fernando Botero, Recent Painting*, London, Marlborough Fine Art, 1983
Kat. Ausst. *Fernando Botero, Zeichnungen*, München, Galerie Buchholz, 1972
Kat. Ausst. *Fernando Botero*, Martigny, Fondation Pierre Gianadda, 1990
Kat. Ausst. *Fernando Botero, Large-Scale Sculpture*, New York, Marlborough Gallery, 1985
Kat. Ausst. *Fernando Botero, Recent Sculpture*, New York, Marlborough Gallery, 1990
Kat. Ausst. *Botero*, Paris, Galerie Claude Bernard, 1969
Kat. Ausst. *Botero, Aquarelles et Dessins*, Paris, Galerie Claude Bernard, 1976

Kat. Ausst. *Fernando Botero*, Rotterdam, Museum Boymans-van Beuningen, 1975

Kat. Ausst. *Fernando Botero*, Washington, Hirshorn Museum and Sculpture Garden, 1979

BRUSBERG, Dieter (Hrsg.), *Fernando Botero, Das plastische Werk*, Hannover, 1978

CONSALVI, Simón Alberto, und Ariel Jiménez, *Botero, Dibujos 1980-1985*, Caracas, Museo de Arte Contemporáneo, 1986

ENGEL, Walter, *Botero*, Bogotá, 1952

GALLWITZ, Klaus, *Botero*, München, Edition Galerie Buchholz, 1970

GALLWITZ, Klaus, *Fernando Botero*, Stuttgart/New York/London, 1976

GALLWITZ, Klaus, *Fernando Botero*, New York, Center for Inter-American Relations Art Gallery, 1969

PAQUET, Marcel, *Botero, philosophie de la création*, Paris 1985

PAQUET, Marcel, *Fernando Botero. La Corrida. The Bullfight, Paintings*, New York, Marlborough Gallery, 1985

RATCLIFF, Carter, *Botero*, New York, Abbeville Press, 1980

RATCLIFF, Carter, *Botero. Recent Work*, New York, Marlborough Gallery, 1980

RIVERO, Mario, *Botero*, Bogotá, Plaza y Janés, 1973

ROSENBLUM, Robert, *Fernando Botero. Recent Sculpture*, New York, Marlborough Gallery, 1982

SOAVI, Giorgio, *Fernando Botero*, Mailand, 1988

SPIES, Werner, *Fernando Botero*, München, Prestel-Verlag, 1986

SULLIVAN, Edward J., *Botero Sculpture*, New York, Abbeville Press, 1986

Waltércio Caldas (Taf. S. 229)

1946 Rio de Janeiro

Caldas studierte 1964-65 bei Ivan Sverpa an der Escola do Museu de Arte Moderna in Rio de Janeiro und arbeitet seit 1968 als Graphiker. 1973 erste Einzelausstellung im Museu de Arte Moderna in Rio de Janeiro, 1975 im Museu de Arte São Paulo (1976 wieder im MAM). Die frühen Arbeiten sind von Pop Art und Conceptual Art beeinflußt; sie untersuchen Wesen und Form von Kunst und Sprache. 1975 Gründung der alternativen Kunstzeitschrift *Malasartes* mit José Resende, Cildo Meireles und anderen jungen Künstlern. 1980 Herausgabe von *A parte de fogo*. 1975-81 mehrere Ausstellungen minimalistisch-konzeptueller Skulpturen, so etwa 1979 ›Aparelhos‹ (Apparate) und 1980 ›O e um‹ (Null und Eins). 1985-89 Konzentration auf kleine, maschinenartige Objekte. Die im In- und Ausland gezeigten minimalistischen Skulpturen betonen den poetischen Gehalt des Materials, indem sie kontrastierende Eigenschaften wie Glanz und Stumpfheit, Licht und Schatten, Form und Leere hervorheben. Der Künstler lehrt am Instituto Villa-Lobos, Rio de Janeiro, und ist Mitbegründer der ›Brasilian Association of Visual Artists‹. Caldas lebt und arbeitet in Rio de Janeiro.

Ausstellungen: 1983 Bienal de São Paulo; 1984 ›Abstract Attitudes‹, Center for Inter-American Relations, New York; 1987 ›Modernidade: art brésilien du 20e siècle‹, Musée d'art moderne de la Ville de Paris; 1992 ›America: Bride of the Sun‹, Koninklijk Museum voor Schone Kunsten, Antwerpen; 1992 Documenta 9, Kassel. E. B.

Literatur:

BRETT, Guy, ›Waltércio Caldas‹ in *Transcontinental. Nine Latin American Artists*, London und New York, Verso und Birmingham, Ikon Gallery, 1980, S. 70-71

BRITO, Ronaldo, ›Natureza dos jogos‹ in *Waltércio Caldas Júnior*, São Paulo, Museo de Arte de São Paulo Assis Chateaubriand, 1975

BRITO, Ronaldo, ›Os Limites da Arte e Arte dos Limites‹ in *Waltércio Caldas. Aparelhos*, Rio de Janeiro, GBM Editorial de Arte, 1979

Kat. Ausst. *Waltércio Caldas*, New York, Center for Inter-American Relations, 1984

SALZSTEIN-GOLDBERG, Sônia, *Waltércio Caldas*, Rio de Janeiro, Galería Sergio Milliet, 1988

Sérgio Camargo (Taf. S. 176)

1930 Rio de Janeiro – Rio de Janeiro 1990

Camargo ist Sohn eines brasilianischen Vaters und einer argentinischen Mutter. 1946 Studium an der Academia Altamira in Buenos Aires bei Emilio Pettoruti und Lucio Fontana; er lernte die sich dort abzeichnenden Tendenzen zum Konstruktivismus kennen. 1948-53 Reise nach Europa; Begegnung mit Werken von Constantin Brancusi, Georges Vantongerloo, Hans Arp und Henri Laurens. Studium der Philosophie an der Sorbonne; 1953-60 wieder in Brasilien. Bekanntschaft mit den brasilianischen Konstruktivisten, gehörte jedoch keiner Gruppierung oder Bewegung an. Camargos figürliche Arbeiten aus den 40er Jahren basieren auf den formalen Lösungen von Laurens und zeigen sein starkes Interesse für die Beziehung

von Volumen und Raum. 1955 und 1957 Teilnahme an der Bienal de São Paulo; 1960 Umzug nach Paris. Umfangreiche Ausstellungstätigkeit in Paris, London und Rom. Abwendung von figürlichen Werken; in einer Serie geometrischer Holzreliefs setzte er sich mit dem Verhältnis von Fläche und Raum auseinander. Obwohl sich Camargo selbst nie als Kinetiker verstand, weisen seine Arbeiten Beziehungen zu Carlos Cruz-Diez und Jesús Rafael Soto auf, die damals in Paris lebten. 1967 war Camargo auch in einigen Ausstellungen kinetischer Kunst vertreten, so in ›Lumière et mouvement‹ im Musée d'Art Moderne de la Ville de Paris. 1974 Rückkehr nach Rio de Janeiro. Späte Arbeiten aus weißem und schwarzem Marmor zeigen dreidimensionale Volumenstudien unter Hervorhebung der formalen Struktur, wobei sich Einflüsse von Arp, Laurens und Brancusi geltend machen.

Einzelausstellungen: 1974 Museo de Arte Moderno, Mexiko-Stadt; 1975 Museu de Arte Moderna, Rio de Janeiro; 1980 Museu de Arte São Paulo.

Ausstellungen: 1963 Biennale de Paris (Internationaler Preis für Bildhauerei); 1965 Bienal de São Paulo (Auszeichnung als bester einheimischer Bildhauer); 1968 Documenta 4, Kassel; 1982 Biennale di Venezia; 1989 ›Art in Latin America: The Modern Era, 1820-1980‹, Hayward Gallery, London. T. C.

Literatur:

BARDI, P. M., Ronaldo Brito und Casimiro Xavier de Medonça, *Sérgio de Camargo*, Rio de Janeiro, Museu de Arte Moderna do Río de Janeiro, 1981

BRITO, Ronaldo, ›A Logic of Chance‹ in *Sérgio de Camargo, Marble Sculptures. Venecia Biennale*, Brasilien, Ministerio de Asuntos Exteriores/Ministerio de Cultura, 1982

Kat. Ausst. *Camargo*, London, Gimpel Fils Gallery, 1974

Kat. Ausst. *Sérgio de Camargo*, Rio de Janeiro, Museu de Arte Moderna do Rio de Janeiro, 1975

Kat. Ausst. *Sérgio Camargo*, São Paulo, Gabinete de Artes Gráficas, 1977

Kat. Ausst. *Camargo*, Zürich, Gimpel & Hannover, Galerie, 1968

Duarte, Paulo Sérgio, *Camargo. Morfoses*, São Paulo, Gabinete de Arte Raquel Arnaud Babenco, 1983

Luis Camnitzer (Taf. S. 234)

1937 Lübeck

Aufgrund seiner jüdischen Abstammung mit seiner Familie 1939 Flucht nach Uruguay, dessen Bürger er bis zum heutigen Tage ist. 1953-57 sowie 1959-62 Studium der Kunst und Architektur an der Universität de Uruguay, Montevideo. 1957 verbrachte er als Stipendiat der Akademie der Bildenden Künste in München ein Jahr in der Bundesrepublik Deutschland. 1961 Auszeichnung mit der John Simon Guggenheim Memorial Foundation Fellowship; 1962 Aufenthalt in New York, um dort Druckgraphik zu studieren. Nach einem einjährigen Aufenthalt in Uruguay Umzug in die Vereinigten Staaten. 1965 gründete er zusammen mit Liliana Porter und José Guillermo Castillo den ›New York Graphic Workshop‹ und entwickelte das Konzept FANDSO (Free Assemblage, Nonfunctional, Disposable, Serial Object). In den späten 60er Jahren schuf Camnitzer mit einer Serie von Mail-Art-Arbeiten, Klebeetiketten und Radierungen seine ersten Werke mit Text und wurde zu einer Hauptfigur der Concept Art. Die Installationen von 1969 und 1970 thematisieren die politische Unterdrückung in Lateinamerika. Nach vergeblichen Versuchen, sich mit konkreten politischen und sozialen Anliegen zu beschäftigen, sind seine Werke in den frühen 70er Jahren von einem eher allgemeinen politischen Charakter. Mehrere Serien von Drukken und Installationen mit Themen wie Kolonialismus, Folter und Umweltzerstörung. Seit 1969 Tätigkeit als Professor of Art an der State University of New York, College at Old Westbury. Regelmäßig Publikationen über moderne Kunst. Teilnahme an zahlreichen Biennalen: 1984, 1986 und 1991 Bienale de La Habana, 1988 Biennale di Venezia, 1982 John Simon Guggenheim Memorial Foundation Fellowship. Camnitzer lebt in Great Neck, New York.

Retrospektiven: 1977 Museo de Arte Moderno, Bogotá; 1986 Museo Nacional de Artes Plásticas, Montevideo; 1991 Lehmann College Art Gallery, Bronx, New York.

Gruppenausstellungen: 1970 ›Information‹, The Museum of Modern Art, New York; 1987 ›Latin American Artists in New York since 1970‹, Archer M. Huntington Art Gallery, The University of Texas at Austin; 1988 ›The Latin American Spirit: Art and Artists in the United States, 1920-1970‹, The Bronx Museum of the Arts, New York; 1988 ›Comitted to Print: Social and Political Themes in Recent American Printed Art‹, The Museum of Modern Art, New York; 1992 ›America: Bride of the Sun‹, Koninklijk Museum voor Schone Kunsten, Antwerpen.

J. A. F.

Literatur:

Kat. Ausst. *Luis Camnitzer*, Basel, Galerie Stampa, 1974

Kat. Ausst. *Luis Camnitzer*, Montevideo, Museo de Artes Plásticas, 1988

Camnitzer, Luis, Gerardo Mosquera und María del Carmen Ramírez, *Luis Camnitzer: Retrospective Exhibition 1966-1990*, Bronx, Lehman College Art Gallery, 1991

Haber, Alicia, *Luis Camnitzer: Análisis, lirismo, compromiso*, Puerto Rico, Plástica, 1988

Kalenberg, Angel, *Luis Camnitzer*, XLIII Biennale di Venezia, Uruguay, Museo Nacional de Artes Visuales, 1988

Kalenberg, Angel, und Luis Camnitzer, *Luis Camnitzer*, Buenos Aires, Fundación San Telmo, 1987

Mc Shine, Kynaston (Hrsg.), *Information*, New York, The Museum of Modern Art, 1970

Peluffo Linari, Gabriel, ›La Transmigración de las Ideas‹ in *Camnitzer/Sagradini*, Montevideo, Museo Juan Manuel Blanes, 1991

Agustín Cárdenas (Taf. S. 139)

1927 Matanzas, Kuba – 1981

Cárdenas' Familie hat ihre Wurzeln im Kongo und im Senegal. 1943-49 Studium an der Akademie der Schönen Künste *San Alejandor* in Havanna. 1955 erhielt er ein Stipendium für drei Jahre und übersiedelte nach Paris. Dort gestaltete er Skulpturen in Gips und Holz, aber auch in Marmor und Bronze. Über seine Erfahrungen in der französischen Hauptstadt sagte er später: »Hier habe ich entdeckt, was es heißt, ein Mann zu sein, und was afrikanische Kultur ist«. Cárdenas hatte nie die Absicht, pseudoafrikanische Skulptu-

ren zu schaffen. Er wollte aber für sich selbst die Beziehung seiner Kreativität zwischen Afrika und Europa klären. Amerika war für ihn nur Geburtsort. Erst in den Jahren vor seiner Übersiedlung nach Paris entdeckte er in einem Buch ein afrikanisches Totem und eine Darstellung der Entwicklung afrikanischer Plastik. 1954-55 gestaltete Cárdenas seine ersten eigenen ›Totems‹. In Paris fand er in kürzester Zeit seinen Platz in der Künstlerszene der Lateinamerikaner und Surrealisten. André Breton schrieb in seinem Vorwort zu Cárdenas' Ausstellung in der Galerie La Cour d'Ingres (1959): »Voici jailli de ses doigts le grand totem en fleurs qui, mieux qu'un saxophone, chambre la taille des belles«. Ab 1959 arbeitete Cárdenas zunehmend in Marmor. In den Materialien Marmor und Holz verwirklicht sich für ihn die Vereinigung von »mütterlichem« Stein und »väterlichem« Holz. 1963-81 verbrachte er jeden Sommer in Carrara in Italien. Cárdenas nahm an mehreren Symposien für Monumentalplastik teil: in Österreich (1961), Israel (1962), Japan (1963) und in Kanada (1964). Er stellte u. a. in Paris, Mailand, Tokio und Barcelona aus; seine Skulpturen sind in mehreren öffentlichen Sammlungen vertreten.

Literatur:

Le Point Cardinal, *Cárdenas, Sculptures Récentes 1972-1973*, Paris 1973

Le Point Cardinal, *Cárdenas, Sculptures Récentes 1973-1975*, Paris 1975

Kat. Ausst. *Cárdenas sculpteur*, Fondation nationale des Arts Graphiques, Paris 1981

Pierre, José, *La sculpture de Cárdenas*, La Connaissance, Brüssel 1971

Santiago Cárdenas (Arroyo)

1937 Bogotá (Taf. S. 226)

Cárdenas wuchs in den Vereinigten Staaten auf und studierte an der Rhode Island School of Design Malerei bei Robert Hamilton und Gordon Peers; 1960 Bachelor of Fine Arts. 1960-62 Europareise während seines Wehrdienstes bei den U. S. Armed Forces. Studierte später bei Al Held, Alex Katz und Jack Tworkow an der School of Art, Yale University, New Haven, wo er 1965 den Titel eines Master of Fine Arts erhielt. Die Gemälde aus der Mitte der 60er Jahre lassen den Einfluß von Katz erkennen und schildern alltägliche Begebenheiten, zeigen Gegenstände in matter, flacher Malweise. 1965 Rückkehr nach Bogotá; Lehrtätigkeit an der Universidad de los Andes, der Universidad Jorge Tadeo Lizano und an der Escuela de Bellas Artes, Universidad Nacional de Colombia, welcher

er 1972-74 als Direktor vorstand. Die späteren Werke sind realistisch und zeigen Gebrauchsgegenstände wie Kleiderbügel, Elektroschnüre, Rippenjalousien oder Wandtafeln. Seine Vorliebe für das Profane und seine realistische Malweise führten dazu, daß er mit der Pop Art der 6oer Jahre in Verbindung gebracht wurde. Cárdenas betont jedoch stärker die Körperlichkeit der abgebildeten Objekte als die soziokulturellen Inhalte. Er erhielt zahlreiche Auszeichnungen für Malerei, Zeichnung und Bühnenentwurf. Cárdenas lebt und arbeitet in Bogotá.

Einzelausstellungen: 1973 Center for Inter-American Relations, New York; 1977 Bienal de São Paulo; 1982 Museo de Arte Moderno, La Tertulia, Cali; 1983 Frances Wolfson Art Gallery, Miami-Dade Community College, Wolfson Campus, Miami.

Gruppenausstellungen: 1980 › Realism and Latin American Painting: The 70s‹, Center for Inter-American Relations, New York; 1981 Bienal de Medellín; 1988 › The Latin American Spirit: Art and Artists in the United States, 1920-1970‹, The Bronx Museum of the Arts, New York; 1989 › Art in Latin America: The Modern Era, 1820-1980‹, Hayward Gallery, London; 1990 Biennale di Venezia. L. B.

Literatur:

ANGEL, Félix, ›Colombian Figurative‹ in James D. Wright (Hrsg.), *Colombian Figurative*, San Francisco, Moss Gallery, 1990
Kat. Ausst. *Santiago Cárdenas Arroyo*, Bogotá, Museo de Arte Moderno, Universidad Nacional, 1966
Kat. Ausst. *Carlos Rojas/Santiago Cárdenas*, New York, Center for Inter-American Relations, 1973
PIERRE, José, *Cárdenas, mostra personale*, Mailand, Galleria Schwarz, 1962
SERRANO, Eduardo, *Santiago Cárdenas*, Bogotá, Museo de Arte Moderno, 1976
SERRANO, Eduardo, *The Art of Santiago Cárdenas*, Miami, Frances Wolfson Art Gallery, Dade County Community College, 1983
SERRANO, Eduardo, und Carlos García Osuna, *Santiago Cárdenas*, Madrid, Galería Cambio, 1978

Leda Catunda (Taf. S. 216)

1961 São Paulo

1980-85 Studium an der Fundaçao Armando Alvares Penteado, São Paulo. Catunda sprengt in ihren Arbeiten durch die Verwendung von Kitsch, Komik und Ironie die Traditionen des Neokonkretismus und der Concept Art. Ihre aktuellen Arbeiten sind aus Textilstücken, Duschvorhängen, Tischdecken, Samtstoff etc. zusammengesetzt, die als Untergrund für Collagen und Farbauftrag dienen. Sie sind absichtlich ›naturbelassen‹ und schöpfen aus der Figurenwelt und Ikonographie der Alltagskultur. Catunda lebt und arbeitet in São Paulo.

Einzelausstellungen: 1986 › Espaço Investigaçao‹, Museu de Arte, Pôrto Alegre, sowie zahlreiche Galerien.

Gruppenausstellungen: 1983 und 1985 Bienal de São Paulo; 1984 Bienal de La Habana; 1985 › Today's Art of Brazil‹, Hara Museum of Contemporary Art, Tokyo, Japan; 1985 ›Brazilian Painting‹, Snug Harbor Cultural Center, Staten Island, New York; 1987 ›Modernidade: art brésilien du 20e siècle‹, Musée d'Art Moderne de la Ville de Paris; ›Arte hibrida‹, Funarte, Rio de Janeiro; Museu de Arte Moderna, São Paulo; 1989 ›UABC‹, Stedelijk Museum, Amsterdam; 1991 ›Mito y magia en América: los ochenta‹, Museo de Arte Contemporáneo, Monterrey. E. B.

Literatur:

AMARAL, Aracy, und Sérgio Romagnolo, *Arte Híbrida*, Rio de Janeiro, Ediçao Funarte und Galería Rodrigo de Mello Franco, 1989
Kat. Ausst. *Painting, Sculptures, Photography from Uruguay, Argentina, Brazil and Chile*, Amsterdam, Stedelijk Museum, 1989
Kat. Ausst. *Leda Catunda*, São Paulo, Galería de Arte São Paulo, 1990
COSTA, Oswaldo Corrêa da, *Leda Catunda*, Rio de Janeiro, Thomas Cohn Arte Contemporânea, 1988

Emiliano di Cavalcanti (Taf. S. 82 f.)

1897 Rio de Janeiro – Rio de Janeiro 1976

Sein eigentlicher Name lautet Emiliano Augusto Cavalcanti de Albuquerque e Melo. Studierte Jura, bevor er sich der bildenden Kunst zuwandte. Als Jugendlicher begegnete er dem Maler Puga García, der sein Interesse für Kunst unterstützte. Arbeit als Illustrator für eine Reihe von Zeitschriften. 1917 Einzelausstellung mit Karikaturen in den Büroräumen des Magazins *A Cigarra*. Cavalcanti war 1922 einer der Hauptorganisatoren der einflußreichen › Semana de Arte Moderna‹, bei der er zwölf Arbeiten ausstellte. 1923-25 in Paris, hielt er sich in Künstlerkreisen auf, lernte Pablo Picasso, Jean Cocteau, Fernand Léger und andere kennen und wurde vom Spätkubismus und der Neuen Sachlichkeit beeinflußt; Reise nach Italien. Nach der Rückkehr nach Brasilien entwickelte er eine spezifisch brasilianische Form der Moderne. Ab 1928 Mitglied der KP. 1930 Teilnahme an einer Ausstellung brasilianischer Kunst im Roerich Museum im International Art Center in New York. 1932 gründete Cavalcanti zusammen mit Flávio de Carvalho und anderen avantgardistischen Künstlern und Intellektuellen den ›Clube dos Artistas Modernos‹. In dieser Zeit entstanden Darstellungen des brasilianischen Alltags mit karikaturhaften Zügen in lebendigen Farben. Werke wie die Serie *A Realidade Brasileira* von 1933, eine Satire auf das Militär seines Landes, sind Ausdruck seines politischen Engagements. Nach einer Reise nach Paris und Spanien in den Jahren 1934-40 setzte er seine Arbeit an brasilianischen Themen fort. Im Gegensatz zu den überwiegend ungegenständlichen Werken seiner Zeitgenossen war Cavalcantis Stil während der 50er Jahre stark von Picasso beeinflußt. 1948 hielt er im Museu de Arte de São Paulo einen Vortrag über die Bedeutung einer nationalen Kunst und kritisierte die abstrakten Strömungen.

1951, 1953, 1963 und 1969 Teilnahme an der Bienal de São Paulo; 1953 Auszeichnung als bester Maler Brasiliens. 1955 Veröffentlichung seiner Autobiographie *Viagem da minha vida – testamento da alvorada* (Die Reise meines Lebens – Testament im Morgengrauen) und 1964 *Reminiscências líricas de um perfeito carioca* (Lyrische Erinnerungen eines perfekten Carioca).

Einzelausstellungen: 1954 Museu de Arte Moderna do Río de Janeiro; 1964, 1976 und 1985 Museu de Arte Contemporânea da Universidade de São Paulo; 1971 Museu de Arte Moderna, São Paulo; 1984 ›Tradiçao e Ruptura‹, Bienal Foundation, São Paulo; 1989 ›Art in Latin America: The Modern Era, 1820-1980‹, Hayward Gallery, London.

T. C.

Literatur:

AMARAL, Aracy, *Emiliano di Cavalcanti 1897-1976. Works on Paper*, New York, Americas Society, 1987
CAVALCANTI, Emiliano di, *Viagem da minha vida*, Rio de Janeiro, Editôra Civilizaçao Brasileira, S. A., 1955
Kat. Ausst. *Retrospectiva di Cavalcanti*, São Paulo, Museu de Arte Moderna de São Paulo, 1971?
Kat. Ausst. *Emiliano di Cavalcanti, 100 Obras do Acervo (1897-1976)*, Museu de Arte Contemporânea da Universidade de São Paulo, 1978
MARTINS, Luis, und Paulo Mendes de Almeida, *Emiliano di Cavalcanti, 50 Años de pintura 1922-1971*, São Paulo, Gráficos Brunner, 1971

Lygia Clark (Taf. S. 167-169)

1920 Belo Horizonte, Minas Gerais, Brasilien – Rio de Janeiro 1988

Mit 27 Jahren Studium bei dem Landschaftsarchitekten Roberto Burle Marx in Rio de Janeiro; 1950-52 bei Arpad Szènes und Fernand Léger in Paris. 1952 Ausstellung eines abstrakten Gemäldes im Ministério da Educaçao e Cultura in Rio de Janeiro; 1953 Teilnahme an der Bienal de São Paulo. 1954

Mitglied der ›Grupo Frente‹, von der die Konkretismus-Bewegung in Rio de Janeiro ausging. 1954-58 Serie von Gemälden, die eine Auseinandersetzung mit dem Konstruktivismus verraten. 1955 und 1957 Teilnahme an der Bienal de São Paulo und 1957 an der ›I Exposiçao Nacional de Arte Concreta‹ in Rio de Janeiro; 1959 Mitunterzeichner des *Neokonkreten Manifests*. Nach 1959 Objekte, in die der Betrachter aktiv mit einbezogen wurde, insbesondere nach 1965 mit Happenings und Performances. 1970-75 Lehrtätigkeit an der Sorbonne in Paris. Die Grundhaltung des Werkes von Clark ist antimechanistisch und biologisch; in den 70er Jahren interessierte sie sich zunehmend für die therapeutischen Möglichkeiten von Kunst. Ihre späten interaktiven Arbeiten enthalten zwar Elemente von Happening und Performance, sind aber wohl eher Versuche, sich entlang der feinen Trennungslinie zwischen zeitlich und räumlich fixierter Kunst einerseits und Psychotherapie andererseits zu bewegen. Seit 1978 widmete sie sich ausschließlich ihrer psychoanalytischen Praxis.

Retrospektiven: 1986 Paço Imperial do Río de Janeiro mit Hélio Oiticica; 1987 Museu de Arte Contemporânea da Universidade de São Paulo.

Ausstellungen: 1959, 1961, 1963 und 1967 Bienal de São Paulo; 1960, 1962 und 1968 Biennale di Venezia; 1960 ›Konkrete Kunst‹ in Zürich; 1964 Signals Gallery, London.

T. C.

Literatur:

BRETT, Guy, ›Lygia Clark: The Borderline Between Life and Art‹ in *Third Text* (London), Nr. 1 (Herbst 1987), S. 65-94
Kat. Ausst. *Lygia Clark. First London Exhibition of Abstract Reliefs and Articulated Sculpture*, London, Signals Gallery, 1965
Kat. Ausst. *29 Esculturas de Lygia Clark*, Rio de Janeiro, Galería Bonino, 1960
Kat. Ausst. *Lygia Clark e Hélio Oiticica*, Rio de Janeiro/São Paulo, Funarte, Instituto Nacional de Artes Plásticas, 1986
GULLAR, Ferreira, Mário Pedrosa und Lygia Clark, *Lygia Clark*, Rio de Janeiro, Ediçao Funarte, 1980

Carlos Cruz-Diez (Taf. S. 182 f.)

1923 Caracas

Während einer längeren Genesungszeit infolge eines Unfalls begann Cruz-Diez schon als Kind zu zeichnen und zu malen. 1940-45 Studium an der Escuela de Artes Plásticas, Caracas, wo er mit Jesús Rafael Soto und Alejandro Otero in einer Klasse war. 1944-55 Graphikdesigner für die Creole Petroleum Corporation und 1946-51 Werbeleiter für

McCann-Erickson Advertising. 1947 kurze Reise nach New York, um Werbetechniken kennenzulernen; lehrte von 1953-55 an der Escuela de Artes Plásticas und war für die Zeitung *El Nacional* als Illustrator tätig. 1955 Umzug nach Barcelona. Während eines kurzen Aufenthaltes in Paris wurde er von Arbeiten Sotos beeindruckt und begann daraufhin sich mit den physikalischen Eigenschaften der Farben zu beschäftigen. 1957 Rückkehr nach Caracas und Eröffnung des Estudio de Artes Visuales, ein Büro für Graphik- und Industriedesign. 1958 zweiter Rektor der Escuela de Artes Plásticas; 1959 entstand die Serie der *Fisicromías* (Physiochromien), von dünnen Streifen durchzogene Bilder, deren Farbgebung von der Bewegung des Betrachters und der Stimmung des Umgebungslichtes abhängig ist. 1960 Umzug nach Paris. Veröffentlichung eines Buches über Farbtheorie, *Reflexión sobre el color*, Caracas, 1989. Cruz-Diez lebt in Paris und Caracas.

Einzelausstellungen: 1975 und 1985 Museo de Arte Moderno, Bogotá; 1976 Museo de Arte Moderno, Mexiko-Stadt; 1981 Museo de Arte Contemporáneo de Caracas.

Ausstellungen: 1965 ›The Responsive Eye‹, The Museum of Modern Art, New York; 1967 Bienal de São Paulo; 1970 und 1986 Biennale di Venezia.

Projekte für öffentliche Bauten: 1973 ›Ambientaciónes Cromáticas‹ (Chromatische Environments) am José Antonio Paéz-Kraftwerk, Santo Domingo; 1974-78 am Simón Bolívar International Airport, Caracas; 1977-86 am Guri-Staudamm; 1975-87 Installation aus doppelseitigen *Fisicromías* am Place du Venezuela, Paris; 1988 Olympischer Park, Seoul, Südkorea; 1991 Parque Olivar de la Hinojosa, Madrid.

J. R. W.

Literatur:

BOULTON, Alfredo, *Cruz-Diez*, Caracas, Ernesto Armitano Editor, 1975

BOULTON, Alfredo, *La cromoestructura radial homenaje al sol de Carlos Cruz-Diez*, Caracas, Macanao Ediciones, 1989
BOULTON, Alfredo, *Art in Gurí*, Venezuela, Electrificación del Caroní, 1988
BOULTON, Alfredo, und Carlos Cruz-Diez, *Cruz-Diez*, Caracas, Museo de Arte Contemporáneo de Caracas, 1981
Kat. Ausst. *Carlos Cruz-Diez*, Essen, Galerie M. E. Thelen, 1966
Kat. Ausst. *Carlos Cruz-Diez, Physichromien*, Köln, Art Intermedia, 1967/68
Kat. Ausst. *Cruz-Diez, Physichromies, Couleur Additive, Introduction Chromatique*, New York, Galerie Denise René, Paris, 1971
Kat. Ausst. *Cruz-Diez*, Paris, Galerie Rive Gauche, 1973
Kat. Ausst. *Cruz-Diez, Integration à l'Architecture Realisations et Projets*, Paris, Galerie Denise René, 1975
CLAY, Jean, *Cruz-Diez et les trois étapes de la couleur moderne*, Paris, Denise René, 1969
DORANTE, Carlos, *Carlos Cruz-Diez*, Caracas, Instituto Nacional de Cultura y Bellas Artes, 1967
POPPER, Frank, *Cruz-Diez: L'événement-couleur*, Venezuela, XXXV Biennale di Venezia, 1970

José Luis Cuevas (Taf. S. 202)

1934 Mexiko-Stadt

Cuevas wuchs nahe der Papierfabrik seines Großvaters auf und begann dort mit 5 Jahren auf Papierresten zu zeichnen. Bis auf ein Semester an der Escuela Nacional de Pintura, Escultura y Grabado ›La Esmeralda‹ in Mexiko-Stadt, das er mit 10 Jahren absolvierte, war Cuevas weitgehend Autodidakt. Mit 14 Jahren illustrierte er bereits für zahlreiche Zeitschriften und Bücher und hatte seine erste Ausstellung in Mexiko-Stadt. Er arbeitete überwiegend mit Bleistift und Feder und war vom graphischen Werk Francisco Goyas, Pablo Picassos und José Clemente Orozcos beeinflußt. Seine Werke zeigen groteske, deformierte und verängstigte Figuren. 1953 verurteilte Cuevas in *La cortina del nopal* (Der Kaktusvorhang) den propagandistischen Charakter des mexikanischen Muralismus und nahm eine größere künstlerische Freiheit in Anspruch. Dies führte 1960 zur Gründung der Künstlergruppe ›Nueva Presencia‹, deren Mitglied er für kurze Zeit war. Sie warb für eine gegenständliche, den Zustand der Menschheit reflektierende und vor allem von individuellem Ausdruck geprägte Kunst. Veröffentlichung von illustrierten Büchern und Graphik-Serien zu persönlichen, sozialen und historischen Themen sowie Entwürfe für Theaterkostüme und -kulissen. 1981 Premio Nacional de Bellas Artes, Mexiko. Einweihung des Museo José Luis Cuevas in Mexiko-Stadt im April 1992. Cuevas lebt in New York, Paris und Mexiko-Stadt.

Einzelausstellungen: 1954 und 1963 Pan American Union, Washington; 1972, 1976, 1979, 1985 Museo de Arte Moderno, Mexiko-Stadt; 1978 Museum Ludwig, Köln; 1984 Frederic S. Wight Art Gallery, University of California at Los Angeles; 1985 Fundación Museo de Bellas Artes, Caracas; 1989 Museo de Arte Moderno, Buenos Aires; Mexican Cultural Institute, Washington.

Retrospektiven: 1960 Fort Worth Art Center, Texas; 1976 Musée d'Art Moderne de la Ville de Paris; 1977 Musée des Beaux Arts, Chartres; 1980 Museum of Modern Art of Latin America, Washington, und Museo de Monterrey, Mexiko-Stadt.

Gruppenausstellungen: 1955, 1959, 1975 Bienal de São Paulo; 1966 ›The Emergent Decade: Latin American Painters and Painting in the 1960s‹, Solomon R. Guggenheim Museum, New York; 1982 Biennale di Venezia; 1988 ›Ruptura: 1952-1965‹, Museo de Arte Alvar y Carmen T. Carillo Gil, Mexiko-Stadt.

R. O'N.

Literatur:

CUEVAS, José Luis u. a., *Les obsessions noires de José Luis Cuevas*, Paris, Editions Galilée, 1982
CUEVAS, José Luis, und Jorge Ruiz Dueñas, *Marzo. Mes de José Luis Cuevas. Presencia del artista en México y en el extranjero*, Mexiko-Stadt, Grupo Editorial Miguel Porrúa, 1982
CUEVAS, José Luis, *Cuevas por Cuevas*, Mexiko-Stadt, Ediciones Era, 1965
CUEVAS, José Luis, *Self-Portrait with Model*, Barcelona, Ediciones Polígrafa, 1983
Kat. Ausst. *José Luis Cuevas*, Paris, Galerie de Seine, 1977
Kat. Ausst. *José Luis Cuevas, Zeichnungen und Graphik*, Köln, Museum Ludwig, 1978
Kat. Ausst. *Cuevas. Estatura, Peso y Color*, Mexiko-Stadt, Museo Universitario de Ciencias y Arte, 1970
Kat. Ausst. *José Luis Cuevas*, Caracas, Fundación Museo de Arte Contemporáneo de Caracas, 1974
Kat. Ausst. *José Luis Cuevas*, Provinciaal Begijnhof Hasselt, Brüssel, Palais des Beaux-Arts, 1974
Kat. Ausst. *Exposición Homenaje a José Luis Cuevas. Dibujos, acuarelas, litografías, grabados, serigrafía, collages y tapices*, Mexiko-Stadt, Galería Metropolitana, Universidad Autónoma Metropolitana, 1984
GOMEZ Sicre, José, *José Luis Cuevas*, Washington, Museum of Modern Art of Latin America, 1978
KARTOFEL, Graciela, *José Luis Cuevas. Su concepto del espacio*, Mexiko-Stadt, Universidad Nacional Autónoma de México, 1986
SANESI, Roberto, *José Luis Cuevas. Ipotesi per una lettura*, Mailand, Centro Arte/Zarathustra, 1978
TASENDE, J. M., (Einf.). *Twenty Years with José Luis Cuevas*, La Jolla, Tasende Gallery, 1991
TRABA, Marta, *José Luis Cuevas*, Bogotá, Biblioteca Luis Angel Arango del Banco de la República, 1964
ULACIA, Manuel, und Víctor Manuel Mendiola, *Retratos y Parejas. José Luis Cuevas*, Mexiko-Stadt, Secretaría de Hacienda y Crédito Público, 1991
XIRAU, R., M. A. Campos, R. Tibol u. a., *Intolerancia. José Luis Cuevas. Dibujos 1983*, Mexiko-Stadt, Museo de Arte Moderno, 1985. Engl. Übers. von J. M. Tasende und Peter Selz, *Intolerance. José Luis Cuevas Drawings 1983*, Fort Dodge, Iowa, Blauden Memorial Art Museum, 1985; Musée d'Art Moderne de Liège, 1986

José (Perinetti) Cúneo (Taf. S. 86 f.)

1887 Montevideo – Bonn 1977

Cúneo begann seine Studien 1905 bei Angel Luis Cattáneo und schrieb sich 1906 am Círculo de Bellas Artes bei Carlos María Herrera und Felipe Menini ein. 1907 reiste er nach Europa und ließ sich in Mailand nieder. 1909 Reise nach Paris. Zurück in Montevideo stellte er postimpressionistisch beeinflußte Landschaftsgemälde mit Motiven aus Italien und dem übrigen Europa aus. 1911 wieder in Italien, beschäftigte er sich mit der Ideologie des Futurismus. Er studierte bei Hermen Anglada-Camarasa und Kees van Dongen an der Académie Vitti. Ab 1914 in Uruguay, konzentrierte er sich auf einheimische Landschaftsmotive. Nach einem zweiten Aufenthalt in Paris entwickelte er mit großen, kräftigen Farbflächen in pastoser Technik einen neuen Ansatz für seine Landschaftsmalerei. 1922, 1927-30, 1938 und 1953 Europareisen, die für die Entwicklung seiner Arbeit entscheidend waren. In den 20er Jahren Einfluß von Chaim Soutine. In Frankreich wurde er 1927 auf die Möglichkeiten serieller Arbeit aufmerksam. Landschaften und Stadtansichten wie auch die *Rancho*-Serie zeigen seinen gereiften Stil, für den hohe bzw. niedrige Horizontlinien und schiefe Gebäude in dunklen, pastos aufgetragenen Farben typisch sind, die den Eindruck einer aus dem Lot geratenen Welt erwecken. Die Werke der von den 30er bis in die 50er Jahre hinein entstandenen Serie *Luna* zeigen unnatürlich große leuchtende Monde, die über unheimlichen, nächtlichen Landschaften schweben. In der Serie *Lago de Iseo* Verstärkung einer abstrakten Sichtweise der

Landschaft. 1945-56 Aufenthalt in Amsterdam; Kontakt mit abstrakter und informeller Kunst sowie den Arbeiten der Gruppe COBRA. Daraufhin entstanden ungegenständliche Gemälde mit assoziationsreichen, biomorphen Formen.

Retrospektive: 1966 Salón del Subte, Intendencia Municipal, Montevideo.

Gruppenausstellungen: 1915 ›Panama-Pacific Exposition‹, San Francisco; 1930 ›Exposición Ibero-Americana de Sevilla‹; 1938 ›International Exhibition of Arts and Technology‹, Paris; 1954, 1972 Biennale di Venezia; 1955 ›Bienal Hispanoamericana‹, Barcelona.

R. O'N.

Literatur:

ARGUL, José Pedro, *El pintor José Cúneo paisajista del Uruguay*, Montevideo, Editorial San Felipe und Santiago de Montevideo, 1949
HABER, Alicia, *Cúneo Perinetti*, Montevideo, Galería Latina, 1990
KALENBERG, Angel, *Arte Contemporáneo en el Uruguay*, Buenos Aires, Museo Nacional de Artes Plásticas y Visuales, 1982
KALENBERG, Angel, *Seis maestros de la pintura uruguaya*, Buenos Aires, Museo Nacional de Bellas Artes, 1987
PEREDA, Raquel, *José Cúneo. Retrato de un artista*, Montevideo, Editorial Galería Latina, 1988

Jorge de la Vega (Taf. S. 192-194)

1930 Buenos Aires – Buenos Aires 1971

1947-52 Studium der Architektur an der Universidad de Buenos Aires; als Maler weitgehend Autodidakt. In den 50er Jahren entstanden sowohl gegenständliche als auch abstrakt-geometrische Gemälde. 1961-65 mit Ernesto Deira, Rómulo Macció und Luis Felipe Noé in der Gruppe ›Nueva Figuración‹ (auch: ›Otra Figuración‹), die einer expressionistischen Gegenständlichkeit mit existentialistischer Stimmung huldigte; ihre Arbeiten erinnern an die der europäischen COBRA-Gruppe. Während dieser Periode begann Vega mit den Serien *Conflicto Anamórfico* und *Bestiario*, bei denen er häufig mit Kunstharz bedeckte Objekte auf der Leinwand befestigte. 1961 mit anderen Künstlern der ›Nueva Figuración‹ Reise nach Europa, wo er zwar mehrere Länder besuchte, den größten Teil des Jahres jedoch in Paris verbrachte. Mit einem Fulbright-Stipendium ging er 1965 an die Cornell University, Ithaca, New York, um Malerei zu lehren. 1967 Rückkehr nach Buenos Aires. Während der 60er Jahre entstand eine Serie schwarzweißer Zeichnungen und Gemälde mit satirischen Szenen des zeitgenössischen Lebens. De la Vega komponierte außerdem Lieder und wirkte in musikalischen Aufführungen mit.

Gruppenausstellungen: 1962 ›Neo-Figurative Painting in Latin America‹, Pan-American Union, Washington; 1964 ›New Art of Argentina‹, Walker Art Center, Minneapolis; 1966 ›The Emergent Decade: Latin American Painters and Painting in the 1960s‹, Solomon R. Guggenheim Museum, New York; 1966 ›Art of Latin America since Independence‹, Yale University Art Gallery, New Haven; 1987 ›Art of the Fantastic: Latin America, 1920-1987‹, Indianapolis Museum of Art; 1988 ›The Latin American Spirit: Art and Artists in the United States, 1920-1970‹, The Bronx Museum of the Arts, New York; 1976 Retrospektive im Museo Nacional de Bellas Artes, Buenos Aires.

J. A. F.

Literatur:

BREST, Jorge Romero, *Jorge de la Vega*, Buenos Aires, Centro de Artes Visuales de Instituto Torcuato di Tella, 1967
Kat. Ausst. *Jorge de la Vega*, Caracas, Galería Conkright, 1973
GLUSBERG, Jorge, *La Nueva Figuración-Deira-de la Vega-Maccio-Noé*, Buenos Aires, Ruth Benzacar Galería de Arte, 1986
MAGRASSI, Guillermo E., *De la Vega*, Buenos Aires, Centro Editor de América Latina, 1981

Antônio Dias (Taf. S. 228f.)

1944 Campina Grande, Paraíba, Brasilien

Mit 14 Jahren verließ Dias die Schule in Rio de Janeiro und arbeitete als Architekturzeichner und Graphiker. Er lernte im Atelier Livre de Gravura (Escola Nacional de Belas Artes) bei Oswaldo Goeldi und erhielt 1965 auf der Biennale Paris den Preis für Malerei. 1967 Stipendium der französischen Regierung zum Studium in Paris. 1968 Umzug nach Mailand. In den 60er Jahren entstanden zahlreiche Mixed-Media-Reliefs, in denen Themen wie großstädtische Gewalt, Sexualität, Folter und Tod behandelt werden, ausgeführt in einer kräftigen und cartoonhaften, der Pop Art verwandten Sprache. 1971 Teilnahme an der ›Guggenheim International Exhibition‹ in New York. Eine John Simon Guggenheim Memorial Foundation Fellowship ermöglichte ihm 1972 einen einjährigen Aufenthalt in New York. In den 70er Jahren arbeitete er an der Concept Art zuzurechnenden Gemälden und beschäftigte sich mit Multi-Media-Projekten unter Einbeziehung von Malerei, Film, Video, Ton, Photographie etc. Der wichtige, ebenfalls in mehreren Medien ausgeführte Zyklus *The Illustration of Art* von 1972-76 untersucht die Situation von Kunst und Ästhetik in ironischer, minimalistisch-konzeptueller Manier. 1977 Reise nach Indien und Nepal; mehrere Monate bei Sherpa-Kunsthandwerkern an der Grenze nach Tibet. Seit 1977 Verwendung handgefertigten Papiers aus Pflanzenfasern (*Lokhti*-Papier) und organischer Pigmente. In Brasilien gründete er 1978-81 die Kunstschule Núcleo de Arte Contemporânea an der Universidade Federal da Paraíba, Joao Pessoa; 1981 Rückkehr nach Mailand. Neuere – abstrakte – Arbeiten verbinden sinnlich-taktile Elemente mit Zeichen und Symbolen. Dias lebt und arbeitet in Mailand, Köln und Rio de Janeiro.

Einzelausstellungen: 1974 Museu de Arte Moderna, Rio de Janeiro; 1984 Städtische Galerie im Lenbachhaus, München; 1988 Staatliche Kunsthalle, Berlin; 1989 Städtisches Museum, Mülheim an der Ruhr.

Gruppenausstellungen: 1980 Biennale di Venezia; 1980 Bienal de São Paulo; 1984 ›An International Survey of Painting and Sculpture‹, The Museum of Modern Art, New York; 1987 ›Modernidade: art brésilien du 20e siècle‹, Musée d'Art Moderne de la Ville de Paris; 1987 ›Brazil Projects‹, Institute for Contemporary Art, P. S. 1 Museum, Long Island City, New York.

E. B.

Literatur:

BONITO OLIVA, Achille, ›Antônio Dias‹ in *Flash Art* Mailand, Nr. 145, 1988, S. 78-79
CONDURU, Roberto, 'O País inventado' de Antônio Dias‹ in *Gávea Río de Janeiro*, Nr. 8 (Dezember 1990), S. 44-59
DIAS, Antônio, *Some Artists Do. Some Not*, Brescia, Edizioni Nuovi Strumenti, 1974
DUARTE, Paulo Sérgio, *Antônio Dias*, Rio de Janeiro, Ediçao Funarte, 1979
FRIEDEL, Helmut, und Ronaldo Brito, *Antônio Dias. Arbeiten auf Papier/Trabalhos sobre papel 1977-1987*, Berlin, Staatliche Kunsthalle, 1988
FRIEDEL, Helmut, *Antônio Dias*, Mailand, Studio Marconi, 1987
FRIEDEL, Helmut, *Antônio Dias. The Invented Country*, München, Städtische Galerie im Lenbachhaus, 1984

MILLET, Catherine, *Antônio Dias*, Brüssel und Brescia, Galeries A. Baronian und Pietro Cavellini, 1983
SPROCCATI, Sandro, *Antônio Dias*, 1983
TRINI, Tommaso, ›Produzione: un caso di baratto‹ in *Data*, Mailand, Nr. 27 (Juli 1977), S. 22-25

Cícero Dias (Taf. S. 80f.)

1908 Recife, Pernambuco, Brasilien

1925 Immatrikulation in der Escola Nacional de Belas Artes in Rio de Janeiro für das Fach Architektur. 1926 begann sich Dias für Malerei zu begeistern und brach das Architekturstudium ab. Er war weitgehend Autodidakt; seine ersten Arbeiten, vom Alltag im brasilianischen Nordosten angeregt, zeigen Einflüsse des Surrealismus. 1930 organisierte Dias mit dem Soziologen Gilberto Freyre den ›Congresso Afro-Brazileiro do Recife‹ und nahm 1931 am Salao Nacional de Belas Artes in Rio teil, der sich in jenem Jahr ›Salao Revolucionário‹ nannte. 1937 Umzug nach Paris; Freundschaft mit Pablo Picasso, Vertretern des Surrealismus und dem Dichter Paul Eluard. Den Zweiten Weltkrieg erlebte er in Lissabon, wo ihm 1943 auch der Erste Preis des ›Salao de Arte Moderna de Lisbon‹ verliehen wurde. 1945 Einzelausstellungen in London, Paris und Amsterdam; im gleichen Jahr stellte Dias in Paris erste abstrakte Arbeiten aus. 1948 Rückkehr nach Recife und Vollendung eines abstrakten Wandgemäldes, das als das erste dieser Art in Südamerika gilt. Seine jüngeren, figuralen Arbeiten behandeln brasilianische Themen. Dias lebt in Recife und Paris.

Ausstellungen: 1949 ›Art ›Mural‹, Avignon; 1950 Biennale di Venezia; 1958 Musée d'Art Moderne de la Ville de Paris; 1958 American Art Museum, San Francisco; 1958 The Museum of Modern Art, New York; 1965 Retrospektive auf der Bienal de São Paulo, 1984 ›Electra‹, Musée d'art moderne de la

Ville de Paris; 1986 ›Vertente Surrealista‹, Museu de Arte Moderna, Rio de Janeiro.

E. B.

Literatur:

KAT. AUSST. *Cícero Dias. O sol e o sonho*, São Paulo, Galería Ranulpho, 1982
Kat. Ausst. *Cícero Dias*, São Paulo, Galería Ranulpho, 1984

Gonzalo Díaz (Taf. S. 208f.)

1947 Santiago de Chile

Díaz erkrankte mit fünf Jahren an Kinderlähmung. Diese Erfahrung hatte, wie er selbst sagt, Anteil an dem Ernst, der in seiner Kunst zum Ausdruck kommt. 1959-65 Studium an der Escuela de Bellas Artes in Santiago, an der er ab 1969 selbst unterrichtete. Weitere Lehrtätigkeiten 1974 an der Universidad Católica und 1977-86 am Instituto de Arte Contemporáneo. Obwohl er in den späten 70er Jahren mit Installationen begann, hat er sich nie von der Malerei abgewandt, für deren Praxis und Geschichte er sich sogar mehr interessierte als die meisten anderen Mitglieder der ›Avanzada‹, einem losen Zusammenschluß politisch engagierter chilenischer Künstler, der seit den späten 70er Jahren existierte. Wie viele Künstler der ›Avanzada‹ war auch Díaz stark vom Tod des chilenischen Präsidenten Salvador Allende, ein Freund der Familie, und der Errichtung der Militärdiktatur unter Augusto Pinochet im Jahre 1973 betroffen. Während er sich in seinem Werk nur selten zu politischen Belangen äußerte, so hat er doch durchgehend – in oftmals labyrinthisch anmutender künstlerischer Sprache – die populären Mythen seiner Nation in Frage gestellt. 1980 verbrachte Díaz mit einem Stipendium der italienischen Regierung ein Jahr in Italien. 1987 Verleihung der John Simon Guggenheim Memorial Foundation Fellowship. Díaz lebt in Santiago.

Einzelausstellungen: 1988 ›El kilómetro 104‹, Galería Sur, Santiago; 1988 ›Banco-Marco de pruebas‹, Galería Arte-Actual, Santiago; 1989 ›Lonquén diez años‹, Galería Ojo de Buey, Santiago.

Ausstellungen: 1985 ›Cuatro artistas chilenos: Díaz, Dittborn, Jaar, Leppe‹, Centro de Arte y Communicación, Buenos Aires; 1989 ›Cirugía plástica: Konzepte zeitgenössischer Kunst in Chile, 1980-1989‹, Neue Gesellschaft für Bildende Kunst, Berlin; 1991 ›Contemporary Art from Chile‹, Americas Society, New York.

J. A. F.

Literatur:

Kat. Ausst. *Cirugía plástica. Konzepte zeitgenössischer Kunst in Chile 1980-1989*, Berlin, Staatliche Kunsthalle, 1989
Kat. Ausst. *Chile Vive*, Madrid und Barcelona, Ministerio de Cultura und Instituto de Cooperación Iberoamericana, 1987
DITTBORN, E., und G. Muñoz: ›Acerca de la Historia Sentimental de la Pintura Chilena de Gonzalo Díaz‹ in *La Separata*, Santiago, Nr. 2, 1982
MELLADO, Justo Pastor, *Sueños Privados. Ritos Públicos*, Santiago de Chile, Ediciones de la Cortina de Humo, 1989
MELLADO, Justo Pastor, *Gonzalo Díaz. La Declinación de los planos, instalación*, Santiago de Chile, Ediciones de la Cortina de Humo, 1991
MELLADO, Justo Pastor, ›Sueños Privados, Mitos Públicos‹ in *Marco/Banco de Pruebas*, Santiago de Chile, Galería Arte Actual, 1988
MELLADO, Justo Pastor, ›Meter la Pata‹ in *Chile Vive*, Santiago, Ediciones Visuala, 1985
VALDÉS, Adriana, ›Gonzalo Díaz‹ in *Contemporary Art from Chile/Arte contemporáneo desde Chile*, New York, Americas Society, 1991, S. 10-21

Eugenio Dittborn (Taf. S. 232)

1943 Santiago de Chile

1962-65 Studium der Malerei und Druckgraphik an der Escuela de Bellas Artes in Santiago; 1966 Graphikstudium an der Escuela de Fotomecánica in Madrid; 1967

und 1969 Lithographie an der Hochschule für Bildende Künste in Berlin und 1968 Malerei und Lithographie an der École des Beaux Arts in Paris. Ende der 6oer Jahre Beschäftigung mit der Concept Art; Dittborn wurde dabei von ästhetischen Strategien angeregt wie sie etwa Nicanor Parra in der ›Antipoesie‹ der 5oer und 6oer Jahre angewandt hatte. Auf der Suche nach Alternativen zur traditionellen Malerei und Druckgraphik begann er in den 7oer Jahren, Photographien und photographische Prozesse in seine Mixed-Media-Arbeiten einzubeziehen. Wie viele andere, die mit der ›Avanzada‹ verbunden waren (vgl. Biographie von Gonzalo Díaz), reagierte auch Dittborn in vielen seiner Werke indirekt auf die Erfahrungen unter einer Militärdiktatur. Ab 1983 *Airmail Paintings*, eine Serie großer Arbeiten, die zunächst auf Packpapier und seit 1988 auf synthetischem Material ausgeführt wurden. Zeichnungen, Photosiebdruck, Texte und Objekte verbindend, wurden sie per Post an Adressaten in der ganzen Welt verschickt. Als Metapher für die Tragödie der ›desaparecidos‹ (der unter der Diktatur verschwundenen Personen) und andere politische Mißstände erinnern die aus alten Zeitschriften, Zeitungen und Büchern entnommenen Photographien an namenlose Figuren am Rand der Geschichte. Zu ähnlichen Themen entstanden Videobänder. Dittborn lebt und arbeitet in Santiago.

Ausstellungen: 1987 ›A Marginal Body: The Photographic Image in Latin America‹, Australien Centre for Photography, Sydney; 1990 ›Transcontinental: Nine Latin American Artists‹, Ikon Gallery, Birmingham, England; 1991 ›The Interrupted Life‹, The New Museum of Contemporary Art, New York; 1992 ›Currents 92: The Absent Body‹, The Institute of Contemporary Art, Boston; 1992 ›America: Bride of the Sun‹, Koninklijk Museum voor Schone Kunsten, Antwerpen; 1992 Documenta 9, Kassel; in Chile zahlreiche Einzelausstellungen in Galerien.

J. A. F.

Literatur:
BRETT, Guy, ›Eugenio Dittborn‹ in *Transcontinental. Nine Latin American Artists*, London, New York, Verso, und Birmingham, Ikon Gallery, 1990, S. 78f.
BRETT, Guy, und Sean Cubitt, *Camino Way. The Airmail Paintings of Eugenio Dittborn*, Santiago de Chile, 1991
Kat. Ausst. *Cirugía plástica. Konzepte zeitgenössischer Kunst in Chile 1980-1989*, Berlin, Staatliche Kunsthalle, 1989
CUBITT, Sean, ›Retrato Hablado: The Airmail Paintings of Eugenio Dittborn‹ in *Third Text* (London), Nr. 13 (Winter 1991), S. 17-24
DITTBORN, Eugenio, *Estrategias y proyecciones de la plástica nacional sobre la década de los ochenta*, Santiago de Chile, Grupo Camara
Kat. Ausst. *Final de pista. 11 pinturas y 13 graficaciones. E. Dittborn*, Santiago de Chile, Galería Época, 1977
KAY, Ronald, *N. N. autopsia (rudimentos teóricos para una visualidad marginal)*, Buenos Aires, Centro de Arte y Comunicación, 1979
MELLADO, Justo Pastor, *El fanstasma de la sequía. A propósito de las pinturas aeropostales de Eugenio Dittborn*, Santiago de Chile, Francisco Zegers Editor, 1988
RICHARD, Nelly, und Ronald Kay, *V. I. S. U. A. L. Dittborn, dibujos*, Santiago de Chile, Galería Época, 1976
VALDÉS, Adriana, *Eugenio Dittborn*, Melbourne, George Paton Gallery, 1985

Pedro Figari

(Taf. S. 88 f.)

1861 Montevideo – Montevideo 1938

Figari spielte zeitlebens eine führende Rolle im Rechts- und Erziehungswesen, Journalismus und städtischen Leben Montevideos. 1886 schloß er sein Jurastudium ab und wurde öffentlich bestellter Verteidiger. 1893 Gründung der Zeitung *El Deber*. Seine frühen Gemälde, die in den 9oer Jahren entstanden, erinnern an die Arbeiten seines Lehrers, des italienischen Akademiemalers Godofredo Sommavilla. 1901 Ernennung zum Präsidenten der Kulturvereinigung ›Ateneo‹. 1912 Veröffentlichung seines wichtigsten Buches, *Arte, estética, ideal*. 1913 Reise nach Frankreich. 1915 Rektor der Escuela de Artes y Oficios in Montevideo; Figari trat aber bereits nach 2 Jahren wegen des Widerstandes gegen seine radikalen Reformen zurück. Seine Gemälde bis 1920 zeigen stilistische Einflüsse der französischen Postimpressionisten, besonders von Pierre Bonnard und Edouard Vuillard, die er persönlich kannte. 1921 mit seinem Sohn und dem künstlerischen Mitarbeiter Juan Carlos Umzug nach Buenos Aires, um sich von da an ganz der Malerei zu widmen. 1924 Mitbegründer der ›Sociedad de Amigos del Arte‹, einer Vereinigung, die für moderne Kunst eintrat. 1925-33 Paris-Aufenthalt. 1927 Tod des Sohnes. 1933 Rückkehr nach Montevideo, wo er künstlerischer Berater am Ministerio de Instrucción Pública wurde. Während seiner ganzen künstlerischen Laufbahn stellte Figari immer wieder traditionelles Leben und Brauchtum der Menschen vom Río de la Plata dar, porträtierte die Gauchos der Pampas, die Afro-Amerikaner mit ihren ›Candombe‹-Ritualen und die großstädtische Bourgeoisie in ihren Salons.

Einzelausstellungen: 1938 Sociedad de Amigos de Arte, Buenos Aires; 1960 Musée d'Art Moderne de la Ville de Paris; 1961 Museo Nacional de Bellas Artes, Buenos Aires; 1967 Instituto Torcuato Di Tella, Museo de Artes Visuales, Buenos Aires; 1986 Center for Inter-American Relations, New York.

Ausstellungen: 1966 ›Art of Latin America since Independence‹, Yale University Art Gallery, New Haven; 1985 ›Figari, Reverón, Santa María‹, Biblioteca Luis Angel, Bogotá; 1989 ›Art in Latin America: The Modern Era: 1820-1980‹, Hayward Gallery, London.

A. F.

Literatur:
ARGUL, José Pedro, *Pedro Figari*, Buenos Aires, Pinacoteca de los Genios, Codex, 1964
BORGES, Jorge Luis, *Figari*, Buenos Aires, Editorial Alfa, 1930
CAMNITZER, Luis, ›Pedro Figari‹ in *Third Text* (London) Nr. 16/17 (Herbst/Winter 1991), S. 83-100
CORRADINI, Juan, *Radiografía y macroscopía del grafismo de Pedro Figari*, Buenos Aires, Museo Nacional de Bellas Artes, 1978
FIGARI, Pedro, Manuel, Mújica Lainez und Córdova lturburu, *Pedro Figari, 1861-1938, sus dibujos*, Buenos Aires, Editor R. Arzt, 1971
FIGARI, Pedro, ›The Best Art for Latin America‹ in *Review: Latin American Literature and Arts*, New York, Nr. 39, (Januar-Juni 1988), S. 18-24
FIGARI, Pedro, *Arte. Estética, Ideal*, Montevideo, Biblioteca Artigas, Colección de clásicos uruguayos, Bde. 31-33/I-III, 1960[2]
FIGARI, Pedro, *Educación y Arte*, Montevideo, Biblioteca Artigas, Colección de clásicos uruguayos, 1965
Kat. Ausst. *Pedro Figari*, Paris, Musée National d'Art Moderne, 1960
Kat. Ausst. *Pedro Figari, 1861-1961*, Buenos Aires, Museo de Bellas Artes, 1961
Kat. Ausst. *Pedro Figari (1868-1938)*, New York, William Beadleston Gallery und Coe Kerr Gallery, 1987
HERRERA MacLEAN, Carlos A. *Pedro Figari, 1861-1938*, Montevideo, Salón Nacional de Bellas Artes, 1945
MANLEY, Marianne, *Intimate Recollections of the Rio de la Plata. Paintings by Pedro Figari*, New York, Center for Inter-American Relations, 1986
OLIVER, Samuel, *Pedro Figari*, Buenos Aires, Ediciones de Arte Gaglianone, 1984

Julio Galán (Taf. S. 208 f.)

1958 Múzquiz, Mexiko

Galáns Vater zog mit seiner Familie 1970 nach Monterrey, die am stärksten amerikanisierte Stadt Mexikos. Nach dem Studium der Architektur 1978-82 widmete sich Galán ausschließlich der Kunst. 1984 reiste er nach New York und begegnete Andy Warhol, von dem er stark beeinflußt wurde; in der Folge alljährliche New-York-Besuche. Obwohl er auch Keramikskulpturen und Pastelle schuf, wurde Galán durch seine figürlichen, oftmals geheimnisvollen Gemälde bekannt. Bei ihnen schöpfte er aus den verschiedensten Quellen der Hoch- und Trivialkultur – surrealistischer Malerei, Hollywoodkino, der Bilderwelt des mexikanischen ›retablo‹ oder dem Kitsch. Oftmals sind den Werken Objekte hinzugefügt, sie sind durchlöchert oder collagiert. Seine femininen Selbstporträts erinnern zwar an jene von zeitgenössischen Künstlern wie Francesco Clemente, sind aber wohl eher mit den Selbstbildnissen Frida Kahlos verwandt. Wie die Künstler der ›Neo-Mexicanismo‹-Bewegung stellt auch Galán traditionelle religiöse Anschauungen und gesellschaftliche Konventionen ironisch in Frage; der homoerotische Gehalt vieler seiner Gemälde zieht überkommene Vorstellungen von Sexualität in Zweifel. Galán lebt und arbeitet in Monterrey und New York.

Einzelausstellungen: 1987 Museo de Monterrey; 1990 Witte de With Center for Contemporary Art, Rotterdam; 1992 Stedelijk Museum, Amsterdam.

Gruppenausstellungen: 1989 ›Magiciens de la terre‹, Musée national d'art moderne, Centre Georges Pompidou, Paris; 1990 ›Aspects of Contemporary Mexican Painting‹, Americas Society, New York; 1991 ›El corazón sagrante / The Bleeding Heart‹, The Institute of Contemporary Art, Boston; 1991 ›Mito y magia en América: los ochenta‹, Museo de Arte Contemporáneo, Monterrey. J. A. F.

Literatur:

CAMERON, Dan, *Julio Galán*, New York, Annina Nosei Gallery, 1992
DRIBEN, Lelia, *Julio Galán*, New York, Annina Nosei Gallery, 1990
FERRER, Elizabeth, und Alberto Ruy Sánchez, *Through the Path of Echoes: Contemporary Art in Mexico*, New York, Independent Curators, Inc., 1990
Kat. Ausst. *Julio Galán: On the Border*, Rotterdam, 1990
Kat. Ausst. *Julio Galán*, Sevilla, Pabellón Mudéjar, Parque de María Luisa, 1992
PELLIZZI, Francesco, *Julio Galán*, New York, Annina Nosei Gallery, 1989
SIMS, Lowery S, *Julio Galán*, Monterrey, Museo de Monterrey, 1987

Gego (Taf. S. 185)

1912 Hamburg, Deutschland

Ihr bürgerlicher Name lautet Gertrude Goldschmidt. 1938 Abschluß in Architektur an der Universität Stuttgart. Kürzere Tätigkeiten in einem Maleratelier, einer Tischlerei und verschiedenen Architekturbüros, bis sie 1939 nach Venezuela ging. Während des Zweiten Weltkrieges stellte sie in einer Werkstatt in Caracas Lampen und Möbel her und arbeitete 1943-48 freiberuflich an architektonischen Entwürfen. 1952 venezolanische Staatsbürgerschaft und Umzug in die kleine, westlich von Carayaca gelegene Stadt Tarma, wo expressionistische Aquarelle, Zeichnungen und Monotypien entstanden. 1956 Rückkehr nach Caracas und Beschäftigung mit dreidimensionalen Arbeiten. 1958-59 Lehrtätigkeit an der Escuela de Artes Plásticas ›Cristóbal Rojas‹ für Bildhauerei sowie 1958-67 für Gestaltung an der Facultad de Arquitectura y Urbanismo der Universidad Central de Venezuela. 1959 Reise in die Vereinigten Staaten; Entstehung von Skulpturen und Drucken. 1961 Einzelausstellung in der Fundación Museo de Bellas Artes, Caracas. Ihr erstes bauplastisches Projekt bestand aus ineinander verschachtelten Aluminiumrohren und wurde 1962 in der Banco Industrial de Venezuela in Caracas aufgestellt. 1964-77 Lehrtätigkeit am Instituto de Diseño, Fundación Neuman, Instituto Nacional de Cooperación Educativa (INCE). 1966 Stipendium des Tamarind Lithography Workshop in Los Angeles. 1969 zusammen mit Gerd Leufert Projekt für die Fassade der Sede del INCE in Caracas; auf Ausstellungen in Caracas und New York sind ihre ersten *Reticuláreas* zu sehen: raumgroße, netzartige Environments aus Draht. 1972 Installation ihrer aus Nylonseil und Metall bestehenden Skulptur *Cuerdas* im Parque Central in Caracas. Gego lebt in Caracas.

Einzelausstellungen: 1958 Galería de la Librería Cruz del Sur, Caracas; 1964, 1968 Fundación Museo de Bellas Artes, Caracas; 1977 Retrospektive im Museo de Arte Contemporáneo, Caracas; 1982 Aquarelle in der Galería de Arte Nacional, Caracas; 1984 Stahldrahtskulpturen *Dibujos sin papel* in der Fundación Museo de Bellas Artes, Caracas.

Gruppenausstellungen: 1965 ›The Responsive Eye‹, The Museum of Modern Art, New York; 1969 ›Latin America: New Paintings and Sculpture‹, Center for Inter-American Relations, New York. J. R. W.

Literatur:

CHOCRON, Isaac, *Catálogo Esculturas Gego*, Bogotá, Biblioteca Luis Angel Arango del Banco de la República, 1967
OSSOT, Hanni, *Gego*, Caracas, Museo de Arte Contemporáneo, 1977
PALACIOS, María Fernanda, ›Conversación con Gego‹ in *Revista Ideas Caracas*, Nr. 3 (Mai 1972)
TRABA, Marta, ›Gego: Caracas 3.000‹ in *Mirar en Caracas*, Caracas, Monte Avila Editores, 1974

Víctor Grippo (Taf. S. 232)

1936 Junín, Argentinien

Grippo studierte Chemie an der Universidad Nacional de la Plata und besuchte die Kunstseminare von Héctor Carter an der Escuela Superior de Bellas Artes, Buenos Aires, wo er später auch Design studierte. In den frühen 70er Jahren führendes Mitglied von CAYC, einer mit dem Centro de Arte y Comunicación verbundenen Gruppe von zunächst 13 argentinischen Künstlern, die an der Entwicklung der ›Systems Art‹ einen wichtigen Anteil hatten. Seitdem erforscht Grippo in verschiedenartigen Mixed-Media-Arbeiten, die auch Text enthalten, die Beziehungen zwischen Wissenschaft, Kunst und Alltag, legt in profanen Gegenständen – darunter Nahrungsmittel, Werkzeuge und Tische – ihre soziale, kulturelle, politische und ökonomische Bedeutung frei. Die Werke erinnern an die Arte Povera, sind aber nicht von ihr beeinflußt. In seinen bekanntesten Arbeiten verwendet Grippo Kartoffeln, die für ihn Analogien zum menschlichen Bewußtsein aufweisen und die er an alchemistische Prozeduren erinnernden Prozessen aussetzt. Grippo lebt und arbeitet in Buenos Aires.

Einzelausstellungen: 1977 Centro de Arte y Comunicación, Buenos Aires; 1988 Fundación San Telmo, Buenos Aires.

Gruppenausstellungen: 1972, 1977, 1991 Bienal de São Paulo; 1986 Biennale di Venezia; 1991 Bienal de La Habana; 1990 › Transcontinental: Nine Latin American Artists‹, Ikon Gallery, Birmingham, England; 1992 › America: Bride of the Sun‹, Koninklijk Museum voor Schone Kunsten, Antwerpen; 1992 › Art in the Americas: The Argentine Project‹, New York. J. A. F.

Literatur:

BRETT, Guy, Victor Grippo in *Transcontinental. Nine Latin American Artists,* London, New York, Verso und Birmingham, Ikon Gallery, 1990, S. 86-87
GLUSBERG, Jorge, *Arte en la Argentina. Del Pop-Art a la Nueva Imagen,* Buenos Aires, Ediciones de Arte Gaglianone, 1983
GLUSBERG, Jorge, *Victor Grippo,* Buenos Aires, Centro de Arte y Comunicación, 1980
GLUSBERG, Jorge, *Victor Grippo – Obras de 1965 a 1987,* Buenos Aires, Fundación San Telmo, 1988
MARTIN-CROSA, Ricardo, › Victor Grippo‹ in *Arte Argentino Contemporáneo,* Madrid, Ameris, 1979
PAOLA, Jorge di, › Victor Grippo: Cambiar los hábitos, modificar la conciencia‹ in *El Porteño,* Buenos Aires, Nr. 4, 1982

Alberto (da Veiga) Guignard
(Taf. S. 92)

1896 Nova Friburgo, Brasilien –
Belo Horizonte, Minas Gerais 1962

Guignards Eltern reisten 1907-20 mehrfach mit der Familie in die Schweiz. 1917-20 besucht Alberto die Akademie der Bildenden Künste in München. 1920-23 Reise nach Florenz. 1927 und 1928 Teilnahme an den Salons d'Automne in Paris und 1928 an der Biennale di Venezia. In den späten 20er Jahren hielt sich Guignard in Paris auf und interessierte sich vornehmlich für die Werke von Raoul Dufy und Henri Matisse. 1929 Beteiligung am Salon des Indépendants in Paris, um anschließend endgültig nach Rio de Janeiro zurückzukehren. Konzentration auf Landschafts- und Figurenstudien; 1930 Teilnahme an der › Brazilian Exhibition‹ im Roerich Museum International Art Center, New York. In den frühen 30er Jahren Bekanntschaft mit Ismael Nery. 1943 gründete er zusammen mit Iberê Camargo und anderen Künstlern seiner Generation die › Grupo Guignard‹; 1944-62 Lehrtätigkeit in Malerei und Design in Belo Horizonte, Minas Gerais. Guignard zeichnete in seinen von den Malern der italienischen Frührenaissance, von Dufy, Matisse, Paul Cézanne und Vincent van Gogh beeinflußten Land-

schafts- und Figurenstudien ein lyrisches, individuelles Bild seines Heimatlandes.

Retrospektiven: 1974 Museu de Arte da Prefeitura de Belo Horizonte; 1982 Grande Galeria do Palacio das Artes, Belo Horizonte. T. C.

Literatur:

BAX, Petrônio, *Exposiçao em memória do pintor Guignard,* Belo Horizonte, Galeria Kardinal, 1966
BENTO, Antônio, Edith Bhering, Iberê Camargo, u. a., *Guignard (1896-1962). Pinturas e desenhos,* Rio de Janeiro, Galeria de Arte Banerj, 1982
MORAIS, Frederico, *Alberto da Veiga Guignard,* Rio de Janeiro, Monteiro Soares Editores e Livreiros, 1978
MOURA, Antônio de Paiva, *A Projeçao da Escola Guignard,* Belo Horizonte, Fundaçao Escola Guignard, 1979
VIERA, I. L., *A Escola Guignard na cultura Modernista de Minas: 1944-1962,* Companhia Empreendimento Sabará, 1988
A Modernidade em Guignard, Rio de Janeiro, Pontifícia Universidade Católica do Río de Janeiro y Empresas Petróleo Ipiranga, 1982

Alberto Heredia
(Taf. S. 231)

1924 Buenos Aires

Heredia studierte an der Escuela Nacional de Cerámica und der Escuela Nacional de Bellas Artes › Manuel Belgrano‹, beide in Buenos Aires, und ab 1947 bei dem Bildhauer Horacio Juárez. Die in den 50er Jahren entstandenen Skulpturen lassen Einflüsse der Konkreten Kunst erkennen. 1960-63 Europa-Aufenthalt; 1963 Ausstellung seiner *Cajas de Camembert,* einer Serie mit Abfall gefüllter Schachteln, die seinen charakteristischen Stil einleiten. Seitdem entstehen Assemblagen und anthropomorphe Skulpturen aus verschiedensten Wegwerf-Objekten wie Puppen, Küchenutensilien, Möbelstücken etc., die Verweise auf Expressionismus und Surrealismus enthalten. In seinen Arbeiten untersucht Heredia kritisch die moderne kapitalistische Gesellschaft und spricht The-

men wie Entfremdung und Gewalt aus einer pessimistisch und zugleich humorvollen Perspektive an. Heredia erhielt zahlreiche Auszeichnungen, darunter 1991 ein Pollock-Krasner Foundation Grant. Der Künstler lebt und arbeitet in Buenos Aires.

Einzelausstellungen: 1989 Fundación San Telmo, Buenos Aires.

Ausstellungen: 1957 Bienal de São Paulo; 1967 › Surrealismo en la Argentina‹, Instituto Torcuato di Tella, Museo di Artes Visuales, Buenos Aires; 1979 und 1980 › La post-figuración‹, Centro de Arte y Comunicación, Buenos Aires; 1986 › Del Pop Art a la Nueva Imagen‹, Museo de Artes Visuales, Montevideo; 1991 › La conquista: 500 años por cuarenta artistas‹, Centro Cultural Recoleta, Buenos Aires. R. O'N.

Literatur:

Kat. Ausst. *Dibujo argentino contemporáneo,* Buenos Aires, Ministerio de Relaciones Exteriores und Museo de Arte Contemporáneo, 1981
GLUSBERG, Jorge, *Arte en la Argentina. Del Pop-Art a la Nueva Imagen,* Buenos Aires, Gaglianone, 1983
Kat. Ausst. *Alberto Heredia. Esculturas y dibujos 1977-1984,* Buenos Aires, Fundación San Telmo, 1984
SANTANA, Raúl, › Alberto Heredia‹ in *Arte Argentino contemporáneo,* Madrid, Editorial Ameris, 1979

Alfredo Hlito
(Taf. S. 158)

1923 Buenos Aires

Hlito studierte 1938-42 an der Escuela Nacional de Bellas Artes in Buenos Aires. Seine 1945 entstandenen ersten abstrakten Gemälde lassen an die Gitterstrukturen und Farben bei Joaquín Torres-García denken. 1946 Teilnahme an der zweiten Ausstellung der › Asociación Arte Concreto-Invención‹ und Unterzeichnung des *Manifiesto Invencionista.* 1948 Ausstellung im Salon des Réalités Nouvelles in Paris. Sein durchgängig ungegenständliches Schaffen läßt verschiedene Stadien erkennen. In den späten 40er Jahren entwickelte er mit den quadratischen, abstrakten *Ritmos Cromáticos* seinen reifen Stil: Farbige Rechtecke und Linien vor weißem Hintergrund sollen Beziehungen von Form und Farbe verdeutlichen. Die Werke der 50er Jahre zeigen bei häufig rautenförmigen Umrissen kontrastierende schwarze Linien verschiedener Stärke und farbige Trapeze vor weißem Hintergrund in meist diagonaler Anordnung. 1953 Reise nach Frankreich, Holland und Italien; Bekanntschaft mit Max Bill und František Kupka. In dieser Zeit entstanden Bilder mit apostrophartigen Formen, die tiefe Schatten werfen und verschieden-

farbige Flächen voneinander trennen, ausgeführt in illusionistischer, abstrakter Malweise. 1964-73 Leiter des Fachbereiches Graphikdesign an der Editorial Universidad Nacional Autónoma de México. 1963 Ehrung mit einer Retrospektive im Palacio de Bellas Artes in Mexiko-Stadt; 1973 endgültige Rückkehr nach Argentinien.

Ausstellungen: 1952 ›La pintura y la cultura argentina de este siglo‹, Museo de Bellas Artes, Buenos Aires; 1954 Bienal de São Paulo; 1956 Biennale di Venezia; 1960 ›Konkrete Kunst: 50 Jahre Entwicklung‹, Helmhaus, Zürich; 1976 ›Homenaje a la vanguardia argentina, década del 40‹, Galería Arte Nuevo, Buenos Aires; 1987 Retrospektive im Museo Nacional de Bellas Artes, Buenos Aires. E. F.

Literatur:

AMBROSINI, Silvia, *Alfredo Hlito*, Editorial Ameris, 1979
BRILL, Rosa M., ›Alfredo Hlito: pintor y pensador‹ in *Competencia*, Buenos Aires, Nr. 189, 1980, S. 186-189
BRILL, Rosa M., *Hlito*, Buenos Aires, Centro Editor de América Latina, 1981
GRADOWCZYK, Mario H., *Argentina Arte Concreto-Invención 1945/Grupo Madí 1946*, New York, Rachel Adler Gallery, 1990
Kat. Ausst. *Alfredo Hlito*, Buenos Aires, Galería Rubbers, 1981
Kat. Ausst. *Alfredo Hlito, Retrospectiva*, Buenos Aires, Museo Nacional de Bellas Artes, 1987
Kat. Ausst. *Pinturas de Alfredo Hlito*, Buenos Aires, Sala Van Riel, 1952
HLITO, Alfredo, ›Espacio artístico y sociedad‹ in *Nueva Visión*, Buenos Aires, Nr. 4, 1953, S. 29-34
HLITO, Alfredo, ›Significado y Arte Concreto‹ in *Nueva Visión*, Buenos Aires, Nr. 2/3, 1953, S. 27
HLITO, Alfredo, ›Situación del Arte Concreto‹ in *Nueva Visión*, Buenos Aires, Nr. 6, 1955, S. 25-29
MALDONADO, Tomás, Nelly Perazzo und Margit Weinberg Staber, *Arte Concreto-Invención/Arte Madí*, Basel, Edition Galerie von Bartha, 1991
PERAZZO, Nelly, *El arte concreto en la Argentina en la década del 40*, Buenos Aires, Ediciones de Arte Gaglianone, 1983
RIVERA, Jorge B., *Madí y la vanguardia argentina*, Buenos Aires, Editorial Paidós, 1976

Enio Iommi (Taf. S. 159)

1926 Ciudad de Rosario, Argentina

Iommis Vater, Enio Girola, war Künstler. Ausbildung bei dem italienischen Bildhauer Enrico Forni und im Atelier seines Vaters. 1939 Umzug nach Buenos Aires. 1945 entstanden erste abstrakte Skulpturen aus dünnen, geschwungenen Metallröhren; die Arbeiten dieser Periode zeigen Einflüsse von Max Bill und George Vantongerloo. 1946 Mitbegründer der Gruppe ›Asociación Arte Concreto-Invención‹. 1954 Skulptur für ein Hausprojekt von Le Corbusier. 5oer und 6oer Jahre abstrakte Arbeiten: In einigen seiner Metallskulpturen kombinierte er geometrische und flache Elemente, andere bestehen aus geschwungenen und verdrehten Formen; sie untersuchen das Verhältnis von Form und Raum. 1958 Verleihung einer Goldmedaille auf der Weltausstellung in Brüssel; 1967 Einladung der italienischen Regierung nach Italien; Reise in die Schweiz, nach Frankreich, Großbritannien und in die Vereinigten Staaten. 1973 weitere Reisen in Europa, Kanada, Mexiko und den Vereinigten Staaten. 1975 Mitglied der Academia Nacional de Bellas Artes de Argentina. 1978 stilistischer Wandel, der seinen Niederschlag in hochgradig taktilen Marmorskulpturen fand, die den Kontrast zwischen geometrischen Formen mit polierter Oberfläche und unregelmäßigen Formen mit grob gemeißelten Partien ausspielen. Durch scheinbar labile Konstruktionen und kontrastierender Verwendung verschiedener Materialien thematisieren sie die Gefahren großstädtischen Lebens. Iommi unterrichtet Bildhauerei; er lebt und arbeitet in Buenos Aires.

Einzelausstellungen: 1962 Museu de Arte Moderna, Rio de Janeiro; 1963 Retrospektiven im Museo Nacional de Bellas Artes, Buenos Aires; 1980 Museo de Artes Plásticas Eduardo Sívori, Buenos Aires; 1981 Hakone Museum, Japan.

Gruppenausstellungen: 1960, Museo de Arte Moderno, Buenos Aires; 1960 ›Konkrete Kunst: 50 Jahre Entwicklung‹, Helmhaus, Zürich; 1964 Biennale di Venezia; 1967 ›Más allá de la geometría‹, Center for Inter-American Relations, New York, und Instituto Torcuato di Tella, Museo de Artes Visuales in Buenos Aires; 1976 ›Homenaje a la vanguardia argentina, década del 40‹, Galería Arte Nuevo, Buenos Aires; 1985 ›Abstracción en el siglo XX, Museo de Arte Moderno, Buenos Aires; 1989 ›Art in Latin America: The Modern Era: 1820-1980‹, Hayward Gallery, London. E. F.

Literatur:

GRADOWCZYK, Mario H., *Argentina Arte Concreto-Invención 1945/Grupo Madí 1946*, New York, Rachel Adler Gallery, 1990
IOMMI, Enio, ›Todo comenzó así. Un 'Raconto' Buenos Aires 1944‹ in *Enio Iommi*, Buenos Aires, Galería Carmen Waugh, 1972
Kat. Ausst. *Enio Iommi. Exposición retrospectiva*, Buenos Aires, Museo de Artes Plásticas Eduardo Sívori, 1980
Kat. Ausst. *Konkrete Kunst. 50 Jahre Entwicklung*, Zürich, Helmhaus, 1960
MALDONADO, Tomás, Nelly Perazzo und Margit Weinberg Staber, *Arte Concreto-Invención/Arte Madí*, Basel, Edition Galerie von Bartha, 1991
PELLEGRINI, Aldo, *Enio Iommi*, Buenos Aires, Galería Bonino, 1966
PERAZZO, Nelly, *El arte concreto en la Argentina en la década del 40*, Buenos Aires, Ediciones de Arte Gaglianone, 1983
RIVERA, Jorge B., *Madí y la vanguardia argentina*, Buenos Aires, Editorial Paidós, 1976

María Izquierdo (Taf. S. 116-120)

1902 San Juan de los Lagos, Jalisco, Mexiko – Mexiko-Stadt 1955

María Cenobia Izquierdo wuchs in den Provinzstädten San Juan de los Lagos und Torréon auf; mit 14 Jahren Heirat. 1923 zog sie mit ihrem Ehemann nach Mexiko-Stadt. Nach ihrer Trennung Hinwendung zur

Malerei. 1928 Studium bei Germán Gedovius an der Escuela de Artes Plásticas (Academía de San Carlos). Ihre Arbeiten erregten die Aufmerksamkeit von Diego Rivera. Begegnung mit Rufino Tamayo; 1929 Abbruch des Studiums. Izquierdo lebte mit Tamayo bis 1933 zusammen; während dieser Zeit gemeinsames Atelier. 1930 Reise nach New York, dort Einzelausstellung im Art Center und Beteiligung an ›Mexican Arts‹ im Metropolitan Museum of Art. Nach Mexiko zurückgekehrt, stellte sie ihre Arbeiten regelmäßig aus und nahm 1932 eine Lehrtätigkeit am Departamento de Bellas Artes de la Secretaría de Educación auf. Bei den frühen Arbeiten handelte es sich in erster Linie um Porträts, Stillleben und Stadtansichten mit einfachen, kräftigen Formen in naiver Malweise mit ausdrucksstarken, erdigen Farben. In den frühen 30er Jahren beschäftigte sich Izquierdo mit dem Thema Zirkus, das sie die nächsten Jahre vorrangig interessierte. Gleichzeitig entstand eine Serie kleinformatiger allegorischer Kompositionen, zumeist mit nackten Figuren in kosmischer Umgebung oder inmitten klassischer Ruinen. 1935 organisierte sie ›Carteles revolucionarios de las pintoras del sector femenino de la Sección de Bellas Artes‹, eine Wanderausstellung revolutionärer Plakate von Künstlerinnen. Während seiner 1936 unternommenen Mexiko-Reise hob der französische Dramatiker und Dichter Antonin Artaud Izquierdos Arbeiten in Artikeln in führenden Zeitschriften hervor und organisierte in der Folge eine Ausstellung ihrer Werke in Paris. 1940 Ausstellung in ›20 Centuries of Mexican Art‹, The Museum of Modern Art, New York, und in ›Golden Gate International Exposition‹ in San Francisco. 1944 Reise als Kulturbotschafter Mexikos nach Chile; Ausstellungen im Palacio de Bellas Artes in Santiago und anderen Einrichtungen. 1945 Auftrag für ein Wandgemälde im Palacio del Departamento del Distrito Federal, Mexiko-Stadt. Der Ausschuß, dem auch Diego Rivera und David Alfaro Siqueiros angehörten, zog den Auftrag jedoch noch vor Beginn der Arbeiten mit dem Hinweis auf mangelnde Erfahrung in der Fresko-Technik zurück. Obwohl in den 40er Jahren weiterhin Porträts und Genreszenen entstanden, widmete sie sich zunehmend düsteren Landschaften mit geheimnisvollen Stilleben. 1950 Embolie und zeitweise Lähmung.

Gruppenausstellungen: 1951 ›Art mexicain‹, Musée d'Art Moderne de la Ville de Paris.

Retrospektiven: 1956 Galería de Arte Moderno, Mexiko-Stadt; 1979 Palacio de Bellas Artes, Mexiko-Stadt; 1988 Centro Cultural/Arte Contemporáneo, Mexiko-Stadt. E. F.

Literatur:

ARTAUD, Antonin, ›La pintura de María Izquierdo‹ in *Revista de Revistas*, Mexiko-Stadt, (23. August 1936)
DEBROISE, Oliver, *Figuras en el trópico, plástica mexicana, 1920-1940*, Barcelona, Océano, 1983
Kat. Ausst. *María Izquierdo*, Mexiko-Stadt, Centro Cultural/Arte Contemporáneo/Fundación Cultural Televisa, 1988
Kat. Ausst. *María Izquierdo*, Monterrey, Museo de Monterrey, 1977
MICHELENA, Margarita u. a., *María Izquierdo*, Guadalajara, Jalisco, Departamento de Bellas Artes, Gobierno de Jalisco, 1985
MONSIVAIS, Carlos u. a., *María Izquierdo*, Mexiko-Stadt, Casa de Bolsa Cremi, 1986
TIBOL, Raquel, *María Izquierdo y su obra*, Mexiko-Stadt, Museo de Arte Moderno, 1971
TIBOL, Raquel, ›María Izquierdo‹ in *Latin American Art* (Scottsdale), Bd. 1, Nr. 1 (Frühling 1989), S. 23-25

Alfredo Jaar (Taf. S. 235)

1956 Santiago de Chile

1979 Diplom für Filmkunst am Instituto Chileno-Norteamericano de Cultura in Santiago; 1981 für Architektur an der Universidad de Chile, ebenfalls in Santiago. 1982 Umzug nach New York. Obwohl Jaar in verschiedenen Medien gearbeitet hat, wurde er für seine Installationen aus Leuchtkästen und Spiegeln am bekanntesten. Seine architektonische Vorbildung findet ihren Niederschlag in der Tatsache, daß diese Installationen ortsspezifisch sind und aus industriellen Bestandteilen bestehen, während die an filmische Montage erinnernde Anordnung beleuchteter Bilder auf das Kino verweisen. Ähnlichkeiten mit minimalistischen Objekten von Robert Morris und Donald Judd sind festzustellen; Inhalt und Anordnung der auf den Leuchtkästen angebrachten Bilder gestatteten es dem Künstler jedoch, auch soziale und politische Belange anzusprechen, die in der Kritik der Minimalisten an der Institution ›Kunst‹ oftmals vernachlässigt worden waren. Jaar behandelte die Ungerechtigkeiten in Südamerika, Widersprüche zwischen der ›Ersten‹ und der ›Dritten‹ Welt, Notlage der Arbeiter in den Goldminen der brasilianischen Serra Pelada, das Problem der illegalen Einwanderung von Latinos in die USA, Ausfuhr von giftigem Industriemüll aus den Industrieländern nach Koko in Nigeria oder die Fälle von Festnahmen vietnamesischer Flüchtlinge in Hongkong. Er recherchierte peinlich genau und suchte in der Regel die jeweiligen Orte auf, um dort die in seinen Installationen verwendeten Photos zu machen. 1985 Stipendium der John Simon Guggenheim Memorial Foundation, 1987 National Endowment for the Arts, 1989 Deutscher Akademischer Austauschdienst, Berliner Künstlerprogramm. Jaar lebt überwiegend in New York.

Einzelausstellungen: 1987 ›Frame of Mind‹, Grey Art Gallery and Study Center, New York University, New York; 1990 ›Alfredo Jaar‹, La Jolla Museum of Contemporary Art und New Museum of Contemporary Art (1992), New York; 1991 ›Alfredo Jaar: Geography = War‹, Virginia Museum of Fine Arts und Anderson Gallery, School of the Arts, Virginia Commonwealth University, Richmond; 1992 ›Alfredo Jaar: Two or Three Things I Imagine about Them‹, Whitechapel Art Gallery, London.

Gruppenausstellungen: 1986 Biennale di Venezia; 1987 Bienal de São Paulo; 1987 Documenta 8, Kassel; 1988 ›Committed to Print: Social and Political Themes in Recent American Printed Art‹, The Museum of Modern Art, New York; 1989 ›The Photography of Invention: American Pictures of the 1980s‹, National Museum of American Art, Washington; 1989 ›Magiciens de la terre‹, Musée national d'art moderne, Centre Georges Pompidou, Paris; 1992 ›Arte Amazonas‹, Museu de Arte Moderna, Rio de Janeiro. J. A. F.

Literatur:

ASHTON, Dore, und Patricia C. Phillips, *Alfredo Jaar. Gold in the Morning*, Biennale di Venezia, New York, Eigenpublikation, 1986
DRAKE, W. Avon u. a., *Alfredo Jaar: Geography = War*, Richmond, Virginia Museum of Fine Arts und Anderson Gallery, Virginia Commonwealth University, 1991
DURAND, Régis, ›Politiques de l'image‹ in *Beaux Arts Magazine* (Januar 1989), S. 44-49
GRYNSZTEIN, Madeleine, *Alfredo Jaar*, La Jolla, La Jolla Museum of Contemporary Art, 1990
JAAR, Alfredo, ›L'Artiste et le Lézard‹ in *Effects de Miroir*, Michel Nuridsany (Hrsg.), Ivry-sur-Seine, Information Arts Plastiques Ile-de-France, 1989, S. 175
JAAR, Alfredo, ›La Géographie ça ser, d'abord, à faire la Guerre (Geography = War)‹ in *Contemporanea* (Juni 1985), S. 1-5
JIMÉNEZ, Carlos, ›Alfredo Jaar: Image and Reality‹ in *Lápiz*, Madrid, (März 1989), S. 62-66
PHILLIPS, Patricia C., *Alfredo Jaar: Two or Three Things I Imagine About them*, London, Whitechapel Art Gallery, 1992
STANISZEWSKI, Mary Anne, ›Alfredo Jaar/Interview‹ in *Flash Art International*, Mailand, (Nov./Dez. 1988), S. 116-117
TODOROV, Tzvetan, *Alfredo Jaar 1+1+1*, Documenta 8, Kassel, New York, selbst verlegt, 1987
VALDÉS, Adriana, ›Alfredo Jaar. Imágenes entre culturas‹ in *Arte en Colombia*, Bogotá, Nr. 42 (Dezember 1989), S. 46-53

Frida Kahlo

(Taf. S. 121-125)

1907 Coyoacán, Mexiko – Coyoacán 1954

Mit vollem Namen Magdalena Carmen Frida Kahlo y Calderón. Ihr Vater Guillermo, ein Berufsphotograph, war ein jüdisch-ungarischer Einwanderer aus Deutschland, die Mutter Matilde eine Mestizin aus Oaxaca von tiefer katholischer Gläubigkeit. 1913 erkrankte Kahlo an Kinderlähmung: Vorbote eines von Krankheiten, Verletzungen, Operationen und Rekonvaleszenzen gezeichneten Lebens. 1922-25 Besuch der Escuela Nacional Preparatoria in Mexiko-Stadt; sie belegte Kurse für Zeichnen und Modellieren in Ton und sah Diego Rivera bei der Arbeit an Wandgemälden der Schule. 1925 kurze Lehrzeit bei dem Graveur Fernando Fernandez. Bei einem Busunglück im gleichen Jahr erlitt sie bleibende Verletzungen. Ans Bett gefesselt, fing sie 1926 zu malen an. 1928 trat sie in die KP ein und lernte über die Photographin Tina Modotti Rivera kennen, den sie ein Jahr später heiratete. 1930 Begegnung mit dem Photographen Edward Weston in San Francisco; 1930-33 mit Rivera überwiegend in New York und Detroit. In dieser Zeit übernahm Kahlo den hieratischen Stil mexikanischer Votivmalerei (retablos) und verband in ihrer Arbeit eine schonungslose Beobachtung mit Symbolen des Phantastischen. 1937 kam Leo Trotzki nach Mexiko und lebte für zwei Jahre in Kahlos Haus in Coyoacán. 1938 bezeichnete André Breton ihre Arbeiten in einem Essay zur ersten Einzelausstellung von Kahlo in der Galerie Julien Levy in New York als surrealistisch. 1939 Ausstellung in der Galerie Renou et Colle, Paris. 1939 Scheidung von Rivera; 1940 erneute Vermählung mit Rivera in San Francisco. Seit 1943 Lehrtätigkeit an der neueröffneten Escuela Nacional de Pintura, Escultura y Grabado (›La Esmeralda‹). In den 40er Jahren fuhr sie trotz ihres sich verschlechternden Gesundheitszustandes mit dem Malen fort; 1953 Ausstellung Galería de Arte Contemporáneo, Mexiko-Stadt. Das Haus der Familie Kahlo in Coyoacán wurde 1958 zum Museo Frida Kahlo.

Retrospektiven: 1977 Instituto Nacional de Bellas Artes, Mexiko-Stadt; 1978 Museum of Contemporary Art, Chicago; 1982 Whitechapel Art Gallery, London. J. R. W.

Literatur:

BORSA, Joan, ›Frida Kahlo: Marginalization and the Critical Female Subject‹ in *Third Text* (London), Nr. 12, (Herbst 1990), S. 21-40

BRETON, André, ›Frida Kahlo de Rivera‹ in *Frida Kahlo (Frida Rivera)*, New York, Julien Levy Gallery, 1938

DRUCKER, Malka, *Frida Kahlo. Torment and Triumph in Her Life and Art*, New York, Bantam, 1991

FRANCO, Jean, *Plotting Women: Gender and Representation in Mexico*, New York, Colombia University Press, 1989

GARCIA, Rupert, *Frida Kahlo. A Bibliography*, Berkeley, Chicano Studies, Library Publications Unit, University of California, 1983

GOMEZ ARIAS, Alejandro u. a., *Frida Kahlo. Exposición homenaje*, Mexiko-Stadt, Sala Nacional, Palacio de Bellas Artes, 1977

GRIMBERG, Salomon, *Frida Kahlo*, Dallas, The Meadows Museum, Southern Methodist University, 1989

HERRERA, Hayden, *Frida: A Biography*, New York, Harper and Row, 1983

HERRERA, Hayden, *Frida Kahlo. Die Gemälde*, München/Paris/London, Schirmer, 1992

LOWE, Sarah M., *Frida Kahlo*, New York, Universe, 1991

MEREWETHER, Charles, und Teresa del Conde, *The Art of Frida Kahlo*, Art Gallery of South Australia, Adelaide, und Art Gallery of Western Australia, Perth, 1990

MULVEY, Laura, und Peter Wollen, *Frida Kahlo and Tina Modotti*, London, Whitechapel Art Gallery, 1983. Neuausgabe: Laura Mulvey, *Visual and Other Pleasures*, Indianapolis, Indiana University Press, 1989, S. 81-107

PRIGNITZ-PODA, Helga u. a., *Frida Kahlo: Das Gesamtwerk*, Frankfurt, Neue Kritik, 1988

SULLIVAN, Edward J., ›Frida Kahlo‹ in *Latin American Art* (Scottsdale), Bd. 3, Nr. 4 (Dezember 1991), S. 31-34

TIBOL, Raquel, *Frida Kahlo. Crónica, testimonios y aproximaciones*, Mexiko-Stadt, Ediciones de Cultura Popular, 1977

TIBOL, Raquel, *Frida Kahlo. Una vida abierta*, Mexiko-Stadt, Editorial Oasis, 1983

ZAMORA, Marta, *Frida Kahlo: El pincel de la angustia*, Mexiko-Stadt, 1987; gekürzte englische Ausgabe: *Frida Kahlo: The Brush of Anguish*, San Francisco, Chronicle, 1990

Gyula Kosice

(Taf. S. 160)

1924 Kosice, Ungarn

Kosice wuchs in Argentinien auf, nachdem er Ungarn zusammen mit seinen Eltern im Alter von vier Jahren verlassen hatte. Kurse in Zeichnen und Bildhauerei an den ›Academias libres‹ in Buenos Aires. In den frühen 40er Jahren starkes Interesse an der neuen Kunst des Auslandes; durch den Surrealismus beeinflußte Gedichte. 1944 bewegliche Gliederskulptur *Röyi*, die die Entwicklung der ›Konkreten Kunst‹ in Argentinien beeinflussen sollte. Im gleichen Jahr zusammen mit anderen Künstlern Gründung der Kulturzeitschrift *Arturo*. Nach Meinungsverschiedenheiten veröffentlichte er bereits im folgenden Jahr das Magazin *Invención* und beteiligte sich an den beiden Ausstellungen ›Arte Concreto-Invención‹. 1946 Mitbegründer der ›Grupo Madí‹ und Verfasser von deren *Manifest*. Zusammen mit Madí Ausstellungen in der Academia Altamira in Buenos Aires und 1948 im Salon des Réalités Nouvelles in Paris. 1947-54 Leitung der Madí-Zeitschrift *Arte Madí universal*. Die auf einer Einzelausstellung im Bohemien Club in Buenos Aires gezeigten Arbeiten von 1947 zeichnen sich durch zunehmende Verwendung von Industrieprodukten wie Glas und Leuchtstoffröhren aus. 1957 Umzug nach Paris, wo er mit großformatigen Arbeiten aus Acrylglas unter Einbeziehung von Licht und Wasser zu experimentieren begann. In seinem Buch *La Ciudad hidroespacial* (Buenos Aires, 1972) entwickelte er die Vision, stadtartige Gebilde durch Wasserkraft im Raum schweben zu lassen. Weitere Arbeiten der 70er Jahre erinnern an Raumkapseln und utopische Siedlungen. 1988 vertrat er Argentinien durch ein Projekt im Olympischen Park in Seoul, Südkorea. International hat Kosice an mehr als 400 Ausstellungen teilgenommen sowie zahlreiche Aufträge für Freiluftplastiken ausgeführt.

Retrospektiven: 1977 Galería La Ciudad, Buenos Aires; 1991 Museo Nacional de Bellas Artes, Buenos Aires.

Gruppenausstellungen: 1964 Biennale di Venezia; 1968 Instituto Torcuato di Tella, Museo de Artes Visuales, Buenos Aires; 1972 Museo de Arte Moderno, Buenos Aires; 1991 ›Art in Latin America: The Modern Era: 1820-1980‹, Hayward Gallery, London, 1989. E. F.

Literatur:

CHIÉRICO, Osiris, *Kosice. Reportaje a una anticipación*, Buenos Aires, Ediciones Taller Libre, 1979

HABASQUE, Guy, *Kosice*, Paris, Collection Prisme, 1965

KOSICE, Gyula, *Arte y arquitectura del agua*, Caracas, Monte Avila Editores, 1984

KOSICE, Gyula, *Arte Hidrocinetico. Movimento, luz, agua*, Buenos Aires, Paidós, 1968

KOSICE, Gyula, *Arte Madí*, Buenos Aires, Ediciones de Arte Gaglianone, 1982

Kat. Ausst. *Exposición fotográfica de 32 esculturas y poemas de Gyula Kosice*, Buenos Aires, Bohemian Club, Galerías Pacifico, 1947

MALDONADO, Tomás, Nelly Perazzo und Margit Weinberg Staber, *Arte Concreto-Invención/Arte Madí*, Basel, Edition Galerie von Bartha, 1991

PERAZZO, Nelly, *El arte concreto en la Argentina en la década del 40*, Buenos Aires, Ediciones de Arte Gaglianone, 1983

RIVERA, Jorge B., *Madí y la vanguardia argentina*, Buenos Aires, Editorial Paidós, 1976

SQUIRRU, Rafael, *Kosice*, Buenos Aires, Ediciones de Arte Gaglianone, 1990

SQUIRRU, Rafael, Gyula Kosice und Jorge López Anaya, *Kosice. Obras 1944/1990*, Buenos Aires, Museo Nacional de Bellas Artes, 1991

Frans Krajcberg (Taf. S. 223)

1921 Kozienice, Polen

Eine auffallende künstlerische Begabung zeigte sich schon in frühen Jahren. 1941 wurde sein Ingenieurstudium in Leningrad vom Krieg unterbrochen. Als Mitglied der Polnischen Befreiungsarmee kämpfte er gegen die Deutschen. Seine Familie verlor er im Holocaust. 1945-47 studierte er bei Willi Baumeister an der Akademie für Schöne Künste in Stuttgart. 1948 ging er für 10 Jahre nach Brasilien, wo er sich abwechselnd in São Paulo, Rio de Janeiro und im subtropischen Wald in Paraná aufhielt. 1957 Preis als bester einheimischer Maler auf der Bienal de São Paulo. Bereits zu diesem Zeitpunkt hatte er sich von einer figürlichen Bildsprache abgewandt und entwickelte ein abstraktes,

expressionistisches Vokabular, das auch florale Formen erkennen läßt. In der Folge wurde die Natur zum ausschließlichen Motiv seiner Arbeiten, in denen er auch natürliche Materialien als künstlerisches Medium verwendete. Mitte der 6oer Jahre schuf er auf Ibiza eine Serie von Werken, bei denen er zusammenklebende Erde dick auf die Leinwand auftrug. So entstanden dreidimensionale Assemblagen, bei denen Reliefs mit natürlichen Gegenständen wie Steinen oder Teilen von Bäumen und Pflanzen sowie aus Gips und handgeschöpftem Papier hergestellten Abgüssen solcher Objekte vereint wurden. Seit 1958 lebt Krajcberg abwechselnd in Paris und auch in Brasilien, wo er in Itabirito, Minas Gerais und Nova Viçosa (Bahia), kleinen, unterentwickelten Dörfern inmitten üppiger tropischer Vegetation, ein abgeschiedenes Leben führt. Obwohl er auch Reliefs, Drucke und Photographien schuf, wurde er durch seine großformatigen Skulpturen bekannt: gewaltige und beeindruckende Konstruktionen aus Baumstämmen und Luftwurzeln, einzeln oder in Gruppen aufgestellt, manche mit Brandspuren, deren Ausgangsmaterialien Krajcberg selbst in den Wäldern im Norden Brasiliens sammelte. Seit 1975 weist er über sein Werk und seine Schriften auf die Notwendigkeit zum Schutz der Natur in Brasilien hin. 1979 schrieb er zusammen mit dem französischen Kritiker Pierre Restany während einer Fahrt auf dem Amazonas das *Manifesto of Integral Naturalism.*

Einzelausstellungen: 1965 Museu de Arte Moderna, Rio de Janeiro; 1969 Israel Museum, Jerusalem; 1972 Galerie de L'Espace Pierre Cardin, Paris; 1975 Musée national d'art moderne, Centre Georges Pompidou, Paris.

Gruppenausstellungen 1951, 1953, 1955, 1957, 1961, 1973 und 1977 Bienal de São Paulo; 1964 Biennale di Venezia; 1987 ›Modernidade: art brésilien du 20e siècle‹, Musée d'Art Moderne de la Ville de Paris. F. B.

Literatur:

Kat. Ausst. *Krajcberg*, Paris, Galerie XXe siècle, 1962

Kat. Ausst. *Frans Krajcberg*, Centre national d'Art et de Culture Georges Pompidou, Paris 1975

Kat. Ausst. *Krajcberg. Obras Recentes*, Vitória, Usina Praia do Canto, 1988

MENDONÇA, Casimiro Xavier de, und Pierre Restany, *Frans Krajcberg*, Curitiba, Sala Miguel Bakun, 1981

MONTOIA, Paulo, ›Frans Krajcberg, a os 63 anos: a energia de um jovem artista‹ in *Skultura* (São Paulo), (Herbst 1984), S. 11-13

RESTANY, Pierre, *Krajcberg, Paris, Galerie »J«*, 1966

RESTANY, Pierre, *Frans Krajcberg*, Jerusalem, Israel Museum und Galerie Goldmann Schwarz, 1969

ZANINI, Walter, *Krajcberg*, Buenos Aires, Galeria Bonino, 1960

Guillermo Kuitca (Taf. S. 218)

1961 Buenos Aires

1970-79 Ausbildung in Malerei bei Ahura Szlimowicz in Buenos Aires, daneben beschäftigte sich Kuitca an der Hochschule mit Film und Theater. Erste Einzelausstellung mit 13 Jahren in der Galerie Lirolay in Buenos Aires; von da an regelmäßige Ausstellungen. 1980 Reise nach Europa, wo er sich durch Museums- und Galeriebesuche mit der europäischen Malerei vertraut machte. Begegnung mit der Choreographin Pina Bausch in Wuppertal. Nach seiner Rückkehr nach Buenos Aires 1981 entwarf und leitete er mehrere Theaterproduktionen. In den frühen 8oer Jahren entstanden expressionistische Gemälde, in denen er eigene und fremde Themen und Bilder variierte sowie Anregungen aus Literatur, Film und populärer Musik verarbeitete. Viele dieser Bilder zeigen Gewaltszenen mit winzigen, in höhlenartigen Bühnenkulissen agierenden Figuren. Oft werden diese Werke mit dem zeitgenössischen amerikanischen und europäischen Neoexpressionismus in Verbindung gebracht; sie wurzeln jedoch primär in der Auseinandersetzung Kuitcas mit der bewegten neueren Geschichte Argentiniens und erinnern dabei an die dortige ›Nueva Figuración‹ der frühen 6oer Jahre. 1987 entstand eine Reihe von Gemälden auf der Grundlage von Stadtplänen und Wohnungsgrundrissen. Viele seiner frühen Arbeiten wurden durch den amerikanischen Romanschriftsteller David Leavitt und sein Buch *The Lost Language of Cranes* angeregt. Obwohl Kuitca meist auf Leinwand malt, verwendet er auch ungewöhnliche Bildträger wie etwa Matratzen. Kuitca lebt und arbeitet in Buenos Aires.

Einzelausstellungen: 1990 ›Guillermo Kuitca‹, Witte de With Center for Contemporary Art, Rotterdam; 1991 ›Projects 30: Guillermo Kuitca‹, The Museum of Modern Art, New York.

Gruppenausstellungen: 1985 und 1989 Bienal de São Paulo; 1989 › New Image Painting: Argentina in the Eighties‹, Americas Society, New York; 1989 › UABC‹, Stedelijk Museum, Amsterdam; 1991 › Metropolis‹, Martin-Gropius-Bau, Berlin; 1991 › Mito y magia en América: los ochenta‹, Museo de Arte Contemporáneo, Monterrey. J. A. F.

Literatur:

BECCE, Sonia, *Guillermo David Kuitca. Obras, 1982-1988*, Buenos Aires, Julia Lublin Editions, 1989
BEEREN, Wim, und Edward Lucie-Smith, *Kuitca*, Amsterdam, Galerie Barbara Farber, 1990
BONITO OLIVA, Achille, *Guillermo Kuitca. The Distance of Art*, New York, Annina Nosei Gallery, 1991
CARVAJAL, Rina, *Guillermo Kuitca*, Rotterdam, Witte de With Center for Contemporary Art, 1990
DRIBEN, Lelia, *Kuitca*, São Paulo, XX Bienal Internacional de São Paulo, 1989
MEREWETHER, Charles, *Guillermo Kuitca*, Rom, Gian Enzo Sperone, und Annina Nosei Gallery, New York, 1990
Kat. Ausst. *UABC. Painting, Sculptures, Photography from Uruguay, Argentina, Brazil and Chile*, Amsterdam, Stedelijk Museum, 1989
ZELEVANSKY, Lynn, *Guillermo Kuitca*, Newport, Newport Harbor Art Museum, 1992
ZELEVANSKY, Lynn, *Guillermo Kuitca/Projects 30*, New York, The Museum of Modern Art, 1991

Diyi Laañ (Taf. S. 160)

1927 Buenos Aires

Laañ studierte kurzzeitig an der Universität de Buenos Aires, blieb in ihrem künstlerischen Schaffen aber weitgehend Autodidaktin. Sie verzichtete auf eine akademische Ausbildung, um Kurzgeschichten und Gedichte zu schreiben. 1946 unterzeichnete sie das Manifest der › Grupo Madí‹ und nahm während der 40er und 50er Jahre an deren wichtigsten Ausstellungen teil. Zu den acht Heften von *Arte Madí universal* steuerte sie Gedichte und Illustrationen bei. Zusammen mit der › Grupo Madí‹ vertrat sie 1948 Argentinien auf dem Salon des Réalités Nouvelles in Paris.

Ausstellungen in jüngerer Zeit: 1976 › Homenaje a la vanguardia argentina, década del 40‹, Galería Arte Nuevo, Buenos Aires; 1980 › Vanguardias de la década del 40‹, Museo de Artes Plásticas Eduardo Sívori, Buenos Aires; 1989 › Art in Latin America: The Modern Era: 1820-1980‹, Hayward Gallery, London. E. F.

Literatur:

Kat. Ausst. *Homenaje a la vanguardia argentina, década del 40*, Buenos Aires, Galería Arte Nuevo, 1976
KOSICE, Gyula, *Arte Madí*, Buenos Aires, Ediciones de Arte Gaglianone, 1983

PERAZZO, Nelly, *El arte concreto en la Argentina en la década del 40*, Buenos Aires, Ediciones de Arte Gaglianone, 1983
RIVERA, Jorge B, *Madí y la vanguardia argentina*, Buenos Aires, Editorial Paidós, 1976
Kat. Ausst. *Vanguardias de la década del 40*, Buenos Aires, Museo de Artes Plásticas Eduardo Sívori, 1980

Wifredo Lam (Taf. S. 132-136)

1902 Sagua la Grande, Kuba – Paris 1982

Der Vater von Wifredo Oscar de la Concepción Lam y Castilla war ein Einwanderer aus China, die Mutter afrokubanischer Herkunft. Ausbildung an der Escuela de Bellas Artes in Havanna, die er 1923 in Madrid bei dem Maler Fernández Alvarez de Sotomayor und an der Academia Libre in der Pasaje de la Alhambra fortsetzte. 1937 kämpfte er in Madrid auf seiten der Republikaner gegen die Faschisten. 1938 Zusammentreffen mit Pablo Picasso in Paris, der ihn in einen weiten Kreis von Künstlern und Schriftstellern einführte. Im folgenden Jahr schloß er sich den Surrealisten an und studierte afrikanische Kunst bei Michel Leiris. Zusammen mit André Breton, André Masson, Claude Lévi-Strauss und anderen floh er 1941 aus Europa und lernte während seines Aufenthaltes auf Martinique den Dichter Aimé Césaire kennen. Zurückgekehrt nach Havanna, schuf er in den frühen 40er Jahren Gemälde, die eine Synthese der traumverwandten Visionen des Surrealismus mit einer Raumordnung vollzogen, wie sie der Kubismus entwickelt hatte. Aus einem dschungelartigen Szenario läßt der Künstler Figuren hervortreten, die den Kanon menschlicher, tierähnlicher und pflanzlicher Formen in einer Gestalt vereinigen. Diese Bilder beziehen ihre Motive und Bedeutungen größtenteils aus den Mythen und Ritualen der Santería, einer auf Kuba verbreiteten Mischreligion, die sich aus Elementen des katholischen sowie des traditio-

nellen afrikanischen Glaubens zusammensetzt. 1945 besuchte Lam zusammen mit Breton Haiti, bevor er sich 1952 wieder in Paris ansiedelte. Weitere ausgedehnte Reisen sollten folgen. Sowohl vor als auch nach der Revolution besuchte er wiederholt Kuba. Die komplexen voluminösen Figuren Lams wurden in den 50er Jahren zusehends flacher und schematischer; das saftige Laubwerk in seinen Bildern wich fleckigen, wie von Dampf benetzten Tönen.

Retrospektiven: 1982 Museo Nacional de Arte Contemporáneo, Madrid; 1983 Musée d'art moderne de la Ville de Paris; 1986 Museo de Bellas Artes, Buenos Aires; 1986 Fundación Museo de Bellas Artes, Caracas; 1988 Kunstsammlung Nordrhein-Westfalen, Düsseldorf; 1992 Americas Society, New York.

Einzelausstellungen: 1955 Fundación Museo de Bellas Artes, Caracas; 1966 Kunsthalle Basel; 1966 Kestner-Gesellschaft, Hannover; 1967 Stedelijk Museum, Amsterdam; 1967 Moderna Museet, Stockholm; 1967 Palais des Beaux Arts, Brüssel; 1968 Musée d'Art Moderne de la Ville de Paris; 1977 Museo Nacional de Bellas Artes, Havanna; 1978 Museo de Arte Moderno, Mexiko-Stadt.

Gruppenausstellungen: › Guggenheim International Award, 1964‹, Solomon R. Guggenheim Museum, New York; 1972 Biennale di Venezia. J. R. W.

Literatur:

AYLLON, José, und Lou Laurin Lam, *Exposición antológica homenaje a Wifredo Lam 1902-1982*, Madrid, Museo Español de Arte Contemporáneo, Ministerio de Cultura, 1982
BLANC, Giulio V. u. a., *Wifredo Lam and His Contemporaries*, New York, The Studio Museum in Harlem, 1992
BRETON, André, *Lam*, Port-au-Prince, Centre d'Art, 1946
CURZI, Lucien, *Wifredo Lam*, Bologna, 1978
FOUCHET, Max-Pol, *Wifredo Lam*, Paris, 1976
FOUCHET, Max-Pol, *Wifredo Lam*, Paris, Albin Michel, 1984; Barcelona, Polígrafa, 1984
GAUDIBERT, Pierre, Anette Kruszynski u. a., *Wifredo Lam*, Düsseldorf, Kunstsammlung Nordrhein-Westfalen, 1988
HERZBERG, Julia P., › Wifredo Lam‹ in *Latin American Art* (Scottsdale), Bd. 2, Nr. 3 (Winter 1990), S. 18-24
Kat. Ausst. *Wifredo Lam, Malerei; Vic Gentils, Bildhauerei*, Kunsthalle Basel, 1966
Kat. Ausst. *Wifredo Lam*, Kunstsammlung Nordrhein-Westfalen, Düsseldorf, 1988/89
Kat. Ausst. *Wifredo Lam, Ölbilder, Zeichnungen, Druckgraphik*, Frankfurter Kunstkabinett Hanna Bekker vom Rath, Frankfurt, 1969
Kat. Ausst. *Wifredo Lam*, Galerie Krugier & Cie, Genf, 1963
Kat. Ausst. *Wifredo Lam*, Kestner-Gesellschaft Hannover, 1967
Kat. Ausst. *Wifredo Lam: A Retrospective of Works on Paper*, New York, Americas Society, 1992

Kat. Ausst. *Wifredo Lam*, Galerie Lelong, Paris 1991
LEIRIS, Michel, *Wifredo Lam*, Mailand, Fratelli Fabbri; New York, Abrams, 1970
NUÑEZ Jiménez, Antonio, *Wifredo Lam*, La Habana, Editorial Letras Cubanas, 1982
ORTIZ, Fernando, *Wifredo Lam*, Habana, Publicaciones del Ministerio de Educación, 1950
SIMS, Lowery S., ›In Search of Wifredo Lam‹ in *Arts Magazine* (New York), Nr. 63 (Dezember 1988), S. 50-55
SIMS, Lowery S., ›Wifredo Lam: Transpositions of the Surrealist Proposition in the Post-World War II Era‹ in *Arts Magazine* (New York), Nr. 60 (Dezember 1985), S. 21-25
SOUPAULT, Philippe, *Wifredo Lam*, *Dessins*, Paris, Editions Galilée-Dutrou, 1975
TAILLARDIER, Ivonne, *Wifredo Lam*, Paris, Editions Denoël, 1970
XURIGUERA, Gérard, *Wifredo Lam*. Paris, Filipacchi, 1974
YAU, John, ›Please Wait by the Coatroom: Wifredo Lam in the Museum of Modern Art‹ in *Arts Magazine* (New York), Nr. 63, (Dezember 1988), S. 58-59

Jac Leirner (Taf. S. 230)

1961 São Paulo, Brasilien

Umgeben von Künstlern und zeitgenössischer Kunst, wuchs Jacqueline Leirner als Tochter der Sammler Fulvia und Adolfo Leirner auf. 1979-84 Studium an der Fundação Armando Alvares Penteado in São Paulo, wo sie 1987-89 unterrichtete. Einflüsse durch Cildo Meireles. In ihren an der Concept Art orientierten Skulpturen aus ungültigen Geldscheinen, Einkaufstüten, Zigarettenschachteln und anderen Wegwerfgegenständen wird die Bedeutung von Kunst, Handel und Gesellschaft in ihrer gegenwärtigen Form in Frage gestellt. 1991 als Visiting Fellow an der Oxford University. Jac Leirner lebt und arbeitet in São Paulo.

Einzelausstellungen: 1991 Museum of Modern Art, Oxford; 1991 The Institute of Contemporary Art, Boston; 1991 Walker Art Center.

Ausstellungen: 1983 und 1989 Bienal de São Paulo; 1990 Biennale di Venezia; 1990 ›Contemporary Art Brazil/Japan‹, Museum of Art, Atami, Japan; 1990 ›Transcontinental: Nine Latin American Artists‹, Ikon Gallery, Birmingham, England; 1991 ›Viva Brasil viva‹, Liljevalch Konsthall, Kulturhuset, Stockholm; 1992 ›Brasil: la nueva generación‹, Fundación Museo de Bellas Artes, Caracas; 1992 Documenta 9, Kassel. E. B.

Literatur:

Kat. Ausst. XLVIV Biennale di Venezia, Eröffnung '90: *Jac Leirner*, Venedig, 1990
BRETT, Guy, ›Jac Leirner‹ in *Transcontinental. Nine Latin American Artists*, London, New York, Verso, und Birmingham, Ikon Gallery, 1990, S. 62-63
BRETT, Guy, ›A Bill of Wrongs‹ in *Parallel/Bienale*, São Paulo, Galerie Millan, 1989
CORRIS, Michael: ›Nao Exotico‹ in *Art Forum* (New York), Bd. 30, Nr. 4 (Dezember 1991), S. 89-92
FERGUSON, Bruce, *Viewpoints: Jac Leirner*, Minneapolis, Walker Art Center, 1992
Kat. Ausst. *Jac Leirner*, Oxford, Museum of Modern Art, 1991
PLAZA, Julio, *Jac Leirner and Acao Barros*, São Paulo, Galería Tenda, 1982

Julio Le Parc (Taf. S. 184)

1928 Mendoza, Argentinien

1940 ziehen die Eltern mit der Familie von Mendoza nach Buenos Aires, wo Julio 1942 im Alter von 15 Jahren neben zahlreichen anderen Tätigkeiten an der Escuela Nacional de Bellas Artes ›Prilidiano Pueyrredón‹ Kunstunterricht nimmt. 1947 begann er sich für die avantgardistischen Bewegungen der Konkreten Kunt in Argentinien zu interessieren. Während dieser Zeit führte Le Parc ein Außenseiterdasein. Er ging keiner geregelten Arbeit nach, trennte sich von seiner Familie und pflegte Kontakte zu Marxisten und Anarchisten. 1954 sammelte er Erfahrungen mit experimentellem Theater in Buenos Aires und kehrte im folgenden Jahr an die Escuela Nacional de Bellas Artes zurück. Seine frühen Bilder weisen Tendenzen zur Abstraktion auf, wie sie von der ›Asociación Arte Concreto-Invención‹ in den 40er Jahren ausgingen. Er stellte Untersuchungen optischer Eigenschaften bei der Entwicklung von Farbreihen und einfachen geometrischen Formen an. 1958 Stipendium der spanischen Regierung und Umzug nach Paris. Begegnung mit Víctor Vasarely. Zusammen mit Francisco Sobrino gründete er die ›Groupe de Recherche d'Art Visuel‹ (GRAV), die sich der Konzeption interaktiver, optisch-kinetischer Objekte und Environments, sogenannten *Laberintos*, widmete. Bis zu ihrer Auflösung

im Jahre 1968 war er der theoretische Kopf der Gruppe. Ausgedehnte Ausstellungstätigkeit alleine und mit der GRAV in ganz Europa, Lateinamerika und den USA. 1964 und 1965 Präsentation zweier *Laberintos* mit Publikumsbeteiligung im Rahmen von ›The Contemporaries‹ in New York. 1966 Großer Preis für Internationale Malerei auf der Biennale di Venezia. 1967 ›Chevalier de l'Ordre des Arts et des Lettres‹. Julio Le Parc lebt und arbeitet in Cachan in Frankreich.

Retrospektiven: 1977 Sala del Ministerio de la Cultura, Madrid; 1981 Fundación Museo de Bellas Artes, Caracas; 1988 Salas Nacionales, Buenos Aires.

Gruppenausstellungen: 1967 ›Latin American Art: 1931-1966‹, The Museum of Modern Art, New York; 1984/1986 Bienal de La Habana; 1986 Biennale di Venezia; 1988 ›The Latin American Spirit: Art and Artists in the United States, 1920-1970‹, The Bronx Museum of Arts, New York. B. A.

Literatur:

Kat. Ausst. *Le Parc, Pinturas Recientes*, Bogotá, Museo de Arte Moderno, 1976
Kat. Ausst. *Julio Le Parc, Recherches 1959-1971*, Städtische Kunsthalle Düsseldorf, 1972
Kat. Ausst. *Le Parc*, München, Galerie Buchholz, 1968
LE PARC, Julio, *Le Parc: Coleur 1959*, Paris, 1970
Kat. Ausst. *Julio Le Parc, Experiment Plats För Uppleuelse Av Ögats, Kroppens och Tingens Rörelser*, Göteborg, Konst Museum, Moderna Museets Stockholm, Göteborg/Stockholm, 1969
Kat. Ausst. *Julio Le Parc, Kinetische Objekte*, Museum Ulm, 1970/71
POPPER, Frank, und Jean Clay, *Le Parc*, Caracas, Museo de Bellas Artes, 1967

Raúl Lozza (Taf. S. 161)

1911 Buenos Aires

Seine erste Ausstellung hatte Lozza bereits 1928; erste Arbeiten mit unregelmäßigen Rahmen und Umrissen entstanden 1939. 1943 Zusammenarbeit mit ›Contrapunto‹, einer Gruppe von Intellektuellen in Buenos Aires, die eine gleichnamige Literaturzeitschrift herausgab; Tätigkeit als Buchillustrator. Lozza stellte zusammen mit der von Tomás Maldonado gegründeten Gruppe ›Asociación Arte Concreto-Invención‹ aus und erarbeitete 1947 mit Abraham Haber die Lehre des ›Perceptismo‹. Als Theorie der Konkreten Kunst trat sie für vielflächige Gemälde ein, für die Trennung von Form und Farbe und für die Möglichkeit, solche Bilder als Objekte wahrzunehmen. 1948 stellte er in Buenos Aires ›Perceptismo‹-Arbeiten aus und entwickelte in den späten 40er Jahren weitere Theorien zur geometrischen Abstraktion. Seine Schriften zur Kunst veröffentlichte Lozza 1950-53 in seiner Zeitschrift *Perceptismo*. 1962 Wahl zum Präsidenten der Sociedad Argentina de Artistas Plásticos.

Retrospektiven: 1961 Museo de Santa Fé, Argentinien; 1963 Museu de Arte Moderna, Rio de Janeiro; 1985 Fundación San Telmo, Buenos Aires.

Gruppenausstellungen: 1989 ›Art in Latin America: The Modern Era: 1820-1980‹, Hayward Gallery, London.

Auszeichnungen: 1971 Goldmedaille der Cámara de Diputados, Salón Nacional, Buenos Aires; 1991 Premio Palanza, Asociación de Críticos de Arte de la Argentina. E. F.

Literatur:

GRADOWCZYK, Mario H., *Argentina Arte Concreto-Invención 1945/Grupo Madí 1946*, New York, Rachel Adler Gallery, 1990
HABER, Abraham, *Raúl Lozza y el perceptismo. La evolución de la pintura concreta*, Buenos Aires, Diálogo, 1948

Kat. Ausst. *Raúl Lozza, cuarenta años en el arte concreto*, Buenos Aires, Fundación San Telmo, 1985
PERAZZO, Nelly, *El arte concreto en la Argentina en la década del 40*, Buenos Aires, Ediciones de Arte Gaglianone, 1983
RIVERA, Jorge B., *Madí y la vanguardia argentina*, Buenos Aires, Editorial Paidós, 1976

Rocío Maldonado (Taf. S. 212)

1951 Tepic, Mexiko

Maldonado lernte als kleiner Junge Zeichnen; 1977-80 Studium an der ›La Esmeralda‹, La Escuela Nacional de Pintura, Escultura y Grabado in Mexiko-Stadt, 1979 Studium der Druckgraphik bei Octavio Bajonero. 1981 Kurse bei Luis Nishizawa und Gilberto Aceves Navarro an der Escuela de Artes Plásticas, Universidad Nacional Autónoma de México in Mexiko-Stadt. Maldonado gilt als führendes Mitglied des ›Neo-Mexicanismo‹, einer in den 80er Jahre entstandenen lose organisierten Gruppe figürlich arbeitender Künstler. Die Vertreter des ›Neo-Mexicanismo‹ verbindet der kritische Gebrauch einer Ikonographie, die sie aus dem Katholizismus, der mexikanischen Geschichte, der Kunstgeschichte und der Populärkultur beziehen. Seine in den frühen 80er Jahren entstandenen Gemälde und Zeichnungen in expressionistischer Manier bezeugen Maldonados besonderes Interesse, das konventionelle Bild der Frau in Frage zu stellen. 1984 entstanden erstmals Gemälde mit Puppen aus Stoff, Porzellan und Wachs, wie sie in den ländlichen Gegenden Mexikos verbreitet sind; gelegentlich befestigte er an den Bilderrahmen auch Gliedmaßen aus entsprechenden Materialien. In den späten 80er Jahren schuf Maldonado eine Serie von Gemälden und Zeichnungen religiöser Frauengestalten wie Santa Theresa, Santa Monica und der Jungfrau von Guadalupe. Rocío Maldonado lebt und arbeitet in der Nähe von Mexiko-Stadt.

Gruppenausstellungen: 1985 ›17 artistas de hoy en México‹, Museo Rufino Tamayo, Mexiko-Stadt; 1987 ›Art of the Fantastic: Latin America, 1920-1987‹, Indianapolis Museum of Art; 1990 ›Aspects of Contemporary Mexican Painting‹, Americas Society, New York; 1990 ›Through the Path of Echoes: Contemporary Art in Mexico‹, Independent Curators Incorporated, New York; 1991 ›Mito y magia en América: los ochenta‹, Museo de Arte Contemporáneo, Monterrey. J. A. F.

Literatur:

FERRER, Elizabeth, und Alberto Ruy Sánchez, *Through the Path of Echoes: Contemporary Art in Mexico*, New York, Independent Curators, Inc., 1990

MEREWETHER, Charles, *Mexico: Out of the Profane*, Adelaide, Contemporary Art Centre of South Australia, 1990
SULLIVAN, Edward J., *Aspects of Contemporary Mexican Painting*, New York, Americas Society, 1990
SULLIVAN, Edward J., ›Rocío Maldonado‹ in *New Moments in Mexican Art*, New York, Parallel Project, und Madrid, Turner, 1990, S. 57-60
SULLIVAN, Edward J., *Rocío Maldonado*, Mexiko, Galería OMR, 1990

Tomás Maldonado (Taf. S. 162 f.)

1922 Buenos Aires

1938 Beendigung des Studiums an der Academia de Bellas Artes in Buenos Aires. 1943 erste Begegnung mit Carmelo Arden-Quin. 1944 Mitbegründer der Literatur- und Kunstzeitschrift *Arturo*, für deren erste und einzige Nummer er das abstrakte, grob expressionistische Titelblatt gestaltete. 1945 Beiträge für das Kunstmagazin *Contrapunto*. Nach ideologischen Differenzen mit den Künstlern, die 1945 in den beiden Ausstellungen der ›Arte Concreto-Invención‹ vertreten waren, gründete er die ›Asociación Arte Concreto-Invención‹, deren Publikation er mitherausgab. Die erste Ausstellung der ›Asociación‹ fand 1946 in Buenos Aires statt; in dieser Zeit entstanden scharfkonturierte, abstrakte Arbeiten mit Linien, Winkeln und Farbbändern vor weißem Hintergrund. Während einer Europareise traf er 1948 Max Bill und George Vantongerloo; 1950 Teilnahme an ›Arte Concreto‹ im Instituto de Arte Moderno, Buenos Aires. Trotz eines in den 50er Jahren erwachten Interesses an Industriedesign und Architektur setzte er seine Arbeit als Maler fort; es entstanden Gemälde mit Ellipse- und Kreisformen. 1956-67 Aufenthalt in Europa; auf Einladung Max Bills Lehrtätigkeit an der Hochschule für Gestaltung, Ulm. 1965 Lethaby Lecturer am Royal College of Arts, London; 1966 Fellow des

Council of Humanities an der Princeton University, New Jersey. 1967 Umzug nach Italien. 1968 Design Medal der Society of Industrial Artists and Designers. 1969 Einladung des Sowjetischen Instituts für Technische Gestaltung zu einer Vortragsreise nach Moskau, Leningrad und Wilna. 1971 Ernennung zum Professor für Umweltplanung der Universität Bologna. Maldonado war 1976 in der Ausstellung › Homenaje a la vanguardia argentina, década del 40‹ in der Galería Arte Nuevo, Buenos Aires, vertreten und ist Verfasser von *Vanguardia y racionalidad. Artículos, ensayos y otros escritos: 1946-1976*, Barcelona, 1974. Der Künstler lebt und arbeitet in Italien. E. F.

Literatur:

GRADOWCZYK, Mario H., *Argentina Arte Concreto-Invención 1945/Grupo Madí 1946*, New York, Rachel Adler Gallery, 1990

Kat. Ausst. *Homenaje a la vanguardia argentina, década del 40*, Buenos Aires, Galería Arte Nuevo, 1976

MALDONADO, Tomás, *Design, Nature and Revolution: Toward a Critical Ecology*, Übers. von Mario Domandi, New York, Harper and Row, [1972]

MALDONADO, Tomás, *Il futuro della modernitá*, Mailand, Feltrinelli, 1987

MALDONADO, Tomás, *Max Bill*, Buenos Aires, Editorial Nueva Visión, [1955]

MALDONADO, Tomás, *Vanguardia y racionalidad. Artículos, ensayos y otros escritos: 1946-1974*, Barcelona, Gustavo Gilli, 1977. Neubearb. und Übers. ins Italienische von Francesc Serra i Cantarell, *Avanguardia e razionalità. Articoli, saggi, pamphlets: 1946-1974*, Turin, Giulio Einaudi Editore, 1974

MALDONADO, Tomás u. a.: *Arte Concreto Invención/Arte Madí*, Basel, Edition Galerie von Bartha, 1991

PERAZZO, Nelly, *El arte concreto en la Argentina en la década del 40*, Buenos Aires, Ediciones de Arte Gaglianone, 1983

RIVERA, Jorge B., *Madí y la vanguardia argentina*, Buenos Aires, Editorial Paidós, 1976

Marisol (Taf. S. 200f.)

1930 Paris

Marisol Escobar wuchs als Kind wohlhabender Eltern in Caracas auf und unternahm ausgedehnte Reisen durch Europa und die Vereinigten Staaten. 1946-49 Besuch der Jepson School in Los Angeles, danach einjähriges Studium an der École des Beaux-Arts und der Académie Julien in Paris. 1951-54 Aufenthalt in New York, wo sie kurzzeitig bei Yasuo Kuniyoshi an der Art Students League studierte; daneben besuchte sie Kurse an der New School for Social Research und der Schule von Hans Hofmann. Hier begegnete sie auch den Malern Willem de Kooning und Alex Katz sowie dem Bildhauer

William King. Infolge eines Unbehagens gegenüber mit der Staffeleimalerei ging sie Mitte der 50er Jahre zur Konstruktion eigenwilliger, figuraler Skulpturen aus Fundobjekten und roh behauenem oder fein geschnitztem Holz über. Diese bedeckte sie mit Selbstporträts und versuchte so, die Produkte ihrer Phantasie in den Dienst einer Suche nach der eigenen Identität und deren sozialen Bedingungen zu stellen. 1957 erste Einzelausstellung in der Leo Castelli Gallery, New York. In den frühen 60er Jahren Begegnung mit Andy Warhol, in dessen Filmen *Kiss* und *The Thirteen Most Beautiful Women* sie mitwirkte. 1967 zeigte sie unter dem Titel *Figures of State* eine Serie parodistischer Skulpturen berühmter Staatsmänner aus aller Welt. Während der 70er Jahre lag der Schwerpunkt ihrer Arbeit auf der Druckgraphik und Zeichnung, worin sie eine persönliche – erotische – Bilderwelt verwirklicht, indem sie Abdrücke von Partien des eigenen Körpers aufs Papier bringt. Eine Skulpturenserie von Künstlerportraits entstand in den frühen 80er Jahren. 1991 vollendete sie das *American Merchant Mariners Memorial* am Hudson River in New York. Marisol lebt und arbeitet in New York.

Ausstellungen: 1961 › The Art of Assemblage‹, The Museum of Modern Art, New York; › Americans 1963 ‹, The Museum of Modern Art, New York; 1968 Documenta 4, Kassel; 1968 Biennale di Venezia; 1977 Contemporary Arts Museum, Houston; 1991 Retrospektive in der National Portrait Gallery, Washington. L. B.

Literatur:

CREELEY, Robert, *Presences: A Text for Marisol*, New York, Scribner's and Sons, 1976

DIAMENT SUJO, Clara, *Marisol*, Rotterdam, Museum Boymans van Beuningen, 1968

GROVE, Nancy, *Magical Mixtures, Marisol Portrait Sculpture*, Washington, National Portrait Gallery, Smithsonian Institution, 1991

Kat. Ausst. *Marisol*, Caracas, Estudio Actual, 1973

Kat. Ausst. *Marisol*, Sidney Janis Gallery, New York, 1975

Kat. Ausst. *Marisol*, Sidney Janis Gallery, New York, 1981

Kat. Ausst. *Marisol*, New York, Sidney Janis Gallery, 1984

Kat. Ausst. *Marisol*, Worcester Art Museum, Worcester, Massachusetts, 1971

MEDINA, José Ramón, *Marisol*, Caracas, Ediciones Armitano, 1968

SCHULMAN, Leon, *Marisol*, Worcester, Worcester Art Museum, 1971

Matta (Taf. S. 126-131)

1911 Santiago de Chile

Roberto Sebastián Antonio Matta Echaurren wuchs französischsprachig auf; Studium der Architektur an der Universidad Católica in Santiago. 1933 ging er nach Europa und arbeitete vorübergehend im Pariser Büro von Le Corbusier. In Spanien traf er 1934 Federico García Lorca und zwei Jahre später Salvador Dalí, der ihn mit André Breton bekannt machte. Dieser war von Mattas Zeichnungen beeindruckt und lud ihn 1937 ein, sich den Surrealisten anzuschließen. Von Gordon Onslow Ford ermutigt, fing er im folgenden Jahr an zu malen. Begegnung mit Marcel Duchamp, dessen Bewegungsstudien ihn beeinflußten. Zusammen mit vielen anderen europäischen Künstlern und Schriftstellern floh er 1939 nach New York, wo er zum Verbindungsglied zwischen den exilierten Surrealisten und der werdenden New Yorker Schule – William Baziotes, Arshile Gorky, Robert Motherwell und Jackson Pollock – wurde. Werk und Vorbild Mattas, insbesondere sein Gebrauch automatistischer Techniken, übten starken Einfluß auf die amerikanischen Maler aus. 1940 erste Einzelausstellung in der Julien Levy Gallery, New York; 1942 Teilnahme an den Ausstellungen › Artists in Exile‹ in der Pierre Matisse Gallery, New York, und › The First Papers of Surrealism‹, in der Whitelaw-Reid Mansion, New York. Mitte der 40er Jahre trat Mattas abstrakte Malweise in den Hintergrund und wich von Erotik und Gewalt gesättigten Szenen mit anthropomorphen, insektenhaften Wesen. Nach dem Selbstmord Gorkys im

Jahre 1948 kehrte er nach Europa zurück und brach mit den Surrealisten; schloß sich Asger Jorn und den Situationisten an und ließ sich 1954 in Paris nieder. 1957 Einzelausstellung im Museum of Modern Art, New York. Mattas Werk und Aktivitäten der 6oer und 7oer Jahre waren zunehmend Ausdruck seiner politischen Haltung; er bereiste Kuba, Südamerika, Ägypten und Afrika. Während dieser Zeit entstandene, oftmals monumentale Arbeiten zeigen abstrakte Geschöpfe in ritualisierten, kriegerischen Handlungen. Der Künstler lebt in Paris.

Retrospektiven: 1970 Nationalgalerie, Berlin; 1985 Musée national d'art moderne, Centre Georges Pompidou, Paris. J. R. W.

Literatur:

ALBERTI, Rafael, Damian Bayón und Roberto Matta; *Matta. Amusatevi*, Granada, Palacio de los Condes de Gabia, Diputación Provincial de Granada, Area de Cultura, 1991
BRETON, André, *Préliminaires sur Matta*, Paris, René Drouin, [1947]
CARRASCO, Eduardo, *Matta conversaciones*, Santiago, Ediciones Chile y América, 1987
FERRARI, Germana (Hrsg.), *Entretiens Morphologiques. Notebook No. 1 1936-1944*, London, 1987
FERRARI, Germana, *Matta. Index dell' opera grafica dal 1969 al 1980*, Viterbo, Administrazione Provinciale di Viterbo, 1980
FRANCIA, Peter de, und André Breton, *Matta. Coïgitum*, London, Hayward Gallery, 1977
Kat. Ausst. *Matta*, Stedelijk Museum, Amsterdam 1964
Kat. Ausst. *Matta*, Nationalgalerie Staatliche Museen Preußischer Kulturbesitz, Berlin, 1970
Kat. Ausst. *Matta, What is the object of the mind?*, Hamasch Galerie, Berlin, 1982
Kat. Ausst. *Matta, Gemälde, Zeichnungen, Gravüren*, Galerie Michael Hertz, 1942-1963, Bremen, 1964
Kat. Ausst. *Matta, Grimau – L'Heure de la Vérité 1964/65*, Galerie Michael Hertz, Bremen, 1970
Kat. Ausst. *Matta*, Kunstverein für die Rheinlande und Westfalen, Kunsthalle Düsseldorf, 1963/64
Kat. Ausst. *Printed Matta, Highlights from 4 Decades, Printmaking by Roberto Matta*, Museum of Modern Art, Florida, 1983/84
Kat. Ausst. *Matta*, Galerie Daniel Cordier, Frankfurt, 1959
Kat. Ausst. *Roberto Sebastián Antonio Matta: The Logic of Hallucination*, Arts Council of Great Britain, 1984/85
Kat. Ausst. *Roberto Sebastián Matta*, Mannheim, Kunsthalle, 1964
Kat. Ausst. *The Sculpture of Matta*, Allan Frumkin Gallery, New York, 1967
Kat. Ausst. *Matta. Catalogue Raisonné de l'œuvre gravé (1943-1974)*, Stockholm und Paris, Editions Souet, 1975
Kat. Ausst. *Matta. Dessins 1936-1989*, Alain Sayag (Einf.), Paris, Galerie de France, 1990
Kat. Ausst. *Matta*, Moderna Museet, Stockholm, 1959
Kat. Ausst. *Matta*, Museum des 20. Jahrhunderts Wien III. Schweizergarten, Wien, 1963
RUBIN, William, *Matta*, New York, The Museum of Modern Art, 1957

SAWIN, Martica, *Matta: The Early Years*, New York, Maxwell Davidson Gallery, 1988
SAYAG, Alain u. a., *Matta*, Paris, Centre National d'Art et de Culture Georges Pompidou, Museé national d'art moderne, 1985
STRINGER, John, *Printed Matta. Highlights from Four Decades of Printmaking by Roberto Matta*, New York, Center for Inter-American Relations, 1983
WEBSTER, Douglas, *Matta: Now. Recent Paintings*, Scottsdale, Yares Gallery, 1985

Cildo Meireles (Taf. S. 230)

1948 Rio de Janeiro

Meireles betätigte sich bereits im Alter von 15 Jahren künstlerisch und hatte mit 17 seine erste Gruppenausstellung. Studium an der Escola Nacional de Belas Artes und in der Gravurwerkstatt der Escola do Museu de Arte Moderna, beide in Rio de Janeiro. Meireles' Arbeiten zeigen Einflüsse der Neokonkreten von Rio de Janeiro, reflektieren aber ebenso die politische und soziale Wirklichkeit Brasiliens. In den der Concept Art zuzurechnenden Arbeiten der 70er Jahre nutzte er alternative Verteilungsformen wie Banknoten, Telephongutscheine und Pfandflaschen, um die Kunst den Institutionen zu entreißen. 1970 brachte er mittels Siebdruck subversive Botschaften auf wiederverwendbaren Coca-Cola-Flaschen an. 1970-71 Aufenthalt in New York, Teilnahme an ›Information‹, einer Ausstellung des Museum of Modern Art. 1975 mit José Resende, Waltércio Caldas und anderen Gründung der alternativen Kunstzeitschrift *Malasartes*. 1980 Mitherausgeber von A Parte de Fogo. Die Installationen der 8oer Jahre kreisen um die Zerstörung einheimischer Volksgemeinschaften durch Katholische Kirche und Kapitalismus. Während der 8oer Jahre Mitarbeit an unabhängigen Filmen. Der Künstler lebt in Rio de Janeiro.

Einzelausstellungen: 1975/1984 Museu de Arte Moderna, Rio de Janeiro; 1984 ›Desvio para o Vermelho‹ (Rotverschiebung), Museu de Arte Moderna, Rio de Janeiro.

Gruppenausstellungen: 1976 Biennale di Venezia; 1977 Biennal de Paris; 1984 Sydney Biennial; 1981/1989 Bienal de São Paulo; 1987 ›Modernidade: art brésilien du 20e siécle‹; 1987 Musée d'Art Moderne de la Ville de Paris; 1988 ›The Latin American Spirit: Art and Artists in the United States 1920-1970‹, The Bronx Museum of the Arts, New York; 1989 ›Tunga "Lezarts"/Cildo Meireles "Through"‹; Fundation Kanaal, Kortrijk, Belgium; 1989 ›Magiciens de la terre‹, Musée national d'art moderne, Centre Georges Pompidou, Paris; 1990 ›Transcontinental:

Nine Latin American Artists‹, Ikon Gallery, Birmingham, England; 1992 ›America: Bride of the Sun‹, Koninklijk Museum voor Schone Kunsten, Antwerpen; 1992 Documenta 9, Kassel. E. B.

Literatur:

BOUSSO, Vitória Daniela, *Nacional X Internacional na Arte Brasileira*, São Paulo, Paço das Artes, 1991
BRETT, Guy, ›Cildo Meireles‹ in *Transcontinental. Nine Latin American Artists*, London, New York, Verso und Birmingham, Ikon Gallery, 1990, S. 46-47
BRETT, Guy, ›Cildo Meireles‹ in *Review: Latin American Literature and Arts* (New York), Nr. 42 (Januar-Juni 1990), S. 26-30
LEFFINGWELL, Edward, ›Report from Brazil: Tropical Bazaar‹ in *Art in America* (New York), Bd. 78, Nr. 6 (Juni 1990), S. 87-95
MC SHINE, Kynaston (Hrsg.), *Information*, New York, The Museum of Modern Art, 1970
VENANCIO FILHO, Paulo, ›Situaçoes limites‹ in *Cildo Meireles/Tunga*, Kortrijk, Kanaal Art Foundation, 1989
WESCHLER, Lawrence, ›Studio, Cildo Meireles, Cries from the Wilderness‹ in *Artnews* (New York), Bd. 89, Nr. 6 (Winter 1990), S. 95-98

Juan N. Melé (Taf. S. 164)

1923 Buenos Aires

Mit 11 Jahren begann er zu zeichnen. 1938-45 Studium an der Escuela Nacional de Bellas Artes, Buenos Aires. Kurz nach ihrer Gründung wurde er 1946 Mitglied der ›Asociación Arte Concreto-Invención‹, gemeinsame Ausstellungen. Wie andere Anhänger der Konkreten Kunst in den 4oer Jahren verwarf auch Melé das Konzept des Rahmens und des rechteckigen Bildes. Seine scharfkonturierten Gemälde hatten die Form eines Trapezes, aus dessen Seiten allerdings kleine geometrische Figuren herausragten, so daß der Eindruck einer großen, ausgeschnittenen Fläche entstand. In den späten 4oer Jahren entstanden aus dem Suprematismus abgelei-

tete Kompositionen mit einfachen geometrischen Formen vor weißem Hintergrund. Gleichzeitig entstanden Arbeiten, bei denen ähnliche geometrische Formen reliefartig auf einem weißen Untergrund befestigt waren. 1948-49 Aufenthalt in Paris aufgrund eines Stipendiums der französischen Regierung. Studium an der École du Louvre bei Georges Vantongerloo und Sonia Delaunay; Kontakte zu Max Bill, Michel Seuphor und anderen Intellektuellen. 1950-61 in Buenos Aires, wo er seine Arbeiten häufig ausstellte; Professur für Kunstgeschichte an der Escuela Nacional de Bellas Artes. Um 1950 Bilder aus geometrischen Formen in leuchtenden Farben und mit kräftigen Konturen. 1955 Gründung der Künstlergruppe › Arte Nuevo‹. 1961-80 verschiedentlich in New York.

Retrospektiven: 1981 Museo de Artes Plásticas Eduardo Sívori, Buenos Aires; 1987 Museo de Arte Moderno, Buenos Aires.

Gruppenausstellungen: 1948 › Salon des Réalités Nouvelles, Paris; 1949 Maison de l'Amérique Latine, Paris; 1953 Bienal de São Paulo; 1989 › Art in Latin America: The Modern Era: 1820-1980‹, Hayward Gallery, London.

<div align="right">E. F.</div>

Literatur:

CARIDE, Vicente P., und Juan Melé, *Arte Invención. Retrospectiva Juan N. Melé. Oleos y acrílicos 1945-1973*, Buenos Aires, Centro Cultural General San Martín, 1973

GRADOWCZYK, Mario H., *Argentina Arte Concreto-Invención 1945/Grupo Madí 1946*, New York, Rachel Adler Gallery, 1990

MALDONADO, Tomás u. a., *Arte Concreto-Invención/Arte Madí*, Basel, Edition Galerie von Bartha, 1991

Kat. Ausst. *Juan M. Melé. Invenciones, New York-Buenos Aires. Pinturas, esculturas*, Buenos Aires, Museo de Arte Moderno, 1987

Kat. Ausst. *Juan Melé. Retrospectiva*, Buenos Aires, Museo de Artes Plásticas Eduardo Sívori, 1981

PERAZZO, Nelly, *El arte concreto en la Argentina en la década del 40*, Buenos Aires, Ediciones de Arte Gaglianone, 1983

RIVERA, Jorge B., *Madí y la vanguardia argentina*, Buenos Aires, Editorial Paidós, 1976

Ana Mendieta (Taf. S. 220)

1948 Havanna – New York 1985

Nachdem die Eltern selbst nicht in der Lage waren, dem Regime Fidel Castros zu entfliehen, schickten sie 1961 ihre Töchter Ana und Raquel in die Vereinigten Staaten, wo sie in Waisenhäusern aufwuchsen, bis auch ihre Mutter Mitte der 60er Jahre Kuba verlassen konnte. Mendieta studierte Malerei und schloß an der University of Iowa 1969 mit dem Bachelor of Arts und 1972 mit dem Master of Arts ab. Anschließend Teilnahme am Multimedia- und Video-Art-Programm der Universität und Aufgabe der Malerei. Unter dem Einfluß von Feminismus und Santería, einer afrokubanischen Mischreligion, machte sie die Beziehungen zwischen Körper, Spiritualität und Erde zum Gegenstand ihrer flüchtigen und vergänglichen Werke, die sie photographisch und filmisch dokumentierte. In den Jahren 1973, 1974, 1976 und 1978 Reisen nach Oaxaca in Mexiko; während dieser Zeit begann sie die Reihe ihrer › Erd-Körper-Skulpturen‹ (Silhueta), bei denen sie den Umriß ihres Körpers in der Erde, auf Pflanzen oder Baumstämmen nachzeichnete. 1978 Umzug nach New York; 1980 Mitorganisatorin von › Dialectics of Resistance: An Exhibition of Third World Women Artists‹ in der A. I. R. Gallery, New York. 1980 und 1981 besuchte sie Kuba und führte dort ihre *Esculturas Rupestres* aus, in Felsen und Höhlenwände eingegrabene, einfache figurale oder symbolische Bilder. 1983 Stipendium der American Academy und Reise nach Rom, wo in Gestalt von Bodenarbeiten aus geformter Erde und Sand ihre ersten Skulpturen für Innenräume entstanden. Mendieta heiratete 1985 den Künstler Carl Andre und starb im gleichen Jahr tragisch durch einen Sturz aus dem Fenster ihrer im 34. Stockwerk gelegenen Wohnung.

Ausstellungen: 1982 Women of the Americas: Emerging Perspectives‹, Center for Inter-

American Relations, New York; 1990 › The Decade Show: Framework of Identity in the 1980s‹, Museum of Contemporary Hispanic Art, The New Museum of Contemporary Art und The Studio Museum, Harlem, New York; 1992 › America: Bride of the Sun‹, Koninklijk Museum voor Schone Kunsten, Antwerpen; 1987 Retrospektive im New Museum of Contemporary Art, New York.

<div align="right">J. A. F.</div>

Literatur:

BARRERAS DEL RIO, Petra, und John Perreault, *Ana Mendieta, a retrospective*, New York, New Museum of Contemporary Art, 1988

CAMNITZER, Luis, › Ana Mendieta‹. *Third Text* (London), (Winter 1989), S. 47-52

CAMNITZER, Luis, › Ana Mendieta‹ in *Arte en Colombia* (Bogotá), Nr. 38 (Dezember 1988), S. 44-49

JACOB, Mary Jane, *Ana Mendieta: The › Silueta‹ Series 1973-1980*, New York, Galerie Lelong, 1991

LIPPARD, Lucy, *Overlay. Contemporary Art and the Art of Prehistory*, New York, Pantheon Books, 1983

LIPPARD, Lucy, *The Pains and Pleasures of Rebirth: Women's Body Art*, Art in America (New York), Bd. 64, Nr. 3 (Mai-Juni 1976), S. 73-81

MENDIETA, Ana, › Venus Negra, based on a Cuban legend‹ in *Heresies* (New York), 4, Nr. 1, Sonderheft 13 (1981)

MENDIETA HARRINGTON, Raquel, › Ana Mendieta: Self-Portrait of a Goddess‹ in *Review: Latin American Literature and Arts* (New York), Nr. 39 (Januar-Juni 1988), S. 38-39

ORENSTEIN, Gloria, › The Reemergence of the Archetype of the Great Goddess in Art by Contemporary Women‹ in *Heresies* (New York), (Frühjahr 1978), S. 78-84

Carlos Mérida (Taf. S. 138)

1893 Guatemala-Stadt – Mexiko-Stadt 1984

Carlos Mérida war maya-quichétischer, zapotekischer und spanischer Abstammung; er besuchte Kurse für Malerei am Instituto de Arte y Oficios in Guatemala-Stadt. 1907 ging er nach Quetzaltenango, um dort Malerei und Musik zu studieren. 1910 Reise nach Europa, wo er in Paris bei Kees van Dongen, Hermen Anglada Camarasa und Amedeo Modigliani lernte; Begegnung mit Piet Mondrian, Diego Rivera, Joaquín Torres-García und Pablo Picasso. 1914 Rückkehr nach Guatemala; dort initiierte er zusammen mit dem Bildhauer Yela Gunther eine Bewegung, die sich künstlerisch und ethnographisch mit den Indianern beschäftigte. 1917 Umzug nach New York, 1919 nach Mexiko Stadt. Es entstehen Arbeiten mit indianischen Figuren, Landszenen und Volksfesten in flachen Formen und leuchtenden Farben. Sein Versuch, eine spezifisch › amerikanische‹ Ästhetik der Moderne zu entwickeln, war damals durchaus avantgardistisch. Anfang der 20er Jahre Betätigung in der mexikanischen Muralismo-

Bewegung; er assistierte Rivera bei Wandgemälden im Anfiteatro Bolívar der Escuela Nacional Preparatoria: Mérida selbst schuf 1923 ein Wandgemälde für die Biblioteca Infantil der Secretaría de Educación Pública in Mexiko Stadt. 1923 Mitbegründer des ›Sindicato Revolucionario de Obreros Técnicos, Pintores y Escultores de México‹. 1927-29 Paris-Aufenthalt; er bewunderte das Werk von Wassily Kandinsky und das seiner Freunde Joan Miró und Paul Klee. 1929 Ernennung zum Direktor der Galería de Arte Moderno del Teatro Nacional in Mexiko-Stadt. In den Arbeiten der 30er und 40er Jahre erkundete Mérida abstrakt-surrealistische Verfahren; die Motivwahl spiegelt sein Interesse für präkolumbische Mythen und visuelle Formen wieder. Während der späten 30er und in den 40er Jahren veröffentlichte er Bücher und Artikel über die zeitgenössische Kunst Mexikos, insbesondere 1937 eine Serie über die Arbeit der Muralisten. Es entstanden Graphikeditionen, deren Gegenstand volkstümliche Gebräuche und Trachten Mexikos und Guatemalas waren (1937 im Palacio de Bellas Artes in Mexiko-Stadt ausgestellt). 1941-42 Dozent für Freskotechnik im North Texas State Teachers' College, Denton. In den 40er Jahren Begegnung mit Josef Albers, André Breton, Alexander Calder, Marcel Duchamp, Max Ernst, Albert Gleizes, Walter Gropius, László Moholy-Nagy und Fernand Léger. 1950 bereiste er Europa und studierte die venezianischen Mosaike. In den 50er Jahren entwickelte er einen dynamischen, geometrischen, dem synthetischen Kubismus verpflichteten Stil und gestaltete Außenreliefs für den Kindergarten des ›Juárez‹-Wohnungsbauprojekts in Mexiko-Stadt (1985 zerstört). 1956 Wandgemälde für den Palacio Municipal in Guatemala-Stadt. Wandbild aus farbigem Glas für das Museo Nacional de Antropología; 1968 Wandmosaik im Civic Center, San Antonio, Texas.

Einzelausstellungen: 1920 Academia Nacional de Bellas Artes, Guatemala-Stadt; 1920 Gale-

ría de la Academia de Bellas Artes, Mexiko-Stadt; 1943 Dallas Museum of Fine Arts; 1954 Fundación Museo de Bellas Artes, Caracas; 1961 Museo Nacional de Arte Moderno, Mexiko-Stadt; 1963 Museo Universitario de Ciencias y Arte, Mexiko-Stadt. 1970/77 Museo de Arte Moderno, Mexiko-Stadt; 1971 Museo Nacional de Historia y Bellas Artes, Guatemala-Stadt; Retrospektiven (mit graphischen Arbeiten): 1981 Palacio de Bellas Artes, Mexiko-Stadt; 1981 Center for Inter-American Relations, New York; 1985 Retrospektive im Museo de Arte Moderno, Guatemala-Stadt.

Gruppenausstellungen: 1957 Bienal de São Paulo; 1991 ›Modernidad y modernización en el arte mexicano, 1920-1960‹, Museo Nacional de Arte, Mexiko-Stadt. J. R. W.

Literatur:

Cardoza y Aragon, Luis, *Carlos Mérida*, Madrid, Ediciones de la Gaceta Literaria, 1927
Goeritz, Mathias, *El Diseño, la composición y la integración plástica de Carlos Mérida*, Mexiko, Universidad Nacional Autónoma de México, Museo de Ciencias y Arte, 1963
Guzman, Xavier (Hrsg.) u. a., *Escritos de Carlos Mérida sobre arte: el muralismo*, Mexiko, Instituto Nacional de Bellas Artes, 1987
Koeninger, Patty, *A Salute to Carlos Mérida*, Austin, University Art Museum, University of Texas at Austin, 1976
Lujan Muñoz, Luis, *Carlos Mérida. Precursor del arte contemporáneo latinoamericano*, Guatemala-Stadt, 1985
Mérida, Carlos, ›Autorretrato‹, in *Homenaje a Carlos Mérida*. Mexiko, Galería de Arte Mexicano, 1971
Mérida, Carlos, *Modern Mexican Artists*, Mexiko, Frances Toor Studios, 1937
Kat. Ausst. *Carlos Mérida. Pintor, muralista, grabador, investigador, escenógrafo, diseñador*, Mexiko, Museo de Arte Moderno, 1970
Kat. Ausst. *Carlos Mérida Graphic Work, 1915-1981*, New York, Center for Inter-American Relations, 1981
Nelken, Margarita, *Carlos Mérida*, Mexiko, Universidad Nacional Autónoma de México, 1961
Torre, Mario de la (Hrsg.), *Carlos Mérida en sus 90 años*, Mexiko, Cartón y Papel de México, 1981
Westheim, Paul, *Carlos Mérida 70 Aniversario. Exposición retrospectiva*, Mexiko, Museo Nacional de Arte Moderno, Instituto Nacional de Bellas Artes, 1961

Florencio Molina Campos
(Taf. S. 90 f.)

1891 Buenos Aires – Buenos Aires 1959

Florencio de los Angeles Molina Campos zeichnete bereits in jungen Jahren Landschaften, Genreszenen und die ländliche Bevölkerung Argentiniens. Gelegenheiten dazu boten sich ihm während der Ferienaufenthalte auf der Farm seiner Eltern, zuerst in Tuyú und später in Chajarí, Provinz Entre

Ríos. Da er über keine geregelte Ausbildung verfügte, war er nach dem Tode seines Vaters gezwungen, verschiedene Bürotätigkeiten zu übernehmen. 1921 versuchte er ohne Erfolg, die Farm zu betreiben. Währenddessen hatte er jedoch weiter gezeichnet, gemalt und über das Landleben geschrieben. 1926 erste Ausstellung in der Sociedad Rural Argentina, Palermo, mit dem Ergebnis, daß Campos eine Stellung als Zeichenlehrer am Colegio Nacional Nicolás Avellaneda in Buenos Aires angeboten wurde, die er mit Unterbrechungen bis 1948 innehatte. Weitere Ausstellungen in Argentinien und Uruguay folgten. 1931 erster kommerzieller Auftrag, die Gestaltung des Jahreskalenders einer Schuhfabrik. In den frühen 40er Jahren avancierte er mit seiner humoristischen und satirischen Darstellung der Landbevölkerung und der Gauchos zu einem international bekannten Karikaturisten. 1938 Aufenthalt in Los Angeles, wo er die Animationstechnik des Trickfilms erlernte; während der beiden folgenden Jahrzehnte abwechselnd in Argentinien und den USA. Zahlreiche nordamerikanische Magazine veröffentlichten in den 40er Jahren seine Illustrationen, so *Esquire*, *Fortune*, *Life*, *National Geographic* und *Time*.

Einzelausstellungen: 1941 Chouinard Art Institute, Los Angeles; 1942 Museum of Modern Art, San Francisco; 1943 University of California, Los Angeles, und Pomona College, Claremont; 1947 Columbia University, New York, 1947. F. B.

Literatur:

Bonomini, Angel, und Enrique Molina, *Florencio Molina Campos*, Buenos Aires, Asociación Amigos de las Artes Tradicionales, 1989

Rafael Montañez-Ortiz
(Taf. S. 219)

1934 Brooklyn

Als Jugendlicher interessierte sich Montañez-Ortiz für Religion und Rituale, las Bücher über Freudsche Psychologie, Existentialismus, Anthropologie, Soziologie und marxistische Theorie. In den späten 50er Jahren entstanden abstrakt-expressionistische Gemälde. 1959 fing er an, Zerstörung auf ihre Nutzbarkeit als schöpferische Kraft hin zu untersuchen: Angehäufte Objekte wurden zerschnitten, verbrannt und mit Spießen durchbohrt. 1961-67 entstand die Serie der *Archaeological Finds* aus den verstümmelten und mit Kunstharz besprühten Überresten von Matratzen, Stühlen und anderen Objekten. Interesse an der Arbeit von Arman, César und anderen Nouveaux Réalistes.

In der ersten seiner zahlreichen polemischen Schriften, *Destructivism: A Manifesto* aus dem Jahre 1962, bezeichnete er Zerstörung als ein Mittel, Unbewußtes zu erfahren, Hierarchien in Frage zu stellen, gegen Tabus anzugehen sowie emotionale, sexuelle und soziale Konflikte zu erkunden. 1964 Bachelor of Science für Kunsterziehung und Master of Fine Arts des Pratt Institute in New York. Inspiriert von griechischen und etruskischen Orakelpraktiken und mittelamerikanischen Opferritualen, entstanden in den späten 6oer Jahren zahlreiche Performances zum Thema der Zerstörung. In der Serie *Destruction Ritual Realization* wurden Gegenstände zerstört und Hühner umgebracht, auf den Konzerten der Reihe *Piano Destruction* Klaviere mit der Axt zertrümmert. Gründete und leitete 1969 das Museo del Barrio in New York (dort 1988 Einzelausstellung). 1970 wandte sich Montañez-Ortiz von der physischen Zerstörung von Gegenständen und Tieren ab; die Arbeiten der 7oer Jahre spiegeln sein Studium östlicher Religionen und nichttraditioneller Heilverfahren wider. 1973 nahm er die *Physio-Psycho-Alchemy*-Performances auf, in denen Träume, innere Visionen und Emotionen der Teilnehmer zum Material von Kunst wurden. Mitte der 8oer Jahre bearbeitete er Kinofilme mit Computer-, Laser- und Videotechnik, um die unbewußte Unterdrückung von aggressiven Energien freizulegen. Der Künstler lebt und arbeitet in New York.

Gruppenausstellungen: 1961 ›The Art of Assemblage‹, The Museum of Modern Art, New York; 1967 ›The 1960s: Paintings and Sculpture from the Museum Collection‹, The Museum of Modern Art, New York; 1977 ›Ancient Roots/New Visions‹, Fondo del Sol Visual and Media Center, Washington; 1988 ›The Latin American Spirit: Art and Artists in the United States, 1920-1970‹, The Bronx Museum of the Arts, New York. L. L.

Literatur:

MONTAÑEZ-ORTIZ, Rafael, ›Culture and the People‹ in *Art in America*, New York, Nr. 59 (Juni 1971), S. 27
SOHM, Hanns (Hrsg.), *Happenings and Fluxus*, Köln, Kunstverein, 1970
STILES, Kristine, *Rafael Montañez-Ortiz. Years of the Warrior, Years of the Psyche, 1960-1988*, New York, El Museo del Barrio, 1988
Verschiedene Autoren, *GAAG: The Guerrilla Art Action Group, 1969-1976. A Selection*, New York, 1978

Edgar Negret (Taf. S. 172)

1920 Popayán, Kolumbien

1938-39 Studium an der Escuela de Bellas Artes in Calí, Kolumbien; frühe Arbeiten waren figurativ und einem akademischen Stil verpflichtet. Rückkehr nach Popayán, wo er sich ein Atelier einrichtete. Bekanntschaft mit dem spanischen Bildhauer Jorge de Oteiza, der ihn in das Werk Henry Moores und anderer moderner Bildhauer einführte. 1948-50 Aufenthalt in New York. Es entstanden abstrakte, in verschiedenen Techniken ausgeführte Plastiken mit Anklängen an Figürliches und Organisches. 1951-55 Aufenthalt in Europa, danach wieder in New York. Begegnung mit Robert Indiana, Ellsworth Kelly und Louise Nevelson. Die Metallskulpturen dieser Zeit sind abstrakter; in der Serie *Aparatos Mágicos* von 1955-65 werden Maschinen, Uhrwerke und andere Mechanismen beschworen. Negret wird Pionier in der Verwendung industrieller Materialien wie Blech und der Ausschöpfung ihrer formalen Möglichkeiten. 1958 Stipendium der UNESCO zur Untersuchung der Kunst der Ureinwohner beider Amerikas; Dozent für Bildhauerei an der New School for Social Research, New York. 1963 kehrte er nach Bogotá zurück und nahm eine Lehrtätigkeit an der Universität de los Andes auf. Das reife Werk der 6oer Jahre besteht aus freistehenden oder reliefartigen, minimalistischen Metallplastiken, in denen kantige und geschwungene Elemente einander gegenübergestellt werden. In den Skulpturen der 7oer Jahre verwendete Negret häufig zu Zylindern oder Spiralen geformtes Blech; diese Werke verweisen auf Bereiche wie Raumfahrt und futuristische Architektur ebenso wie auf organisches Wachstum und Wiederholung. Wie schon in früheren Arbeiten, so wurde auch hier die Konstruktionsweise der Plastiken durch sichtbare Nahtstellen, Schrauben und Muttern betont. In den 8oer Jahren führte Negret eine neue, an

natürliche Formen gemahnende Gestaltungsweise ein; zur gleichen Zeit begann er, in seine dreidimensionalen Arbeiten den Raum mit einzubeziehen. Obwohl abstrakt, beschwören sie durch Formen und Titel die präkolumbischen Andenkulturen. 1975 John Simon Guggenheim Memorial Foundation Fellowship. 1988 Monumentalskulptur für den Olympischen Park in Seoul, Südkorea. 1983 stiftete Negret sein Werk einem im gleichen Jahr in seiner Heimatstadt Popayán gegründeten Museum. Der Künstler lebt und arbeitet in Bogotá.

Einzelausstellungen: 1965/1971/1975 Museo de Arte Moderno, Bogotá; 1973 Fundación Museo de Bellas Artes, Caracas; 1965/1975 Bienal de São Paulo; 1981 Fundació Joan Miró, Barcelona; 1983 Retrospektive im Museo de Arte Contemporáneo, Madrid; 1986 Bienal de la Habana.

Gruppenausstellungen: 1956/1958 Biennale di Venezia, (Großer Skulpturpreis); 1957 Bienal de São Paulo; 1975 ›L'art columbien a travers les siècles‹, Musée du Petit Palais, Paris; 1978 ›Geometría sensivel, América latina‹, Museu de Arte Moderna, Rio de Janeiro; ›Contrastes de formas, abstracción geométrica, 1910-1980‹, Salas Pablo Picasso, Madrid. E. F.

Literatur:

AGUILAR, José Hernán, ›Negret y la cultura del aislamiento‹ in *Arte* (Bogotá), Nr. 2 (Tercer trimestre 1987), S. 40-53
BERKOWITZ, Marc, u. a., *Edgar Negret*, San Juan, Instituto de Cultura Puertorriqueña, Museo de Bellas Artes, 1974
CARBONELL, Galaor, *Edgar Negret. A Retrospective*, New York, Center for Inter-American Relations [1976]
CARBONELL, Galaor, *Negret. Las etapas creativas*, Medellín, Fondo Cultural Cafetero, 1976
CASTILLO, Carlos, u. a., *Negret. Retrospectiva 33 años de escultura*, Bogotá, Galería Garcés Velázquez, 1978
MARTINEZ-NOVILLO, Alvaro, u. a., *Edgar Negret*, Madrid, Museo Español de Arte Contemporáneo, 1983
Kat. Ausst. *Edgar Negret*, Amsterdam, Stedelijk Museum, 1970
Kat. Ausst. *Negret. Retrospectiva 1945-1978*, Bogotá, Galeria Garcés Velásquez, 1978
Kat. Ausst. *Edgar Negret. Obras Recientes*, Bogotá Galería Luis Pérez, 1990
Kat. Ausst. *Edgar Negret*, Galerie Buchholz, München, 1971
Kat. Ausst. *Edgar Negret*, Museu de Arte Moderna do Río de Janeiro, Rio de Janeiro, 1966
PANESSA, Fausto, ›En México: Un museo para Negret‹ in *Diners* (Kolumbien), Jahrgang XXVII, Nr. 264 (März 1992), S. 56-59
SALVADOR, José María, *Edgar Negret: De la máquina al mito*, Monterrey und Mexiko, Museo de Monterrey y Museo Rufino Tamayo, 1991
SERRANO, Eduardo, *Negret*, Bogotá, Museo de Arte Moderno, 1987

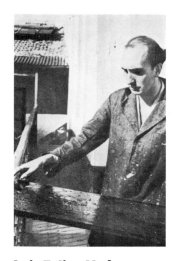

Luis Felipe Noé (Taf. S. 206)

1933 Buenos Aires

1950-51 lernte Noé Malen in der Werkstatt von Horacio Butler; 1951-55 Jura-Studium an der Universidad de Buenos Aires. Abbruch des Studiums und Arbeit als Journalist für verschiedene Zeitungen in Buenos Aires. 1961 mit einem Stipendium der französischen Regierung Reise nach Paris. 1961-65 arbeitete er mit Ernesto Deira, Jorge de la Vega und Rómulo Macció zusammen, mit denen er auch ausstellte. Die Gruppe war als ›Nueva Figuración‹ oder auch ›Otra Figuración‹ bekannt und schuf expressionistische Bilder, die an das Werk Jean Dubuffets, Willem de Koonings und das der COBRA-Künstler erinnern. Noés Gemälde aus dieser Zeit zeigen in vorsätzlich kruder Manier Anhäufungen von Köpfen, Körpern und Gegenständen; der expressionistische Gestus diente der Erforschung dessen, was Noé selbst als die chaotische Natur der zeitgenössischen Gesellschaft beschrieb. Viele dieser Arbeiten sprechen soziale und politische Belange an. Mitte der 6oer Jahre entstanden Assemblagen und Installationen aus ungerahmten Leinwänden, ausgeschnittenen Figuren, beschädigten Tafelbildern, leeren Keilrahmen und Rahmen. 1965 legte er seine ästhetische Philosophie in dem Buch *Antiestética* dar; Umzug nach New York. 1966 gab er das Malen auf, um sich dem Schreiben und der Lehre zu widmen. 1969 Rückkehr nach Buenos Aires. 1971 Erscheinen von *Una sociedad colonial avanzada*, 1974 *Recontrapoder*. 1975 nahm Noé mit den Serien *La Naturaleza y los Mitos* sowie *Conquista y Destrucción de la Naturaleza*, die sich mit der Eroberung Lateinamerikas durch die Spanier beschäftigen, das Malen wieder auf. Obwohl diese Gemälde nicht weniger expressionistisch als jene der 6oer Jahre sind, ist die Anordnung der Formen linearer und die Farbgebung leuchtender geworden. 1976 Umzug nach Paris; 1987 Rückkehr nach Buenos Aires. 1963 Premio Nacional Instituto Torcuato di Tella; 1965 John Simon Guggenheim Memorial Foundation Fellowship. Der Künstler lebt und arbeitet in Buenos Aires.

Einzelausstellungen: 1987 Retrospektive im Museo de Artes Plásticas Eduardi Sivorí, Buenos Aires; zahlreiche Galerieausstellungen in Argentinien.

Gruppenausstellungen: 1964 ›New Art of Argentina‹, Walker Art Center, Minneapolis; 1965 ›The Emergent Decade: Latin American Painters and Painting in the 1960s‹, Solomon R. Guggenheim Museum, New York; 1981 ›Otra figuración . . . veinte años despues‹, Fundación San Telmo, Buenos Aires; 1987 ›Art of the Fantastic: Latin America, 1920-1987‹, Indianapolis Museum of Art. J. A. F.

Literatur:

CASANEGRA, Mercedes, *El color y las artes plásticas: Luis Felipe Noé*, [Buenos Aires], S. A. Alba, 1988

GLUSBERG, Jorge, *La Nueva Figuración-Deira-de la Vega-Maccio-Noé*, Buenos Aires, Ruth Benzacar Galería de Arte, 1986

NOÉ, Luis Felipe, *Antiestética*, Buenos Aires, Ediciones van Riel, 1965

NOÉ, Luis Felipe, *El arte de América Latina es la revolución*, Santiago de Chile, Editorial Andrés Bello, 1973

NOÉ, Luis Felipe, *Noé: Por qué pinté lo que pinté, dejé de pintar lo que no pinté, y pinto ahora lo que pinto*, Buenos Aires, Galería Carmen Waugh, 1975

NOÉ, Luis Felipe, *Una sociedad colonial avanzada*, Buenos Aires, Ediciones de la Flor, 1971

NOÉ, Luis Felipe, *Recontrapoder*, Buenos Aires, Ediciones de la Flor, 1974

RIVERA, Rosa María, *Luis Felipe Noé. Pinturas 1988-1989*, Buenos Aires, Galería Ruth Benzacar, 1989

SANCHEZ, Marta A, *Noé*, Buenos Aires, Centro Editor de América Latina, 1981

ROJAS-MIX, Miguel, ›Noé y la transvanguardia o tras la vanguardia de Noé‹ in *Arte en Colombia Internacional* (Bogotá) Nr. 38 (Dezember 1988), S. 64-68

Hélio Oiticica (Taf. S. 173)

1937 Rio de Janeiro – Rio de Janeiro 1980

Hélio ist der Sohn des Entomologen, Photographen und Malers José Oiticica Filho und der Enkel des Intellektuellen und Anarchisten José Oiticica. 1954 Studium an der Escola do Museu de Arte Moderna in Rio de Janeiro bei Ivan Serpa, wo er auch Kurse für Kinder gab. In dieser Zeit las er ausführlich Kant, Heidegger und Nietzsche. Er fühlte sich zum Konstruktivismus hingezogen und wurde Mitglied der ›Grupo Frente‹, 1959 der ›Grupo Neoconcreto‹. 1957 und 1959 Teilnahme an der Bienal de São Paulo. 1969 Einzelausstellung in der Whitechapel Gallery in London. Frühe Arbeiten Oiticicas wie die *Metaesquemas* von 1957-58 stehen in der Tradition des Konkretismus; sie können als radikale Reflexion über die Strukturkomponenten von Malerei (Farbe und Raum) und die Auflösung der zwischen ihnen bestehenden Spannungen gesehen werden. Serien wie *Relieve Espacial* und *Núcleo* mit in verschiedenen Winkeln angeordneten ebenen Flächen, die Raum als Aspekt in das Werk einbeziehen, markieren 1959 den Übergang zu dreidimensionalen Arbeiten. In einer wichtigen Serie aus der Mitte der 6oer Jahre mit dem Titel *Bólides* verwendete Oiticica mit Farbpigmenten und Erde gefüllte Glasbehälter und Schachteln in der Absicht, der »Farbe eine originale Struktur . . . zu verleihen«. In der gleichen Periode entstanden die *Parangolés* (Slangausdruck für aufgeheizte Situation), deren Teilnehmer mit Umhängen, Bannern oder anderen Kleidungsstücken versehen waren. In diese Periode fällt auch seine Teilnahme an den Paraden des Karneval von Rio und den Sambafestivals. 1967 stellte Oiticica in Rio de Janeiro mit *Tropicália* ein labyrinthhaftes Environment mit Papageien, Pflanzen, Sand, Texten und einem Fernseher aus – eine Satire auf die Klischees brasilianischer Kultur und Kommentar zu dem in der Dritten Welt herrschenden Konflikt zwischen Tradition und Technologie. Auch in späteren Arbeiten legte er Wert auf Mitwirkung der Betrachter und regte sie an, über die kulturellen, sozialen und ökonomischen Bedingungen Brasiliens zu reflektieren. Aufgabe des kurz nach seinem Tode angeregten *Projeto Hélio Oiticica* ist es, sein Werk zu bewahren und bekannt zu machen.

Retrospektiven: 1986 Paço Imperial, Rio de Janeiro; 1987 Museu de Arte Contemporânea da Universidade de São Paulo; 1992 Witte de With Art Center, Rotterdam; 1992 Musée du Jeu de Paume, Paris.

Gruppenausstellungen: 1970 ›Information‹, The Museum of Modern Art, New York; 1987 ›Brazil Projects‹, Institute for Contemporary Art, P. S. 1 Museum, Long Island

City, New York; 1988 ›The Latin American Spirit: Art and Artists in the United States, 1920-1970‹, The Bronx Museum of the Arts, New York; 1989 ›Art in Latin America: The Modern Era: 1820-1980‹, Hayward Gallery, London; 1991 ›Experiência Neoconcreta, Rio de Janeiro 59/60‹, Museu de Arte Moderna, Rio de Janeiro. T. C.

Literatur:

BRETT, Guy, ›Hélio Oiticica: Reverie and Revolt‹ in *Art in America* (New York), Bd. 77, Nr. 1 (Januar 1989), S. 110-120, 163-165

FIGUEIREDO, Luciano, Lygia Pape und Waly Salomao (Hrsg.), *Aspiro ao Grande Labirinto. Textos de Hélio Oiticica*, Rio de Janeiro, Rocco, 1986

MC SHINE, Kynaston (Hrsg.), *Information*, New York, The Museum of Modern Art, 1970

Kat. Ausst. *Lygia Clark e Hélio Oiticica*, Rio de Janeiro/São Paulo, Funarte, Instituto Nacional de Artes Plásticas, 1986

Kat. Ausst. *Hélio Oiticica*, London, Whitechapel Art Gallery, 1969

Kat. Ausst. *Hélio Oiticica*, Rotterdam, Witte de With Center for Contemporary Art, 1992

Kat. Ausst. *Os Projetos de Hélio Oiticica*, Rio de Janeiro, Museu de Arte Moderna do Rio de Janeiro, 1961

SALOMAO, Waly, *Hélio Mangueira Oiticica*, Rio de Janeiro, Galeria UERJ, 1990

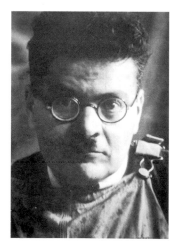

José Clemente Orozco
(Taf. S. 104-109)

1883 Zapotlán el Grande, Jalisco, Mexiko – Mexiko-Stadt 1949

Die Eltern zogen 1890 mit der Familie nach Mexiko-Stadt. Vor seinem Kunststudium bei Dr. Atl (Gerardo Murillo) und an der Academia de San Carlos, 1906-14, ging er einer landwirtschaftlichen Ausbildung nach. Während der Mexikanischen Revolution Tätigkeit als Cartoonist und Illustrator für radikale Zeitungen; Gemälde und Lithographien, die das Leben der in der Nähe seines Ateliers wohnenden Prostituierten zeigen. 1916 erste Einzelausstellung in der Librería Biblos, Mexiko-Stadt. 1917 ging Orozco in die

Vereinigten Staaten, zunächst nach San Francisco, wo er als Schildermaler arbeitete, und später nach New York. 1920 Rückkehr nach Mexiko. Zusammen mit Diego Rivera und David Alfaro Siqueiros beteiligte er sich an einem von der Regierung geförderten Wandgemäldeprogramm unter Bildungsminister José Vasconcelos, aus dem die mexikanische Schule des Muralismus hervorging; die ersten Gemälde entstanden 1923-26 an der Escuela Nacional Preparatoria in Mexiko-Stadt. Mitarbeit an der von dem ›Sindicato Revolucionario de Obreros Técnicos, Pintores y Plásticos‹ herausgegebenen Zeitschrift *El Machete*. 1927-34 erneuter Aufenthalt in den USA, wo mehrere Wandbilder entstanden: Pomona College, Claremont, Kalifornien, 1930; New School for Social Research, New York, 1930; Baker Library, Dartmouth College, Hanover, New Hampshire. 1932 erste Europareise. 1936-39 Wandgemälde im Vortragssaal der Universidad de Guadalajara, im Palacio de Gobierno und in den Hospicios de Cabañas. Im Gegensatz zu Rivera war Orozco bestrebt, die Situation des Menschen unpolitisch, aber unter Betonung des Gegensatzes von universalen und nationalen Werten darzustellen. In seinen Bildern machte er das Recht des Menschen geltend, sein Schicksal selbst zu bestimmen und sich von der Versklavung durch Geschichte, Religion und Technik zu befreien. 1946 Premio Nacional de Artes y Ciencias.

Ausstellungen: 1947 Palacio de Bellas Artes, Mexiko-Stadt; 1961 Bienal de São Paulo; 1964 ›Orozco: muralista mexicana‹, Museo Nacional, Lima; 1980 ›Orozco! 1883-1949‹, Museum of Modern Art, Oxford. R. O'N.

Literatur:

BAQUE, E., und H. Spreitz (Hrsg.), *José Clemente Orozco, 1883-1949*, Berlin, 1981

CARDOZA Y ARAGON, Luis, Paul Westheim, u. a., *José Clemente Orozco*, Paris, Musée d'Art Moderne de la Ville de Paris, 1979

CARDOZA Y ARAGON, Luis, *Orozco*, Mexiko, Instituto de Investigaciones Estéticas, Universidad Nacional Autónoma de México, 1950

CONDE, Teresa del (Hrsg.), *José Clemente Orozco. Antología crítica*, Mexiko, Universidad Nacional Autónoma de México, 1983

FERNANDEZ, Justino, *José Clemente Orozco. Forma e idea*, Mexiko, Editorial Porrúa, 1956, Zweite neubearbeitete Auflage

FERNANDEZ, Justino, *Obras de José Clemente Orozco en la colección Carrillo Gil*, Mexiko, 1949

HELM, MacKinley, *Man of Fire: José Clemente Orozco*, Boston und New York, Institute of Contemporary Art und Harcourt Brace and Co., 1953

HOPKINS, Jon H., *Orozco. A catalogue of his graphic work*, Flagstaff, North Arizona University Publications, 1967

HURLBURT, Laurance P., *The Mexican Muralists in the United States*, Albuquerque, University of New Mexico Press, 1989

MARROZINI, Luigi, *Catálogo completo de la obra gráfica de Orozco*, San Juan, Instituto de Cultura Puertorriqueña, 1970

OROZCO, José Clemente: *An Autobiography*, Austin, University of Texas Press, 1962; *Autobiografía*, Mexiko, Ediciones Era, 1971

OROZCO, José Clemente: *El artista en Nueva York (cartas a Jean Charlot, 1925-1929 y tres textos inéditos)*, Mexiko, Siglo XXI, 1971

OROZCO, José Clemente: *Textos de Orozco: con un estudio y un apéndice por Justino Fernández*, Mexiko, Imprenta Universitaria, 1955

Kat. Ausst. *Exposición nacional de José Clemente Orozco*, Mexiko, Secretaría de Educación Pública, 1947

Kat. Ausst. ›*Sainete, drama y barbarie*‹. *J. C. Orozco, Caricaturas, grotescos*. Mexiko, Museo Nacional de Arte [1983?]

Kat. Ausst. *Exposición nacional de homenaje a José Clemente Orozco con motivo del XXX aniversario de su fallecimiento*. Mexiko, Palacio de Bellas Artes, 1979

Kat. Ausst. *José Clemente Orozco*, National-Galerie Berlin, Staatliche Galerie Moritzburg Halle a. d. Saale, Berlin, 1980

Kat. Ausst. *José Clemente Orozco, Karikaturen und Grotesken*, Ausstellung im Satiricum Greiz, Berlin, 1986

Kat. Ausst. *J. C. Orozco Memorial Exhibition*, Boston, Institute of Contemporary Art, 1952

Kat. Ausst. *Orozco!*, Oxford, Museum of Modern Art, 1980

Kat. Ausst. *José Clemente Orozco*, Musée d'Art Moderne de la Ville de Paris, 1979

REED, Alma: *Orozco*, Mexiko-Stadt, Fondo de Cultura Económica, 1955; Englische Ausgabe: New York, Oxford University Press, 1956

REED, Alma, und Margarita Valladares de Orozco, *Orozco*, Dresden, VEB Verlag der Kunst, 1979

Alejandro Otero
(Taf. S. 174 f.)

1921 El Manteco, Venezuela – Caracas 1990

Otero wuchs in Upata und Ciudad Bolívar auf und studierte 1939-45 an der Escuela de Artes Plásticas in Caracas. Ab 1943 erteilte er selbst Malunterricht. 1945 Umzug nach Paris; es entstand eine Serie zunehmend abstrakter häuslicher Stilleben, die *Cafeteras*. Bei ihrer Ausstellung im Museo de Bellas Artes in Caracas 1949 verursachten sie im

konservativen Venezuela einen Skandal; daraufhin veröffentlichte Otero zusammen mit anderen in Paris lebenden venezolanischen Künstlern die polemische Zeitschrift *Revista de los disidentes*. Er lernte das Werk Piet Mondrians kennen und traf Ellsworth Kelly; 1952 kehrte Otero nach Caracas zurück und lehrte 1954-59 an der Escuela de Artes Plásticas. 1955 Beginn der Serie *Coloritmos*: Scharfkonturierte Farbflächen werden von mit der Spritzpistole ausgeführten, vertikalen Balken überlagert. Mitte der 50er Jahre arbeitete er außerdem an Wandmosaiken für die Ciudad Universitaria in Caracas und anderen öffentlichen und architektonischen Projekten in Venezuela. 1959 und 1975 Teilnahme an der Bienal de São Paulo. Für ein Jahr Koordinator des Museo de Bellas Artes. 1960-64 erneuter Aufenthalt in Paris. Dort entstanden Collagen und Konstruktionen mit Fundobjekten. 1964 Rückkehr nach Venezuela. 1966 Ausstellung auf der Biennale di Venezia. Gegen 1970 große Freiluftskulpturen. 1971 John Simon Guggenheim Memorial Foundation Fellowship; am Center for Advanced Visual Studies des Massachusetts Institute of Technology Beschäftigung mit Plastiken. In den späten 70er Jahren öffentliche Aufträge für *Solar Delta* am National Air and Space Museum, Smithsonian Institution, Washington, und in den 80er Jahren für *Torre Solar* am Guri-Damm in Venezuela. 1982 vertrat Otero Venezuela auf der Biennale di Venezia.

Ausstellungen: Retrospektive 1975 in den Michener Galleries, University of Texas at Austin; 1976 Museo de Arte Moderno, Mexiko-Stadt; 1989 Beteiligung an › Art in Latin America: The Modern Era: 1820-1980‹, Hayward Gallery, London. J. R. W.

Literatur:

BALZA, José, *Alejandro Otero*, Mailand, Olivetti, 1977
BOULTON, Alfredo, *Art in Gurí*, Venezuela, Elictrificación del Caroní, [1988]
BOULTON, Alfredo, *Alejandro Otero*, Caracas, Oficina Central de Información, Colección Venezolanos, 1966
Kat. Ausst. *Alejandro Otero: A Retrospective Exhibition*, Austin, Michener Galleries, University of Texas at Austin, 1975
Kat. Ausst. *Alejandro Otero: ensamblajes y encolados*, Caracas, Sala de Exposiciones Fundación Eugenio Mendoza, 1964
Kat. Ausst. *Alejandro Otero*, Caracas, Museo de Arte Contemporáneo de Caracas, 1985
OTERO RODRIGUEZ, Alejandro, und Miguel Otero Silva, *Polémica sobre arte abstracto*, Caracas, Letras Venezolanas, 1957
PALACIOS, Inocente, *Alejandro Otero*, Caracas, Instituto Nacional de Cultura y Bellas Artes, 1967
RAMOS, María Elena, › Alejandro Otero. Las estructuras de la realidad‹ in *ArtNexus* (Bogotá), Nr. 2 (Oktober 1991), S. 97-99
RODRIGUEZ, Bélgica, und Alejandro Otero, *Alejandro Otero. Venezuela*, Biennale di Venezia, 1982

César Paternosto (Taf. S. 226)

1931 La Plata, Argentinien

1957-61 Studium der Kunst an der Escuela de Bellas Artes und der Philosophie am Instituto de Filosofía der Universidad Nacional de La Plata; dort schloß er 1958 auch sein Jurastudium ab. Anfang der 60er Jahre wurde er Mitglied der › Grupo SI ‹, einem Zusammenschluß abstrakter Maler; der argentinische Kritiker Aldo Pellegrini bezeichnete den Stil Paternostos jener Zeit als › Lyrische Geometrie‹. 1967 zog er nach New York; er behielt die abstrakte Malweise bei, verwendete nicht-rechteckige Leinwände und serielle Formate. Ende der 60er Jahre entstand eine Serie monochromer Arbeiten mit geometrischen Farbbändern. 1972 John Simon Guggenheim Memorial Foundation Fellowship; Reise nach Europa. 1977 erste Reise nach Nordargentinien, Bolivien und Peru. Paternosto beschäftigte sich insbesondere mit den in der präkolumbischen Monumentalarchitektur und Steinplastik, Keramik und den Textilien vorzufindenden geometrischen Abstraktionen. In den frühen 80er Jahren tauchen geometrische Symbole, Strukturelemente und Farbschemata der präkolumbischen Kunst in seinen Gemälden auf. Vorträge und Aufsätze über die Verbindungen zwischen präkolumbischer und zeitgenössischer Kunst, so u. a. *Piedra abstracta, la escultura Inca: Una visión contemporánea*, 1989. Der Künstler lebt und arbeitet in New York.

Einzelausstellungen: 1981 Center for Inter-American Relations, New York; 1987 Fundación San Telmo, Buenos Aires; 1973 › Exit Art‹, New York.

Gruppenausstellungen: 1966 › Latin American Art since Independence‹, Yale University Art Gallery, New Haven; 1967 › The 1960s: Paintings and Sculpture from the Museum Collection‹, The Museum of Modern Art, New York; 1968 › Más allá de la geometría‹, Center for Inter-American Relations, New York, und Instituto Torcuato Di Tella, Bueos Aires; 1987 › Latin American Artists in New York since 1970‹, Archer M. Huntington Art Gallery, The University of Texas at Austin; 1988 › The Latin American Spirit: Art and Artists in the United States, 1920-1970‹, The Bronx Museum of the Arts, New York; 1991 › La escuela del sur: el Taller Torres-García y su legado‹, Museo Nacional de Arte Centro Reina Sofía, Madrid. B. A.

Literatur:

FEVRE, Fermín, *Paternosto*, Buenos Aires, Centro Editor de América Latina, 1981
FEVRE, Fermín, César Paternosto, u. a., *César Paternosto. Obras 1961/1987*, Buenos Aires, Fundación San Telmo, 1987
HUNTER, Sam, *César Paternosto and the Return of the Enchantment*, New York, Mary-Anne Martin/Fine Art, 1984
LIPPARD, Lucy, *Overlay. Contemporary Art and the Art of Prehistory*, New York, Pantheon Books, 1983
LIPPARD, Lucy, und Ricardo Martín Crosa, *César Paternosto*, New York, Center for Inter-American Relations, 1981
MINEMURA, Toshiaki, *César Paternosto*, Tokyo, Fuji Television Gallery, 1982
PATERNOSTO, César, *Piedra abstracta, la escultura Inca: Una visión contemporánea*, Buenos Aires und Mexiko, Fondo de Cultura Económica, 1989. Englische Ausgabe mit Übersetzungen von Esther Allen, Forthcoming, University of Texas Press.
RAMIREZ, María del Carmen, und Cecilia Buzio de Torres-García, *La Escuela del Sur: El Taller Torres-García y su legado*, Madrid, Museo Nacional, Centro de Arte Reina Sofía, 1991

Liliana Porter (Taf. S. 204)

1941 Buenos Aires

1958 Studium der Druckgraphik an der Universidad Iberoamericana in Mexiko-Stadt; 1963 Abschluß des Studiums an der Escuela de Bellas Artes in Buenos Aires. 1964 Umzug nach New York; Fortsetzung der Experimente mit Druckgraphik im Pratt Graphic Art Center. Es entstanden technisch innovative Drucke, in denen sie die großstädtische Gesellschaft in der Bildersprache der Pop Art kommentierte. 1965 gründete sie zusammen mit Luis Camnitzer und José Guillermo Castillo den New York Graphic Workshop und schloß sich in der Folge der Concept Art an. Seit den späten 60er Jahren und angeregt durch den argentinischen Schriftsteller Jorge Luis Borges erforscht Porter in ihren Drucken, Gemälden und Wandinstallationen die Beziehungen zwischen Illusion, künstlerischer Darstellung und Wirklichkeit; Anwendung von Photosiebdruck, Lichtdruck und ähnlichen Tech-

niken. Um 1975 Mixed-Media-Serie, in
der sie Objekte aus der Kindheit, Bilder
aus Lewis Carrolls *Alice in Wonderland* und
Reproduktionen von Gemälden der abend-
ländischen Kunstgeschichte verwendete.
Seit den frühen 8oer Jahren zunehmend
Arbeiten auf Leinwand, bei denen Malerei,
Siebdruck, Collage und reale Objekte zu-
sammentreffen. Die Künstlerin lebt und
arbeitet in New York.

Einzelausstellungen: 1973 ›Projects: Liliana
Porter‹, The Museum of Modern Art, New
York; Retrospektiven 1990 in der Fundación
San Telmo, Buenos Aires; 1991 Centro de
Recepciones del Gobierno, San Juan; 1992
The Bronx Museum of the Arts, New York.

Gruppenausstellungen: 1970 ›Information‹,
The Museum of Modern Art, New York;
1987 ›Latin American Artists in New York
since 1970‹, Archer M. Huntington Art
Gallery, The University of Texas at Austin;
1988 ›The Latin American Spirit: Art and
Artists in the United States, 1920-1970‹,
The Bronx Museum of the Arts, New York;
1990 ›The Decade Show: Frameworks of
Identity in the 1980s‹, Museum of Contem-
porary Hispanic Art und The Studio
Museum, Harlem, New York. J. A. F.

Literatur:

CUPERMAN, Pedro, *Liliana Porter*, Buenos Aires,
 Arte Nueva Galería de Arte, 1980
CUPERMAN, Pedro; *About Metaphors. The Art of Liliana
 Porter*, Syracuse, World Gallery, Syracuse Univer-
 sity, 1990
KALENBERG, Angel, *Liliana Porter: Selección de Obras
 1968/1990*, Buenos Aires, Fundación San Telmo,
 1990
MC SHINE, Kynaston (Hrsg.), *Information*, New
 York, The Museum of Modern Art, 1970
Kat. Ausst. *Liliana Porter*, Bogotá, Museo de Arte
 Moderno, 1974
Kat. Ausst. *Liliana Porter*, Cali, Museo de Arte
 Moderno La Tertulia, 1983
Kat. Ausst. *Liliana Porter/Luis Benedit*, Madrid,
 Ruth Benzacar Galería de Arte, 1988
RAMIREZ, María del Carmen, und Charles Mere-
 wether, *Liliana Porter: Fragments of the Journey*,
 Bronx, Bronx Museum of the Arts, 1992
STRINGER, John, *Liliana Porter*, New York, Center
 for Inter-American Relations, 1980

Cándido Portinari (Taf. S. 93-95)

1903 Brodósqui, São Paulo –
Rio de Janeiro 1962

Cándido Torcuato Portinari wurde auf einer
Kaffeeplantage als Sohn aus Italien einge-
wanderter Arbeiter geboren. Beeindruckt
von Restaurierungsarbeiten an der örtlichen
Kirche, beschloß er, Maler zu werden und

trat mit 15 in die Escola Nacional de Belas
Artes in Rio de Janeiro ein. 1928 Stipendium
für eine Reise nach Europa, wo er die großen
Museen in Frankreich, Italien, Spanien und
England besuchte; er malte aber bis zu seiner
Rückkehr nach Brasilien nur wenig. 1933
erstes Wandgemälde im Haus seiner Familie
in Brodósqui. Nach 1935 fanden seine vom
mexikanischen Muralismus geprägten Wand-
bilder internationale Anerkennung. 1935 auf
der Carnegie International Exhibition in
Pittsburgh zweiter Preis für sein Gemälde
Café. 1936-39 als Professor der Universidade
do Distrito Federal in Rio de Janeiro Mitwir-
kung an einer experimentellen Neugestaltung
des Studienganges Bildende Kunst. Neben
seiner Lehrtätigkeit untersuchte Portinari die
Verwendbarkeit traditionell glasierter
Kacheln für großformatige Wandbilder. 1939
wurde er von Bildungsminister Gustavo Ca-
panema eingeladen, sich einer Gruppe von
Modernisten anzuschließen, um Le Corbu-
siers Gebäude für das Bildungs- und Gesund-
heitsministerium zu vollenden. Zusammen
mit dem Architekten Oscar Niemeyer, dem
Landschaftsarchitekten Roberto Burle Marx
und anderen entwarf Portinari Wandbilder
für eine Reihe von Gebäuden. 1943-45 *Via
Crucis*, Wandbild aus Kacheln für Niemeyers
Kirche São Francisco in Pampulha, Belo
Horizonte. Andere wichtige Auftragsarbei-
ten galten dem Pavillon Brasiliens auf der
Weltausstellung in New York, 1939-40, der
Hispanic Foundation Library of Congress,
Washington, 1942, und dem Gebäude der
Vereinten Nationen, New York, 1953. Die
Wandbilder der 4oer und 5oer Jahre verbin-
den emotionalen Ausdruck mit einer spätku-
bistischen Auffassung. 1948 Kandidatur als
Abgeordneter und 1946 als Senator für die
Kommunistische Partei. 1948 begann er eine
Reihe von Gemälden zu historischen Höhe-
punkten der brasilianischen Geschichte,
widmete sich zur gleichen Zeit aber auch reli-
giösen und regionalen Themen und malte

Porträts. Ende der 4oer und in den 5oer
Jahren zahlreiche Ausstellungen in Brasilien,
Europa und den Vereinigten Staaten.

Ausstellungen: 1950 Biennale di Venezia; 1957
›Guggenheim International Award, 1956‹,
Solomon R. Guggenheim Museum, New
York; 1979 Retrospektive im Museu de Arte
Contemporânea da Universidade de São
Paulo. E. B.

Literatur:

AQUINO, F., *Cándido Portinari*, Buenos Aires, Codex,
 1965
BARDI, P. M., *Cem Obras Primas de Portinari*, São
 Paulo, Museu de Arte ›Assis Chateaubriand‹, 1970
BENTO, Antônio, *Portinari*, Rio de Janeiro, Editorial
 Leo Christiano, 1982
FABRIS, Annateresa, *Portinari, pintor social*, São Paulo,
 Universidade de São Paulo, 1990
KENT, R., *Portinari: His Life and Art*, Chicago,
 The University of Chicago Press, 1940
LEMMON, Sarah, ›Cándido Portinari. The Protest
 Period‹ in *Latin American Art* (Scottsdale), Bd. 3,
 Nr. 1 (Winter 1991), S. 31-34
PORTINARI, Cándido, *Portinari: O Menino de Brodósqui*,
 Rio de Janeiro, Livro-arte Editôra, 1979
Kat. Ausst. *Portinari*, The Detroit Institute of Arts,
 Detroit, 1940
Kat. Ausst. *Portinari*, Haus der Kulturinstitute,
 München, 1957
Kat. Ausst. *Portinari. Desenhista*, São Paulo, Museo
 de Arte do São Paulo, 1978
Kat. Ausst. *Cándido Portinari*, Museu de Arte Con-
 temporanea de São Paulo, 1979
VALLADARES, Clarivaldo Prado, *Análise iconográfica da
 pintura monumental de Portinari nos Estados Unidos*,
 Rio de Janeiro, Museu Nacional de Belas Artes,
 [1975]

Lidy Prati (Taf. S. 165)

1921 Resistencia, Argentinien

Kunstunterricht in verschiedenen privaten
Ateliers von Buenos Aires; Heirat mit
Tomás Maldonado. 1942 erste Ausstellung
im Salón Peuser, Buenos Aires. Unter dem
Namen Lidy Maldonado steuerte sie 1944
Zeichnungen für die Zeitschrift *Arturo* bei;
1946 Beteiligung an der ersten Ausstellung
der ›Asociación Arte Concreto-Invención‹ in
Buenos Aires. Arbeit als Malerin und Gra-
phik-Designerin. Neben abstrakten Arbeiten
mit unregelmäßigen Umrissen entwickelte
sie vom Suprematismus beeinflußte serielle
Kompositionen: minimalistische geometri-
sche Abstraktionen mit Mustern aus kleinen
schwarzen, roten und weißen Rechtecken
und Quadraten vor weißem Hintergrund.
1950 Beteiligung an ›Arte Concreto‹ im In-
stituto de Arte Moderno in Buenos Aires.
1951 mit anderen Künstlern Arbeit an der
Kulturzeitschrift *Nueva visión*. 1952 Europa-
reise, auf der sie Max Bill, Georges Vanton-

Lidy Prati
(2. von rechts)

gerloo und Giacomo Bella begegnete. Ausstellungen in Florenz, Venedig und Verona. Prati war bis 1970 als Kunstkritikerin tätig und lebt heute in Buenos Aires.

Ausstellungen: 1954 Bienal de São Paulo; 1963 ›20 Años de arte concreto‹, Museo de Arte Moderno, Buenos Aires. E. F.

Literatur:

Kat. Ausst. *Arte Concreto*, Buenos Aires, Instituto de Arte Moderno, 1950
MALDONADO, Tomás, Nelly Perazzo und Margit Weinberg Staber, *Arte Concreto-Invención/Arte Madí*, Basel, Edition Galerie von Bartha, 1991
PERAZZO, Nelly, *El arte concreto en la Argentina en la década del 40*, Buenos Aires, Ediciones de Arte Gaglianone, 1983
RIVERA, Jorge B., *Madí y la vanguardia argentina*, Buenos Aires, Editorial Paidós, 1976

Eduardo Ramírez Villamizar

(Taf. S. 224)

1923 Pamplona, Kolumbien

Villamizar wuchs in der kolonialen Provinzstadt Pamplona auf und war als junger Mann von der volkstümlichen Architektur und den barocken Altargemälden der dortigen Kirchen beeindruckt. 1940-45 Studium der Architektur, Innenarchitektur und Kunst an der Universidad Nacional de Colombia, Bogotá. 1945 erste Ausstellung; 1945-58 expressionistische figürliche Bilder. 1947 arbeitete Villamizar für 7 Monate bei dem Bildhauer Edgar Negret. 1950-52 Aufenthalt in Paris und Reise nach Italien und Spanien. 1954-56 weiterer Parisaufenthalt. 1957 Teilnahme an der Bienal de São Paulo und zahlreichen Museumsausstellungen, 1958 an der Biennale di Venezia. Erste Wandbilder. In den späten 50er Jahren entstanden Gemälde mit scharfkonturierten Flächen in kräftigen Farben und monochrome Reliefs, die den Kontakt mit dem europäischen Konkretis-

mus und den Arbeiten Joaquín Torres-Garcías widerspiegeln. 1959 Besuch präkolumbischer Ruinen in Mexiko; bei der Arbeit an seinen abstrakten Plastiken schöpfte er später aus ihrem architektonischen Dekor. 1963-64 Kunstdozent an der New York University. 1964-65 Wandbilder für Gebäude in Kolumbien. 1967-73 erneut in New York. Seine Einzelausstellung auf der Bienal de São Paulo markierte einen neuen Abschnitt seiner Laufbahn: die Hinwendung zur Monumentalplastik. Seine Arbeiten aus den 70er Jahren stellen häufig Übersetzungen präkolumbischer Architekturformen in ein minimalistisches, geometrisches Idiom dar. 1971 erste öffentliche Monumentalplastik *Cuatro torres* (Vier Türme) für die University of Vermont, Burlington. Weitere monolithische Gruppen entstanden 1972 für den Fort Tryon Park, New York, und 1974 in Bogotá. 1972 Retrospektive im Museo de Arte Moderno de Bogotá. 1974 endgültige Rückkehr nach Bogotá. 1983 Reise nach Machu Picchu in Peru. 1976 vertrat er Kolumbien auf der Biennale di Venezia. Der Künstler lebt und arbeitet in Bogotá.

Einzelausstellungen: 1985 Museo de Arte de la Universidad Nacional, Bogotá; 1985 Biblioteca Luis Angel Arango, Bogotá; 1989 Museo de Arte Moderno Bucaramanga, Colombia; 1989 Bienal de La Habana, 1989.

Gruppenausstellungen: 1962 ›500 Years of Colombian Art‹, Pan American Union, Washington; 1966 ›Art of Latin America since Independence‹, Yale University Art Gallery, New Haven; 1967 ›Latin American Art: 1931-1966‹, The Museum of Modern Art, New York; 1975 ›L'Art Columbien à travers les siècles‹, Petit Palais, Paris; 1985 ›Five Columbian Masters‹, Museum of Modern Art of Latin America, Washington; 1988 ›The Latin American Spirit: Art and Artists in the United States, 1920-1970‹, The Bronx Museum of the Arts, New York. L. C.

Literatur:

CARBONELL, Galaor, *Eduardo Ramírez Villamizar*, Bogotá, Museo de Arte Moderno, 1975
ESCALLON, Ana María u. a., *El Espacio en Forma. Eduardo Ramírez Villamizar, Exposición retrospectiva 1945-1985*, Bogotá, Biblioteca Luis A. Arango, 1986
MORAIS, Frederico, *Ramírez Villamizar*, Bogotá, Museo de Arte Moderno de Bogotá, 1984
Kat. Ausst. *Eduardo Ramírez Villamizar. Esculturas*, Caracas, Museo de Bellas Artes, 1978
Kat. Ausst. *Eduardo Ramírez. Colombia*, X. Bienal de São Paulo, 1969
Kat. Ausst. *Ramírez Villamizar*, Colombia, XXXVII Biennale di Venezia, 1976
Kat. Ausst. *Eduardo Ramírez. Sculptor*, New York, Center for Inter-American Relations, 1968
TRABA, Marta, *Ramírez Villamizar*, Bogotá, Galería Garcés Velásquez, 1979

Vicente do Rego Monteiro

(Taf. S. 78 f.)

1899 Recife, Pernambuco, Brasilien – Recife 1970

Als Sohn einer bürgerlichen Künstlerfamilie wurde er 1911 nach Paris geschickt, um an der Académie Julien zu studieren. 1913 stellte er im Salon des Indépendants Gemälde und Skulpturen aus und war bei Sergej Diaghilevs Russischem Ballett tätig. 1914 Rückkehr nach Brasilien, wo sein Interesse für volkstümliche Musik und die Tänze seines Landes erwachte. 1919-21 Ausstellungen von Aquarellen und Zeichnungen zu einheimischen Themen in Recife, São Paulo und Rio de Janeiro. 1919 begegnete er den Modernisten Anita Malfatti, Victor Brecheret und Emiliano Di Cavalcanti. 1920 Reise in die Barockstadt Ouro Preto, Minas Gerais, um die künstlerischen Wurzeln Brasiliens kennenzulernen. 1921-30 Aufenthalt in Paris. 1922 mit 8 Arbeiten auf der ›Semana de Arte Moderna‹ in São Paulo vertreten. 1923 Veröffentlichung von *Légendes, croyances et talismans des Indians de l'Amazon*, das von Louis Duchartre ins Französische übertragen

wurde. Während der 20er Jahre arbeitete Monteiro mit Léonce Rosenbergs Galerie ›L'Effort Moderne‹ zusammen, wobei sein Schwerpunkt auf religiösen Themen lag, und beteiligte sich an mehreren Salons des Indépendants und Salons des Tuileries. 1924-25 Theaterbearbeitung der *Legendes*. 1930 Teilnahme an der von Joaquín Torres-García organisierten ›Première exhibition des artistes latin-américains‹ in der Galerie Zack in Paris. Mit dem Dichter und Kunstkritiker Géo Charles Arbeit an der Literaturzeitschrift *Montparnasse* und Organisation der ersten internationalen Ausstellung, ›L'École de Paris‹, für Brasilien (1930). 1932 kehrte Monteiro nach Recife zurück und drehte 1934 einen Dokumentarfilm über das ländliche Pernambuco. 1937 Entwurf der Innenausstattung für die brasilianische Kapelle im Pavillon des Vatikan auf der Weltausstellung in Paris. Während der frühen 40er Jahre war Monteiros Haus der Mittelpunkt des kulturellen Lebens von Recife. In den 40er und 50er Jahren wandte er sich der Dichtkunst zu; 1939-46 war er an der Gründung der kunstkritischen Zeitschrift *Renovaçao* beteiligt. 1946 ging er erneut nach Paris, wo er bis zu seiner Rückkehr nach Brasilien 1957 weiterhin schriftstellerisch arbeitete. Im gleichen Jahr wurde er zum Professor der Universidade Federal de Pernambuco ernannt; 1965-68 Dozent am Instituto Central de Artes de Brasília. 1971 Große Retrospektive im Museu de Arte Contemporânea da Universidade de São Paulo. E. B.

Literatur:

SIMON, Michel, Maurice Raynal u. a., *Vicente Rego Monteiro. 42 Reproduções em fotogravura*, Recife, Secretaría do Interior, Pernambuco, 1944
ZANINI, Walter, *Vicente do Rego Monteiro (1899-1970)*, São Paulo, Museu de Arte Contemporânea da Universidade de São Paulo, 1971
ZANINI, Walter, ›Rego Monteiro e a Escola de Paris‹ in *Revista Galería* (São Paulo), Nr. 15, (1989), S. 116-119

José Resende (Taf. S. 225)

1945 São Paulo

Resende lernte 1963-65 bei Wesley Duke Lee in der Fundaçao Armando Alvares Penteado in São Paulo. 1967 Bachelor of Arts für Architektur an der Mackenzie University in São Paulo, 1981 Master of Arts für Geschichte an der Universidade de São Paulo. Seine frühen Plastiken zeigen den Einfluß der neokonkreten Strömungen in Rio de Janeiro. 1970-74 gründete und betrieb Resende zusammen mit Carlos Fajardo, Frederico Nasser und Luiz Paulo Baravelli die einflußreiche Escola Brasil; 1975 war er neben Waltércio Caldas und Cildo Meireles einer der Gründer der alternativen Kunstzeitschrift *Malasartes*. 1980 Mitherausgeber von *A Parte do Fogo*. 1984-85 arbeitete und studierte er mit einer John Simon Guggenheim Memorial Foundation Fellowship in New York. Seit Mitte der 80er Jahre experimentiert Resende mit prozeßorientierter Plastik unter Hervorhebung der den verwendeten Materialien innewohnenden Eigenschaften. Umfangreiche Lehrtätigkeit: Resende war Professor an der Mackenzie University, 1973-75; Fundaçao Armando Alvares Penteado, 1976-79; Universidade de São Paulo, 1981-87; Pontífica Universidade Católica, Campinas, 1976-86. Der Künstler lebt und arbeitet in São Paulo.

Einzelausstellungen: 1970 Museu de Arte Contemporânea da Universidade de São Paulo; 1970/1975 Museu de Arte Moderna, Rio de Janeiro; 1974 Museu de Arte de São Paulo; 1988 ›Funarte‹, Rio de Janeiro; 1990 Museu de Arte Contemporânea da Universidade de São Paulo; 1991 Joseloff Gallery, University of Hartford, West Hartford.

Gruppenausstellungen: 1967/1983/1989 Bienal de São Paulo; 1980 Biennale de Paris; 1985 ›Fourth Henry Moore Grand Prize Exhibition‹, Hakone Museum, Japan; 1987 ›Modernidade: art brésilien du 20e siècle‹, Musée d'Art Moderne de la Ville de Paris; 1988 Biennale di Venezia; 1991 ›Viva Brasil viva‹, Liljevalchs Konsthall, Kulturhuset, Stockholm; 1992 Documenta 9, Kassel. E. B.

Literatur:

BOUSSO, Vitória Daniela, *Nacional X Internacional na Arte Brasileira*, São Paulo, Paço das Artes, 1991
BRITO, Ronaldo, *José Resende*, Rio de Janeiro, Espaço Arte Brasileira Contemporânea, 1980
Kat. Ausst. *José Resende*, São Paulo, Museu de Arte de São Paulo, 1974

Armando Reverón (Taf. S. 84 f.)

1889 Caracas – Caracas 1954

Armando Julio Reverón Travieso erlitt in seiner Jugend eine Typhuserkrankung mit anhaltenden Folgen. 1908-11 Studium an der Academia de Bellas Artes in Caracas, aus der er 1909 für kurze Zeit ausgeschlossen wurde, nachdem er zusammen mit anderen Studenten für eine Lehrplanreform gestreikt hatte. 1911 Stipendium der Stadt Caracas zum Kunststudium in Europa, woraufhin er nach Spanien reiste und sich in der Escuela de Artes y Oficios in Barcelona einschrieb. Nach einem kurzen Aufenthalt in Venezuela studierte er 1912-13 in der Academia de San Fernando, Madrid. 1914 Paris-Reise. Obwohl während seines Aufenthaltes in Europa nur wenige Bilder entstanden, so bezeugen spätere Arbeiten doch sein Interesse für den Impressionismus, den Pointillismus und die Gemälde Francisco Goyas. In Caracas kam er mit dem nur kurzlebigen ›Circulo de Bellas Artes‹ in Berührung, einer Gruppe fortschrittlicher, am Impressionismus interessierter venezolanischer Künstler und Schriftsteller. 1919-24 Gemälde seiner ›Blauen Periode‹: nahezu monochrome Landschaften mit impressionistischem Duktus. Sie zeigen Einflüsse des rumänischen Künstlers Samys Mützner, des Venezolaners Emilio Boggio und besonders des russischen Symbolisten Nicolas Ferdinandow, die zu dieser Zeit in Venezuela lebten. 1920 zusammen mit seiner Lebensgefährtin Juanita Ríos Umzug in das Küstendorf Macuto. Er hatte die Indianerin 1918 während des Carneval in La Guaira kennengelernt, heiratete sie aber erst im Jahre 1950. Er begann mit dem Bau von ›El Castillete de Las Quince Letras‹, einer strohgedeckten Hütte, in der er bis zu seinem Tode wohnte. Er lebte zurückgezogen, meditierte und pflegte eine rituelle Praxis des Malens, die mit den spirituellen Traditionen der Ureinwohner seines Landes in Beziehung stand. 1925-36 entstanden die

ebenfalls fast monochromen Werke seiner ›Weißen Periode‹, die in schnellem Pinselstrich und dünnem Farbauftrag ausgeführte abstrakte Ansichten von Meer und Landschaften in ätherischem Licht zeigen. Die Werke der ›Sepia-Periode‹ von 1936-49 sind stark von seinem depressiven Gemütszustand beeinflußt; Reveróns Gemälde der späten 30er Jahre zeigen in expressionistischer Manier wiedergegebene Frauenakte. In den frühen 40er Jahren wandte er sich wieder der Landschaftsmalerei zu. In den 30er Jahren verwendete er selbstgefertigte, lebensgroße Puppen als Modelle; gegen Ende seines Lebens dienten sie auch als Darsteller in den privaten Inszenierungen seiner Phantasien. 1974 wurde in Macuto das Castillete-Museo Armando Reverón gegründet, und das Jahr 1979 wurde von der venezolanischen Regierung zum ›Año de Reverón‹ erklärt.

Einzelausstellungen: 1955 Fundación Museo de Bellas Artes, Caracas; 1956 The Institute of Contemporary Art, Boston; 1979 Museo de Arte Contemporáneo de Caracas; 1991 Palacio de Velázquez, Madrid.

Ausstellungen: 1966 ›Art of Latin America since Independence‹, Yale University Art Gallery, New Haven; 1985 ›Figari, Reverón, Santa María‹, Biblioteca Luis Angel, Bogotá; 1987 ›Art of the Fantastic: Latin America, 1920-1987‹, Indianapolis Museum of Art; 1989 ›Art in Latin America: The Modern Era: 1820-1980‹, Hayward Gallery, London. J. A. F.

Literatur:

BOULTON, Alfredo, *Exposición retrospectiva de Armando Reverón*, Caracas, Museo de Bellas Artes, 1975
BOULTON, Alfredo, *Reverón*, Caracas, Ediciones Macanao, 1979
BOULTON, Alfredo, *Reverón en cien años de pintura en Venezuela*, Caracas, Museo de Arte Contemporáneo de Caracas, 1989
CALZADILIA, Juan, *Armando Reverón 1889-1954. Colección de la Galería de Arte Nacional de Caracas*, Caracas, Consejo Nacional de la Cultura, 1979
MANTHORNE, Katherine E., ›Armando Reverón‹ in *Latin American Art* (Scottsdale), Bd. 4, Nr. 1 (Frühling 1992), S. 33-35
PÉREZ ORAMAS, Luis, *Armando Reverón: De los prodigios de la luz a los trabajos del arte*, Caracas, Museo de Arte Contemporáneo de Caracas Sofía Imber, 1989
Kat. Ausst. *Armando Reverón*, Boston, Institute of Contemporary Art, 1956
ARMANDO REVERÓN, *Catalogo General*, Caracas, Ediciones Armitano, 1979
Verschiedene Autoren, *Reverón. 18 Testimonios*, Caracas, Lagovan, Filial de Petróleos de Venezuela, Galería de Arte Nacional, 1979

Diego Rivera (Taf. S. 56-59, 100-103)

1886 Guanajuata, Mexiko –
Mexiko-Stadt 1957

José Diego María Rivera fing im Alter von 3 Jahren an zu zeichnen. 1896-1905 studierte er an der Academia de San Carlos in Mexiko-Stadt. 1906 stellte er zusammen mit der pro-modernistischen Gruppe ›Savia Moderna‹ aus und erhielt ein Stipendium für Europa. 1907-09 studierte er bei dem Realisten Eduardo Chicarro y Agüera in Spanien und schloß sich der dortigen Avantgarde an. 1909 lernte Rivera in Paris bei dem Akademiemaler Victor Octave Guillonet; eine erfolgreiche Ausstellung in Mexiko im Jahre 1910 ermöglichte ihm im folgenden Jahr die Rückkehr nach Europa. Ab 1913 malte er in kubistischer Manier. 1914 schloß er sich in Paris Mitgliedern der europäischen Avantgarde an, er lernte Juan Gris und Pablo Picasso kennen. 1920-21 Aufenthalt in Italien, wo er etruskische und byzantinische Kunst sowie die Meister der Renaissance, insbesondere Giotto, Uccello, Piero della Francesca und Michelangelo studierte. 1921 kehrte er nach Mexiko zurück und reiste unter der Schirmherrschaft der Regierung nach Yucatan, um die Ruinen der Maya zu besuchen; auf Veranlassung von Bildungsminister José Vasconcelos erhielt er einen Regierungsposten im kulturellen Bereich. 1922 Auftrag für Wandgemälde in der Escuela Nacional Preparatoria und Mitorganisator des ›Sindicato Revolucionario de Obreros Técnicos, Pintores y Plásticos‹; diese lehnte die Staffeleimalerei als aristokratisch ab und sprach sich für eine öffentliche Monumentalkunst mit historischen und einheimischen Sujets aus. 1923-28 Wandbilder für das Secretaría de Educación Pública, Mexiko-Stadt; 1924-27 für die Universidad Autónoma de Chapingo. Zum 10. Jahrestag der Oktoberrevolution reiste Rivera 1927 in die Sowjetunion. Im gleichen Jahr trat er in die Kommunistische Partei ein, wurde aber 1929 ausgeschlossen. 1929 Heirat mit Frida Kahlo. 1929-30 Rektor der Escuela de Artes Plásticas (Academia de San Carlos). Wandbilder für den Palacio Nacional, Mexiko-Stadt, und den Palacio de Cortés, Cuernavaca. Wandbilder in den Vereinigten Staaten: Pacific Stock Exchange, San Francisco, 1930-31; San Francisco Art Institute, 1931; Detroit Institute of Arts, 1932-33; RCA Building, Rockefeller Center, New York, 1933. Letzteres wurde 1934 wegen seiner kommunistischen Thematik zerstört (Nachschöpfung von Rivera im Palacio de Bellas Artes in Mexiko-Stadt). 1937-42 konzentrierte er sein Schaffen auf Ölbilder und Skizzen mit Genreszenen und Porträts. 1937 trat Rivera für die Aufnahme des exilierten

Leo Trotzki nach Mexiko ein (bis 1939 lebte dieser mit Natalia Trotzki bei Rivera und Frida Kahlo). 1939 besuchte ihn André Breton, mit dem er das *Manifest für eine freie, revolutionäre Kunst* unterzeichnete; 1942 begann er mit dem Bau seiner *tumba-residencia*, in der heute seine ausgedehnte Sammlung präkolumbischer Kunst untergebracht ist. 1950 Premio Nacional de Artes Plásticas; Ausstellung im mexikanischen Pavillon der Biennale di Venezia. 1955 reiste er zu medizinischen Behandlungen nach Moskau und besuchte vor seiner Rückkehr nach Mexiko 1956 Polen und die DDR. Er wurde in Mexiko-Stadt in der Rotunda de los Hombres Ilustres beigesetzt.

Einzelausstellungen: 1930 California Palace of the Legion of Honor, San Francisco; 1931 The Museum of Modern Art, New York; 1949 Palacio de Bellas Artes, Mexiko-Stadt; 1951 Houston Museum of Fine Arts. Nach seinem Tod: 1984 ›Diego Rivera: The Cubist Years, 1913-1917‹, Phoenix Art Museum; 1986 ›Diego Rivera: A Retrospective‹, Detroit Institute of Arts. R. O'N.

Literatur:

ARQUIN, Florence, *Diego Rivera, The Shaping of an Artist 1889-1921*, Oklahoma, 1971
AZUELA, Alicia, *Diego Rivera en Detroit*, Mexiko, Universidad Nacional Autónoma de México, Imprenta Universitaria, 1985
CALVO SERRALLER, Francisco, u. a., *Diego Rivera. Retrospectiva*, Madrid, Centro de Arte Reina Sofía, 1987
DEBROISE, Olivier, *Diego de Montparnasse*, Mexiko, Fondo de Cultura Económica, 1979
EDER, Rita, Fernando Gamboa, Antonio Rodríguez, u. a., *Diego Rivera. Exposición nacional de homenaje.* Mexiko, Palacio de Bellas Artes, 1977
FAVELA, Ramón, *Diego Rivera. The Cubist Years*, Phoenix, Phoenix Art Museum, 1984; *Diego Rivera. Los Años Cubistas*, Mexiko, Museo Nacional de Arte, Instituto Nacional de Bellas Artes, 1984
FAVELA, Ramón, *Diego Rivera. El joven e inquieto Diego María Rivera (1907-1910)*, Mexiko, Editorial Secuencia, 1991
HERNER DE LARREA, Irene, *Diego Rivera: Paradise Lost at Rockefeller Center*, Mexiko, Edicupes, 1987

HURLBURT, Laurence P., *The Mexican Muralists in the United States*, Albuquerque, University of New Mexico Press, 1989

LOPEZ RANGEL, Raquel, *Diego Rivera y la arquitectura mexicana*, Mexiko, Dirección General de Publicaciones y Medios, 1986

MC MEEKIN, Dorothy, *Diego Rivera: Science and Creativity in the Detroit Murals*, East Lansing, Michigan University Press, 1985

PAGE, Franklin, *The Detroit Frescoes by Diego Rivera*, Detroit, The Detroit Institute of Arts, 1956

REYERO, Manuel, *Diego Rivera*, Mexiko, Fundación Cultural Televisa, 1983

RIVERA, Diego, in Zusammenarbeit mit Gladys March, *My Art, My Life*, New York, Citadel Press, 1960

Kat. Ausst. *Diego Rivera, Pintura de Caballete y Dibujos*, Mexiko, 1979

Kat. Ausst. *Diego Rivera. Catálogo general de obra mural y fotografía personal*, Mexiko, Instituto Nacional de Bellas Artes, 1988

Kat. Ausst. *Diego Rivera. Catálogo general de obra de caballete*, Mexiko, Instituto Nacional de Bellas Artes, 1989

Kat. Ausst. *Diego Rivera. A Retrospective*, New York W. W. Norton Co. and Detroit, Detroit Institute of Arts, 1986

ROCHFORT, Desmond, *The Murals of Diego Rivera*, London, South Bank Centre, 1987

SECKER, Hans F., *Diego Rivera*, Dresden, 1957

TARACENA, Berta, *Diego Rivera. Su obra mural en la ciudad de México*, Mexiko, Galería de Arte Misrachi, 1981

TIBOL, Raquel (Hrsg.), *Arte y política: Diego Rivera*, Mexiko, Editorial Grijalbo, 1979

WOLFE, Bertram, *The Fabulous Life of Diego Rivera*, New York, Stein and Day, 1969; *La Fabulosa Vida de Diego Rivera*, Mexiko, Diana, 1972; Diana, Secretaría de Educación Pública, 1986

Arnaldo Roche Rabell (Taf. S. 207)

1955 Santurce, Puerto Rico

Kurz nach seiner Geburt zog seine Familie mit ihm nach Vega Alta in Puerto Rico; schon als Kind Interesse für Kunst. 1969 kehrte er nach San Juan zurück und begann eine künstlerische Ausbildung an der Escuela Superior Lucchetti in Santurce. Nach seinem Abschluß 1974-78 Studium von Architektur, Design und Illustration an der Escuela de Arquitectura der Universidad de Puerto Rico in Río Pedras. Eine Reihe visionärer Träume spielte 1979 bei seiner Entscheidung, nach Chicago umzuziehen und eine Laufbahn als Maler einzuschlagen, eine Rolle. An der School of the Art Institute of Chicago wurde er von den Künstlern Ray Yoshida und Richard Keane und dem Kunsthistoriker Robert Loescher beeinflußt; 1982 Bachelor of Fine Arts, 1984 Master of Fine Arts. Seit den späten 70er Jahren hat er sich in expressionistischen Gemälden, Drucken und Pastellen mit der menschlichen Gestalt beschäftigt. Er verwendet ein kompliziertes Verfahren, um Farbe in eine nichtgrundierte, um ein Objekt oder ein Aktmodell drapierte Leinwand einzureiben oder in einer entgegengesetzten Prozedur vorher aufgetragene Farbe zu entfernen. Neben anonymen männlichen und weiblichen Modellen hat er wiederholt seine Mutter und sich selbst dargestellt. In seinen bekanntesten Selbstporträts, großformatigen, wie Nahaufnahmen wirkenden Abbildern seines Gesichtes, untersucht er das psychologische, kulturelle und soziale Wesen menschlicher Identität. Der Künstler lebt und arbeitet in Chicago und Puerto Rico.

Einzelausstellungen: 1984 Museo de Ponce, Puerto Rico; 1986 Museo de la Universidad de Puerto Rico, Río Pedras; 1989 InterAmerican Art Gallery, Miami-Dade Community College, Miami; 1991 Museo de Arte Contemporáneo, Monterrey.

Gruppenausstellungen: 1987 Bienal de São Paulo; 1987 › Puerto Rican Painting: Between Past and Present‹, Museum of Modern Art of Latin America, OAS, Washington; 1987 › Art of the Fantastic: Latin America, 1920-1987‹, Indianapolis Museum of Art; 1987 › Hispanic Art in the United States: Thirty Contemporary Painters and Sculptors‹, The Museum of Fine Arts, Houston; 1990 › The Decade Show: Frameworks of Identity in the 1980s‹, Museum of Contemporary Hispanic Art, The New Museum of Contemporary Art und The Studio Museum, Harlem, New York; 1991 › Mito y magia en América: los ochenta‹, Museo de Arte Contemporáneo, Monterrey. J. A. F.

Literatur:

GARCIA GUTIÉRREZ, Enrique, und Michael Bonesteel, *Arnaldo Roche Rabell: Eventos, milagros y visiones*, San Juan, Museo de la Universidad de Puerto Rico, 1986

GARCIA GUTIÉRREZ, Enrique, und Gregory G. Knight, *Arnaldo Roche Rabell. Actos compulsivos*, Ponce, Museo de Arte de Ponce, 1984

GARCIA GUTIÉRREZ, Enrique, › Arnaldo Roche Rabell. New Expressionism‹ in *Latin American Art* (Scottsdale), Bd. 2, Nr. 1 (Winter 1990), S. 40-44

RAMIREZ, María del Carmen, *Puerto Rican Painting: Between Past and Present. Paintings from Puerto Rico*, Princeton, The Squibb Gallery, 1986

STURGES, Hollister, *New Art from Puerto Rico*, Springfield, Museum of Fine Arts, 1990

Carlos Rojas (Taf. S. 227)

1933 Facatativá, Kolumbien

1953-56 Studium der Architektur an der Pontificia Universidad Javeriana und Kunst an der Universidad Nacional in Bogotá. Als junger Künstler begegnete er den Bildhauern Edgar Negret und Eduardo Ramírez Villamizar; seine erste Ausstellung in einer Galerie fand 1957 statt. 1958 Studium von Malerei, Plastik und Design in Rom. Nach seiner Rückkehr nach Bogotá unterrichtete er Zeichnen und Design an der Universidad de los Andes, an der Universidad Jorge Tadeo Lozano, am Colegio Mayor de Cundinamarca und an der Universidad Nacional. Seine eigenen Gemälde und Collagen aus der Zeit bis 1966 zeigen Einflüsse des Kubismus; sie enthalten einander überschneidende Felder unterschiedlicher Oberflächenbeschaffenheit: Holzmaserung, karierte Stoffe, reine Farben und andere Materialien. Er gab seinen Arbeiten häufig ovale oder rautenförmige Umrisse. Als Rojas in den späten 60er Jahren nach New York kam, erlebte seine Arbeitsweise einen tiefgreifenden Wandel. Die Gemälde der 1968-70 entstandenen Serie *Ingeniera de la visión* waren minimalistische, geometrische Abstraktionen, die das Interesse des Künstlers an Physik und Wahrnehmung widerspiegelten. Gleichzeitig widmete er sich abstrakten Skulpturen aus bemaltem Metall; die zunehmend minimalistischen, analytischen Plastiken der 70er Jahre bezogen den dreidimensionalen Raum ein und erinnerten an große, geometrische Fachwerkkonstruktionen. Rojas' quadratische Leinwände der 80er Jahre dokumentieren seinen reifen Stil; sie zeigen in der Regel waagrecht verlaufende Farbbänder und sind völlig abstrakt und frontal angelegt. In späteren Arbeiten lotete er den illusionistischen Raum mittels durchscheinender Lagen horizontaler und vertikaler Bänder aus. Rojas vertrat die Auffassung, daß es eine natürliche Neigung der lateinamerikanischen Künstler zur geometrischen Abstraktion gäbe, da dieser seiner Ansicht nach eine innere Spiritualität zu eigen sei. Der Künstler lebt und arbeitet in Bogotá.

Einzelausstellungen: 1965/1974/1977/1984 Museo de Arte Moderno, Bogotá. Retrospektiven 1973 im Center of Inter-American Relations, New York; 1983 Centro Colombo Americano, Bogotá; 1988 Galería Casa Negret, Bogotá.

Gruppenausstellungen: 1975 Bienal de São Paulo; 1977 › La plástica colombiana en el siglo XX‹, Casa de las Américas, Havanna; 1978 › Geometría sensivel, América latina‹, Museu de Arte Moderna, Rio de Janeiro. E. F.

Literatur:

AGUILAR, José Hernán, u. a., *Carlos Rojas. Una constante creativa*, Bogota, Museo de Arte Moderno de Bogotá, 1990

Kat. Ausst. *Carlos Rojas. Esculturas*, Bogotá, Biblioteca Luis-Angel Arango, 1966

Kat. Ausst. *Carlos Rojas*, Cali, Museo de Arte La
 Tertulia, 1974
Kat. Ausst. *Carlos Rojas*, Miami, Centro Colombo-
 Americano, 1982
Kat. Ausst. *Carlos Rojas/Santiago Cárdenas*, New York,
 Center for Inter-American Relations, 1973
Kat. Ausst. *América. Carlos Rojas*, São Paulo, XIII
 Bienal de São Paulo, 1975
SERRANO, Eduardo, *Carlos Rojas*. Bogotá, Museo
 de Arte Moderno, 1984

Miguel Angel Rojas (Taf. S. 215)

1946 Bogotá

1952 zog seine Familie mit ihm nach Girar-
dot. Er wurde in katholischen Schulen
erzogen, eine Erfahrung, die seine spätere
künstlerische Arbeit beeinflussen sollte.
1964-66 Studium der Architektur an der
Universidad Javeriana, 1968-73 der Kunst an
der Universidad Nacional, beide in Bogotá.
In seinen seit Ende der 6oer Jahre entstande-
nen Gemälden, Photographien, Drucken,
Zeichnungen und Installationen löst er die
traditionellen Grenzen zwischen diesen
Medien auf. Trotz ihrer stilistischen Unter-
schiede dokumentieren Rojas' Arbeiten in
ihrer Gesamtheit die fortgesetzte Erkundung
dreier Themen durch den Künstler: das We-
sen der Realität, die Erotik und die eigene
Identität. In den späten 6oer und den frühen
7oer Jahren schuf er abstrakt-geometrische
Bilder, die auf seine Architekturausbildung
verweisen. Im Zuge der Erforschung persön-
licherer Bereiche schuf Rojas 1972 eine Reihe
photorealistischer Drucke und Zeichnungen
mit homoerotischen Motiven. 1975 stellte er
Atenas C. C. aus, ein Werk, das seine Installa-
tionen der 8oer Jahre bereits ankündigte.
1978 begann er eine Serie körniger Photo-
graphien des für seine Architektur und seine
homosexuelle Klientel bekannten Kinos Te-
atro Faenza in Bogotá. Seine erste größere
Installation entstand 1980 mit *Grano:* Der
Fußboden eines Raumes wurde vollständig
mit Papier bedeckt, und auf diesem zeichnete
Rojas realistische Reproduktionen der Boden-
fliesen des Hauses, in dem er seine Kind-
heit verbracht hatte. Es folgten die Instal-
lationen *Mate*, 1981; *Subjectivo*, 1982; *Bio*,
1985; *Gloof*, 1990. Im Jahre 1982 produzierte
Rojas eine Serie voyeuristischer Schwarz-
weißphotos, die durch ein kleines Loch in
einer öffentlichen Toilette entstanden waren.
Unter dem Einfluß der internationalen
›Transavantgarde‹ entstanden Mitte der 8oer
Jahre expressionistische Gemälde und Photo-
graphien, letztere unter Anwendung des
Verfahrens der partiellen Entwicklung. Als
Ergebnis von Rojas' zunehmendem Interesse
an seinen eigenen ethnischen Wurzeln bein-

halten viele dieser Arbeiten präkolumbische
Bildelemente. Lehrtätigkeit an der Univer-
sidad de Bogotá Jorge Tadeo Lozano, der
Universidad de los Andes und der Universi-
dad Nacional. Der Künstler lebt und arbeitet
in Bogotá.

Einzelausstellungen: 1981 Center for Inter-
American Relations, New York; 1988 Retro-
spektive mit Photographien im Museo de
Arte de la Universidad Nacional, Bogotá.

Gruppenausstellungen: 1981 Bienal de São
Paulo; 1985 Bienal de La Habana; zahlreiche
weitere lateinamerikanische Biennalen; 1981
›Work on Paper: Franco, Gonzalez, Rojas‹,
Center for Inter-American Relations, New
York; 1985 ›Cien años de arte colombiano‹,
Museo de Arte Moderno, Bogotá; 1987 ›A
Marginal Body: The Photographic Image in
Latin America‹, Australien Centre for Photo-
graphy, Sydney; 1991 ›Mito y magia
en América: los ochenta‹, Museo de Arte
Contemporáneo, Monterrey. J. A. F.

Literatur:

AGUILAR, José Hernán, ›Miguel Angel Rojas, espa-
 cios simbólicos‹ in *Revista Diva*, Nr. 2 (März 1990),
 S. 22-23
ARANGO, Clemencia, ›Proceso en la obra de Miguel
 Angel Rojas‹ in *Rosario University-Thesis*, Bogotá,
 School of Art Critics, 1990
GONZALEZ, Miguel, ›La realidad como reflexión‹ in
 Arte en Colombia (Bogotá), Nr. 21 (1983), S. 36-39
PINI, Ivonne, ›Conversación con Miguel Angel Rojas‹
 in *Arte en Colombia* (Bogotá), Nr. 40 (Mai 1989),
 S. 71-75
SERRANO, Eduardo, ›Grano y otras obras de Miguel
 Angel Rojas‹ in *Revista del Arte y Arquitectura en
 América Latina* (Medellín), Bd. 2, Nr. 6 (1981),
 S. 42-47
STRINGER, John, *Miguel Angel Rojas. Grano*, Bogotá,
 Sala de Proyectos, Museo de Arte Moderno, 1980

Rhod Rothfuss (Taf. S. 165)

1920 Montevideo – Montevideo 1972

Während der frühen 4oer Jahre studierte
Rothfuss an der Academia de Bellas Artes
in Montevideo. 1942-45 lebte er in Buenos
Aires und begegnete Gyula Kosice, Tomás
Maldonado und Carmelo Arden-Quin, mit
denen er sich über Fragen moderner Kunst
in Argentinien auseinandersetzen konnte.
Rothfuss war der theoretische Kopf der im
Argentinien der 4oer Jahre entstehenden
Konkretismusbewegung; 1944 steuerte er
für die einzige Ausgabe der Kulturzeitschrift
Arturo den wichtigen Artikel *El marco: un
problema de plástica actual* (Der Rahmen: Ein
Problem zeitgenössischer Kunst) bei. Er war
an den beiden 1945 stattfindenden Ausstel-
lungen ›Arte Concreto-Invención‹ beteiligt

und ein Jahr später Mitbegründer der
›Grupo Madí‹. Um den konkreten Aspekt
seiner Arbeit zu unterstreichen, gab Roth-
fuss seinen Gemälden rautenförmige, unre-
gelmäßig eingekerbte und andere unkonven-
tionelle Umrisse. 1945-50 Skulpturen mit
beweglichen Teilen. Nach seinem Tod war
er 1976 in ›Homenaje a la vanguardia argen-
tina, década del 40‹ in der Galería Arte
Nuevo, Buenos Aires, vertreten. E. F.

Literatur:

KOSICE, Gyula, *Arte Madí*, Buenos Aires, Ediciones
 de Arte Gaglianone, 1983
MALDONADO, Tomás, Nelly Perazzo und Margit
 Weinberg Staber, *Arte Concreto-Invención/Arte
 Madí*, Basel, Edition Galerie Von Bartha, 1991
PERAZZO, Nelly, *El arte concreto en la Argentina en
 la década del 40*, Buenos Aires, Ediciones de Arte
 Gaglianone, 1983
RIVERA, Jorge B., *Madí y la vanguardia argentina*,
 Buenos Aires, Editorial Paidós, 1976

Antonio M. Ruiz (Taf. S. 96f.)

1897 Texcoco, Mexiko – Mexiko-Stadt 1964

Wegen seiner Ähnlichkeit mit dem berühm-
ten spanischen Stierkämpfer Manuel Corzo
trug Antonio Ruiz die Spitznamen ›El
Corzo‹ oder ›El Corcito‹. 1914 trat er in die
Escuela de Artes Plásticas (Academia de San
Carlos) in Mexiko-Stadt ein und studierte
Malerei und Zeichnen bei Saturnino Herrán,
bis er 1916 zur Architektur überwechselte.
Arbeit als technischer Zeichner im Ministe-
rio de Comunicaciones y Servicios Públicos.
Ab 1921 gab er Zeichenunterricht an Grund-
schulen in Mexiko-Stadt. 1926-29 Tätigkeit
in den Universal-Studios in Hollywood, wo
er sich mit Bühnenbild beschäftigte und an
Dekorationsentwürfen mitarbeitete; einige
seiner dortigen Projekte realisierte er im Stil
der spanischen Kolonialarchitektur. Nach
seiner Rückkehr nach Mexiko entwarf er Ku-
lissen für Kindertheater; 1932 Ernennung

zum Professor an der Escuela Superior de Ingeniería y Arquitectura an der Politécnica Estatal von Mexiko-Stadt, wo er den ersten Taller de Modelos Técnicos ins Leben rief. In den 30er und 40er Jahren malte er kleinformatige Bilder mit detailreichen Szenen aus dem mexikanischen Leben; mit Vorliebe stellte er mit Ironie Figuren aus verschiedenen sozialen Schichten einander gegenüber. 1935 Wandbilder für die Gewerkschaft der Filmarbeiter, 1936 für das Souza-Gebäude in Mexiko-Stadt. Im Jahre 1938 begann er, an der Escuela Nacional de Artes Plásticas der Universidad Nacional Autónoma de México Szenographie und Perspektive zu unterrichten. 1938-39 in Zusammenarbeit mit Miguel Covarrubias 6 Wandgemälde für das Pazifikhaus auf der Golden Gate International Exposition in San Francisco. 1940 Teilnahme an der ›Exposición internacional del Surrealismo‹ in der Galería de Arte Mexicano, Mexiko-Stadt. 1942 Ernennung zum ersten Rektor der Escuela Nacional de Pintura, Escultura y Grabado, ›La Esmeralda‹, in Mexiko-Stadt, an deren Gründung er mitgewirkt hatte. In den 40er und 50er Jahren Kulissen- und Szenenentwürfe für die Compañía Cinematográfica Latino Americana. 1963 Retrospektive in der Galería de Arte Mexicano, Mexiko-Stadt.

Ausstellungen: 1987 ›Imagen de Mexico: Der Beitrag Mexikos zur Kunst des 20. Jahrhunderts‹, Schirn Kunsthalle, Frankfurt; 1990 ›Mexico: Splendors of Thirty Centuries‹, The Metropolitan Museum of Art, New York. J. R. W.

Literatur:

CONDE, Teresa del, *Siete pintores, la otra cara de la Escuela Mexicana*, Mexiko, Museo del Palacio de Bellas Artes, 1984
DEBROISE, Olivier, *Antonio ›El Corcito‹ Ruiz*, Toluca, Museo de Bellas Artes de Toluca, 1984
DEBROISE, Olivier, *Figuras en el trópico, plástica mexicana 1920-1940*, Barcelona und Mexiko, Ediciones Océano, 1982
Kat. Ausst. *Los surrealistas en México*. Mexiko, Museo Nacional de Arte, 1986
USIGLI, Rodolfo, ›Testimonio y figura de Antonio Ruiz‹ in *Antonio Ruiz-Exposición Homenaje*, Mexiko, Museo del Palacio de Bellas Artes, 1966
Verschiedene Autoren, *Antonio Ruiz. El Corcito: 1887-1964*, Mexiko, Dimart, 1987

Bernardo Salcedo (Taf. S. 217)

1930 Bogotá

1959-65 Architekturstudium an der Universidad Nacional in Bogotá; ab 1965 unterrichtete er dort sowie an der Pontificia Universidad Javeriana und an der Universidad Piloto in Bogotá. In den 60er und 70er Jahren entstanden dem Dadaismus und Surrealismus verpflichtete Kastenkonstruktionen, in denen er rätselhafte Maschinenteile, Körperteile von Puppen und andere bruchstückhafte Objekte kombinierte. Ende der 70er Jahre lebte Salcedo für 3 Jahre in Budapest; in den frühen 80er Jahren entstanden die *Señales Particulares*, bildnerische Konstruktionen aus Photographien und Fundobjekten. Er nahm an der Bienal de São Paulo von 1983 teil und zeigte 1984 auf der Biennale di Venezia mit Sägeblättern gefüllte Holzkisten, *Cajas del agua* genannt; im gleichen Jahr wurde seine Monumentalplastik *Atrapa Rayos* am Aeropuerto José María Córdoba in Medellín aufgestellt. Der Künstler lebt und arbeitet in Medellín.

Ausstellungen: 1966, 1967 und 1969 Museo de Arte Moderno, Bogotá; 1971 Centro de Arte y Comunicación (CAYC), Buenos Aires; 1971 Bienal de São Paulo; 1972 Museo de Arte Moderno, Buenos Aires; 1973 ›Primer encuentro internacional de arte para la destrucción‹, Pamplona; 1974 Louisiana Museum, Humblebaek, Dänemark; 1974 ›Kunstsystemen in Latijns-Amerika‹, Palais des Beaux-Arts, Brüssel; 1984 ›Abstract Attitudes: Caldas/Katz/Salcedo‹, Rhode Island School of Design, Providence; 1985 ›Fotografía: zona experimental‹, Wanderausstellung, Centro Colombo Americano de Medellín u. a. J. R. W.

Literatur:

BAYON, Damián, ›Salcedo: historia d'O antes o despues?‹ in *Arte en Colombia* (Bogotá), Bd. 1, Nr. 1 (Juli 1976)
Kat. Ausst. *Bernardo Salcedo: ›La Extrema Izquierda‹*, Bogotá, Museo de Arte Moderno, Universidad Nacional, 1966

Juan Sánchez (Taf. S. 210f.)

1954 Brooklyn

Als Kind afro-puertoricanischer Eltern wuchs Sánchez in den vorwiegend puertoricanischen Vierteln von Brooklyn auf. Während seiner Zeit auf der Highschool besuchte Sánchez Veranstaltungen der ›Young Lords‹, einer den ›Black Panthers‹ ähnelnden radikalen politischen Organisation. 1972 beeindruckte ihn die Ausstellung ›Dos Mundos‹ in der City Gallery in New York mit Photographien der puertoricanischen Gruppe ›En Foco‹, die das Leben der Puertoricaner in der Diaspora dokumentierten. 1973 lernte er in dem Taller Boricua, einem Kollektiv puertoricanischer Maler, Druckgraphiker und Bildhauer, die sich um Freilegung ihrer kulturellen Wurzeln bemühten, den Künstler Jorge Soto kennen. Sánchez studierte an der Cooper Union for the Advancement of Science and Art in New York unter anderem bei Hans Haacke, Charles Seide und Eugene Tulchin; 1977 Bachelor of Fine Arts; 1980 Master of Fine Arts an der Mason Gross School of the Arts, Rutgers, New Brunswick (New Jersey), wo er bei Künstlern wie Leon Golub und Melvin Edwards gelernt hatte. Seitdem entstanden Bilder und Drucke in Mixed-Media-Technik, die er in Übernahme eines Ausdruckes des Salsamusikers Ray Baretto *Rican/structions* nennt. In diesen Arbeiten demontiert Sánchez kolonialistische Darstellungen der puertoricanischen Diaspora; sie zeigen sein Bestreben, die Geschichte und Identität Puerto Ricos aus der Sichtweise des politischen Aktivisten zu rekonstruieren. Seine Bilder entstehen durch die Überlagerung von Zeichnungen, Gemälden, graffitiartigen Texten und Photographien. Sánchez schöpft dabei u. a. aus Taíno-Steinbildern, volkstümlichen puertoricanischen Kunstformen, amerikanischer und europäischer Malerei. Die Kompositionen erinnern an hölzerne Altäre, wie sie auch sein Vater hergestellt hatte. Neben seiner Mitwirkung an Künstlerkollektiven wie ›Group Material‹ und ›Political Art Documentation/Distribution‹ ist Sánchez Verfasser zahlreicher Artikel, er hielt Vorträge und organisierte Kunstausstellungen. Der Künstler lebt und arbeitet in New York.

Einzelausstellungen: 1989 ›Exit Art‹, New York; 1991 University Art Museum, State University of New York, College at Binghamton.

Gruppenausstellungen: 1988 ›Comitted to Print: Social and Political Themes in Recent American Printed Art‹, The Museum of Modern Art, New York; 1990 ›The Decade Show: Frameworks of Identity in the 1980s‹, Museum of Contemporary Hispanic Art, The New Museum of Contemporary Art und The Studio Museum, Harlem, New York. J. A. F.

Literatur:

INGBERMAN, Jeanette, u. a., *Juan Sánchez, Rican/Structed Convictions*, New York, Exit Art, 1989
Kat. Ausst. *Juan Sánchez: Paintings and Prints*, Jersey City, Jersey City Art Museum, 1989
SANCHEZ, Juan, *Huellas: Avanzada Estética para la liberación nacional*, New York, Charas, La Galería en el Bohio, 1988
SULLIVAN, Edward J., ›Juan Sánchez‹ in *Arts Magazine* (New York), Bd. 64, Nr. 3 (November 1989), S. 93

Mira Schendel (Taf. S. 177)

1919 Zürich – São Paulo 1988

Mira Hargersheimer Schendel zog als Kind mit ihrer Familie nach Mailand und studierte dort später Philosophie. Sie hatte schon immer gezeichnet, wandte sich der Kunst ernsthaft aber erst 1949 nach ihrem Umzug nach Pôrto Alegre in Brasilien zu. Ihre erste Einzelausstellung zeigte sie dort 1950 im Vortragssaal der Zeitung *Correio do Povo*. 1952 Umzug nach São Paulo. 1954 Einzelausstellung im dortigen Museu de Arte Moderna. Trotz ihrer Verbindungen zu den Konstruktivisten nimmt sie durch die Art ihres Umganges mit Linie, Volumen, Farbe, Struktur etc. einen individuellen Platz im Kontext der brasilianischen Moderne ein.

Ausstellungen: 1968 Einzelausstellung im Museu de Arte Moderna, Rio de Janeiro. 1951/1953/1963/1965/1967/1981 Bienal de São Paulo; 1968 Biennale di Venezia; 1968 ›Concrete Poetry Show‹, Lisson Gallery, London; 1989 ›The Image of Thinking in Visual Poetry‹, Solomon R. Guggenheim Museum, New York; 1989 ›Art in Latin America: The Modern Era, 1820-1980‹, Hayward Gallery, London. 1990 Retrospektive im Museu de Arte Contemporânea da Universidade de São Paulo. T. C.

Literatur:

Kat. Ausst. *The Image of Thinking in Visual Poetry*, New York, Solomon R. Guggenheim Museum, 1989
NAVES, Rodrigo, *Mira Schendel, pinturas recentes*, São Paulo, Paulo Figueiredo Galeria de Arte, 1985
Kat. Ausst. *Mira Schendel*, São Paulo, Museu de Arte Contemporânea de Universidade de São Paulo, 1990
Kat. Ausst. *Mira Schendel*, São Paulo, Paulo Figueiredo Galeria de Arte, 1982

Lasar Segall (Taf. S. 64-69)

1891 Wilna, Litauen – São Paulo 1957

Segall wuchs als Sohn eines Thora-Schriftgelehrten im Ghetto von Wilna auf; jüdische Themen tauchten später auch in seiner Malerei auf. 1906 ging er nach Berlin und studierte dort bis 1909 an der Akademie der Bildenden Künste; im gleichen Jahr beteiligte er sich an der Ausstellung der ›Freien Sezession‹. 1910 zog Segall nach Dresden um und war Meisterschüler an der dortigen Akademie. Seine erste Einzelausstellung zeigte er in der Galerie Gurlitt; lernte Otto Dix und George Grosz kennen und schloß sich den Expressionisten an. 1912 reiste Segall zum ersten Mal nach Brasilien und hatte 1913 Einzelausstellungen in São Paulo und Campinas. Er kehrte nach Dresden zurück und stand als russischer Staatsbürger während des Ersten Weltkrieges teilweise unter Arrest. 1917-18 Besuch seiner Heimatstadt. 1919 war er neben Otto Dix, Otto Lange und anderen einer der Mitbegründer der ›Dresdener Sezession 1919‹. 1919-23 Ausstellungen mit expressionistischen Arbeiten Segalls: 1920 im Folkwang-Museum, Hagen, 1923 in der Kunsthalle Leipzig. 1923 wanderte er nach Brasilien aus, wo er in São Paulo 1924 und 1928 große Einzelausstellungen hatte. 1926 stellte er in Deutschland Arbeiten aus, die das Leben der verschiedenen sozialen Schichten Brasiliens zeigten. Mitte der 20er Jahre begann Segall die Serie *Mangue* mit Bildnissen von Prostituierten in Rio de Janeiro, die er bis in die 50er Jahre hinein fortführte. 1928-32 Parisaufenthalt und Experimente auf dem Gebiet der Skulptur. 1932 Rückkehr nach Brasilien; 1933-34 zahlreiche Ausstellungen. 1932 gründete er in São Paulo zusammen mit den Malerinnen Tarsila do Amaral und Anita Malfatti, dem Architekten Gregori Warchavchik und anderen die ›Sociedade Pró-Arte Moderna‹ (SPAM). In den 20er und 30er Jahren beschäftigte sich Segall mit Bühnenentwürfen, darunter 1933 und 1934 auch für die ›Carnaval‹-Bälle der SPAM und für jiddische Theaterproduktionen. Mitte der 30er und in den 40er Jahren wandte er sich dem Thema menschlichen Leidens, insbesondere des jüdischen Volkes, zu und machte Konzentrationslager und Pogrome zu seinen Sujets. In den 50er Jahren begann Segall seinen letzten Bilderzyklus, dessen Gegenstände die soziale Wirklichkeit Brasiliens und abstrakte Landschaften waren. 1970 wurde im Haus des Künstlers das Lasar Segall-Museum gegründet.

Ausstellungen: Galerien in New York, Rio de Janeiro und Paris; 1948 Association of American Artists, New York; 1948 Pan American Union, Washington; 1951 Retrospektive im Museu de Arte de São Paulo; 1951/1955 Ehrengast der Bienal de São Paulo; Gedenkausstellungen und Retrospektiven 1957 und 1959 auf der Bienal de São Paulo, in Venedig, Paris, Barcelona, Amsterdam, Nürnberg; 1967 im Museu de Arte Moderna, Rio de Janeiro. E. B.

Literatur:

BARDI, P. M., *Lasar Segall. Painter, engraver, sculptor*, São Paulo Museum of Art und Edizioni del Milione, Mailand 1959 (Erweiterte Ausgabe des Ausstellungskatalogs von 1951)
FROMMHOLD, Erhard, *Lasar Segall and Dresden Expressionism*, Mailand, Galleria del Levante, 1976
HORN, Gabriele, und Vera d'Horta Beccari, *Lasar Segall 1891-1957. Malerei, Zeichnungen, Druckgrafik, Skulptur*, Berlin, Staatliche Kunsthalle, 1990
HORTA, Vera d', und Marcelo Mattos Araújo, *A gravura de Lasar Segall*, São Paulo, Museu Lasar Segall, 1988
LEVI, Liseta, *Os temas júdaicos de Lasar Segall*, São Paulo, B'nai Brith, 1970
MORAIS, Frederico, und Anibal M. Machado, *Lasar Segall o Rio de Janeiro*, Rio de Janeiro, Museu Lasar Segall, 1991
NAVES, Rodrigo, und Marcelo Mattos Araújo, *O desenho de Lasar Segall*, São Paulo, Museu Lasar Segall, 1991
Kat. Ausst. *Lasar Segall*, First American Exhibition, Associated American Artists, New York, 1948
Kat. Ausst. *Lasar Segall*, Paris, Musée National d'Art Moderne, 1959
Kat. Ausst. *Lasar Segall: Antología de textos nacionais sobre a obra e o artista*, Rio de Janeiro, Funarte, 1982
Kat. Ausst. *Lasar Segall*, 1891-1957, São Paulo, Museu de Arte de São Paulo, 1957
Kat. Ausst. *Lasar Segall: Textos depoimentos, exposições*, São Paulo, Museu Lasar Segall, 1985
Kat. Ausst. *Lasar Segall*, XXXIX Biennale di Venezia, 1958/59

Antonio Seguí (Taf. S. 203)

1934 Córdoba, Argentinien

1951-52 während eines Europa-Aufenthalts Studium der Malerei und Bildhauerei in Madrid und Paris. 1957 erste Einzelausstellungen in der Galería Paideia und der Dirección de Cultura in Córdoba. Seine frühen Arbeiten stehen unter dem Einfluß von George Grosz, Otto Dix u. a.; sie zeigen Berge sich windender Körper, expressionistisch aufgefaßt und mit Anklängen an die Sozialsatire. 1958 reiste er durch Süd- und Mittelamerika und stellte dabei im Museo Municipal de Arte in Guatemala-Stadt und im Museo de Arte Colonial in Quito aus. Längerer Aufenthalt in Mexiko, wo er seine Kunststudien fortsetzte, präkolumbische Stätten besuchte und vorkoloniale Kunst sammelte. In den frühen 60er Jahren lebte er in Buenos Aires;

er schuf Gemälde mit photographischen Vergrößerungen als Maluntergrund und Zeichnungen, die enge Verwandtschaft mit Cartoons hatten. 1963 Umzug in den Pariser Vorort Arcueil. In den späten 60er Jahren entstanden bemalte Holzkonstruktionen. Anfang der 70er Jahre schuf er eine Reihe parodistischer Regattaszenen und Familienporträts in der Manier von Edouard Manet, Edgar Degas und Henri Matisse. Nach einer kurzen Afrikareise entstand eine Reihe großformatiger Kohlezeichnungen auf Leinwand mit Elefanten und argentinischen Landschaften. In den späten 70er Jahren entstanden Gemälde nach Rembrandts *Anatomiestunde des Doktor Tulp*. In den 80er Jahren ließ Seguí wiederholt einen Mann mit Anzug und Hut die Stadtszenen seiner Bilder durchqueren; in einer Serie besucht dieser die Baudenkmäler von Paris, in einer späteren sieht man ihn von einem alles bedeckenden Muster aus Figuren, Gebäuden, Tieren, Bäumen und anderen Objekten umschlungen. Seguí lebt in Arcueil, Buenos Aires und Córdoba.

Ausstellungen: 1964/1984 Biennale di Venezia; 1969 Retrospektive in der Kunsthalle Darmstadt und im Instituto de Arte Contemporáneo, Lima; 1972/1991 Museo de Arte Moderno, Buenos Aires; 1978 Fundación Museo de Bellas Artes, Caracas; 1979 Musée d'Art Moderne de la Ville de Paris; 1985 Retrospektive in der Présence Contemporaine, Cloître Saint Louis, Aix-en-Provence.

J. R. W.

Literatur:

BIRBRAGHER, Celia S. de, ›Entrevista. Antonio Seguí‹ in *Arte en Colombia* (Bogotá), Nr. 46 (Januar 1991), S. 40-45
CAIROL, Julian, *Antonio Seguí*, New York, Claude Bernard Gallery, 1988
CYROULNIK, Philippe, und Roberto Pontual, *Ouverture Brésilienne*, Ivry-Sur-Seine, CREDAC, Centre D'Art Contemporain, Galerie Fernand Leger, 1988
GLUSBERG, Jorge, ›Antonio Seguí‹ in *Latin American Art* (Scottsdale), Bd. 4, Nr. 1 (Frühling 1992), S. 77-79

MANDRIARGUES, André Pierre, *Antonio Seguí. Litografías*, San Juan, Galería Colibrí, 1969
OLDENBURG, Bengt, *Seguí*, Buenos Aires, Centro Editor de América Latina, 1980
Kat. Ausst. *Seguí, Exercises de style autour de portraits de famille*, Amsterdam, Galerie -t, 1973
Kat. Ausst. *Antonio Seguí, Texture Citadine*, Knokke, Elisabeth Franck Gallery, 1989
Kat. Ausst. *Antonio Seguí. Exposición retrospectiva 1958-1990*, Buenos Aires, Museo Nacional de Bellas Artes, 1991
Kat. Ausst. *Seguí, Paintings inspired by ›The Anatomy Lesson‹ and in addition other recent works ‹*, New York, Lefebre Gallery, 1979
Kat. Ausst. *Antonio Seguí. Paintings*, New York, Claude Bernard Gallery, 1990
Kat. Ausst. *Paris as Seen by Antonio Seguí*, New York, Lefebre Gallery, 1983
Kat. Ausst. *Antonio Seguí. Peinture à responsabilité limitée*, Paris, Galerie Claude Bernard und Galerie Jeanne Bucher, 1964
Kat. Ausst. *Seguí*, Paris, Galerie Claude Bernard und Galerie Jeanne Bucher, 1968
Kat. Ausst. *Seguí, Parques Nocturnes*, Paris, Musée d'Art Moderne de la ville de Paris, 1979
Kat. Ausst. *Antonio Seguí: ›Personnes‹*, Paris, Galerie Nina Dausset, 1979
Kat. Ausst. *Seguí, Fusanis sur seite*, Paris, Galerie Claude Bernard, 1973
Kat. Ausst. *Antonio Seguí, z grafické tvorby*, Prag, Národní Galerie v Praze, 1971
Kat. Ausst. *Seguí*, Utrecht, Hedendaage Kunst, 1971
PONTUAL, Roberto, *Explode Geraçao!* Rio de Janeiro, Editora Avenir, 1984

Daniel Senise

(Taf. S. 222)

1955 Rio de Janeiro

Daniel Senise Portela studierte 1980 Bauingenieurwesen an der Universidade Federal do Rio de Janeiro und 1980-84 Malerei an der Escola de Artes Visuais do Parque Lage, ebenfalls in Rio. Als Mitglied der jüngsten Künstlergeneration Brasiliens bricht sein Werk zugunsten einer eher lyrischen Sichtweise von Abstraktion mit der konstruktivistischen Orientierung der vorangegangenen Jahre. In seinen aktuellen Arbeiten wird die Leinwand zunächst zerknäult, verfleckt und geprügelt, um anschließend mit geheimnisvollen Figuren bemalt zu werden, die religiöse und anthropomorphe Gestalten heraufbeschwören, andererseits aber eine sehr persönliche Ikonographie darstellen. Dozent am Núcleo de Pintura de Escola de Artes Visuais do Parque Lage, Rio de Janeiro. Der Künstler lebt und arbeitet in Rio.

Ausstellungen: 1984/1989 Bienal de São Paulo; 1986 New Delhi Triennial; 1986 Bienal de La Habana; 1987 ›Modernidade: art brésilien du 20e siècle‹, Musée d'Art Moderne de la Ville de Paris; 1989 ›UABC‹, Stedelijk Museum, Amsterdam; 1990 Biennale di Venezia; 1991 ›Mito y magia en América: los ochenta‹, Museo de Arte Contemporáneo, Monterrey; 1991 ›Viva Brasil viva‹, Liljevalch Konsthall, Kulturhuset, Stockholm; 1991 ›Brasil: La nueva generacíon‹, Fundación Museo de Bellas Artes, Caracas. Seit 1984 Einzelausstellungen in zahlreichen brasilianischen Galerien; 1991 Museum of Contemporary Art, Chicago.

E. B.

Literatur:

BONITO OLIVA, Achille, *Frida Baranek, Ivens Machado, Milton Machado, Daniel Senise, Angelo Venosa*, Rom, Sala I, 1990
COCCHIARALE, Fernando, *Daniel Senise. 20a Bienal Internacional de São Paulo*, XX Bienal Internacional de São Paulo, 1989
GUENTHER, Bruce, *Daniel Senise: Surface Dialogue*, Chicago, Museum of Contemporary Art, 1991
Kat. Ausst. *Daniel Senise. Peintures Recentes*, Paris, Galerie Michel Vidal, 1988
Kat. Ausst. *Daniel Senise. Peintures Recentes*, Paris, Galerie Michel Vidal, 1991
Kat. Ausst. *Daniel Senise*, Recife, Pasárgada Arte Contemporânea, 1990
Kat. Ausst. *Daniel Senise. Pinturas recentes*, Rio de Janeiro, Thomas Cohn Arte Contemporânea, 1992
SCHNEIDER, Dietmar, ›Kunst-Abenteuer Brasilien‹ in *Kunst-Köln* (April 1988), S. 31-35
Kat. Ausst. *UABC: Painting, Sculptures, Photography from Uruguay, Argentina, Brazil and Chile*, Amsterdam, Stedelijk Museum, 1989

David Alfaro Siqueiros

(Taf. S. 110-114)

1896 Chihuahua, Mexiko – Mexiko-Stadt 1974

1911-13 Studium an der Escuela de Artes Plásticas (Academia de San Carlos) in Mexiko-Stadt und an der Escuela al Aire Libre. Während der Mexikanischen Revolution verfaßte er 1913 Beiträge für die Carranzista-Zeitung *La vanguardia* und trat 1914 in die Armee der Konstitutionalisten ein. 1919 Reise als Militärattaché nach Europa; in Paris Begegnung mit Diego Rivera. 1921 gab er in Barcelona die Zeitschrift *Vida americana* her-

aus; in dessen einziger Ausgabe fand sich sein erstes Manifest, in dem er für öffentliche Monumentalkunst und die einheimische Kultur eintrat sowie die Notwendigkeit betonte, in der Kunst universale Themen, neue Formen und moderne Materialien miteinander zu verbinden. 1922 kehrte er nach Mexiko zurück und führte Wandgemälde an der Escuela Nacional Preparatoria aus; zusammen mit Rivera und Xavier Guerrero baute er das ›Sindicato Revolucionario de Obreros Técnicos, Pintores y Plásticos‹ auf und war Herausgeber von deren Organ *El Machete*. 1925 Wandbilder für die Universidad de Guadalajara; 1930 verbüßte Siqueiros wegen seiner Rolle bei den Mai-Demonstrationen in Mexiko-Stadt eine Gefängnisstrafe in Taxco. 1932 erste Einzelausstellung im Casino Español in Mexiko-Stadt. Im gleichen Jahr mußte er das Land wegen illegaler politischer Betätigung verlassen. Auftrag für Wandgemälde in der Chouinard School of Art und im Plaza Art Center, Los Angeles. Das letztere trug den Titel *La América Tropical* und war in Spritztechnik auf Beton ausgeführt (1932 zerstört). Nach seiner politischen Ausweisung aus den Vereinigten Staaten im Jahre 1933 wandte sich Siqueiros nach Uruguay und Argentinien. Zusammen mit den argentinischen Künstlern Antonio Berni und Lino Eneas Spilimbergo arbeitete er in der Nähe von Buenos Aires an einem experimentellen Wandbild für den Zeitungsverleger Natalio Botana. Wegen politischer Aktivitäten wurde er auch in Uruguay des Landes verwiesen und ging daraufhin 1936 nach New York, wo er das ›Taller Experimental Siqueiros‹ gründete, ein »Labor für moderne Techniken in der Kunst«. Dort sollten moderne industrielle Werkzeuge, Farben, photographische Techniken wie auch »zufällige Verfahren« auf ihre Verwendbarkeit in der Kunst hin untersucht werden. In kollektiver Arbeit rang er mit seinen Studenten – darunter Jackson Pollock – in Plakaten und Wandbildern um eine Synthese von realistischem Stil und radikalem politischem Gehalt. 1937-39 Soldat in der republikanischen Armee Spaniens; 1940 Rückkehr nach Mexiko. Siqueiros mußte fliehen, als er in Zusammenhang mit dem Attentat auf den im mexikanischen Exil lebenden Trotzki belastet worden war. In den nächsten Jahren entstanden verschiedene Wandbilder, so im chilenischen Chillán 1941-42, und in Havanna, 1943, sowie nach seiner Rückkehr im Palacio de Bellas Artes, Mexiko-Stadt, 1944-45. 1952-58 entstanden Wandbilder für die Ciudad Universitaria und das Museo Nacional de Historia in Mexiko-Stadt. 1960 kam er auf Veranlassung von Präsident López Mateos wegen »sozialer Zügellosigkeit« erneut ins Gefängnis, wurde

jedoch 1964 begnadigt. Noch im gleichen Jahr nahm er die Arbeit an seinem größten Wandbild, *La marcha de la humanidad*, auf. 1966 Premio Nacional del Gobierno de México, 1967 Lenin-Friedenspreis der Sowjetunion.

Retrospektiven: 1967 Museo Universitario de Ciencias y Arte, Ciudad Universitaria, Mexiko; 1972 Museum of Modern Art in Kobe, Japan. R. O'N.

Literatur:

ARENAL DE SIQUEIROS, Angélica, und Ruth Solís, *Vida y obra de David Alfaro Siqueiros*, Mexiko, Fondo de Cultura Económica, 1975
FOLGARAIT, Leonard, *David Alfaro Siqueiros, so far from Heaven*, Cambridge University Press, 1987
HURLBURT, Laurence P., *The Mexican Muralists in the United States*, Albuquerque, University of New Mexico Press, 1989
MICHELI, Mario de, *Siqueiros*, New York, Harry N. Abrams, Inc., 1968, und Mexiko, Secretaría de Educación Pública, 1985
MICHELI, Mario de, *Siqueiros e il muralismo messicano*, Florenz, Palazzo Vecchio, 1976
RODRIGUEZ, Antonio, *Siqueiros*, Mexiko, Fondo de Cultura Económica, 1974
SIQUEIROS, David Alfaro, *Art and Revolution*, London, Lawrence and Wishart, 1975
SIQUEIROS, David Alfaro, *Esculto-Pintura. Cuarta etapa del muralismo en México*, Mexiko, Galería de Arte Misrachi, und New York, Tudor Publishing, 1968
SIQUEIROS, David Alfaro, *Man nannte mich den Großen Oberst. Erinnerungen*, Berlin, 1988
SIQUEIROS, David Alfaro, *Me llamaban el Coronelazo (Memoiren)*, Mexiko, Editorial Grijalbo, 1977
Kat. Ausst. *Siqueiros, Exposición Retrospectiva, 1911-1967*, Universidad Nacional Autónoma de México, 1967
Kat. Ausst. *Siqueiros, Exposición de Homenaje*, Mexiko, Palacio de Bellas Artes, Instituto Nacional de Bellas Artes, 1975
TIBOL, Raquel, *Siqueiros. Introductor de Realidades*, Mexiko, Universidad Nacional Autónoma de México, 1961
TIBOL, Raquel, *Textos de David Alfaro Siqueiros*, Mexiko, Fondo de Cultura Económica, 1974

Ray Smith (Taf. S. 213)

1959 Brownsville, Texas

Ray Smith Yturria war Sohn einer mexikanischen Mutter und eines angelsächsischen Vaters. Er wuchs in Mexiko-Stadt auf. Er malte täglich, erwarb ein profundes kunsthistorisches Wissen und beschloß, Künstler zu werden. Nach der Zerstörung des elterlichen Hauses während des Erdbebens von 1985 ging Smith nach New York: Seine amerikanische wie auch seine mexikanische Herkunft trat ihm voll ins Bewußtsein. Dieses bikulturelle Erbe kommt in seinen seit den späten 70er Jahren entstandenen Gemälden, Drucken und Skulpturen zum Aus-

druck; da sie gleichermaßen aus den Kunsttraditionen Europas wie auch Mexikos schöpfen, entziehen sie sich einer einfachen stilistischen Zuordnung. Am bekanntesten wurde Smith für seine figürlichen, in leuchtenden Farben auf Holztafeln ausgeführten Gemälde: Darstellungen von Tieren oder Hybridwesen aus Mensch und Tier vor Landschaften, dekorativen und geometrischen Mustern oder vor mit Buchstaben oder Zahlen gefüllten Feldern. Das große Format und der im weitesten Sinne politische Gehalt dieser Arbeiten verweist auf die mexikanischen Muralisten, während ihre Malweise eher den stilistischen Einfluß von Pablo Picasso, Francis Picabia, Fernand Léger und anderen Malern der Pariser Schule erkennen läßt. Smith selber sagt, die in seiner Jugend bei mexikanischen Kunsthandwerkern genossene Ausbildung in der Freskotechnik habe ihn dazu angeregt, Holz gegenüber Leinwand als Malgrund zu bevorzugen; außerdem erinnere es ihn an die mexikanische *retablo*-Malerei. Der Künstler lebt und arbeitet in Cuernavaca, Mexiko, und New York.

Einzelausstellungen: 1989 The Institute of Contemporary Art, Boston; 1992 Bonnefantenmuseum, Maastricht, Niederlande.

Gruppenausstellungen: 1989 Biennale des Whitney Museum of American Art, New York; 1990 ›With the Grain: Contemporary Panel Painting‹, Whitney Museum of Contemporary Art at Champion, Stamford, Connecticut; 1990 ›Through the Path of Echoes: Contemporary Art in Mexico‹, Independent Curators Incorporated, New York; 1991 ›Displacements: Reconfiguring the Relationship of Image to Identitiy to Tradition‹, Centro Atlántico de Arte Moderno, Las Palmas de Gran Canaria; 1991 ›Mito y magia en América: los ochenta‹, Museo de Arte Contemporáneo, Monterrey. J. A. F.

Literatur:

FERRER, Elizabeth, und Alberto Ruy Sánchez, *Through the Path of Echoes: Contemporary Art in Mexico*, New York, Independent Curators, Inc., 1990
MONSIVAIS, Carlos, *Ray Smith. Pintura y Escultura*, Mexiko, Galería de Arte Contemporáneo, 1989
PELIZZI, Francesco, *Ray Smith*, Maastricht, Bonnefantenmuseum, 1992
SANTAMARIA, Guillermo, *Ray Smith*, Mexiko, Galería OMR, 1991
SULLIVAN, Edward J., *Ray Smith*, New York, Sperone Westwater Gallery, 1989

Jesús Rafael Soto (Taf. S. 178-181)

1923 Ciudad Bolívar, Venezuela

Als junger Mann malte Soto als gewerblicher Künstler Plakate für ein Kino seiner Heimatstadt, die er 1942 verließ, um die Escuela de Artes Plásticas in Caracas zu besuchen. Dort begegnete er Carlos Cruz-Diez und Alejandro Otero. Sein Interesse für reduzierte und geometrische Ausdrucksmodi erwachte, nachdem er ein kubistisches Bild von Georges Braque gesehen hatte. 1947-50 Leitung der Escuela de Artes Plásticas in Maracaibo. Umzug nach Paris. Dort schloß er sich Yaacor Agam, Jean Tinguely, Víctor Vasarely und anderen Künstlern an, die mit dem Salon des Réalités Nouvelles und der Galerie Denise René verbunden waren. Mitte der 50er Jahre suchte er seine Bilder und Konstruktionen mit optischer Bewegung zu erfüllen; am Ende des Jahrzehnts hatte er eine Formensprache entwickelt, in der Quadrate, gebogene Drähte oder andere Gegenstände vor einem Hintergrund aus feinen, parallelen Linien angeordnet werden: Bei jeder Bewegung des Betrachters entstand der optische Eindruck einer Vibration des Objekts. 1969 erstes Exemplar der *Penetrables:* große Environments aus hängenden Plastik- oder Metallröhren, die wiederum durch die Bewegung des Betrachters optisch verschoben und in Bewegung versetzt werden. Soto erhielt außerdem zahlreiche Aufträge für Wandbilder, unter anderem 1970 für das Gebäude der UNESCO in Paris. 1988 Monumentalskulptur *Esfero virtual* für den Olympischen Park in Seoul, Südkorea. Soto lebt und arbeitet in Paris.

Retrospektiven: 1968 Stedelijk Museum, Amsterdam; 1969 Musée d'Art Moderne de la Ville de Paris; 1973 Museo de Arte Moderno Jesús Soto, Ciudad Bolívar; 1974 Solomon R. Guggenheim Museum, New York; 1982 Palacio de Velázquez del Parque de Retiro, Madrid; 1983 Museo de Arte Contemporáneo de Caracas; 1985 Center of Fine Arts, Miami; 1990 Museum of Modern Art, Kamakura, Japan.

Gruppenausstellungen: 1963 Bienal de São Paulo; 1964/1966 Biennale di Venezia.

J. R. W.

Literatur:

BOULTON, Alfredo, *Soto*, Madrid, Galería Theo, 1990
BOULTON, Alfredo, Gloria Moure und José María Iglesias, *Soto*, Madrid, Palacio de Velázquez, Parque del Retiro, 1982
BOULTON, Alfredo und Masyoshi Homma, *Jesús Rafael Soto*, Kamakura, *The Museum of Modern Art*, 1990
BRETT, Guy, *Soto*, New York, Marlborough Gallery, 1969
ELME, Patrick d', *La logique de Soto*, Paris, Cimaise, 1970
JORAY, Marcel, und Jesús Rafael Soto, *Soto*, Neuchâtel, Editions du Griffon, 1984
LEENHARDT, Jacques, *Soto*, Knokke-le-Zonte, Elisabeth Franck Gallery, 1988
RENARD, Claude-Louis, ›Interview with Soto‹ in *Soto. A Retrospective Exhibition*, New York, Solomon R. Guggenheim Museum, 1974
SOMAINI, Luisa, *Soto. Opere recenti*, Mailand, Arnoldo Montadori Arte, 1991
SOTO, Jesús Rafael, ›Le role des concepts scientifiques dans d'art‹ in *Colloquium: La Dimensione Scientifica Dello Sviluppo Culturale*, Rom, Academia Nazionale dei Lincei, 1990
SOTO, Jesús Rafael, *Textos*, Madrid, Theospacio, 1990
Kat. Ausst. *Soto*, Stedelijk Museum, Amsterdam, Palais des Beaux Arts, Brüssel, Amsterdam, 1969
Kat. Ausst. *Jesús Rafael Soto, Kinetische Strukturen*, Düsseldorf, Galerie Schmela, 1966
Kat. Ausst. *Jesús Rafael Soto*, Hannover, Kestner-Gesellschaft, 1968
Kat. Ausst. *Jesús Rafael Soto*, Helsinki, Helsingin Kaupungin Taidekokoelmat, 1979
Kat. Ausst. *Soto, Kinetische Bilder*, Krefeld, Museum Hans Lange, 1963
Kat. Ausst. *Jesús Rafael Soto*, Kaarst, Gallery 44, 1991
Kat. Ausst. *Jesús Rafael Soto*, München, Galerie Buchholz, 1970
Kat. Ausst. *Soto, A Retrospective Exhibition*, New York, Solomon R. Guggenheim Museum, 1974
Kat. Ausst. *Soto*, Paris, Musée de'Art Moderne de la Ville de Paris, 1969
Kat. Ausst. *Soto*, Paris, Centre Georges Pompidou, 1979
Kat. Ausst. *Jesús Rafael Soto*, Quadrat-Bottrop, Josef Albers Museum, 1990
Kat. Ausst. *Soto*, Paris, Centre Georges Pompidou, 1979
Kat. Ausst. *Jesús Rafael Soto, Vibrationsbilder, Kinetische Strukturen, Environment*, Ulm, Museum Ulm, 1970
TISMANEANU, Vladimir, Gilles Plazy und Daniel Abadie, *Soto. Cuarenta años de creación 1943-1983*, Caracas, Museo de Arte Contemporáneo de Caracas, 1983
XURIGUERA, Gérard, *Soto. Œuvres récentes*, Nizza, Galerie Sapone, 1990

Rufino Tamayo (Taf. S. 140-144)

1899 Oaxaca, Mexiko – Mexiko-Stadt 1991

Tamayo war zapotekischer Abstammung; er verlor seine Eltern und zog 1911 zu einer Tante nach Mexiko-Stadt. 1915 fing er an,

Zeichenunterricht zu nehmen und besuchte 1917-21 die Escuela de Artes Plásticas (Academia de San Carlos). 1921 Ernennung zum Leiter des Departamento de Dibujos Etnográficos im Museo Nacional de Arqueología. 1926-28 lebte er in New York und studierte in Museen und Galerien moderne europäische Kunst; er lernte Stuart Davis kennen und sah 1928 die Matisse-Ausstellung im Brooklyn Museum. Nach seiner Heimkehr 1928-29 Dozent für Malerei an der Escuela de Artes Plásticas (Academia de San Carlos) in Mexiko-Stadt. 1929-34 gemeinsames Atelier mit María Izquierdo. Er malte in leuchtenden Farben vorwiegend anspielungsreiche Figurengruppen und Stilleben, letztere häufig mit tropischen Früchten. Tamayo zog sich mit seinen Arbeiten die Mißbilligung der zu jener Zeit tonangebenden Muralisten zu, die seine modernistische Empfindsamkeit, die keinem Nutzen unterworfene Ästhetik, seine politische Neutralität und seinen Internationalismus ablehnten. 1929 Einzelausstellung in der Galería de Arte Moderno del Teatro Nacional in Mexiko-Stadt. 1932 Ernennung zum Leiter des Departamento de Artes Plásticas in der Secretaría de Educación. 1933 Wandbild für die Escuela Nacional de Música. 1936 als Delegierter der Liga de Escritores y Artistas Revolucionarios (LEAR) Besuch des American Artists Congress in New York. 1936-48 in New York; 1938-47 Dozent an der Dalton School; die Sommer verbrachte er in Mexiko. 1938 Auftrag für ein Wandgemälde für das Museo Nacional de Antropología. 1939 starke Eindrücke durch die Picasso-Ausstellung im Museum of Modern Art, New York. Eine in den frühen 40er Jahren entstandene Serie mit wilden Tieren beruhte stilistisch auf mexikanischer Volkskunst und reflektierte seine vom Zweiten Weltkrieg hervorgerufene Besorgnis. 1943 Wandbild für das Smith College, Northampton, Massachusetts. 1946 Gründung des Taller Tamayo an der Kunstschule des Brooklyn Museum. Seine Retro-

spektive im Palacio de Bellas Artes in Me-
xiko-Stadt im Jahre 1948 wurde von David
Alfaro Siqueiros wegen der gezeigten ab-
strakten Werke in der Presse angegriffen. Um
1950 Serie von Gemälden, auf denen mensch-
liche Gestalten mit der Weite des Universums
kontrapunktieren. 1949 zog Tamayo nach
Paris. 1952 Wandbild im Palacio de Bellas
Artes, Mexiko-Stadt; 1958 im UNESCO-
Gebäude, Paris. In den 50er Jahren wurden
Tamayos Figuren flacher und schematischer;
gleichzeitig strebten die Farben zur intensi-
ven Harmonie eines einzigen Tones. 1964
kehrte er nach Mexiko zurück und schuf ein
Wandgemälde für das neue Museo Nacional
de Antropología in Mexiko-Stadt. 1973 be-
gann er in der neuentwickelten Reliefdruck-
technik der Mixographie zu arbeiten. 1974
Stiftung seiner Sammlung präkolumbischer
Kunst an die Stadt Oaxaca, die damit das
Museo de Arte Prehispánico de México
Rufino Tamayo aufbaute. 1981 Eröffnung
des Museo de Arte Contemporáneo
Internacional Rufino Tamayo in Mexiko-
Stadt.

Retrospektiven: 1967/1987 Palacio de Bellas
Artes, Mexiko-Stadt; 1968 Phoenix Art Mu-
seum; 1968 National Museum of Art, Bel-
grad; 1987 Muséo de Arte Contemporáneo
Internacional Rufino Tamayo, Mexiko-Stadt;
1988 Museo Nacional Centro de Arte Reina
Sofia, Madrid.

Einzelausstellungen: 1974 Musée d'Art Moderne
de la Ville de Paris; 1976 Musco de Arte Mo-
derno, Mexiko-Stadt; 1976 Museum of Mo-
dern Art, Tokyo; 1977 Fundación de Bellas
Artes, Caracas; 1978 The Phillips Collection,
Washington; 1979 Solomon R. Guggenheim
Museum, New York.

Gruppenausstellungen: 1949/1968 Biennale di
Venezia; 1951 Instituto de Arte Moderno,
Buenos Aires; 1953/1977 Bienal de São
Paulo. J. R. W.

Literatur:

CARDOZA Y ARAGON, Luis, u. a., *Rufino Tamayo:
Pinturas*, Madrid, Museo Nacional Centro de
Arte Reina Sofía, Ministerio de Cultura, 1988
CONDE, Teresa del, u. a., *Rufino Tamayo. 70 Años de
Creación*, Mexiko, Museo de Arte Contemporáneo
Internacional Rufino Tamayo, Instituto Nacional
de Bellas Artes, 1987
CORREDOR-MATHEOS, J., *Tamayo*, Barcelona,
Ediciones Polígrafa, 1982
GENAUER, Emily, *Rufino Tamayo*, New York, Harry
N. Abrams, 1975
GOLDWATER, Robert, *Rufino Tamayo*, New York,
Quadrangle Press, 1947
PAZ, Octavio, *Rufino Tamayo: Myth and Magic*, New
York, Solomon R. Guggenheim Museum, 1979
PAZ, Octavio, und Jacques Lassaigen, *Rufino Tamayo*,
New York, Rizzoli, 1983; Barcelona, Ediciones
Polígrafa, 1982

PAZ, Octavio, *Tamayo en la pintura mexicana*, Mexiko,
Universidad Nacional Autónoma de México, 1959
SULLIVAN, Edward J., *Sculptures and Mixographs by
Rufino Tamayo*, Chicago, Mexican Fine Arts Center
Museum, 1991
SULLIVAN, Edward J. und Raquel Tibol, *Rufino
Tamayo: Recent Paintings 1980-1990*, New York,
Marlborough Gallery, 1990
Kat. Ausst. *Rufino Tamayo*, Staatliche Kunsthalle
Berlin, 1990
Kat. Ausst. *Rufino Tamayo*, Florenz, Palazzo Strozzi,
1975
Kat. Ausst. *Rufino Tamayo, Exposición Homenaje:
50 años de labor artistica*, Mexiko, Palacio de
Bellas Artes, 1967
Kat. Ausst. *Rufino Tamayo, Malerier Og Grafikk*, Oslo,
Eduard Munch Museet, 1989/90
Kat. Ausst. *Rufino Tamayo, Peintures 1960-1974*, Paris,
Musée d'Art Moderne de la Ville de Paris, 1974
Kat. Ausst. *Rufino Tamayo: Fifty Years of His Painting*,
Washington, Phillips Collection, 1978
Kat. Ausst. *Rufino Tamayo, Graphik 1962-1982*, Wien,
Graphische Sammlung Albertina, 1983
TIBOL, Raquel (Hrsg.), *Textos de Rufino Tamayo*,
Mexiko, Universidad Nacional Autónoma de
México, 1987
Verschiedene Autoren, *Rufino Tamayo*, Antología
Crítica, Mexiko, Terra Nova, 1987

Francisco Toledo (Taf. S. 196)

1940 Juchitán, Oaxaca, Mexiko

Toledo ist zapotekischer Abstammung; der
Vater entstammte einer Schuhmacher-, die
Mutter einer Metzgerfamilie. 1951 Umzug
der Familie nach Oaxaca. 1956 Teilnahme an
einem Linoldruck-Kurs, den der ehemalige
Kahlo-Schüler Arturo García leitete. 1957
nahm er Unterricht im Taller Libre de Gra-
bado de la Escuela de Diseño y Artesaniás,
das Bestandteil des Instituto Nacional de
Bellas Artes in Mexiko-Stadt war. 1959 erste
Einzelausstellungen in der Galería Antonio
Souza in Mexiko-Stadt und im Fort Worth
Art Center in Texas. 1960 ging Toledo nach
Europa und lernte Druckgraphik bei Stanley
William Hayter in Paris. Er begegnete
Rufino Tamayo, den Schriftstellern Octavio

Paz und Carlos Fuentes und bewunderte die
Werke von Marc Chagall, Paul Klee und Jean
Dubuffet. 1965 Rückkehr nach Mexiko. Die
Bilderwelt seiner Gemälde, Zeichnungen
und Drucke umfaßt cartoonhafte mensch-
liche Figuren, anthropomorphe Tiere und
animistische Landschaften – oftmals mit
sexuellen Konnotationen – und bezieht Anre-
gungen aus der Folklore Oaxacans, der prä-
kolumbischen Mythologie und den Legenden
der Kolonialzeit ein. Toledo entwarf außer-
dem Wandteppiche und arbeitete in den Be-
reichen Keramik und Buchillustration. 1977
Aufenthalt in New York. 1989 Stiftung einer
Graphik-Sammlung als Grundstock für das
Instituto de Artes Gráficas de Oaxaca. Der
Künstler lebt und arbeitet in Oaxaca und
Mexiko-Stadt.

Ausstellungen: 1976 Museo de Arte Moderna
de Bogotá; 1980 Museo de Arte Moderno,
Mexiko-Stadt; 1984 Museo del Palacio de
Bellas Artes; 1987 ›Art of the Fantastic:
Latin America, 1920-1987‹, Indianapolis
Museum of Art; 1987 ›Imagen de Mexico.
Der Beitrag Mexikos zur Kunst des 20. Jahr-
hunderts‹, Schirn Kunsthalle, Frankfurt am
Main; 1988 Graphik-Retrospektive im Mexi-
can Fine Arts Center Museum, Chicago.
 J. R. W.

Literatur:

ACHA, Juan, Luis Cardoza y Aragón, Salvador
Elizondo u. a., *Francisco Toledo*, Mexiko, Museo
de Arte Moderno, 1980
ASHTON, Dore, *Francisco Toledo*, Latin American
Masters, Beverly Hills, 1991
CARDOZA Y ARAGON, Luis, *Toledo. Pintura y cerámica*,
Mexiko, Ediciones Era, 1987
CONDE, Teresa del, *Francisco Toledo*, Mexiko, Secre-
taría de Educación Pública, 1981
CONDE, Teresa del, *Francisco Toledo: A Retrospective
of His Graphic Works*, Chicago, Mexican Fine Arts
Center, 1988
MONSIVAIS, Carlos, *Toledo, lo que el viento a Juárez*,
Mexiko, Ediciones Era, 1986
SULLIVAN, Edward J., *Francisco Toledo*, New York,
Nohra Haime Gallery, 1990

Joaquín Torres-García
(Taf. S. 146-153)

1874 Montevideo – Montevideo 1949

Der Vater Joaquín Torres-Garcías war ein
katalanischer Kaufmann, seine Mutter eine
gebürtige Uruguayanerin, die ihren Sohn zu
Hause unterrichtete. 1891 Umzug der Fa-
milie nach Spanien; dort ließen sie sich zu-
nächst in Mataró, später in Barcelona nieder.
Einschreibung in der Escuela Oficial de Bel-
las Artes de Barcelona (›Llotja‹) und in der
Academia Baixas; außerdem wurde er Mit-
glied der katholischen Künstlervereinigung
›Cercle Artístic Sant Lluc‹. Gegen Ende des

Jahrzehnts gehörte Torres-García zur Bohème, die im Café Els Quatre Gats verkehrte und der auch Pablo Picasso und Julio González angehörten. Die Zeichnungen, die er ausstellte und veröffentlichte, zeigten einen von Steinlen und Henri de Toulouse-Lautrec abgeleiteten Stil. Er assistierte Antoni Gaudí 1903 bei der Herstellung von Glasfenstern für die Kathedrale in Palma de Mallorca und später für die Sagrada Familia in Barcelona. 1908 Aufträge für Wandgemälde für die Kirche San Agustín, Barcelona, 1910 für den Pavillon Uruguays auf der Exposition Universelle de Bruxelles, 1912-18 für den Sitz der katalanischen Regierung, den Palau de la Generalitat in Barcelona. Sein Stil in dieser Zeit ist ein pastorales, monumentales Derivat von Pierre Puvis de Chavannes. 1913 veröffentlichte er seine erste kunsttheoretische Schrift, *Notes sobre art*. 1920 zog Torres-García nach New York, um dort von ihm entworfene Holzspielzeuge herzustellen. Begegnung mit Marcel Duchamp, Katherine Dreier, Joseph Stella und Gertrude Vanderbilt Whitney. 1921 Ausstellung im Whitney Studio Club zusammen mit Stuart Davis. Zu dieser Zeit entstanden flache, graphische Zeichnungen und Gemälde mit Ansichten geometrischer, fragmentierter Städte. 1922 ging er nach Italien und 1924 nach Villefranche-sur-Mer in der Nähe von Nizza. 1926 zog er weiter nach Paris, wo er mit Jean Hélion ein Atelier teilte. Sein Interesse für prähistorische, primitive und präkolumbische Kunst erwachte; zu jener Zeit zeichnete sein Sohn Augusto Nazca-Keramik für das Archiv des Musée du Trocadéro. 1928 traf Torres-García Theo van Doesburg und im folgenden Jahr Piet Mondrian. 1930 gründete er mit Michel Seuphor die Gruppe ›Cercle et Carré‹. Entwicklung des ›Universalismo Constructivo‹: In diesem wird die Gitterstruktur des Neoplastizismus zwar beibehalten, jedes abgeteilte Rechteck aber jeweils mit einem schematischen Motiv versehen – Symbole für autobiographische, mathemati-

sche oder spirituelle Ideen. Häufig beruhen die Kompositionen auf dem Goldenen Schnitt, und die Farben nähern sich, wenn es keine Primärfarben sind, stark der Monochromie. Um den Folgen der wirtschaftlichen Depression zu entgehen, verließ er 1932 Paris. 1933 Einzelausstellung im Museo de Arte Moderno, Madrid. 1934 Rückkehr nach Montevideo. 1935 Gründung der ›Asociación de Arte Constructivo‹ (AAC) und Veröffentlichung des Buches *Estructura*. In seinem Unterricht, seinen Schriften und auf Vorträgen warb Torres-García für seine ästhetischen Theorien und den Gedanken einer spezifisch südamerikanischen Kunst. 1936-43 gab die AAC das Magazin *Círculo y cuadrado* heraus. 1938 wurde im Parque Rodó in Montevideo das *Monumento cósmico* aufgestellt, eine Steinwand mit eingegrabenen Symbolen. 1939 schrieb Torres-García seine Autobiographie. 1943 Gründung des Taller Torres-García, eine der Pädagogik und der kollektiven Arbeit gewidmete Werkstatt. 1943 Erscheinen seines theoretischen Werkes *Universalismo constructivo: contribución a la unificación del arte y la cultura de América*. Die Werkstatt führte 1944 einen Wandbildzyklus für das Hospital de Saint Bois aus und gab ab 1945 die Zeitschrift *Removedor* heraus.

Postume Ausstellungen: 1951 Instituto de Arte Moderno, Buenos Aires; 1955 Musée d'Art Moderne de la Ville de Paris; 1961 Stedelijk Museum, Amsterdam; 1962 Comisión Nacional de Bellas Artes, Montevideo; 1971/1972 Retrospektive in der National Gallery of Canada, Ottawa, im Solomon R. Guggenheim Museum, New York, Providence Museum of Art, Rhode Island School of Design; 1985 Retrospektive in der Hayward Gallery, London; 1991 ›La escuela del sur: el taller Torres-García y su legado‹, Museo Nacional Centro de Arte Reina Sofía, Madrid.

J. R. W.

Literatur:

BRANDAO, Leda, *Joaquín Torres-García*, Monterrey, Museo de Monterrey, 1981

BUZIO DE TORRES, Cecilia, *Torres-García and His Legacy*, New York, Kouros Gallery, 1986

BUZIO DE TORRES, Cecilia, u. a., *Torres-García*, Valencia und Madrid, IVAM, Centre Julio Gónzalez und Museo Nacional Centro de Arte Reina Sofía, 1991

CACERES, Alfredo, *Joaquín Torres-García: Estudio psicológico y síntesis de crítica*, Montevideo, LIGV, 1941

CASSOU, Jean, *Torres-García*, Paris, Fernand Hazan, 1955

CASTRO, Sergio de, Mario Gradowczyk und Marie Aline Prat, *Hommage à Torres-García. Œuvres 1928 à 1948*, Paris, Galerie Marwan Hoss, 1990

DUNCAN, Barbara, *Joaquín Torres-García 1874-1949. Chronology and Catalogue of the Family Collection*, Austin, The University of Texas at Austin Art Museum, Archer M. Huntington Galleries, 1974

GRADOWCZYK, Mario H., *Joaquín Torres-García*, Buenos Aires, Ediciones de Arte Gaglianone, 1985

JARDI, Enric, *Joaquín Torres-García. Época Catalana (1908-1928)*, Montevideo, Museo Nacional de Artes Visuales, 1988

JARDI, Enric, *Torres-García*, Barcelona, Ediciones Polígrafa, 1974

KALENBERG, Angel, und Jacques Lassigne, *Torres-García: Construction et symboles*, Paris, Musée d'Art Moderne de la Ville de Paris, 1975

KALENBERG, Angel, und Julio María Sanquinetti, *Seis maestros de la pintura uruguaya*, Buenos Aires, Museo Nacional de Bellas Artes, 1987

LUBAR, Robert S., ›Art-Evolució, Joaquín Torres-García y la formación social de la vanguardia en Barcelona‹ in *Barradas, Torres-García*, Madrid, Galería Guillermo de Osma, 1991

MEDINA, Alvaro, ›Torres García y la Escuela del Sur‹ in *Art Nexus* (Bogotá), Nr. 3 (Januar 1992), S. 52-61

PINEDA, Rafel, *Joaquín Torres-García. Época de Paris. 1926-1932*, Caracas, Galería Siete Siete, 1980

RAMIREZ, María del Carmen, und Cecilia Buzio de Torres-García, *La Escuela del Sur: El Taller Torres-García y su legado*, Madrid, Museo Nacional Centro de Arte Reina Sofía, und Austin, Archer M. Huntington Art Gallery, University of Texas, 1991

ROBBINS, Daniel, *Joaquín Torres-García 1874-1949*, Providence, Rhode Island School of Design, 1970

ROWELL, Margit, u. a., *Torres-García: Grid-Pattern-Sign. Paris-Montevideo 1924-1944*, London, Arts Council of Great Britain, Hayward Gallery, 1985

TORRES-GARCIA, Joaquín, *Escritos*, Montevideo, Ed. Juan Flo, Arca, 1974

TORRES-GARCIA, Joaquín, *Historia de mi vida*, Barcelona, Paidós, 1990

TORRES-GARCIA, Joaquín, *Universalismo constructivo*, Buenos Aires, Editorial Poseidón, 1944, Neuauflage: Madrid, Alianza Editorial, 1984. Bd. 1, 1934-36; Bd. 2, 1936-42

Kat. Ausst. *Exhibition of Paintings, Reliefs & Drawings by Joaquín Torres-García*, New York, 1977

Kat. Ausst. *Joaquín Torres-García*, Baden-Baden, Staatliche Kunsthalle, 1962

Kat. Ausst. *Joaquín Torres-García, 1874-1949, Universalismo Constructivo*, Buenos Aires, Museo Nacional de Bellas Artes, 1970

Kat. Ausst. *Joaquín Torres-García*, Buenos Aires, Museo Nacional de Bellas Artes, 1974

Kat. Ausst. *Joaquín Torres-García*, Caracas, Fundación Museo de Arte Contemporáneo de Caracas, 1975

Kat. Ausst. *Joaquín Torres-García, Montevideo 1874-1949*, São Paulo, Museu de Arte de São Paulo Assis Chateaubriand, 1979

Kat. Ausst. *Joaquín Torres-García: Paintings 1931-1946/ Oceanic Art*, New York, Royal Marks Gallery, 1969

Tunga

(Taf. S. 233)

1952 Palmares, Pernambuco, Brasilien

Antonio José de Barros Carvalho e Mello Mourao schloß 1974 sein Architekturstudium an der Universidade Santa Ursula in Rio de Janeiro ab. 1974/1975 Einzelausstellungen im Museu de Arte Moderna in Rio de Janeiro. 1976 Mitherausgeber von *Malasartes*. 1980 veröffentlichte er zusammen mit José Resende, Waltércio Caldas und anderen *A Parte de Fogo*. In den 8oer Jahren zahlreiche Ausstellungen seiner aus einer Mischung

aus brasilianischem Neokonkretismus und Surrealismus hervorgegangenen Stahlskulpturen. Die oftmals monumentalen Arbeiten verwenden surrealistische Figuren, Bilder und Objekte bar jeder normalen Proportion und erinnern an gewaltige Industrielandschaften. Tunga lebt und arbeitet in Rio de Janeiro.

Einzelausstellungen: 1989/1990 Stedelijk Museum, Amsterdam; Whitechapel Gallery, London; The Third Eye Center, Glasgow; The Museum of Contemporary Art, Chicago.

Ausstellungen: 1981/1987 Biennale di Venezia; 1985 ›Contemporary Art from Brazil‹, Hara Museum of Art, Tokyo; 1987 Bienal de São Paulo; 1987 ›Modernidade: art brésilien du 20e siècle‹, Musée d'art moderne de la Ville de Paris; 1989 ›Tunga »Lezarts«/Cildo Meireles »Through«‹, Fundation Kanaal, Kortrijk, Belgien; 1989 ›UABC‹, Stedelijk Museum, Amsterdam; 1990 ›Transcontinental: Nine Latin American Artists‹, Ikon Gallery, Birmingham, England; 1991 ›Viva Brasil viva‹, Liljevalchs Konsthall, Kulturhuset, Stockholm. E. B.

Literatur:

BRETT, Guy, ›Tunga‹ in *Transcontinental. Nine Latin American Artists*, London, New York, Verso, und Birmingham, Ikon Gallery, 1990, S. 54-55
DUARTE, Paulo Sérgio, *Tunga*, Chicago, Museum of Contemporary Art, 1989
Kat. Ausst. *Tunga*, Glasgow, Third Eye Centre, 1990
Kat. Ausst. *Tunga*, São Paulo, Gabinete de Arte Raquel Arnaud Babenco, 1983
Kat. Ausst. *UABC: Painting, Sculptures, Photography from Uruguay, Argentina, Brazil and Chile*, Amsterdam, Stedelijk Museum, 1989
VENANCIO FILHO, Paulo, ›Situaçoes limites‹ in *Cildo Meireles, Tunga*, Kortrijk, Kanaal Art Foundation, 1989

Gregorio Vardánega (Taf. S. 166)

1923 Venedig

1926 Emigration der Familie nach Argentinien. 1939-46 Studium in Buenos Aires. Kurz nach ihrer Gründung wurde er 1946 Mitglied der ›Asociación Arte Concreto-Invención‹. 1946-48 Teilnahme an Ausstellungen Konkreter Kunst in Buenos Aires. 1948 reiste er mit Carmelo Arden-Quin nach Paris und stellte dort im folgenden Jahr aus. In den 40er Jahren verfolgte er zwei deutlich verschiedene Stile: Bei seinen Reliefs befestigte er längliche Glas- und Holzstücke in geometrischen Anordnungen auf einer weißen, ebenen Fläche, während seine aus dem Suprematismus abgeleiteten Gemälde aus kleinen, sorgfältig gemalten Quadraten und Rechtecken vor weißem Hintergrund bestehen. Wenngleich er solche Elemente auch noch in späteren Gemälden benutzte, führte er in den 50er Jahren eine kräftigere Farbgebung ein. 1954 war er neben Arden-Quin und anderen argentinischen Künstlern Mitbegründer der ›Asociación de Arte Nuevo‹. 1959 Umzug nach Paris. Es entstanden biomorphe, abstrakte Skulpturen aus Metall, Plexiglas, Holz und anderen Materialien. Der Künstler lebt und arbeitet in Paris.

Ausstellungen: 1967 ›Lumière et mouvement‹, Musée d'Art Moderne de la Ville de Paris; 1976 ›Les Gémaux‹, Centre Culturel Sceaux, Frankreich; 1978-82 ›Grands et jeunes d'aujourd'hui‹, Grand Palais, Paris. E. F.

Literatur:

GRADOWCZYK, Mario H., *Argentina Arte Concreto-Invención 1945/Grupo Madí 1946*, New York, Rachel Adler Gallery, 1990
MALDONADO, Tomás, u. a., *Arte Concreto-Invención/ Arte Madí*, Basel, Edition Galerie von Bartha, 1991
PERAZZO, Nelly, *El arte concreto en la Argentina en la década del 40*, Buenos Aires, Ediciones de Arte Gaglianone, 1983
RAGON, Michel, *Gregorio Vardánega*, Paris, Denise René Galerie, 1969

Alfredo Volpi (Taf. S. 170f.)

1896 Lucca, Italien – São Paulo 1988

Als Volpi noch keine 2 Jahre alt war, Emigration der Familie nach São Paulo. Ab 1910 Arbeit als Anstreicher und Schablonenmaler in Wohnhäusern, Kirchen und öffentlichen Orten. Durch den Besuch von Ausstellungen in São Paulo erwachte sein Interesse für Kunst; 1914 malte er seine erste Landschaft in nachimpressionistischer Manier. Wegen seiner proletarischen Herkunft schloß er sich nie den intellektuellen Zirkeln der brasilianischen Modernisten an. Zusammen mit anderen Arbeiterkünstlern gründete Volpi die ›Grupo Santa Helena‹. Nach 1940 bewegte er sich von den traditionellen, impressionistisch und expressionistisch geprägten Gemälden einer formalen Abstraktion zu. 1944 Einzelausstellung in São Paulo. Von den 60er bis Mitte der 70er Jahre trat er unter dem Einfluß der brasilianischen Konstruktivisten in eine abstrakte Phase ein. Er nutzte traditionelle Gebäudefassaden und volkstümliche Ornamentik für geometrische Kompositionen. In seiner späten Serie *Ogivas* verwendete Volpi festgelegte Strukturelemente, um auf der Grundlage von Farbpermutationen Rhythmus und optische Spannung zu erzeugen.

Retrospektiven: 1957/1972 Museu de Arte Moderna, Rio de Janeiro; 1975/1986 Museu Arte Moderna de São Paulo; 1976 Museu de Arte Contemporânea, Campinas.

Gruppenausstellungen: 1951/1953/1961 Bienal de São Paulo (Preis als bester einheimischer Maler); 1953/1955/1964 Biennale di Venezia. T. C.

Literatur:

ARAUJO, Olivio Tavares de, *A. Volpi*, São Paulo, 1991
ARAUJO, Olivio Tavares de, *Dois estudos sobre Volpi*, São Paulo, Funarte, Coleçao Contemporânea, 1986
ARAUJO, Olivio Tavares de, *Volpi. 90 Anos*, São Paulo, Museu de Arte Moderna, 1986

Marcondes, Marcos A., *A. Volpi*, São Paulo, Círculo do Livro, 1991

Mastrobuono, Marco Antônio, *Alfredo Volpi*, Brasilia, Funarte, 1980

Kat. Ausst. *Alfredo Volpi: pintura (1914-1972)*, Rio de Janeiro, Museu de Arte Moderna, 1971

Kat. Ausst. *Retrospectiva Alfredo Volpi*, São Paulo, Museu de Arte Moderna, 1975

Xul Solar (Taf. S. 70-73)

1887 San Fernando, Argentinien – Tigre, Argentinien 1963

Die Mutter von Oscar Agustín Alejandro Schulz Solari war Italienerin aus Zoagli, der Vater Deutscher aus Riga. 1901-05 Besuch des Colegio Nacional in Buenos Aires, 1906-07 Architekturstudium an der Facultad de Ingeniería. 1912 Schiffsreise nach London, anschließend bereiste er Frankreich, England und Italien und fing 1914 an zu malen. 1916 begegnete Solar in Mailand dem argentinischen Modernisten Emilio Pettoruti. Er fing an, seine Arbeiten mit ›Xul Solar‹ zu signieren. Während seines Europaaufenthaltes widmete er sich der Meditation und studierte asiatische Religionen und die okkulten Wissenschaften. Die 1919 entstandenen Arbeiten brachten erstmals seine spirituellen Ideen zum Ausdruck: Sie zeigen leuchtende Farbflächen, geometrische Formen und Symbole, einfache Figuren und häufig auch Worte. 1921-23 Aufenthalt in München und Begegnung mit den italienischen Futuristen. 1924 kehrte er nach Argentinien zurück, wo er Mitglied von ›Martín Fierro‹ wurde. Diese Gruppe junger modernistischer Künstler und Schriftsteller, der auch Pettoruti und Jorge Luis Borges angehörten, wandte sich gegen den Akademismus und kulturellen Konservatismus ihres Heimatlandes. Solar lieferte Beiträge für die von der Gruppe herausgegebene gleichnamige Zeitschrift. In seinen Aquarellen aus den 20er Jahren bediente er sich der stilistischen Neuerungen der europäischen Avantgarde, um eine einzigartige Welt voller Anklänge an präkolumbische Kulturen festzuhalten. Die phantastischen Landschaften und Architekturen der 30er und 40er Jahre spiegeln Solars Interesse für Mystik, Theosophie und Astrologie wider. Er erfand zwei neue Sprachen, *pan lengua* und *neo criollo*, denen er in seinen späteren Werken visuellen Ausdruck zu verleihen suchte.

Retrospektiven: 1963 Museo Nacional de Bellas Artes, Buenos Aires; 1968 Museo Municipal de Bellas Artes, La Plata; 1977 Musée d'Art Moderne de la Ville de Paris.

Gruppenausstellungen: 1987 ›Art of the Fantastic: Latin America, 1920-1987‹, Indianapolis Museum of Art; 1989 ›Art in Latin America: The Modern Era: 1820-1980‹, Hayward Gallery, London. J. R. W.

Literatur

Borges, Jorge Luis, und Aldo Pellegrini, *Xul Solar*, Paris, Musée d'Art Moderne de la Ville de Paris, 1977

Borges, Jorge Luis, ›Recuerdos de mi amigo Xul Solar‹ in *Comunicaciones* (Buenos Aires), Nr. 3, (November 1990)

Gradowczyk, Mario H., *Alejandro Xul Solar: 1887-1963*, Buenos Aires, Galería Kramer und Ediciones Anzilotti, 1988

Gradowczyk, Mario H., *Alejandro Xul Solar*, New York, Rachel Adler Gallery, 1991

Nelson, Daniel E., ›Alejandro Xul Solar‹ in *Latin American Art* (Scottsdale), Bd. 3, Nr. 3 (Herbst 1991), S. 28-30

Svanascini, Osvaldo, *Xul Solar*, Buenos Aires, Ediciones Culturales Argentinas, 1962

Taverna Irigoyen, J. M., *Xul Solar*, Buenos Aires, Centro Editor de América Latina, 1980

Die Autoren
der Künstler-Biographien:

Beverly Adams B. A.
Elaine Barella E. B.
Fatima Bercht F. B.
Linda Briscoe L. B.
Tadeu Chiarelli T. C.
John Alan Farmer J. A. F.
Elizabeth Ferrer E. F.
Lisa Leavitt L. L.
Rosemary O'Neill R. O'N.
Joseph R. Wolin J. R. W.

Register

Photonachweis

*Die Abbildungsvorlagen wurden freundlicherweise von den in den Bildlegenden genannten Museen und Sammlungen zur Verfügung gestellt.
Sie stammen außerdem aus folgenden Archiven, Photoateliers und Publikationen (Ziffern sind Seitenverweise):*

Mit freundlicher Unterstützung von Acquavella Modern Art, Reno, Nevada 252 (unten)

Mit freundlicher Unterstützung der Americas Society 255 (oben)

Javier Andrada, Sevilla 25, 64 (unten), 70 (oben), 71 (rechts unten), 108, 142 (oben), 190, 196

Kat. Ausst. Artistas Latinoamericanos del siglo XX/Latin American Artists of the Twentieth Century, Comisaria de la Ciudad de Sevilla para 1992/The Museum of Modern Art, New York/Tabapress, Madrid (1992) 15, 20, 23, 24, 27, 31, 35-37, 44, 47

© Dirk Bakker 242/243 (oben)

Karl Wilhelm Boll, Köln 287

Scott Bowron Photography, New York (Mit freundlicher Unterstützung von Acquavella Modern Art, Reno, Nevada) 252 (oben)

César Caldarella (Mit freundlicher Unterstützung des Museum of Modern Art) 70 (unten), 71 (oben/links unten), 72 (unten), 73, 90, 91, 149, 194

Ivan Cardoso 331 (links oben)

Cathy Carver 192

Enrique Cervera (Mit freundlicher Unterstützung des Museum of Modern Art) 89, 98, 153, 165 (oben), 197, 221

Daniela Chappard (Mit freundlicher Unterstützung des Museum of Modern Art) 151 (links)

Laura Cohen (Mit freundlicher Unterstützung des Museum of Modern Art) 57

Jorge Contreras 250

D. James Dee (Mit freundlicher Unterstützung des Museum of Modern Art) 150 (unten)

Rômulo Fialdini (Mit freundlicher Unterstützung des Museum of Modern Art) 80 (rechts), 83, 92-95, 169, 170 (oben), 171, 177

Gabriel Figueroa Flores (Mit freundlicher Unterstützung des Museum of Modern Art) 212 (unten)

Valerie Fletcher (Hrsg.), Crosscurrents of Modernism – Four Latin American Pioneers, Kat. Ausst. Hirshhorn Museum and Sculpture Garden, in association with the Smithsonian Press, Washington, (1992) 266, 268, 275, 276 (Mit freundlicher Unterstützung von Cecilia Buzio de Torres)

Dora Franco 295 (links)

Mit freundlicher Unterstützung der Galerie de Arte Mexicano, Mexiko-Stadt 255 (unten)

Andrée Girard 285

Béatrice Hatala (© Centre Georges Pompidou, Paris) 122, 136, 137, 139, 148, 150 (oben), 151 (rechts), 154 (unten), 157 (rechts), 167, 168, 174, 175, 179, 200

David Heald (© Solomon R. Guggenheim Museum, New York) 143

Gilles Hutchinson (Mit freundlicher Unterstützung des Museum of Modern Art) 233

Jacqueline Hyde, Paris 223

Mit freundlicher Unterstützung des Instituto Nacional de Bellas Artes, Mexiko-Stadt 238-248

Thomas P. Kausel, München 298

Kate Keller (Mit freundlicher Unterstützung des Museum of Modern Art) 56, 127

Mit freundlicher Unterstützung von Lou Laurin Lam, Paris 253

Salvador Lutteroth, Jesus Sanches Uribe 212 (oben)

Christoph Markwalder, Basel (Mit freundlicher Unterstützung des Museum of Modern Art) 155, 157 (links), 158, 159 (unten), 161, 162, 164, 165 (Mitte), 166

Fotografía Maxim (Mit freundlicher Unterstützung des Museum of Modern Art) 84, 178

Philippe Migeat (© Centre Georges Pompidou, Paris) 183

André Morain, Paris 305 (unten)

Musée national d'art moderne, Centre Georges Pompidou, Kat. Ausst. Art d'Amérique latine 1911-1968, 1992 11, 14, 18, 21, 267, 269-272, 274, 277

Mit freundlicher Unterstützung des Museum of Modern Art, New York 13, 16, 17, 22, 28, 59, 61-63, 64 (oben), 65-68 f., 72 (oben), 77, 79, 81, 85-87, 100 (oben), 103-105, 107, 111, 112, 116, 120, 121, 123, 126, 130, 138, 144, 147, 152, 156, 160 (oben), 163, 172, 180, 185, 193, 195, 203, 205, 207, 208 (unten), 209 (unten), 218, 219 (rechts), 222, 224 (rechts), 226, 228 (unten), 230 (oben), 235, 282 (unten)

Mali Olatunji (Mit freundlicher Unterstützung des Museum of Modern Art) 88, 97, 113, 124, 140

Jean-Marc Pharisien, Nizza 154 (oben)

© Ediciones Polígrafa, S. A., Barcelona 259-263

Bertrand Prevost (© Centre Georges Pompidou, Paris) 100 (unten), 102, 106, 110, 114, 125

Rheinisches Bildarchiv, Köln 131, 146, 181, 182 (unten), 201

Antonio Ribeiro, Paris 280 (oben), 288 (oben)

Anatole Saderman, San Martin 309 (links)

Ken Showell (Mit freundlicher Unterstützung des Museum of Modern Art) 210 f. (oben), 219 (links)

Werner Spies, Fernando Botero, München (1986) 41

Grete Stern, Uruguay 291 (oben)

Sperone Westwater, New York (Mit freundlicher Unterstützung des Museum of Modern Art) 213

Bruce M. White, New York (Mit freundlicher Unterstützung des Museum of Modern Art) 46, 48, 60, 74, 75, 76 (oben), 78, 80 (links), 82, 96, 109, 117-119, 142 (unten), 159 (oben), 160 (unten), 165 (unten), 170 (unten), 173, 176, 184 (oben), 188, 202, 204, 206, 208 f. (oben), 210 f. (unten), 214 (oben), 215, 217 (unten), 225, 227, 229 (unten), 231, 232, 234, 280 (unten), 281, 282 (oben), 283